江山代有才人出

薛永年 著

滄海美術／藝術史8

羅青 主編

東大圖書公司

國家圖書館出版品預行編目資料

江山代有才人出／薛永年著.--初
版.--臺北市：東大發行：三民總
經銷，民85
　　　面；　　　公分.--(滄海美術，
藝術史：8）
ISBN 957-19-1915-2（精裝）
ISBN 957-19-1916-0（平裝）

1 繪畫-中國-歷史-論文，講詞等

940.92　　　　　　　　85008071

國際網路位址　http://sanmin.com.tw

© 江 山 代 有 才 人 出

著作人　薛永年
發行人　劉仲文
著作財
產權人　東大圖書股份有限公司
　　　　臺北市復興北路三八六號
發行所　東大圖書股份有限公司
　　　　地　址／臺北市復興北路三八六號
　　　　郵　撥／〇一〇七一七五——〇號
印刷所　東大圖書股份有限公司
總經銷　三民書局股份有限公司
門市部　復北店／臺北市復興北路三八六號
　　　　重南店／臺北市重慶南路一段六十一號
初　版　中華民國八十五年九月
編　號　E 90042
基本定價　拾元捌角
行政院新聞局登記證局版臺業字第〇一七九號

有著作權·不准侵害

ISBN 957-19-1916-0 (平裝)

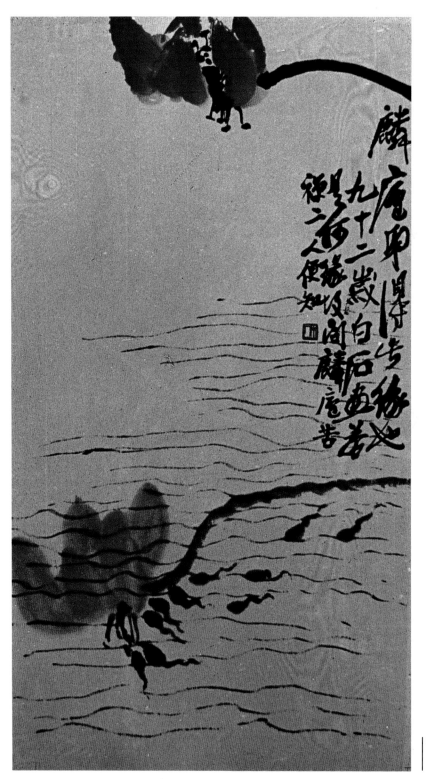

齊白石
荷花影

李可染
灕江春雨

李可染
牛背對語(局部)

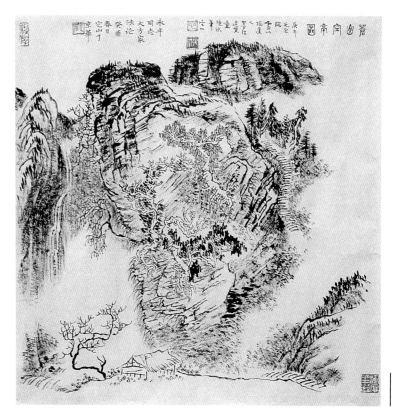

張仃
蒼山空亭

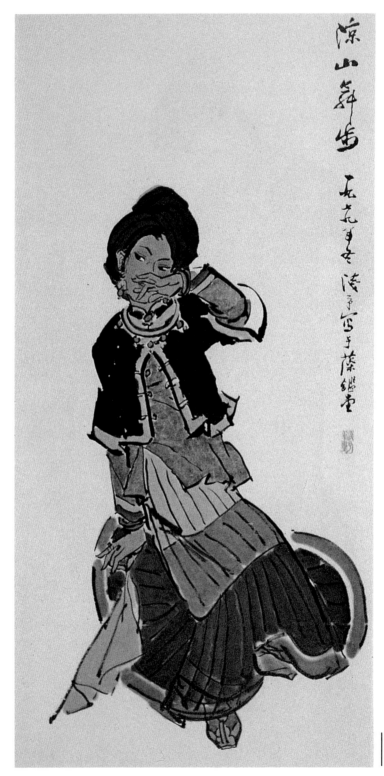

葉淺予
涼山舞步

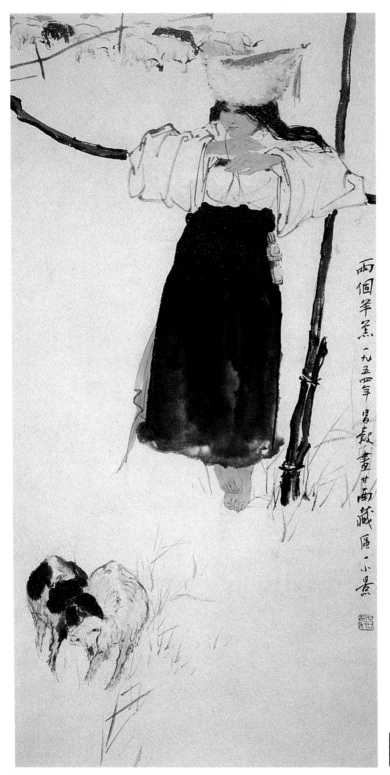

兩個羊羔 一九五四年 昌穀 畫甘肅藏區一小景

周昌穀
兩個羊羔

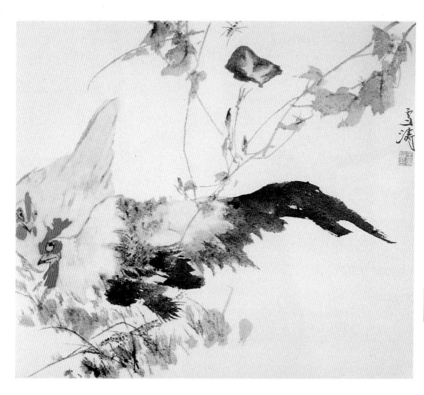

王雪濤
雙鷄

劉凌滄
西園論藝（局部）

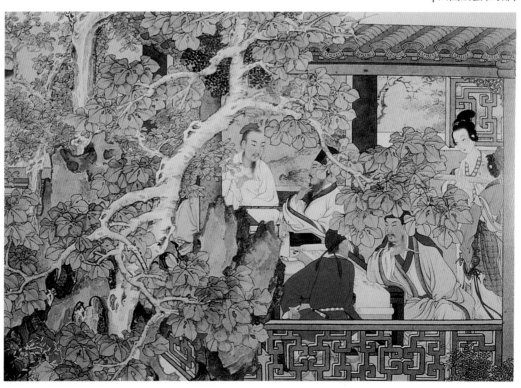

黃秋園
匡廬三叠泉

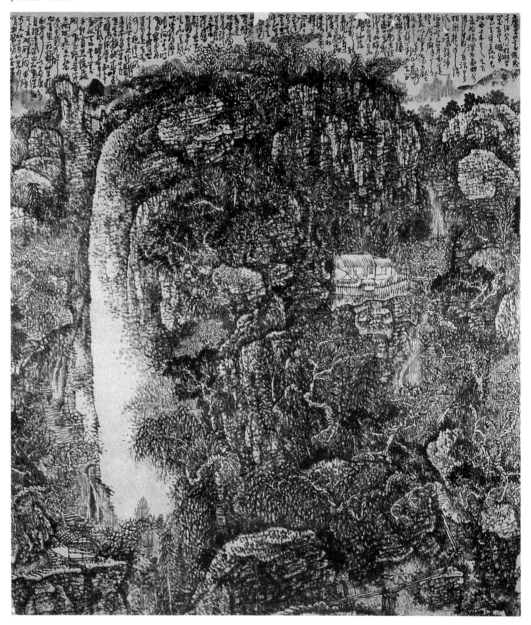

張安治
泰山日出

陳子莊
龍泉山水

林曦明
大龍湫

張立辰
葫蘆

戴衛
鐘聲

聶鷗
夏日

于志學
寂靜雪野

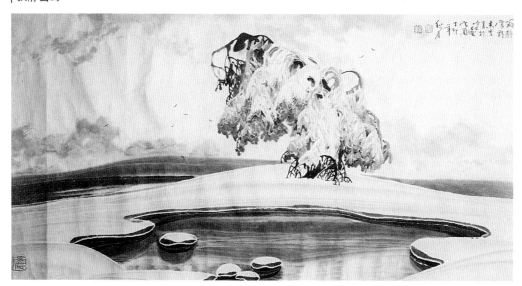

常進
涼日

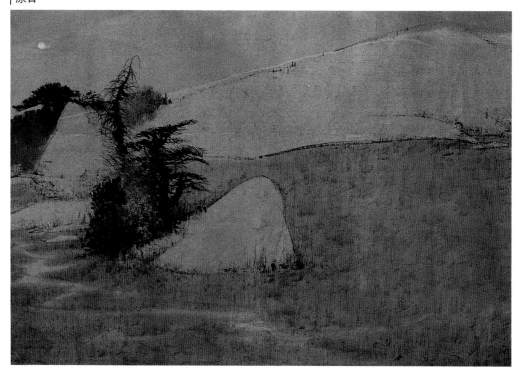

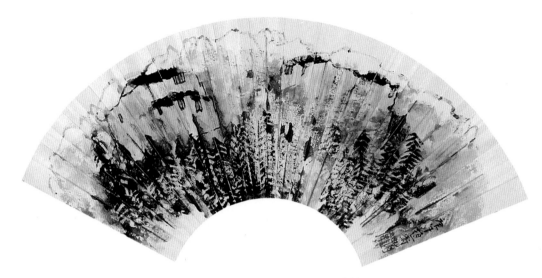

趙衞
山水扇面

姚舜熙
清

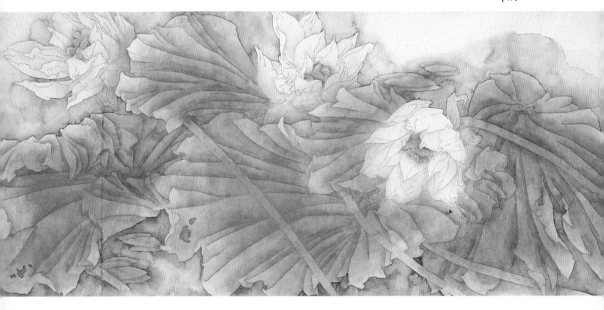

江山代有才人出

甲戌王伯敏題

「滄海美術／藝術史」緣起

　　民國八十年初，承三民書局暨東大圖書公司董事長劉振強先生的美意，邀我主編美術叢書，幾經商議，定名爲「滄海美術」，取「藝術無涯，滄海一粟」之意。叢書編輯之初，方向以藝術史論著爲主，重點放在十八、十九、二十世紀。希望通過藝術史的研究及探討，對過去三百年來較爲人所忽略的藝術流派及藝術家，做全面而深入的探討。當然，其他各個時期藝術史的研究也在歡迎之列。

　　凡藝術通史、分門史（如繪畫史、書法史……）、斷代史、畫派研究、畫科發展史（如畫梅史、畫竹史、山水畫史……）都是「滄海美術／藝術史」邀稿的對象。此外藝術理論、評論史……等，也十分需要，其他如日本美術史、法國美術史……等方面的著作，一律期待賜稿。今後還望作者、讀者共同參與，使此一叢書能在穩健中求得進步、成長、茁壯。

目光如炬論當代

　　一般藝術史研究者，在選材取項上，多半偏向於古代畫家或過世畫家。此無他，皆因爲蓋棺之後，比較容易定論：距離慢慢拉開，方能夠客觀評價。再說，藝術繪畫，不比數學、詩歌；我們可以有十一二歲的數學博士，也可以有十五六歲的天才詩人。但畫家則非要畫到三十歲至四十歲之間，方能看出其「藝術世界」之創造，是否能在技巧、內容、思想上都臻深刻動人之境。

　　有一些畫家十三四歲，便工巧過人；十八九歲，便名震藝壇；但年長之後便每下愈況，不堪聞問。當然大天才也有早夭的，馬撒奇奧二十五歲而卒，拉斐爾不過四十而亡，任熊也三十五歲便過世。然而，那畢竟是少數；況且，他們也都是在創作出相當數量的傑作，建立一己之「藝術世界」後，憑著實力，在生前就廣受好評，死後方能在藝術史上，佔一席之地。

　　近半個世紀以來，藝術研究大盛，各種方法學紛紛出籠，對畫家不但做「並時考察」，同時也做「貫時評估」；形式、內容、思想、時代，莫不仔細分析比較。好的畫家，只要能建立一己之「藝術世界」，鮮能逃過目光如炬評論家的健筆。當代畫家不必重覆十九世紀工業化初期慘遭世人誤解的悲劇：非到死後，方能成名。

　　薛永年教授學有專精，手有玉衡，在縱論古代繪畫之餘，也積極參與當代藝壇，勇於評論在世畫家，身兼藝術史及藝術評論二職，與藝術家交換意見，產生複雜的互動，對當代藝術之推展，投下巨大的心力，功不可没。

此外，薛教授對藝術史及評論本身的發展，也十分留心。他不但常常主動爲文，推崇重要藝術家；同時也時時爲文推荐自己的同行，介紹他們的成就，流通最新的資訊，引進有創意的新知；希望透過對藝術研究本身質與量的提高，進而能更上層樓的活用在評估當代繪畫的實踐之上；務必使當代藝術的價值判斷，儘量朝公允而又深刻的方向邁進。此書的出版，是薛教授在這方面努力所踏出的第一步，我們期待他今後有更精彩的新作問世，並與大衆分享。

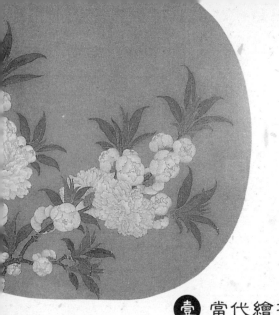

目次

🌑 美術史學與交流

壹 當代繪畫編

以書入畫之我見

八十年代以來，隨著對外開放的國策的施行和西方文化的湧入，過去一直並稱的法書與繪畫出現了完全不同的境遇。

有悠久傳統的中國畫受到了前所未有的衝擊，「窮途末路」、「面臨危機」之說，一時蜂起。持異議的人不是沒有，但在衝擊者看來，純屬故步自封，所以也較少為人信奉。

與此相反，在中國畫面臨嚴重挑戰的情況下，素來與它並行於世的中國書法卻空前繁榮，以致形成了「書法熱」。熱衷於書法的人已愈來愈遍於「士農工商」「三教九流」，其中還有部分美術家。這些美術家不少是熱心於引進西方觀念求開拓者，甚至以反傳統為使命，力倡中國畫的危機論，奇怪的是他們卻推崇中國書法，並且把書法引進到新派繪畫中來。這是一個很有意思的美術現象，值得加以研究思索。

一、當代以書入畫的一斑

自古以來「工畫者多善書」，文人畫盛行以後，畫家們更以「雅擅三絕（詩、書、畫）」作為不可或缺的學養。他們總結「書畫用筆同法」的經驗，自覺地致力於以書入畫，或從筆墨技巧上融會，或從筆勢運動上貫通，或從反映世界的語言上揉合，或從抒寫心靈的手段上參悟……，然而，從完成作品上來看，一般觀者印象最深的莫過於在畫上題識了。詳而言之，亦即多數中國畫作品，雖然差不多以畫為主，但無不輔以書法詩題，一幅繪畫往往成了兼畫與書的綜合藝術。毫無疑問，成功的畫家當然擅於選擇題詞的位置，也十分注意書法風格與畫法風格的一致性，但畫中書法的表現力，除去直觀可視的風格特色之外，往往離不開所書寫的詩文，由是，畫中書法的地位總顯得有點次要，遠不如畫與詩煊赫。這當然不是說深通書法三昧的畫家沒有向書法吸取更多的營養，只是說畫上題字的形式拘束了許多淺學者的求索，終於在人們心目中，「用筆同法」和「畫上題字」成了以書入畫的穩定系統。

梁銓
騰

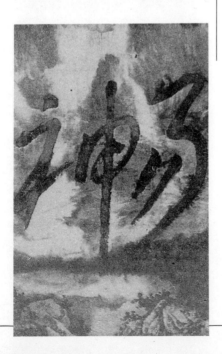

谷文達
靜觀的世界（三幅之二）

　　在近年的美術創作中，上述以書入畫的常規被打破了，出現了書居主體的新風貌。約而言之，可有兩種表現形態：

　　其一是以畫襯書。在《中國美術報》的創刊號上發表了梁銓的一幅作品：用金黃色書寫的「騰」字，頂天立地，效法顏體，氣勢雄強，背景是紅、黑、綠、藍色塊的交映。作者一變古人的以畫爲主，以字爲輔，反其道而行之，並且不取水墨而用色彩，同時還與西方抽象繪畫有所結合。對此，評論者說它是抽象的繪畫，色彩的書法。同樣以畫襯書的作品還有谷文達的《暢神》。這是一幅以潑墨和拼貼等多種手法完成的水墨畫。襯景是鴻朦初闢的山水，用的是傳統畫法，作風近於石濤，不乏具象性而略呈神祕感。襯景之上則疊行書「暢神」二字。二字橫列，共用一個「申」字，筆意寬博流走，占了全圖的五分之三。如果說前一幅《騰》表現了雄強燦爛的意象，那麼，這一幅《暢神》則表現了神遊八極的詭祕意境。

其二是以書作畫，前幾年遊學中國的法國藝術家柯乃柏(Andre Knoib)創造了一種稱之爲「畫書」(Painting Calligraphy)的藝術，他以宣紙爲材料，毛筆爲工具，在每張紙上書寫一個漢字，結構用筆與中國書法頗異其趣，不太容易辨認，卻不乏畫意，給人一種亦書亦畫的感覺。他因數次來華，活躍於南北兩京，所以也影響了一些水墨畫家與中國書家。谷文達還創作了一批以書入畫但非畫非書的水墨藝術品。比如《正反的字》、《錯位》、《我批閱三男三女書寫的靜字》等等。這些在宣紙上用反字、錯訛字以及偏旁加上批閱符號構成的作品，其書法或行、或楷、或篆，也有美術字，輔之以潑墨的淋漓與墨跡的沾污，給人以狂野、騷亂、荒唐的觀感。很可能他從漢字和書法藝術的抽象性上得到了啓示，試圖創造一種直覺又富於象徵性的視覺語彙，來表達他的憤世嫉俗，體現他對世界的神祕感與叛離感。

二、何以如此以書入畫

從上述兩種以書入畫的例證可以看出，當代畫家之求助於書法，是大大有別於前人的。在他們的作品中，繪畫的描寫性極度地減弱了，書法的抒寫性加強了，客觀世界的直接反映已下降到盡可能微弱的程度，對內心世界的披露，

通過披露內心世界而折射客觀世界成了人們的追求。畫家們彷彿不再滿足於圖解已知，似乎要啓示人們獲得未知，好像對習以爲常的三度空間式的繪畫表現興趣日漸淡薄，分明對書法的平面構成形式增加了興味。

這當然是歷史發展的必然結果。在相當長的一段時間內，繪畫的社會功用在人們的認識中過於偏重了教育職能，在教育職能中又較多強調了政治教育作用。因此，寫實的繪畫日益定於一尊，以寫實的繪畫「團結人民，教育人民」成了畫家們自覺實踐的使命，畫家們爲了實現這一目標，也就比較注意表現統一的意志，藝術家的「我之爲我」有時便與個人主義混爲一談難得重視了。表現在中國畫領域，便是以西方寫實主義的造型觀念與創作方法改造過於看重筆墨抒情效能的舊中國畫。並非沒有人懂得抽象繪畫亦有一定的認識作用與審美功能，也不是沒有人深諳與抽象的中國書法血肉相連的中國畫所具有的獨特表現力，但在那樣的歷史條件下，或者噤若寒蟬，或者欲說還休，對書畫相通之處的討論與研究是難得深入的。當然，即便如此，中國畫以及其他畫種依然伴隨著社會的變革取得了相當可觀的成效，在寫實方面的巨大進展，尤應給以充分的估價，然而，無論從全面反映人們的精神生活，多方面發揮繪畫藝術的社會職能，還是馳騁一切可用的藝術手段來說，都顯得顧此失彼了。

當著人們普遍認識到藝術上也必須撥亂反正之後。藝術的個性或稱自我首先引起重視，抽象的藝術與藝術的抽象也同時重新成爲人們

的議題。於是，中國畫中的抽象與比中國畫更抽象的書法受到了空前的關注。

這裡所謂的抽象，當然不是邏輯思維中的抽象，它在美術作品中不可能用概念的系列作邏輯的表述，而只能採取有別於具象的方式創造廣義上的藝術形象。拿書法來說，除去早已死亡的象形文字之外，無論何種書體作為框架，它都不需要模擬現實事物，只需要憑著點線的組織或律動便可以抒發作者的內心世界，表達人與現實的審美關係，它也反映客觀世界，但僅僅是現實世界對立統一的運動，而不是具體事物。至於原有意義的中國畫，其藝術形象「妙在似與不似之間」，用現代術語來解釋，「似」指其模擬現實事物的具象因素，「不似」指其不局限於模擬現實事物的抽象因素。所以「妙在似與不似之間」也可以說是妙在具象與抽象之間。

眾所周知，在中國畫創作中有意識地強調這「不似」的一面，始於文人畫勃興的元代，元代文人畫家追求被稱為「不似」的抽象因素，是在「應物象形」能力達到高峰的兩宋之後，為了不重複前人的成就，這時畫家的注意力已從描寫客觀世界轉入抒寫主觀世界，以表達文人群體的「士氣」，體現千差萬別的個人情性。由於這些文人畫家也是書法家，因此，他們的新探索也得益於以書入畫，得益於在不失具象性的前提下發揮類似書法中筆法的作用，明清畫家沿著這個途徑又不斷深化著自己的認識，改變著畫法的面貌。

如此說來，當代畫家的以書入畫應該說是反思傳統的結果了。當然不能排除這一點，但與其說肇始於反思傳統，還毋寧說發端於西方現代藝術的衝擊。進入八十年代以來，西方現代藝術蜂擁而入，勢如潮水，大概離不開人們的逆反心理罷！曾經被拒之門外的抽象藝術，反而加倍引起了人們的興趣；曾經只善於思考如何表現統一意志的人們，這時也成了「自我表現」論的擁護者或鼓吹者；曾經執意於發揮美術政治教育作用的藝術家，也開始致力於審美作用和認識作用了。

當代畫家的以書入畫，嚴格地說，首先不是認真研究傳統精華的結果，而是西方現代藝術觀念衝擊的產物。

來自法國的柯乃柏先生的以書入畫不用說了，他是先有的西方現代藝術觀念，而後來華研習中國書法，自創「畫書」，就是創作《騰》的梁銓，發表這幅作品時，他也剛從美國回來不久，在那個新大陸，他獲得了美術碩士，當然也接受了某些西方現代的藝術觀念。更有代表性的是谷文達，在他沒有舉起向現代派挑戰的旗幟以前，從費大為的訪問記可以看出，他是「拿起西方現代派的一些觀念」「衝擊傳統」，他說「我現在已經打破了不少中國傳統的繪畫觀念，書法觀念，當然是借助於西方人的觀念來打破的。」他的好友范景中指出：「文達最近的一些作品無論是對於繪畫還是對於書法都是破壞性的，他破壞漢字的點畫結構，破壞繪畫的傳統規範。」當著費大為詢問谷文達的藝術淵源的時候，他也承認自己崇拜杜象(Du champ, Marcel)，所以身上還有不少杜象的影子。

還有一些朋友，雖然他們自己可能沒有以書入畫，可是常常以外國畫家吸收中國書法爲例，論證繪畫的抽象性、繪畫的個性表現，情感表現與無意識表現。這種竭力從洋人眼光看世界，包括看待中國傳統書法或書畫關係的新角度，自然有益於打開眼界，獲得新知，也有助於在現代世界中尋找具有民族特色的個人藝術的位置。然而，西方畫家對中國書法的學習借鑑與吸收，是否全面反映了中國書法眞正的名貴之處？是否他們的以書入畫就一定比中國畫家以往的以書入畫高明很多？我想也還可以深入研究。

三、西方畫家的以書入畫

西方畫家涉獵中國書法以及於中國書法淵源的日本書法還是本紀以來的事，它是伴隨著具象表現主義演變爲抽象表現主義而出現的。在中國書法中，藝術家的筆法集中顯現了他的個性特質，而實現這種個性或獲得欣賞能力，又離不開對書法作品抽象性質的領略能力。

正是從這個意義上，費內洛沙(Fenellosa)和別的東方美術史學者注意到了中、日書法的高度美學價值。也正是從這個意義上，若干歐美的畫家對書法發生了濃烈的興趣，甚至不遠萬里來到遠東，探尋中國和日本書法的奧祕。

米壽(Henri Michaux)於 1933 年訪問遠東，研究書法，茲後成了歐洲一位書法繪畫大師。托比(Marx Tobeg)自 1923 年即學習中國的書法和水墨畫，至 1934 年來到東方，訪問上海，研究中國的禪宗書畫，後來創造了一種稱之爲「白色書法」的抽象繪畫，他的「東方主義」在巴黎產生了深遠影響。湯姆林(Bradleg Walker Tomlin)原來是個立體主義者，1984 年接受中國和日本書法的影響，創造了稱之爲「自由書法」的抽象表現主義繪畫。其他以創

馬克・托比
地球上空

作筆力雄強類似黑白版畫抽象作品的克萊因
(Frang Kline)，從四十年代即熱衷於筆法線
條，向慕中國書法的表現力；德庫寧(Willem
De Kooning)亦曾吸收中國文房四寶的使用
經驗，以改進西方繪畫的傳統工具材料。美國
最著名的行動畫派的代表人物波洛克(Jack-
son Pollock)更學習中國書法的揮運方法，重
視了揮運過程中的因勢利導與節奏感，而表現
了自己的直覺。

德庫寧
夜廣場

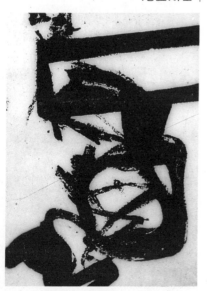

富蘭・克萊因
尼金斯基

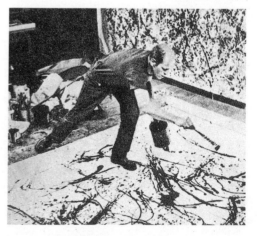

傑克遜・波洛克
在畫室中作畫

上述西方現代畫家，通過研習中國書法，確實不無收穫，他們獵取了有益於他們自己藝術的營養，使之自成一家。

然而，他們是帶著自己的眼光，按照本身的需要來取捨中國書法的，不可能也沒有必要全面深入地領會中國書法的全部奧祕，洞悉中國書畫相通的已有經驗。

托比由研習中國書法而深入到禪宗思想，該是有一定深度的了。但唯其如此，也受到了禪宗文化的局囿，使人感覺他的作品似乎要表現某種形而上學的東西，或許是對空間太虛的領悟，或許是城鄉氣氛的昇華，但一般都重理而輕情，雖然不是具象繪畫，卻偏於分析客觀世界。湯姆林的作品確乎是名副其實的自由書法，他可以在自由如意的筆法律動節奏中反映了自己的「內在需要」，然而並沒有像中國書法一樣地把內心的韻律與宇宙的法則統一起來，也沒有極盡剛柔對比統一之能事。克萊因的作品頗得中國書法的筆力、平面構置、建築結構感。但是缺少方圓並用剛柔互濟，更無頓挫使轉的豐富表現，顯得徒具外強而乏於內美，波洛克對於揮運過程中的進入境界及其對觸發偶然機遇性的重視，較之其他西方畫家得到的中國書法的奧祕為多，但第一，他的畫面效果並不反映中國草書一樣揮運過程，而是無始無終，甚至追求表現空間幻覺。第二，他把無意識作為繪畫的源泉，這與中國書法家的「由技進道」，厚積薄發，隨心所欲不逾矩的化境也是未可同日而語的。

如上所述，西方現代畫家中那些探索借鑑中國書法藝術的人們，不管如何天資穎異，識見高明，他們對中國書法獨具特色的藝術表現力也往往僅得其一端而已，或僅得其筆力，或僅得其筆勢，或僅得其「本乎天地之心」，或僅得其「心畫」之意，或僅得其平面構置的匠心，或僅得其「心手相忘」的自在。之所以如此，首先是他們不以依樣葫蘆為能事，更不把全盤接受中國人的文化觀念作為借鑑的目的，他們實際上是自覺不自覺地按照他們的時代需要，藝術進步和個人的文化背景以至個性來取捨的。明乎此，我們如果真的要在中國的土壤上順乎中國社會和藝術的進步而進行觀念更新，只滿足於以對中國書法和既有的書畫關係的膚淺理解，任性所之以擷取一二、附麗於西方現代觀念之上，就不值得稱贊了。因為，那樣的藝術品雖然加上了些許中國書法，仍然不過是西方現代觀念的傳聲筒。

四、以書入畫傳統的再認識

要重新反思我國以書入畫的傳統，勢必反思近三十年來人們心目中的書畫相通。

在相當長的時期內，中國美術界的仁人志士為了力矯晚清以來中國繪畫的因襲與空疏，並使之服從社會變革的大目標，大多高倡寫實主義，對於文人畫則一般取批判否定的態度，

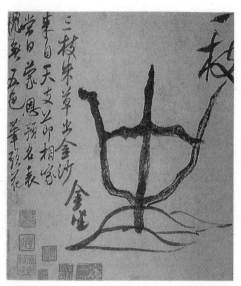

宋　米芾
珊瑚筆架

清　石濤
潑墨山水卷（局部）

於是，在造型觀念上較多吸收西法，重視客觀的眞實感，對於古來傳統，在宋元兩種傳統中則重宋而輕元，在「外師造化」與「中得心源」問題上則談「外師造化」多，討論「中得心源」不足，即使論及「中得心源」，也往往是從寫實主義的意義上強調主客觀的統一，而不是從表現的意義上研究物我的關係。唯其如此，討論者雖也未嘗不講書畫相通，「書畫用筆同法」，但幾乎無不側重於書畫工具材料及其性能的相近，似乎以書入畫，除去題識風格與畫協調題識位置成爲構圖有機部分之外，最主要的便是一定的筆法可以用於描寫一定的具象。如此，趙孟頫的一首詩反覆被引用，這首詩說：「石如飛白木如籀，寫竹還于八法通。若也有人能會此，須知書畫本來同」。見識稍高者，也不過再從書畫筆法形跡相對獨立的審美價值上強調一

下「如錐畫沙」、「如折釵股」、「如屋漏痕」、「如印印泥」而已。因為著眼點在於以獨具審美價值的書法點畫去塑造具象的形象，因此，即使別有所見者也不去討論中國書畫相通的過去、現在和未來是否僅此而已。在那樣的歷史條件下，深信寫實主義的美術家以致美學家，較多不大從深處思考中國的書法藝術，見諸發表的言論大約不外中國書法藝術的美學值價僅在於形式的美，若論其內容似乎不關乎點畫運動對心靈的表現，而只是書寫的文字內容罷了。

在這種通行的理論認識下，人們盡管大講石濤，卻幾乎無人述及他的「書畫非小道」。石濤是把書法稱為「書道」，繪畫稱為「畫道」，而且相提並論的。他說「字與畫者，其具兩端，其功一體」。「其具兩端」是說書與畫畢竟是兩種藝術，「其功一體」則是說二者的功能是完全一致的。二者不僅都要「從於心」，都要「形天地萬物」，要「變通」，而且要「藉筆墨寫天地萬物而陶泳乎我也」。其中的「從於心」與「寫天地萬物」，在唐代孫過庭的著述中早有精闢的論述，他說：「情動形言，取會風騷之意；陽舒陰慘，本乎天地之心」，大意為：書法家作書法是因感情發動，欲罷不能，這也像抒情文學《詩經·國風》與《楚辭·離騷》的創作一樣「可以達其性情，形其哀樂」，這是一個方面；另一個方面是，書法藝術雖不畫影圖形，模擬天地萬物，但它在反映以一陰一陽的對立統一為代表的宇宙規律上，也像繪畫一樣不滿足於外表的摹擬，而從最根本的法則上反映客觀世界。這個客觀世界的根本規律或法則，在古代即稱

為「道」，深明中國傳統書畫底裡的人曉得，如果一件書畫藝術品，不能使作者的心靈與道契合無間，那就只停留於技藝的階段，沒有達到書畫的高境界，那麼，怎樣才是作者的心靈與道契合無間呢！從書畫二者相通一方面來講，就是筆法的運動變化要像運動中客觀世界一樣豐富多彩又對立統一，為此，與陰陽相生、虛實相成相聯繫，疏密、聚散、方圓、曲折、收放、大小、輕重、黑白、強弱、乾濕、粗細等一系列的對立統一的要求出現了。這要求不僅貫穿於一筆的「無往不復」「無垂不縮」「一波三折」上，也滲入筆法揮運的韻律節奏顧盼映帶中，換言之，即滲入了筆畫與筆畫的關係及總體結構中。

於是，在評價書畫作品的高下中，便出現了一條十分重要的標準。這就是，愈是能最大限度地把盡可能繁複的對立因素統一起來的作品就愈是高水平的作品。這對於書法，當然主要體現在從客觀物象得到啟發而不描寫客觀物象的筆法及其組織中。但對於繪畫，除去筆法及筆墨的組織外，所描寫的客觀世界也應是統一而極盡多樣對立的，西方現代那些融入了中國書法乃至中國水墨畫的作品，因浮沈於抽象表現主義的潮流中，不直接描寫客觀世界的物象，所以很容易走向取法中國書法。遺憾的是，他們感興味的還主要只是「內心需要」的表現，他們主張的又是「無意識」，對「直覺」的認識也有欠深入膚理，因此，統一是有之的，對立的因素每嫌不足，或一味強調筆法的力度，剛而無柔，已成強弩之末；或執意筆調的輕靈流

暢，逸而不遒，如死蛇掛樹；或色墨模糊而無渾中之清，或筆跡清晰又少含蓄之美。是以藉洋人之眼啓發反思傳統則不爲無益，而以洋人爲皈依實難令人苟同。

再者，遠在古代以書入畫也早已出現新機。從元人開始，便思考並實踐著一種通過發揮書法入畫的主動性而改變宋人路數的有效努力。他們不再滿足於只以與書法用筆相同的筆法和以筆法形態表現出來的墨法，去刻劃被稱爲丘壑的山水畫形象，而是以筆勢的運動來帶動丘壑林木形象的創造，他們也很重視師造化，觀察自然，但不是以實地寫生爲滿足，總是使之爛熟於心，形成與筆勢運動相合諧的胸中丘壑，而後付諸揮灑。這樣一來，繪畫落筆於紙的過程已近乎書法寫心的效能，它近乎書法，卻又有與書法意味交融在一起的丘壑形象。於是，形象塑造中的主觀色彩加強了，畫家的內心世界的流露充分了，物我兩忘，心手相忘較易實現了。後來的人們，把這種主觀內心世界稱爲「意」，把類似書法的顯現作者心靈的畫法稱爲「寫」，寫意畫的根本含意即在乎此。由於重視了類乎書法直抒胸襟的「寫」的手段與「意」的表達，強調了筆墨的主導作用，自然在丘壑形象上開始更多幻化，改變了宋人的「似」的觀念。石濤的「不似似之」，正是對這一經驗的闡發，齊白石的「妙在似與不似之間」也是在這一意義上的發展，過去，人們喜歡用不滿足於物象外表的形似而刻意其特質的「神似」來解釋，看來並未道著要害。那種解釋的最大缺點便是只講客體，不講主體，只論描寫客觀對象一面，不講作者內心世界流露一面，只形象表現力一面，不講筆墨表現力及其對形象的生發與制約一面，我看從方法上是帶有片面性之嫌的。

中國書法的揮運是一次性的，是有程序性的，是在時間過程中完成的。在草書興盛之後，中國書法更講「勢」了，講寫成的靜的字表現書寫過程中的運動感，「烟花落紙將動，風采帶字欲飛」，要求從完成作品的點畫運動軌跡上可以體會運筆的往來疾徐，因此，不僅重筆順，而且講求行氣、章法，時間藝術的特點更加強了。按有些人的說法，中國書法則是四維空間的藝術。書法家對客觀世界的認識領悟與對主觀世界的發抒是在時間過程中靠筆法的變換對比與律動實現的，在這個意義上他接近於音樂，至於書寫的文字內容，實際上只是類似歌曲中的歌詞了。如果說在成功的山水畫中，也難免層層點染，是以幾個運筆過程交相迭錯，互爲補充才臻於完美的話，那麼，在受草書影響而出現的寫意花鳥畫中，特別是大寫意花鳥畫中，類乎書法的一次揮運性就顯得更加明顯。高明的畫家，可以不斷以筆濡墨、蘸色、調水。但基本上要講求筆勢的起承轉合，要由濃而淡，由濕而乾，這種在把客觀世界物象融於胸中，使之與本人的思想、感情、品格、氣質合而爲一運筆，實質上是以筆寫心，心與物合，造化在手，因此「不似似之」的物象亦因符合心理同構的規律而成爲心印，倘或運筆中有工具材料的失控，亦因胸有成竹而可以藉偶然機遇性變化具體形象仍如天成。物我兩忘與心手相忘，

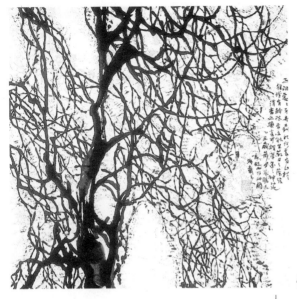

朱乃正
繁枝

並不是無意識，而是在彷彿無意識中的有意識，是厚積而薄發，是目擊而道存，是物我交融與心手雙暢。這與西方許多吸收中國書畫的西方抽象表現主義作品在精神實質上是不一樣的。那些作品當然也反映了畫家的內心需要，反映了作者與現實的審美關係，然而由於認識上停留於直覺，真率也夠真率的了，其內蘊是否豐厚，審美層次是否很高，則又當別論。

繪畫效法書法不摹擬現實世界的抽象品格並非難事，繪畫手段不唯有筆觸、黑白、還有形與色，全面駕馭起來，也可縱情馳騁。難就難在以往中國畫的介乎抽象與具象之間，既要筆隨心運，直抒胸臆，使筆墨本身有極強的抒寫內心又不違背客觀世界的多樣對立統一的能力，同時，這筆墨又要不大遠離於具體物象，亦能通過形象的塑造而體現審美理想與審美評

價。而且必須使二者契合無間，不落斧鑿痕。你可以從反映客觀世界一端去欣賞，也可以從顯現主觀世界一端去稱嘆。

為了較好地達到這一目的，積千百年來的經驗，中國畫家在中國書法的象形文字的啟迪下，創造了一種高度簡化的形象符號，比如寫竹如个，等等。這些符號首先是形象的，其次又是極為簡潔而規律化的，它抓住了對象的視覺特點，極易識辨。每一個畫家在使用組裝這些符號時，都以符號為法，又不為法縛，實際是以心理流程為構架，某幾葉竹葉可以不長在竹枝上，看其組合配置又依著客觀世界多樣對立統一的法則，而且從總體上把握了對象。高明的畫家還可以在前人的基礎上創造自己的形象符號，由古法生我法，可以「易整為散，破圓為觚」。這些一代一代積累下來的形象符號以及創造使用形象符號的法則便是通向「似與不似之間」的橋梁。西方現代派畫家中不少人也

都有自己的獨創的形象符號，但因一味想叛離傳統，故而給缺乏專門研究的欣賞者造成困擾，就算曲高罷，也難免曲高而和寡，可是凡受過中國文化教養與傳統薰陶的一般觀者，對於中國畫家淵源顯然的形象符號卻絕不陌生，較易成為畫家的知音。這種世代相沿又不斷發展的在「似與不似之間」的形象符號，形成了中國畫的形式上的某種裝飾性與內容上的提示性。這也是以往的書畫相通的經驗。

五、點滴的結論

從以上的粗淺分析和追溯比較，回過頭來再看當代畫家的以書入畫，就覺得頗有不足了。

說不足，主要是說在藝術上還未達到較高的層次，因而也談不上真正的建樹，梁銓的《騰》，不過是西方抽象派繪畫與中國楷書在同一情感支配下的疊加，是個有一定表現力的「拼盤」，還不能說是「新荣」。至於谷文達的以書入畫的作品，僅就藝術而論，也還停留在藝術表現的較淺層次。他的作品中時常出現的書法，有些寫得也有一定功力，但從他那種對書法傳統的否定的表達方式看，他的著眼點主要還是文字的含義，而不是書法的表情效能，他以畫圓圈、打叉或打問號的表情方式否定繪畫的傳統，意圖雖不難概見，可是比起歷史上以書入

畫後出現的那些與筆勢統一的「不似似之」的形象符號來，就顯得率直得有點暴虎憑河了。我非常同意李少文先生的十分敏銳的評價：「他還停留在觀念上」，誠哉是言。這當然是說他前一個階段的作品，是說他用西方現代觀念衝擊傳統階段的作品。不過，即使這種作品，從衝決傳統的藝術觀念來看，比之托徒空言的評論文章，也更具代表性，它反映了所代表的一批中青年藝術家對社會改革與藝術變革上勇於探索的意願，從這個意義上，谷文達的天才、苦學以及勇氣確實不可多得。需要我們深思的是，他何以用中國文字與判閱符號等等的藝術性未見高明的舊瓶去裝西方現代觀念的新酒呢？這是不是過於看重了西方現代藝術觀念的社會意義而多少忽視了中國書畫可以發而揚之的傳統的藝術價值呢？是否對中國書畫傳統包括以書入畫傳統的理解還停留在表面上而沒有深入堂奧呢？

這當然不是谷文達這位有才能的藝術家一個人的問題。較長時間以來，由於庸俗社會學、機械唯物論在美術上的反映，人們不僅在樹立正確的世界觀與藝術觀中受到片面乃至錯誤解釋的干擾，視西方現代藝術為大敵，而不去研究有無可借鑑之處，就是對中國藝術傳統，也理解得比較偏狹乃至表面，在這種歷史的條件下，遽然因開放而開拓眼界，因開拓眼界而勇於行動者，不但對西方現代社會與藝術不可能一下子深入了解，對民族優秀傳統及弊端的認識也難於一下子深入，由此而出現的種種藝術現象包括以書入畫的上述情況就可以理解了。

人物畫的復興與書法
教學的創舉

回顧浙江美術學院中國畫系數十年的歷程，可見其建樹衆多、碩果累累。三代畫家在中國畫各個領域中作出的貢獻，均頗引人矚目。不過，放在近現代美術發展的大背景下，就其影響於全國藝壇而言，我以爲有二項最值得注意，一是水墨寫實人物畫的極詣；二是書法藝術教育的開創。

一、

在中國畫的各個門類中，人們一向認爲人物最難，晉代顧愷之即稱：「凡畫人最難，次山水，次狗馬。」❶人物畫之所以最難，難在以形寫神的具體而微。人類太熟悉自己了，畫家倘不能極盡精微，「若長短、剛軟、深淺、廣狹與點睛之節，上下、大小、醲薄有一毫小失，則神氣與之俱變矣。」❷因此，要在人物畫上臻於精能絕詣，不僅要有應物象形的高度能力，而且還要善於以中國畫特有的筆墨語言付諸表現。

就象形能力的精微而言，人物畫比山水畫有著更高的要求，明末清初的美術史家徐沁論及人物畫時，極爲強調形似，他說：「東坡論畫，不求形似……，此特一時嬉笑之語。若夫造微入妙，形模爲先，氣韻神情，各極其態。如頰上三毛，傳神阿睹，豈非酷求其似哉！」❸同時，他認爲山水畫則不必拘於形似：「當烟雲變沒，泉石幽深，隨所寄而發之，悠然會心，俱成天趣，非若體貌他物者，殫心畢智，以求形似，規規乎游方之內也。」❹

❶顧愷之《論畫》，見張彥遠《歷代名畫記》，《畫史叢書》本，上海人民美術出版社，1962 年版。

❷顧愷之《論畫》，引自《歷代名畫記》，《畫史叢書》本，上海人民美術出版社，1962 年版。

❸、❹徐沁《明畫錄》，《畫史叢書》本，上海人民美術出版社，1962 年版。

　　就筆墨語言的發揮而論，人物畫比山水畫乃至花鳥畫更缺少自由度。原因在於，中國畫的筆墨語言既用以狀物繪形，又可直接披露內心，還具有相對獨立的形式美。山水畫和花鳥畫，對於客體對象的把握可適當放鬆，僅僅抓住其類屬共性與生存狀態便可。狀物的不拘泥於形似，或曰「妙在似與不似之間」，恰為按筆墨形式美法則抒寫內心情感提供了應手隨意的方便。畫人物則因對象「且暮罄于前」，個性形神的千差萬別不容忽視，倘無得心應手的高強本領，寫形傳神尚且不易，更何談筆墨的形式美及其律動與心靈節拍的合一？

　　在古代中國人物畫的自足發展中，「以形寫神」的形象曾與以筆立骨的筆墨達到了某種統一，但是，「以形寫神」既不意味著「應物象形」的酷似逼真，以筆立骨也不意味著筆墨抒情效能的發揮盡致。這就給中國水墨人物畫的繼續發展召示了兩個方向：一是以象形的更加酷似逼真為追求，令變化多端的精微筆墨服從於以形寫神；二是以筆墨抒情效能的發揮帶動造形觀念向著誇張變形演化。遺憾的是進入元明清之後，伴隨著文人寫意山水、花鳥畫的勃興，日趨衰微的水墨人物畫基本上未能按上述兩個方向進取，過於講求筆墨的人物畫其造形趨於程式化甚至概念化，幾至成了靠筆墨而抒情的特殊媒介。換言之，即是早期中國人物畫形似與筆墨的統一首先被缺乏形似講求的寫意風格所打破。

　　後來，隨著西方古典寫實繪畫的傳入，這種統一又被形似已極的繪形風格所打破，造成了筆墨傳統的丟失。先是明末利瑪竇帶來了《聖母子像》，觀者驚奇地發現：「其貌如生，身與手臂，儼然隱起幀上，臉之凹凸處正視與生人不殊」❺，論者甚至稱贊：「如明鏡涵影，蹢蹢欲動，其端嚴娟秀，中國畫工無由措手」❻。接著是這種古典寫實主義的初步中國化，無論焦秉貞等吸收「海西畫法」的中國畫家，還是郎世寧等使用中國工具的外籍宮廷畫家，他們利用西方明暗法、「線法」（透視法）實現了中國人物畫前所未有的形似的同時，卻以幾乎完全放棄筆墨語言的獨特表現力為條件。被講求氣韻筆墨的文人畫家評為「筆法全無，雖工亦匠」❼，是並不奇怪的。在二十世紀以前的明清時代，只有極少數畫家在前述的兩大水墨人物畫發展方向上做出了成績，任伯年的肖像畫堪稱以豐富和生動的筆墨統一於極妙參神形象的範例，而他的水墨人物畫又是以筆墨抒情效能帶動造型觀念向著誇張變形演化的典型。

　　近百年來處於社會大變動和文化古今轉型期的中國畫，徹底結束了封閉自足的歷史。自戊戌變法之後，與不求形似的文人寫意畫受到批判同步，講求形似並有益於經世致用的人物畫受到了社會改革家和藝術改革家的一再提

❺顧起元《客座贅語》，卷六。
❻姜紹書《無聲詩史》，《畫史叢書》本，上海人民美術出版社，1962 年版。
❼鄒一桂《小山畫譜》，《畫論叢刊》本，人民美術出版社，1962 年版。

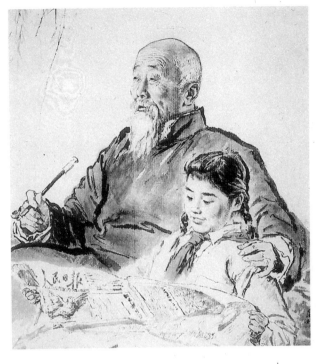

蔣兆和
給爺爺讀報

倡，引進西方寫實主義成爲改革中國人物畫的潮流。從二、三十年代至五、六十年代，傳統的人物畫雖也適當吸收了現代造型觀念有所發展，但融入西方寫實主義的水墨寫實人物畫日益成爲人物畫的主流。

爲了創作水墨寫實風格的新人物畫，畫家在造型觀念及藝術基本功上，強調的是再現與具象，是素描的基礎，是寫生、速寫的能力，是解剖、透視等自然科學對繪畫的決定意義。這種學院內外的風氣，一方面極大地提高了畫家觀察人物與表現人物的造詣，使之達到了形似之造微入妙與神似之栩栩如生的史無前例，洗刷了一切舊有造型程式和定型筆墨的遮障，恢復了畫家以自己的眼睛而非前人成見把握客觀對象的視覺敏感。另一方面則對筆墨的認識開始局限於僅僅描繪對象，在三、四十年代，徐悲鴻已開其端，至五、六十年代，各家力揚其波，形成了不同路數。蔣兆和爲代表的寫生派，用精緻的素描校正並豐富傳統人物畫的造型，以線立骨，以擦染塑形，嚴謹精能，注意結構刻劃的深入與質量感的表現，形成了古人所無的眞實感。雖然此派似乎是以西方的素描爲體而以中國的筆墨爲用，但因發揚了「以形寫神」的傳統而稱妙一時。以黃冑、葉淺予爲代表的速寫派，均以直接捕捉人物運動機趣的速寫方式摻入中國人物畫，徹底改變了憑記憶或稿本而來的靜態形象，雖然或以不拘筆墨的豪放肆縱爲勝，或以清純簡賅的俊爽瀟灑爲能，

但無不在動態神情的捕捉上造妙入神，形成了人物形神的生動莫比。上述兩派對於造型的重視遠勝於筆墨的開掘，他們非常自覺地按現代的寫實觀念造型、又按造型的需要取捨並運用筆墨，但當時似乎尚未深入探究傳統中國畫筆墨之作爲藝術語言的構成方式與豐富蘊含，自然也就沒有在發揮筆墨語言的表現力上達到盡善盡美。

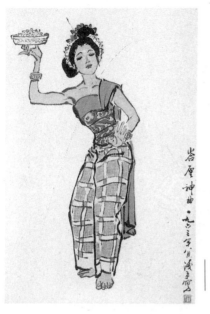

葉淺予
峇厘神曲之一

葉淺予
峇厘神曲之二

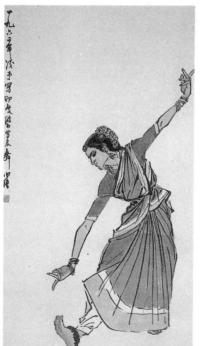

黃冑
人物

　　浙美中國畫系五、六十年代的水墨寫實人物畫的獨特貢獻，恰恰在於精確的寫實造型與傳統筆墨語言的完美結合。以周昌穀、李震堅、方增先爲代表的人物畫家，從習畫開始就接受了兩種傳統，一種是近現代以寫實造型爲勝的水墨寫實傳統，一種是古代以筆墨情韻爲長的文人寫意傳統。他們上承任伯年造型筆墨並重的精詣，旁參寫意花鳥畫中豐富的筆墨形態與筆墨律動，實現了新的人物造型與表現力豐富的筆墨語言的統一。研究他們的人物畫，可以看到，他們既像寫生派與速寫派一樣，致力於造型形象的精確生動，但又避免了這兩派筆墨被動服從於造型的局限；他們既像古代優秀寫意畫家一樣，講求表現爲點線面的筆墨形態在水墨溶化的組合秩序中呈現的生動多變與情韻律動，又已與具體而微的形象刻劃合而爲一。

周昌穀
牧笛

方增先
粒粒皆辛苦

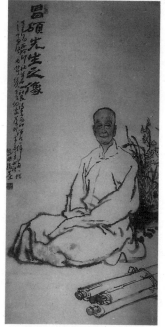

吳山明
吳昌碩像

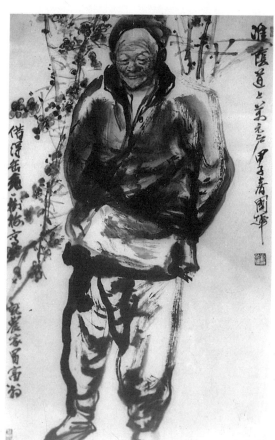

劉國輝
個體戶

吳山明
雪山水

這就使他們的人物畫無復傳統寫意人物因著重筆墨而傷形的弊失，在多層次上實現了寫實人物畫的中國味，從而開闢了水墨意筆寫實人物畫的新時代，在寫實形象與筆墨韻味結合的意義上，實現了康有爲「合中西畫法爲畫學新紀元」❽的嚮往，在全國範圍內發生了理所當然的廣泛影響。七十年代中葉以後，這派人物畫的開創者及其發揚者周昌穀、吳山明、劉國輝等家，更在原有的基礎上致意於意象造型與筆墨語言的生動，在西潮洶湧，人物畫形象趨於狂變、筆墨趨於無序的情況下，卓然自立於中國畫壇。這已是有目共睹的了。

❽康有爲《萬木草堂藏畫目》石印本，*1917* 年。

劉國輝
三月

劉國輝
人體

二、

把書法藝術納入正規的美術教育以培養專門人才，在古代只有北宋崇寧三年至五年間的「書學」❾，在現代則是從浙美中國畫系的書法篆刻專業開始的。浙美在中國畫系中開辦書法篆刻專業的重要意義，只有深諳中國書法藝術眞諦並熟知書畫關係者才能夠了解。

世界各民族都有作爲文字書寫技術的書法，都要求實用、清楚和美觀，然而並不都具有書法藝術的價值。中國書法及其孳乳下的日本等東方國家的書法則成爲了具有獨特欣賞價值的藝術。中國書法之成爲藝術，在於它以字體爲框架靠點線的布列和運動而表達與宇宙意識、生命意識合一的書家性情。沒有中國的文字，便沒有中國的書法，但中國文字產生伊始，便不僅講求實用性而注意藝術性，具備了依賴文字又超乎文字的審美功能，成爲與其他中國視覺藝術異曲而同工的審美對象。後來，以象形文字爲基礎的初始文字逐漸符號化，似乎遠離了「遠取諸物，近取諸身」的具象因素，但中國毛筆形態的豐富變化以及對文字來源於象形的歷史記憶，使中國書法進一步發展成「情動形言，取會風騷之意；陽舒陰慘，本乎天地之心」❿的抽象表現藝術。行草書的發展又強

化了「天地之心」與「風騷之意」的表達，擴大了書法藝術的抒情性。經過幾千年的演變，它已成爲體現了中國文化特色的最深入人心的民族藝術。

雖然書法藝術的功用已遠遠超過實用的範圍，但在其源遠流長的演進中卻一直受到實用的推動，也一直被作爲民族文化的象徵與載體受到文化人的高度重視。古代文化人接受文化知識的過程，也便是接受書法教育，甚至成爲書法家的過程。因此，除去宋代宮廷的書學之外，一直沒有教授書法藝術的專門機構的歷史事實並沒有影響書法家的不斷湧現。然而，中國社會進入近現代之後，書寫工具變了，由軟毫的毛筆變成了硬筆；知識結構變了，由只有中學變成了兼有西學；教育方式也變了，由傳統的授徒變成了學校。科學技術的發展，知識的爆炸，學科分工的繁多，都改變了古代傳統教育可以自然而然地產生書法家的條件。誠然，現代的小學中仍有大字課，多少也涉及一些書法藝術規律的講授，但時間既少，實踐亦不太多，其教育宗旨也不在於培養書法家而是訓練合乎規範又講求美觀的漢字書寫技巧。在這種歷史條件下，書法實用性的一面對社會總體而

❾《宋史·徽宗本紀》，上海古籍出版社，上海書店《廿十五史》本，1986 年版。

❿孫過庭《書譜》，引自張彥遠《法書要錄》，人民美術出版社印本，1986 版。

言已極度削弱，其作爲專供欣賞的純藝術的性質也就明顯上升，受到西方教育的第一批中國美學家也開始研究中國書法，鄧以蟄的《書法之欣賞》，宗白華的《中國書法裡的美學思想》是最有影響的研究成果。這時的書法家大多是晚清建立學堂之前科舉制度下造就的，至六十年代已逐漸凋零，從繼承發揚民族傳統藝術出發，採取有效措施以培育專門的書法藝術人才已成爲有待納入學校教育的歷史使命。

書法作爲現代人心目中的一種美術，它與中國繪畫的關係日益受到重視，遠在四十年代，一些美術專科學校的國畫科中即已講授書法和篆刻。回顧歷史經驗，不難發現，盡管書與畫並不相同，前者是抽象表現的藝術，後者就傳統中國畫而言大體屬仍具象再現的藝術，但二者關係十分密切。自古以來，便書畫並稱，書家與畫家又往往一身二任。這是因爲，在人們的認識中，最早的書畫皆產生於象形文字與刻劃符號，「異名而同體」⓫，後來雖「共樹而分條」，分別朝著不同的方向發展，但因工具材料相同，「用筆同法」⓬，所追求表現的空間意識、生命意識、個性意識與時代風格也大有相通之處，因此，在講求繪畫「應物象形」的晉唐時期，便出現了「工畫者多善書」的現象，出現了引起唐明皇重視的詩書畫「三絕」⓭的畫家。在文人寫意畫盛行的元明清以來，畫家爲了更淋漓盡致地抒寫感情與個性，不但在畫面上以書法題詩的現象蔚成風氣，而且繪畫的書法化也日形明顯。繪畫的書法化，既改變了筆墨服從於形象描繪的被動狀態，發揮了筆墨相對獨立的審美效能並以筆墨形態的組合與運動啓導並變宜形象的塑造，出現了被稱爲「不求形似」實質上是「妙在似與不似之間」的具象形象，又造成學畫途徑趨於學書的方式：即從臨摹前人的作品入手，出入名家，斟酌去取，最終自成風格。於是能畫的文人書法家亦大量出現。發展到清代，隨著碑學之興，被稱爲書法派生而來的篆刻藝術，亦參與了書畫互動的關係中來，進一步影響了畫面詩書畫印的有機構成與繪畫風格的變異。「書畫圖章本一體」⓮的認識由石濤首先提出，「貴能深造求其通」⓯的見解至吳倉石則益發自覺。

以潘天壽爲中心的浙美中國畫系老畫家群體，多是自古代至現代文化轉型期篤於國學與傳統藝術的知識分子，文化修養廣泛，書畫篆刻兼工，在書法上基本淵源於清代的碑學派，又借徑於吳昌碩的變異，適當吸收了明末清初王鐸、黃道周、倪元璐的奇崛與沈鬱，篆刻亦由吳倉石而上窺秦漢，繪畫則專長花鳥與山水。如果說在近現代中西文化對峙與交匯中，浙美的中國畫既有融匯中西的一派，也有「拉開距離」的一派，那麼，上述的老先生群體便是拉

⓫、⓬張彥遠《歷代名畫記・敍畫之源流》，《畫史叢書》本，上海人民美術出版社，1962 年版。

⓭同上書《鄭虔條》。

⓮石濤《鳳崗高世兄以印章見贈書謝博笑》書法軸原跡，北京故宮博物館藏。

⓯吳昌碩《缶集廬・刻印》，原刻本。

潘天壽
行草書長短句

潘天壽
露氣

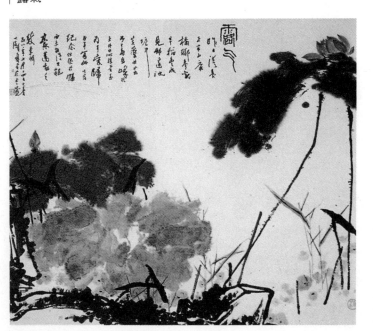

開距離一派的身體力行者，他們的理論與實踐都圍繞著一個根本目標，那就是怎麼使進入現代的中國書畫以其獨有的魅力炳耀於世界民族之林。潘天壽明確地意識到「吾國唐宋以後之繪畫，是綜合文章、詩詞、書法、印章而成者。其豐富多彩，均非西洋繪畫所能比擬。」「印章……與書法、繪畫之原理原則全同」「畫大寫意之水墨畫，如書家之寫大草」，「吾國書法中，有一筆書」「繪畫中，有一筆畫」「故知畫者，必知書」⓰。基於這樣的認識，由潘天壽以副院長身分直接領導的浙美中國畫系，在改掉彩墨

⓰《潘天壽美術文集・聽天閣畫談隨筆》，人民美術出版社，1983 年版。

沙孟海
篆書書法

陸維釗
行書魯迅詩

沙孟海
行書詩

畫名稱之後，便從中西不同的文化體系著眼，重視詩書畫印的綜合教學與人物、山水、花鳥畫的平衡發展。繼 1961 年潘天壽提出的《中國畫系人物、山水、花鳥三科應該分科學習的意見》被上級主管部門採納後，又於 1963 年開設了書法篆刻科，聘陸維釗、諸樂三任教，以沙孟海、方介堪等為兼任師資，招收了第一批學員。當時的中央美院中國畫系，雖也聘請了一名書法篆刻老師，開設課程，卻沒有成立專業，也未專門招收學員。因此，浙美中國畫系的書法篆刻科的成立在近現代中國高等美術教育中是一項重要的開拓。它意味著已經把書法藝術專門人才的培養納入了現代高等美術教育的體制之中，並使之具有了與培養人物、山水、花鳥畫人才一樣重要的地位。把書法篆刻專門人才的造就置於現代高等美術教育的中國畫系之中並講授一定的國畫課程，這本身就是一個創

舉，因為它既可使學生獲得現代藝術學徒必需具備的現代科學文化知識，又在書畫的聯繫與互動中為書法人才的成長鋪設了已為歷史經驗證明的成功之路。

如果說六十年代浙美中國畫系書法篆刻科成立的主要意義還在於現代美術教育學科的開拓與培育新式書法人才的經驗積累，那麼 1979 年以來書法篆刻碩士研究生的培養則因創作與研究的結合，傳統的深入開掘與現代意識的闡釋的統一，已經造就出若干名卓然有成的書法藝術家。他們的理論著述與創作活動在相當程度上推動了當代中國書法藝術的發展與中外藝術的交流，也促進了中國畫的研究與變異。他們的顯著成績的取得，固然有個人的稟賦與努力，也離不開新時期人們審美需要的多樣化，但在浙美中國畫系書法篆刻科中所受的教育則是最根本的條件。

新學院派與新文人畫

隨著新潮美術開始走向沈寂，新學院派與新文人畫正在興起，這是中國大陸美術界的一個重要現象。

發軔於 1985 年的新潮美術運動，幾年間，風靡神州，震聾啓瞶，但 1988 年來日漸消沈。1989 年初部分理論家策劃籌辦的「現代美術展」，把不登大雅之堂的新潮美術品推進了國家美術館的殿堂，並以回顧展的形式爲這一美術運動畫了不言自明的句號。可以設想，今後還會有新潮美術家與新潮美術，但作爲一個藝術運動，它已經走過了高峯期。

大陸新潮美術運動實際上是當代中國新潮文化的一個組成部分。高張反傳統的旗幟，以西方現代美術爲參照系，充分看重藝術的社會文化價值，以大破傳統的手段爲實現西方般的工業文明而積極參與現實的變革，無疑是新潮美術的顯著特點。新潮美術家大破傳統的鋒芒所向，一般而言是封建文化傳統和封建社會壽終正寢後的封建文化幽靈，但也包括了西方二十世紀以前的傳統文化。他們手中的利器，則是西方現代文化觀念、哲學觀念、美學觀念和各家各派的美術理論與美術模式。無可懷疑，新潮美術衝擊了大陸美術界長期封閉自足的狀態，改變了僵化而單一的創作思想與創作模式。

西方近百年來的諸多美術流派，都在中國大地上出現了對應物，使中國公眾眼界大開，促成了美術界多元化局面的形成。新潮美術理論家的努力還遠遠超出了美術自身，在倡導和闡釋新潮美術中，他們史無前例地傳播了現代的西學，對於不肯生吞活剝的人們，取以建立現代的中國文化與中國美術是有益的。由於新潮美術所猛烈衝擊的美術傳統，就其現實性而言，主要是我國近代的學院派傳統和古已有之的文人畫傳統，所以理所當然地促進了學院派畫家和自視爲新文人畫家者對傳統的反思。新學院派與新文人畫的興起正是這一積極反思的必然結果。

一、新舊衝激後之昇華
——新學院派

中國學院派的美術傳統，形成於近百年來中國社會的大變動中，與爲振興中華而向西方

尋求眞理並且以美術更有效地推動社會進步的認識關係極大。由此逐漸造成了下述特點：

一、更看重美術與社會變革的關係，要求美術家更自覺地從經世致用的需要出發來對待藝術的社會功能，並使審美效用從屬於更具現實性的政治功利。

二、在創作方法與體系教學上，繼承了以徐悲鴻爲代表的近代寫實主義傳統，稍後，又承襲了蘇俄美術的現實主義傳統。

三、在造型觀念及藝術基本功上，強調再現與具象，高度重視素描能力，以致過多看重解剖學、透視學等自然科學技術對美術的決定意義。對於主體表現、抽象構成方法和藝術直覺感悟與靈性思維有所忽視，自然也在造就藝術個性的方面，不無薄弱之處！這幾大特點的形成，並不是任何人主觀意願的產物，它是中國社會歷史條件導致的必然選擇，自有其不得不爾的合理性。作爲美術多元化的部分在今天也仍有繼續發展的土壤。

朱乃正
國魂

在開放之後新潮美術興起之前，學院派畫家已在針對「文革」美術的撥亂反正中檢討了學院派傳統，當時的收穫至少有三，其一、是淡化美術作品過於急功近利的政治口號意識；其二、是重新認識現實主義傳統，使之直接面對人生而非粉飾虛誇；其三、是充分重視主體意識、抽象表現、個性發揮與藝術形式。後來，由於新潮美術的劇烈衝擊，學院派畫家在向新潮美術吸取營養的同時，對舊教學秩序的沖垮與新秩序的未能確立充滿憂患。多數學院派畫家認為，西方的觀念藝術雖似乎更加大眾化，更加社會化，但既否定了藝術之區別於生活行為，當下還難於成為美術裡的勁旅。眼下，中國儘管也需要通俗美術，可是尤需要精英美術，需要思想和藝術都在國民平均分數線以上的精英美術品和精英美術家。而造就這樣的人才和作品，光靠理論上的大破與轟轟烈烈的新潮美術活動的衝擊是遠遠不夠的。作為培養高質量

的美術家的學院，尤需邊破邊立，向自己提出比新潮美術家更艱鉅的任務。因此，不但新潮美術在批判著學院派，而且學院派美術家也在批判地對待新潮美術主張。開始，一些學院派畫家針對不少新潮美術家及其理論家強調藝術的它律性與文化觀念的社會價值，主張重視藝術的自律性與其藝術價值。稍後，在較充分吸收消化新潮美術的條件下，出現了兩個跡象：一是在學院的青年畫家中，創作出了富有現代意識又在創造性地運用民族藝術語言上大有突破的力作。中央美術學院徐冰的《析世鑒》便是突出的代表，呂勝中的作品也頗有代表性。他們的這種作品，不但被新潮畫家視為新潮美

孫為民
綠蔭

楊飛云
肖像

術的傑作，而且也被學院派畫家所首肯。二是浙江美術學院部分年輕教師在舉辦「新學院派畫展」的同時，正式提出了「新學院派」的口號與主旨。雖然口號的提出者們在創作上還不能有力地實現自己的意圖，但是在文章中，他們的思想已表達得比較有系統。他們不僅看到了新潮美術中把美術當成哲學注釋與觀念演繹而缺乏致力於美術獨立語言系統的弊失，看到了某些新潮美術家在移植西方現代美術中忽視國情與缺乏應有的專業技能訓練而造成的矯飾，而且指出了「走向藝術本體」的重要性和高度重視「學院派對技巧、語言手段訓練的可取之處」的必要性，主張「讓畫來表敍語言文字無法企及的眞實視覺意蘊」。與此同時，中央

申玲
肖像

美術學院的學術委員會則支持該院的青年教師藝術委員會建構「後學院主義」的體系，同浙美遙相呼應。

可以看出，新學院派的提倡者，實際上是在融化新潮美術有益因素的情況下，站在新的高度，更具理性精神地揭櫫著學院派畫家在告別原有創作與教學僵化模式之後重建新的美術教學秩序與自成體系的新美術語言系統的重要意義。因此，它不是以保守姿態出現的新潮美術的對立物，而是學院派舊傳統與新潮美術撞擊化合後的昇華。

二、反思傳統注入新精神——新文人畫

在提出新學院派的同時，新文人畫展覽和學術討論活動也已經在一些城市展開，成了有一定影響的美術現象。追溯它的發端，可以早到八十年代初葉，那時新潮美術還沒有蓬勃興起，最早稱自己作品爲新文人畫的畫家，我記得是范曾。范曾等人提出新文人畫，實際上是針對著近代在批判文人畫傳統上建立起來的水墨寫實主義繪畫，是企圖超越水墨寫實主義繪畫的一種努力。這種水墨寫實主義的彩墨畫，在相當長的時間內成爲了中國畫領域的主流，

既是學院派中國畫的主要傾向，也左右了院外的中國畫創作。在「文革」結束之後不久提出新文人畫，盡管內涵與今天提出的新文人畫還存在若干差異，但反映了美術領域向著繼承五、六十年代尚無足夠認識的一切優秀藝術傳統的深化。

近代以來，由於國勢衰弱，屢遭列強欺凌，救亡圖存，振興中華便成了廣大中國民眾的熱切要求，也成了仁人志士身體力行的奮鬥目標。遠在清末，不少智識分子便從列強入侵者的船堅礮利中悟及了要向西方尋找救國眞理。首先是改造社會的眞理，其次也有振興藝術文化的眞理。在這種背景下，一切志在改革社會喚醒睡獅並改變東亞病夫精神面貌的理論家和畫家，爲了把中國畫從少數文人士大夫手中解放出來，已經把十九世紀及以前的西方古典寫實主義繪畫當作了改革中國畫的主要參照系，並且以寫實的精神重新審視傳統，選擇傳統的優秀部分。於是，人們在中國古代宋、元兩種繪畫傳統中，大多取宋而捨元，提倡發揚以宋畫爲代表的畫匠藝術「精於體物」、講求「形似」、「逼眞」的傳統，貶斥以元畫爲代表的文人寫意畫傳統，於是形成了以西方寫實主義爲裡，以宋代狀物傳神技巧爲表的水墨寫實主義，或稱彩墨寫實主義繪畫。幾十年來，這種畫雖然沒有成爲唯一的中國畫，但卻在近現代國畫史上日漸居於主導地位，形成了一種新的傳統。至於在文人寫意畫傳統基礎上發展變異融入新機而取得成就的畫家，如齊白石、黃賓虹、張大千等人，雖也一一被承認以致讚揚，然而人們對文人畫傳統則基本是否定的，五十年代以來尤爲明顯。

究其原因，最主要一點是：文人畫被當成了遠離現實的封建文人思想的載體。它在藝術自律性發展中對審美領域的拓展被忽略了。另一點是，文人畫還被視爲不科學的藝術，它的人文價值被淡漠了。此外，清代某些文人畫家的以摹古爲極詣的陳陳相因也被看成了文人畫發展的必然後果。

這種對文人畫的看法，始於清末改良主義政治家康有爲，繼之爲五四新文化運動的驍將陳獨秀等人所承傳發展成了籠罩近代中國畫壇的主導認識，四、五十年代以來的學院派美術家極少不持類似看法。至「文革」中則隨著「徹底決裂」說的暢行，以及彼時美術當局偏執而過地強加於中國畫力所不及的政治任務，最終導致了下述結果：第一，題材日益狹窄，立意趨於政治口號化。第二，以寫實主義再現手法的追求取代了文人畫在抒寫內心與表現個性上的優點。第三，把可以傳寫性情、發抒情感的筆墨變成了被動地描形畫物的手段。這樣一來，便使在近現代美術演進中自具歷史功績的水墨寫實主義繪畫的路子愈走愈狹，異乎尋常地表現出人們所說的現代水墨畫與文人畫傳統的斷裂。

文革以後，人們在反思中初步意識到，以往對古代文人畫傳統的簡單化看法是值得重新研究的。一些美術史、美術理論家更看到了庸俗社會學、「影射史學」對美術史學、藝術學造成的不良影響，開始以重新研究文人畫爲突破

口，撥亂反正，致力民族優秀傳統的再發現與再闡釋。中央美術學院張安治教授對文人畫價值的論述、李樹聲教授對陳師曾《文人畫之價值》的肯定評價，及若干年輕學者的有關討論，皆反映了對文人畫認識的系統化的反正與深化。范曾作爲出身於美術史專業的中國畫家，作爲陳師曾姻親的後裔，又紹述著合水墨寫實主義與文人畫傳統爲一的李可染藝術思想，自然而然地率先提出了新文人畫的主張。只是，當時廣大中國畫家尚無條件反思美術史上的種種論爭，故此對新文人畫的提法比較冷漠。

稍後，伴隨著改革開放的展開，有三個因素推動了新文人畫派的醞釀與出臺。首先，在於某些激進的新潮美術理論家對文人畫傳統的批判，自覺或不自覺地重蹈了清末以來水墨寫實主義倡導者持論的舊轍。他們爲了在較寬泛的意義上把美術引入社會變革的機制之中，乃以宏觀的推理方式，將新潮文化理論演繹於美術認識領域，又由於系統知識文化的準備不足，長於中外的橫向比較，拙於古與今的縱向探求，故對文人畫的批判，其立論的依據，其實來自以水墨寫實主義觀念貫串於中國畫史研究的近代著作。由之，他們雖然提倡的已非水墨寫實主義而是西方現代主義，可是在對文人畫的看法上卻承繼了前者的傳統認識，殊少眞知灼見。其次，在於人們深入接觸西方現代派藝術之後，特別是受到港臺反傳統美術家以抽象表現主義融入水墨寫實畫自闢蹊徑的啓示之後，驚異地發現：中外美術除了時間差、地域差造成的文化差異之外，也還存在超時空的共性；除去較

直接干預社會的功能之外，它們共同具有的審美娛情作用，則是人的主體精神的自由和本質力量的展現。這在緊張的崢嶸歲月過去之後，更是適應人類需要的一個重要方面。越來越多的人看到，中國傳統的文人畫，在詩書畫的結合與交融中，加強了觀念性，提高了文化品格，其中被稱爲墨戲的文人寫意畫，更把文人中的作者與觀者、專家與大眾的界限消融了。傳統文人畫對主體性、感悟性、意象性與筆墨傳情性能的發揮，雖然其中不免表現了封建觀念，但卻不完全囿於封建觀念，並且在美術本身的自律性發展中做出了文人畫出現前不曾有的貢獻。再次，還在於陳子莊、黃秋園等大家的發現，幫助人們改變了對文人畫傳統的淺見，顯示了傳統的藝術生命力。一些理論家對陳、黃的研究，貫通古今，別具隻眼，亦產生了積極的影響。在以上三種因素的綜合作用下，既使不曾提出新文人畫主張的畫家，也在自己的認識和實踐中接觸過文人畫傳統的有益部分而加以更新了，其中也包括了被新潮美術家認同的王孟奇、聶鷗等人。

正是在這種情況下，中國藝術研究院美術研究所的鄧福星博士，在主持編寫當代美術系列中，爲了涵蓋當代美術的各家各派，把新文人畫作爲了其中之一。新文人畫這次再度提出，立即得到了諸多美術家與美術理論家的贊同。北京、上海、天津等地互相呼應，都在舉辦著新文人畫展與學術討論會。

新文人畫的倡導者指出，傳統的文人畫是民族繪畫中較高層次與較有個性的繪畫語言與

中國本土文化精神的結合，重視主體意識的表現，在藝術意象的創造中善於遺貌取神，又注意發揮筆墨與心理同構的作用。新文人畫繼而承之，有利於賦予現代美術以民族形態並提高其文化品位。同時新文人畫作爲八十年代現代藝術的一支，它在思想觀念、人生觀念和價值取向上，已與舊文人畫有著本質的不同了。

不難看出，新文人畫的興起絕非舊文人畫的迴光返照，它是在新潮美術對舊傳統衝擊的外力作用下，由轉向重新研究傳統、借鑑傳統的部分新潮美術家，和反思傳統的中國畫家合力作用下所導致的傳統文人畫的蛻變，它也是至今仍有價值的水墨寫實主義的補充。

王孟奇
山神

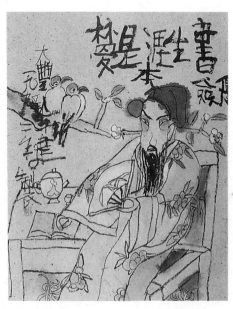

朱新建
書劍生涯

趙衛
暮色將至

邊平山
疏梅

三、由破而立　深化藝術價值

在前幾年的文化熱中，新潮美術是一支生力軍，但整個新潮文化熱包括新潮哲學熱，卻繼承了清末五四以來的一些先驅者的不足，過於強調美術的經世致用，過於看重治學的宏通與以大觀小，而未能在治學的專精裡小中見大，因此，在某種程度上忽視對一些藝術品種的本體的研究，由之，在把握藝術與文化的多層面的關係上，失之片面或淺層。新學院派與新文人畫的出現，則意味著近百年來美術認識上的又一次深化。從舊學院派到新學院派，從傳統文人畫到新文人畫的變革，是一個否定之否定。在這一正反合中，新潮美術運動的衝擊起了有利於轉化的作用。故此，表面看來，新學院派與新文人畫似乎是新潮美術的對立物，其實，至少從認識上講，前兩者乃是後者革新精神向著藝術本身的深化與昇華，也是這一革新精神向著與本土實際的腳踏實地的邁進，是由破而立的必然結果。至於新學院派與新文人畫的真正確立與成熟，那還有賴於大家的繼續努力。不應過高評價眼下新學院派畫家與新文人畫家的作品，但也不宜因此忽視其富於啟示性的認識價值。

新文人畫說

近年興起的新文人畫，既可視爲新潮美術中一個別派的蛻變，又是傳統文人畫在新時代的昇華。不能說新文人畫家的作品都十分完美，也不能說新文人畫理論家的理論已相當成熟，但是，新文人畫的提出卻已經顯示了時代藝術認識的又一飛躍。

一、

雖然，新文人畫的肇興之日恰值新潮美術走向沈寂之時，然而，它不全是新潮美術的對立物。甚至，從幾年的藝術運動歷程觀察，可以說，沒有新潮美術的衝擊，也不會有新文人畫。

興起於 1985 年的新潮美術運動，實際上是當代中國新潮文化的一個組成部分。它的倡導者和身體力行者，均以西方現代美術爲主要參照系，努力實現著新潮學者所力倡的更適合現代工業文明條件下的藝術變革。他們高度重視對舊傳統的破除，充分看重藝術作品的社會文化價值。他們大破傳統的鋒芒所向，就文化內涵而論，主要是封建文化傳統和在封建社會壽終正寢後仍存在的封建文化的幽靈。他們手中的利器，實際上主要是西方現代文化觀念、哲學觀念、美學觀念與西方現代各家各派的美術模式。盡管新潮美術家對美術自身的建樹不可謂很多，也並非沒有負面作用，但這一運動衝決了美術界長期封閉自足的狀態，短短的數年間，出現於西方近百年來的幾乎不爲國人所知的諸多流派，都在中華大地上出現了對應物，開擴了中國公眾的眼界，促成了美術界多樣化格局的形成。就是在新潮美術中，也是多元化的。其中有一支便是新文人畫的前驅，只不過當時這些前驅畫家更矚意於觀念的更新，還沒有意識到自己正在創造著未來的新文人畫罷了。

新潮美術運動所猛烈衝擊批判的舊傳統，就藝術本身而言，除去學院派傳統而外，主要是學院內外居於主導地位的水墨寫實主義傳統。這一傳統肇始於戊戌變法與五四運動之間，至近三十年愈形完備而成熟。清末以來，由於國勢衰微，列強問鼎，志在社會改革的仁人志士，不僅開始向西方尋找救國的眞理，重視西學，由托古改制，變法維新而終於進行社會革

命。在藝術上，他們痛感因襲摹古之風的盛行，並以爲它導源於競尚文人畫的高簡而不求形似，也以西方寫實主義當作了繪畫改革的主要參照系。在戊戌變法時代，康有爲的「以復古爲更新」，實際上是謀求宋代「精於體物」的再現傳統與西方古典寫實主義的結合。至五四時代，陳獨秀等人更直接了當地提出，「改良中國畫，斷不能不採用洋畫寫實的精神」。從康有爲至陳獨秀的一脈相承的藝術主張，經由徐悲鴻及其學派的出現，變成了現實，漸次形成了近現代以西方古典寫實主義爲裡，以宋畫水墨狀物技巧爲表的水墨寫實主義傳統。由於水墨寫實主義繪畫致力於客觀事物的再現，以求眞爲依歸，其紹述的西方寫實主義又吸收了自然科學的成果，所以自然被認爲具有科學的精神。又因爲水墨寫實主義繪畫所承繼的古代匠師傳統從來就擁有文人之外的較多觀眾，甚至在革命年代亦可直接了當地喚起民眾，因而比之封建文人畫相對地適合民主的要求。於是，在近代畫壇上水墨寫實主義繪畫便成新的中國畫正宗，占據了主導地位。至於在舊文人畫基礎上變異更新而發展起來的「後文人畫」（關於「後文人畫」筆者當另文詳論），即便其中出現過齊白石、黃賓虹這樣的大家，人們也一直孤立個別地加以認同，或者視爲近現代中國畫的別派，殊少有人據此而深究文人畫傳統是否不應全盤否定。就近百年藝術認識的發展而言，雖有陳師曾《文人畫的價值》一文獨抒己見，但有影響的人們卻幾乎眾口一辭地全盤否定文人畫傳統。追溯古代文人畫傳統被輕易拋棄的原因，

一則是藝術被當作了思想的被動載體，人們較重視古代文人畫的封建文化思想的內涵，而忽略了文人畫在發展中對人類審美認識的拓展前進。二則是清後期墨守「四王」一派畫家的陳陳相因無所作爲，被看成了文人寫意畫必然衰落的大勢所趨，而較少有人看到封建社會中後期出現的文人畫運動從某種意義上看正是藝術的一種自覺。近百年來貶斥文人寫意畫傳統的認識，經過「文革」的畸形推演，最終把水墨寫實主義繪畫也推向了狹徑：

第一。題材日益狹窄，主題日漸單一，選材立意的出發點變成只重視認識教育作用而幾乎不講審美效能。

第二。以西方寫實主義再現客體的追求取代了文人畫所具有的抒發內心的優長，助長了能動精神與個人性靈的失落。

第三。把可以不拘於形似地傳寫性情抒發情感的筆墨退化爲被動地描形狀物的手段。

這樣一來，便徹底表現出近現代水墨寫實主義繪畫與傳統文人畫精華間的斷裂。文革之後，隨著撥亂反正在繪畫思想領域的深入，特別是隨著新潮美術對近現代藝術傳統的衝擊，人們開始反思近現代繪畫史，並上溯到近現代美術形成的淵源。不少人認識到，近現代美術發展中，水墨寫實主義的形成是這一特定歷史階段有社會責任感與歷史使命感的中國畫家的最佳選擇，水墨寫實主義的暢行確實也從一個方面幫助了中國畫的發展，其功自不可沒，然而水墨寫實主義之成爲近現代中國畫主流，卻也掩蓋了並沒有完全被封建文化思想所局限的

超越時代的文人畫的價值。而這一認識不僅推動了美術界一些學者畫家對古代文人畫的重新研究和反思，並且也爲新文人畫的出現奠定了基礎。

二、

新文人畫的興起，也是近年美術運動由破而立的必然結果。在我看來，一致著力於觀念更新的新潮美術運動中，至少存在兩種不完全相同的力量。一種在本質上具有較強的政治化傾向，企圖在破舊的意義上把藝術引入他們認爲有利於社會演進的變革機制中去，盡管未必要求每件作品都表現什麼明確的政治思想，但卻十分注重作品有助於宣揚特定的社會文化價值。質言之，即以繪畫作爲推動實現西方一般的工業文明的手段。這一類新潮畫家，雖然認爲水墨寫實主義早已過時，身體力行的是西方現代主義，但在以藝術運動作爲影響社會的利器上，卻與水墨寫實主義倡揚者具有相似的出發點。因此，他們在對待文人畫傳統上，幾乎與康有爲、陳獨秀以來的社會改革家別無二致地加以抨擊。另一種力量，則比較重視藝術的自律性發展，比較看重破後之立。換言之，也即在按中國現實條件更新觀念的同時不忽視或同樣重視藝術價值。爲此，這類畫家便在西方

方駿
疏林扁舟

現代美術的參照系之外，尋找著另一個本土藝術的參照系，以便不把衝擊舊觀念的努力止於照搬西方現代派的諸模式，而是給中國現代藝術賦予植根於本土文化又超越封建觀念的新形態。也許，被認爲早就「走向世界」的港臺畫家的認識和實踐啓發了他們。這些港臺畫家多數在西方抽象表現主義與中國半抽象的文人寫意畫間找到了契合點，爲水墨畫的發展另闢一條新徑。也許，新潮文化熱後出現的文化低谷喚醒了他們對藝術文化品位的重視。如眾所知，只熱衷於傳播西方現代文化卻較少熱心於消化匯通，最終竟出人意外地出現了某些人感到的「沒有文化的危機」。這一現實使人們重新發現了文人畫主張「畫者文之極也」的現實意義，

再一次導致了部分新潮畫家或受到新潮美術感染者對本土文人畫價值的反思。顯然，反思文人畫傳統的參照系已經不只是西方古典寫實主義藝術了，西方現代藝術也成了一個參照系。比較視野的開擴，使敏學者發現：藝術在發展中除了時間差地域差造成的文化差異外，也還存在著超時空的共通性，比如藝術除去作為政治思想道德觀念的載體有助於參與意識的實現外，也還是通過怡悅性情而實現人的本質力量豐富性的手段。這在緊張動亂的崢嶸歲月之後，在人的本質力量被物質文明所異化後，其實更具有完善人品與發揚人文精神的重要意義。正是在這一方面，似乎早已死亡的文人畫又在具有現代意識的新文人畫的倡導者與實踐者中鳳凰涅槃了。

江宏偉
荷花棲鳥

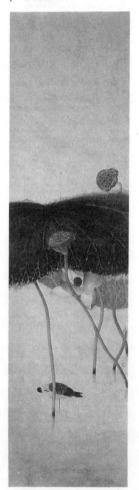

徐樂樂
芭蕉仕女

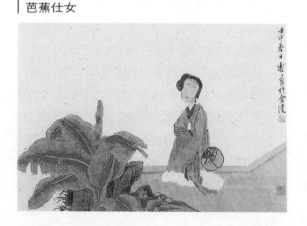

三、

新文人畫與舊文人畫雖則同樣以畫爲「文之極」，在重視藝術自身性的同時努力提高繪畫的文化層次，但在文化時代性的追求上卻有本質的不同。前者力圖表現的是本土的現代意識，後者則未能擺脫封建觀念的束縛。兩者在審美追求、宇宙觀念、人生價值取向上已大相逕庭了。有人會問，既然新舊文人畫本質如此不同，那麼何以新文人畫家及其理論家仍在命名上取用「文人畫」的字樣呢？我以爲，如此命名恰好反映了命名者遙接近代已斷裂了的文人畫優良藝術傳統並在現代意義上促進蛻變的眞知灼見。

在封建社會後期的北宋出現的文人畫運動，如果除外封建文化思想的影響與制約不論，專從藝術本身而言，無疑是中國畫一種長足的進展。有三點特別值得注意。其一，這一運動更加確認了藝術的娛情或稱寄樂的功能，相對於早期中國繪畫偏重於政治宣傳與道德敎化的效用而言，是一種藝術認識的拓展。文人畫家並非都是沒有社會責任感的知識分子，只不過他們參與社會的途徑主要是他們讀書做官立言立行的本業，繪畫則是餘事。惟其如此，他們

陳平
此洼初見秋容

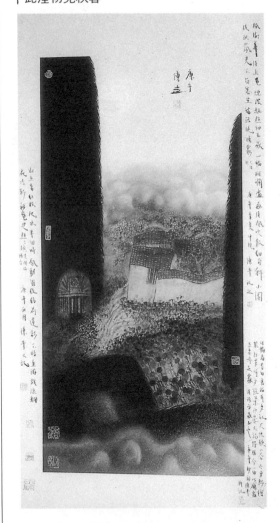

就不再要求繪畫承擔過重的政敎職能，而能夠從審美上去開拓，在創造性藝術勞動中從實現人的本質力量的豐富性和主體精神的自由去致力，因而把握了前此尚未充分意識到的藝術本

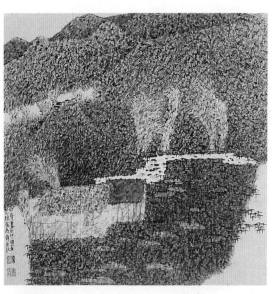

盧禹舜
山水

質的一個方面。其二,這一運動的投入者主要是文人,是封建知識分子,他們以脫離繁重的體力勞動的條件獲得了從事精神生產的可能性。在當時歷史環境中,只有他們有條件深入思考藝術發展中的種種問題,並把藝術的認識提高到文化的品位上。當時的民間畫工與宮廷畫家的豐富的創作經驗,主要也是由文人畫家來總結的。這種總結,反映了那一時代藝術認識的最高水平。文人畫家不滿足畫所見,他們主張畫所想、所知,畫「畫中之詩」,主張追求「畫外意」,於是,便在藝術與文化的聯結上,把傳統視為的「技」上升為「道」,上升為對人生自然的一種認識,提高了中國畫的文化層次。

其次,文人畫家幾乎無一不是書法家,這種固有的素養,使他們把充分展現了民族藝術精神的書法藝術視為了繪畫變革的參照系,在精於狀物傳神的再現藝術發展到頂峯之際,開闢了尚意重寫的新蹊徑,使中國畫向著審美主體意識的高揚開掘,使筆墨在一定程度上從服務於形似的陳規中解放出來,而按照「心理同構」的規律「寫心」,從而發揚了藝術並非科學的靈性品格,具有了偶然得之、天真自然而不假雕飾的特點。那種不以專業畫家為能事的主張,那種在簡化率意的藝術形式中尋求文化思想交流的用心,在具有相同或相近文化背景的人們中間,也開始消除著畫家與非畫家的界限,因而也早已對民間繪畫發生了影響。

以上文人畫種種,恰恰是以西方古典寫實主義為主要參照系的水墨寫實主義繪畫所揚棄的,但卻又與具有工業文明的發達社會中的某些並非糟粕的現代藝術的精神若有相通。需知物質文明不等於精神文明,科技與工業的高度發展固然可能解放人類,亦可能成為人性的異化力量。當著一些志於社會改革的畫家向慕西方工業文明而猛烈衝擊所謂舊傳統之際,新文人畫的倡導者與力行者卻在文人畫中看到了一種超越時代的藝術精神與人文精神。我想這正是他們不避誤為保守之嫌而勇於舉起新文人畫旗幟的原因。

四、

新文人畫剛剛產生，還有著許多不盡如人意之處，但是，它的價值已是無可替代的了。新文人畫的價值首先在於從現代意識與本土並未過時的文化藝術精神的聯結上著力。其現代意識不是來自未經思索的西方作品或翻譯而來的書本，而是來自感知、分析與思索，不是導源於憧憬的躁動，而是發之於理性的思考與眞誠的感悟。其藝術精神則出之於不能割斷歷史聯繫的藝術本體，又在中國現代的意義上與本土文化傳統的寶貴部分息息相通。

新文人畫繼承了古文人畫和後文人畫重視藝術自律性、提高藝術文化品位、高揚創造意識、敏於靈性感悟、充分發揮藝術媒介與藝術語言的隨機觸發性與自然抒寫性的特長，大多不強加於作品以超負荷的力所難及的社會教育職能，又從古代原始藝術、民間藝術和西方現代藝術去吸取新的養分，但在文化內涵上及審美好尚上已初步形成了不同於古文人畫後文人畫的新意。那種英雄失路的幽憤不平之氣，那種逍遙林泉的淡寞之情，那種儒雅平和不文不火的心境，已極少出現於新文人畫家筆下。相反，在新文人畫家的作品中，多有生澀斷續用

筆無起倒的散落的線，雅拙幽默放浪形骸的形，極大超出古代筆墨效應的肌理感，亦有粗獷奔放的偉力，拂鬱蒼茫的情思，幽渺神祕的靈氣，隨筆觸發的天趣，更有以畫爲戲以畫爲寄諧中有莊的命意，還有在懶散自適中跳出樊籠重返自然的自由自在。總之，新文人畫反映了現代文人畫家在藝術世界中掙脫權與錢的污染而淨化人類靈魂的一種努力。

也許，在今天的社會中，基於本土古老傳統又有著趨前意識的新文人畫不可能也不必要成爲中國畫的主流，但在多樣化的格局中，它會有著得到發展完善的廣闊天地。

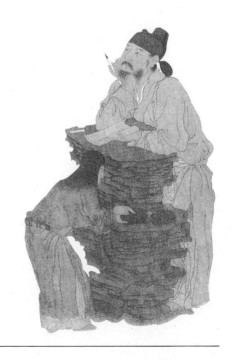

雜議國畫創作批評中的三個問題

八十年代後半葉以來，在中國畫創作與批評中，有些現象、口號與觀念頗爲引人注意，影響也較廣泛，但隨著時間的推移，又幾遭批駁者的全盤否定。坐下來做些冷靜的反思和實事求是的剖析，或許是有益的，這裡想就一種現象、一個口號和一個觀念略陳己見。

一、 追隨時風的現象

反顧追隨時風的現象，有幾種表現比較突出。它們是：變形的好尚、設計意識的追求與畫面肌理的熱衷。

變形的好尚最爲普遍，綜而觀之有二。一爲造型之畸變，畫人物之形，往往頭大身小，狀貌奇古，舉措呆稚；畫樹木之形，常常有幹無枝，頂禿身拙，自成符號。二爲求筆墨之迥異常法，或「南線」筆法的疏懶率意，或「北

皴」之麻點累積。就創始者而言，形象圖式的與眾不同，自有其獨特的命意與不同凡響的手眼，或厭於「文革」美術的單一模式，以疏離爲反諷；或旨在獨抒個性感情的強烈，而自成家法；或閱世殊深而不無調侃；或情鬱形奇而出之靈府；或倦於寫實而力謀幻化；或恥於媚俗而求諸慵簡。不能說命意獨特手眼不凡即爲佳品，而有動於衷的探索，立於前人之外的試驗，終可超越前人，宜給於應有的肯定。然而，一經效法者皮毛襲取，便徒具形模，既失去了原創者的識見，也無復創造意識的高揚，徒存充斥人們耳目的大批量生產的變相複製品。

設計意識的追求，並非古已有之的「意匠慘澹經營中」，而是構成觀念舶來之後的產物。隨著西方平面構成與色彩構成得以引進，一些運用得體的畫家卓有收效，講求構成式的設計意識便蔚然成風。大方大圓的對比多得史無前例，橫斜平直的乘除亦離開筆勢而風起雲從。高明的發起者，妙手拈來而天衣無縫，融古今中外爲一而不落鑿痕，要害在於明辨中西異同，分別體用，也在於以構成爲手段，以表達心象

爲旨歸。傳統國畫並非毫無設計意識與構成手段，惟更重視畫前設計意匠在作畫中的運動，亦十分講求筆墨空間構成手段的隨機觸發，所謂，「胸中之竹」不是「眼前之竹」，「筆下之竹」又不是「胸中之竹」，所謂「意在筆先」而「趣在法外」。明乎此，對於偏於理性的設計意識和構成手段的取用，便應注意感性的「遷想妙得」與充滿機趣的筆墨在心理空間中的律動，使之與浸透了個性感情的獨特意境、獨特形象及獨特筆墨節奏相結合，庶幾會令慘澹經營與觸手成春相生發，更充分更完善地表達微妙的心聲。否則，一味盲目地「矮人看戲」(古諺云，「矮人看戲何曾見，都是隨人說短長。」)，便只能得筌而忘魚，拓展了畫法而失去了性靈。

製作意識的泛濫，可能與破除中國畫固有筆墨技法的局限有關。長期以來，中國畫語言的形成均賴於近乎固定不變的筆墨紙絹，其工具材料的極限大體發揮殆盡，爲發展中國畫語言，不僅劉國松氏早就提出了「革中國畫筆的命」，而且近年身體力行者尤多。他們大多借鑑西法及海外華人水墨畫家的經驗，擴大工具材料，運用筆外之法，探索新的肌理感，以圖實現國畫從傳統到現代的轉型。試看今日之畫苑，不但使用日本紙、素描紙者有之，運用日本雲母粉者有之，而且揉搓、拉筋、拓印、淋灑、傾潑、噴塗、兌礬、加鹽者亦應有盡有。其結果是通權達變的高手取得了中外咸稱的成功，豐富了國畫的技法、語言與視覺表現力，盲目效法者的藝術確有已非中國畫之感。究其原因，在於工具材料的因革既與藝術語言、藝術觀念

的承變相關，又不能完全脫離歷史文化的積澱。中國畫原有的工具材料及其運作方法，因其源遠流長，已經過歷史的檢驗與棄取，融進了豐富的智慧與獨有的民族文化精神。在弄清原委的條件下加以拓寬，便可厚積而薄發，一味以製作效果的新異爲出發點，若非邯鄲學步，亦難免事倍功半。

製作意識尤重肌理。肌理感固爲西方現代畫家所重，而究其功用，亦有四端：其一，從狀物而言，可顯現對象固有肌理，使描繪具體而微。其二，就造境寫心而論，可呈示空間物象總體感覺，混沌蒼茫，其中有物。其三，自發揮材料性能觀之，不獨擴大美感視野，亦足以體現良工苦心。倡揚肌理固欲補筆墨形態之不足，而得國畫肌理之新而美者大率善於處理新材料新手段與用筆之關係。用筆係中國畫固有傳統，其所以成爲傳統，未必因國人之抱殘守缺。探其原委，則因毛筆「尖圓齊健」，生紙觸墨即化，二者均極敏感，一如畫家神經。書法入畫，更使筆勢傳情，點畫萬變。筆中用墨與墨中用筆，發展了各種皴點，早已成爲傳統的筆墨肌理，依樣葫蘆，自然千篇一律；揚長補短，恰可借古而開今。六十年代鄒雅之揉紙，初變筆墨形態，造成了連中之斷，清晰而模糊，緊密而鬆動，適足表現其山水小品的輕鬆愉悅，令人耳目一新。海外王季遷的做紙，更善於偶發肌理與筆墨形態的互補。自稱，每幅作品，大略做三畫七。他以做紙方法放膽脫開窠臼，又以補筆的手段細心收拾，終於冶傳統與現代爲一爐。劉國松的拓印與拉紙筋，雖技藝生面

別開，但至少未改變紙與墨兩種材料，故雖肌理新異，仍不失中國精神。前幾年我去大阪市立美術館看畫，見北宋燕文貴畫在麻紙上的《江山樓觀圖》長卷，因年深日久千卷萬舒而磨損，一些纖維完全磨去，其效果恰如劉國松的拉紙筋，說不定劉氏啓示的獲得，就來自看古畫的經驗。當代某些在寫意花鳥畫中用水和冰雪畫中用礬的能手，或因善於擴大用水量，使水之入畫從筆中解放出來，或和礬於水寫成雪皴冰溜寒山樹掛，分別在狀難狀之物或抒豪邁之情與特殊肌理感的成功結合方面有所突破。他們並沒有全面變更中國畫的工具材料卻豐富了中國畫的技法與筆墨語言。這說明，肌理感的追求：

不必僅僅著眼於工具材料的翻新。

不宜完全在歷史形成的筆墨語言之外另起爐灶。

只有與狀物抒情表現個性相爲表裡才是有意義的。

二、玩藝術的觀念

玩藝術是個很流行的觀念，在中國畫界更屬「古已有之，于今尤烈」。在古代，它與文人畫相關，所謂「自娛」「寄樂於畫」是也。在近年，它又與新文人畫有一定聯繫。幾年前興起的新文人畫，派分南北，分別創造了淡泊蕭散或沈鬱雄蒼的風格。北派新文人畫家，大多淵源於自稱「苦學派」的李家（可染）山水，講的是意匠經營，勤學苦練，幾乎沒有人主張玩藝術。但南派新文人畫家，卻似乎畫得異常輕鬆，其突出者眞可謂「遊戲得自在」。於是，有的評論家稱之爲「玩藝術」，並說，玩藝術與玩文學、玩電影、玩音樂「共同構成了當代文藝的一個重要旋律」。

幾十年來，現實主義畫家對藝術只知誠敬一如對於生活，輕慢況且不可，更何能狎玩？然而，如今玩論畢竟出現了，據說，它是反對「活得太累」、「畫得太累」的產物。不過，何以在「年年講、月月講、天天講」之際，無人稱說太累；而在即將糾正社會分配的平均主義之後，累聲隨之而來？可見，四化建設的加速，增添了有爲者的勞動強度，而競爭意識的抬頭，亦加強了人們的心理負荷。也許惟其如此，有人便視繪畫爲精神平衡劑，或心理減壓閥。這可能是玩論盛行的原因之一。另一原因是爲政治服務的極端化與幾致唯一化，一度使畫家們竭盡全力猶覺不堪重負，人物小品、山水、花鳥畫作者感觸尤深。彼時，倘有偏斜與疏失，便有失於嚴肅誠敬之嫌。「文革」後文藝認識的撥亂反正，解放了畫家思想，題材風格多樣的實現，使學有專攻者得其所哉，然而把一切藝術問題通通看成政治問題的「極左」的餘威，仍使痛定思痛著心存餘悸，遂舉起玩藝術的旗號，自我保護。意謂，我是毫無意識的隨意玩

玩，本來亦無勸世諷時之意，你可以怪我不正經，幸勿課我以反對什麼的罪名。於是乎玩的觀念，在國畫家乃成為自感庶可安身立命的良方，一人偶倡，眾人效之。原因之三是，商品化大潮的襲來，國際市場的投入，畫價驟增，片紙千金，以謀利為鵠的商品畫，低劣不堪；以沽名為旨的畫壇明星，名不符實，而傳播媒介，讚譽有加。本來爭名逐利的營營苟苟，早已令人齒冷，而所謂為國創匯的說法，更使人哭笑難名。是以不願同流者，乃以反諷的態度，以玩自命，標舉清高；而趨利爭名者，亦以玩為掩障，暗渡陳倉。誰是認認真真的治藝，有感而反諷，誰是腌腌臢臢的做人，借巢孵卵，明眼人又何只聽其言而不觀其行哉！

雖然如此，玩藝術作為流行觀念，亦仍有理論內涵。它不強調載道而講求怡情，似乎不打算以藝術為經世致用的工具，而以之為實現精神自由的橋梁。在藝術諸功能中，它無疑於更關注觀賞性與娛情性。就創作者而論，又說明其娛情性不僅實現於作品完成之後，亦通貫於作品的創作過程中，它是「心為物役」的主體精神自我超越重壓的手段。顯然，玩論的形成似乎看到了藝術與人類精神關係的豐富性，亦似乎強調了真情實感的正當流露性，並非毫無合理因素，對於繼續破除藝術功能上的狹隘認識也是有一定意義的。但是，它概括的繪畫實踐則囿於新文人畫一端。新文人畫家雖以弘揚優良傳統為己任，亦知變古則今，但少觸及現實變革與民生疾苦，以之為藝苑之一枝則可，舉國畫家紛紛玩起來，則「比《雅》《頌》之述

作，美大業之馨香」的重任豈不荒於嬉乎？故此，以畫載道與夫以畫為娛者，出於不同考慮均自稱玩藝術，尚可理解，而理論家之倡揚玩論，又缺乏界定與闡述，實不足取。它之被指斥批評，是並不奇怪的。誠然，指斥者批評玩論主張創作態度之不必嚴肅，或許未見深刻；說它易使藝術學徒忽視苦練基本功，也並非要害。但細思這一流行觀念，至少有如下弊端：第一，它不利於閉門作畫又只徜徉於自然的中國畫家關心時代風雷與國運興衰。須知作者與觀者的精神自由倘若離開了改變生存環境的努力，那自由只是關在小天地中的自由，一旦走出小天地，面對現實仍免不了「心為物役」之勞。第二，它忽略了今天的人們也仍寄望於繪畫寓教於樂的認識、教育功能。誠然，只有認識、教育功能是不全面的，以娛情功能為唯一作用，看來也走了極端。至少在中國畫還按人物、山水、花鳥分科的條件下，在中國畫沒有徹底走向抽象藝術之前，人們不可能只需要娛情而不及其他。當然，這主要是對專業畫家而言，對於工、農、商、學、兵各界的業餘中國畫家，業餘玩玩藝術，與玩玩卡拉 OK 略無不同。隨著社會生產能力的提高，勞動時間的減少，業餘玩藝術的可能會與日俱增，並非「不做無益之事何以悅有涯之生」，這是實現人的多方面的本質力量的必然，加以苛責恐怕並無道理。只是玩論者講的未必針對於此罷了。

三、走向世界的口號

相當一段時期的閉關自守的狀況結束以後，一個口號便響徹國畫界，曰「走向世界」。在開放情勢下，它給中國畫家提出一個原來未曾想過的奮鬥目標，激勵著中國畫家與閉關自守狀態下的故步自封揮手告別。口號提出者順應時勢的眼光，充滿豪情的胸襟，均令人深感其積極意義，對於國畫發展也充滿鼓動性。然而問題的癥結是，沒有闡述何謂走向世界與怎樣走向世界。於是仁者見仁，智者見智，畫家們便自行發揮，各行其事了。

一種畫家對「走向世界」的理解爲達到世界先進水平，以爲國畫既然是土產，如能在出口中獲獎，庶幾可稱走向世界。恰好，被輿論公認爲率先走向世界的某些成績提供了解釋，那便是在國際比賽與競爭中奪取桂冠。因此，一聽到「走向世界」的召喚，部分中國畫家便自然而然地想起體育健兒在國際比賽中奪魁的英姿，爲他們一次次刷新世界紀錄的壯舉而激動不已，隨之也激起了像體壇明星一樣爲國爭光的遠志。及至要把熱情落實爲腳踏實地的行動之際，困惑也就接踵而至。人們發現，在繪畫領域中偌大世界至今還沒有形成體壇奧運會那樣眾所公認的比賽機制與優勝準則，也沒有

已經領到證明的世界級裁判員，尤有甚者，則在於許多西方人還很少了解中國畫，並沒有把中國畫視爲高檔藝術品。姑不論能否以國際比賽的形式確定千差萬別的畫作的名次，即使可能，如果眞有西方人舉辦國際美術比賽，能否把中國畫列入比賽項目也尙難預料。當然，這些年，在本土或國外的華人圈中也舉辦了若干次國際水墨畫大獎賽，但參賽者多係國人，少數外國參賽者若非來華的留學生，也只是深受中國文化恩澤的東方畫家和華裔畫家，一、二等獎是評出來了，卻沒有得到世界諸國藝術家與公眾的一致認同。

既然很難通過比賽使中國畫走向世界，另一個辦法就是理解爲走向藝術高度繁榮的國家。據說，繼巴黎之後，紐約是當代世界藝術中心，領導著世界藝術潮流，於是，在不少人心目中，不但把奔赴紐約看成了走向世界的捷徑，而且將得到紐約權威評論家的承認視爲達到世界水平的標誌。按照這樣的思路去走向世界，想讓不了解中國畫的洋人承認自己，便需要學習本來不熟悉的西洋藝術，特別是西方現代藝術，並且用以改造中國畫固有的面目。這樣一來，走向世界也便轉化成了追趕西方現代藝術潮流。西方現代藝術的特點之一是反傳統，走向世界的中國畫也便以反傳統爲能事，於是一批比以往任何時候都大膽地效法西方現代藝術且輕易拋棄傳統的中國畫應運而生。不能否認，其中也不乏新穎別致的探索性作品，但由於缺乏傳統精粹的厚積，終於造成了新異作品程度不同的傳統失落和中國文化精神的淡薄。

也許它們可以最終發展成一個新的畫種，但畢竟不是人們心目中的中國畫了。

另一種中國畫家看法相反。他們一開始就認為中西繪畫各有優劣，走向世界並非認同西方現代的評畫標準，只是讓不了解中國畫高妙的西方人認同，使中國畫獲得它本該在世界上享有的崇高地位。為此，對於走向世界的途徑，或者主張辦出國展，或者主張出國講學，或者主張高價收購中國當代名家的作品……，隨著弘揚民族傳統主張的提出和對全盤西化論的批判，又有人對中國畫走向世界的口號提出質疑。質疑者每每引用西方著名畫家貶抑西方藝術推崇中國繪畫的言論為據，比如引畢卡索對張大千說過的一句話：「我最不懂的，就是你們中國人何以要跑到巴黎來學藝術！」「不要說法國巴黎沒有藝術，整個的西方、白種人都沒有藝術！」「真的，這個世界上談到藝術，第一是你們中國人有藝術，其次是日本的藝術，當然，日本的藝術又是源自你們中國，……我最莫名其妙的事，就是何以有那麼多中國人、東方人要到巴黎來學藝術！」又比如引林風眠法國老師第戎

美術學院院長楊西斯的談論云：「你們中國的藝術非常了不起，我們有什麼可學的？你到巴黎各大博物館去研究學習吧，尤其是到東方博物館去學習中國人自己最寶貴而優秀的藝術傳統，否則便是一種最大的錯誤。」顯然，走向世界口號的質疑者是主張皈依傳統的。就這樣，走向世界的口號還沒有充分實現，就被皈依傳統論所替代了。

何以這個口號那麼沒有生命力呢？我看關鍵就在於以口號代理論的積習。一種推動藝術發展的口號倘不以深入透闢的理論分析為基礎，其內涵外延模糊不清，針對性也似是而非，雖然可能一時因特殊情境下的類比使人倍受鼓舞，但終究很難給創作者以有益的啟示，更談不上指明方向了。照此看來，與其主張中國畫走向世界，不如主張中國畫在傳統與現代的聯結上致力，並在中外藝術的交流融匯的條件下尋求自我發展的座標。它當然不該故步自封，那樣會忽視其他民族藝術的營養（亦可用來滋補自己，有時補益尤大），它同時也不應等同於別民族的現代繪畫，那樣中國畫也就不存在了。

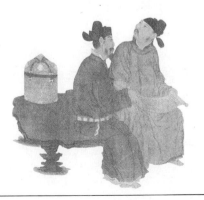

中國畫的筆墨結構序

長期以來，由於水墨寫實風格成為學院中國畫教學的主流，以致中國寫意畫的精義在一段時期內失落了。及至「文革」結束後的近十幾年，人們才重新復興寫意畫的傳統，借古以開今。

產生於中國古代社會後期的寫意畫，既是一種文化現象，又釀成了不同於工筆畫的獨特藝術語言。弄清寫意畫語言的奧秘，對於發展現代中國畫是一項不可或缺的研究課題。

寫意畫的特點，從造型而言，是婦孺皆知的「不似之似」與「妙在似與不似之間」；從運作而言，則是近於書法的「情隨筆轉，景發興新」；從效果而言，又有著「筆情墨韻」或「筆歌墨舞」的表現力。在寫意畫語言的構成中，筆墨與結構是兩個最重要的因素。筆墨不僅用於造型「象物」，而且用於抒情「寫心」。客體物象借助筆墨始成為高於自然的畫中形象。不但物象結構與心象結構決定了筆墨形態的選擇與運作程序，而且筆墨的形態與組織反過來也影響了物象在藝術造型中的取捨變異。因此，不研究寫意畫的筆墨結構，便始終在寫意畫的門外徘徊，又談何發展寫意畫的藝術語言？

張立辰是一位成績顯著的寫意花鳥畫家，也是一名好學深思的有識之士。他自從投入寫意畫創作以來，一直在理論與實踐的結合上不息探索，勇猛精進。前些年，他對寫意畫用水奧祕的發掘與拓展，豐富了中國畫的水墨肌理，引起了廣泛的注意。近些年，他又提出了闡發中國水墨寫意畫筆墨規律的「筆墨結構」說，純化並完善了自家的藝術語言，揭示了筆墨運用的不傳之祕。

張立辰
秋荷

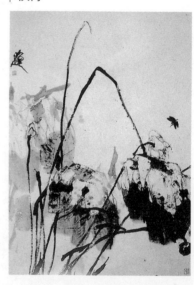

一談筆墨，人們就會想到某些拼湊古代畫論有關詞句的陳詞濫調，鋪張爲文，極少發明。立辰的「筆墨結構」說卻以今觀古，提出了不乏新見的一家之言。依我看，他實際上是以西方現代平面構成的理論爲參照，系統總結寫意畫的語言特點。他不忽視中西藝術某些息息相通的共同性，尤其重視中華民族寫意繪畫的特殊性，從而對傳統中富有生命力的法則進行了頗有見地的闡發。

近年，借鑑或搬用平面構成以刷新中國畫面貌者所見多有，但有些人往往囫圇吞棗，他們沒有打破平面構成理論的體系，加以合理的改造，只知強調設計意識、理性思維、幾何形體與體面造型，卻脫離了中國寫意畫中寶貴的生命意識、空間意識、過程意識與隨機意識。這種做法盡管在創作中拉開了與原有中國畫的距離，但同時也擴大了與傳統涵養下的中國觀者的距離。即使可以算成功的創新之作，也難於被承認是中國畫。

立辰的「筆墨結構」說則認爲，筆墨結構是指畫家從創作立意出發，根據表現對象的本質特徵，結合畫家的氣質修養，按中國畫規律在心象與物象的聯繫上，抽象概括出來的各種筆墨形態及其按對比、統一、銜接、換轉、滲透、映帶等法則進行的有機排列組合。雖然這一理論主張與借鑑西方現代藝術有關，但他在借鑑平面構成原理的過程中，自覺地打碎了爲工藝設計目的所左右的原有體系，汲取其作爲藝術方法的合理內核，結合於中國寫意畫筆墨語言古今實際的剖析歸納。換言之，也就是以中國寫意畫爲體，以平面構成爲用。因此，他無論在點、線、面等筆墨形態作爲筆墨結構最小單元的論述上，還是在單元組織線條交錯中「筆勢」的關鍵作用上，抑或是在有筆墨處的「實結構」與無筆墨處的「虛結構」的相互關係的妙用上，都能論理鞭闢，發前人所未發。

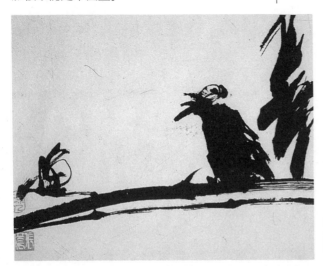

張立辰
宿

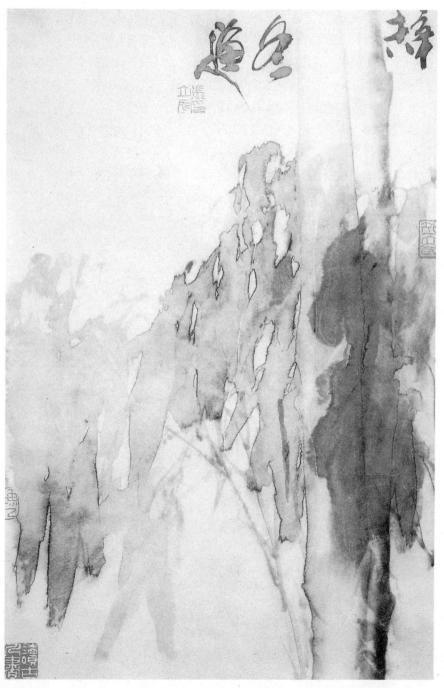

張立辰
雨意

常常看到今人爲文著書每引洋人論斷，似乎非此不足以增加說服力，可是立辰卻「陰法其要」而不事標榜，可謂不著一字，盡得風流。不過也應指出，畫家持論，並不一定看重邏輯，概念用語也往往不那麼嚴格，大多意到而止，立辰也未免於此。然而，讀者如果不是專扣字眼的理論家，一進入他闡述的內容也便不會計較這些形式了。總之，我覺得此書可以視爲用現代觀念總結創作經驗闡發中國畫筆墨語言規律的一項最新收穫，故願向讀者推薦。

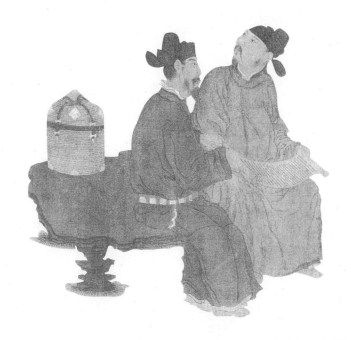

畫史研究與中國畫發展

中國畫是一門藝術，畫史是一門學問，但二者存在著密切的聯繫。沒有源遠流長的中國畫，便不會有卷帙浩繁的中國畫史著述；沒有畫史的研究，中國畫家便無從借古鑑今。

誠然，對中國畫的研究本不限於俱往矣的歷史，從時間過程而言，可以分作歷史的研究、現狀的研究與未來的研究。然而，今天的現狀，在明天已成爲歷史。中國畫無疑要走向未來，但未來的騰飛於世界，全靠今天腳踏實地的創作與思考，而今天又與昨天的緊密相聯，它不能不是往昔中國畫的辯證發展。不僅想當然地割斷歷史是根本無法實現的，就是反傳統論者眞要想使自己的看法說服別人也只好靜下心來研究一下中國畫史。因此，中國畫界歷來重視繪畫史的研究。

一、 中國畫家與畫史的不解之緣

自古以來，中國畫家便與繪畫史家結下了不解之緣。那時的畫史著者，部分是鑑賞家和批評家，部分是畫家。唐代的張彥遠如果屬於前者，那麼，淸代的張庚便屬於後者。這些終於也被視爲繪畫史家的人物，他們與一般的歷史學家不同，不是在一個朝代結束之後，始行修史，而是往往治史而兼論，述古而及今，在不同程度上都比較關注當代中國畫的發展並有所記述與評議。大量的中國畫家雖不一一撰寫畫史，卻無不在研究畫史，以圖掌握規律性的知識和行之有效的經驗，開拓繪畫創作的新蹊徑，卓然成家，開宗立派。董其昌未曾專門撰寫畫史，然而他的理論表明他正是一個精研畫史別有心得的畫家。

近百年來，隨著西學東漸，中西美術的碰

撞，不但畫史學者更加關心當代以至未來的中國畫發展，而且出現了一個引人注意的現象，即不少舉世聞名的中國畫大家，本來竟也是著述等身的美術史家，黃賓虹開其先，傅抱石，潘天壽繼其後。他們差不多全是在精研中國繪畫史自具卓識之後，才在創作上做出建樹的。另一些優秀畫家乃至大師雖不從事畫史撰著，實際上也對中國畫史有著精深的研究，經常思考著遺產的取捨、畫史發展的來龍去脈和優秀傳統的繼承與弘揚。其研究成果則體現在創作、教學與時見珠璣的畫語中，李可染就是一個突出代表。

隨著社會分工日細，今後也許不會更多出現黃賓虹、傅抱石、潘天壽那樣集大畫家與繪畫史家於一身的人物，雙管齊下，各有建樹。但惟其如此，中國畫家也就會更加關心美術史的研究成果，借助畫史專家的研究，思考中國畫的繼承與開拓，然而，由於畫史研究成果發表於各處，不易查閱，人們便更關注那些自古及近的繪畫通史，急於事功的年輕人更是如此。

但包容量較大的繪畫通史，只是畫史專家推出成果的一種方式，近百年來出版不多，十餘年來問世的中國美術通史雖出了許多本，也包括中國美術通史繪畫部分，但其水平也高下有別，它可能像太史公一樣地「窮天人之際，通古今之變，成一家之言」。也可能倉促成書，持論粗疏，還可能只是未經認真研究的資料的編排與羅列。因此，關心畫史研究的中國畫家多方了解畫史研究的不同層面的新舊成果，可能會有助於多層次吸收畫史研究成果，也會有

益於更加主動而自覺地思考。

二、新時期畫史研究的方方面面

遠者不論，始於七十年代末的十多年來，中國畫史的研究確實取得了前古所無的長足進展，它表現於以下幾個層面。

第一，是基礎研究，或稱資料的研究。任何科學的研究工作都必需占有盡可能詳盡確實而系統的第一手資料。研究中國畫史的資料無非兩大方面，一是見之於記載的文獻資料，二是相傳至今的作品本身。文獻的記載未必一一屬實，需要考證辨明，在傳抄與翻印中，也易於出現脫漏、錯訛、衍文甚至偽托，尤需要校刊與正誤。歷代中國畫作品在傳世過程中，還會出現轉摹複製、作偽與時代作者不清的現象，這就需要鑑定。當然這只是基礎研究的初步工作，進一步則要系統化編排整理出來以利於深入研究。十多年來，畫史專家在這方面做了大量工作，以文獻纂集為主者有《隋唐畫家史料》、《宋遼金畫家史料》、《元代畫家史料》、《明代院體浙派史料》、《揚州八怪研究叢書》中的一些專集等等；以作品圖像編錄為主者有《中國歷代名畫集》、多卷本《中國古代書畫圖

目》及六十卷本《中國美術全集》的繪畫編等等。以上例舉的出版物並非簡單地匯集圖文資料，也不是只編選人所共知的所謂極有代表性的文獻與作品，而是在收集、辨別、整理、編錄系統而翔實的資料並進行必要的基礎研究上花費了不厭其煩的勞動，爲畫史事實的復原與固有聯繫的把握進而揭示其演進規律準備了前所未有的條件。中國古代書畫鑑定組的幾位專家，在以往的數年內，跋涉南北，遍觀公私收藏並一一鑑定，編出按收藏部門分類，以時代爲順序的《中國古代書畫目》及《中國古代書畫圖目》，極便於學者、畫家深入研究，也有益於中國畫家按圖索驥，去各收藏單位直接借鑑原作。《歷代書畫家傳記考辨》、《古書畫僞訛考辨》在歷代著名畫家名跡的鑑定及生平考證上做出的堅實的工作，也很值得稱贊。此外，《畫品叢書》，《中國畫論輯要》均屬於這一類，爲人們進一步研究中國畫史提供了便利。它們雖然還不是自成一家之言的畫史著作，但畫史研究家和兼事畫史研究的畫家都不宜低估上述成就的價值。那怕只研究技法演變，也應該了解並使用鑑定的成果，否則便會出現《山水畫技法析覽》中沿襲前人疏誤的論斷，誤定一些作品時代與作者的現象。比如，把如今國內外美術大家幾乎公認爲十七世紀作品的所謂《荊浩雪景圖》(美國納爾遜博物館藏)仍當作五代的作品而分析其技法，那得出的結論顯然不可能符合山水畫技法本來的發展過程。

第二，是各個擊破的個案研究。它包括一個個畫家、一個個畫派及一個個中國畫史上的重要問題的研究。就整個中國繪畫通史而論，任何一個個案都是它的局部，然而個別與一般的聯繫並不是一加一等於二，還有另外一方面，那便是由二者體現出的共性已包含在個別之中。在這個意義上，個別大於一般，不去深入細緻並且富於創造性地去研究個別，就無法豐富修改對一般規律的認識，那種以爲離開具體特殊的研究只要照搬一種時髦理論便可套而用之的想法，不僅是治學中的懶漢思想，而且肯定是無所作爲的，因爲其結論必然大而無當。對中國畫史的研究又何嘗不是如此。曾經有一種廣爲流行的認識，以創新與摹古「兩條路線的鬥爭」來說明中國畫得以發展的內因，持這種論點的畫史專家，把各家各派的畫家均分別納入或創新或摹古的路線，但因個案研究的片面而欠深入，遂忽視了所謂摹古者是否一味延續而毫無創造變異，也忽視了所謂創新者是否只知開拓而拒絕繼承優秀遺產，結果自己道理講得頭頭是道，卻對於具體認識一位古代畫家的理論與實踐極少幫助。

十多年來，由於一開始人們便注意了正本清源，把被弄亂了的理論是非糾正過來，所以研究中國畫史的學者，比較重視以各種方法進行個案研究，推出了一批令讀者耳目一新的成果。除去《美術研究》、《朵雲》、《中國畫研究》、《中國畫》、《美術》、《美術縱橫》、《美術史論》、《藝苑》與《藝苑掇美》等家美術刊物發表的大量論文以外，上海人民美術出版社與天津人民美術出版社的《中國畫家叢書》與《中國書畫家研究叢書》，有效地推動了個案研究。很可

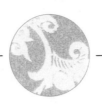

惜，由於發行渠道不暢，以及對經濟效益的重視超過了對社會效益的重視，這兩套叢書或者已經中止，或者也已近乎中止了。

如果說，上述兩套叢書中的畫家個案研究有些尚欠深入的話，那麼，近十年來以某一名畫家或某一畫派爲研究對象的學術研討會的興盛則把個案包括畫派的研究引向了深入。自1974年漸江與黃山畫派研討會在安徽召開以來，在畫史研究家與畫家的通力合作下，黃公望、惲壽平、清初四畫僧、八大山人、石濤、鄭板橋、黃慎、傅山、董其昌、龔賢與金陵八家、張彥遠與《歷代名畫記》、吳道子，吳門繪畫與吳門畫派，都已舉行過有相當規模的研討會，不少還有國外同行參加，在召開以上學術會議的基礎上，還成立一些畫派與畫家的學術研究組織。成立最早的揚州畫派研究會已有十多年歷史，其後陸續組成了石濤研究學會，八大山人研究學會，黃賓虹研究會，吳昌碩藝術研究會。這些學術研討會與學術組織，通過舉辦作品展覽，出版論文集、畫冊，或印行內部資料與報紙等多種形式，廣泛聯繫國內外學者，把畫家與畫派的研究推向深入。揚州畫派研究會在其印行六集《研究集》的基礎上，已由江蘇美術出版社陸續出版《揚州八怪研究資料叢書》，八大山人研究學會也已出版《八大山人研究》論文集二輯。其他反映以上學術活動成果或影響的出版物還有《論黃山諸畫派文集》、《黃公望研究文集》、《墨海青山》（黃賓虹研究文集）、《文人畫與南北宗》、《董其昌年譜》、《龔賢研究集》、《龔賢研究》等。畫家與畫派的個

案研究對於學者來說，既要較全面地掌握畫史上的這一現象，又要深入到藝術的內部聯繫及與諸社會因素的外部關聯中去把握本質，可以更具體地了解一個畫家或一個畫派在特定歷史條件與文化氛圍中的承傳變異，了解一個畫家藝術個性的形成、創造性的發揮、風格的演變以及之所以獲得成功的歷史經驗。

和畫家研究、畫派研究相比，中國畫史上的專題研究具有按問題進行探討的性質。探討的問題或是繪畫現象，或是繪畫思想，不局限於每一時期或每一朝代，從而更具有普遍的意義並給今人以有益的啓示。諸如通觀宋以後繪畫中的文人畫問題，在若干朝代均有發展的畫院與院畫問題，與西方風景畫、靜物畫不同的山水畫與花鳥畫問題，中國畫論中反映了民族審美特徵的理論範疇問題等等。在這一方面，畫史學者已開展了不少研究，主要成果多以論文形式發表於各美術刊物，專著雖不很多，也已有了幾種，比如《論文人畫》、《中國畫論中的對偶範疇》、《意境縱橫探》、《畫境》（中國畫構圖研究）、《中國畫的題畫藝術》等。毫無疑問，這類研究課題與當代中國畫家的借鑑關係更爲直接，所以有必要喚起出版家的注意。不過，要想在這類研究課題中深入，避免泛泛而論，具體的研究畫家與畫派便成了必要的前提。

上文已經提及的中國畫通史，即便讀書不多的畫家也未必陌生。但人們不一定也注意了專史，斷代史與概論的研究。這些研究工作如果及時地吸收資料研究與個案研究的成果，顯然更具有理論概括性，便於讀者高屋建瓴地認

識中國畫的淵源流變，並以大觀小地認知個別的美術現象。不過，總的情況是新編美術史多，繪畫史較少，斷代史、專史與概論就更為不多了。這些年的繪畫通史只有一本《中國繪畫史》，斷代史只有《中國現代繪畫史》，專史只有《中國山水畫史》、《中國繪畫材料史》，概論中國畫的專著主要有《中國畫研究》與《中國畫之美》。雖然如此，但比之「文革」前只有《中國美術史綱》和《中國美術史略》還是有了很大推進，其中，過去沒有編寫的專史與確有一家之見的概論，特別是《中國畫之美》，很值得畫家研讀參考。

三、畫史研究之影響中國畫發展

畫史研究與近年中國畫的發展也存在著比較直接的關係，或者說對中國畫一些方面的發展起到積極的作用。首先它清除著「文革」中曲解美術史的影響，恢復並加深了對中國畫優良傳統的認識，向正在成長的中青年畫家普及畫史知識，向試圖借鑑歷史經驗的別開生面的組織者與創作家提供了歷史的參照系。回顧十餘年的中國畫壇可以看到，近年興起的新文人畫，得到了巨大發展的工筆重彩畫，雖有變異

並仍堅持了水墨寫實主義精神與作風的人物畫、講求漢唐精神的深沈雄大的山水人物畫，幾乎都與十餘年來在正本清源中推出的畫史研究新成果不無關係。以新文人畫而論，近年它已成為了中青年畫家中的一種潮流，但提出則在 1985 年之前，人們之所以用新文人畫命名，原因之一便是它與傳統文人畫的歷史聯繫，或者說是傳統文人畫中曾被忽略或未曾正確認識的精華已被人們接受。這不能不使我們想到八十年代初葉美術史家對陳師曾《文人畫價值》的研究，也不能不看到這一研究對五四運動全面否定文人畫的片面性的反思。正是對傳統文人畫的再估價，才出現了敢於以新文人畫為旗幟的潮流。當然，自稱為新文人畫的畫家及其作品是否全繼承了傳統文人畫的精華而無糟粕，應該怎樣評價，是否應一律贊揚或一律否定，又當別論。還存在著這樣的情況，在「文革」以前，在中國山水畫界，人們普遍重視取材問題與描寫實境問題，這些年則更重視審美效能、因心造境、筆墨與丘壑的相互為用、自家程式化範式的確立。形成這種趨向的原因當然也是各方面的，但其中一個方面，則與對山水畫史的研究（比如對郭熙《林泉高致》山水畫功能的闡述、對董其昌乃至「四王」山水藝術及其理論中部分合理因素的重新認識、對黃賓虹山水畫藝術精神的闡揚等等）存在著聯繫。畫史研究對當代中國畫創作的影響甚至也反映到形象塑造與技法出新上來。比如，在某些獲獎的工筆人物畫和寫意人物畫中，都出現過一種「捨形而悅影」的特點，但對中國畫「捨形

「悅影」特點的研究成果則發表在上述創作之前。再比如，八十年代初葉，中老畫史學者即分別在《美術》與《新美術》上發表了有關中國畫用水的文章，或著重總結歷史經驗，或把總結歷史經驗與研究當代畫家技法的出新結合起來。此後，以各種技巧發揮水、礬、膠、鹽在彩墨滲化中的作用便成了不少中國畫家致力的方面，甚至成爲一種非此不足以創新的傾向，把開拓新風格境界的期望一股腦兒地寄託在製作上。這實際上已遠離了畫史學者持論的初衷。十年「文革」中把繪畫的社會職能看得和政治一樣重要，只強調其認識教育作用而不計其審美怡情作用，甚而至於要求山水、花鳥畫承擔不勝重負的教育作用，是不符合藝術規律的。近年畫史的研究幫助人們澄清了認識，但近年對當代畫史中「應物象形」及近代畫史中寫實主義的研究似乎比較薄弱。如果說在七十年代末葉至八十年代初葉還有不少畫史學者研究並闡發以徐悲鴻、蔣兆和代表的這種關心世道人心、關注民族興亡和人民命運並講求「應物象形」的傳統，那麼，近十年來則似乎研究怡悅性情、大象無形與筆墨傳情效能者較多，這可能適應於畫家探索新路的需要，但或者也助長了這一幾乎成爲國立、省立與市立畫院創作主流的風氣。盡管造成這一風氣的更主要的原因也許是商品化衝擊，外商欣賞趣味或時髦理論家主張的左右，但畫史學者是否可以引起深思，也抽出部分精力來研究一下歷來畫院的功能。重新探討一下寫實主義傳統的形成發展呢？我覺得也似乎有此必要。

新時期畫史研究中的一個新現象，是畫家對有組織的研究活動的投入，在我親身參加或有所聞知的畫家與畫派的研討會中，都有相當數量的中國畫家參與。這些畫家在畫史的造詣上有深有淺，理論表達能力有強有弱，但有一個共同點，那就是從現實的創作與思考出發，帶著問題去研究畫史，去尋求借鑑。從純學術的角度而論，一些剛剛開始研究畫史的畫家，可能因缺乏歷史文化背景的知識，難於遽然深入，還有些雖已深入堂奧頗具眞知灼見，卻拙於語言表達。據此，有些國內外學者以爲，討論畫史問題的學術會議還是不必請畫家參與爲好。這種看法也許在國外是符合實際的，因爲國外的美術史專家只在綜合性大學或博物館中研究古代和近代藝術，與當代畫家的聯繫遠不如同收藏家的交往。同時，在國外，中國畫也沒有成爲當代畫壇的主流，研究者又離開了對中國畫發展關係極大的本土，也缺乏深入研究的條件。但在國內情況就不同了，許多畫史學者亦兼作畫，不兼事繪畫創作的學者不少也是學畫出身，大量在教育、文博、編輯部門服務的中青年畫史研究家往往畢業於藝術院校中的美術史論專業，他們工作的性質也較多要求他們治史而兼論，論古而評今。總之，中國特有的情況使美術史家與畫家的關係變得比較密切。在這種情況下，吸收對畫史問題有一定研究的畫家與會，共同討論，一方面可避免畫史家爲畫史而畫史的「冬烘」氣，有益於用不斷發展的藝術實踐去檢驗有關古代畫史的理論認識，另方面也有助於畫家們親自總結歷史經驗，

借古以開今。以 1974 年在安徽召開的漸江與黃山畫派學術討論會而言，由於有不少知名畫家和論述黃山畫派的地方畫家投入，會中還組織了遊覽黃山等地，以體驗眞山水和畫家筆下山水異同，參觀黃賓虹畫展和當代黃山畫家展覽，把研究十七世紀的新安派與研究安徽籍畫家黃賓虹結合起來，把研究古代黃山畫派與今人黃山畫家的古爲今用聯繫起來，因此會議開得有生有色，別具一格，也對後來同類的學術會議發生了影響。這無疑開創了一種有別於國外美術學術會議的研討方式。不是以空談論文發表或聽取意見爲唯一目的，而是旣研討論文，又聯繫自然與歷史，研討畫家畫派的實際，爲進一步的研究開闢前景，同時，也促進了畫史研究對地方繪畫發展的作用。這裡提倡畫史專家與畫家共同參加研究畫史問題的學術會議，並不意味著不需要召開僅有美術史家參與的另一種學術會議，爲了學科的發展，那樣一種會議，如果有條件召開，對於學科的建設、專家隊伍素質的提高當然是必要的。

四、美術新潮與畫史研究

自 1985 年以來，中國畫創作與中國畫史研究都無例外地受到了新潮文化和新潮美術的衝擊，新潮文化與新潮美術迅猛地灌輸現代西學

與西方現代美術，對長期閉鎖的中國畫界和畫史學界產生了不可避免的影響，而人們的逆反心理也助長了衝擊的聲勢與影響的範圍。在新潮文化熱中，「中國畫危機論」與「反傳統就是繼承論」對美術界影響最大，雖然上述驚世駭俗的看法極少理論價值，但卻立即在中國畫界掀起了萬丈狂瀾。在這場大討論或稱大辯論中，「中國畫危機論」與「反傳統就是繼承論」者，撇開了中國畫界關心的諸多問題，以否定的評價直指中國畫的現狀與歷史，一下子把畫家和畫史學者的思路全集中到中國畫是存是亡和怎樣對待傳統的大問題上來。不能否認，對現實的悲觀論斷與對傳統的否定主張造成了活躍中的迷亂與積極中的盲目，對畫史的研究也不是沒有負面作用。比如，本來「美術史家」的稱謂這時似乎不改爲「美術史論家」便好像容易落伍。還比如，雖然從來就兼擅中國美術史與美術理論的學者，爲了趕上時代，也便全力投入了西方現代美術文化的學習與現狀的批評，但是，旣然要討論中國畫是否已經走完了自己的路，要討論傳統該不該全盤否定，那麼，人們就不能不重新思考或研究下列問題：中國畫是怎樣發展過來的？它是怎樣形成的傳統又影響至今？在漫長的中國畫發展過程中到底有什麼經驗敎訓？已被過去畫史專家在著作中闡述的中國畫發展的規律性是可信的還是要重新認識？不僅那些企圖說服論爭對手的新潮理論家要回答這些問題，而且對新潮主張疑信參半或持難於苟同態度的人也要回答這些問題。由是，反思畫史，以更科學更廣泛更深入地研究的任

務，便落在了美術史家和兼攻美術史的畫家身上了。

　　隨著以現代美術展爲標誌的新潮美術及其理論的沈寂，中國畫史的研究卻「不廢江河萬古流」地繼續發展，甚至也將像研究一切美術現象一樣地研究「八五新潮」的由盛而衰。然而，在中國畫大討論的啓示下，今後的畫史研究必將比以往更重視廣泛使用多種傳統的和現代的科學方法，著重於中西美術的交流與比較，致力於在「江海不廢細流」的原則下，以開放的胸襟，闡述弘揚傳統的承續與新變。人們在爭論中已領悟到一個最淺顯的眞理：與其被預言爲死而憂心忡忡地忘了生存也要吃飯和勞動，毋寧不管星相學家如何預言首先去進行自家的研究與實踐才是眞的。

貳 當代畫家編

寄妙理於豪放之外的白石絕品

本世紀名滿中外的傑出藝術家齊白石老人，以畢生的筆耕墨耘爲人們留下了無數美妙畫幅。其中，他九十二歲高齡創作的《荷花影》，奇思異構，意味深長，不僅久已膾炙人口，就是老人自己也頗爲自得呢！他在畫上題道：「麟廬弟得此，緣也。」意思是可遇而不可求。字裡行間，流露著迥非尋常的自我估價。

他還接著寫道：「九十二白石畫若是何緣故？問麟廬、苦禪二人便知。」爲了尋根究底，我曾拜託一位朋友去請教許麟廬先生。也許是唯恐闡說不詳吧，許先生並未正面回答「是何緣故」，卻烘雲托月般地追憶了一個饒有興味的故事。原來，白石老人完成此畫之際，正巧追隨老人多年的弟子許麟廬、李苦禪在座。他們一致嘆賞不已，愛莫能釋，爭求惠賜。風趣的老人便命兩位弟子抓鬮，結果許麟廬得中，爲了不使苦禪失望，老人隨後又畫成同樣一幅相贈。看來《荷花影》也深受老人得意門生的珍愛。

那麼，這一作品究竟妙在何處？我們不妨重新欣賞一下。這幅作風豪放的大寫意，畫面異常單純洗煉：微波輕揚的水面上，是一枝似垂仍仰的嬌豔紅荷，水中荷影的形態與此相仿，只是色澤淺淡——不過並非倒影，它也是似垂復仰向上開放的正影。荷影之旁，一群天眞活潑的蝌蚪紛紛游來，以假當眞，追逐著可望而不可即的荷影。這充滿詩情的畫幅，立意構思，據羅青兄見告，或得之於淸人詩句：「直嚼梅花影」。看了這張畫，有些人興許要挑剔了，或者說，水中的荷影，是人在岸上看到的，水中的蝌蚪何能得見？或者說，現實世界的水中但見倒影，哪有正影？或者說，淸風徐來，水波吹皺，水下荷影怎能不受光線折射的影響，依然完整如故？這些批評也有道理，但所持的道理乃自然科學之理，而中國的寫意畫從來是師法自然又不滿足於僅僅如實摹寫的。優秀的寫意畫家，歷來不與照相機爭功，總是以來自現實的眞情實感爲基礎，以生活中的可視形象爲素材，馳騁想像，神與物遊，從而在筆下創造出一個滲透著畫家感情與思想的畫境來。惟其如此，才能動人以情，喩人以理。白石老人的《荷花影》描寫了現實所無的情境，似乎狂怪，然而可以使人會心。似乎不合物理，但合乎情理，這情理來源於生活中以健康向上的思想情感去體味自然的人們的心靈深處。蝌蚪追逐水中荷影的天眞而執著，是人們欣賞的，不是欣賞其無知，而是欣賞其追求美妙事物的執著，正像人們欣賞電影中的老少群猴手足相接去水中撈

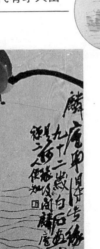

齊白石
荷花影

月一樣。畫裡表達的愛，似乎是對描繪對象，其實是從對象中看到的勇猛精進鍥而不捨的人們的精神。這種愛，說得確切一些應是愛憐，旣愛其勇於追求，又憐其不諳眞僞，在愛憐的背後，分明寄託著一種意味悠長的哲理：熱愛生活勇於進取，還要饒於智慧，明辨眞僞！顯然，老人在這裡沒有以圖解物理爲己任，倒是以善感多情的心靈和富於啓示性的生活哲理去寄予創作的。某些觀者非要膠柱鼓瑟般地格之以物理，當然是「多情反被無情惱」了。

　　構思上的「狂怪求理」，如果不能出之以「不似之似」的形象，再好的寫意畫構思也無法恰到好處地表達。白石老人深明此理。在《荷花影》中，荷花是似的，蝌蚪也是似的，水中荷影的淺淡也是似的，但組成的畫面，彼此間的關係，卻是老人的藝術幻化，是現實中所未有的，也可以說是不似的。但作者的感受又是很多人共同的，因此，從「中得心源」來看，歸根結柢還是似的。似不在皮毛，也不僅在於一切如實描寫，而在於捕捉審美主體對客觀世界的審美感受，並加以昇華。這便是《荷花影》「狂怪求理」，「不似似之」的妙諦，也是中國寫意畫「中得心源」的要義。中國畫的優良傳統中，有所謂「外師造化，中得心源」。優秀的寫意畫家不但重視「外師造化」，而且尤其重視創作過程中的「中得心源」，爲了表達眞摯而強烈的感受，抒發飽滿的感情，寄寓深刻的思想，往往不完全遵從自然規律，甚至「以奴僕命風月」，因情造境，擷取現實中的事物，重新組織，藉以構築美麗動人又足以交流畫家和觀者喜怒哀樂的理想境界。似乎「超以象外」，實則「得其寰中」；彷彿有悖物理，實則合乎情理。在此基礎上放筆直取，才有可能創造出「寄妙理於豪放之外」的佳作來。

　　白石的《荷花影》說明，要畫好寫意花卉畫，只知大膽放筆，怕還不行；只曉得對物寫生，也尚不夠。一個有志於創新的花鳥畫家，應該以人民的情感去體驗山川草木、花鳥蟲魚，去發現並描繪那些不但給人以快感，而且能讓人感奮，給人啓迪，使人驚醒的美好心靈中的圖畫。這樣的作品，才眞正獲得了人們經常提倡的「畫外意」與「意外妙」，才眞正值得稱頌。

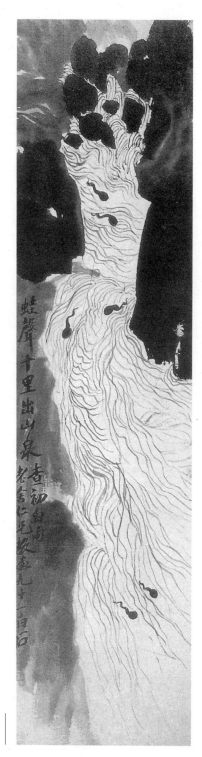

齊白石 |
十里蛙聲出山泉 |

師牛堂的人物畫與牧牛圖

為中國山水畫開一代新風的李可染，同時也精於人物，尤擅畫牛，牧牛圖在他的作品中占有相當數量。要深入全面地理解可染的藝術，就不能忽視他在這一領域的卓越成就。

可染的山水，就主流而言，博大沈雄，精神燦爛，很像壯麗的史詩。他的人物與牧牛，就總體而論，形簡神肖，意趣橫生，更像抒情小曲。雖然如此，二者仍然異曲而同工，無不一洗數百年來「竟尚高簡，變成空虛」的積弊，繼傳統之絕學，融西畫之優點，既貼近人生，忠於現實，又千錘百煉，高度加工。因此，包括山水、人物、牧牛在內的可染藝術，刷新了二十世紀中國畫的面貌，給傳統注入了新機，為後學樹立了典型。

近年，由於「李家山水」之稱流布極廣，以致較少有人研究他的人物與牧牛，其實，後者不但是可染登上中國畫巔峯的突破口，而且也是高尚情懷與穎異才能的又一表現。

在可染山水畫震驚藝苑之前的四十年代，他的人物畫便已在芸芸眾家中脫穎而出，名動文壇。論其藝術淵源，頗有取法梁楷、徐渭之處，但其傳神之妙，畫法之新，早已別開生面。對此，傑出的作家老舍、畫壇師首徐悲鴻都曾給以高度評價。老舍在《看畫》中寫道：「論畫人物，可染兄的作品恐怕要算國內最偉大的一位了。」為什麼評價如此之高？老舍歷數了他的理由，他說：「可染兄真聰明，那只是一抹，或畫成幾條淡墨線，便成了人物的衣服。他會運用中國畫特有的線條簡勁之美，而不去用心衣服是哪一朝哪一代的。他把精神都留著畫人物的臉眼。……極聰明地把西洋畫中人物表情法搬運到中國畫裡來，於是他的人物就活了。他的人物有的閉著眼，有的睜著眼，有的睜著一隻眼閉著一隻眼，有的挑著眉，有的歪著嘴。不管他的眉眼是什麼樣子吧，他們的內心與靈魂，都由他們臉上鑽出來，可憐的或可笑的活在紙上，永遠活著！在創造這些人物的時候，可染兄充分地表現了他自己的為人——他熱情、直爽、而有幽默感。」

老舍寫得這麼具體生動，幾乎讓人無法再置一詞。如果稍加歸納，不外三點，一、簡勁的筆墨之美。二、融入了西法，著重描繪人物的情態。三、在畫中表現自己的為人。其中，「一」與「三」淵源於已被明清許多畫家丟失的優良傳統：妙在傳神與畫如其人；「二」則來自對西方寫實畫法的吸收，以此打破了概念化的造型。

在這三點之外，徐悲鴻的《畫展序》又強調了另一點，這便是體現在筆情墨趣上的寫意精神。如他所說：「李先生可染，尤於繪畫上獨標新韻。徐天池之放浪縱橫於木石群卉間者，李君悉置諸人物之上。奇趣洋溢，不可一世。筆歌墨舞，遂無先例。」兩位目光如炬的大文藝家，要言不繁地概括出李可染穎脫期人物畫的不同凡響的特點，即：他繼承了傳統又超越了傳統；汲取了西法又化為我有。正是這種以寫意為體以寫實為用的體格，奠定了可染人物畫近半個世紀以來的面目，確立了他在人物畫史上的重要地位。

五十年代以來，李可染雖以主要精力用於山水畫的攻堅，所畫人物不多，但有限的人物畫不僅發揚了他四十年代的長處，而且精益求精，更趨完美。盡管他多畫傳統題材，但一一別出新意。或歌頌高尚人品，或贊美苦學精神，或抒寫人生感悟，有莊有諧，理趣兼至。在藝術表現上，可染以寫意的筆墨驅遣寫實的形體。筆愈簡而神愈完，墨愈活而氣愈壯，以拙藏巧，每見奇趣橫生；變形適度，倍顯「放在精微」。《苦吟圖》、《觀畫圖》、《布袋和尚》均屬傳世之作，而作者最為得意的作品是《鍾馗送妹圖》。該圖大膽落墨，彷彿信手拈來，乍看有如文人墨戲，然而結構之準確，形體表現之精微，即使放大幾十倍，亦極耐推敲，了無瑕疵。他成功地運用了對比法則，所畫鍾馗兄妹，一濃黑，一淺淡；一醜、一美；一雄、一秀；一潑墨如烏雲壓城，一線描若輕雲籠月。不但在相輔相成中，取得了純淨與多變、明快與和諧的統一，

而且展現了鍾進士集俠骨柔腸於一身的豐富的內心世界。堪稱人物小品中的絕唱。

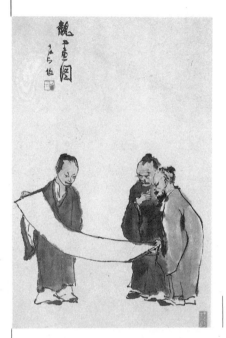

李可染
觀畫圖

李可染
觀畫圖（細部）

鍾馗送妹圖

農曆壬寅之春□□□戲雪於圖于隆化風泉賓館

李可染
鍾馗送妹

可染畫牛也始於四十年代初葉。天天觀面的鄰舍水牛給了他深切難忘的感受，魯迅的名句與郭沫若的詩歌，更燃起了他對水牛的聯翩浮想。他在《自述略歷》中說：「記得魯迅曾把自己比作吃草、擠奶水的牛，郭沫若寫過一篇《水牛贊》。世界上有不少對人民有貢獻的藝術家、科學家把自己比作牛。我覺得牛不僅具有終生辛勤勞動、鞠躬盡瘁的品質，它的形象也著實可愛。於是我就以我的鄰居作模特，開始用水墨畫起牛來。」從此，便畫牛不輟，歷經四

十餘寒暑，畫成千百頭水牛。盡其性情，窮其變態。他畫過《鬥牛》，但不是為了像戴嵩那樣「窮其野性」，而是視幼牛為孩提，表現「孩子重如牛，對撞生新態」的天趣。他也畫過《五牛》，但無意像韓滉那樣諷喻衙環者的失去自我，而是歌頌「給予人者多，取與人者寡」的奉獻精神。他在《五牛圖》上寫道：「牛也力大無窮，俯首孺子而不逞強，終生勞瘁事農而安不居功。性情溫馴，時亦犟強。穩步向前，足不踏空。皮毛骨角，無不有用，形容無華，氣宇軒宏。吾崇其性，愛其形，故屢屢不厭寫之。」從中可見，可染畫牛其實是在畫一種高尚的品性，一種盡瘁於生民的胸懷，一種腳踏實地的敬業意識，一種樸實軒昂的神識風朵。在某種意義上，牛正是他表現上述精神的媒介與依托。他之以「師牛」名堂，主要取意於此。

當然「師牛」的含義還包括另一方面，那便是為了「胸有全牛」而「以牛為師」。以「穩步向前，足不踏空」的精神觀察對象，用中國畫特有的筆墨語言提煉對象，苦練藝術基本功。可染畫中的水牛之能夠千姿百態，形具神生，或行或止，或臥或立，或正或側，或老或幼，或耕或憩，或浮於水，或眠於草，或動或靜，首先在於他反覆全面的觀察。其次也在於他藝術表現的恰到好處，筆墨既服從於結構質感，又自成韻律。多不可減，少不可逾。墨的濃淡乾濕，筆觸的闊狹整碎，都已一再實驗，反覆錘煉。他的老友汪占非回憶道：「他說，必須不斷觀察和仔細了解對象，還必須下足磨練的功夫。例如畫水牛時，他每次都要畫完一疊『元

書紙』。畫到後來才使人看出，牛鼻子有水氣，牛鼻子確實畫成了像是濕的。」這說明，可染畫牛也是爲了在相對穩定的題材上重點突破，煉句煉意，按照二十世紀的審美觀念改造傳統中國畫的造型觀，賦予中國畫的筆墨語言以新的生機。

　　在可染畫牛作品中，有牛無人者極少，多數是牧牛圖，既有天眞無邪的孺子，又有性情溫馴的老牛，彼此相互依賴，遊憩於良辰美景、柳暗花明之中。季節或春、或夏、或秋、或冬。風物有傲雪的寒梅，有豐收的瓜架，有春柳的飄揚拂面，有楓林的葉落如雨，有籠烟含雨的遠山，有茂林晚照中的鴉陣。牧童或立於牛背，享受著「牛背穩如舟」的競渡之樂；或依倚於臥牛之旁，沈睡於「細雨濛濛叫杜鵑」的暮春時節；或弄短笛，以老牛爲知音；或攀樹椏，趁牛浴而玩耍；或伏牛背而沐風雨；或坐牛旁而鬥促織。水牛或舉步沈穩，使背上牧童如平步安車；或步伐輕快，載牧童追逐風吹落帽；或欲行欲止，閉目聆聽牧童的笛聲悠揚；或半睡半醒，靜待牧童的忘情嬉戲。這是一個充滿了生意、光明與歡愉的藝術世界，像一首洋溢著生活情味的凝練小詩，像一首令人陶醉的田園牧歌。然而，它不僅有別於一般的田園牧歌，也不同於古代人物畫家筆下的牧牛圖，他在牧牛圖中創造了別饒新意的情景交融的意境，清新、雋永而不無深意。這深意包含著對人類在更高的層次上重返童年的期望；也似乎在娓娓敍說，只有發揚孺子牛的精神，才可能使未來的世界永遠和諧多采與清明。牧牛圖的

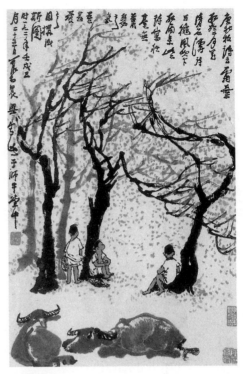

李可染
牧牛圖

意匠也是耐人尋味的，那開闊的時空，那筆簡神完的造型，那點線面的對比與交織，那潑墨、積墨，濃淡乾濕的變幻與滲融，那光影明滅的動人，那細節刻畫的畫龍點睛，都反映了畫家「千難一易」的藝術苦功，有效地加強了藝術的表現力與感染力。

　　李可染不愧爲中國畫的一代宗師，他的人物畫、牧牛圖同他的山水畫一樣，無論對於提高人們的精神境界，淨化人們的心靈，還是對於中國畫的繼往開來，都已經而且必將繼續起到重要作用。

張李體異與焦墨山水

張 仃先生是我素所崇敬的前輩。在我的印象中，他一直在推進著中國畫的革新，同時又在不遺餘力地研究著民族民間的優良傳統。他對青年畫家的獎掖與扶持更是有口皆碑。他近年推出的焦墨山水，更以與眾不同的面目，表現出這位古稀老人的識見與勇進，彷彿在復歸傳統中實現了新的開拓。

提起張仃先生的山水畫，人們都不會忘記五十年代他與李可染先生的山水寫生活動。那一「行萬里路」的壯舉，開風氣之先，即使不加誇張，也是畫史上劃時代的大事。

明清以來，雖然不乏有膽有識亦有所獨創的山水畫家，然而總的情況是：很多山水畫脫離了真山水，遠離了人世，丘壑由平淡而貧乏，意境由超逸而空寂，窮究宇宙自然奧祕的理性精神已為表達筆墨布局中陰陽虛實的哲理所代替，真情實感的表露也為定型化的半抽象符號的組合所窒息。筆墨倒是愈發精微而富於表現力了，可是形式超過了內容。像對李可染濕墨山水不無影響的龔賢，像對張仃的焦墨山水可能有所啟迪的程邃，在當時皆稱鳳毛麟角。然而，龔賢的夢幻般幽靜無人的意境與程邃的枯寂如洪荒未闢的意境，畢竟是時代的產物，「至今已覺不新鮮」了。對於現代人而言，可以理解，也可以欣賞，卻難於滿足。近百年來，歷史提到中國山水畫家面前的任務，便是首先把意境的更新置於筆墨的發展之上，不忽視明清優秀山水畫家的成就，卻上溯五代北宋傳統，走重返自然與重新擁抱生活的道路。正是在這個意義上，李可染先生與張仃先生變始於臨摹終於仿古的創作道路為山水寫生，變水墨寫意為水墨寫實，大膽吸收西方寫實主義以為我用，理所當然地為近四十年來中國山水畫的發展開闢了影響深廣的前景。

「可貴者膽，所要者魂。」「全面深入地認識生活，大膽高度地藝術加工。」不僅是李可染膾炙人口的名言，也是對張仃藝術認識與藝術實踐的形象概括。開始，他們可以說完全走在同一的水墨寫實道路上，但後來卻「共樹而分條」了。先是李可染先生推出了境界雄奇而積墨深厚的「李家山水」，較早地發生了極為廣泛的影響。弟子成眾，學者如雲。近年張仃先生又在「李家山水」之外推出取境平實而以筆代墨的焦墨山水。兩種水墨寫實風的山水於是先後呼應，相映生輝。如眾所知，在一種水墨寫實山水已經發展完善又被廣泛接受並創造了觀眾之後，同樣以水墨寫實的方法推出新的風格是何等艱難，又何等需要勇氣，需要對傳統未

知精華和現代藝術精神的見高識遠！如果說，張仃先生的焦墨山水已經盡善盡美，我想，那肯定會被老人視爲諛詞。實際上，他的潛力正處於充分發揮的過程之中，但惟其如此，他那在強化筆墨中強化意境的旨趣，那似乎回歸「素以爲絢」的用筆傳統卻不乏強烈純淨的時代感，已顯示了旺盛的生命力。

　　倘若以張仃山水與李可染山水相比，人們不難發現，他們雖然都在以嚴肅的態度領受大自然與人類生存環境的閫奧，都在以入世的精神借景寫情，抒發或驚異感奮的觸動，或流連忘返的情懷，……。可是二人的山水畢竟同工而異趣，同歸而殊途。

　　李可染的山水是雄奇、深厚、極盡筆墨層次變化的。他固然不忽視具體感受，卻更致力於吸收西方寫實繪畫認識自然並表現光感與縱深空間的科學精神。那千差萬別求奇造險的丘壑境象主要是靠極大限度地發揮用墨來實現的，山川的渾厚、草木的葱蘢、逆光的閃爍，都得益於用墨的發揮極致。因層層積墨，才得以元氣淋漓，「黑墨團中天地寬」。於是，由龔賢上溯荊浩、關仝、范寬的雄奇壯偉的大山大水以現代的面貌出現了。

李可染｜
山頂梯田｜

李可染｜
社戲｜

　　可是，張仃先生卻在弱化用墨而強化用筆中進取。他也善於融合西法，也重視寫實精神的「拿來」，不過，他對結構的關注似乎超過了對空間的興趣，對寓豐富於單純的用筆的探求也勝過了對墨色濃淡層次的致力。他描繪空氣的清明、溪山的葱郁、樹木的含烟、水流的明澈、山巒植被的華滋，居然不靠墨色的變化而是依賴筆法在紙上的著力強弱、形態變化與排列組合。顯然，張仃先生大膽高度的藝術加工不在置景的求奇設險上，而在於筆墨語言的強化與純化上。在這一方面，他是大膽的，是勇於深挖傳統，也勇於涉獵前沿藝術形式的，然而在取境上，卻那麼實在樸茂，平易近人，一如他的爲人。

　　了解中國畫「墨分五色」者都知道，「焦、濃、重、淡、輕」的墨色之別，無不有賴於墨中調水量的多寡。只用含水量極少的焦墨作畫，一方面對用墨提出了更精微的要求，以乾求濕，以燥取潤，將濃作淡，用筆代墨，化繁爲簡，藝術語言無疑更加強烈純淨了。另一方面，對墨法的弱化又勢必爲解放筆法開闢了新徑，仍然大體服從於「應物象形」的用筆卻因不刻意表現空間層次的縱深與光影的明滅，實際上也在一定程度上從西法寫實風格中超越出來，爲能夠相對獨立地形成有助於表達心情意緒的筆法律動而去「精騖八極，神遊萬仞」。雖然如此，這種「中得心源」的藝術仍是以「外師造化」爲基礎的，不是凌虛駕空而是脚踏實地的。

李可染
黃山人字瀑

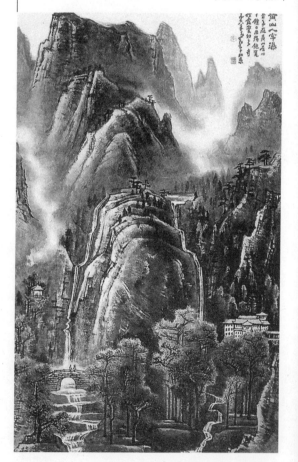

李可染
積墨山水

張仃
麗江老街

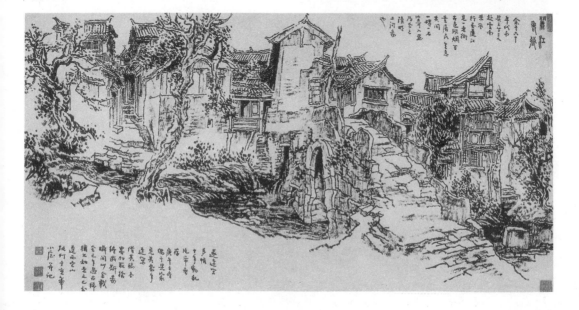

在已過去的八十年代中國現代藝術風雲變幻的歲月中，張仃先生的焦墨山水雖尚不敢稱爐火純青卻與盲動而淺薄的時風大相逕庭。時人講求縮短與抽象表現主義的距離而拉開與寫實的距離，他卻仍然走著畫眞山水的路；時人講求「水暈墨章」不惜滿紙烟雲，他卻獨尊用筆；時人講求玩水墨，講求飄逸灑脫，他卻對藝術像對神聖那麼嚴肅不苟，那麼沈重而不厭勞累；時人講求抛棄明清傳統，他的焦墨山水卻與程邃、髡殘一脈相通。我不想簡單化地否定八十年代國畫的探索，有些還是應予肯定的，

但常想，輕易地抛棄一種未經深思熟慮的東西，往往會像輕易地不假思索地拿來一種東西同樣地未免淺薄。不懂得人生眞諦的人要想獲得藝術的自由，又談何容易！正是在這個意義上，我覺得張仃先生的焦墨山水像他五十年代的寫生山水一樣，仍然是獨持己見別有會心的藝術，是走在時代前列的藝術，他對水墨寫實風格的有棄有取，對古代本土文化的有捨有從，正反映了他在東西文化碰撞交融中的不事盲從卻做著平實深思而勇進的努力。這一努力必將在不久的未來取得更爲驚人的收效。

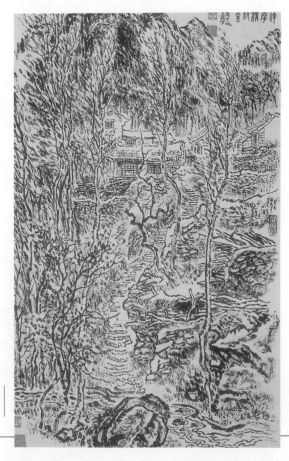

張仃｜
達摩溝村舍

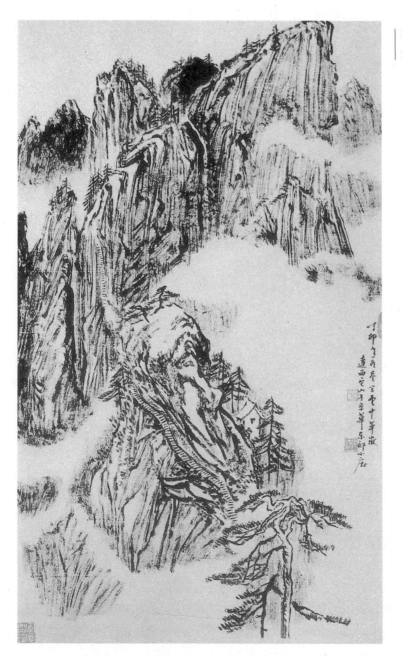

張仃
雲中華嶽

王雪濤的藝術蹊徑

「蹊徑」是傳統畫評中常見的語彙，它每每和評價一個畫家的創造性聯在一起。說某某「自闢蹊徑」，往往包含著由淺入深的兩層意思：一謂他形成了獨具面貌的個人風格；二謂他走出了賴以形成個人獨特風貌的藝術道路。一個畫家的個性鮮明的藝術風采是有目共睹的，但畫家自己走出的路子，卻需要研習者由表及裡地分析和思索了。

王雪濤先生（1903-1982）是位富有創造性的寫意花鳥畫家。他的作品生趣盎然、清新活潑，在當代花鳥畫中別具一格，但是他從來不贊成爲風格而風格，而是認爲：「風格是畫家在長期艱苦藝術實踐中所表現的思想、藝術特點而形成的」，「它是隨著畫家生活的歷史環境、社會因素、個人思想感情，對生活認識的不斷加深，技巧不斷提高而無時不在變化著的。」半個多世紀以來，王雪濤在寫意花鳥草蟲領域反覆實踐，不息探索，在從無滿足的變法圖新中，把個人的才能與時代的審美好尙結合起來，終於自然而然地形成了雅俗共賞的格調與機趣天然、情意眞摯、靈妙生動的鮮明風格，爲中國寫意花鳥畫的發展作出了與眾不同的貢獻。探討他的藝術蹊徑，對於今天的後生學子將會是有益的。

一、

中國花鳥畫的名貴之處，並不僅僅由於它再現了自然美的若干方面，而且在於它集中表現了人們在觀賞自然美中所興起的情感、志趣、理想和願望。因此，中國花鳥畫家即使在畫「瓶花」、「盆供」的時候，也從來不把對象當成「靜物」而「甚謹甚細」地摹寫，相反，則十分重視「立意」。由於畫家繼承的傳統不同，本人學養的歧異，同樣重視「立意」的花鳥畫家，有的偏重於「理」，以理喻人；有的偏重於「情」，以情感人。然而，無論偏重喻理還是偏重抒情的人，都無例外地運用「比」和「興」的手段，把自然風物的某些特徵通過聯想和想像與人們豐富的精神世界聯繫起來。偏重喻理的畫家，有時畫竹，取意「竹有虛心」，倘無題句，實在也不易領會；有時畫游魚，題爲「力爭上游」，願望極好，但亦難動人。這種立意的途徑如能得到相應形象以及千百年來膾炙人口的詩文佳

句的誘發，也能給人以並不乏味的啓迪，但流
於千篇一律的「寓意」「象徵」的套子之後，也
就索然寡味了。偏重抒情的畫家，也有多種情
況：一種著意於形象，甚至爲了強烈地抒發個
人無法遏止的胸中塊壘，把自然形象大膽地幻
化變形。如用鳥的白眼看人表示自己的孤傲不
馴，藝術性無疑是高妙的，但隨之而來的便是
題材的選擇性過強了，也未必適合缺乏類似感
情和境遇的觀者。另一種肆力於筆情墨韻，在
他們筆下，花姿鳥態已不是主要關心的對象，
而成爲一種發揮筆墨情調的略有抽象意味的符
號了。他們使繪畫具備了近乎書法一樣的直攄
胸臆的表現力，在筆墨氣味上表現了各有千秋
的審美好尙，或沈酣雄放，或恣肆淋漓，或雍
容文雅，或俏麗清秀，但欣賞者如不經過魯迅
所說的看畫也需的訓練，畢竟難得奧妙。再一
種則致力於情景交融的意境創造，以情感人，
又非但抒己意不顧觀者，而善於在作品所展現
的自然美的誘發下，使觀者起興，由觀而感，
因感而思，進而得到潛移默化的陶冶或感奮。
在近代畫家中，任伯年、齊白石都是擅於構築
意境的大家，而王雪濤也正是一位在花鳥畫意
境創造上繼承發揚了優秀傳統的高手。

　　他的花鳥畫既有自然美的豐饒多采，又有
引人生情的藝術感染力量。題材是普通人們耳
濡目染的花卉、園蔬、飛禽和草蟲，情趣是熱
愛平凡生活的一般群眾的滿目生機的內心世界
的流露。在他創造的花鳥世界中，有永遠爭陽
怒放的豐姿綽約的牡丹，四季常紅倩影扶疏的
月季，迎風飄香裝點春光的紫藤和挹露映日搖

王雪濤
芙蓉錦雞

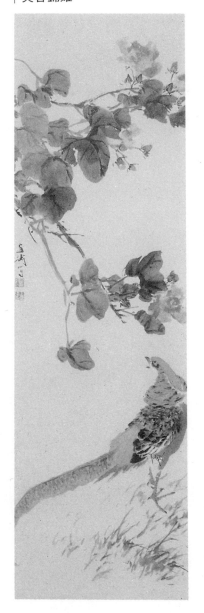

曳於金秋的牽牛……，有相親相愛並肩遨遊的鴛鴦，捕捉蚊蠅而牽絲搖蕩的蜘蛛，活躍於草叢為人們歡唱的蟈蟈和迷戀於花香芬郁的蜂團蝶陣……，或爭妍怒放，欣欣向榮，或顧盼相憐，樂於職守。這裡沒有某些文人畫的凋疏清曠，也沒有許多院體畫的脂粉氣和廟堂氣，難見強加於人的思想情感，更無炫奇弄巧的驚人之筆，而是充滿了活活潑潑的生意，洋溢著健康向上又真摯動人的情趣。

在情與景的結合中把握機趣，是王雪濤作品的突出特色。舉凡談意境的人無不論述情與景合，借景抒情，但極少見到有人闡述情致與機趣的關係，即使論及情趣，也是完全作為主觀世界的內容來理解了。王雪濤則不然，他在自己的認識中，緊緊關注著觀者情感的運動與附著，牢牢掌握了自然界微妙而轉瞬即逝的機趣對觀者的吸引與感染，在二者的契合上悟到了作為空間視覺藝術的花鳥畫意境創造的精義，在靜止的畫面上，找到了情感隨景物的運動而進入想像的關紐。他深刻地指出「一幅畫的內容是好的，但總要有情趣才能打動人心。

王雪濤
葡萄蟈蟈

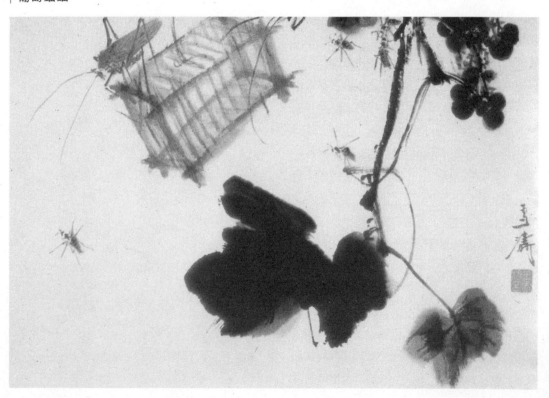

王雪濤
葡萄蟈蟈（細部）

要畫得引人生情，善於體現自然界中不爲人注意或者是可能會發生的一種機趣，從而給人一種意想不到的感受和回味想像的餘地。」他還強調「要使觀者生情，首先要畫畫的人先自動情」。王雪濤的作品表明，他很善於以畫家多情而敏靈的心靈去發現美，在捕捉機趣中表達自己的眞切感受和想像，去啓發和引導讀者共同「神與物遊」。他的花鳥畫與專擅花卉的畫家不同，不僅畫花卉，而且幾乎很少沒有鳥蟲。鳥蟲的飛鳴宿食騰躍翔舞，無形中給他的畫面憑添了機趣，給作者馳騁想像抒發情感架起了橋梁。比如：疾馳的翠鳥飛入荷塘，文靜的白蓮似若含羞地把半個面孔躲在荷蓋之後；生性活躍的螳螂弓背縮首睨視飛蟲，似乎嚇壞了的月季則仰身閃躲；不甘於困囿的紡織娘咬破草籠，爬

上豆架囓食誘人的豆花；空餘軀殼的蟬蛻猶自伏身桐幹，而隨著炎熱的消失，知了卻已展翅飛翔。諸如此類平凡得不易發現或難於捕捉的情致、機趣和奇思妙想相交織的景象，怎能不使人神往呢？即使描繪靜止狀態的禽鳥，畫家也能在細微的體態中把握住即將動轉的契機。閒臥的雙鴨未必引人矚目，但在他的筆下，則令伏於一角的身體和靈動的尾羽構成了靜中寓動的轉折，收到了引箭將發的生動效果。了解禽鳥生理特點的人都知道，鳥類的眼睛一般是不會轉動的。但既然人物的傳神寫照全在阿堵中，爲什麼不可以讓鳥眼替畫家說話？八大山人爲了訴說胸中的孤傲，曾創造了白眼向人的形象，那種遺世獨立的感情當然不必仿效，但他的擬人手法難道不值得我們借鑑嗎？王雪濤得此啓發，爲了使畫筆下的禽鳥傳達人們豐富的情感，總是把鳥眼畫得顧盼生情，依視線而轉動，這就無形中擴大了花鳥畫直接訴諸觀者靈府的感染力。

誠然，王雪濤的花鳥畫是以平易動人爲特色的。比起當代另些畫家來，他彷彿沒有著力於更密切聯繫社會生活的立意的開掘，也較少特立獨行的個性情感的抒發，這也許是一個缺憾。但既然任何畫種都有自己的局限性，都只能勝任本身所堪承擔的社會職能，那麼王雪濤這種始終充溢著健康向上的情趣而從不以個人榮辱毀譽所動搖的無聲詩，是否恰恰反映了他胸懷的寬廣和對現階段人民群眾所樂於接受的花鳥畫藝術的探索呢？

二、

　　中國古代藝術家從來高度估價人類的藝術創造，甚而至於編出了「天雨粟」、「鬼夜哭」的動人神話，但同時認爲，爐火純青的藝術品都應該是「合于天造而厥於人意」的，是「中遺巧飾外若渾成」的，是「清水出芙蓉，天然去雕飾」的，是「自然」而充滿「天趣」的。那種「外露巧密」、賣弄技巧的作品，從來受到鄙薄。這種評畫見解所包含的合理內核在於，把現實變爲藝術的技巧，只是實現藝術目的的手段，它本身決不應該喧賓奪主地游離出來單獨供人玩賞。看不出技巧的技巧，才是最高的技巧。寫意畫發展以來，人們更把抒情的率眞理解爲天趣或稱自然的主要標誌，既要求表現效果上的自然渾成不假雕飾，又要求表現手段上的率意自出無心自達。潑墨傾色的嘗試，揉紙灑礬的探索，大都因此而生。不過由於認識上的深淺之別，同樣追求天趣或稱自然的人卻走著不同的道路。一種以功力求天趣，變古法爲我法，終有所成；另一種則鄙薄基本功，尤其是造型基本功，漠視規律法則，率爾操觚，自謂不拘繩墨，實則誤入迷途。王雪濤則圍繞創造情趣動人的意境的課題，求天趣於功力，化古法於我法，又能執法度於機變，所以像很多優秀畫家一樣，極盡其巧而人莫窺其巧。

　　他的寫意花鳥畫放在面前，吸引人的首先是情景交融的意境，是鳥啼花放蟲鳴蛙唱，而不是脫離形象的筆歌墨舞，也不是莫名其妙的色彩斑爛，更不是出奇制勝旨在驚人的布局章法。內行人如果有意追索，隨處可見良工苦心，可見其深厚的功力和機敏的才思。倘出發點是欣賞，那麼內行人或外行人都無例外地首先會越過他包含在意境外面的技巧，而難免同作者一起「隨物宛轉，與心徘徊」了。

　　王雪濤之所以臻於此境，是經過了相當嚴格的基本訓練的。基數十年之甘苦，他指出「基本功就是眼、心、手的綜合練習」，「要做到三者的協調統一，觀察與想像要通過手如意地表現出來，做到得心應手！」爲達此目的，他從二個方面持續不斷地苦練基本功。一是把握瞬間動勢情態的造型能力；二是掌握爲描寫對象服務的豐富的筆墨技巧。在每一方面，他都要求做到「穩、準、狠，美、率、快」，對於其中的快字，他尤爲重視，以爲在穩準狠美率的同時做到「眼快、手快、腦快」是寫意畫練習的關鍵。

　　爲了把握瞬間態勢的造型能力，他一生致力於默記（或稱默寫）與速寫的結合。開始，王雪濤學西畫，對物寫生有相當的基礎，然而他更重視傳統的默記。他指出「飛鳥掠目而過，縱然高手攝影師也爲之嗟嘆，何況人之手眼呢？畫家如果不能很好地培養觀察、記憶和默寫的能力，就不會捕捉生動的形象。」誠然，默記是中國畫的優良傳統之一。它可以鍛鍊畫家敏銳的觀察力、迅捷的感受力、刪繁就簡的概括力

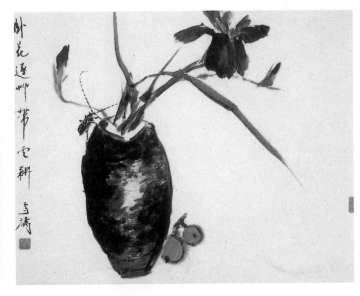

王雪濤
臥花逐草帶雲飛

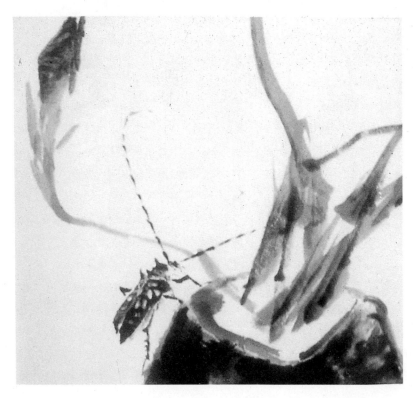

王雪濤
臥花逐草帶雲飛（細部）

和形象的記憶力。默記能夠使畫家變被動爲主動，不是看一眼畫一筆，而是攝取物象的總要和特點。默記的過程是一個從感性上升爲理性的過程，是一個有所取捨、強化感受並發揮想像的過程，因而也是一個蘊釀胸中意象的過程，這就爲寫意畫家兔起鶻落般地變胸中意象爲紙上形象準備了必要的條件。但是，默記雖然訓練了眼和腦，卻沒有訓練手，基於此，王雪濤又把默記和速寫結合起來。如果翻閱一下他的速寫，觀者莫不被那些靈巧生動別開生面的形象所吸引。看來簡率卻又十分穩健的線條勾畫出了各色各樣的瞬間勢態：疾馳相逐的飛鳥、頸毛直豎的鬥雞、延頸展翅的舞雀，還有輕靈曼妙的金魚……。這些富於靈性的形象，本身已具有令人神馳的藝術感染力了。王雪濤不但通過速寫來解決概括而迅速地描寫對象神態的能力，來抓整體氣氛，抓大的動態，抓動人的細節，而且有意識地把經過默記鍛鍊的眼和腦反映的準確和靈敏程度付之於手，從而也就促進了手的肯定和敏捷。這樣循環往復，自然相得益彰，終至取得了眼快、手快和腦快在造型上的協調統一。

　　爲了掌握描繪對象的豐富的筆墨技巧，他在臨摹上同樣下了很深的功夫。他明確地認識到「臨摹是學習傳統技法的主要手段之一」，在相當長的一段時間內，王雪濤經常去北京故宮臨摹古代名作，並從琉璃廠畫店借臨作品。他總是把臨摹和讀畫結合起來，從不一筆一筆地照貓畫虎，學其皮毛末節，而是首先靜坐默看，認眞領會其所以然，從效果追溯到方法，從長

處而及於瑕疵。在臨王一清《雙鷹》時，他發現構圖不集中，便掉轉鷹頭，讓摹本氣脈收攏。他學習齊白石的畫法，甚至注意到了白石老人腦快手慢的特點，因此仿品深得白石三昧。齊白石發現自家風範出現於雪濤筆底竟如此酷似，驚嘆有加地題道「作畫只能授其法，未聞有授其手者。今雪濤此幅似白石手作，余何時授也?」這說明，王雪濤在臨仿別人作品時，一樣在思索並實踐著腦眼手的一致。通過臨摹和讀畫，他對古今各家筆墨技巧的長短都有了深入的認識，如指出「周之冕畫竹多用中鋒，好處是有力量，不足之處是缺乏氣氛，變化不夠豐富。」「明代的花鳥畫看去很結實，但缺乏氣氛，何也? 筆墨強調得太過分了，脫離了生活內容。」他還把徐渭和王夢白的《石榴》相比較，指出前者以膠調墨，潤澤而單調；後者一點雕琢氣沒有，達到了出神入化的境地。來源於這種從內容出發也考慮效果生動自然的認識。他綜括各家之長，形成了以表現對象神采和個人感受爲旨趣的豐富多變的筆墨技巧，時而逆鋒，時而出鋒，時用揉筆，時用戳筆。在逆來順往橫斜平直間，筆尖、筆肚、筆根都各得其用，乾濕濃淡咸得其宜，甚或一筆多色，雙管齊下，沒有追求筆墨風格，卻在表現對象的同時，出現了機變靈動不拘一格的筆墨風格。

　　有了堅實的造型基本功和筆墨基本功，就爲實現表現效果和表現手段的天趣創造了最根本的條件，但基本功仍然不等於創作，因爲它沒有被具體作品中的立意統率起來，它只是一種潛在的能力，還不是轉化爲現實的創作技巧。

要把它轉化爲創作中的技巧，使之成爲與具體
內容密不可分的形式，就需要在腹稿已成的前
提下，借助訓練有素的基本功揮筆落墨。於是，
一個新的涉及到發揮並適應材料性能的問題出
現了。中國寫意畫使用的生宣紙，在落筆之後，
滲化極快，稍有遲疑，便事與願違。再有本事
的畫家，在生宣紙上實施創作意圖也只能因勢
利導，在隨機應變中，化險爲夷，求得氣脈貫
穿、天衣無縫的效果。這自然需要畫家的果斷
和機敏，而果斷和機敏又離不開使腹稿在運動
中發展實現於紙上的構圖法則。這一法則如果
照搬前人，肯定難合己意，因此必須消化吸收，
變古法爲我法，把書本上講的死的法則，變成
有原則又適於機變的方法。前人對於構圖或稱
布局規律有很多論述，王雪濤則融會貫通，結
合本身特定的藝術實踐，總結出了發前人所未
發的「我法」。前人關於布局的「賓主」之說，
相沿已久，揭示了矛盾的主次方面，但過於簡
單。爲此，他重新歸納爲「主線、輔線和破線」。
旣突出了主次之別，又體現了多樣統一律，特
別強調了構圖的氣勢或運動趨向，因而頗爲精
到。他還把傳統的「開合」法則發展爲「引、
伸、堵、瀉、回」五字訣，指出「引者，就是
說不要把主題的氣質和神態停留凝聚在主題的
物質上，而要通過它物有形或無形地把主題引
過去，甚至引到畫面外，這樣可以發人深省，
耐人尋味。如牡丹花頭與蜂蝶之間就是引的關
系。伸者，就是說畫面上要有向外擴展的部分，
使氣適當地向外擴散。堵者，有時根據整體的
氣勢需要把畫面的某部堵住，不使其支離破碎，

王雪濤
游魚戲藻

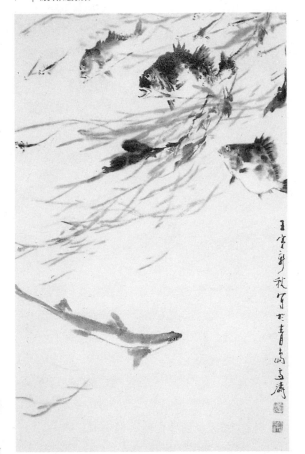

王雪濤｜
紅葉八哥｜

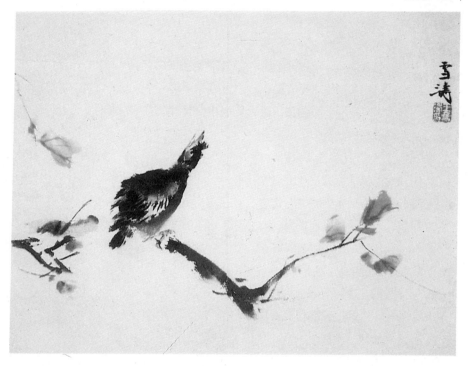

而使其渾然一體。所謂攏氣，不讓氣散。瀉者，有時須將氣散一散，把滯固的地方破開，使主題穩定舒適。回者，就是說畫面上要有向回收的部分，使氣勢收回，不全部瀉出去，在呼應關係中起到一種內應作用。」一般地說，繪畫總是選取現實的片段來顯示超出畫面的內容，所謂「畫盡意在」、「畫外有畫」，作爲獨立成章的作品，無疑要講完整性，作爲現實的集中反映，又必須有引人馳思的延展性。傳統的「開合」法則，就是關於這一問題高度概括的認識，也正由於其過於概括，古代畫論又大多離開內容空談開合的形式，所以易於誤會或較難索解。王雪濤則取其精神實質，結合主題表現加以闡發，更與「大膽落筆、細心收拾」的製作過程聯繫起來，因而他的五字訣就深入淺出而且有便於實際操作中的隨機應變了。

雖然王雪濤作品天趣是以小寫意畫法表現情景交融的意境時顯出的自然，而不是以更概

括更多誇張變形甚或程式化的手法抒懷時顯出的眞率，但這種求天趣於功力，變古法爲我法的精神是具有超乎個人畛畦的意義的。

三、

中國花鳥畫歷史悠久，源遠流長。千百年來出現了不同的時代風格，產生了無以數計的諸家面貌，形成了豐厚的民族傳統，積累了變現實爲藝術的寶貴經驗。這對於我們的好處是，可資借鑑的東西俯拾即是，而且可望站在巨人的肩膀上。但另一方面要創造確屬具備新時代氣息的史無前例的個人面貌也就更爲不易。王

雪濤的藝術蹊徑特點在於：他起步於師造化，築基於遙接古代較少受文人畫弊端局囿的師承，涉獵於與民間繪畫不無關聯的院體畫，又能具洋以化地旁參西法，而且始終不忘師法自然，因而走出了自己的新路。

他學畫是從觀察感受自然開始的，幼年生活在華北大平原上的小城成安縣裡，那裡千年的漳河滋潤著沃土，春華秋實，一派遼闊的田園美景。他耳目所接的是：帶露的山花迎陽綻開，枝頭叢草中的蟲鳴鳥唱，滿園蔬果的秋實累累，野花野草的濃郁芳香。在這似乎平淡的景色間伺伏著的大自然的無限活力和動人情趣，令他流連迷醉，銘感良深。此時的「登臨覽物而有得」的審美經驗在他幼小的心靈中孕育了日後重視「興起人意」的花鳥意境的胚胎，也成爲他考取北平藝專西畫系後又決然轉入國畫系專攻花鳥的遠因。稍後，他雖然以鬻畫授

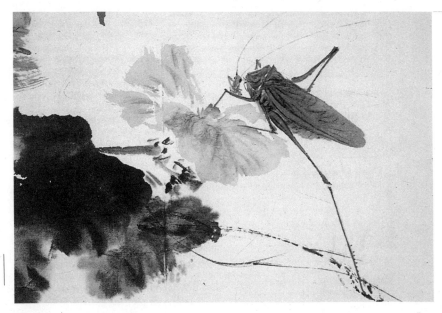

王雪濤
瓜花草蟲（局部）

徒爲生，卻從未忘掉對祖國大自然的熱愛。日寇侵華期間，他拒絕任敎於藝專的僞聘，佯病深入郊野園林，體驗和描寫那無法扼殺的生機。四十年代末葉，他多次畫雄雞，題爲「雄雞一聲天下白」。如果說，前者反映了他的民族氣節的話，那麼後者正表達了他對新生活的嚮往。畢生的「外師造化，中得心源」，爲他的花鳥畫創作奠定了良基。

　　他之步入小寫意花鳥的堂奧，不能說不得益於王夢白。王夢白是王雪濤在藝專學習時的老師之一，他的藝術繼承了華嵒的意境和靑藤、白陽的筆墨，以觀察敏銳，風格靈巧，作品富於生活情趣著稱。在近代的花鳥畫家中，學華嵒的可謂不少，但深得其「剖靜汲動機，理趣神可感」妙理者首推王夢白。他雖然年壽不永，但以穎異的才思，把淸代中葉極大地發展了小寫意花鳥畫的華嵒的傳統繼承下來，又傳給了得意弟子王雪濤。這一傳統的極可寶貴之處是：華嵒的藝術盡管深得文人畫家的稱許，可是其畫風的氣質情味已越出了文人學士的傳統藩籬，在若干方面與新興的市民階層和一般群眾息息相通了。王雪濤的尊師重道，親赴津門爲身後蕭條的老師安葬之事，曾是藝林美談，而他之恪承師學，登堂入室也同樣爲人所稱。很多的師生合作表明，王雪濤的藝術曾經達到了亂眞的地步。王夢白在《梧桐八哥》中便十分滿意地題道：「辛卯中秋後五十日與雪濤合作，亦不必注誰寫何物，鑑者料難辨識也！」這幅作品，不但筆墨上難於區分，就是意境上也完整天然如出一手。畫上，四五雛鳥齊集枝頭嗷嗷

待哺，無獲而歸的老鳥則默立高枝深情俯視。這是一幅多麼令人心酸的圖畫啊！難怪王夢白說「從我學者過千人，得吾之衣鉢者僅雪濤一人耳」。不過，王雪濤並未止於師承的衣鉢法乳，更未局限於華嵒的一個系統，而是轉益多師，向古今寫意畫家的作品學習，漸在靈巧生動的基調中，融進了別家長處，從而進一步提高了藝術表現力。

　　除去吸收大寫意花鳥畫洗練純淨的概括技巧外，王雪濤還曾致力於院體畫的研索，以圖變法求新。五十年代所作的《蘆塘鴛鴦》顯見取法院體的某些痕跡，所臨《梅花斑鳩》竟至與呂紀原作不分上下。其它如林良、孫隆，他都有所取益。毫無疑問，院體畫屬於皇室的宮廷繪畫，貴族的審美好尙難得無所沾染，但院體畫家每每來自民間，其狀物的精微，布局的飽滿，色澤的鮮麗，都是文人畫不具備的。通過涉足院體畫，王雪濤的藝術增加了新的養分，這無論從花鳥與山水環境的結合，細節刻劃的周密不苟或山石的斧劈皴法上，都了然可見。他的小寫意花鳥較少勾花點葉，尤擅以點虱法層次分明地描寫盛開的花朵，更能於點蕊上極盡妍妙，看來也反映了院體花鳥在他筆下的變異。

　　特別應該指出的還有他對西洋畫色彩的借鑑。傳統的文人畫不少長於用墨而拙於賦色，或許是信奉「運墨而五色具」之故，亦未可知。但隨著人們審美習尙的變化，自淸代中葉以來，若干文人寫意花鳥畫家已嘗試著色墨交混了。院體畫家承繼了前代「隨類賦采」的傳統，由

於多作工筆重彩，所以偏重於色彩裝飾意味的探求，卻也有孫隆及惲派畫家發展著以色彩為主的沒骨。怎樣在寫意畫中更多的發揮色彩的作用又不失其為中國畫，也是近現代畫家面臨的一個課題。齊白石很善於色彩對比，尤其是色墨對比，他以濃墨畫牽牛花葉，用胭脂作牽牛花，使黑與紅形成強烈的對照，又借助花朵中自然流出的白地線紋協調兩色，色彩感覺分外鮮明。王雪濤對這種紅黑白對比的高妙運用，十分贊佩，並從中追索到古代陶器和漆器上的民間傳統。至於他自己則決不如法炮製，卻轉而在謀求色彩感覺的豐富上另立門戶。誰都知道，中國畫以表現對象的「固有色」為主，實際是歸納誇張了的對象的顏色，又憑仗白紙黑墨的效用在對比中求調合，特點是單純而鮮明。然而，能不能利用自然對象的「固有色」，在概括中求得更豐富更有層次的色彩效果呢？王雪濤認為完全可以，他的辦法是保持使用「固有色」的特點，旁參「西洋畫中的色彩規律」，在和諧統一又豐富的色調中求對比。具體地說，一是運用補色對比，用黃蜂配紫牽牛花，用橙色的蝸牛配藍色的僧鞋菊，諸如此類，在他的畫中屢屢可見。二是經意於統一的色調，或偏暖，或偏冷，注意色彩的感情傾向，增加色彩的層次。以上二者的有機結合便造成了在協調中而有對比的豐富感覺。和偏重於水墨明度變化的畫家比，和偏重於色彩純度變化的畫家比，和用大塊高度概括色墨的畫家比，他的著色花鳥畫有意識地使用了冷暖變化，更追求遞增遞減的過渡，因而自具特色。他主張「經常研究

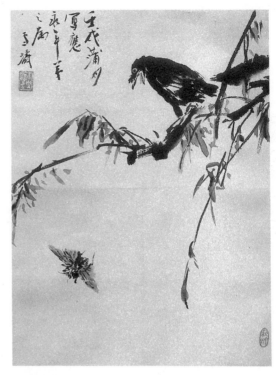

王雪濤
驚秋

色彩的情緒，培養自己對色彩的感覺和認識」。這一方面與他學習國畫以前曾攻西畫有關，另方面也是他自覺的追求。五十年代，他的座上客中，就有一名精於西畫的老友。他的經常到來，主要是和主人一起商討如何取資西畫營養的。王雪濤也精於以墨代色，墨色滲化，盡管不是每幅上都一定使用大塊的墨，但卻收到了以色助墨，以墨醒色的效果。根究民族繪畫的用色傳統，在此基礎上具洋以化，正是他在用

色上自出新裁的根本原因，也是他的作品贏得人們喜愛的道理之一。

幾十年來，他發端於師造化的感受，繼而窮究師承，囊括優良傳統，旁參西法良規，以精敏的觀察，眞切的感受，嚴格而自成系統的基本訓練和表現時代氣息的眞誠願望，著力於小寫意花鳥畫的不倦探索，更善於把自己獨特的稟賦、素養、才力和學識融鑄進來，因而自成家法，另闢蹊徑。正像不了解作者的個性才能就無法把握其藝術風格特質一樣，離開了作者所處的繼往開來的歷史環境，也就不能正確

理解和確切估價其藝術道路中具有普遍意義的經驗。如果我們不是膠柱鼓瑟地去對待這些經驗，而著重於他那基於生活感受，旨在突破偏重個性抒發或筆墨趣味的文人畫的局限，去創造更適合現實多數觀眾的好尚的風格的話，那麼，這條藝術蹊徑對於今天花鳥畫的有志創新者，同樣會有一定的啟示。

註：此文由王雪濤先生公子王瓏提供素材，共同討論，由筆者寫成，特此說明。

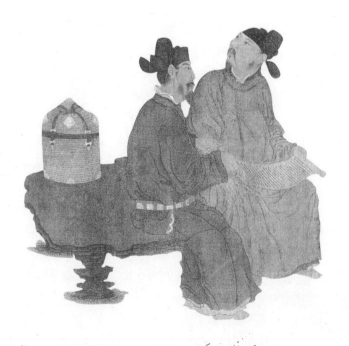

劉凌滄的爲人與治藝

劉凌滄先生(1907-1989)於 1989 年去世，至今已一年多了。他的爲人與治學、創作與育人，他在中國畫變革中爲光大優秀傳統做出的獨特貢獻卻更加引起同行和後輩的追懷。

他是一個精於傳統的人物畫家，也是一名學兼中西的繪畫史論研究家，更是一位循循善誘的藝壇師表。在近七十年的藝術生涯和先後四十餘年的課堂教學中，他總是致力於民族民間繪畫傳統的鈎玄抉微，以對中國畫優秀遺產的眞知與實詣，支持並補充著中國畫教學改革者的努力，不但創作了一批精工而又妍雅的人物歷史畫，而且與任教同道攜手培養出一代又一代的國畫新星。

然而，劉先生作爲早有成就的畫家，多年來卻自甘淡泊，晚年聲譽日高，猶不肯爲浮名虛譽而慘澹經營。以致，他的學生以及學生的學生，早已舉辦了一個又一個個人畫展，出版了一本又一本個人畫集，他卻既不曾舉行過個展，也沒有刊行過畫集。

在他去世一年的日子裡，數十名曾親沐春風化雨的學生，撫今追昔，念及個人的成績聲名熔鑄著先生的苦心孤詣的培育，乃奔走聯絡，捐畫籌資，以圖用最精美的印刷質量和最快的速度出版先生的遺集。精誠所至，也感動了劉先生健在的畫友，紛紛投入這一義舉。我想這不獨是對先生的最好的紀念，也是對尊師重道的傳統美德的發揚。

我受教於劉先生，已是他五十六歲的晚年了。因在美術史系本科學習，僅有兩年從學機會，雖蒙先生垂愛，卻於繪事無成。對於他的碩德宏才，亦未望及項背。在這畫集行將付梓之日，謹就所知，寫下先生爲人、治學、從藝與樹人的一些聞見，實不足以闡幽表微於萬一，卻只能表達我的景仰與追慕之意。

一、 刻苦力學終成名家的歷程

在我的老師中，起自民間的教授，只有劉先生一人。從畫工到名家，他經歷了不平凡的成才之路。

出生於河北固安農家的劉凌滄先生，自十四歲便踏上了以畫代耕的藝術生涯。當時，他正在村塾就學，因老父病故，生活無靠，不得

不辭別老母，來到霸縣趙家塢，做了民間畫工李東園的學徒。

在幾年的學徒生活裡，他像所有的徒工一樣，絕大部分時間充雜役，打下手，飢寒凍餓，艱苦備嘗。但是他也因此獲得了北上平津的機會，先是在天津師兄開設的油漆彩畫店充工，接著又隨師傅來到了人文薈萃傳統豐厚的故都，參與了修復古建壁畫的輔助工作。記得二十八年前，劉先生在給我系同學講授中國畫顏料的研漂與使用時說過：

> 我們當時住在中南海，在北海萬佛樓工作。我的主要任務是磨顏色，打下手。每天中午為幾個師傅運送飯菜，三十多斤重，返往七八里，累得汗流浹背。白天上架子幹活，晚上，沒有桌子，就趴在地上學畫，一畫就是大半夜。人睏了，揉揉眼睛，再畫。

他如此「籍甚不渝」的刻苦學習，幾年下來，不僅增長了見識，也掌握了民間畫工世代相傳的口訣與過硬本領。諸如「文人一顆釘、武將一張弓」的造型特點，「行七坐五盤三半、丈山尺樹豆星人」的比例關係，目識心記地把握人物身分性格與冠服的手段，憑民間小說戲劇發揮創造的「主稿」本事，大幅連續性壁畫構圖的「分景」方法，「一朽二落三成」的作畫程序，「七開七染」的「開臉」技法。甚至，在修補壁畫裝鑾佛像的過程中，還懂得了「道子繪，惠子塑，奪得僧繇神筆路」的古代民諺，

接觸到了盛唐美術的淵源流變。故此，在中止了上述修復工程之後，他已能同師傅一起為舊京的畫店「攢片子」了。

在學徒過程中才藝大增的劉先生，深深體會到彼時畫工地位的低下與生活的困窘。若干年後，他在《舊京談畫》中沈痛地寫道：

> 他們的主要交易所，多在打磨廠的燈扇店。畫扇以百個論價，最低者每百個僅是手工大洋三角。……因為代價太輕，只好整天工作，精力的消耗，筆墨的勤勞，工作一天，卻仍然難以維持生活。……

對此，劉先生指出，他們之「沈淪在酷冷的畫壇」，「都因環境困窘，又因學識缺乏」，「受著這畸形社會的支配」。為了增長學識，改變境遇，他決心進京深造，在師兄的介紹下，年未及冠的劉先生再次北上京華，拜文人花鳥畫家楊冠如為師。由於楊冠如的推薦和周養庵的賞識，他加入了「中國畫學研究會」，開始被安排在會內做文牘員，後來又在《藝林旬刊》任助理編輯。

成立於五四運動之後的「中國畫學研究會」，是一個旨在繼承傳統振興國畫的學術組織。至劉先生入會的 1926 年，已集中了故都二百餘名畫家。除會長金北樓，副會長周養庵外，著名畫家還有陳師曾、胡佩衡、王夢白、陳半丁、管平湖、徐燕蓀、吳鏡汀、惠孝同等多人。在這個人才濟濟的學術團體中，既有陳師曾那

樣眼界開闊博學深思的大家——是他在西方現代派美術興起之初便在深入比較中揭示了傳統文人畫的超前價值，同時也不乏陳陳相因而自鳴風雅的保守之士。劉先生因出身畫工，所以即便虛心求教，後者也頗爲冷淡。

有位前清內務府大臣之子，看過劉凌滄先生的作品以後，毫不客氣地說道：「畫得不錯，就是俗氣！」這句話深深刺激了意氣方遒的劉先生。在他加入畫會之初，雖也廣取博收，但由於學畫的經歷所致，更感興趣於當時也活躍於畫壇的一批前清如意館畫師之作，以爲他們有很高超的傳統技藝，向他們學到不少本事。但得到了「俗氣」的評論之後，他開始思索何者爲雅何者爲俗，反覆閱讀各種國畫著作，請教楊冠如先生，把自稱雅人高致的畫與工匠作品反覆比較，一再琢磨，終於豁然開朗。他清楚地看到，所謂畫工畫亦即人們所說的「作家畫」，它自古以來便被視爲文人畫的對立面，然而二者各有優長。後來他著文指出：

其實文人畫和作家畫各有千秋，偏重任何一方面都失之偏激。

文人畫和作家畫，前者富於文學的修養，技巧的造詣稍遜。後者的技術純熟，學識往往不及前者。

文人畫的特色在於富有詩的情調，多是發揮文學的蘊藏，寫出自己的個性，……富有清新的趣味，但每於「性之所至」，是抒發感情的東西。作家畫和文人畫異趣之點，清新的成

分稍差，卻是畫道流傳的正宗。他們富有絕頂的天資，更有眞實的功力，形成一種有規律的技術，如繁複謹嚴的歷史畫、細入毫髮的樓閣畫，文人畫家只能望而卻步。這又非寫胸中逸氣的一派所能辦的了。

由於他在比較中形成了不隨人耳食的眞知，所以從二十年代後期起，他便以堅定的信念，從兩方面去努力了。

一方面，他堅持了畫工畫、作家畫的長處，致力於創作一件「與六籍同功，四時並運」的重大歷史畫。在偉大革命家孫逸仙的靈櫬移往中山陵後，他以整整兩個月的時間，畫成了人物眾多、規模浩大、實景實情、莊嚴肅穆的《孫中山先生奉安行列圖》，贏得了輿論的重視。另一方面，他亦痛感自己的有才無學而發憤讀書，力圖囊括文人畫的優點。爲了提高技藝，也爲了擴大文化修養，在當代新開設的美術學府中系統學習，在二十二歲那年，他跨入了國立北京藝專深造。

彼時的藝專，名家濟濟，是所師資水平較高的美術學府。校內設有國畫系與西畫系。國畫系的教學雖沿襲著師徒相傳的老方法，但教師多有眞才實詣。次年，又值徐悲鴻執掌校事，提出了「創作有生氣的中國畫」的號召，並力排眾議地聘請出自「大匠之門」的齊白石當教授。如眾所知，徐悲鴻紹述了康有爲的藝術思想，而康有爲則高度肯定宋代工匠畫家的「精於體物」。這無疑影響了劉凌滄先生對傳統的選

擇。從此，他在提高文化素養的同時找到了藝術的精進之路，這便是以「精於體物」的作家畫爲體，以富於詩情韻致的文人畫爲用，以管平湖、徐燕蓀爲師，主攻工筆重彩人物。按照徐燕蓀的指授，他學習唐代人物畫的豪邁與宋代人物畫的精緻。遵從管平湖的教導，他不矜才使氣，力忌草率從事，一張畫稿，必反覆修改，精益求精，直至形象準確布置妥貼爲止。此時，他又得到了一次研究傳統的機遇，即受古物陳列所所長周養庵之命，臨摹故宮文華殿的宋元名畫，課內外學習的結合，使他的欣賞水平與創作能力大有提高，已能化古爲我，集諸師之長了。終於，在三十年代初葉他推出了《文姬歸漢圖》等一些引人矚目的優秀作品，開始成爲躋身於名家之林中的「士氣作家咸備」的著名青年畫家，並接著執教於藝專與京華美專。雖然此後的幾十年中，他的學問與藝事又有了新的發展，但這第一步的邁出又談何容易！

二、放眼世界與立足本土的治學

劉先生治學與治藝的一個突出特點，便是不斷地擴大視野，不斷地超越自己。在他英年成名前後，曾致力於了解西方藝術。這是因爲，他在研究唐代繪畫中發現，那輝煌燦爛的美術，固然發揮了本土藝術家的聰明才智，卻也離不開對域外文化藝術的吸收與融化。

爲了向發達的國家借鑑，自然需要探尋西方藝術的風格與源流，特別是二十世紀以來現代藝術的巨變。爲此，他決心從掌握外語開始，每週幾次去米市大街的青年會學習英語，憑著日進一日的閱讀能力，得便就去書店瀏覽進口的書刊畫報。當時的「中國畫學研究會」與「北京圖書館」同在中南海內，他更有條件經常去閱覽借讀。這種邊學邊用的學習方式，促成他不出兩年便能借助詞典從事翻譯並在報紙雜誌上發表譯文與研究心得了。

隨手翻閱三十年代的平津報刊，諸如《中國文藝》、《大公報》、《晨報副刊》和《華北日報》，便可以看到劉先生評介西方美術文藝的篇章，譬如《亨利·馬蒂斯》、《畢卡索四十年來各個時期的繪畫風格演變》、《立體主義畫家畢卡索、雷格爾》、《世界漫畫三傑》、《英國漫畫》、《世界文學家群像》、《笑劇之王（卓別林）》。這些文章都記載著他放開眼界看世界的雪泥鴻爪。

從文章中可以看出，他對西方現代美術的關注，主要表現在兩個方面，一方面是西方現代派，另一方面是漫畫。對於前者，他比較注意從野獸派到立體派所反映出來的新藝術觀念。譬如，在《亨利·馬蒂斯》一文中，他即著重肯定了馬氏的「疑古」與「發現自我」的精神，說道：

馬蒂斯曾經下過一番臨古的功夫，但是一個天才雖然摹古而不必泥

古，更進一步還要疑古的，因爲他還要發現他「自己」，創造出獨立的生命來。

同時，他也試圖從並非摹擬自然的「主觀性」、形體描寫的「單純化」以及色彩構圖的「韻律」來歸納西方現代藝術的特徵。從「疑古」、「主觀性」等用語可以看出，他對西方現代藝術的認識至少有兩個最近的淵源，一者是五四新文化運動中革新者對守舊思想的批判，一者是陳師曾在《文人畫的價值》一文中對西方現代派藝術「專任主觀」的闡揚。上述認識也助成了他在專工「精於體物」的工筆重彩畫中更加重視情感與韻律的表達。

如果說，他對西方現代派美術的關注，主要在於藝術的本體，那麼，他對西方當代漫畫的評介則反映了他對繪畫「經世致用」職能的重視。他不但分析了各國漫畫風格的不同：英國的嚴肅、美國的活潑、法國的燦爛、德國的深刻，而且尤重視「政治漫畫」。他充滿熱情地稱讚路易萊麥卡斯作品，說這位漫畫家：

　　在歐戰時期，……他站在聯軍陣線，用辛辣的畫筆，把德皇威廉攻擊得體無完膚，給協約國倍增士氣。德皇曾懸賞十萬馬克捉拿他。從這點，也可看出他漫畫的力量。

旣然關注西方漫畫的出發點是「爲人生」，自然也就導致了他對中國漫畫發展的高度關心，基於此，他不但著文批評某些中國漫畫僅僅「諷刺金錢」、表現「性的誘惑」，而且爲了有效地推動國內漫畫的發展，專門發表了《二十年來中國漫畫的演進》與《中國漫畫談》，深入討論有關問題，並對他所服膺的創作《王先生》的葉淺予多所稱揚。在 1935 年葉氏來京之際，他專程拜訪，並發表報導。他與葉氏的初識也正是在那個時候。

放開眼界向西方尋求新知，並沒有影響他治學治藝的立足本土。在會見葉淺予的同一年，劉凌滄先生開始了對京郊古代美術遺跡的考察。考察的方法是以現狀與文獻相印證，進而探討其興建始末、藝術淵源與獨特成就。在考察的同時，他又進行實地寫生，採用焦點透視，講求明暗關係，並把中國畫的皴法融入水彩畫的筆觸中。其考察寫生的成果，則陸續圖文相配地在報紙上刊載。其中《天寧寺寫生記》與《再談天寧寺》從藝術風格的分析兼及了天寧寺塔的興造年代，引起了與古建專家梁思成、林徽因的熱烈爭鳴。《完全印度作風之五塔寺》則考訂了五塔寺的建築雕刻在中外文化交流史上的特殊價值，並且針對其「損壞多處」的嚴重情況呼籲文物保管機構給予應有的保護。文章發表後，不過三月，古物保護委員即擬定了十二款的保護辦法。當然，這只是劉凌滄先生涉獵美術史研究之初的作爲。他的重要建樹，更集中體現在五十歲以後的著述中。

由於歷史的原因，從 1954 年到 1958 年，他被安排在中央美術學院所屬的民族美術研究所任副研究員，因而得以集中精力，潛心致學。

這一期間，他不但爲發掘民間藝術遺產，廣泛地調查走訪民間畫工，整理民間藝人代代相傳的經驗，撰成了《民間藝人繪畫訪問記》，彌補了歷來美術論著的缺環。而且，在以往所寫《唐宋兩朝的人物畫》的基礎上，深入研究唐代的人物畫，完成了一部高水平的美術史專著《唐代人物畫》。這部書既開創了按朝代就某一畫科進行撰述的先例，又具有材料豐富、脈絡淸楚、見解透徹、圖文並茂的特點。像滕固《唐宋繪畫史》一樣，它不把畫史研究看成文獻資料的輯錄，比較重視繪畫風格的發展演變，但又比滕固善於運用美術考古的成果，而且力圖闡明唐代繪畫發展與社會政治、經濟、文化的具體聯繫。爲了使這一著作成爲「具有現代意義的深廣幅度的美術研究」，劉先生十分講求研究方法。他把自己使用的方法歸結爲：

　　(一)從每一時代政治、經濟結構探索這一時代的繪畫內容和形式的構成。(二)從各時代作品的本身研究每一個作家的創作思想和風格的形成。(三)把古代繪畫作品和美術理論共同排比，互相印證，加以研究分析，求得符合實際的結論。

正因爲他把上述科學方法運用於唐代人物畫發展的實際，所以不但理淸了唐代人物畫發展的線索，解釋了唐代人物畫興盛的原因，而且針對五十年代中國繪畫思潮中的問題，從繼承傳統與對外來文化藝術兼收並蓄的的兩個方面，

總結了唐代人物畫得以繁榮昌盛的經驗。他說：

　　這個時代的畫家在創作生活中，在保持了自己民族優秀傳統的基礎上，廣泛吸收了外來藝術的營養，發展成爲燦爛繽紛的繪畫面貌。
　　更値得注意的是，這個時代對於外來文化採取的兼容並蓄的政策中，卻能保持一個先決條件──即不論吸取那一國度、那一門類的外國文化，都能夠逐漸地使它符合於我們自己文化體系的需要，從中吸取對於自己文化有營養的東西。……從繪畫方面講，唐代是外來藝術輸入最多，外來畫家和畫派最多的一個時代，我國的畫家卻能在那些使人目迷心眩、浩瀚多樣的畫派中，吸取其精華，揚棄其糟粕，經過吸收與消化，形成了自己人民所「喜聞樂見」的民族形式。

盡管，由於三十餘年來有許多唐代墓室壁畫被發現，也由於對若干傳世作品的眞僞與時代也得出新的認識，《唐代人物畫》的某些局部是可以重新修訂了，然而，從整體上講，它仍然是五十年代最優秀的美術史論著之一。

　　此後直至晚年，劉先生的學術研究工作，可能爲了密切配合教學，集中於中國畫的理法的闡述，舉凡中國畫的造型觀、構圖法、形式美、人物畫法技法演變，都寫有專文，其中部分已收入《中國古代人物畫線描》一書中。它

雖非《唐代人物畫》那樣的美術史論專著，但能於具體而微中發揮傳統精義，法中有理，理中有法，絕非時下流行的空洞無物的美術理論著述所可比擬。

三、精工而妍雅的歷史人物畫創作

在工筆重彩人物畫領域享有盛譽的劉凌滄先生，其實他在中國畫上是博學多能的。他精於人物、肖像，亦偶作山水、花鳥；所畫人物以工筆爲長，但也畫寫意；他的人物畫多取傳統題材，不過，時亦描寫現實人物；中年的《北京風俗畫》十餘幅與晚年的《畫丐圖》便是水墨寫意的現實人物。

很少有人提及劉先生的肖像畫，可是我覺得他的古今人物肖像造詣極高。還是上初中的時候，我在同學家看到一方硯臺，背面刻著劉先生爲其師楊冠如繪製的白描肖像，造型準確，神情如生。後來上了美院，從劉先生習畫，進一步得知，《清代學者像傳》中的畫像也是劉先生所繪，而且，那時他年未及冠，還沒有拜楊冠如爲師，可見他早就練成了「傳神兼肖其貌」的功力。遺憾的是，劉先生的傳神寫照之作多已遺佚了。聽說，他爲傅增湘所畫的行樂圖《藏園校書圖》如今尚在北京。據了解，傅氏先請徐悲鴻畫了一幅油畫像，後來又專門請劉先生

用傳統畫法再繪一張。時間在 1935 年。可惜我沒有機會看到。

我所見到的只有《曹雪芹》了。這幅歷史人物的肖像畫，採取傳統的「行樂圖」形式，把曹雪芹置於「著書黃葉村」的簡陋環中，似飽經憂患，正拈筆沈思，形神兼備，栩栩如生。它像波臣派的寫眞一樣，面容刻畫精細，衣服則用白描處理。不過，臉上的凹凸、布景的遠近、衣紋的結構，都吸收了西畫的向背光暗、焦點透視與人體解剖。這種融合西法的技巧，在曾鯨的作品上還看不分明，到了徐悲鴻的水墨肖像畫中才明顯易見。然而，劉先生對衣紋的處理，除了形體結構的考慮外，又充分注意了筆法的節奏律動。對此，徐先生倒是不大講求的。

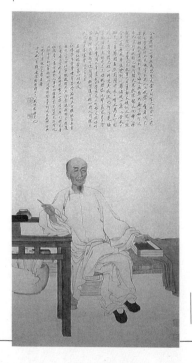

劉凌滄
曹雪芹像

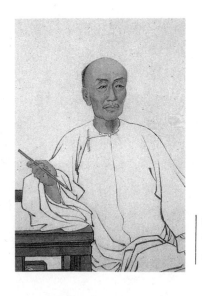

劉凌滄
曹雪芹像
（細部）

劉凌滄先生的工筆人物畫，早期作品亦多散佚，現存最早的兩件是《孫姬講武圖》白描稿和《飛鸞舞鳳》扇面，均創作於1927年，年僅二十歲，雖然前者畫法未脫晚清作風，後者十分接近明代周臣畫風，但已能在動靜對比中把人物安排得參差有致，情態動作亦頗準確生動。他被吸收爲「中國畫學研究會」會員，是理所當然的。

至三、四十年代，他的工筆人物畫已十分成熟，取材多爲歷史故實、文壇佳話，畫法除三十年代初葉紹述陳洪綬的一組仕女高士外，大體斟酌徐（燕蓀）、管（平湖），上溯唐宋，亦兼及明清，形成了精嚴中富韻致和秀灑中見良工的兩種風貌。前者如《京兆畫眉圖》（1939）與《蕉陰仕女圖》（1941），後者如《蟬聲攏午圖》（1943）與《斜倚欄杆圖》（1945），無論那種面貌，他都能得徐操之雄而去其獷，有管平之雅

而去其纖，人物傳神於一顰一動，繪景得情於亦寫亦工，筆法於飄灑中見謹嚴，設色在絢麗中求典雅，布局疏而有致，密而不塞，更擅於把民間畫師的畫內功夫與文人畫家的畫外情致結合起來，並且融合唐畫的單純絢爛，宋畫的周密精緻，元以後畫的秀逸細麗，集前人之大成，取得了典雅生動而頗富韻致的效果，從而在工筆重彩人物畫中獨樹一幟。當然，和近四十年劉先生的新作比較，這一時期的作品在題材的擇取上未免受到彼時欣賞者與收藏家的左右，人物形象的刻畫尚處在擺脫類型化而突出個性的過程中。超越上述局限，顯然是在他進入知命之歲後的晚年了。

任職於中央美術學院之後，他始而在徐悲鴻院長的鼓舞下，喚起了發揚民族傳統「借古以開今」的熱情，繼之則因傳統根基的深湛，得到了根究傳統精華的兩方面機會。其一是以五年的時間工作於民族美術研究所，前文已述。其二則是多次奉命承擔古代優秀壁畫及絹帛畫精品的臨摹複製。除去敦煌壁畫之外，他先後曾親赴現場臨摹白沙宋墓壁畫、唐章懷懿德太子墓壁畫、內蒙和林格爾漢墓壁畫、馬王堆西漢帛畫和戰國人物御龍帛畫。這些考古新發現的銘心絕品，空前地加深了他對民族民間優良傳統的理解，也使得他的人物畫創作參以美院多年倡導的寫實畫風，邁出了新的步伐，取得了前所未有的成就。

從六十年代至八十年代，他除去課堂示範重繪舊稿的課徒之作以外，主要致力於歷史故事畫與歷史人物畫的別開生面，或描繪重大的

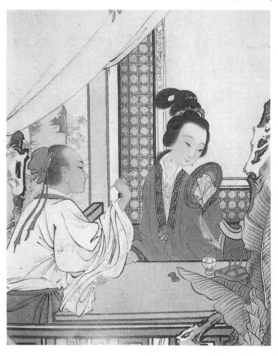

劉凌滄
京兆畫眉（細部）

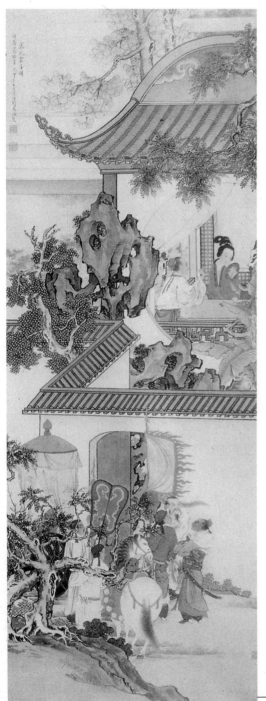

劉凌滄
京兆畫眉

歷史事件，發前人所未發；或者塑造高揚民族精神的歷史人物，振奮愛國精神；或者描寫有益於國際交流的史實，推動改革開放；或者表現膾炙人口的文壇故事，豐富觀者心神。其中《赤眉軍無鹽大捷圖》(1959)、《西園論藝圖》(1964)、《文成公主像》(1978)、《淝水之戰圖》(1980)、《天問圖》(1980)、《文君聽琴圖》(1984)、《襄陽大捷圖》(1985)、《阿部仲麻呂來華學經圖》(1988)，都是這一時期的名作。

《赤眉軍無鹽大捷圖》與《淝水之戰圖》兩幅巨作，以宏偉的構圖，再現了風煙滾滾的正義戰爭，不但衣冠制度，參閱考古資料，一一悉合時代，而且情節人物均如史書所載。尤爲難能可貴之處，在於他以易於精工難於豪放的工筆重彩畫法表現了宏大的氣勢，又表現千軍萬馬的戰鬥場面氣象萬千，近可見其質，遠可觀其勢。色彩亦沈著而熱烈，成功地烘托了人喊馬嘶戰塵飛揚的氣氛。爲了在廣闊的空間中描繪戰場，他採用了西畫的焦點透視法，使人物比例和色彩純度依遠近遞減，把寫實方法化入了講求裝飾色彩的工筆重彩之中。

劉凌滄
文成公主

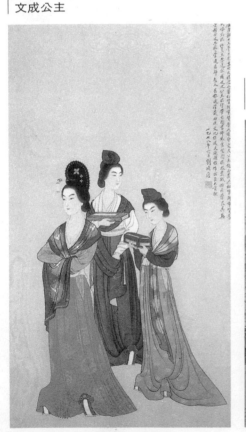

劉凌滄
淝水之戰（局部）

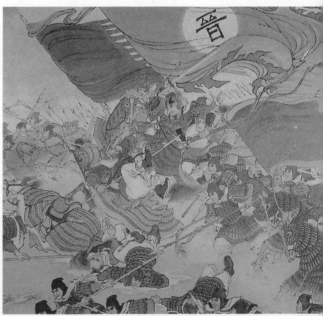

劉凌滄
天問圖

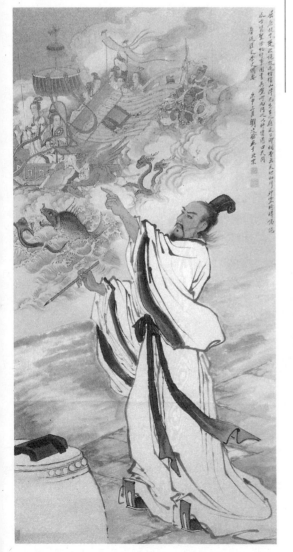

《天問圖》則充分發揮了精熟的傳統功力，老匠斲輪，巧密精思，合顧（愷之）、吳（道子）兩種畫風爲一，用豪放勁健的筆法繪屈原，以細密精麗的色線圖壁畫，一動一靜、一疏一密、一雄一秀，壁畫如《洛神賦》之神遊太虛情思綿渺，屈原則揮手間吳帶當風，發遠古之疑難。其容顏動態刻畫更以線描作寫實形象，從中又可看出裝飾風寫實風的結合已更多地與線描的律動合爲一體了。

劉凌滄
天問圖（細部）

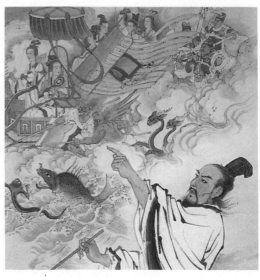

其他，如《文成公主像》之以唐法畫唐人別出新意，《阿部仲麻呂來華學經圖》之主客融融春意祥和，《襄陽大捷圖》之北望山河氣宇軒昂，《西園論藝圖》之情態各殊妙於藏露，無不反映了劉先生晚年在工筆重彩人物畫上的百尺竿頭更進一步。

從藝術表現上看，這一時期的新發展主要是增強了氣勢與力量、莊重與渾穆，由秀轉雄、由工趨放，由講求圖式化的筆法韻律美與設色裝飾美的統一，走向了寫實形象寫意筆法與裝飾色彩的結合。

從大量七十年代後期以來的作品還可以看出，進入暮年之後，劉先生畫於生宣紙上的小寫意或工寫結合的作品占了相當比重，時而亦以白描作寫意人物畫稿。後者信手拈來倍極生動，已進入了「老將用兵不立隊伍」而出神入化的境地。如果不是教學用去極多時間，並能天假大年，劉先生的寫意人物畫亦是未可限量的。

四、和而不同循循善誘的教學

劉凌滄先生自二十六歲登上美術講壇以來，為中國畫的發展造就了一代又一代的人才。他早期的學生黃均、潘絜茲，早已成為著名的工筆重彩畫家，如今也已經是六、七十歲的老

翁了；中國美術家協會副主席周思聰，在五、六十年代從學期間，亦受教於劉凌滄先生。其他許多學生也早已名列教授，弟子成群。然而，暮年的劉凌滄先生仍然一如旣往地為又一代學生授課，他雖已步履蹣跚，卻從來不要小車到家接送，保持著平民藝術家的本色。1983 年，中央美術學院學生會發起學生評選模範教師活動，沒有院長提名，沒有各系主任參與意見，民主投票結果，名列榜首的人選便是劉凌滄先生。

劉先生所以備受歷屆學生愛戴，我想無外乎二個原因，一個是教學思想的「古不乖時，今不同弊」；另一個是教學作風的循循善誘、愛生如子。他自在高等美術學校執教以來，就面臨著兩種偏頗，一種是囫圇吞棗式地傳授中國畫技法，不分精華糟粕，只求衣缽相傳，不需「見過於師」。這種保守的教學難免養成學生的「泥粉本為先天，奉師說為上智」，極難造就有志於改革中國畫弊失的「筆墨當隨時代」的人才。另一種是盲目信奉西方的寫實主義，並主張以「素描」改革國畫，忽視了中國畫學傳統中根本不需要也不可能為西方寫實繪畫取而代之的精義。這種敵薄民族優良傳統的教學，亦不免使學生創造才能的發揮離開具有悠久傳統的民族土壤，同時也易使學生在基本功夫訓練中視素描為萬能而漠視臨摹歷代名作對於理解中國畫規律的重要性。在多年教學實踐中，劉先生總是旣不苟同於前者，亦不盲從後者。如果說，他在藝專執教時，比較注意於「古不乖時」的話，那麼，任教於中央美院之後，他似

乎更致力於「今不同弊」。

　　這是因爲，他任職於民族美術研究所之際，在中央美院的教學中，後一種傾向占了上風。爲此，他雖然支持中國畫的改革，亦贊成學習中國畫的學生掌握素描能力，卻清醒而直率地發表了「和而不同」的見解：

　　　　如果不把什麼是民族繪畫的「歷史傳統」、「技法特徵」等問題弄清楚，就無法辨別遺產中的精華與糟粕，先民苦心孤詣積累下來的豐富經驗也就無從吸收和借鑑。

　　　　據我個人的看法，培養一個既掌握現代技法又富有民族風格的畫家，生活實踐自然是重要的，而技法訓練也應該放在重要的位置——首先是民族繪畫的技法。既要掌握「應物象形」熟練的新技法，又要深入地研究民族傳統的舊技法，倘不掌握隨心所欲描寫現實物像的能力，就無法表現新社會日新月異複雜萬變的現實生活；另一面，如果對於民族繪畫遺產缺乏研究，畫出的作品便缺乏民族風格和民族氣魄。由此可見，新技法的鍛鍊（寫生能力）和民族遺產的研究（臨摹實踐）之間的關係應該是辯證的發展、相輔相成的發展，兩者缺一，就不可能成爲一個負有樹立新興國畫風格歷史任務的畫家。

　　劉先生出任中國畫系敎職恰在葉淺予先生主持系務之後，他們雖畫風不同，但在反對上述兩種偏頗上十分接近，所以，他便成爲了葉淺予先生貫徹敎學主張的重要支持者，成了中國畫系傳授民族傳統的主要師資之一，爲完善與寫生課並行的人物畫臨摹課敎學做出了尤爲突出的貢獻，也爲日後按不同志趣發展藝術才能的學生奠立了良好的傳統根柢。

　　關於劉先生的愛生如子與循循善誘，我聽到過兩個事例，前者尤爲動人。事情發生在1962年，當時，他奉命指導一位學生的畢業創作。那位今已聲名籍甚的學生，彼時只有二十三歲，年少氣盛，個性極強，在遠涉沙漠收集完創作所需的歷史文物資料之後，他爲了排除一切干擾，乃學起了六朝時代的顧駿之，在顧氏「結構層樓，以爲畫所。……登樓去梯，妻子罕見」的啓發下，把自己反鎖在畫室中，偶爾出入均靠越窗，有人叩窗一律斷然謝絕。一日，已聞此事的劉先生，不待該生請益，便主動來畫室指導創作，頻頻叩窗，仍無回應，最後乃自報名號，室內學生始開窗迎接。他正苦於找不到開門的鑰匙，劉先生卻笑容可掬地攀窗而入，當時他已經年近六十了。不知道在數月的指導過程中，劉先生幾度踰窗而入，然而凝鑄他心血的這幅畢業創作終於獲得了當代名公的稱讚。難怪這種甘爲孺子牛的精神一再在學生中傳揚呢。

　　另一個事例發生在八十年代。隨著西方美術的急遽湧入，長期以中國畫筆墨追求素描效果的風氣受到了嚴重的衝擊，學生們一方面思

想十分活躍，另方面也出現了效法西方現代名家的盲目性。一個突出的徵兆，就是「變形」之風的風靡，其中頗有步伍畢卡索與莫迪格里尼者。如眾所知，劉先生一向反對中國畫與照相機爭功，但此時，他卻憑著自己青年時代對畢卡索風格演變的研究，循循善誘地啓發學生和後輩了。他在講課中詳細分析畢卡索各個時期畫風的變化，最後指出：

　　畢卡索的「變形」，也有個曲折的過程的，由寫實到「變形」，由「變形」又回到寫實，由寫實又到「變形」，反反覆覆，經過多次的變化才形成了他晚期的風格。由此可見，繪畫的「變形」，也有它「階梯性」和「秩序性」的。目前，我國繪畫界的「變形」，來得很突然，……和「四人幫」猖獗時期相比，來了一個一百八十度大轉彎，那時畫得像照相，不許有藝術風格。如今，忽然轉入了西方的「近代流派」，從邏輯上講，也是講不通的。

在這裡，劉先生並未一般地反對「變形」或稱「形體革命」，也不挫傷年輕學子的探索精神，但是卻苦口婆心地誘導同學們循序漸進，不要從一個極端走到另外一個極端。同時，他也在告誡大家不要忽視寫實的基本功，而寫實能力正是中央美術學院在基礎訓練上的一種優勢。從此也可以看出劉先生思想的明辨。

　　說劉先生是令人崇敬的畫壇師表，我本人

就有著深切的感受。六十年代，他在主持我系我班的中國畫課程時的許多片斷，至今我還記憶猶新。爲了讓我系的中國畫課有利於培養新型的美術史論人才，他承擔了寫生課與臨摹課。在寫生課中，他毫無門戶之見地教我們蔣兆和先生的水墨寫生方法。在臨摹課中，他精心地選擇了古今絕品，指導我們臨摹，始而宋代小品，繼之敦煌壁畫、永樂宮壁畫，後來又帶我們去京郊法海寺實地摹繪《帝釋梵天圖》。再後

劉凌滄
朱雲折檻圖臨摹稿

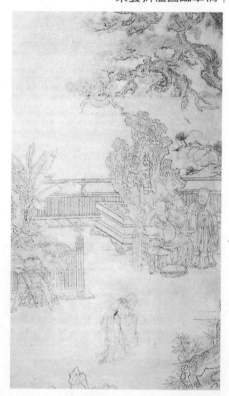

則借來葉淺予先生的原作供我們摹寫，最後才要我們臨摹他的作品。每臨摹一類作品，他都詳細講述這一作品與這一畫家的獨特成就，並據以引申發揮，供我們在法理的結合上了解中國畫傳統的形成與發展。記得每次上課，他都帶來一種油印的講義，或專講《漢畫的造型》，或專講《中國畫的筆墨》，或專講《中國畫的線描》，有一次他抱來了一大冊香港新出版的《張大千畫集》，是高嶺梅編寫的，此後連續幾次授課都是講解其中作品和畫集所附的張氏《畫說》，其中也涉及到大千對他的扶掖與「水法」的講授，我神往之餘，竟全部抄錄了《畫說》。在當時某些青年理論教員由於偏見和水平對於中國畫幾未入門的情況下，我系之能夠培養出不少美術史論界的翹楚，固然有本系具眞知灼見的老師的努力，而劉凌滄先生的理論聯繫實際的教學，他的辛勤的勉誘起到了很大的作用。

最令人難以忘懷的是劉先生對我的厚愛。開始見到我的課堂習作，他便獎勉有加，每次都打最高的分數。後來，我向他談起中學時曾從吳光宇先生學畫，劉先生說：「怪不得你畫得那麼突出，原來你有基礎呵，今後可不能像別的同學那樣要求你了！吳先生是我的師兄，他教過你，我又教你，你應該有更大的進步。」從這以後，劉先生要求我便眞的嚴格起來，極少再給五分制的五分，但只要請教，他便詳細講出不足。我那時還不懂得「因材施教」的道理，雖然也更加努力，卻也不時有些失望，心想，劉先生要求我太嚴了，簡直拿我當國畫系同學。正在這時，劉先生找我談話，他說：「聽說你專

業也學得很好，你應該在畢業的時候取得兩項成績。除了寫好畢業論文之外，還要畫好一張畢業創作。我已經想好了，準備同葉先生說，在國畫系也給你設個畫案！」想到美術史系根本不要求學生完成畢業創作的情況，我才明白，劉先生早就對我寄予了與眾不同的厚望。儘管不久學校就開始了作爲「文革」前奏的運動，這一充滿樹人苦心的破例構想終於落了空，隨之我也遠離京華，被分配到東北工作，然而，老師的寄望愈深要求愈嚴的音容笑貌，卻令我終身難忘！

在「文革」尚未消歇之日，一次我回京辦事，到學校看望金維諾先生，在交談中問起各位老師。金先生告訴我說，剛剛「解放」投入臨摹漢唐壁畫臨摹的劉先生，還在顧念著我，談起我的摹畫能力。又過幾年，我考回母校攻讀美術史研究生。每次見到垂垂老矣的劉先生，他都說看了我的什麼文章，說那篇華品寫得最好，繼續在專業上鼓勵我。我留校任教之後，劉先生只要一見到我，就關心地打聽家屬有沒調來北京團聚，那親切的關懷，總使人如沐春風。一次，我又在校園中遇到劉先生，他顯然老了，頭髮又白了許多，走路也有點吃力，可是見面第一句話，還是惦記著他從未謀面的我的家屬，我說：「她正好帶著孩子來京探親，改日一定帶她們去家裡看您。」他說：「不，我去看看她們，好幾年了，不容易呀！」說著，便邁著蹣跚的步履走入了我的宿舍。他對我妻子說：「永年是我的學生，我了解，以他的爲人和才幹，你放心吧！不出一兩年，你就會調來北京

的!」眞是令人感動，年邁的老師不僅關心著自己敎過的學生，而且也關心著學生的家屬，而且不失時機地去給予體貼入微的勉慰。不出劉先生所料，確實沒過一年半，因爲我應邀出國研究講學，家屬終於破例調來北京，屈指已經六年了。

我們何等需要這樣視學生如子弟的藝壇師表呵，然而他去了。聽到噩耗後，全家都無限悲痛，我連夜揮毫，寫成了一幅長長的輓聯，以寄託我和我妻子兒女的哀思，現在重錄於此，作爲本文的結束。

(1991)

永憶韶年受業，丹青律我獨嚴，寄望殷殷兼史畫，憾！筆硯久荒餘愧赧；難忘鵲橋愁度，白髮親臨陋室，勉慰諄諄及妻孥，慟！闔家垂淚想音容。

在黃秋園山水前沉思

山重水複秋園畫，壁立千尋仰止情。
莫謂途窮愁路斷，楮毫之外見花明！

正當美術界的阮郎浩嘆中國畫「窮途末路」的時候，生前幾乎不爲人知的山水畫傳統大家黃秋園的遺作在北京展出了。這些顯然缺乏西方現代文明洗禮乃至畫在土紙上的作品，把一位出身於裱畫工人的業餘畫家對祖國江山的高山仰止之情，把他曠放而又生意蓬勃的情懷，以及他對中國畫傳統遠非表層的領悟，以震撼人心的茂密雄強的風格呈現在不肯閉目塞聽的專業畫家面前，從而引起了震動、嘆服與沈思。

人們普遍意識到，被近年來一種輿論稱之爲「窮途末路」的中國畫，並非氣息奄奄，相反，在更傳統的黃秋園那山重水複的作品中，它顯示了柳暗花明的前景！爲此，對反傳統的時髦議論不以爲然的人，爲這一洋溢著頑強生命力的活傳統的存在而歡欣鼓舞，即席賦詩曰：「傳統幾曾蠶食盡，尚留碩果燦秋園！」崇尚敦品傳統的人，有感於秋園先生的淡泊自持，躬

身筆硯，對爲博微名而趨時媚俗不惜玷污藝術的現象，發出了以人品求畫品的忠告。思索傳統山水畫時代感的人，從秋園《隱居園》、《幽居圖》中，聽到了不肯與「四害」同流合污的心聲，看到了「木欣欣以向榮，泉涓涓而始流」的無限生機，指出這正是彼時表現時代感的一種形態。追溯秋園藝術淵源的人，深感「莫道今人不如古」，揮毫寫道：「先生山水畫有石谿筆墨之圓厚，石濤意境之清新，王蒙布局之茂密，含英咀華，自成家法……二石、山樵在世亦必嘆服。」就是視中國畫爲「似乎保留畫種」的人，也發現了傳統精華的旺盛生命力，得出的結論是：它雖「不是新國畫的主流，但它的另一極前衛藝術，在中國也不可能成爲主流。」……這一切表明，黃秋園先生山水藝術之所以引起矚目，主要在於他以神奇莫測的生花妙筆展示了並未衰亡的傳統的活力。他不像某些尚未見傳統項背便以反傳統英雄自居者流那樣，確信自己似乎從天而降。我同意李少文先生的看法：黃秋園的創作表明，他懂得欲有一藝之成，不僅不能隔斷傳統，而且要站在傳統巨人的肩膀上。

傳統在黃秋園心目中，要不得淺嘗輒止便望而卻步；在他的腕底，更不是皮毛襲取的功

夫。他作品裡的傳統，不是古人筆墨丘壑的重新組合，不是形似而已，不僅僅停留於人們的視覺。相反，對於任何並未真正擺脫傳統的人，其作品自然會觸發高層次的心靈溝通。在他的山水畫裡，那高亢昂揚恢宏大度的氣象與格局，那幽深杳渺又使人感奮的意境，那劈面而來望之但覺崇高又頗引人入勝的丘壑，那窮其神變以豐密鬆茂為主調的交響詩般的筆墨，都表明他的成功並不是什麼功力深厚可以說明的，這裡有著一位從臨摹、從師古人起步，轉而師友造化者對傳統神髓的妙悟。可惜筆者極少見到他的論畫精言，甚至也沒有條件去研究他全部作品中反映出來的不斷深化的藝術思考。然而，他的作品本身便足以說明問題了。全面研究評價黃秋園藝術不是本文的任務，這裡只想圍繞著歷來山水畫家津津樂道的筆墨與丘壑以及造化與心源的關係問題，談談秋園藝術的啟示，以及我對山水畫傳統的沈思。

　　蒙茸草木山樵筆，丘壑雄奇老范魂。
　　宋骨能從元韻出，二石肩上立秋園。

　　自古以來，中國山水畫即講求氣韻、意境、丘壑與筆墨。最先從人物畫理論移植到山水畫領域來的氣韻之說，實際上是指內美與外美的統一。其後提出的意境，就涉及了山水畫有別於人物畫的審美方式。由於意境創造要托意於景，寄情於境，在獨特的空間視覺境象中憑藉通感而引起想象表達立意，於是構成山水形象的丘壑與作為表現技巧的筆墨自然也被畫家們

高度重視。如果一個批評家不打算深入研究山水畫的創作，總結創作經驗，他自然可以使用什麼「氣韻生動」、「意境清新」之類的套語，籠而統之地稱贊任何一位畫家的成功之作。然而，山水畫家卻不能不探討山水畫的形象創造、筆墨技巧的發揮與山水畫藝術美的關係。清代的龔賢就曾指出：「必筆法、墨氣、丘壑、氣韻全，而始可稱畫。」他雖然沒有涉及意境，但既然談到了更具有普遍意義的氣韻，也就大體可稱全面了。

　　如果用龔賢提出的氣韻、丘壑與筆墨來考察古今山水畫作品，我們又會發現一個饒有興味的問題，這就是筆墨與丘壑固然都服從於創造氣韻生動的意境，但二者的作用在不同畫家的筆下是並不相同的。清代的山水畫家沈宗敬早就看到了這一點，他指出：「畫有以丘壑勝者，有以筆墨勝者。」有人也許感到奇怪：擅長描寫千丘萬壑的畫家，難道離得開筆墨技法麼？僅以筆墨勝者豈不喧賓奪主，削弱了山水形象，走上為筆墨而筆墨的歧途！在評論黃秋園作品的過程中，據說有的理論家引用當代名公的話說：「黃老的筆墨功力在當代可能找不出第二個」，言外之意可能是他的筆墨功力運用得當，恰到好處地描寫了丘壑，創造了意境，也可能是他的筆墨功力僅僅是功力罷了。實際情況如何呢！作品是最有說服力的。

　　黃秋園的山水畫，多數層巒疊嶂，氣象萬千。那神奇縹緲的《廬山高》；那巍峨險絕的《朱沙沖》；那多泥被草的江南山巒，郁郁蔥蔥，若雲蒸霞蔚；那玉潔冰清的雪景山水，高寒清曠，

彷彿山石上都凝結著冰凌。他沒有忽略對豐富萬變的大自然的把握，沒有公式化地處理一丘一壑。如此看來，他似乎是以丘壑爲勝的了。可是深通筆墨表現力的人還會發現，他的豐茂而揮灑自如的筆墨，一方面頗盡描寫自然形態之能事，一木一石，尚且不論，只看那灑脫而繁密的皴點，不是恰恰表現了「山川渾厚草木華滋」嗎？另一方面，他的有一定組織的筆墨點線，像《秋山幽居》與《匡廬勝境》諸圖那樣，既不脫離物象又不膠著於物象枝節，體現了樸茂高華鬱勃而鬆靈的內心世界。看來，他似乎又是一個以筆墨爲勝的畫家了。其實，客觀地看，黃秋園的丘壑得筆墨之助而不影響筆墨相對獨立的表現，他的筆墨再現丘壑不失應物象形卻又有一種超乎象外的力量。他圍繞創造氣韻生動的意境，丘壑的布置既描述而又傳情，筆墨又何嘗不是集再現與表現爲一體，可謂筆墨丘壑，相輔相成，各得其勝。說他是一個筆墨與丘壑並勝的大家，或者按照清代布顏圖的說法，稱之爲「筆境兼奪」，我看是不爲過分的。

把古已有之的重丘壑與重筆墨兩種山水畫創作傾向會合爲一，這不能不說是大手筆。而大手筆的形成，則離不開對歷史發展中日益豐富的傳統的領悟與把握。在《劍關尋勝》中，黃秋園題詩道：「營丘破墨華原骨，壁立千尋是劍閣。」眾所周知，宋代山水畫家多數是以丘壑爲勝的。范華原雖不忽視筆墨，但筆墨服從象物，故以丘壑骨法稱能，所謂「峰巒渾厚，勢狀雄強」。同時的李營丘當然也重視丘壑，但發

黃秋園
劍關尋勝

展了描寫丘壑氣氛的筆墨，故以筆墨稱長，所謂「毫鋒穎銳、墨法精微」。黃秋園學宋人，既重視丘壑骨法，得其渾厚雄強，同時又精求描繪丘壑的筆墨，得其精微細膩，但二者相比，宋人丘壑給予秋園的影響更爲明顯。他的《井崗山》中，那被萬峰簇擁遠望不離座外的巍巍高山，難免令人想起范寬的《谿山行旅》。他的《江山雪霽》中的雪景寒林，不但使人想起李成的寒林清曠，范寬的山勢骨法，李唐的小斧劈皴，而且使人想起郭熙的「雲頭石」、「蟹爪樹」。宋代山水畫家重視觀察體物，注意峯、巒、岩、嶺、岫、崖、澗、谷的細微差別，又注意「山形步步移」、「山形面面看」，還注意「四時之景不同」，並要求「一一羅列於胸中」做到「胸有丘壑」。他們對大自然的描寫巨細無遺，能「遠觀以取其勢，近看以取其質」，做到「其上峰巒雖異，其下岡嶺相連」，所以大自然的變態萬千一一出之筆下，使人百看不厭。這種以丘壑爲主，使筆墨服從於丘壑描寫的方法，無疑是被黃秋園先生心領神會了。可是，他並未滿足於此。

黃秋園的學生漆伯麟指出:「他崇拜黃鶴山樵、髡殘、苦瓜和尚。」僅就元代名家黃鶴山樵王蒙的藝術而言，秋園先生可以說是得其神理的。他的《岩石秋樵》、《匡盧勝境》以及若干焦墨山水，在布局的繁密與筆墨的神奇變化上，確實得益於王蒙。王蒙的山水作品，以《靑卞隱居》爲例，可以看出構圖稠密，山重水複，林木清秀，但給人的感覺已與范寬的《谿山行旅》大異其趣。山從人面起而引發的驚愕感消失了，那彷彿濃蔭蔽日林木葱籠的景色，對於觀者的興味變成了尋幽攬勝，陶情於自然。不能低估王蒙等元代山水畫家丘壑位置的意匠，然而更自覺地以書法意味用筆，甚至使構思隨筆而出，在極盡筆內筆外起伏升降之變的同時，實現巒嶂的波瀾之變，則更值得注意。那種先行鈎廓而後皴染於其內的程序被打破了，筆與墨的界限不那麼好分別了，筆墨與丘壑的關係更融爲一體了。至此，宋人已經提出但未完全實現的盡去刻劃之跡，初步成爲了現實，模糊中表現分明，嚴密中有了鬆動。所謂「宋人刻劃，元人變化」，「大痴、黃鶴又一變也」，其實就變在這裡。明代的詹景鳳曾從審美趣味的演變上論述元人對南宋的山水之變，說「浸假而率易已」、「彼厭精奇，欲脫而高曠」，這當然說得更深一些，可是除了審美意識的變化之外，元人更重視以書法入畫——請注意！那「石如飛白木如籀，寫竹還于八法通」盡管廣爲引用，卻不曾道著要害——除去趙孟頫、柯九思所說的筆墨形態之可用於繪畫造型之外，他們以書法筆墨洗發丘壑的神髓，把不失形貌具體性的丘壑出之以似乎率易的筆墨，因此畫家得心應手的主動性在似乎偶然中發揮得更加自如。丘壑本身因了筆墨運用的導向，也就更加生動自然而具有整體感了。應該指出，大痴、黃鶴等元代畫家對筆墨表現力的擴大不但沒有脫離丘壑景象的眞實，眞的不求形似，而且促成了丘壑神韻的顯現，所以，一般美術史家常說元人山水以筆墨爲勝，是繼宋代山水畫之後出現的又一高峯。

黃秋園對山水畫傳統的參悟由宋入元，得其要妙之後，顯然又指向了明末清初的另一個峰巔。如前所述，他崇拜清初二僧，而二僧中的石谿，又因爲與程正揆的關係，不無董其昌的影響。可以想見，黃秋園先生對董其昌畫法畫理的有益因素，至少是間接地被感染了。

中國的山水畫之變，到董其昌又達到了一個新的階段。他和同時代的一些文人山水畫家在始學古人繼師造化的過程中，可能由於更明瞭中國書法的奧祕吧，乃把書畫的相通推向一個新的角度。在他們的畫中，還有丘壑，但多是古人作品中丘壑形象的減化和程式化。這些已經半抽象化的丘壑程式，又按著書法中也講求的「勢」進行搬前挪後的重新組合，於是畫家的精力就更多用到了筆墨表現力的再拓展上。比如創造與眾不同的皴法，發展若明若滅的墨法，並使筆墨按虛實起伏等各種對比變換的法則在模糊丘壑上運動，從而以筆墨表現爲主，以丘壑描述爲輔，形成了類乎書法藝術的筆墨寫心效能。在這種作品中，丘壑似乎成了書法中的字體，它只是個基本框架，筆墨運動依基本框架導致的千差萬別才更密切地關係著畫家心曲。董其昌山水畫的古秀幽淡的情性與靜觀的心境正是這樣顯現給觀者的。毫無疑問，他所表現的心境不能離開他的時代，我們用不著也去欣賞推崇，但他對中國山水畫的探索，正是沿著元人開始的道路向著更加發揮筆墨的途徑前進了。也必須指出，董其昌肇始的山水畫新風，有利也有弊，利在更解放了筆墨，弊在容易造成丘壑的大同小異。由於繪畫畢竟不

等於書法。就說書畫同源吧，那書法發展到後來，早已不是「遠取諸物，近取諸身」的象形文字了，對於現實世界，它不具有描述性，可是中國繪畫在長期歷史發展中形成的特點則是有描述又不拘泥於描述，所謂「妙在似與不似之間」。完全以所謂的抽象形式出現，自然可以嘗試，但就是在今天，也還難於定於一尊，遑論十七世紀？於是，繼宋元兩種路數之後又出現了清初勝於筆墨與勝於丘壑的兩大派系。

勝於筆墨一派，通常以「四王」爲代表，其實王時敏祖孫才更有充分的代表性。王原祁把董其昌筆下的模糊丘壑進一步簡化爲幾何形體，與此同時，在筆的勁而鬆、墨的淡而厚上馳騁才具，乾筆皴擦，層層皴染，更把董其昌主張的「勢」發展爲「龍脈」說，依龍脈而遣筆運墨，在「通體」與「段落」的契合無間上按各種對比法則衍化出雖屬平淡但極盡變化統一的符號化的丘壑來。這種勝於筆墨的山水作品，意境仍是董其昌以來的靜觀自得的情調，但王原祁個人獨特的審美趣味卻得到了十分精微的體現。這就是被稱爲「熟不甜，生不澀」的那種氣味。

勝於丘壑一派，亦不乏其人，金陵八家即有代表性，龔賢的主張反映了這一派的要求。如前所述，他們不忽視筆墨，但反對丘壑的平淡尋常，如龔賢所說「丘壑雖云在畫最爲末著，恐筆墨眞而丘壑尋常，無以引臥遊之興」，「偶寫一樹林，甚平平無奇，奈何？此時便當擱筆，竭力揣摩一番，必思一出人頭地丘壑。」

上述兩派之外還有一派，也就是我們稱爲

丘壑筆墨兼勝的一派。這一派與黃秋園的關係更爲直接，他崇拜的二石（石濤與石谿）便是其中突出的代表。二石中的石谿，作品構圖繁複，奧境奇僻，緬邈幽深，筆墨荒率，多用披麻、解索皴及點子。雖然石谿極爲服膺巨然，但在筆墨與丘壑上瓣香於王蒙是十分顯然的，以至友人稱他爲當代的黃鶴山樵。然而，後人之所以稱贊他「與石濤相伯仲」，還在於他不但學古人之跡，更能繼承發展「元人之變」。王蒙之變宋人，如前文所述，是以筆墨的豐富變化帶動丘壑的變化，在不露刻意描寫的痕跡中舉重若輕地融筆墨丘壑爲一。但論其筆墨仍是繁複的，論其感情趨向則是寧靜陶然的。石谿的發展主要表現爲用筆。他的用筆粗服亂頭，禿老生辣，蒼莽荒率，在蒼渾的乾筆中求豐富。用筆之變又促成用墨之變，變得不像王蒙那樣筆墨渾融，而是減少了墨的層次，染多於皴。筆墨的變化進而輔助了丘壑境界的表情力，一種在地老天荒中因「志不能寂」而托之於蒼茫緬渺的山川的情懷亦因之躍然紙上。他在更重視發揮筆墨表情力方面，不能說毫無董其昌的啓示，但丘壑來自現實，並非董其昌式的簡化古人。二石中的石濤，由於「搜盡奇峰打草稿」，他的作品千丘萬壑，異態紛呈，近幾十年來一直被稱爲師造化的範例，以致未必能深知他的筆墨。他的作品之所以景象鬱勃新奇，構圖變化無窮，如天馬行空，排奡縱橫，生氣奕奕，淋漓生動，實與筆情縱恣，墨韻瀟灑有極大關係。他論筆墨皴法，一方面不反對用來描寫物象，所謂「皴自峰生」，甚至要求用皴「資峰之

形勢」，但同時又指出「峰不能變皴之體用」，主張「筆之於皴」的「開生面」，決不應局限於「徒寫其石與土」的差別。石濤心目中的筆墨並不是消極從屬於狀物的技法，在他看來，筆墨自然要狀寫丘壑，但這種狀寫恰恰是「不似似之」的。唯其不似之似，才可能又狀物又寫心。在《爲蒼公所作潑墨山水》中，那「沒天沒地當頭劈面點」，難說是苔草，因爲不合比例，也未必是小樹葉，因爲第一太大，第二根本沒長在樹枝上。然而石濤「筆境兼奪」的高明處，也正在這裡。他無意於枝枝節節地描頭畫脚，而是以筆墨生發丘壑，以丘壑生發筆墨，窮盡其神奇變幻，又在總體上表達山川的崢嶸奇崛生機勃發與個人激情宣泄的淋漓盡致。他深刻地指出，王蒙等人的「一變，直破古人。千丘萬壑，如蠶食葉，偶爾成文」。他自己則進而把這種在運動中以偶然求必然的精義發揮至極，只要確實「意在筆前」，便可借「趣在法外」的筆墨去圖寫與本人心靈融而爲一的胸中丘壑。所謂「借筆墨寫天地萬物而陶泳乎我也」，毫無疑問，石濤如此重視筆墨的表現而非僅再現效能，也是以書法入畫的產物，但他不同於趙孟頫著眼契合物象的筆墨形態，並說什麼「書畫本來同」，他指出「畫法關通書法津，蒼蒼莽莽率天眞。不然試問張顚老，解處何觀舞劍人?」二者不是相同，而是相通，不是孤立的筆法形態美的相通，而是在「書爲心畫」「畫爲心印」上相通。試看石濤《爲蒼公所作潑墨山水》，不唯取境繪形如心潮洶湧，就是那點線組成的交響不也是奔騰激盪的嗎!

在更高程度上集宋骨元韻為一的二石，與董其昌輩比較，繼承發展了宋人以來的丘壑再現，但不泥於形似；與黃鶴山樵等元代名家比，則突出和發展了筆墨表現，但不流於符號化。如果不局限於十七世紀一段的畫史思考，應該承認，他們對筆墨的發展更值得重視。實際上，由元人經董其昌而至二石正是一個否定之否定。因此清人論二石，也頗尚用筆。秦祖永甚至說：「石谿沈著痛快以謹嚴勝，石濤排戛縱橫以奔放勝。師之用意不同，師之用筆則一也。後無來者，二石有焉！」然而，就眞的後無來者嗎？非也。黃秋園先生便是「後之來者」。說他得髡殘的用筆，石濤的意境，王蒙的布局，也對也不全對。不錯，這些古代大師的丘壑布置、筆墨表現，意境構成他都有所取法，然而黃秋園所取法的卻還有上文已經論述的更深層的傳統。簡而言之，便是丘壑不泥形而取神，筆墨尚寫心而狀物，在構築意境中既不忽視情與景的統一，又不忽視意與筆的統一。因此在黃秋園筆下，丘壑、筆墨與意境雖然淵源古人，但也變而化之「自有我在」了。他的丘壑布置，像王蒙、石谿一樣繁密幽深，但多錯綜變化，也更富於並非遠距離始見的整體感，望之令人風光滿眼，鬱勃雄奇而難見端倪。他的筆墨，也像王蒙、石谿一樣以繁密取勝，但他不取王蒙的蘊藉鬆秀，不取石谿的枯勁淹潤，也不取石濤的淋漓恣肆，他的筆墨是恣縱多變中有嚴謹，樸茂蒼鬆中見酣暢的。由之，他的意境也便比王蒙的引人入勝顯得更令人感奮激動，比石谿的高曠邈緬更拉近了與觀者心神的距離，

比石濤的縱橫吞吐恣情發抒更顯得盤鬱沈酣使人不能平靜。這種物我交融筆墨與丘壑融為一體的作品，把造化的神奇、江山的壯美與作者的內心巧妙地交織在一起了。當然，作者表達的內心世界是他的人品操守與處境的產物，未必盡合於今天的欣賞者，但反映在他作品中關於丘壑、筆墨與意境關係傳統的深入領悟，對於重寫生而輕臨摹，重丘壑而輕筆墨，或只重筆墨的再現能力與孤立靜止的形式美的同行不知是否有所啓示？

> 心源造化非卓識，「味象」傳情勢兩難。
> 洞徹有無眞「大覺」，微觀之內有宏觀！

評論黃秋園山水畫的人，每每以「外師造化，中得心源」稱贊他繼承的優良傳統，並就此總結經驗說，「他到過許多名山大川，從中通過寫生領悟眞山水的性情，研究怎樣更好、更美地來描繪祖國的大好河山」，「寫出了一位熱愛祖國河山志趣高尚的當代畫家的情感。」這些議論並非沒有道理，但有些「馬首之輅」，套在別位畫家身上也未嘗不可。黃秋園是怎樣認識「外師造化」與「中得心源」的？有沒有自己的獨到處？有沒有比一般理解更深入的地方？是否也認為外師的「造化」僅僅是名山大川？是眞山水？是否也認為中得的「心源」僅僅是志趣與情感？可惜稱贊者很少有所涉及。然而黃秋園在這方面對傳統的領悟，恰恰是很深入的。

黃秋園以「覺」為號，以「悟」為尙。他

自號「大覺子」，課徒論畫講究一個「悟」字。他說：「有人畫了一輩子而學無所成，其最可能的原因就是缺乏悟性。沒有悟性，花費時間再多，也難以理會繪畫藝術深藏的奧妙，難以理會看似雜亂無章實則條理不紊變化莫測的表現手法。」他對「悟」的闡述要言不簡，圍繞內容與形式，涉及藝術與現實。

　　第一個層次是表現手法的奧妙來源於內容中深藏的奧妙。

　　第二個層次是，深藏的奧妙包括了變化無端、亂而有序的規律性。領悟及此，實際上已不僅接觸了造化的形，而且也觸及了造化的「理」。黃秋園的題畫表明，他的大徹大悟是超乎畫理之外又表現爲畫理的造化之理。

　　黃秋園在題畫中，不只一次地論及「有」、「無」。他在《秋山幽居》中寫道：「燈下戲作，目昏指直，落筆若有若無，曉視如有蒼然暮色在毫楮之外。因知作畫不必勁拘也。」畫家作畫只知有而不知無，只知實而不知虛，只知緊勁而不知鬆動，只知拘泥於一丘一壑而不知著眼於陰晴晦明，描寫「有常形」的事物尚可著筆、孤立地描繪靜止的事物也尚可措手，一旦對象是「無常形」而「有常理」的朝霞暮靄，難免無措手足。只有悟到了丘壑的虛實，用筆的有無，去掉了照相機般的「簾纖刻畫之跡」，始能體現生動已極處在事物聯繫變化中的蒼然暮色。於是也就表現了一木一石之外的東西，泄露了造化的神秀幽祕。熟悉情況的人說，黃秋園是通理論的，在古代畫論中，亦有人論及用筆之有無。明末的惲向指出：「逸筆之畫，筆似

近而遠愈甚，似無而有愈甚」。擅用乾筆的清初畫家戴本孝又精闢地寫道：「最分明處最模糊」。這種辯證的認識，表面是論用筆之理，但講有無、遠近、模糊與分明的相反相成，以及過猶不及導致的轉化，分明已把畫理上升爲哲理了。以哲理統率畫理，使「技進乎道」，正是中國山水畫傳統在認識與實踐上的一大特點。惲向在討論有無遠近的同時便明確表白「畫豈一藝之云乎?」並主張「進道」。戴本孝在拈出分明模糊關係的同時，也不只一次地寫詩說「欲將形媚道，秋是夕陽佳。六法無多得，澄懷豈有涯!」他們對山水畫的認識，直承宗炳，認爲自然山水本身體現了「道」，畫家筆下的山水也要通過形體現「道」，並把山水畫欣賞中的審美活動看成寄情與悟道的統一。

　　今天某些喜愛照搬西方文藝理論的人們，每每以「自我表現」一語概括中國文人山水畫傳統的特點，甚至說黃秋園也是「曲折表現自我」。另些人對於「外師造化，中得心源」的山水畫傳統的解釋又往往偏於借景抒情，看來是未必完全符合實際的。黃秋園在《匡廬勝境》上題詩說：「仰觀勢轉雄，壯哉造化功。海風吹不斷，江月照還空。」你看，他由望廬山而悟造化。造化，在黃秋園看來，它不就等同於名山勝景，它在一切名山勝跡之中，又有著更永久的生命力，它是一切局部景色的生機與神奇變化之源。這怎麼是僅只表現自我呢? 怎麼僅僅是抒情而不表達自己的認識呢? 只表現自我，只講抒情的山水畫也是有的，但黃秋園並非如此。他繼承了中國山水畫師造化的傳統。

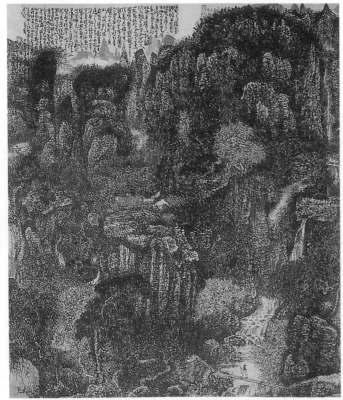

黃秋園
匡廬勝境

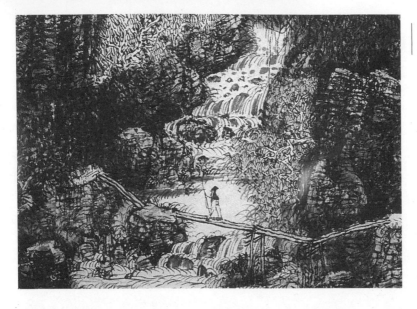

黃秋園
匡廬勝境（細部）

「外師造化，中得心源」雖自唐代張璪提出，但早在張璪之前，陳之姚最已提出了「心師造化」。造化，在古代中國，泛指宇宙自然，並非某山某水。心源，本佛家語。張璪以之與造化並列，無疑強調了畫家表現內心的主動性。就創作過程而言，是有積極意義的。但說到底，從唯物論的認識論講，心源仍不免依賴於造化，它不能不是造化的反映。那麼到底反映什麼？只反映有限的眼見的外形嗎？那麼山水之神何在？只把山水當做憑藉物反映作者的內心嗎？那麼山水之美還要不要反映？在這個問題上，中國山水畫有著形神情理統一並且以大觀小、小中見大的傳統。

在中國傳統認識中，造化本非山水的一隅，它包羅萬象又統於一，存在於空間又生成運動於時間過程中，它在很大程度上還指一切生命力與創造活動的源頭。造化的本體或稱為「氣」，其變化流衍的規律則稱為「道」，道是對立統一的運動。《易》曰：「一陰一陽謂之道」。道又是包孕一切的，《老子》曰：「道生一，一生二，二生三，三生萬物」。道又叫「無」，無則一以治萬；萬事萬物又叫有，有則萬以歸一。這種傳統的哲學思想，深重地影響了畫家的創作與理論家的研究。《宣和畫譜·山水敘論》在論述胸中丘壑的形成時，便把「造化之神秀」與「陰陽之明晦」並列。其後，歷代山水畫論雖不忽視對「萬有」的分析把握，及如何實現其統一性，但愈來愈多的轉向陰陽、遠近、微彰、藏露、俯仰、虛實、起伏、疏密、大小、聚散、剛柔等相反相成的對立統一規律的認識與把握，甚至進入到用筆用墨的方圓、連斷、遲速、乾濕、濃淡方面。這是畫理，更是造化之理，可體現於丘壑描寫，也可用來指導落筆運墨。董其昌的山水畫雖然丘壑無奇，但在筆墨運用上體現了造化之理。石濤山水畫變幻無窮卻又「締構不紛」，也正是他懂得了「天地渾融一氣，再分風雨四時」，懂得了「得乾坤之理者山川之質也，得筆墨之法者山川之飾也。」更以充滿辯證思考的「一畫論」，由藝進道，一以治萬，萬以治一，所以他不僅丘壑師造化，筆墨亦師造化，成為「筆境兼奪」的大家，在表現自然美與抒寫心胸上實現了統一。

黃秋園先生的山水畫，以其比苦功更寶貴的穎悟參透了「外師造化，中得心源」的真諦。他沒有畫《千里江山》，也沒有畫《長江萬里》，但既使一丘一壑也仍然充滿想像力地呈現了豐富無比的大自然的運動中的蓬勃生氣，具有在幻覺中整體表現大自然的意味。他的筆墨像丘壑一樣極盡對比變化，那以密為特徵的千點萬點，長線短線，密中有疏，濕中見乾，以重輔濃，以深襯淡，穿插錯落，橫斜平直，各相乘除，放而不失之狂，細而不失之拘。彷彿信手拈來，自然天成，既符合造化之理，又在一定組合中反映了他鬱勃而燦爛的精神世界。這二者在他不是抵觸的、相矛盾的，而是契合無間的。如眾所知，他學畫從臨摹古人入手，各家各派，優入法度，後來才有機會遊歷名山大川，但也不過廬山、武夷、井崗等地，足跡所經，未必趕得上一個今天美術院校的學生。從臨摹入手，易得法而失理，遊歷有限，又易以偏概

全。可是，黃秋園先生能夠得法而悟理，雖未遍歷名山而「神騖八極心遊萬仞」，但由藝而悟道，終得「外師造化，中得心源」的神髓，能在「墨海中立定精神，筆鋒下抉出生活」，不爲各種曲解或詆毀民族優秀傳統的議論所左右，在繼承傳統並融會貫通上取得優異的成就。黃

賓虹先生有一段非常精到的畫論闡述畫法、畫理與造化的關係。他說：「法從理中來，理從造化中來。法備氣至，氣至則造化入畫，自然在筆墨之中躍然現於紙上。」這正是大覺子覺悟到的傳統，對今天志在傳統基礎上開拓中國畫新天地的人們是會頗多啓示的。

黃秋園藝術論

古人論藝術家身後的境遇，曾分成「身謝道衰」與「人亡業顯」兩類。黃秋園正是「人亡業顯」的畫家，生前他幾乎默默無聞，身後卻贏得了舉世皆知的廣泛聲譽。思考他與眾不同的藝術道路，研究其繪畫的獨特成就，對於重新認識現代中國畫的曲折發展，尋求寶貴的創作經驗，都是十分有益的。

一、獨特的成功之路

黃秋園的藝術道路，是一條起步於民間、築基於臨摹、大半生從事業餘創作的成功之路。

黃秋園(1914-1979)，字明琦，號大覺子、半個僧、清風老人、退叟等，出生於江西南昌縣黃馬鄉。其父畢業於江西法政專科學校，曾任職於吉安、豐城，後以教書為生。秋園幼時在私塾發蒙，後入南昌劍聲中學就讀，但自幼酷愛國畫，學後並拜父親好友左蓮青為師習畫，走上了終生不渝的繪畫道路。

從他幼年習畫到六十六歲病故，黃秋園的生活與藝術經歷了兩大時期。從二、三十年代到四十年代，是由摹古走向自運的時期，也是從一名兼事臨仿的裱畫工成為銀行業餘畫家的時期。這一時期可分為前後兩段，前段始於抗戰烽火點燃。他始而摹寫《芥子園》，繼之師從左蓮青，都是依照傳統的受業方式，從臨摹起步，靠臨摹築基。後來，因家貧入裱畫店做學徒，接觸了更多的畫家與收藏家，眼界為之大開，臨摹的範本也變得更加豐富而廣泛。「傳移摹寫」的技能得到突飛猛進。隨著與收藏家、購畫人聯繫的增多，黃秋園逐漸成為一名以臨仿古代名家作品為生的職業畫家。職業的特點與世風時好，不但使他在傳統技能上精益求精，而且對於購者喜見樂聞的唐寅仕女、鄭燮墨竹、「四王」、「八怪」的風格尤為擅長。當著畫壇先進以走出去或拿回來的方法學習西洋畫、日本畫以改造中國畫的時候，黃秋園卻因不具備條件而走上了近乎古代仇英、王翬等人在摹古中求自運的道路。

後一階段自抗戰開始至1949年。抗日戰爭開始時，黃秋園已考進江西裕民銀行充當職員，成了一名公餘創作的業餘畫家。這一選擇大約與傳統思想的影響有關，古代中國的文人畫家

一直認爲「以畫爲寄則高，以畫爲業則陋」，要想成爲畫家而非畫匠，必須在有益於國計民生的方面立業，而「以畫爲餘事」。雖然如此，黃秋園對繪事的精勤仍然有增無已。在日軍進攻，銀行遷往贛中贛南的日子裡，他仍以業餘時間勤奮作畫，甚至兩次舉辦畫展。展覽中出品的《風雨歸舟圖》等因寄託了愛國愛土的情懷，頗得輿論好評。光復後，他在銀行工作之餘仍潛心於繪事，以傳統畫法表如《漢宮圖》、《阿房宮圖》，便是對朱門酒肉的諷喻之作。可惜這一時期的作品已不多見，從僅有的《溪屋讀書》、《青松讀書》、《春山行旅》、《瓊樓玉宇》等四十年代末的遺作可以看出，他淵源於王翬和仇英畫風的深厚傳統功力，並且已經借徑於王、仇而上溯元人了。

自近代按西方模式興辦美術教育以來，傳統師徒授受的美術教育方式已從主流演化爲支派，重寫生而輕臨摹也在相當長的歷史時期內成爲主要傾向。

以近現代美術學府爲中心的重寫生輕臨摹的基本訓練方式，盡管克服了晚清藝術的公式化與概念化，推進了中國畫的改造，卻也不無片面性。其片面性之一便是或多或少地忽視了寫生與傳統藝術語言的合理內核的結合。藝術家的創造不僅離不開感知，而且也不可能離開早已深入人心的傳統圖式。只有不是拋棄可稱爲圖式的傳統藝術語言範式，又善於以來自現實的新鮮感去修正它，既保存其符合視覺藝術規律的藝術經驗，又揚棄其中陳舊的觀念，才可能產生「古不乖時，今不同弊」的優秀繪畫作品。

黃秋園由於沒有在美術院校中受業，也沒有進行知其然而不知其所以然的強制性的西法寫生訓練，又善於在長期臨摹以及追隨左蓮青遍歷廬山、三青山、九華山的觀察感覺中靠文化修養與藝術直覺敏悟藝術創造的奧祕，所以他對寫生的理解便非人云亦云，也不滿足於皈依西法寫實主義。可貴的是，他既看到了寫生對於畫家的必要性，又能與中國畫的創作聯繫起來認識。對此他說：「寫生在中國傳統繪畫藝術中叫師法自然。……但是中國傳統繪畫藝術所要求的師法自然並不僅僅指那種直接的、依山畫形的寫生方法。這種方法處於略次的地位。這是由於中國畫是散點藝術，要求的是神似而非形似這一特點所決定的。因此，師法自然更主要的方面還是要求人們盡可能以目、以心、以神去觀察掌握自然物象在不同的自然條件下的不同特徵和變化，並盡可能地表現在繪畫中，以達到意似和神似高度統一的境界。」（見黃良楷《黃秋園藝術思想拾零》，載《中國畫大師黃秋園藝術研究文集》，天津人民美術出版社，1991）基於這種不同流俗的認識，黃秋園把學畫分爲兩個階段。他說：「在從事中國傳統繪畫藝術的整個過程中，師法自然即寫生是後一階段的任務。在學畫初期，首先要做的工作是臨摹，沒有其他道路。因爲經過臨摹方能掌握中國畫的用筆、用墨等基本技法，不掌握如何運用筆墨等基本技法，又怎麼去寫生，怎樣把自然物象用筆墨表現在紙上呢？其次是了解掌握歷代各宗各派所不同的用筆、用墨、皴法等藝術特

黃秋園｜
秋山幽居｜

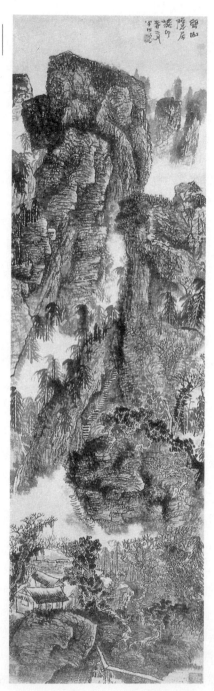

點，並加以融會貫通，攝其所長。最後才是師
法自然，即師造化。寫生，一方面能了解和掌
握自然規律，更好地表現自然，一方面又可在
掌握自然規律的基礎上以自然為師，更新已掌
握的藝術手法，豐富和創造出新的表現形式。」
(出處同上)黃秋園上述認識，是否太強調了臨
摹在先，寫生在後的絕對性? 二者是否宜於交
互進行? 本文不作討論，但以黃秋園的實踐驗
證，可以相信他的主張至少不失為一種成功之
路。實際上，在 1949 年以前，他正是按照上述
認識基本上完成了由臨摹到攝其所長融通自運
的第一大步。

　　自 1950 年至秋園逝世，是他由融會古人到
師法自然終於大成的時期，也是他從供職銀行
業餘作畫到退休後全力創作的時期。在這三十
年間的前二十年，黃秋園繼續在銀行任職，兢
兢業業，忠於職守，甚至以書畫專長用於本職
工作，以精到的書法抄寫文書檔案，以生動的
畫筆做儲蓄的宣傳。繪畫的研究創作只是業餘
愛好。雖然如此，有三點值得注意，一是對古
代繪畫風格的精意臨仿已出元入宋，《春水渡
舟》即已深入北宋李郭派的堂奧；他的含英咀
華已在薈萃百家的基礎上集中於王蒙、「二石」
（石濤、石谿）等家，力求出入各家，化古為
我。《幽山隱居》與《白雲相共》便是最明顯的
例證。二是，由師古人走向師造化，由臨摹而

走向中國式的寫生。中國山水畫壇的寫生運動
肇興於五十年代，但秋園似乎並未聞風而動，
他是按照自己領悟到的先臨摹後寫生的步驟身
體力行的。也許，直到六十年代之初，他才認
爲自己充分掌握了中國山水畫傳統的神髓與膚
理，諳熟了歷代藝術語言範式及相應技法中蘊
含的規律性，有條件憑藉師法自然而借古以開
今了。於是他懷著「身即山川而取之」的願望，
登上了燎原星火的發祥地——井岡山。畫出了
《雙馬石》《烏龍潭》等氣勢逼人的作品。今存
《硃砂沖》即以石濤式磅礴大氣的筆墨，和突
破「三疊」、「兩段」（見石濤《苦瓜和尚畫語錄》
境界章第十）傳統構圖的奇險布局，表現了山
勢的雄奇，草木的豐茂與氣格的高亢。雖然比
之七十年代的《硃砂沖》尚欠自家法派的成熟，
但已衝破了古人的藩籬而別開生面。三是，從
個人邊臨古邊領悟的「小乘禪」發展爲發起同
好的集思廣益。如倡議成立八大山人研究會，
創辦南昌書畫之家和南昌國畫研究會。編著《中
國畫傳統技法》，系統總結山水畫優秀傳統，探
討對古人藝術的超越。他曾向學生講述師古人
與師造化的關係，指出：「古人在畫中只允許一
種皴法一種點，我看是不全面的，眞山眞水就
不是那樣，可以用多種皴法，或自己通過寫生
根據各地山川特點創造出前人未有的皴法，都
可以的，但要運用得好，不要迷信古人什麼披
麻、斧劈、雨點……等皴法。古人的皴法也是
從大自然裡來的，千萬不要脫離現實去生搬硬
套。」（見伯麟《轉益多師是吾師》，載《中國畫
大師黃秋園藝術研究文集》）他這樣講也是這樣

做的，此際創製的《層岩幽居》與《有聲聽到
無聲》和《山雨欲來風滿樓》，雖造境筆墨有別，
但已初步確立了自家體貌。能合王蒙的茂密豐
富與石濤縱恣清新爲一，取宋人的骨法元人的
墨韻，又以「江山之助」淘洗古人畫法，每用
長鋒羊毫筆勾出一根根排列成行又富於頓挫的
線條，來組合成石分三面、樹有四枝的塊面關
係與分布狀況，再用側鋒輕擦暗部，輔之以遍
布山石間的飽滿急促的中鋒苔點和密集的樹枝
與點葉勾葉。造成了構境奇險中求平實，筆墨
雄蒼中見秀逸的風格。

從 1970 年開始，不知黃秋園是爲了退避
「文革」的未歇風雨，還是打算竭盡全力畫畫，
他提前退休了。這「夕陽無限好」的九年中，
他變業餘爲無求於世的專業畫家，創作了眾多
傑出的作品，達到了他一生藝術事業的頂峯。

正因爲他懷著對民族文化的深層悟解，對
祖國河山的由衷熱愛，對歷代名家得失的瞭如
指掌，對仍有生命力的傳統視覺語言圖式規律
性及其相應技法的熟能生巧，在桑榆晚景中，
以最大的主動性和不斷的追求，從「師於人」
「師於物」而進入「師諸心」，以驅遣各家，含
英咀華的手段，用自家似古而創新的圖式，圖
寫充滿自由精神與旺盛活力的胸中丘壑，不僅
完善了如點線交響詩般的自家雄秀神奇的風
格，而且創造了在石谿、石濤、王蒙之外又參
以黃賓虹、龔賢墨法的莽蒼、雄渾、沈鬱、豐
茂、迷離、整體黑入太陰局部又亮如閃電的新
風格。前者如《林泉覓隱》、《淸風》、《山翠溪
花》、《深山幽居》、《蒼山空亭》、《觀瀑》、《白

雲相共》等；後者如《秋山幽居》、《廬山高》、《匡廬勝境》、《匡廬攬勝》、《香爐峯》、《茅屋高隱》、《匡廬三疊泉》、《廬山夢遊》等。對此，李可染評價說：「黃秋園先生山水畫，有石谿筆墨之圓厚，石濤意境之清新，王蒙佈局之茂密，含英咀華，自成家法，蒼蒼茫茫，煙雲滿紙，望之氣象萬千，撲人眉宇，二石山樵在世，亦

必嘆服。」（載《黃秋園畫集》，江西人民美術出版社，1992）此外，秋園的《焦墨山水》、潑墨山水《雨山情思》、《空濛山色》，小青綠山水《桃源圖》，亦為別具一格的神來之筆。值得注意的是，黃秋園在風格成熟的晚年，仍然不廢師法古人。《仿范寬谿山行旅圖》、《仿郭熙早春圖》、《仿宋人江山密雪圖》、《仿關仝畫意圖》、《仿劉松年溪堂客話圖》均作於這一階段。然而，這幅幅一筆不苟的臨古之作，布局丘壑雖依稀古人，但皴法一律變成了自家的鬼臉皴（或稱「溶岩皴」），實際上已經是「得形於古人、得神於自己」了。據此可知黃秋園的成功之路，不僅是從「師人」、「師物」到「師心」，而且他的「師古人」、「師造化」與「師心自用」是互揉在一起的。

黃秋園
仿宋人江山密雪

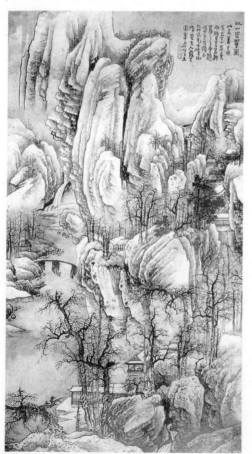

黃秋園
仿宋人江山密雪（細部）

黃秋園
師王蒙山水

黃秋園
仿石濤山水

二、自由蓬勃的藝術精神

近代以來，石濤倡揚的「筆墨當隨時代」一直成為中國畫革新派的口號，許多畫壇先進有感於清代正統派末流山水畫的出世傾向，較致力於現實題材的開拓，甚至描寫改天換地鬥爭中的舊貌變新顏。於是前古所無的革命聖地，小農經濟下少見的萬頃豐收田，現代化的公路、橋梁、高樓、電線，一一收入畫幅，這對於記載人事滄桑的變化，喚起人民對改變生活環境而積極鬥爭的熱情，都起到了應有的作用，在一定程度上拓寬了山水畫「成教化，助人倫」，寓教於樂的功用，自然應予充分的肯定。

自稱「半個僧」的黃秋園，沒有也不可能「遺世而獨立」，像同時代許多山水畫家一樣，他也不只一次地描寫井岡山，表達自己和同代人的欽仰之情。但正如我過去著文所說：「這類作品畢竟不占主要地位。在黃秋園的山水畫中，更多是充滿鄉土之情的盧山勝境，是題材不甚確定的林泉幽居，其中甚至看不到標誌新時代特徵的樓房、煙囪、汽車、電線，尤有甚者，則不時出現古裝人物，瓦屋茅舍。如果看不到作者激盪著時代美感的心理脈搏，領會他對山水畫功能一個方面的關注，往往以為他太『信而好古了。』」(見《黃秋園畫集序》，載拙集《書

畫史論叢稿》，四川教育出版社，1992)

這裡所說的「激盈著時代美感的心理脈搏」容當後述，而「他對山水畫功能一個方面的關注」則是指早已被古人指出而被黃秋園繼續發揚著的「怡悅情性」的功能，用今天的話來說，便是審美效能。藝術中的真善美很難截然分開，但不同的畫種，不同的畫家卻分別有所側重。同樣表現真善美的人物畫又與山水畫在表達方式上與側重方面上不無差異。人物畫一般離不開人物形象的神識風采之美，山水畫則需要通過意境的創造。意境一向被視為情與景的統一，意與境的契合。就情與意的一面而言，它是指人的理想、情操、性情、感受、情緒；就景與境一面而言，它是指四時朝暮的具體景色或者廣大無垠的山河大地乃至宇宙自然。因此不同的情、意與不同的景、境的結合，便形成了境界或大或小情意或淺或深的意境。具體的景與特定的情的結合，固然可以創造動人的意境，而相對廣大豐富的景或境與相對深切和理想化的情或意更能創造感人的意境。因此，笪重光論意境強調「天」(廣大的宇宙自然)與「懷」(相對穩固的理想襟懷)的統一，所謂「天懷意境之合」(見笪重光《畫筌》)。「天懷」中的「天」也好，「意境」中的「境」也好，在山水畫中只能是可視的空間境象，因此意境的創造又與空間的處理緊密聯繫在一起。考察黃秋園的山水畫，可以發現其最優秀的作品恰恰表現了生機勃發的廣大空間境象與自由蓬勃的內心世界的統一，體現了人類精神與宇宙自然契合為一時獲得的心靈自由。這種不滿足於小情小景的山

水畫，不是作用於人的情緒，而是作用於人的精神，往往可以使卑瑣的靈魂在壯美神秀的意境中得到淨化，使拘於眼前「物趣」者領略「天趣」。

這種以廣大和崇高意境爲追求的旨趣，決非淺吟低唱，抒情小調，給人的感受是神奇，是驚嘆，是壯美，這也便是前文所述的「激盪著時代美感的心理脈搏」，精神萎靡的清代畫家是不能想像也難於夢見的。

黃秋園畫人物花鳥而不以人物花鳥爲主，而是選擇了山水畫爲主攻方向。在山水畫中，他又不以描寫大自然中的人事變化爲主，更不是以描繪社會變化打在自然上的烙記爲主。他沒有致力於前述山水畫的重要功能，甚至總以穿古代衣冠的人物做山水畫的「點景」，應該說是他的美中不足，然而「早知不入時人眼」的黃秋園之所以集中致力於實現前述山水畫的必要功能，卻造成了這位對藝術閫奧別具慧識者與眾不同的藝術成就，表現了超越具體時空的廣大心理空間中與胸中丘壑融爲一體的豐富、鬱勃、雄奇、清新的無窮生氣和不爲物蔽的原創精神。

誠然，黃秋園的山水畫幅幅有別，境界有大有小，風物有博有約，但是少有春景的嫵媚，冬景的慘淡，夏景的穠麗，有的主要是秋景，但決非秋景的蕭颯而是它的明淨與豐豔，成熟與飽滿。他筆下的秋景也好，其他季節的景色也好，舉凡優秀作品，一般均實在而又虛靈，神奇而又眞實，在「眞境」與「神境」之間，「寫境」與「造境」之間，又具體，又寬泛，

其成熟後的主流風格往往是：崗巒錯綜雄奇，草木豐茂多變，不太強調空間的縱深，卻表現了高曠、雄深、博大、幽邃、奇險，能給人以千岩競秀萬壑爭流的奕奕生氣，表達密麗繁茂的充實之美。遠觀氣勢雄厚，富於整體感，近視則如可步入，使人頓覺近看嵐氣山光，朝霞夕陽，聽著松風泉韻，走上曲折盤旋的山路，穿行於時見絕壁千尋、時睹懸瀑百丈的重山複水之中，領略那雲蒸霞蔚草木蒙茸的無窮生意與神奇變化，聆聽那有如一片天籟的山水清音，感受作者開擴的襟懷與超越一切物慾的心神。這樣的山水畫盡管無法代替與改造自然變革社會關係更密的山水作品，但同樣是人們精神生活所需要的，它至少可以作爲積極參與變革現實、征服自然、推動社會進步活動的心理補充。因此具備了不可替代的價值而爲人民所喜愛。

三、筆墨與丘壑混一的藝術手段

山水畫的意境創造，既然要訴諸觀者的視覺，自然離不開被稱爲「丘壑」的山水畫藝術形象，也離不開被稱爲「筆墨」的中國畫藝術技巧。

沒有獨特的丘壑形象，再好的筆墨也難於

表現畫家心目中大自然的神奇萬變，充其量只能成爲一種中國式的抽象畫而非山水畫。沒有個性化的筆墨，再窮其神變的丘壑也無法體現與作者心境情懷密不可分的筆墨情韻，更不可能發揮中國畫材料工具特有的筆端機趣，竭盡其能也不過西洋式的寫實風景而已。圍繞怎樣使丘壑與筆墨統一起來的問題，歷代山水畫家進行了多方面的探索。概括而言約有五種。宋人的山水畫以筆墨服從狀物，以丘壑勝。元人的山水畫使筆墨既狀物又寫心，丘壑漸虛，筆墨漸勝。明末清初的「正統派」山水畫，丘壑趨於定型化符號化，狀物服從於筆墨情趣與氣味的表達，以筆墨勝。同一時期的「非正統派」山水畫，丘壑多姿，筆墨既狀物又寫心，二者兼勝。黃賓虹的山水畫在「正統派」與「非正統派」山水畫的基礎上，以豐富的筆墨交錯累積，減弱丘壑細部的明晰性，加強其渾然一體性，令筆墨與丘壑相互爲用，形成了「墨團團裡黑團團，黑墨叢中天地寬」的總體效果。黃秋園則集歷代諸大家筆墨丘壑之長，揉合貫通，在丘壑筆墨兩個方面同樣機參造化，又令丘壑化於獨抒個性情懷的特有筆墨組合之中，使別成一法的筆墨組合滲入千變萬化的丘壑之中，讓無比豐富而又統一的筆墨與變態萬千而渾然如一的丘壑在若即若離中結合爲一。這便是他來源於前人又突出於前人的貢獻之一。

由於黃秋園寓筆墨於丘壑，所以他創造的峯嶺、岡巒、溪谷、草木的形象充分顯現了筆墨之美，而且他在筆勢墨韻二者之中尤重用筆之美，墨氣是靠筆的錯落累積而成。如眾所知，

黃秋園
匡廬三叠泉

中國書畫的用筆相通，但書與畫畢竟是兩種不同的藝術。就把握客體世界而言，繪畫是具象藝術，書法是抽象藝術。書法用筆不必服從於再現空間物象，只是依照既有字體的框架與樣式作筆勢的節律運動，以此「達其性情，形其哀樂」。繪畫也要表達畫家的情性與心態，但除去純抽象的現代派之外，無論如何也離不開一定的形似和必要的具象。因此，寓書法用筆於丘壑，也就意味著要求筆法在狀物的同時兼顧寫心，這就造成了某種程度的丘壑造形向筆墨運轉靠攏，或者說筆墨的變化帶動了丘壑的生發。其結果便出現了形象「妙在似與不似之間」，

造形方法妙在抽象與具象之間。元以後深知中國畫造形妙理的歷代名家多已注意於此，但表現形態千差萬別，究其關鍵，還在於各自形成了不同的格法。

黃秋園的格法主要特點是雄奇而樸茂，沈鬱而鬆秀。他的山巒、樹木無不以似乎一氣呵成的交錯點線編織而成。在密密麻麻的點線交織中，隱現山川渾厚而嶔崎、草木華滋而豐茂的總體印象。黃秋園為了體現對象特點又發揮筆墨的效能，善於結合物象成組成排地措置筆法，分別體用。一般而論，他畫山石以較長的方直筆法為主，不求輪廓過於顯眼，人們往往很難分清什麼是交待輪廓與結構的「勾」，什麼是描寫山石肌理的「皴」。但其筆墨狀物每寓方於圓，使「平直橫斜各相乘除」，同時體現一定的體量感與明暗感。畫樹木則以較曲較短的筆法為主，只表現平面上成堆成組樹叢的繁密與蒼松和樹幹的夭矯屈曲如龍蛇飛舞的對比，不顯示樹木的立體感，也不強調叢樹中各樹的空間前後。這種山與樹的畫法又最後統一於遍布全圖的密點與細草的籠罩下，渾淪而不破碎，進一步統一了畫境的分明與模糊，構圖的通體與段落，畫法的體面與點線，充滿生命力的大自然的骨體與毛髮。令觀者頓覺氣象萬千，目不暇接，又感覺蒼蒼茫茫，雲煙滿紙。

為了寓丘壑於筆墨，黃秋園善於在大自然中吞吐山岳、呼吸清光，結合取諸古人又有變異的筆墨程式，把握宇宙自然陰陽相生、有無相成、變化流衍的規律，「契默造化，與道同機」，形成波瀾起伏變化萬狀的「胸中丘壑」，這胸中丘壑已非眼前丘壑，它基本上已與點線的構成融而為一。因此作畫時，它會像寫書法一樣自然而自然地從胸中流瀉而出，這時作者本身已不是被動地模寫自然的角色，而是創造藝術世界中的造物主了，不是「余脫胎於山川」而是「山川脫胎於余」了。

為了把眼前丘壑借助筆墨變化為胸中丘壑和紙上雲烟，歷代畫家創造了多種提煉丘壑的筆墨程式，使之既保存對象的特色符合自然生長演化規律，又能在考慮筆法律動的情況下融入畫家的個性與感情。對此，黃秋園也形成了自家的套路。這裡且不講他畫山喜上大下小，使縱橫迴旋的筆勢與蘑菇雲形狀的山峯相結合，也不講他畫叢樹喜虬幹密枝，令筆勢的頓挫長短與古木的形態結合為一，只講關係到全局的兩點。第一，他使用的點線不是以個體為單位，而是講求線的集群與點的聚落，藉以強化布景的繁密與內心生意的蓬勃。第二，他的點線組織不但是一氣貫穿的而且是幾個一氣貫穿的程序的交錯疊加。這種畫法，我們今天稱之為「積墨」，但黃秋園則自稱為「惜墨」，他對學生說，「所謂惜墨如金，簡言之，就是作畫時筆墨在同一處不重複。」(見張雲龍《憶黃秋園先生》，載《中國畫大師黃秋園藝術研究文集》)要想筆墨在同一處不重複，就不宜使用大片墨色而不見筆觸，只能以形態不同的小筆觸來穿插錯落地疊壓。正是在這個意義上，黃秋園在筆墨二者中尤重用筆，他在自題《山翠溪花》中寫道，「余畫善用筆，此幅純用墨。要知有墨無筆即不成畫，識者自能辨之。」他既然認

爲「有墨無筆即不成畫」，可見所謂的「純用墨」只不過是加強了交錯筆法的層次而已。李可染曾就黃秋園一氣呵成又交錯添加的筆法帶動了丘壑景象的整體感發表了下述眞知灼見。他說：「黃秋園的大畫，整體感很強，遠看氣勢很大，撲人眉宇，一片點和線交響的世界。近看每個局部都很精到，處處見筆，筆筆中鋒。一筆始，一筆生萬筆，萬筆復歸一筆，神貫氣連，渾然一體，實在難得。黃秋園與黃賓虹雖不相識，但在藝術上不約而同，從整體出發，這裡畫畫，那裡畫畫，全面展開，逐步收拾，皴、擦、渲、染，交錯進行，層層添加，以致達到鬱鬱蔥蔥，渾厚華滋，豐富之極而又不失空靈。」（見王兆榮《李可染與黃秋園》，載《中國畫大師黃秋園作品評論研究文集》，香港墨趣軒，1988年）。

　　上述黃秋園山水畫中丘壑與筆墨相生的特點，在他四十歲以後的各期作品中逐漸形成。大約五十六歲以前點線層積較少，受王蒙、石濤影響略多，風格奇崛清新。五十六歲退休以後，除上述風格參入石濤更加渾厚老辣者外，又發展出了以《廬山》系列爲代表的沈雄蒼鬱的風格。在這種作品中，他又吸收了黃賓虹的畫法，以「惜墨法」層層交疊點線，誇大滿幅煙巒在草木蔥鬱中的蒼厚與幽邃，加強深重中不乏豐富的山川草木與白亮亮泉水的對比，在晦顯隱現中減弱一些精到細節的刻畫，加強應手隨意的豐富性與沈雄博大的整體感，如果和黃賓虹的同類作品相比，也顯得更加飽滿充實而饒於壯美，李可染把黃秋園與黃賓虹並提，不僅毫無過分，而且是知者之言。

　　黃秋園作爲本世紀一名借古以開今的大家，有著多方面的才能和造詣，其人物畫之取法唐寅、仇英而上溯唐宋，精工富麗；其寫意花鳥畫取法石濤、八怪、趙之謙而瀟灑如生，均不乏可傳之作。但由於他更集中精力於山水畫，所以正是其山水畫繼往開來又不同於同時代名家的成就確立了他無可替代的歷史地位。不但他的優秀作品所飽含的眞善美將永遠給人以享受和啓迪，而且他在幾十年治藝生涯中重視臨摹，且由薈萃前人英華而在造化自然中別開生面的藝術道路，他所重視的山水畫審美功能，人與自然在藝術中的主從關係，及中國畫獨有藝術語彙的承變方面的眞知與經驗，對於能全面認識山水畫功能，善於審視傳統文化思想得失，以及勇於在中外比較中發展完善中國畫藝術特色的後學者，都會是寶貴的財富。

陳子莊論

秋園並世有南原，繁簡雖殊各逞妍。
何必開拓廢承繼，石壺「陰法」勝前賢。

這幾年，中國畫界出現了兩位「人亡業顯」的名家，一是南昌故郡的黃秋園，一是天府之國的陳子莊（南原）。他們生前在中國畫園地上寂寞耕耘的碩果，終於奉獻於愈來愈多的觀者面前，引起了同行的驚異，感喟與沈思。

誠然，二人的藝術是迥然不同的：一繁一簡；一幽邃，一平淡；一以蓬勃燦爛的心胸融於氣象萬千的山水，引人神往；一以平易近人的情懷化入平淡簡遠的景色，沁人心脾；一以巨幅爲勝，一以小品稱能；一集古人之大成，自成家數；一以意運法，獨闢蹊徑。黃秋園力圖站在前人成就的肩膀上，含英咀華；陳子莊「若不蹈襲前人，而實陰法其要」。在對優良傳統的繼承發揚不停留於淺見陋識上，我以爲兩家是殊途同歸的。對黃秋園，前已有文討論，這裡僅就陳子莊的藝術略事論列。

陳子莊的藝術，足資深思玩味者多矣，但有兩點最爲突出。一爲新意境的平淡天眞，跡簡意遠；二爲新造型藝術語彙系統的樸簡高妙，機趣天然。一以貫之者，則爲見高識邁，在藝術規律的掌握與運用上善於借古以開今。

一、

多情小景頌家山，平淡天眞境意難。
一片生機出「困厄」，董源未必勝南原！

陳子莊的山水小品，創造了當代巴蜀山野間平凡生活的動人情境，味平淡而趣悠長。米芾當年以「平淡天眞，一片江南」盛稱董源，然而董氏刺時的《籠袖驕民》與《河伯娶婦》，又怎及陳子莊在自身困厄中奏起的盛世笙簧！

他大量的小幅山水，情隨景遷，一圖一境，一境一意，從不同側面展現了令人醉心的田園風情。時見山村籬落，牛背斜陽；水畔農家，肥豬滿圈；山城一角，人影彳亍於夜間燈火之中；山區小學，幼童絡繹於校園內外；竹林茅

舍，雄雞唱曉；山村夜讀，一燈瑩然；春江歸漁，桃花紅而遠山黑；西山晚照，桐林黃而暮山紫；綠樹人家，青瓦粉牆隱於濃陰翳翳；雨後桑園，一片青翠擁簇茅屋三五；雙舟輕渡，水淺而沙明；夕陽柳堤，水溫而樹茂，等等，無不以細膩深摯的感情，創造了平凡而清新的畫境。不難看出，陳子莊的山水，總是在平淡無奇的生活中發現詩情，進而昇華爲情意雋永的作品。此景此情，不僅爲前古所無，在當代畫家筆底亦不多見。

陳子莊
柳樹人家

乍看陳子莊的山水，覺得有近乎林風眠之處。這是因爲，在形色的運用上，他不像多數山水畫家那麼恪守傳統，敢於「拿來」，甚至在題畫中也承認「偶近西畫之形色」。但是，像林風眠一樣，陳子莊的山水小品也在意蘊上超越了一般的西方風景畫。西方風景畫與中國山水畫，兩者都是美，但前者寫實後者尚意，前者重表後者得裡，前者可使人投入自然懷抱，後者則引導觀者摯著於人生。陳子莊似乎在中西比較學風行之前對此已早有所見。他曾說：「中國畫爲什麼不叫風景畫而叫山水畫？是本於『仁者樂山，智者樂水』」。「仁智之樂」的用典，出於《論語·雍也》，原爲儒家的比德，至六朝宗炳開始用以論述山水畫創作中人與自然的關係。此後千百年來，中國的山水畫便一直畫江山而及於人事，「寫貌物情」以「擄發人思」，總是在自行創造的第二自然中觀照主體。這是

陳子莊
龍泉山水之一

因爲，大自然既獨立於人類的意識之外，又不能不是人們進行自然鬥爭與從事社會生活的環境，它聯繫著人們的理想、感情與願望，自然也就成爲了人們的審美對象。在山水畫產生之後，適應集中表現人對自然審美關係的需要，創造情景交融的意境也便成了中國山水畫創作的核心問題。早在唐代，張彥遠便從創作角度總結了「境與性會」的經驗。及至北宋，郭熙又從欣賞角度總結出：「裝出目前之景，道出心中之事」的山水畫意境的「景外景」與「意外妙」。一幅成功地創造了意境的山水畫，訴諸觀者的當然是可視的境象，但令人玩味無盡者則是孕於境象之中又溢出景色之外的情操與襟抱，感情與理想。創作者的寄情於景、托意於境，又自然會喚起觀者似曾體驗過的感受與聯想、想像而融發的情懷，終至於影響觀者的行動。所謂「意外妙」，按郭熙的說法，便是「見青烟白道而思行，見平川落照而思望，……見此畫令人生此心，如眞將至其處。」這說明，通過意境的創造，作者在藝術創造中的主觀能動性可以轉化爲觀者在畫境感染下走向生活的主觀能動性。這一關乎山水畫作用的深刻思想，在世界藝壇上是絕無僅有的。如果說，某些西方風景畫也不自覺地創造了意境的話，那麼，自覺地在山水畫中構築意境卻是中國畫家在藝術地把握現實中所發現的一條藝術規律。僅從作品已經可以看出，面貌各異的林風眠、李可染、與陳子莊的山水畫之所以動人，重要原因首先是他們繼承發揚了創造意境的優良傳統，自覺地遵從了藝術法則。

陳子莊
故里

　　反映藝術規律的傳統作品與傳統畫論隨處可見，那爲什麼有些畫家熟視無睹，另些畫家也未能獲得正確理解呢？這就涉及了一個藝術與文化的關係問題。無論在古人作品中還是在傳統畫論裡，已被人們把握的藝術規律往往與封建的文化並存。倘不能條分縷析地加以剖離，要麼，本意在拋棄封建文化卻可能同時把藝術規律棄如敝屣；要麼，主觀願望是掌握藝術規律卻可能同時繼承了封建的文化糟粕。在近幾十年中，擅於運用意境創造規律以創造動人新意境的畫家並非沒有，但先後出現過兩種由淺見而帶來的偏向。其一，重選材新異而忽略畫家心靈在構境抒情中的主導作用。比如，以爲山水畫的出新，主要新在所畫景觀有無新時代特點。畫河山新貌，畫革命聖地，畫豐收田，

便理所當然地成了山水畫中的重大題材，似乎只要選取這些重大題材，便已事半功倍，是否充分表達畫家的審美認識已無關輕重。這一傾向在「文革」的十年風雨中達到了極致，致使李可染先生強調意境創造中意爲統帥的名句——「所要者魂」亦遭批判。其二，誤以爲創造物我交融的意境即是「自我表現」，只講「山川脫胎于予」，不講「予脫胎于山川」，只圖自我發泄，不求自我超越，觀者能否獲得「景外意」與「意外妙」，似乎與畫者毫不相干。這種傾向在七十年代後期至八十年代初頗爲暢行。

陳子莊大量的優秀作品，恰恰創作於風雨淒迷的十餘年「文革」中。然而，他卻在所謂山水畫的重大題材之外，以「可貴者膽」，另闢新徑，創造了洋溢著和平生活風情的動人意境。如眾所知，他當時像一切正直的知識分子一樣處於「困厄」之中，但畫中絕無自我表現者的苦悶抑鬱與窮愁迷惘，有的只是一片光明。這說明，他像當代許多不爲時風左右的遠見卓識之士一樣，對山水畫創作的藝術規律，早已通過精研傳統而得心應手了。

他的若干論及意境的言論，既承襲了來自古人實踐經驗的藝術規律，又食古而化，有所發現。聯繫他的創作實踐，可以看到：第一，他充分意識到意境的創造，始於「因景生意」，成於「物我交融」，其作用爲「大自然能給人以美的享受，淨化靈魂，使人產生深沈悠遠的聯想。」這說明，前人關於意境創造中借助自由想像使我之心與物之象交融滲化以「怡悅情性」的看法，完全被他心領神會了。若追尋其淵源所自，不難想到張彥遠的「境與性會」，唐志契的「山性即我性，山情即我情」，石濤的「山川與予神遇而跡化」與郭熙的「景外意」。第二，他認爲在意境構築過程中，雖「因景生意」，景是基礎，但意爲主導。這意，又非任何先行主題，而是與景的趣致化合爲一又同作者品格學養相關的意趣。對此，他指出：「一切山水皆心畫也。一幅畫不論大小，都可以看出畫家的品格、藝術修養和學識來。名山有名山的奇趣，農村有農村的奇趣，然而主要的還是畫家的意

陳子莊
沙岸放舟

陳子莊
鄉村

趣。」這一見解，亦其來有自，大約不外王履的「畫雖形，主乎意」，石濤的「夫畫，從于心者也」，沈宗騫的「筆格之高下亦如人品」，「古人之奇有筆奇有趣奇，有格奇，皆本其人之性情胸臆。」第三，他推崇平易自然景少意長的意境，曾說：「平淡天眞，跡簡而意遠，爲不易之境界也。余寫雖未稱意，而心嚮往之。」這一思想強調了意境創造中繪境的平易近人與簡潔明瞭，抒情的豐富而悠長。要求作者進行高度的藝術加工而不著形跡。溯其淵源，可見米芾與惲向論畫的影響，米芾論董源「江南畫」「平淡天眞」，前文已述。惲向則曰：「畫家以簡潔爲上，簡者簡于象而非簡于意也。簡之至者繁之至也。」第四，他說「無意境不能使人有感受」，爲了意境感人，須做到畫境的「高逸超妙」。爲達此目的，他以爲就構成意境的情懷意緒一端而言，必須超越小我，在困境中保持心境的明徹，不爲個人遭遇不幸引起的情緒所蔽。他說：

「處境困厄，心地益澈，畫境隨之而高逸超妙也。」爲此，他舉例說：「我寫山水雖屬農村山區小景，也是想寫得很豐饒新穎些，到處都是綠陰翳翳，生畜遍野，小孩都喜氣洋洋的。我不喜歡畫得枯率，窮頭窮腦的，使人見之難堪。」這一認識雖未從理論上展開，卻已透露出遠爲古人見解不及的深刻思想。即在意境創造中，任何眞情實感均不過是造境的感情基礎，只有以個人眞情實感爲媒介，表達超越自身直感並昇華爲帶有一定普遍意義審美意識，作品始能以情動人，使觀者感同身受。它涉及了不以創造藝術典型爲能事的抒情寫景作品如何進行藝術抽象的問題。第五，同樣圍繞意境創造問題，陳子莊著重指出「作畫是生活中發現生化而來」，強調要從「體驗生活入手」。這一看法盡管也與古人的「外師造化，中得心源」、「要看眞山水」、「以境之奇怪論，則畫不如山水，以筆墨之精妙論，則山水絕不如畫」不無聯繫，但

不言「造化」而說「生活」，表明他已看到寫景抒情都必須著眼於自然與人生不可分割的聯繫。惟此之故，他的藝術超妙而充滿生活氣息與現代趣味，這種見地也是古人不曾深刻認識到的。

在繼承傳統中揚棄舊文化觀念而又遵從前人已掌握的藝術規律，在遭逢困厄中依然褒有普通人民對家鄉景色與平凡生活的熱愛，這正是陳子莊不爲淺見所蔽，不爲時風所染，開拓了山水畫藝術表現新領域的原因。唯其如此，也就確立了他應有的歷史地位。

二、

法不因人求「大勢」，「漢唐石刻見高文」。
能將機趣全神似，跡簡何妨畫外音！

清代惲壽平論畫最推崇平淡與淺近，他說，「妙在平淡，而奇不能過也；妙在淺近，而遠不能過也；妙在一水一石，而千岩萬壑不能過也。」陳子莊山水花鳥藝術之妙，恰恰妙在平淡而淺近，遍觀他的山水小品，無論構圖、形象或運筆布色，無不趨於樸實簡易，不求奇肆而平淡有餘味，不求繁雜而單純樸質。構圖幾乎

全是橫置的長方形，有些類乎水彩畫，又取平視的角度，描寫不強調空間縱深感的近景，淺而近，簡而明，雖亦有隱顯藏露，但開門見山，平易而親切。這種經營位置，有別於古來全景式山水的「折高折遠」吞吐山河，也不同於「馬一角」「夏半邊」的近景平視但誇大近濃遠淡。如果與當代畫家相比，陳子莊既少李可染的奇雄鬱蒼，又不多黃秋園的邃密幽深。聯繫大量的中國畫可以看出，他的山水小品與宏觀把握世界的傳統山水大異其趣，倒是接近微觀把握的傳統花鳥。

這種類似特寫鏡頭的布局，很容易導致「近取其質」而忽略「遠取其勢」，但是，陳子莊自有良機妙策，一方面他把遠景拉近以造成親切如在目前，另一面在形象描繪上又把近景推遠，不作精細刻畫，但存椎輪大略，每每簡化形體，淡化結構凹凸，省略瑣碎細節，誇張對象特徵，於是存本質而見動勢，略小形而呈「大象」，爲了適應這一需要，他在運筆落墨與賦彩上也化繁爲簡，易整爲散，多用破墨，極少積墨，設色亦以淺淡求深厚。在「妙在似與不似之間」的中國畫裡，筆墨設色本非僅僅被動地再現物象形貌的眞實，而是以其特有表現效能直接參與了藝術形象的創造，形象與筆墨是交相滲透，互爲因果的。它們有機地結合爲一，便成了視覺語彙。陳子莊的視覺語彙，以簡近爲尚，自成一格。他畫樹，大多有幹無枝，有枝者亦與幹不盡聯屬，筆勢易整爲散，斷中有連，每以沒骨法大面積落色，雖不盡形似，而覺綠樹陰濃。另些樹則粗枝大葉，以巨點大圈畫葉，一

陳子莊
瓶花

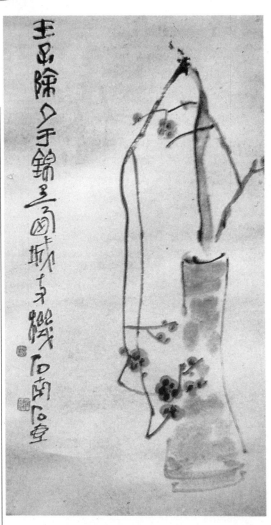

反古人細密的組合排列法，略呈大小聚散，信
筆寫來，似乎不打算交代枝葉間的合理比例與
分布法則，而是以巨點大圈的組織，略示不同
樹木的形影特徵而已。他畫竹，皆以濃墨疏疏
寫來，或畫竹幹無節，或畫竹枝如虛線，枝枝
葉葉間留出大片空白，率皆以色彩烘染，似不
欲表現竹林之茂密，而突現其臨風搖曳之姿。
陳子莊畫山石，無論質地剛柔，用筆乾濕，一
律從大處落筆，不爲細緻，筆法簡率。其作品
雖有筆墨拖泥帶水似乎石濤者，筆墨渾融近於
米友仁者，行筆亂而有序如黃賓虹者，筆才一
二，簡無可簡類乎豐子愷者，但均以淡色輔之，
雖畫近景，亦如遠觀，尤覺深得「談山水曰寫
影」之妙。他畫屋宇舟船，寥寥數筆，幾不講
透視，欹正隨心，俯仰自如，雖瓦壠過寬，門
窗過簡，而倍呈新理異態，奇而能安，富於情
意，生動活潑。所畫人物牲畜亦如漢畫像磚石
在似乎剪影中突現其動勢情態。這是因爲，他
深深懂得：「描繪物象的精神，在內含而不在表
象……，應將他昇華到更高的藝術領域」。

　　陳子莊上述視覺語彙如果同黃秋園晚年巨
幅作品比，則後者是做加法，而陳子莊是做減
法，減而愈減，達到了形象之淺近單純，筆墨
之洗練簡賅。從形跡上看，八大、白石的純淨
鮮明似乎均對他多有啓迪。但得益最多者當是
四川多見的漢畫像磚石。他有詩曰：「自古嘉州

（樂山）名勝地，漢唐石刻見高文。畫師能出
諸師外，橫絕峨嵋巔上雲。」漢畫作者係民間畫
工，極善以平面布局剪影及略有疏密的線條，
描寫物象的運動大勢，不拘一格，生動無比，
倍得文人畫家所無的天機稚趣。陳子莊取法於
此，自然「能出諸師之外」以至於「橫絕峨嵋」
了。陳子莊視覺語彙的成功創造，關鍵在於參

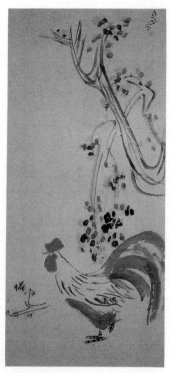

陳子莊｜

雞

悟到「得其大勢之妙」。他指出：「所謂勢就是
一種自然之趣在畫面上的表現。……但自然之
勢又必須通過加工提煉，使它既符合自然規律，
又合乎藝術上的要求。……一幅畫又需得全勢，
根、幹、枝、葉各有所安、隱藏顯露，自得其
宜」。古人曾有「胸有成竹」「胸有全馬」「胸有
全牛」種種說法，提倡藝術形象的總體把握與
有機完整。郭熙更針對描寫雲氣烟嵐，在畫法
上提出「畫見其大象，不爲斬刻之跡」「畫見其
大意，不爲刻劃之跡」，把「大象無形」之說運
用於「有常形而無常理」的遠景描寫。以求活
龍活現。陳子莊的高妙之處則在於把畫「大象」
「畫大意」的認識運用於處理近景，又在此基

礎上緊緊抓住了「得全勢」，突出強調了整體有
機把握中的景與情的運動趨向與妙得自然之
趣。這當是他的藝術取得不尋常成就的原因之
一。

　　中國畫，特別是山水花鳥畫的一大特點，
便是藝術形象與現實世界拉開了距離，卻又在
「天懷意境之合」中，得對象之神彩，寓作者
之精神。因此，在長期的歷史進程中，形成了
並非寫實亦不追求逼眞的視覺語彙。這些視覺
語彙在形象與筆墨的相輔相成、互相影響中，
體現了「不似之似」或「妙在似與不似之間」
的特點。古人一律稱之爲法。在師徒相傳中，
在歷代畫譜中，多有體現具體家法的法式，山
有山法，石有石法，樹有樹法，屋宇、舟船、
點景人物亦各有法。各種法式，源於對象又不
盡似對象，實際上已用中國特有的筆墨媒介進
行了概括與抽象，唯其有抽象因素，故而圖中
的法式均是類型化的。任何學畫者，「身即山川
而取之」的手段，無不來源於傳統法式或師承
法乳，否則面對良辰美景，燕舞鶯歌亦無措手
足。是故，前人論畫，固重獨創，亦重師承，
陶宗儀評王蒙不言其創造，而稱其「丹靑文字
有師承」蓋源於此。從藝術規律的探索而言，
傳統師承與自立門戶的承傳變異，無不與對傳
統視覺語彙的繼承與發展相關。一個藝術家的
成就也表現爲視覺語彙的因革得當。凡屬尙不
掌握師門視覺語彙者，謂之不及門牆，凡屬得
師門視覺語彙奧妙者，謂之登堂入室，凡屬在
視覺語彙上有所突破者，謂之別開戶牖，凡屬
以獨特性極強又符合藝術規律的視覺語彙構成

藝術語言系統並在寫景抒情上取得重大突破者，謂之開宗立派。在由繼承到開拓的過程中，首先必須從無法到有法。

從不掌握富於民族特色的視覺語彙到爛熟於胸，謂之有法，「無法則於世無限焉」，一旦以既掌握之法繪景模情，就必須善於把類型化程式化的視覺語彙隨其物宜，以意運法，否則便實現不了個性化，停留在削足適履上，這便是所謂的有法能化。有法而能化的畫家，經過學習、實踐、思考、再學習、再實踐、再思考，漸漸會擺脫傳統視覺語言不適於個人的局限，累積成適合本人題材選取與寓興寄情的視覺語彙，甚至藝術語言系統，反過來又影響了畫什麼和從什麼角度畫，形成了一定的心理定向，於是自成家法，這樣才可以說一個畫家的風格成熟了。陳子莊山水之家法，上文已述，其花鳥畫大同小異，所畫牡丹，花葉紛披，迎風作態。密其葉脈，而豔其花朵，頗具花開爛漫之情，似得法於齊白石而略有加減。所畫小鳥雞雛，亦筆簡神全，靜中取動，大膽變形，或頑皮，或嬌憨，或顢頇，或天真，情態如生，論其擬人化手法，顯然不無八大陶冶，但神情流動的可人之態，又與八大的冷眼傲世者不同了。

已形成獨特風格的畫家，如自恃家法，裹足不前，便會出現藝術上的僵化。如行法時不能因勢利導，化險為夷，藉筆端機趣助法之生化，亦難免膠柱鼓瑟之嫌，又有何生動之可言？為此，針對畫法的僵化，中國畫家主張不斷變法，齊白石更有「衰年變法」之舉。對於意、法、趣的關係，鄭板橋明確主張運法要在有意

無意之間，他說：「文與可畫竹，胸有成竹。鄭板橋畫竹，胸無成竹。」「意在筆先者，定則也，趣在法外者，化機也。」對以上兩點，陳子莊都有深入領會，並用以指導創作實際。他說：「大病不死，關於繪畫上必有變法，變得更好些，還得努力。」這是打算在衰年變法上身體力行。他還說：「妙合天趣，自是人生一樂」，「能天機活潑，形似在其中矣」，他十分強調隨興點染，「信手塗抹」，「偶然得之」，甚至引沈宗騫語曰：「有意於畫，筆墨每去尋畫，無意於畫，畫自來尋筆墨，蓋有意不如無意之妙耳。」這些都是講機趣，講創作中的偶然機遇性，講把握偶然機遇的條件是心手相忘。這一關乎法與趣、有意與無意的認識，實際上是講有法與無法的關係，循規蹈矩與「隨心所欲不逾矩」的關係。人們常說的無法，分指兩個不同階段。初學畫者的無法，是尚不能掌握來自傳統的視覺語彙；成家以後的無法，是運法而不為法縛。在已成家者那裡，滲透了個性獨具表現力的家法，已相對穩定，相對規範化，故用以寫心狀物時也最易受成法所束而喪失客觀世界的變態萬千的豐富性與主觀世界的靈而動變的生動性，想擺脫這一束縛，便只有像陳子莊強調的那樣「精思苦練」，並於法外求法，最大限度地使心靈與外物契合，令心手相應而相忘，獲得法不能盡的天機物趣。這樣的運法才不是刻舟而求劍，才是無意中的有意，才是無控制中的有控制，才是把自家具體之法統一於宇宙人生的大法之中的無法中的有法，才能最終實現創作的自由。這一早已為石濤鞭辟入裡的藝術規律至今尚未

被所有自鳴成家的創作者所理解，然而陳子莊則悟之極深而身體力行。他在繼承發展中國畫特有的視覺語彙與語言系統上能做出難得貢獻並不是偶然的。

陳子莊的藝術，是在繼承中開拓的藝術，無古人意境情調的封建文化色彩而繼承發揚了意境創造的客觀規律，少有傳統視覺語彙範式的痕跡，而獨得中國畫藝術在繼承中更新語彙範式的奧妙。他不但從一個方面適應新時代普通人們的要求開拓了山水花鳥畫內容的領域，而且在繼承前人已認識的藝術規律並繼續更多地把握上多有建樹。他對待藝術傳統的理解，不停留在淺層的形跡而深入膚理，不停留於枝節而得其要妙。這一點很像《宣和畫譜》對李公麟的評論：「集眾善以爲己有，更自立意，專爲一家。若不蹈襲前人，而陰法其要。」我想，這對於不把開拓與繼承對立起來的中國畫家，是頗具啓示意義的。

喜讀葉淺予
細敘滄桑記流年

從1987年起,老畫家葉淺予便息影畫壇,宣告他將「放下畫筆,拿起文筆」,撰寫回憶錄。一度沈寂之後,葉淺予又帶領著昔日的弟子壯遊萬里,談今追往,發揮著如霞滿天的作用。原來,他的三十餘萬言的回憶錄已經竣稿付印了。如今由群言出版社出版的《細敘滄桑記流年》,便是這部豐富翔實秉筆直書並且帶有反思意味的著作。

人人都可以寫回憶錄,但是價值並不一樣。葉淺予是位富有多方面藝術才能的畫家,所涉獵的美術領域十分寬廣,廣告畫、花布設計、舞臺布景、書籍插圖、漫畫、漫畫速寫、舞臺速寫和國畫人物,更是中國現代漫畫的開拓者、國畫繼往開來的身體力行者與桃李滿天下的師表。經歷過二、三十年代的人,誰不知道長篇連環漫畫《王先生》和《小陳留京外史》,那幽默辛辣的筆調,那由諧俗而日趨深刻的內容,給讀者留下了難忘的印象。五、六十年代的人,又有誰沒看過葉淺予的舞臺速寫和國畫舞蹈人物?那簡明生動的形象和剛健婀娜的韻律,至今還給人以美的享受。

葉淺予
葉淺予與王先生

葉淺予的生平經歷亦跌宕起伏，先是從一個闖上海的中學生成了婦孺皆知的著名漫畫家。繼之成了抗戰中的漫畫宣傳隊隊長與享受少將待遇的中美合作所心理作戰組專員。後來又成爲建國後的中央美術學院教授兼中國畫系主任、中國美協副主席。然而，「文革」中他突然被冤屈爲特務，一夕之間成了幾欲輕生而終於活下來的重犯，這更是過來人耳聞目睹的冤案。甫經平反，他即以補發工資設立獎學金，

葉淺予
傷員

葉淺予
錫蘭罐舞

培養人才。總之，在近現代中國美術史上，葉淺予是一個極有代表性的人物。

近百年來，中國社會發生了天翻地覆的變化，時代造就了一批「爲人生而藝術」的美術家。他們以繪畫關注人生，歌頌光明，鞭撻黑暗，表達普通人民的憂樂，培養人們的審美情操。他們既是舊世界舊藝術的批判者，又是新文化新美術的建設者，中國美術在他們身上開始了古今之變，雅俗之變，出世與入世之變。葉淺予正是這批畫家中富於影響的一員，作爲一名歷史的見證人和閱歷滄桑的反思者，葉淺予的回憶錄擅於把時代變化與個人遭遇聯繫起來，以時間順序爲經，以參與其中的重要活動和重大事件爲緯，附以個人的婚姻家庭情況，夾敍夾議地展開。他記載自己的生活和藝術道路，秉筆直書，務求員實，甚至摘錄了個人的「訪美日記」、原美院人事處的組織鑑定、「文革」中揭發自己的大字報，平反文件，妻子的

來信，避免了回憶錄只寫陽面不寫陰面的舊例，從一些側面生動具體地反映了歷史的風雲、時代的變化和人們豐富複雜的精神世界，闡述了他對藝術規律的思考和對中國畫創作與教學的獨到見解。他還記述了各個時期與文化藝術界著名人士的交往合作，誠懇地反省了個人的婚姻觀與家庭生活。也許由於作者是著名的漫畫家，行文也帶著尖銳幽默的筆調，從而使這部回憶錄頗有可讀性並且具有寶貴的史料價值。

林曦明山水對傳統的整合

林　曦明先生不僅是優秀的剪紙藝術家，而且在中國畫的山水人物和花鳥領域都自樹一幟，他以民間美術整合古今傳統，在畫壇名手輩出的近二、三十年中卓然自立。

他的山水小品像他的剪紙藝術一樣出色，妙兼南北，秀不乏雄，描繪南國水景而無纖柔之態，卻在秀腴爛漫中表現了樸茂蒼勁之美。

觀賞他那精純的小品，就好像舟行於千回百轉的江南溪流中，憑欄俯視水裡兩岸風光映象紛至沓來。視野的集中，使收入畫圖的景色變得異常精粹洗練；波光的輝映，令本來就風采宜人的美景顯得愈加純淨瑩明。

在林曦明的山水世界中，看不到激浪掀天，奔流動地；也不見群山萬壑，水複山重；有的只是山之隈水之湄的明淨和悅；只是十分平凡又頗為生動誘人的一片江南。寧靜而和諧，明快而清新，單純而豐滿，爽潔而樸厚，飽含真情並充滿生機，不乏傳統而尤富現代感。

這些動人的山水作品，改變了明清山水畫主流不食人間烟火的出世意蘊，洋溢著撲面而

林曦明
漁女（剪紙）

林曦明
姑嫂（剪紙）

來的生活氣息和有動於衷的眞情實感，像近現代改革派山水畫一樣的貼近了人生並且融合了西法。然而林曦明融合西法的範圍卻不限於寫實一種，對印象派及其以後的現代派亦有所參酌；他用以化合西法的古法也不囿於宋代精於體物的圖眞派，對元明以來的寫意派也有所取資。

約而言之，林曦明的山水畫善於合寫實與寫意爲一，冶具象造型與構成形式於一爐，講求剪裁而精於幻化，筆墨旣服從於具象造型又有助於構成美的純化於強化，有法而化地變成了自己的語言，在不即不離中自由如意地抒寫著自家的眞實感受和美的理想。

林曦明畫中的現代感，實現了變「古意」爲「今情」，毫無數典忘祖的顧盼自雄，亦無照搬西方現代派的牽強矯飾。倘加注意，便可發現其取法於近代大家的淵源，進而追溯，還可以洞察其得益於民間藝術的妙詣，感嘆其以民間藝術爲源頭活水整合古今中外傳統的手眼。

林曦明作品中濃重的抒情意味和民間瓷繪般的流暢用筆，顯係得自林風眠水墨風景畫的陶融；但布境趨於簡括，情調化爲明朗。其樸質清新的鄉土氣息和大筆大墨的縱橫揮灑，分明來自齊白石寫意花鳥的感悟；但風格更渾厚姿肆，細節描寫也強調了光影凹凸。至於人物舟船的寫實造型和題識字跡的「金鐵烟雲」，又滲透著李可染的影響；但似乎不那麼苦心經營，而偏於直覺感受的淋灕揮灑。其他如吳昌碩的醇厚蒼莽，黃賓虹的亂中有序和豐富層次，他無不有所沾漑，然而已化入我法之中。

林曦明
柳蔭人家

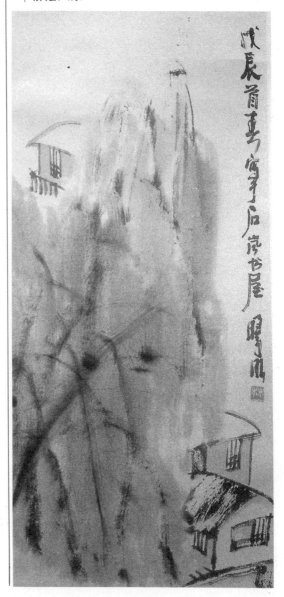

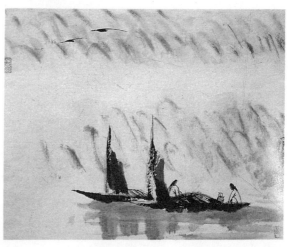

林曦明 |
秋江晚泊 |

在對近代大家的學習中，林曦明無疑是廣取博收的，可是對他影響最大的人物則莫過於他私淑的齊白石與他問學的林風眠了。這兩位大師，成就卓著而蹊徑不同。齊白石未受西畫薰染，走的是借古開今之路。林風眠則曾沐歐風西雨，走的是中西融合之路。盡管如此，兩家依然有共同處，那便是對民間藝術的自覺師從。林曦明出身於民間畫師之家，自幼隨父工作，不知不覺中受到民間美術創造意識與造型觀念的薰陶，後來雖從師於蘇昧朔，研習傳統畫法，但投入創作之後，很自然地用於民間藝術息息相通的眼光去觀照近現代的大家，去選擇古代傳統與西洋傳統，去領悟藝術與生活，藝術與技巧的關係，去深參藝術創造的不傳之祕。這條獨特的藝術道路，造就了他的矯然不群。素來被文人畫家忽略的民間美術，亦野亦文，大俗大雅。不但在世代流傳中與時俱新，而且保存了人類童年時代的滿目生機與妙手成春的原創力，經過千百年的積澱與過濾，凝聚

了豐富深湛的創作經驗，體現了中華民族博大精深的文化精神與審美好尙，哺育了一代又一代的大師巨匠。吳昌碩之得益於上古民間書法篆刻，齊白石得法於「大匠運斤」，林風眠取法於民間瓷繪，正是他們不同凡響的重要原因之一。

自覺向民間美術探尋的林曦明，雖然在剪紙創作上用力最多，但是諸如靑銅器藝術，彩陶圖像，漢畫像石，原始岩畫，都成了他參悟藝術眞髓有選擇地集古今中外之成的搖籃，終於在山水畫革新中，走向了文人藝術的民間化，西洋風格的中國化，傳統山水的現代化，自己也成爲了齊白石，林風眠之後一個最善於向民間藝術尋根而卓然有成的名家。

不能說林曦明的中國畫藝術已達到爐火純靑，他的新的飛躍已經從深沈雄大大樸不琢的花鳥畫起步。稍後人們會更加清楚地看到林曦明置根於民間藝術的道路是一條極富啓示意義的根深葉茂的創作道路。

朱乃正書法的明法
善處與出新

一九八八年中央美術學院創建了書法藝術研究室，不僅培養書法藝術專業人才，而且爲各系學生開設必修的書法課。而全力主持創建這一研究室並把書法教育納入現代美術教學的主要人物便是中央美術學院副院長、中國美協理事、中國書協會員、著名的油畫家和美術教育家朱乃正。

朱乃正在 1987 年敲定了一份開展書法教學的報告，其中寫道：「書法藝術是中華民族歷史上最重要的文化現象之一。……是最有代表性的東方藝術，是民族精神最基本的藝術表現形式。……通過書法教育，可以使學生增強民族自尊與自信，可以把這種民族文化積澱而成的氣質化爲藝術創造的精神力量，在西方現代文化大量湧入的衝擊下，保持強大的吞吐量，選擇其優而揚棄其劣，並可轉化爲其他專業的藝術表現手段。」朱乃正之所以有如此明確的認識，在於他也是一名很有造詣的書法家。

在中國古代，「工畫者多善書」，但是到了近現代，隨著西學的東漸，西畫的東傳，隨著中國的仁人志士向西方尋求眞理，傳統的水墨丹青一統天下的局面被打破了，代之而起的是各個畫種的興起與發展。是寫實主義成爲繪畫的主流。於是，書與畫，書家與畫家在接受基本訓練之初便已分道揚鑣。要想成爲一名寫實主義畫家，首先要解決的問題不是「書畫用筆同法」，而是面對現實物象精熟地運用解剖、透視、色彩等藝術科學知識，在平面上完成三度空間的造型。至於學書法的人，大率仍是從臨

朱乃正
月樹

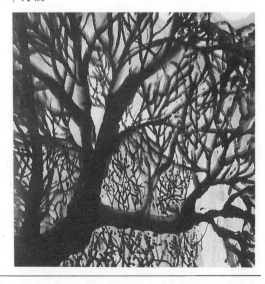

習古代碑帖入手，精力首先要用在點畫使轉結體布局的心手相應上。入門訓練的差異，使得如今的中壯年畫家已極難出現兼精書法的人物，國畫界好一些，油畫界可說稀如星鳳。不過，朱乃正卻以其獨特的稟賦、悟性、學養與經歷，在似乎風馬牛不相及的來自西方的油畫藝術與傳統的中國書法這兩個領域中同樣卓然有成。

在油畫上英才早發的朱乃正與書法結下不解之緣，與遠謫塞外二十餘載的生活有著極大的關係。在那「青海長雲暗雪山」的大西北，他多年從事著編輯、輔導、辦展等基層美術工作，但繁重的基層美術工作遠遠沒有盡其才能，他那哀樂過人的精神世界也促使他在多種藝術形式上得到展現。他以油畫發現那平凡靜默而不乏偉力的內在美，表現那純樸、靜穆、高曠而又清新的詩意，把自己胸中的陽光和綺夢獻給觀者，書法在他主要用於抒鬱結、散懷抱，昇華自己的精神，陶冶自家的性情。在那「北風卷地百草折」的夜晚，朱乃正面對長夜孤燈，每每臨帖至紙罄墨盡、疲憊大汗。本來，他在幼時，曾下功夫摹習顏帖，但此時，由於筆墨遣懷的需要，他的興趣也轉向了以意運法的宋人書法。手邊的幾冊米帖和《三希堂法帖》，成了他探求書法奧祕的津渡。在多年臨帖中他用去了無數的宣紙，故有「食紙」一印。他還手抄了《美術叢書》中的大量書論，遇有疑難則馳書請教前輩。好學深思，刻苦力學，使他的書法藝術由取徑宋人而上窺晉唐之源、下通明清晚近之變。終於在「具象」的繪畫與「抽象」

的書法之間找到了進行創造的共通道理。這便是他多次闡述的「取之於外，發之於內，形之於己」，同時，他也看到了不同的藝術又存在著「取之於外，發之於內，形之於己」的不同途徑，使用著不同的藝術語言，從此，他悟及書道之要、運筆之理與點畫使轉之祕，逐漸形成了自己的書法風格。至七十年代末葉八十年代初期以後，朱乃正進一步指出「書法既是一種視覺藝術，就必須納入現代文化軌道中發展，也必須以此來考察過去與現在書法家及其創作實踐」，並按照自己的上述認識繼續猛進。

朱乃正的書法，四體兼善，尤精行草。他的篆隸雜入行草飛白，肆恣自如，雄逸飛動。他的楷書，或取徑於顏而生動多姿，饒於魏晉寫經風韻，或出入褚、薛而秀健俊逸，清氣照人。他的行草在諸體中最為出色，瀟灑而遒麗，淵雅而飛揚；有帖學之和穆而去其纖，有碑學之雄放而去其獷；跳蕩如虎而神變如龍，窮極變化而動合矩度。一般而言，七十年代朱乃正的書風比較典正，出入宋人，參以己意，或得蘇之天眞濃厚而轉增沈鬱，或得米之雄俊颯爽而饒於典則，或出入米、黃，奇逸瑰偉。至八十年代中期，他的書風轉向秀灑而多變，每於微酣薄醉之時，玩文句之情思，感胸中之興會，即興揮毫，書以寄情。近年，他的書風更轉向蒼邁而奇崛，不唯「出新意於法度之中，寄妙理於豪放之外」，而且多有兼具法理之佳作。如《黑雲當空萬馬屯》於放中求斂，以欹取正，似枯藤著花，烟凝雨至。《林藏初霽雨》則於遒潤中寓險勁，《琵琶起舞換新聲》則於奇崛中見

朱乃正
行書　琵琶起舞換新聲

靈秀，至於草書《黃河東去三千里》則情隨筆運，字不連而意連，以重文符號書寫的紛字二點承上字未點而下，尤為神來之筆。

　　綜觀朱乃正的書法藝術，可以看到他旺盛的創造力，以及對於傳統的取精用宏。長期以來，書法界確實曾經存在著以古法為終極的思想，近年又出現了一種割斷傳統的傾向，以致創新的結果事與願違。比如那種以復歸象形文字為能事的所謂創新之作，便重複了孫過庭早已批判過的以繪畫代書法的錯誤：「巧涉丹青，

功虧翰墨」。朱乃正首先是一名畫家，他深深懂得張彥遠所說的「述而不作，非畫所先」，一直把發揮藝術原創力視為畫家的天職。當他完成了書法臨習過程之後，對於書法亦作如是觀，如眾所知，中國書法的創造完全是一種離開摹擬審美客體的風格的創造，它不需如繪畫一樣地「應物象形」，也不需得「不似之似」，而是必需在既有的字體框架中靠筆法的運動變化創造出新的美來。然而，由於中國書法歷史悠久，歷代名家層出不窮，各種風格體貌似乎均已出現於前人筆下。豐厚的遺產，既是取之不竭的營養，又可能成為束縛創造力的重壓。朱乃正敏銳地看到了這一問題，同時為解決學古與獨創的關係問題找到了良策。他認為，學習書法必需從臨帖開始，捨此別無良法，但對傳統精華的認識必需有賴於綜合的考察與系統的探究，察其大要，觀其大道，用他的話說，也就是要從傳統中提煉出「高能量的元素」，依時代的審美需要及個人氣質性格再完成那「高能量元素」的「裂變」，於是立於前人之外的書法新風格便會出現。

　　朱乃正認為，中國書法傳統中的「高能量元素」有二，一是「達其性情、形其哀樂」的功能，二是點畫使轉的技巧。這二者又是相互為用的。即點畫使轉的成敗在於是否能夠「達

其性情，形其哀樂」，而爲了「達其性情，形其哀樂」又必需講求點畫使轉之法。這樣，他就從認識上辯證地解決了曾爲許多書家困惑的意（書法審美內涵）與法（書法的技巧法度）、天然（書家自運中流露出的不爲法縛的天趣）與功夫（書家依法訓練而成的本領）的關係問題。從而在現代書法的創造上有所開拓。從他的認識與實踐考察，他的開拓集中表現在三個方面。

一是強化書法的情緒表達。中國書法作爲「心畫」，實質上包括兩個方面，一是「達其性情」，即表達書家的氣質性格與情操，這是比較穩定的心境與審美理想，二是「形其哀樂」，即表現特定狀況下的感受與情緒。雖然二者有可能互相交錯，彼此融滲，但千百年來，絕大多數古代書家均更著意於「達其性情」，「形其哀樂」只是作爲一種時起時伏的現象緩慢發展。不過顏眞卿的《祭侄文稿》與蘇東坡的《寒食帖》已把書法對情緒的表達發揮得淋漓盡致，爲後人樹立了光輝的典範，它說明沿著「形其哀樂」去開拓是完全有可能的。基於此，朱乃正在書法走向成熟之日，便有意突破古今多數書家由於只關注「達其性情」一端而導致的體貌與情境的過於穩定，而致力於盡可能地把喜怒窘窮等種種感受分別發之於書，因此，他的書法雖有一以貫之的風采性情，又往往因時因地因書寫的心境因所書文句的感會而幅幅不同。朱乃正對書法表達情緒上的悟入，正得益於對宋人處理意與法關係的理解。宋代所以能出現《寒食帖》這樣的千古絕唱，原因之一便是尚意書風的盛行。所謂尚意，也就是把情意

個性的表達置於法度之上，特別是置於競尚法度的唐人成法之上。蘇東坡的「我書意造本無法」，並非鄙薄一切法度，而是主張以意運法，亦可以因表達情意的需要而變法，不受成法拘泥，實際上恰恰得到了意與法關係上的無法之法。朱乃正明乎於此，也就在「法不因人」上面找到了擴大書法藝術表達情緒的要領。

二是有分寸地擴大了書法審美的領域。一部書法史實際上便是審美領域不斷拓展的歷史。從魏晉的風韻到盛唐的雄放是一個拓展，從元明人的秀雅巧媚到明末清初的「四冊」也是一個拓展，從尊帖到崇碑更是一個拓展。然而，任何一次拓展都不依任何書家的主觀願望，從根本上說來，它總是受著時代審美趣尚的左右。當拓展而不舉步則失之於守舊，拓展的步伐過大又過猶不及。因此審時度勢地把握拓展尺度的能力是對一個書家精詣的最好的檢驗。當前所以有人批評「新四冊」書風，我以爲就在於某些力行「新四冊」書風的人走過了頭。朱乃正拓展審美領域的難能可貴之處，恰恰在於他的尺度感極強。在八十年代初中葉，他的秀灑書風之與眾不同，在於多數起筆不甚強調藏鋒，從而既加強了一氣呵成的流動感，也加強了輕重與藏露的對比。雖未全合古法，卻表現了新的情韻節奏。近年來，他那蒼勁而奇崛的行書，更以他說的「心中的十字架」爲中心，充分發揮了筆法橫斜平直各相乘除的作用。既改變了歷來因書寫習慣造成的橫筆左低右高而若被風吹斜的勢態，也沒有像康南海那樣爲了追求寬博大度一律使橫畫左高右低而形成的呆

板。從中可以看到，他非常善於在巧拙、醜媚、支離輕滑、眞率安排種種對立的審美範疇的聯結上棄取，有突破而不走極端。他曾引用日人川上景年的說法，以爲中鋒的要領在於「善處」，對於審美領域的拓展他又何嘗不是「善處」的呢！

三是認識並把握筆法運動中的提按，抓住了點畫使轉技巧的關鍵。如上所述，朱乃正十分重視點畫使轉與感情表達的微妙關係，惟其如此，他對點畫使轉等書法技巧的認識也便重視探究法中之理，不局限於一點一畫之識，也不忽略筆法運動中的操縱。他十分推崇孫過庭以形質性情論眞草的點畫使轉功用之異，這說明他特別關注點畫使轉的表情功能。同時，米、蘇、黃的書法又極大地啟發了他的妙悟。米芾八面出鋒自中宮放射並向中宮回收的筆勢、黃庭堅的行不如草的興會淋漓、蘇東坡《寒食帖》的情與筆會心與手會如呼吸之自然，都使朱乃正對於提筆按筆在運筆中體現感情節奏的妙用有了深入的了解。因此，他以爲，點畫形態與運筆起落變化的關鍵是提按。過去，論書者往往只把提按視爲點畫使轉中的具體技法，朱乃正則提綱挈領地指出：提按既是形成點畫的關鈕，同時也是使轉運行的總要。他認爲，無提按變化，則無沈鬱頓挫飛揚流走之美，過於強調提按又失於刻劃而喪失天趣，不同的提按轉換又可形成全然不一樣的筆墨旋律。只有做到提按隨心，才能心手雙暢地流瀉內心的感受與情緒。對於提按在筆法運行中表情作用的洞悉，使朱乃正在藉書法而傳情上找到了「活眼」，也

使他那似乎醉後偶然得之的似乎下意識的作品，於無法中有法，於偶然中見必然。

朱乃正的書法藝術仍在發展中，作爲一名本來無意作書家的油畫家，他能夠在書法上取得上述成績，我想這說明，要想在書法藝術上開拓創新，首先要有從當代中華文化在世界文化發展中位置的總體考慮而來的大智大勇，又要有「不入其門，詎窺其奧」立足現代又進而出入於古今名家的腳踏實地的精神，這樣便能在繼承與拓新，意與法、天然與功夫諸多問題上善處而有成，這便是朱乃正書法藝術及其主持加強書法教學給予我們的啓發。

張立辰對寫意畫用水的探索

傳統的寫意畫，又叫水墨畫。仔細想來，水墨二字大有文章，水字尤其值得玩味。

縱觀畫史可見，歷代優秀寫意畫家，不但精於立意、爲象、遣筆、運墨和布局，而且莫不深諳用水，甚至，每一種新風格的出現，也大都關係到用水的差異。而大膽創新的畫家，又幾乎常常是特擅用水的能手。自古及今，寫意畫筆墨表現力的發展，其實一直是與用水的演進相關聯的，無怪乎李鱓說「筆墨作合生動，在於用水之妙」了。

因此，要致力於寫意畫的創新，要創造適應於新內容的新形式，並且使這一新形式置根於深厚的民族傳統，看來有必要對其物質製作過程中的用水技巧有所繼承與發展，張立辰正是一個爲創新而探索用水的寫意畫家。

張立辰探索用水的第一個特點，是把用水與中國畫其它物質材料聯繫起來加以考查。他分析古今作品，不斷試驗，總結前人經驗，參以己意，把握了含膠水、含礬水、含漿水、含酒水以至涮筆水的不同功能與效用。人所共知，中國畫使用的墨錠和顏色都是和膠製成，這是因爲含膠水可以使色墨在乾後固定下來，遇水不再暈散。然而含膠水與濕的色墨相遇效果如何？前人殊少論及。張立辰發現，任伯年在生紙上畫叢草，筆墨渾融，色墨交混，筆墨之跡往往離開落筆位置，生動自然，出乎意料。原來，任伯年喜歡用含膠重的顏色作畫。他畫叢草，總是先以毛筆飽蘸含膠重的顏色，再以筆端蘸墨，依其長勢，筆筆排列，於是在水的作用下，含膠重的顏色便把含膠輕的墨跡從原來的位置排開了。張立辰還注意到，石魯的水墨畫，豪放渾成，筆生墨活，其時如碎錦的墨韻，更爲奇妙無常，莫窺其巧。經過尋根究底的探求，了解情況的人告訴他：石魯作畫，桌子上除掉盛水的筆洗以外，還放有一碗濃膠水和一碗淡膠水，看來，石魯正是擅於發揮膠水妙用的。張立辰進一步領悟到：古人和一些老畫家之含毫吮墨，顯然不僅僅控制水分而已，那比較黏稠的唾液不是正與膠水有類似的效用嗎！他終於總結出，含膠水可以使濕的色、墨產生活動性。把含膠水或飽含膠水的墨色用到未乾的墨色上去，便會沖開原有的墨色，造成自然的斑駁滲化以至有條理的花紋。用含膠水調墨在生紙上作寫意，還能使筆跡的邊緣出現有似輪廓線般的痕跡，這是以水調墨無法產生的效果。由此，他認爲，用含膠水調和墨色和破開墨色是發展用水效能的一個方面。中國畫使用的熟宣紙，是刷過膠礬水的生紙，乾後使用，

色墨均不向紙背和四周滲潤。傅抱石在生紙上
以礬水畫風雨，落墨以後，著礬處即不受墨。
潘天壽則用豆漿刷紙作指畫，以削弱紙的生性。
張立辰研究了上述情況，指出，含漿水可以減
弱紙的生性，增強水墨痕跡；含礬水能使紙不
太吃墨，不向四外滲化，但落墨後少層次。他
自己每每使用濃淡不同的豆漿水和含礬水灑紙
多次的辦法，藉以表現風雨夜雪中的花木，從
而使大片墨色中變化豐富，層次眾多。對涮筆
水的破格使用，是張立辰用水的獨到之處。以
往，多數畫家認爲涮筆水混濁，易使墨氣粗俗，
所以只用清水。張立辰認爲，涮筆水混合了色
與墨，包含了極豐富的灰顏色，用它來銜接輕
重墨色，會使色調豐富。他作畫之際，常撈取
涮筆水的沈澱物點苔，別有收效。他對含酒水
效用的認識，來自黃賓虹還原宿墨的經驗。黃
賓虹指出，還原宿墨的方法是加酒後重新研磨。
張立辰分析道，宿墨之所以沈澱成渣滓，是因
爲墨粒與膠粒分開重新組合了。加酒之後，由
於酒比水的滲透力、排斥力都強，可以有助於
墨粒與膠粒恢復原有組合。據此，他進而指出，
含酒水上紙後具有排遣性與揮發性。

　　擴大用水量，以濕墨爲主，求得極乾極濕
的結合，是張立辰探索用水的又一個致力點。
一般畫家都認爲濕筆難於乾筆。清代張庚即說
「濕筆難成，乾筆易好」。張立辰爲了恰到好處
地使用含水飽和的濕墨，使畫面總體淋漓酣暢，
特地自製成特長鋒毛筆，含水含墨量極大，濡
墨蘸水之後，飽和欲滴。同時，他爲了尋求乾
濕對比與墨氣渾成中的變化，除去局部揉紙外，

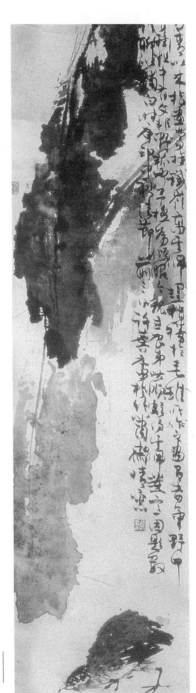

張立辰
綠蔭

也十分講求水墨在筆內的交融，以及不同墨色在紙上的匯合滲透。他作畫時，以筆濡墨之後，總是先在筆洗內撈一下，使筆腹飽充水分，讓水和墨色在筆內融化，上紙之後，則靠運筆的速度方向以及含墨含水量遞減的諸多差異，造成互相比襯而又彼此滲化的多種對比變換。因此，雖然其筆中含水量超過了許多畫家，但落紙之後卻不是浮烟漲墨，而是在墨氣渾茫中饒有變化。為了發揮濕畫法中水的妙用，張立辰在前人濃破淡、淡破濃兩種破墨法之外，運用了水破墨、墨破水、乾破濕、濕破乾、色破墨、墨破色等多種技巧。他的潑墨又往往與潑水同時進行，即把一碗墨和一碗水同時向紙上潑灑，隨即像張璪那樣用手塗抹，間或用筆揮運，水與墨便按照他的意圖自然而有表現力地滲化融合起來，乾後仍有「元氣淋漓障猶濕」之感。他還創造了一種水沖法，即在運墨時調入膠水，隨後用水沖灌，墨色則隨水沖開，原有筆觸的邊緣留下痕跡，邊緣內的墨色卻被沖走，另一種不是沖灌而是滴灑，也能使墨色隨水移動位置，甚至把葉筋等易位，造成意想不到的生動效果。

　　特別應該提及的是，張立辰對用水的探索，始終為著一個目的，那便是創造個性鮮明的有時代氣息的新風格。具體說來，他為創新而探索用水大體圍繞三個方面：其一；有利於畫風的淋漓奔放，有助於以更強烈的黑白對比特別是乾濕對比造成激昂高亢的節奏；其二，有宜於體現他親身感受並樂於描繪的江南花木的季候感、質感、光感以及風霜雨雪朝暮晦明的氣

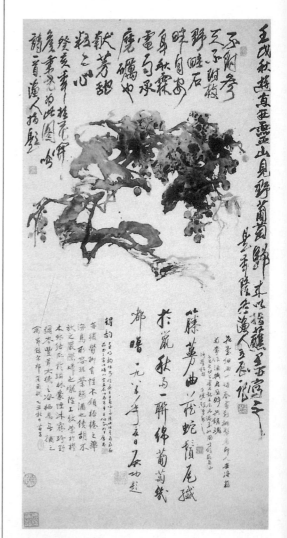

張立辰
也獻芳甜粒粒心

氛；其三，有便於筆墨效果的更加渾成自然，取得「大璞不琢」「清水出芙蓉」的效果。三者表明，張立辰對用水的探索，又始終立足於一個基礎，那便是包括物質製作過程在內的傳統寫意畫的特點。中國的寫意畫，是在傾向於寫實的工筆畫高度完善之後興起的畫種，又是伴隨著文人畫的出現和發展而演進的。這一歷史條件，造成了寫意畫「重寫」和「尚意」的特點。所謂尚意，便是令繪畫像抒情詩一樣托物抒懷，以表現畫家的主觀情懷爲主，雖不忽視一定的形似，卻不止於描寫對象的生意和特徵，而更重視作者的感受和印象；所謂重寫，則是

使繪畫吸收書法表現技能，以直接聯繫作者與觀者心靈之弦的筆墨組合，形諸紙上。張立辰深知這點，並且認爲：不同學養的畫家應該以各擅勝場的筆墨形象體現時代的心音。那麼直接導致筆墨效果變異的用水技巧豈能故步自封？他的探索用水，確非偶然。

張立辰用水技巧的得失，還有待實踐的再檢驗，但是他爲創新而探討用水的精神，他在傳統基礎上深究創新途徑的經驗，對於我們是會有啓發的。

張立辰
墨葡萄

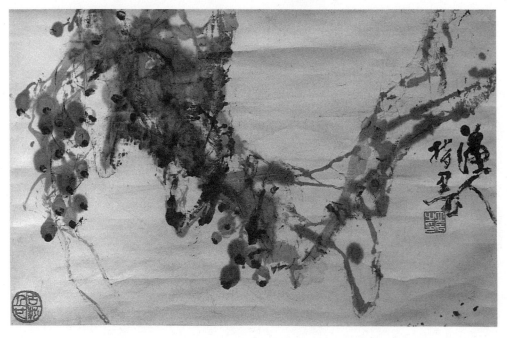

藝精於變的姜寶林

我喜愛姜寶林的山水畫。八、九年前(1979
-1980)，當他考取並攻讀中央美術學院
山水研究生的時候，他那些境深意遠洋溢著濃
郁生活氣息的作品就非同尋常地吸引了我。近
些年來，特別是他去西子湖畔工作之後，作品
的藝術風貌與日俱新。回顧寶林的藝術足跡，
他給人最深的印象便是不滿足於以往的成績，
不斷地變化出新，不斷地拓出新境界。如果按
創作時間先後縱觀他得心應手之作，不難發現
姜寶林的山水畫面貌異常多樣。這不同的面貌，
雖然都植根於生活，來源於「造化」，借鑑自中、
外，得助於師友，但卻從不同方面反映了他在
藝術上不斷探索反覆更新的努力。藝術，作為
一種創造性的勞動，它要求有做為的藝術家勇
猛精進，不知疲倦地變法圖新。畢卡索一變再
變，終成巨擘。白石老人的「衰年變法」也使
他的藝術更上層樓，睥睨千古。其他有成就的
先輩畫家也莫不如此。但在近年崛起的為數眾
多的中青年畫家裡，勇於變法者就不普遍了。
為此，姜寶林的「藝精於變，變而愈上」就顯
得十分引人注意了。

在八、九年以前，姜寶林的山水畫首先以
清新抒情的風貌引起了人們的注意。這類作品
完成於他入讀研究生的前後，因此我有機會欣

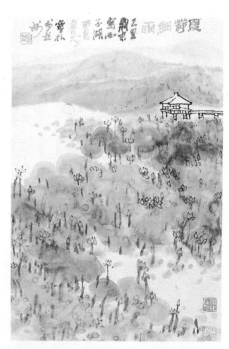

姜寶林
夏荷細雨

賞拜讀。其中的《梨花春雨》、《清漓曉霽》、《水
鄉小曲》等幅，盡管情景各殊，然而都從不同
側面展現了江南風光之美，注入了對水鄉勞動
生活的深摯感情，創造了意味雋永的意境。在
藝術表現上，手法是比較寫實的，也頗重視筆

姜寶林
水田

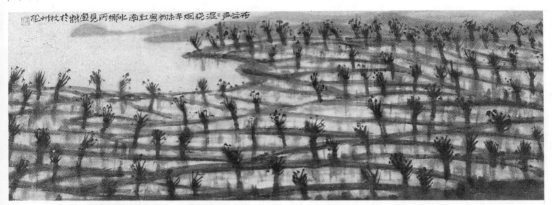

墨韻律，尤擅於運用疏密、動靜等對比因素，無論使用水墨或水墨淡色，均能於豐富中求和諧。《梨花春雨》且把寫意花鳥和山水畫技巧結合起來，把景色的燦爛美妙與人意的歡暢愉悅結合起來，從而取得了餘音裊裊的效果。顯見，他自幼隨兄長學習素描、水彩、版畫所獲得的造型能力，他在浙江美院從陸儼少、顧坤伯學山水所領悟到的筆墨韻律的傳情效能，都在自己的作品中得到了體現，但他的藝術土壤，則是他自求學浙美以至工作於奉化的多年生活感受。這在他的作品中，更是不難概見的。

　　稍後，也就是他在攻讀研究生期間，姜寶林藝術的又一面貌出現了，可以代表這種面貌的作品有《甦醒》、《滿山秋》、《夕暉》。這些作品也有著鮮明的時代氣息與生活氣息，但與前述的抒情小品相比，它們更像一曲改天換地的豪邁樂章，洋溢著大自然征服者的豪情勝概。

意境較前雄深廓大，處理手法也更注意整體，而且在色墨的使用上分明有意地強調對比映襯，旨在取得抓住觀者心靈的強烈效能。《甦醒》以深切的生活感受歌頌人們改造荒山野嶺的壯舉，以沈酣深厚的筆墨描寫險峻的高山大嶺，又以土紅色畫龍點睛般地描繪新闢的農田，從而使觀者頓覺古岳新顏，春光一片。這時，他正在李可染的指導下深入鑽研，從作品效果的強烈逼人，經營位置的富於整體感，以及氣魄的雄大上，依稀可見他很善於從李先生的藝術中吸取營養，滋補自己。

　　姜寶林在做研究生的時候，不僅受到擅長「積墨」畫法的李可染指導，而且有機會聆聽擅長「潑墨」畫法的孫克綱的授課，此外又與專攻大寫意花卉的中年畫家張立辰朝夕切磋，於是，敏於「轉益多師」的姜寶林，又開始了另一種面貌的探求，《燕山秋風》、《寒林牧放》、

《四明山秋色》(亦名《誠齋詩意》)可作爲代表。在這些作品中,他以「潑墨」爲主,參以「積墨」,竭力圖寫江山的壯美,力求氣魄雄大而內呈活力,「駿馬秋風塞北」的景色取代了「杏花春雨江南」的境界;細膩綿長的情思也爲高亢昂揚的激情所替代。他的畫法由寫實爲主轉向寫意爲主,但亦不傷形似,運筆則日漸趨於一氣呵成,「一筆落紙,眾筆隨之」,而且自覺地以筆墨形態和筆墨韻律的變化狀物抒情。《四明山秋色》旨在表現誠齋(楊萬里)體驗過的「初看遙山獻畫圖,忽然卷去淡如無」的深秋感受,爲此,他以「大潑墨」畫山巒頂部的風舒雲捲,以乾筆枯墨作雲下石壁,又以「積墨」畫近處山巒,點以濃淡多變的紅葉,極乾與極濕、動與靜、紅與黑白的對比,巧妙地統一於自然渾成之中。很顯然,這時的姜寶林已在陸儼少精求筆墨韻律的基礎上,向京津兩地師長廣取博收,擷華攝英。爲了獲得張立辰寫意花卉的「他山之助」,姜寶林專門練習花鳥,有效地掌握了「潑墨」、「潑色」,用水和特製羊毫筆的性能,不僅推進了自己山水畫的表現力,也在寫意花鳥畫上獲得了較高的造詣,他的《北瓜》與指頭畫《芭蕉小雞》我看即是十分高妙的寫意花鳥佳作。

　　稍後,尤其是他就職於浙江之後,姜寶林又著力於前所未有的白描山水,《誠齋詩意》、《賀蘭山一截》與《春江遠眺》便是一種更新面貌的代表。在中國古代,「白描」僅是用於人物畫,很少用於山水。版畫中的山水雖簡化爲線條,但受到刻版的局限,每趨於定型化而不

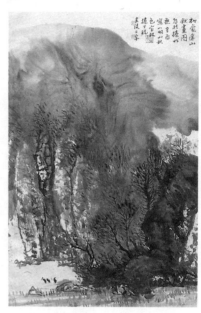

姜寶林
誠齋詩意

姜寶林
五峰書院

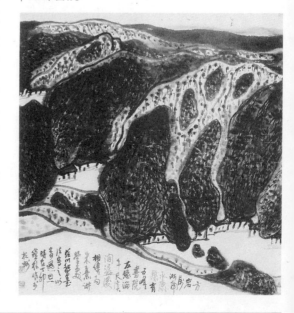

能盡筆法之變。姜寶林則在明清木版年畫、漢畫像磚石、民間剪紙以及明末清初人枯筆渴墨山水的啓發下，旁參某些西方藝術的平面處理手法，在寫意傳情的前提下，化繁爲簡，捨墨用筆，變一定程度的三度空間爲兩度空間，誇大裝飾趣味，借助粗細、乾濕、濃淡、虛實、疏密有別的筆法的律動，狀物抒情，傳神寫意，創造出別具一格的山水畫新風貌，受到同行和觀者的好評。

　　與此同時，他又嘗試著另一種格調相近的著色山水，不是「淺絳」，不是大、小「青綠」，倒頗似形貌古拙的壁畫山水。《四明山家》和《秋聲》反映了這種新的探索。在這類作品中，他把白描山水的意匠擴大到設色山水，無意於刻意再現對象的立體感和豐富色相，而是取法於返樸歸眞的上古壁畫，借鑑兒童畫的拙樸鮮明，更在捕捉形體外輪廓線及措置全畫長線條的穿插掩映上慘澹經營，用色也高度提練了，不是「以色貌色」、「萬紫千紅」，而是以土紅、石綠的冷暖對比與錯落其間的墨色取得協調統一，力求渾樸深厚。看來，他一方面取法古代壁畫，另一方面也參酌某些西方繪畫，但已昇華爲自己的藝術語言。有人以爲他得法於西方，我是不敢苟同的。怎樣向我國的民間美術傳統借鑑，以往很多人只理解學其「工筆重彩」，其實僅以敦煌北魏畫中的山水而言，又何止於「工筆重彩」！姜寶林的探求，自然也有益於我們拓展思路。

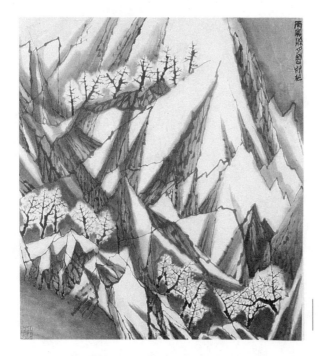

姜寶林
嚴冬

八十年代之初，他的山水畫藝術一度致力於綜合已形成的多種面貌，求得發展。「潑墨」、「白描」與類似套色木刻的設色手段相結合，顯現著他這一時期的努力。《無題》、《畲鄉秋興》大多是這樣的畫幅。從《畲鄉秋興》不難看到，他在得形於自然，取韻於現實，攝情於生活感受的同時，在畫法方面已初步集個人之大成。他以二遍「潑墨」一遍「傾色」畫山巒，於「潑墨」中求「積墨」的豐富層次，又於「積墨」中顯示「潑墨」的淋漓酣暢，並以「白描」寫叢樹，以比較平勻的暗赭色畫坡坨，於是，在盡極變化中又極盡對比，在狀物維肖中又抒情盡致。這種新的面貌，把他潛心研究的套色木刻技能與後來掌握的多種國畫技巧融合在一起，因而具有更強的表現力和與眾不同的鮮明個人風格。

在求新求變上永不息肩的姜寶林，經過這一度「綜合治理」之後，這四、五年他又朝著新的方向去個個突破了。先是他極為大膽地打破舊有的時空觀念，打破以曲線為基本形體構架的造型觀念，把西方的立體派引入水墨山水，《崢嶸》、《九華山途》反映了這種努力。接著，他在《忘形》等作品中，小試抽象表現主義之後，又回歸到白描山水中來，但此時的白描山水和前一時期的白描山水相比，則更加平面化、符號化和線條化了。其中的《山韻》、《進山》已充分融合現代意識卻饒有民族情味，可稱另闢了山水畫的蹊徑。像山水畫一樣，他的花鳥畫亦曾嘗試吸收西方現代派藝術，以立體構成法參和水墨寫意畫成的《秋》，我看頗為成功。

但更為難得的是一些出之於傳統卻奇氣干雲墨韻鬱勃的《絲瓜》、《綠雨》、《墨葡萄》與《牽牛花》，這些花鳥佳作甚至比山水畫還顯得出色。

姜寶林
畲鄉秋興

　　從姜寶林山水畫多種面貌的推移演進中，我們可以看到，他非常善於調動自己已有的學養，又極善於向古今中外的藝術借鑑和善於向師友學習，但他從不滿足於皮毛襲取，總是以自己的識見去取捨，以自己的生活感受去融匯，所以，他在自己多種面貌的探索中，已逐漸形成並發展著獨具特色的個人風格。無可諱言，近年來，他對藝術形式的探索可能考慮較多，但由於過去有豐厚的生活積累，因而作品的內容並不空泛，感情亦不貧乏，在作品的藝術性上，在「中得心源」上且有進境。如果他此後能堅持繼續體味人生，師法造化，在繼續了解國人的欣賞趣味並與之水乳交融上再接再勵，我深信，姜寶林在山水、花鳥畫上可望取得遠非一般的成就。

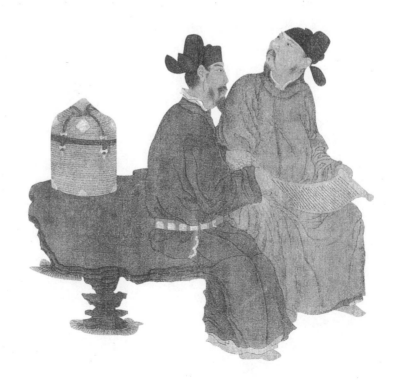

鳥篆飛來畫即文的白描山水

江南名手如星燦，西子湖邊一魯人。
宗李尤饒魂與膽，變陸仍存水若雲。
丹青洗盡白亦墨，鳥篆飛來畫即文。
蒼狗幻成村外廊，蓬蓬春遠有雞豚。

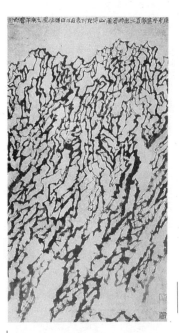

姜寶林
賀蘭山一截

　　自號魯人的畫家姜寶林，有幾年不見了，1988 年到杭州參加會議，又相逢在西子湖畔。他近年推出的山水畫新面貌又一次令我神往。

　　這位「北人南相」的盛年畫家，出生於山東蓬萊，及冠之年求學於浙江美院，山水師承顧（坤伯）、陸（儼少）。年過而立又來北京中央美院，從李可染攻讀研究生，兼師天津孫克綱。彼時，我因去國畫系找萬青力兄切磋藝事，見到寶林佳作，遂開始交往。

　　當時，寶林的山水畫已頗引人矚目，築基廣博，又多新意，作品情濃意新，不與人同。始則作風寫實，清新俊逸，繼則漸趨雄渾高邁，具象與意象相參，合北雄南秀為一。偶作焦墨白描山水《誠齋詩意》，蒼潤不亞程邃，流美過於張仃，信手拈來，異趣橫生，立即為學友龍瑞珍藏。這可能即是他創作白描山水的先聲。

　　研究生畢業後，寶林返回武林工作，時亦來京作畫訪友，幾番晤談，我愈發覺他深刻領悟了「變者生，不變者死」的道理，更加不肯躺倒在既有的成績上，一種面目獲得了社會承認，他便立即棄如敝屣，由之畫風不斷更新。自 1981－1984 年，他的畫風已有數變。雖然那時的主要風貌並非白描，但仍偶作白描山水。作品較《誠齋詩意》更多裝飾趣味，或取中軸線構圖，平中求奇；或化入剪紙意匠，化繁為簡；

或追求線條的橫斜平直各相乘除的妙理與長短弧線互相組合的律動。然而由於所作不多，其潛在的藝術力量尚爲其他面貌所掩。

八十年代中葉以來，由於我頻繁出國，寶林幾次來京，均失之交臂。睽違數載，聽說他的山水畫藝術又有進境，可惜知之甚少。這次西湖把臂，他在畫室中展示了若干新作，全部是白描山水。在這些令人耳目一新的作品中，他廢棄了傳統山水畫的點染皴擦、潑墨、破墨與積墨，也很少再在賦色上著力，唯一被他取以用之的手段是線條。幅幅作品全用類乎傳統人物畫中的描法畫成，筆法如行雲流水，亦如屈鐵盤絲，綢繆環繞，一氣呵成，大有陸探微「一筆畫」的氣脈貫通，亦不乏漢「繆篆」的裝飾情韻。畫中，山似雲馳波湧，貫注著永恆的律動；竹樹若蟲書鳥篆，縈繞著遠古的奇趣。線條的排列組織，時密時疏，若聚若散。簡筆的茅屋三五，錯落朝揖；尚具寫實規模的雞豚，頗似民間剪紙，點綴其側。如「个」字的竹葉，在布列上已打破成組老套，散置於山坡腰脚，倘以習慣眼光視之，又恍若翻飛的鳥雀。其平面的構成，無意於交待空間縱深而生動有情；其符號化的形象，得不似之似而富民間美術的稚趣；其運筆落墨不求細微變化而饒於版畫的力之美。畫風則素樸高華，簡勁飛動，意象亦渾成自然，拙趣橫生，眞可謂胸羅造化，怪出筆端。至於其變化之妙，亦如白雲蒼狗，未可端倪。這平面化、符號化、線條化的白描山水，已融合現代意識、民族民間情趣與獨特藝術個性爲一，形成了不落古人與洋人窠臼的嶄新的

藝術語言。美乎哉！寶林又一變之成功也。

觀賞寶林近年的白描山水，在那化繁爲簡，洗盡鉛華的意境中，我又一次領略到他的好學深思。雖然他的畫中已無「李家山水」的形跡，可是分明已把可染「可貴者膽，所要者魂」的精神化爲己有，盡管其畫已不見陸儼少的筆情墨韻，然而陸氏巧用雲水變化的意匠也早已成爲寶林白描山水的血脈。更令人感覺興味的是，他在涉獵西方立體主義、抽象表現主義之後，

姜寶林
山鄉秋興

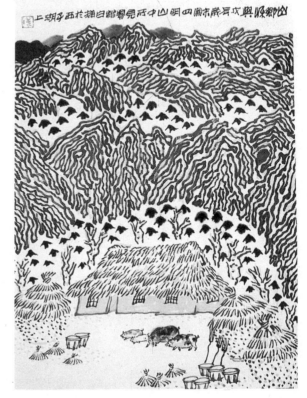

終於在中西藝術的相通處致力，在書與畫、民
間藝術與文人藝術的聯結上把握了千古常新的
民族藝術的創造精神，找到了求新求變的又一
個突破口。表面看來，他的白描山水無非強調
了平面構置、裝飾意趣、線條律動、符號意味，
但是，難能可貴之處卻在於理解並發揚了包括
書法藝術在內的民族民間藝術的原創力與妙奪
造化的人文精神，也在於對傳統繪畫語言的變
異與重構。

　　寶林的白描山水，無疑是近年山水畫壇一
項頗有特色的創獲，對於他本身也是一次境界
與語言的昇華。但是，縱觀已有作品，尚難稱
一一盡善盡美，題材尚可在現代的意義上有所
拓展，筆墨語彙亦可再為豐富。記得寶林常說：
「變者生，不變者淘汰。變就是探索，就是創
造。不變就意味著僵化，是藝術的死亡。」因此，
我希望他的白描山水變得更加完美，卻不希望
他就此止步，扔下白描山水又去再創新風。以
往，他的「藝精於變，變而愈上」的經驗是寶
貴的，但也存在著未窮盡一種畫法面貌即另謀
新法的問題。鍥而不捨地畫下去，當可取得更
大的成就。

姜寶林
長城

雪魄冰魂繫苦心的于志學

嚴寒未必無神境，
雪魄冰魂入夢來。
解得古人師造化，
白山黑水湧奇才！

也許因為我在東北生活了十二年之久吧，對於北國冰雪景觀的壯闊、博大、深沈、璀璨、奇麗、美妙至今難於忘懷。我曾想，這大約是我喜愛于志學作品的一個重要原因，可是，喜愛者並非僅僅是我，于志學的藝術早已贏得了世界性的聲譽。他的作品不脛而走，展出於美國、日本、德國、加拿大和新加坡，他本人亦應邀出訪，許多外國畫評家稱讚他的創造，以至在 1983 年，他的名字被寫入了英國倫敦出版的《世界名人錄》中。

在不少中國畫家提倡中國繪畫應該走向世界的今天，為什麼那些一心一意仿效西方現代藝術企圖自立於世界藝術之林的人們尚未成功，倒是為中國北方冰雪山水傳神寫照的于志學捷足先登？了解情況的人誰不清楚，于志學生在中國北疆的窮鄉僻壤，長在並非對外口岸

的北國邊城，開始他也不是專業畫家，但他醉心於冰封雪飄的北國奇境，經意於中國水墨畫的神明變化，終於以不可思議的中國筆墨表現了前人殊少問津的北國風光，展示了與大自然的玉潔冰清融為一體的中國人的心魂。明眼人不難看出，于志學的藝術由表及裡都帶著強烈的地方色彩，在一定程度上閃耀著民族精魂。他沒有以「世界藝術的一體化」為追求，卻得到了外國有識之士的激賞，為祖國爭得了榮譽。我覺得，這的確是一個引人深思的問題。

記得不只一位文藝家說過，藝術這個東西，越有地方性就越有全國性，越有民族性也就越有世界性。有人說，這種看法過時了，如今由於科學技術的發展，交通的發達，人們已很少有「胡馬越鳥」之嘆，甚至有條件短期內「周遊列國」，覺得地球也變小了，因此，越有世界性的藝術就越有民族性和地方性。這種看法很難令人苟同，因為現實的情況是，人們對於藝術的要求不僅僅不可能定於一尊，而且愈加豐富多彩。中外人士當然可以在抽象的「風景畫」中神遊物外，但誰又能相信觀賞「抽象」的「風景畫」能夠替代窮盡無限風光的旅遊，又有誰會斷然拒絕世界各民族描寫本國奇異景色的山水畫的吸引？于志學的成功，在於他適應了現

代社會中人們日益增長的審美要求，在致力於描繪神奇奧妙的冰國雪城的人間仙境中，開拓了中國山水畫題材與筆墨的領域，從而具有了全國的意義和世界的意義。

不敢說他的藝術已經爐火純青，苛而求之，確實還有不盡如人意之處，然而，仍在不息探索繼續奮進的于志學，自「志于學」之年起，便日甚一日地抓住了藝術創作的關鍵，懂得了繼承不等於創造，古人的獨創亦從師造化而來。他懷著對鄉土的深深愛戀之情，持續不斷地緊緊抓住了對大自然的體察，以造化爲師，同時他又牢牢地握住對中國畫以筆墨爲核心的藝術語言的探索，爲藝術的獨創而深究筆墨技巧，以筆墨爲用，以荊浩說的「忘筆墨而有眞景」爲追求，從而步入了藝術的堂奧，避免了對山水畫功能的不適當的要求，也避免了侈談抽象而忽視對現實世界觀察體驗的淺見，還與高唱反傳統而以洋傳統取而代之的陋習劃清了界限。他的成功並不是偶然的。

從外觀看，于志學的冰雪山水的確使人耳目一新，在題材內容上突破了前人的藩籬，在筆墨技巧上也明顯有別於古人，但從深層考察，他對於中國畫傳統是有因有革的，既揚棄了已不適於他進行創造的一些部分，又發揚了經過歷代畫家反覆實踐驗證過的深刻認識。堅持師造化，又堅持「筆墨之探奇必係山川之寫照」，並在歌頌銀裝素裹的北國風光中加以發揚，我以爲是他最值得重視之處。

以呈現人與自然審美關係爲使命的中國山水畫藝術，自產生以來，一直在發展變化，推陳出新。明代的王世貞就曾指出「荊關董巨一變也，李劉馬夏一變也，大痴黃鶴又一變也。」這以後也還在變化、更新，但不管怎麼變，以再現自然美爲主勝於丘壑經營的也好，以表現審美理想審美感情爲主勝於筆墨抒發的也好，有兩條是萬變不離其宗的。第一是以大自然爲師「心師造化」，雖然以表現爲主者更強調「中得心源」，更重視結構布置筆情墨韻與造化「一陰一陽」的「心理同構」，但一樣得益於「外師造化」，只是不太膠著於具體物象的維妙維肖而已。第二是沒有輕易捨棄山水畫藝術形象（有人稱之爲意象）的一定具象性，盡管肆意於筆墨者不滿足「貴似得眞」，托意於「似與不似之間」和「不似之似」，但仍然不以抽象表現爲能事。至於歷代那些在不同程度上融再現與表現爲一、冶筆墨丘壑爲一爐的畫家，更是以「實境」求「神境」，以「貴似得眞」求「妙在似與不似之間」，以「寫實」而求「幻化」了。爲此，他們一方面主張「行萬里路」，「踏遍天下名山」，「搜盡奇峯打草稿」，以便「得山川之助」，探自然之奇，會宇宙之神，盡筆墨之變，得造化之祕，另一方面又深知「目有所極故所見不周」，而致意於「身所盤桓，目所綢繆」的地域性風光的藝術創造，清代的笪重光在《畫筌》中精闢地總結了這一方面的經驗，他說：「董（董源），巨（然）峯巒多屬江南一帶，倪（瓚）、黃（公望）樹石得之吳越諸方，米家（芾、友仁）墨法出潤州城南，郭氏（熙）圖形在太行山右，摩詰（王維）之《輞川》，荊（浩）關（仝）之桃源，華原（范寬）冒雪，營丘（李成）寒林，

《江寺》圖於晞古（李唐），《鵲華》貌於吳興（趙孟頫），從來筆墨之探奇，必係山川之寫照。」不知志學有沒有受到笪氏的啓迪，但是，他的成功之路早已爲笪重光所昭示。在同樣的意義上，日人藤山純一在評論于志學的藝術時著重指出，「他的畫眞正表現了中國東北地區特有的風光之美」，「創造了冰雪山水這一中國美術的新的領域」。

從選材而言，中國自古不乏畫雪者。在文獻記載和傳世畫跡中所在多有，如：東晉顧愷之有《雪霽望五老峯圖》、唐王維有《雪江詩意圖》和《雪溪圖》、五代趙幹有《江行初雪圖》、郭忠恕有《雪霽江行圖》、北宋巨然有《雪圖》、范寬有《雪山蕭寺圖》與《雪景寒林圖》、許道寧有《漁莊雪霽圖》、王詵有《漁村小雪圖》、趙佶有《雪江歸棹圖》、馬遠有《雪圖》、金人李山有《風雨松杉圖》、元代王蒙有《岱宗密雪圖》……。不過，從畫名便可得知，這些畫家的雪景山水無非雪江、雪溪、雪山、雪後漁村，幾乎沒有人畫冰山、雪野、雪月、雪原，更無大雪紛揚中的林海、晶瑩透明的冰凌樹掛。換言之，這些古代畫家的雪景山水，有崇峻而少壯闊，有清寒而無嚴冷，有基本不改變丘壑林木形狀的薄雪的覆蓋，而無漫天大雪在狂風吹拂下隨意成形於無際荒原的流動變化，亦無苦寒天氣造成的雪肌冰骨晶澈堅實的神韻，更無晴天麗日下冰柱雪塊的消融滴灑。這也不奇怪，自古以來，東北少出畫家，翻開鄭午昌《中國畫學全史》的統計表，包括人物花鳥畫家在內，屬於東北三省者只占全國的百分之二，長時期

內，山水畫家若非生長於草長鶯飛的江南、便活動於關山雄峻的黃河流域。再有天才的畫家，沒有耳目所習，也難於畫出不曾身經目歷的長城以外的冰天雪地！

那麼，在占全國百分之二或更少的古代東北畫家，他們早已生於斯長於斯，爲什麼也沒有畫出于志學一樣的冰雪奇境來呢？看來關鍵之一在於能不能發現北國寒冬的美。北方的嚴冬，不但有「喜笑顏開」之日，也常有「變臉」之時，在其「變臉」的時候，往往狂風大作，風雪彌漫，奇寒刺骨，冰堅雪滑，舉步維艱，零下幾十度的酷寒，甚至凍裂地皮，凍掉人耳，它嚴重地威脅著人們的生產與生活，在很大程度上給人的印象是嚴酷、是恐怖、是災難。不堪其苦的人哪有閒心欣賞，偶來北國或貴耳賤目者，對此尤爲談虎色變。新中國的建成，北大荒逐漸變成了北大倉，人與自然的關係自亦今非昔比。于志學常年生活於北疆，他對冰雪世界的心態自亦有別於古人，也有心境領略它的「開顏」之美。他表達自己的感受說：「你稍一注意，你就會觀察到：雪後初晴，萬物皆白，一樹銀花，美玉鋪地。眞是人間仙境！這是任何南方的任何一處勝景都是不能比擬的。」他正是懷著鄉土的深情，融心魂於玉潔冰淸山水的自豪感，發現了北疆冰雪景觀的審美價值，有人說冰溜子單調乏味，冰塊呆板無情，他卻從更深一層認識到：「任何一種物體都有它自身的美」，並進一步指出：「至於你所創造出來的作品是否被人承認，被人接受，這是你在藝術實踐的過程中，你是否去挖掘，去發現最本質的

于志學
林海雪原

美。這種美必須是和其他的美的差異是相當的
大，這就必然容易形成獨特的藝術風格」，由於
于志學具有這樣的見識，所以他不惜冒雪衝寒，
踏遍白山黑水，在人們衷心期待的溫煦的陽光
下觀察冰雪的消融，在冷月的清光下玩味「冰
天」的深邃和雪野的空闊，在靜穆無聲的冰封
河谷上聆聽冰下河水的流淌，在彷彿萬物寂滅
的林海雪原中尋覓仍然活躍著的鳥踪獸跡。他
終於找出北國雪景之美與它處雪景的差異。開
始他比較矚意於微觀的不同，傾心於玉樹瓊枝
冰棱樹桂或村舍積雪的美，這種美是晶瑩剔透
而又渾厚的，不像南國小雪薄紗般的輕盈，也
不似中原雪山寒林半藏半露的覆蓋，它以冰爲
骨，以雪爲肌，加上禽鳥野獸出沒的行踪，故
無傳統雪景中經常出現的蕭瑟荒寒而不乏生
機。後來，他又漸漸轉爲關注北國雪景宏觀的
美，進一步把握了楡關內外雪景的不同。雖然
一樣是雪從天降，覆蓋萬物，但由於寒冷程度，
地貌外表與落雪厚薄的差別，北國雪景要大氣
而富於整體感，這裡很少見到山石嶙峋石骨嶒
峻，但見平緩起伏的山巒形成的優美曲線，也
很難見到岩壑中雜生的樹木，而是常見原始森
林布滿山原，在叢林中引人注目的不是樹木枝
條的充滿姿態的顧盼呼應，而是棟梁之材的凌
雲直上。這裡的雪景山水，見山不見石，見林
不見樹，見樹不見枝。它的獨特的美不是山溫

于志學
雪野

水軟，秀麗曼妙，而是博大、質樸、壯闊、蕭
穆、深沈、雄厚、單純，不是瞬息萬變，而是

更覺永恆。于志學能夠發現北方雪景的特異之
美，在自己的作品中愈益充分的加以表現，由
微觀而趨於宏觀，首先在於他懷著擁抱自然的
深厚感情與忠於自然的見地。他不是對大自然
的美妙景觀淺嘗輒止，不是藉特定之景的幻化
抒主觀之情，而是竭力讓自己與自然融爲一體。
如他所說：「我要在大自然中，陶冶我的思想，
錘煉我的技巧，豐富我的幻覺，純正我的感情。」
唯其如此，他能在人與大自然的和諧關係中，
表現出北國雪景的美，形成自己與眾不同的藝
術風格，並較易打開觀者的心扉，受到人們的
歡迎。

　　在某種意義上說，一部繪畫史也是繪畫語
言變化發展的歷史。爲山川寫照，離不開寫照
的藝術手段。中國畫裡的筆墨，便是中國畫家
千古常新的藝術語言，材料單純而表現力豐富
無比，看似山窮水盡了，很快又出現柳暗花明。
因此，對於中國山水畫家而言，沒有爲山川寫
照的筆墨，表現自然美也就成了一句空話，何
況個人風格的形成在很大程度上也表現爲創造
獨具特色的筆墨語言呢？毫無疑問，繪畫語言
也像生活中的語言一樣是有繼承性的，有遺產
而放棄繼承權並不足取。要想發展勢必不能滿
足於前人開創的家業，必須勇於開拓。在美術
創作上要想在繼承傳統中有突破性發展，就要
去思考中國畫筆墨技巧與技巧所來何自，就要
窮源究委，追本溯源，向歷來開宗立派的畫家
一樣向大自然去索取技巧與技法，而不應該「唯
紙絹之識是足」，僅在故紙堆中去拾荒。于志學
取得成功的另一個重要原因也正在於他對此有

著十分明確的認識，他指出：「大自然給予我們
完整的表現技法，不同地區的自然狀貌提供我
們不同的表現技法，這就是產生畫家風格上差
異的首要條件，如果你不是在大自然中去尋找、
去開拓，而是在故紙堆中去尋找、去承受，那
必然導致守舊，食而不化，跟著別人跑……」。

　　中國畫之所以講求筆墨，從工具材料上講，
是因爲紙白墨黑，分爲五色六彩的黑墨又要靠
尖圓齊健的毛筆借助水分落在紙上；從哲學思
想而言，是因爲相信「五色令人目盲」，主張「素
以爲絢」，又發現了黑與白「相反而相成」。但
以筆運墨的操作方式一方面發揮了不同色度水
墨的能動性，極盡黑色深淺變化之能事，另一
方面卻使白色依賴於固定不變的紙張而靜止難
變。因此，盡管古人在理論上已認識到「黑白
相生」、「知白守黑」、「計白當地」，但在繪畫實
踐中卻無法避免以黑爲主白爲賓的格局。他們
總是欲實則黑，欲虛則白，以白補黑，那種重
視「留白」的認識，那種「無畫處皆成妙境」
的主張，實際上還要靠有畫處的比襯。這種歷
史經驗顯然是寶貴的，在黑與白的相反相成上，
也仍頗具啟示意義。唐志契甚至在《繪事微言》
中明確指出：「雪圖之作無別訣，在能分黑白中
之妙」。然而，所謂的「黑白之妙」無非是「凡
畫雪景……，用筆要在石之陰凹處皴染，在石
面高平處留白，白即雪也。……方顯雪白石黑。
其林木枝幹以仰面留白爲掛雪之意。」用這種方
法去描繪長城以南的雪景尚有參考價值，然而，
用來畫潔白無瑕的大面積的冰雪山水便出現了
困難。怎樣用黑白關係在雪景山水中描繪冰封

雪飄呢？于志學 1960 年去農村，住在一個典型的北方農村。他說：「那是一個緩慢起伏的半山區，冬季裡常被大雪所覆蓋。風把那漫長起伏的山岡上的積雪吹成美麗的曲線，一輪淡淡的西沈落日懸掛在朦朧的天際，一輛牛車慢悠悠地從山岡爬過來，在日影裡滾動著，車輪發出咯吱咯吱的響聲，有如一首田園詩。我想把它表現出來，用傳統的方法空出雪地，結果變成一張白紙，只有牛車和落日。北國田園詩的意境全部丟掉，說它是一幅南方水田也可以。這說明，畫大面積的雪原採取傳統留空的方法是

于志學
魄繫雪村

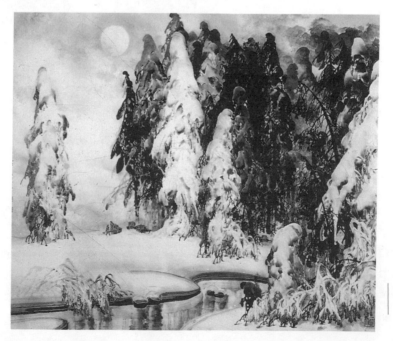

于志學
雪漫興安

行不通了。」爲了尋找新的黑白對比的方法，他長時期地去向自然本身索取。精誠所至，金石爲開，北國的大自然終於向他展示了另一種黑白關係之奧妙，王恩榮報導說：「在大興安嶺的深山老林中，探索十年之久的于志學，一天和一位年歲較大的獵人在深山中漫步。天空飄著小雪，氣溫直線下降。夜晚，雪住了，空中升起一輪明月，在月光的映照下，山野變成了一個銀白世界。于志學著迷地望著那美妙的景色，忽然，他發現在月光的沐浴下，樹影和遠方的群山呈現出一種奇異的黑色。這黑與白的對比吸引住了他，因而他徹夜未眠，一直守候在篝火旁。黎明終於來臨了，一絲陽光射進深山，瞬間，一條黑色的帶子飛也似地出現在前方。『啊！那是什麼？』于志學驚叫著。『那是河水，在這樣的光中，水看上去是黑色的。』獵人回答說。于志學愕然了，就在這一刻，他彷彿感到像是抓住了黑與白之美所具的嚴肅性、深刻性及全部原理。」那北國粉妝玉琢的世界，似乎有白無黑，實際上，在景物的聯繫對比中，在特定光線的映照上，依然存在著奇妙的黑白對比，不深入大自然之中是做夢也想不到的。于志學善於在生活中發現並思考黑白對立統一之美，並且上升爲畫理，這就解決了描寫冰雪世界的一個首要問題，使他有可能確立一種以白爲主以黑爲輔、實其白而虛其黑的直接畫雪的技巧，超越了古人對黑白關係的運用。

不久前，由於某家報紙系統地發表了于志學的冰雪山水畫技法，不知底裡的朋友往往只看到了他對中國畫筆墨技法的出新而忽視了他對中國畫藝術表現規律的探索。應該指出，于志學對中國畫在長期歷史進程中形成的表現規律的認識，並不局限於筆墨技法，他認爲筆墨技法與筆墨技巧並不直接描繪形體，它描繪的是從種種複雜形體中提煉出來的有規律性的結構，這結構的提煉又受著是否適合筆墨表現的制約，他指出：「國畫家要善於把形形色色變化萬千的複雜形體，概括爲帶有規律性的結構形體，並且再把帶有規律性的結構變成適合中國筆墨的表現。」確實如此，中國畫的筆墨來源於現實世界的內部韻律與外部形體，又以其秩序性與概括性提煉並美化了對象的骨法結構，不但有一定程式的造形決定了如何遣墨運墨，而且筆墨的形態及其運動中的組合也使得造形別具特色，最終影響到中國畫不同於其他民族繪畫特點的形成。適應北國冰天雪地的風物的特異性，在于志學由微觀描寫轉入宏觀把握之後，他提出北國雪景宜於「畫山無石，畫林無木，畫木無枝」的結構程式，這不僅是藝術地認識對象把握對象的結果，也是他探究筆墨深入膚理的必然。

在中國山水畫中，筆墨形態的突出之處是皴法與點法的形成。唐以前，描山畫水都還沒有有意識地創造出皴法與點法來，那時的山水家更重視物象的輪廓，其畫亦「空勾無皴」。至晚唐五代水墨山水畫興起之後，開始出現了描寫山石紋理結構的皴法與描繪樹木叢草的點法，但正如謝稚柳先生早已指出的那樣，開始皴點是依賴於主幹線條的，畫家先以突出的主幹線條確立山石的輪廓和結構，再以皴點別其

紋理、質地、凹凸與植被種類。及至以董源爲代表的江南山水畫派出現，一種新的更重視筆墨組合的皴點畫法亦因之而出。畫家作山水不再突出顯示輪廓與結構的主幹線條，而是用無數的點線逕直摹山畫樹，由於擴大了皴法點法的固有效用，不是機械地去刻劃，而是看重點線組成的總體效果，所以，不但較充分地表現了江南山巒的「草木蒙茸若雲蒸霞蔚」，在畫法上也盡去刻露之跡而趨於生動自然，宋代米芾、米友仁父子，在董源畫法的引導下，爲了呈現江南地區的烟雨迷濛，顯出風雨晦明中大自然的生動神采，進一步略去細節描寫，「解作無根樹，能描懵憧雲」，把董源以千皴萬點按一定規律交互排列疊壓的畫法加以純化，只點不皴，放大點子，在點子中盡其墨色濃淡乾濕的變化，並藉水墨使之渾融一氣。於是，一種新的筆墨形態及其組合方式形成了，人稱爲米家點子，以米點所畫山水亦稱米家山水。這種米家山水畫起來自由如意，淋漓揮灑，極易抒寫畫家的感受，故人稱墨戲。可是，米家山水的「遊戲得三昧」妙就妙在「平淡天眞，一片江南」。明代董其昌攜帶米友仁《瀟湘白雲圖》舟過洞庭，看到「斜陽篷底，一望空闊，長天雲物，怪怪奇奇」，便不由得驚嘆：「眞一幅米家墨戲也！」于志學從中悟出：「米氏的米點創造是來自大自然的」。他自己開創的前無古人的冰雪畫筆墨形態即淵源於此，他曾說：「我是在認眞觀察和體會大自然後，在米氏山水的領悟中創造出來的。」「我的技法是領悟了米氏的圓點造意，把圓點變成長點，就是側鋒用筆（稍有扁刷狀），

進行點染，其效果很像北方的塔松。用筆的中間部分去點，就很像樹中有雪、雪中有樹。」在相當長一段時間內，有不少強調師造化的人並不太重視借鑑古人把自然昇華爲藝術的奧祕，似乎只要寫生就能解決一切。豈知寫生也是要藝術手段的，你不願站在古人的肩膀上，勢必就要爬洋人的梯子，何況每一畫種概括對象的特殊方式都會影響到其觀察方式呢？盡管在于志學以往的部分作品中還沒有更大限度地包孕前人筆墨形態相對獨立的審美價值，但是，他善於把師造化與研究發揚古人如何變自然爲藝術結合起來，他的認識與實踐已把那些專講求「一波三折」、「折釵骨、屋漏痕，錐畫沙、印印泥」和「無往不復、不垂不縮」者遠遠拋在後面，如能在「畫法關通書法津」上再做參悟，其藝術表現當有更大的進境。

米家山水的揮運方式與畫面效果已經接近於大寫意了。它的藝術表現更簡括，更單純也更揮灑自如。不過，這只是發揮彼時材料性能的結果。彼時，承受米氏更洗煉也更變幻神奇的筆墨的紙張，還不同於明後期以來才廣泛應用的生宣紙，對於水墨還只有穿透力而無擴散力，不像後來的生宣紙那樣落墨即化，那樣敏感而不易控制。有如人類神經一樣敏感的生宣紙被畫家使用以後，在大寫意花鳥畫上開闢了劃時代前景的徐渭，同時也在發揮並有效控制生宣紙的性能上做出了重大貢獻。以膠水調入墨水作畫，據說便是他的發明。在畫家大量使用墨汁之前，墨是固態的，和水研磨始可作畫，固態的墨綻上常有「輕膠十萬杵」的字樣，那

是因為製作時必須和膠。和水研磨以後的墨汁中仍然含膠，但膠量是固定的，你只能去適應，只能加水使膠稀釋，不能增加它的濃度，徐渭的高明之處，恰恰在於他把古已用之的膠用活了，解決了揮灑過程中對水墨中含膠量的自由加減問題。于志學則結合自己畫冰雪的需要開拓出在宣紙上以礬水加減水墨的無人問及的新的領域。

　　于志學在冰雪畫實踐中，通過比較長城內外雪景之異，深感若要畫出北國的冰天雪地，畫出那雪肌冰骨玉樹瓊枝的世界，必須在黑白關係中以白為主，不能再靠「留白法」的反襯，也不能再靠「彈雪法」的粉飾，必須直接畫白色的冰雪。在白色的生宣紙上畫白，用白粉畫徒有脂粉氣而不能呈現冰雪的瑩澈璀璨，用水畫，未乾時尚有水痕，水分蒸發後則白紙一張，一無所有。怎樣能使畫冰雪的筆痕留在紙上，又經得起深淺墨色的襯托而不失張彥遠強調的「筆踪」，便成了于志學畫思夢想的課題。為此，他曾反覆實驗、摸索。開始，他也用過膠，但描繪對象與徐渭的花卉不同，每一筆摻和膠水的筆痕落在紙上周圍都形成一圈墨跡，根本不能顯示冰雪的渾融晶瑩。他也試用過蛋清，可是以蛋清和水則粘稠裹筆，揮筆不暢。不知經過多少次的失敗，他終於找到了最理想的明礬水。礬與膠同樣是中國畫自古至今一直應用的物質材料，把生宣紙製成熟宣紙的辦法就是平塗膠礬水，生紙的纖維經由膠礬充塞覆蓋以後，再落上水墨便既不穿透也不向四周浸潤了。明礬這種托墨托色的效能，後來曾被一些畫家用

于志學
雪夜

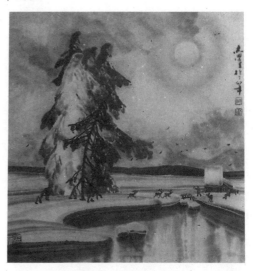

在描寫雨雪的飄灑上，他們在生宣紙上以礬水畫雨絲，灑雪片，再用水墨繪景，由於礬水托墨，凡用礬之處皆較好地顯現了雨雪灑落的效果。于志學則發明了在繪製過程中以明礬水為調劑的方法，或直接以明礬水調入微量水墨按一定的形態落筆，或視繪景需要以明礬水調和色階豐富的淡墨與淡色落墨。以礬水入墨，操縱起來，運轉自如，絕不滯筆，又能在生宣紙上固定筆痕，經得起筆法的反覆疊加而不失筆踪。其所以如此，是因為由於礬的作用，落紙的每一筆周圍都會形成一團水痕線，它在乾後亦不消失，恰可體現冰雪的透明。因此，它適於畫冰塊，畫雪原，畫冰溜，畫樹掛，畫積雪成冰的美景。從徐渭到于志學都沒有改變材料

而取得了人們意想不到的效果。他們超乎庸才之處在於：以劑量加減更充分地發揮了材料的潛在性能，在紙、水和膠礬的「配伍」中發他人所未發。這種創造性思維的方式很接近中醫名家加減藥味劑量用藥的方式，具此一點亦可見於志學的開拓是在傳統深處著力的。而最大限度地調動材料工具的性能以適於藝術表現，也反映于志學攻克冰雪畫難關的良工苦心。

我喜愛于志學的玉潔冰清的北國山水，但很少見到原作，更沒有機會觀賞他的作畫過程，同畫家本人也只匆匆一面，不可能聆聽他豐富的創作經驗。但玩味他的作品，閱讀他的文章，參看關於他的報導，我覺得他是一個有著深刻生活體驗、高漲的創造意識，頑強拼搏精神的有膽有識的藝術家。他的藝術表面看來已超越了傳統中國畫的形模，卻在骨子裡從內容到形式地繼承發揚著他所深深悟及的民族繪畫傳統的精華。他便是這樣的一個北國山水畫的「拓荒人」。

我們沒有理由要求一個藝術家的作品無美不具。任何一個畫家都只能從一些方面去拓展人們的審美視野，提高人們的審美境界，于志學也正是在這個意義上指出：「人各有所志，各有所愛，不能強求一致。藝術之萬花繁爛也在於此。」他的藝術作為中國現代中國畫領域的一株玉樹瓊瑤，風格是異常鮮明奪目的。如果把繪畫分為再現與表現兩種，他是傾向於再現的；如果把繪畫形象分為「具象」與「抽象」兩類，他是側重於具象的；如果把山水畫意境的構成剖析為丘壑與筆墨兩種因素，他是以丘壑創造

帶動筆墨更新的；如果說有的畫家更看重自我的表現另一種作者更重視與觀者的共鳴，那麼他是致力於與觀者溝通的。

于志學無疑已經開創了自己的一家一派，然而他仍在繼續進擊。瀏覽他的冰雪山水作品，可以感到，一開始他可能偏重於表現冰雪的瑩澈綺麗，表現苦寒中的生機。那倒垂於冰河江畔的玉樹銀條的紛披奇麗，那穿行於倒掛石筍般冰柱中的小鳥的沖寒翱翔，那鳴叫於大雪壓枝的老樹上禽鳥的戰風鬥雪，給人留下了深刻印象。而後他似乎在微觀與宏觀的結合中轉向突現北方雪原冰河的開闊雄渾。在這一類作品中，可以看到凍雲中的雁陣橫空，可以看到明月照積雪的無際清光與幽深渺遠。最近他來信說：「我將由一枝一樹的微觀描寫轉向宏觀繪畫……，然後轉入抽象階段。」這種不斷求新求變的要求，反映了他作為一個藝術家最寶貴的開拓精神。我不知道，可能轉入「抽象」階段的于志學是否恰好發揮他已有的優長和潛在的才智，但他正在轉向宏觀的作品確實已經拓展了冰雪山水畫的藝術境界，在構圖上也比原來更為講求完美而有韻律了。我相信，于志學遵循自己堅定不移的信念：「採平淡之景，探奇奧之妙，理萬繁之機，化萬物於心田，融山川之神韻」，同時也向傳統的精華開採，他的藝術肯定會在用冰雪建造的瓊樓玉宇中再上一層，以一洗舊觀的新面貌出現於世界。

樸野天眞的王鏞藝術

金石書畫貴融通，混沌鑿開有大聾。
解得初民原創意，凸齋樸野出樊籠。

王鏞
治印

在一次筆會上，雅擅書畫刻印的著名紅學家、文藝理論家、中國藝術研究院副院長馮其庸先生問我：「哪位是王鏞？」介紹他們晤面之後，馮先生開口便對王鏞說：「你的篆刻可謂吳昌碩、齊白石之後一人！」如眾所知，吳與

齊不僅是篆刻巨匠，更是書畫大師，他們或以「生鐵窺太古」之領悟用「蝌蚪之法打草稿」，或以秦漢印人「膽敢獨造」的原創精神發為繪畫，故開一代國畫新風。不但吳、齊如此，百餘年來凡以治印享大名者，其書法繪畫率皆別擅酸鹹，卓然有成。近十餘年間，隨著改革開放中民族文化的振興，不但湧現出眾多的中青年書法篆刻家，而且其中亦不乏觸類旁通精於繪畫的高手。年方不惑的凸齋主人王鏞，便是此中翹楚。十年以前，剛剛從研究班畢業的王鏞，已經在篆刻書法上取得了優異的成績，獲葉淺予獎金一等獎。其後，他一方面在書法金石上精進不懈，另一方面更在山水畫上著意探索，兩變其法，實現了有目共睹的飛躍。如今，他的山水畫已形成了樸野天真饒於筆底情懷的自家風貌，在中年畫家中獨樹一幟。

王鏞在攻讀研究生以前，學畫曾涉獵中西，亦嘗摹習古人山水。從師於李可染之後，始主攻國畫山水，並從毛筆寫生入手。這一時期，他的畫風寫實，像「李家山水」一樣，畫實境，講層次，重積染，尚未別開戶牖。不過，在李先生指導下，他練就了直接面向自然開採美與冶煉美的本領，擺脫了古人筆墨程式的桎梏，對於整體感與黑白灰的構置多有會心，領悟了入於前人之中又立於前人之外的妙理。稍後，在葉淺予先生的著意倡導與精心安排下，他又兼法孫克綱，著重理解筆墨與形象有即有離、離中有即的關係，對於打破先勾後皴再染的傳統程序、以偶然求必然的畫中三昧尤有妙悟，據此，他放開手腳，縱筆寫意，用潑墨，尚揮

灑，講筆筆生發，開始把筆端機趣的生動性融入慘澹經營的嚴肅性中，畫風為之一變。近幾年，王鏞又進一步以書入畫，用其所長，在保持固有師門法度之長的前提下，充分發揮筆法在繪形造境中的主導作用，精研「一畫之理」，講求筆勢運動，省墨而略色，務求「空景」與「實景」的聯結，「神境」與「真境」的契合，尤致力於筆致的純淨統一與有助於「達其性情」，其畫風又為之一變。這一變，我以為標誌著作為金石書畫家的王鏞在山水畫上的飛躍與成熟。飛躍與成熟的主要標誌，便是樸野天真的造境與樸野天真的筆墨情性的統一。

觀賞王鏞近年的山水畫，人們不難發現，畫家攝取或構置的景色，無論是南國的竹林村舍，還是塞北的黃原窯洞，無論是蔚然深秀的

王鏞
人世桃源

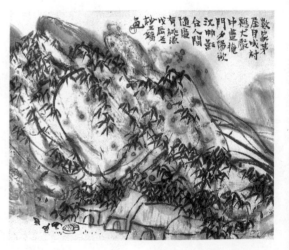

山腳人家，還是淸風徐來的路畔田園，他所著意表現或強化的美，則無不著眼於拙樸無華，疏野自得，如粗服亂頭，如卞和抱璞。在他的畫中，仁者的山多於智者的水，北國的雄多於江南的秀，秋日的生機多於春天的草長鶯飛。其丘壑林木的布置，大多著意於整體的大璞不琢，雄厚，圓渾，少觚稜圭角，無劍拔弩張，卻又十分注意顯現其蘊含的生機與內美。有趣的是，這生機與內美的表現，在王鏞腕下，主要不靠葱蘢的草木，而山筋石脈，隨處可見，祕葉繁枝，少無可少。一般而言，隨四時而榮枯的草木，最宜在春夏兩季顯現其葳蕤扶疏，生意勃發，但是正因其有榮枯之變，相對於山岩原坳，古人亦曾視爲毛髮而非體膚，王鏞大約有見於此，他爲了表現更深厚永恆的內在活力，往往在秋山中馳騁才思。如果說《霜林落後山爭出》一畫反映了上述命意的話，那麼，《淸秋入畫圖》中的題詩則把畫家的立意闡述得更加明白。詩曰：「新譜淸秋入畫圖，恐聞蕭瑟使人愁。無情最是孤巖好，不辨枯榮任去留。」俗云：「人生一世，草木一秋」，畫淸秋而省略凋落的草木，非但不是畫家無情，這恰恰反映了畫家的深情；深在著力揭示山原中永恆的生命力，揭示在似乎看不見的地殼運動中奔突的經久不衰的活力。他既然在對自然的認識上去華存質，拋開瞬間的感受的表達而精求那深藏其內的生機，他也就理所當然地放棄了對最大眾化的卻又不免「五色使人目盲」的繽紛色彩，而致力於水墨畫表現力的開拓。

正是在這個意義上，王鏞的書法精詣對他

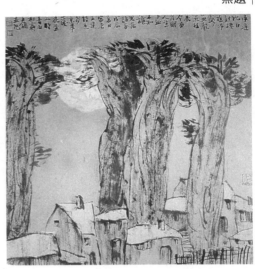

王鏞
無題

的水墨山水畫的探索起到了決定性的作用。他早已理解「書爲心畫」的道理，深深懂得書法藝術雖不創造繪畫形象，離寫實很遠，但一樣可以「達其性情，形其哀樂」，靠點線的組織與運動傳達一種心態，創造一種交織著美的理想、個性與感情指向的風格情境。同時，他注意到，書法畢竟不等同於繪畫，繪畫中的點線墨色也不相同於書法間架、筆法與行氣，但是，如果打算避免向油畫水彩借鑑色彩而失去自身獨立存在的價值，就不能不更深究水墨的點與線。而連點爲線，線其實便是點的運動，故在二者中把握中國畫的線——筆法，極大程度地發揮其輔助一定形象而充分傳情的性能，便成了繼

王鏞
行書

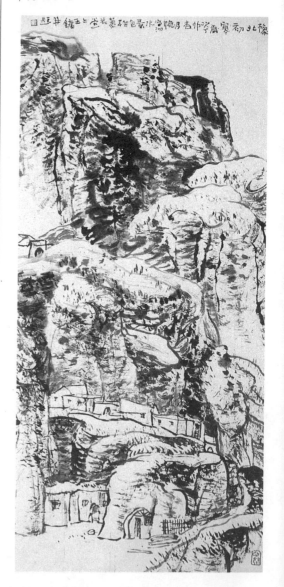

王鏞
豫北初寒

往開來的一大關鍵。在精研黃賓虹的山水畫之
後，王鏞體悟到，這位大師早已在這一方面勇
敢地開拓道路了。在那構圖平淡無奇的幅幅佳
作中，老人的繁密的點線，在黑墨團團之中創
造了亂而不亂的新秩序，不奇而奇的新境界，
含渾而具體的一片生機，在這一方面，似乎至
今還很少有人達到過。不過，王鏞也認為，學
習前人決不可脫離時代，以我就古人。如今再
去創造靜如止水般的山水畫作品，即便不乏內
美，也仍然是不合時宜的。為此，他把善於學
古與勇於自運相結合，充分調動本人長於行草
的潛力，在山水畫中以速多於遲的筆法，在點
線的揮運中，緊緊抓住一個動字，著力表現一

個勢字。在筆與筆似有意若無意的聯繫與生發中，體現總體的勢態，強化一種有筆端方向與心理傾向的力，造成一種蘊蓄勢能的結構，並使之與山岩的紋脈肌理、草木的長勢相契合。形成了蒼莽中見眞率，樸野中見活力，似靜而實動的個人風格。

應該指出，在以書入畫的同時，王鏞充分注意到了「借筆墨寫天地萬物而陶泳乎我」，注意到了石濤所主張的「繪景摹情」，並調動對生活的體察，通過點景的經營，使作品不唯不流於空泛，而且頗饒生活氣息。在他的山水畫中，土屋、窰洞、草垛、竹筐、糧袋，與院內啄食的雞、奔躍的狗、碾糧的磨、向陽的葵花，並非可有可無的點綴，也並非古今無殊的符號，正是靠著它們，畫面才憑添了與乾旋坤轉融爲一體的生生不息的訊息，增加了饒於生活情味又是生於城市之中長於高樓之內的人們夢想不到的自得其樂的樸野之趣。至此，我們可以看到，王鏞的山水畫，雖然沒有像另些畫家一樣地去歌頌移山塡海改造自然的活動，沒有去著力描繪江山人事的日新月異，但卻通過體達大自然與人類生活的和諧，在生態平衡中，歌頌了統一於樸野天眞的自然與人事間的偉力與生意。

追溯王鏞山水畫樸野天眞風格的成因，除去善於學習本師，轉益多師，尤善學習近代大家以外，我覺得有兩點很值得其他同行重視。第一是珍視青年時代在北方農村「插隊」數年中從耳目到心靈的體察感悟與收獲，並在近年的遊覽與閱歷中強化這種審美選擇。了解王鏞

的人知道，不僅他的作品樸野天眞，而且他本人確實也不修邊幅，不尙浮華，似乎還保存著昔日「插隊知靑」天眞務實的特點。第二是學習傳統，特別是金石書法傳統，能追本溯源地去挖掘民間天趣──那是一種不受宮廷窒息亦未經文人雅化的審美好尙，極富於藝術的原創力。他之注意於漢晉磚文書法的研究，便是一個很突出的例證。

十年風雨，十年奮進，曾在中學時代即已初顯藝術鋒穎的王鏞，如今在篆刻、書法，山水畫上均已自成一家。不過，和篆刻、書法相比，王鏞在山水畫上的飛躍與成熟，是走在了一條十分不易攀登的山路上。他這種以筆勢爲主導介乎抽象與具象之間的山水畫，一切閱歷、素養、天才與功夫都必須集中於極微妙的分寸尺度上，特別是在他取得了近年十分穎異的成績之後，如果不向寫實或抽象靠攏，勢必要在畫內外下更大的功夫。對於這一點，他是清楚地意識到了。以他質樸內秀又不事虛誇造作的性情，我相信他不會滿足於既得的成績，一定會像他所描繪的大自然一樣地不捨晝夜不擇細流地迎接新的時空的挑戰。

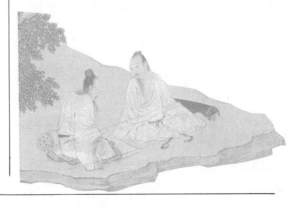

人情哲理兩參和的戴衛繪畫

在 中外美術史上，都不乏多能兼擅的畫家，然而，他們一旦在某個領域成名，其他方面的才能反而被輿論所掩蓋，戴衛又何嘗例外。

這些年，戴衛致力於為文學作品裝幀、插圖，極盡良工巧思，短短的八、九年間，獲獎達十餘項，出手佳作深得茅盾、巴金、曹禺和聶華玲等名家的稱嘆。從此，他成了舉世聞名的裝幀藝術家。

對此，戴衛不無感慨地說：「真是無心插柳柳成蔭呵！」原來，他早已與中國畫結下不解之緣。小時候，還在學西畫之際，他已陪著陳子莊出入茶館，聆聽高論了。後來，他無所不畫，夢想成為農民畫家而率先從城市下到鄉村，孰料在「文革」風暴中歷盡坎坷。他那顆富於創造性的自由靈魂開始在漫漫的藝術天地裡尋找形式，終於看到「精騖八極神游萬仞」的中國畫才是自己的歸宿，從此他愛上了中國畫。文革以後，他被援引到出版社做美術編輯。為了報答知遇之恩，他精益求精地為詩文小說作嫁，中國畫反而成了「內養」而偶一為之。畢竟黃胄的眼力非凡，是他首先發現了戴衛中國畫的潛能，由於他的鼓勵扶掖，戴衛在 1983 年進入中國畫研究院深造，隨即創作了獲獎作品《李逵探母》。他的中國畫才能脫穎而出了。

他創作《探母》時，整個中國畫壇正在撥亂反正中謀求復興。畫家們普遍著意於發掘真情實感的動人力量，恢復水墨寫實繪畫直面人生的功能。《探母》並不例外，但它的出手不凡，首先在於沒有止於描寫一時一地的感受，而是在正義與邪惡環境的抗爭中，成功地塑造了「無情未必真豪傑」的典型形象，集悲歡離合於一瞬，充分展現了叱咤風雲者豐富複雜的內心世界，以超越歷史的巨大概括力描繪了深沈的人生體驗。因此，這件作品極易掀起觀者的感情波瀾，對於歷盡各種人間慘劇而不失英雄氣概的人們，無疑是一曲深摯而壯美的贊歌。《探母》的成功還在於畫家把維妙維肖的西方寫實主義方法恰到好處地融進了中國人物畫。講求造型的嚴謹，而又賓主分明，虛實相生，不流於瑣細；重視筆墨的韻味，卻又以造型目的為依據，詳略得當，不失之空泛，因而生動傳神。此後一段時間，戴衛更把生動的速寫意味納入了水墨人物畫中，描寫自己熟悉的下里巴人的生活風情，描寫獵奇者品味不到的清新而歡樂的氣氛。論其風格仍屬於水墨寫實主義的範圍，但顯得更加活潑而生動了。追其原因，大約與親切的回憶不無關聯罷。

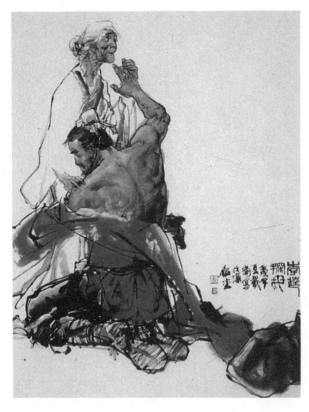

戴衛
李逵探母

　　從 1985 年開始戴衛的中國畫開始了新的探索。這時，一場關係到中國畫命運的大討論席捲了神州畫壇，反傳統的呼聲遮天蓋地，中國畫途窮的鼓噪震耳欲聾。對此，有的人奮起弄潮，有的人盲目抗流，也有的人隨潮起潮落而浮沈上下，不能自己。戴衛不僅沒有被捲到潮流中去，反而更睿智地潛入了傳統的深處，追溯著民族文化的源頭，涵泳著民族藝術精神，思索著與畫相通的藝術規律。他的藝術也開始擺脫了寫實化而趨於意象化。這一時期，他畫了大量的逸筆人物小品，率多取材於古聖先賢。不能說每一幅都十分成功，甚至在反覆探索中

也難免出現構圖的雷同，但共同的趨向是對表象的超越，簡於象而深於意，重於筆而略於形。他不再以給對象傳神爲極致，而是以對象爲媒介抒寫感觸與襟抱。畫中那妙在似與不似之間的聖哲名賢，夸父、女媧則如騰躍於今古的巨龍，莊周、達摩則似歷盡劫波的靈石，那吞吐大荒的口角似乎飽含著一往無前的驍勇，那似開似合的眼睛亦閱盡了滄桑之變而智慧無涯。簡率的用筆，空靈的構圖，把人生、歷史與自然的界限消融了，畫家似乎已把自己的襟抱與無今無古的民族文化精神匯爲一體，將「超以象外，得其環中」的「象外意」提高到文化的

層次。

　　爲了把寫實的技巧蛻變爲意象的技巧，戴衛還把山水花鳥畫的畫法引入了人物。《个山大師像》與《杜甫聞官軍收河南河北》最堪嘆賞。前者，他用八大畫鳥眼的手法爲八大點睛，略事點苔的身形又分明取法了八大畫中的奇石。後者，那「漫卷詩書喜欲狂」的身影，竟然出之以潑墨荷葉的狂放紛披，十分得體地襯托了老淚縱橫者的心花怒放。兩幅畫在融會貫通上實現了遷想妙得，今人嘆服。

　　雖然如此，戴衛的逸筆小品限於即興發揮，直抒胸臆，如果觀者不諳熟題識的內容，亦難免有「跡不逮意」之憾。爲了克服這一探索階段的美中不足，戴衛開始以即興發抒爲基礎，高揚創造意識，變小品爲巨構，變描寫個體爲表現人物關係，保存人情之美而拓展哲理之奧，他的中國人物畫又完成了一次重大的飛躍。

　　標誌著這一重大飛躍的作品有三：曰《重逢》、曰《智者》、曰《鐘聲》。《重逢》在表現巨大的思想感情容量上直承《探母》，但那悲喜交加的感情已掙脫了具體人物，帶有了更普遍的意蘊，是海外遊子與故土親人的重逢？是奪取了政權後的老兵與根據地父老的重逢？是取得了相互理解的兩代人在中華沃土上的「重逢」？觀者自會浮想聯翩，無需作者指點。惟其不加指點，才具有超時空的藝術力量，才具哲理意味。在藝術表現上，戴衛以水墨吳裝的樸素手法，緊緊把握住人物不能自制的身姿與激動的手勢，一反常例地省略了面部表情的精意描寫，把情感的奔湧凝聚在石頭般的身形中，

取得了含而微露寓動於靜的效果，產生了激蕩人心的力量。

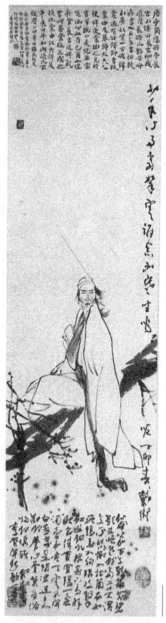

戴衛
李賀像

《智者》則描繪了兩個似乎與天地同在的老人，靜靜地對弈，他們彷彿兩座築基於大地的高山，下半身猶處於茫茫的昏夜，上半身則聳入萬里風烟。沈靜的面部好像吞吐著風雲，靈動的指爪則顫動著智慧。這是兩個歷史老人在競爭高下，但靠的不是暴力，而是悠久文明澱積的睿智，畫家之追求哲理性，在此又一次地表現出來。據說，此畫是戴衛獻給世界和平年的禮物。

《鐘聲》像《智者》一樣旨在發揮哲理，作者的意圖是為人類違背自然規律的盲目性敲響警鐘。為此，他在構圖上沒有拘泥於說明什麼，而是以強有力的形式引人深思。你看，他把視線統一的各種族的人物處理成如有群山般的生靈，他們彷彿已結合成一個群體，然而目光中無不充滿了驚悸和惶惑，他們感到的不是合力的強大，而是孤獨無助，是不安，是疑慮，是陌生……。作者以獨特的藝術意匠向觀者提出了不得不去深思的問題，盡管深思的問題可能已經遠遠超出了原來的立意，我想，這正是

作為哲理化作品的十分有益的探索。

至此，我們可以看到，戴衛自創作《李逵探母》以來，在短短的幾年中，他的中國畫已經由具象性繪畫進入了意象性繪畫進而又向著精神性繪畫騰飛。倘若說他的藝術異常完美，那顯然是溢美之詞，但是，如果看不到他的「筆愈簡而氣愈壯，景愈少而意愈長」，恐怕也太不尊重事實。我深信戴衛還沒有在已有的創作中窮盡才能，因為他仍然不息地向著現代藝術與民族文化精神寶貴部分的聯結上探尋。他不阿時，不隨波逐波，尤其不盲目的「膜拜西風」，難怪厭於「膜拜西風市井喧」的美術理論家蔡若虹視戴衛為忘年知友。他稱讚戴衛藝術的七絕一首也許比本文更加言簡意賅，不妨恭錄於此，做為本文的收束。

筆墨無多意象多，人情哲理兩參和。
潛心蛹臥迷莊子，掩面仙游效達摩。
神似應從形似始，客觀其奈主觀何？
十年風骨堂前客，獨唱寒門下里歌。

聶鷗畫境的形成與發展

十年「文革」之後，一顆顆遺落在荒野中的明珠獲得了煥發異彩的條件。年方及立的聶鷗便是眾多明珠之一。

她雖然自幼愛畫，卻幾乎沒有畫過中國畫，也沒有讀過大學，然而，由於導師的慧眼，她從山西農村一舉步入了中央美院中國畫系的研究生班。畢業之後，又是由於導師的力薦，她來到北京畫院。在以後的數年間，聶鷗像自己喜愛的農村父老一樣厭於時議的空泛，淡於藝苑的爭能，一直生活在自己的世界裡，以未受污染的童真緬懷著瘋狂歲月中使自己得享溫馨的農村樂土，又在閱讀倫理學、哲學與傳記文學中，在品味周思聰等師輩畫家的淡泊自持中，昇華自己的精神境界，尋找著屬於自己的畫境，探求著適於自己的藝術語言，終於水到渠成。在她那平淡簡樸而天真自在的畫境中，閃現出一種亦今亦古的歷史文化精神，吸引了愈來愈多的愛好者。

一、平淡而溫馨的畫境

多能兼善的聶鷗主要是一位人物畫家。她的人物畫雖然也為對象傳神，但更突出的特點是寫心，不大注意於戲劇性的情節，也無意於勸善戒惡，她總是去創造類乎山水畫一般的動人意境。畫面簡潔單純，多是記憶中的農村生活小景，充滿了古樸而清新的鄉土氣與人情味，毫不矯飾地展現了自己的魂縈夢繞。

石濤說：「畫者，從於心者也。」誠然，繪畫並不是現實世界的簡單摸擬，而是外物觸動畫家內心之後，心靈對世界的觀照。每一個有才能的畫家，其作品的整體都創造著一個充溢著美的新世界，都善於把這一再造的世界訴諸獨特的視覺形跡。在這一創造過程中，現實的一切都經過了篩選，經過了淨化，經過了感情的陶融，經過了想像的幻化，最終體現了一種畫家心嚮往之的精神。

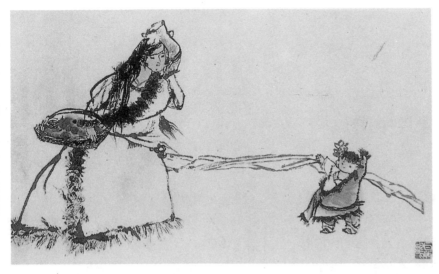

聶鷗
媽媽，抱

　　聶鷗正是如此。她不願把繪畫變成自我作苦的桎梏，而是當成實現精神自由的媒介。盡管她的每一幅作品各不相同，但是共同構成了一個超越時空的統一畫境。這是一個饒於深情與暇思的內心世界。她的這個世界，充實、淡泊、悠遠而又切近；似若昨日身邊的活動，依稀如在目前；又彷彿夢中情境，恍如隔世。遍觀聶鷗的小品人物，你會感到置身於古老的北方鄉村，大地噴散著泥土芳香，光禿的老樹掩映著簡陋的老屋，天上每多自由翱翔的群雀，水中偶見無憂無慮的鴨鵝。生活於其中的人們，有樂天而純樸的老農，憨厚而勤勞的壯漢，健美而輕盈的村姑，天真而活潑的兒童。他們衣冠樸陋，不乏補釘，勞動工具也僅止扁擔、柴耙、鐮刀、土籃，可以說十分原始，然而，他們生活得自由自在，流露著酒肉朱門夢想不到的生活樂趣。陪伴著他們的是壯健耐勞的牛、溫馴善良的羊、司晨的雞、歡吠的犬、活躍的

驢、麗日中草籠裡蟈蟈的鳴叫、明月下醉歸者身上的酒香。在這個世界裡，人與人的關係充滿了親情，充滿了友愛和睦。人與自然的關係，又那麼融洽和諧。向自然索取的人們，本身已與自然融為一體。這裡沒有淒風苦雨，有的是潔淨而柔情的晨霜薄霧，微雪和風，沒有你死我活的衝突，有的是被長輩鍾愛的孩提的歡樂。這是一個「無懷氏之民」「葛天氏之民」的世界。

　　不難看出，聶鷗的畫境來源於不失赤子之心的眼光，來源於對呼吸著悠久的文化空氣似未捲入政治鬥爭風雲的農民心態的把握。你與其說她畫的是具體的生活感受，勿寧說畫的是一種千百年來與大地同在的勞作不息又樂天安貧的文化精神。對這種文化精神，她有依戀，亦有感喟，因此，她的畫意蘊豐富而不貧乏，耐人尋味又不易靠語言表達清楚。我看，這絕不是西方專家稱贊的理性，倒是一種靈性的映現。

二、崢嶸歲月中的偏得

聶鷗心靈世界映照出的畫境，來自她畢生難忘的經歷，也是她在錯誤年代中的偏得。幼年的聶鷗，便因酷愛繪畫，深受師長的垂青，卻一下子被「文革」中的狂瀾捲到了山西農村的窮鄉僻壤，被迫離開京華，告別了就學於美院的天堂夢。她似乎明白了天地應該屬於那些雖乏品學天資然血統高貴的人們。可是，大同農村卻異常的平靜，沒有殘酷爭鬥的喧鬧，沒有對年輕孩子的非類的歧視。雖然還不能說這裡的父老「不知有漢無論魏晉」，但那因頭腦簡單或私欲膨脹而釀成的迷狂狀態，很難污染這塊與古老文化同在的沃土。善良的農村父老，把她和她的同樣來自北京的青年伙伴看成帶來知識文化的上賓，當作失去了爹娘的可憐的孩子。在這裡，聶鷗接觸到與知識增長無關的美好品格，看到了一片清明而生機勃勃的天地。這裡有的是友愛、是同情、是仁者愛人，沒有爾虞我詐，沒有「砸爛狗頭」，沒有只知競爭不願謙退。在物質生活上貧窮而落後的農村，在精神上卻是富足而平衡的，人們視野不寬然而善良純樸。這對於飽受家世衝擊的幼小心靈，又何啻小鳥天堂。

在九百六十萬平方公里的祖國大地上，歷史的發展從來難得平衡，任何狂濤巨浪也無法衝擊到每一寸土地。在那悠久文化哺育下一代一代繁衍生息的農民，甚至不知北京、上海為何物，然而卻保存著傳統的美德。與農村父老幾年的同甘共苦，可能使聶鷗漸漸感到以「文革」中否定一切的眼睛看世界，幾乎一切都是扭曲的，都應「橫掃」，真是遍地枯朽。以善良農民的眼睛看世界，幾乎一切都和諧融洽，欣欣向榮。這幾年苦中其樂陶陶的生活經歷，給本來就童心未泯的聶鷗以不可磨滅的記憶，撫慰著這位涉世未深的年輕畫家。雖然，她自小便畫素描、畫油畫，使用著西方舶來的技巧與方法，但是在價值觀念上，此後便深深打上了民族傳統文化的烙記。

成為畫院畫家之後，她不需要天天上班，也不必像教師那樣鎮日思考知識文化的更新。她獨處一室，很少進城，又在接受外界事物上有著很強的選擇性，所以，藝術界文化界洶湧奔躍的新浪潮，幾乎左右不了她。她一直以深深的眷戀沈浸於充溢往日溫馨的農村之中，並以天真無邪的童心，重返自然的渴望，對傳統文化中符合人性部分的反思，創造著真善美的畫境。

她畫的是現代大城市中少有的東西。過於看重物質文明的人，會以為聶鷗畫中人物的鶉衣百結是一種悲天憫人的高高在上的情懷，殊不知，她的綺夢雖朝著過去，但對精神文明的讚揚卻是向著未來的。

不乏中國畫家推崇的「氣韻生動」。在其後的一段時間內，她以同樣的風格形跡完成了一批創作，多不畫背景，人物均處於朝霧、晨霜、月光、空氣、乃至雨雪霏微之中，諸如《晨露》、《霜凍》、《大雪》、《戴月歸》、《春消息》等，這一類淡墨寫實作風的畫幅，以清新、抒情而又形象筆墨兼備的特色，以其對農村生活美的揭示，得到了國內外的重視。她的名字開始走向世界。

三、由寫實藝術到靈性小品

聶鷗在研究生畢業後不足一年，便以淡墨寫實風格引人注目了。第一幅聞名之作是《露氣》。這幅作品取材於平淡又平淡的田頭，描寫五更下地的農民，在朝露未晞之際，已然用過早飯，正面對著行將返回的送飯的孩子。畫家像傳統中國畫一樣省略了背景，也像傳統國畫一樣僅僅使用水墨，但造型準確，筆墨洗練，人物身姿描寫得微妙傳神，情態刻畫得維妙維肖。尤其引人矚目者是淡墨色調所呈現的露氣，把一切都籠罩在濕潤而清新的氣氛中。這一別出心裁的構想，把油畫中講求的空間感強有力地引入了國畫，也增進了作品的抒情意味，細膩生動地歌頌了平凡勞動生活的美。可以看出，聶鷗此時畫風的靈秀蘊藉明顯地脫胎於盧沈和周思聰。她也像他（她）們一樣地重視把西畫的寫實作風注入國畫，講求解剖、透視、空間、質感，同時也最大可能地在「應物象形」「傳神寫照」的前提下，發揮著中國畫筆墨、布局的效能。因為聶鷗畫的是早已爛熟於心的農村生活，又在用筆落墨的簡潔生動上融入了速寫的意趣，所以即使刻意求工，也不落斧鑿痕，也

聶鷗

冬日

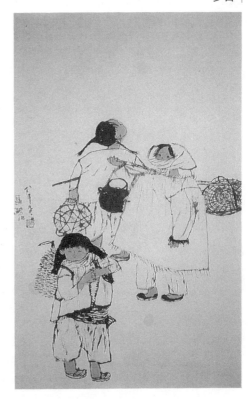

上述作品已令讀者耳目一新，卻沒有達到聶鷗的意願。她認爲創作應該是一件隨心所欲十分舒服的事情，可是，爲了完成上述有意識的創作，她免不了找模特、參考照片，隨時想著造型的準確與筆墨的有機分布。如此畫來，便不能從師門和古法中脫出。這是因爲，葆有童心的聶鷗，她那循規蹈矩的一面早在當「知青」時超越了。本來，她從入學起便主動接受後天法則的訓練，是個聽話的好學生，上路極快的小畫家。然而，聽話守規矩並沒有使她避免青年時代的命運，獲得的不是自由，而是迷惘。到農村之後，她對農舍中農具的隨意放置並無條理一切唯求適性而自然的農民心理，產生了別人少有的敏悟。能不能在藝術創造上實現那種富於天趣的境界呢？能不能不計工拙地抒寫內心，「遣去機巧」，出神入化呢？長期有意識的訓練，終於導致了厚積而薄發。當著她爲昔日的同赴山西農村的伙伴即興揮毫時，一種新的繪畫風貌不期而至。心中的想法一旦變成了現實，一旦受到社會環境的容許，經過信息反饋，畫家原有的意向也變得更加清晰。此後，聶鷗的創作不再慘澹經營，一律即興而作。她的藝術風格也由淡墨寫實轉向了即興寫意，由清暢生動轉向了簡潔稚趣。即興作畫使聶鷗能夠在有意無意之間運思，在有法無法之間落筆，能夠從水墨寫實主義的舊模式中擺脫出來，不再爲前輩、師門的成就所覆蓋。她終於找到了適合於自己畫境的藝術語言。

以這種即興寫意的畫法，聶鷗創作了大量優秀作品，諸如《早霜》、《疏林砍樵》、《日出

勞作》、《小雪初晴》、《醉歸》、《晚秋》、《晨風》、《姐妹》、《三代小睡》、《春到農家》、《山道長長》、《秋日》、《冬日》、《收秋》、《農家》、《午憩》、《牧驢》等等。在這些作品中，她依然描寫她眷念的農村生活，仍然主要畫人物，但很少再畫前一時期的掛幅，表現複雜的人物關係，人物變少了，也變小了，構圖形式也變成了小方冊式的格局。在人物形象的描繪上，她不再如實描寫，而是以不乏童眞的眼光突出各類人的情態：老漢的幽默，靑年的憨壯、農女的樸秀、孩童的蹣跚。畫法有一點誇張，有一點變形，但無不似兒童心理的幻化，她抓住最鮮明的感受，最強烈的印象，似虛若實地信手寫來。

聶鷗
午憩

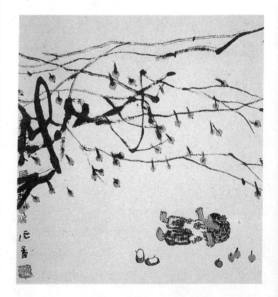

如果說，聶鷗淡墨寫實期的人物畫善用空白，著意誇張空間透視，成功地表現了霜露霧雪中的氣氛，體現了對悠遠生活的情思，那麼，進入即興寫意時期之後，她就更加注意點景，以精粹的物象符號呈示人與自然的相得益彰。在這一時期的作品中，時見籠烟的寒林、夢幻般的禿樹、歪斜的老屋、蓬鬆的草垛、盛滿水果的土籃、斜倚的鐮刀、隨意放置的柴耙、漢畫式的犬馬、滿天飛舞的小雀似乎歡快地歌唱，俏皮的驢子走出了節拍……，飽浸意念的物象，已不再講究透視、空間、質感、生長規律，西方寫實主義在自然科學影響下的科學精神開始被藝術家直覺感知外物的靈性所取代。那最能體現畫家靈氣的筆墨也變得豐富而微妙了。聶鷗的用線不再使用筆跡清晰的狼毫，改用不完全接受控制的長鋒羊毫。筆法由剛健利落變為樸厚含蓄，皴筆多於勾筆，積墨多於破墨，恣意自然而不輕飄。可謂筆筆送到，又沒有起止之跡。為此，她刻了唯一的一方閒章「送到」。至此，聶鷗前一時期作品中特殊造意的出手不凡，已經完全融化於個性化的筆跡形象之中。她靠著兒童般天真的心靈，馳騁想像，在以饒於傳統意味的媒介表現深入到文化層次的精神境界上，歸真返樸，循乎自然，實現了藝術地把握世界的自由無礙，高揚了主體精神，同時也就體現了現代意識。

四、對傳統神髓的潛入

隨著聶鷗在人物小品畫中點綴景物，深入開掘人與自然一體的關係，一個新的課題出現了，那就是如何在布景上精益求精。這時已進入了 1985 年。全國上下又一次爭論起中國畫的興衰，各種驚世駭俗的議論一時充滿了畫壇。聶鷗是一個消化力極強又與世無爭的畫家，雖然主觀上重視吸收新知，也訂了近二十份報刊，力求擴大自己的信息量，但是對各種時髦的卻又言不及義的雄談闊論，覺得沒意思。於是，當著許多人向慕西方文明、反傳統以求新時，聶鷗卻從自己的需要出發，潛心於山水畫傳統。她不是發思古之幽情，而是去領會千古常新的藝術規律。原來並不喜歡傳統文人畫的聶鷗，一下子發現了傳統無與倫比的覆蓋力。她看到，石濤、漸江的山水畫是那麼令她興奮，是那麼與自己藝術上的追求契合無間，大有相見恨晚之慨。她喜歡他們筆下的山川與人「神遇而跡化」，喜愛他們把創作當成實現心靈自由的手段，喜愛他們不畫眼前丘壑而畫胸中丘壑，使心靈重返自然，按理想再造人間天地，喜愛他們作畫的隨心所欲任筆縱橫。她尤愛石濤藝術觀念的似古實今、奧理冥造與出奇制勝。於是

乎她開始臨寫。聶鷗的臨寫也自創一格，不是一五一十的複製，而是在身邊擺上十多張紙，面對古人的精品，邊揣摩，邊在紙上隨意臨寫。這張紙畫一棵樹，那張紙臨一塊石，求精而不求全，既學古人的筆墨，又加進自己的意味。其實，與其說是局部臨寫，毋寧說是感應。過後，她再按著己意在畫有不同景物的未完成品上描寫人物活動，一幅幅佳作就這樣產生了。在這種始於即興式對臨終於即興式的創作中，聶鷗不但學到了實實在在的筆墨技巧，而且以自己的敏悟深入了古人之心，進而把傳統的具有極大包孕力的理法化入自己的作品之中。那妙在似與不似之間的造型觀，那物我交融的脫胎論，那大象無形大樸不琢的境界說，那以非而是，似欹反正，化虛爲實的辯證認識，都以新的形態潛入到聶鷗平淡稚趣而生意融融的畫境創造中來，在她的筆下煥發了新的生命力。

五、飛躍後的拓展趨向

有兩個新的跡象表明了聶鷗藝術的發展趨向。一個是以中國畫入油畫。她在繪畫上不願意單打一，在相當長的時期以來，她雖成了中國畫家，但油畫和連環畫依然與國畫並進。雖然，在她畫完《五個女子和一根繩子》以後，有感於畫連環畫總難免「過場戲」，不便於傾注

更多的心血，下決心放棄了。但是，油畫卻一直不曾停筆。有趣的是，她的油畫與國畫總是在觸類旁通中同步發展，畫境大同小異，畫法也大體接近。起初，她的油畫《送早飯的孩子》作風近乎國畫《露氣》，走的是寫實的路子。至《靠山人家》已像國畫人物小品一樣帶有寫意味道了。那質樸、稚趣、平淡又不乏生活情味的造境與即興寫意國畫《晨風》等作品可謂同一旨趣。近年來，聶鷗的油畫益趨成熟而純淨，

聶鷗
油畫　靠山人家

大多畫雪中的農村活動，或以人物爲主，或只畫風景，二者卻總是統一於銀白色的調子中。從《早霧》、《大雪》、《晴雪》和《河谷人家》可見，國畫中以黑爲主黑白相生的技巧被聶鷗

一變爲「計白以當黑」了。她像畫國畫一樣在油畫中使用大塊空白，以赭褐對比出霜雪的渾厚瑩潔或鹽鹼地的生澀。國畫裡的平面布局、層層皴染的方法，單純而豐富的色彩，充滿主觀隨意的趣致，寧靜而又多生機的情韻，幾乎全被她吸收融會到油畫中來了。不僅畫面效果如此，其創造過程在重視即興抒寫上又何嘗有異於國畫？我發現，起步於素描和油畫的聶鷗，在淡墨寫實風格結束之前，其油畫的思維方法影響了她的國畫，如今，則是其國畫的思維方法影響油畫的創作了。

　　另一個趨向是開拓中國畫山水人物橫幅巨製的新領域。聶鷗在畫小品人物之前，就以宏偉的氣概畫過《青銅時代》，那是研究生的畢業創作，已經初露才華，卻尚未找到自我。近年，聶鷗完成了一系列即興寫意的人物小品，雖覺發散了精神，寄託了感情，但總感意猶未盡，老想找一個媒介在一幅構圖中描繪各色各樣的人物情態。一個偶然的機會，友人請她畫《蘭亭序》，由此，她發覺古代那些情景交融人物紛呈的文學名篇正是自己尋找的媒介。在這樣的母題中，她可以極情盡致地描繪人物，可以摹山畫水，充分展現人與自然的呼吸相通。《蘭亭序》所表現的事件與人物，聶鷗不大熟悉，缺乏實感，可是另一些古代文學名篇中的境意，她卻在農村體驗過。循着可以銜接今古的思路，她開始畫《桃花源記》、《喜雨亭記》與《醉翁亭記》。藉以發抒自己心靈深處的感受，施展自己的才能。畫過第一幅《醉翁亭記》之後，她還想畫第二幅，一幅比一幅人多，多至二百餘

聶鷗
醉翁亭記（局部）

人，穿插錯落，情態各異。在這種人物多至上百環境山重水複的大構圖中，聶鷗調動了自己的一切才智，把小品人物畫的稚趣生動與學習清初四畫僧山水的收穫集而爲一，借古代題材描寫了自己諳熟的農村風俗圖畫。就其構境的宏偉與人物活動的豐富耐看而論，可以說直承張擇端的《清明上河圖》，但神情意態與畫法的自由如意已遠遠超越了古人，用《醉翁亭記》和前一時期的小品人物比較，人們不難看到，聶鷗的藝術已由簡入繁，由清空稚拙轉向了沈厚蒼鬱。雖然如此，卻依然不失平淡天眞，毫無強加於人的矯揉造作。她現在正朝著作品「可以比較長久地給人以欣賞和記憶」這個方向勇猛精進。

　　聶鷗創造的畫境已經吸引了眾多的觀者，明眼人尤爲關注其畫外意蘊。她在形成並發展別具一格的畫境中積累的與眾不同的經驗，從深層講，在進行文化反思與加強國際交流的今天，不啻提供了另一耐人尋思的啓示。

淡寂寥廓的常進山水畫

年少耽幽獨，思親淚自潛。
五湖戀烟水，鍾阜畫青山。
淡寂顯心象，寥廓展空間。
詩情如李賀，天夢閣風鬟。

十餘年來，中國畫壇異常活躍，中、青年畫家再也不滿足於師承法乳的衣缽相傳，再也不甘於跟在師輩後面緩慢地爬行，幾乎個個力求在前人之外以領導標新的手眼推出不與人同的自家面貌。人物畫、花鳥畫如此，山水畫亦復如是。現代西學的東渡，塵封門戶的重開，爲新一代山水畫家的標新立異提供了他山之石。開始，他們之中的多數往往以西方的繪畫改造近現代的國畫，由水墨寫實主義，而至異彩紛呈，光怪陸離。盡管多少也改變著人們的視覺觀念，卻遠離了傳統的山水意識與審美習慣。稍後，部分年輕畫家變爲回溯本土傳統，尋根探源，或取宋畫的質實雄闊，或取元畫的超邁空靈，或致力於丘壑圖示的翻新，或沈潛於筆墨情致的多變。然而無論對於西方繪畫的拿來還是對古代中國傳統的擇取，總是任情選汰，倉促運作者多，冷靜反思、深謀熟

慮者少。能夠循流溯源地整體把握傳統變異之由，善於分析又精於整合者畢竟不是很多。然而，「江山代有才人出」，不管在南方還是北方，也都出現了這樣一些好學深思的年輕畫家。他們在現代山水畫中的突破已引起有識之士的注目，南京畫壇的常進就是其中之一。

南人北相的常進，工作在龍盤虎踞的南京，卻戀念著少年時代流連數載的五湖烟水，生活在六朝金粉的古都，卻偏愛郊野秋林的蕭寂與憂鬱。也許金陵的形勝或「文革」的跌岩鑄成了他崢嶸幽渺的心胸，也許幼失母愛的遭遇把他的赤子之心早就引向了迷朦而溫馨的自然。在常進拈起畫筆之前，他就愛上了可以在無言中對話的山水。遍學中西繪畫之後，他很自然地選擇了山水畫爲主攻方向。經過一番靈心妙悟地探索，他創造了既不同於前人且又與古代山水畫一脈相承的自家風格：簡潔幽邈，淡寧寥廓，寂滅中躍動著生機，恍惚中隱現著風物，山川在靜穆中生成變滅，丘壑在虛靈中嶄然頭角。這是一個似近而實遠的「空景」，是一個無古無今的「神境」。畫家的精神也便游弋於這樣一個人類生存孳乳的廣大空間中，在「微茫些子間隱躍欲出」。常進山水畫之吸引人，固然在於創造了由簡化而奇幻的形、悠長而簡潔的線、

常進
秋水無聲

細密而鬆動的肌理和雅淡的色墨構成的新的樣式，卻更在於它的精神性，在於其精神性與民族文化的聯繫。惟其如此，他的藝術給我留下了深刻印象，促使我去尋求某種妙不可言的啓示。

常進
天夢

可惜我認識常進很晚，一是他不善交遊，二是我的生活圈子很窄。要不是陳孝信先生願爲曹丘，至今我對常進的藝術仍是知其然而不知其所以然。以往，在我心目中，常進的畫格，以《天夢》爲代表，及至今年之初來常進家看畫晤談，才弄清與《天夢》畫風迥異的《秋水無聲》也是他的手筆。這兩件風格殊途的作品，正好反映出常進由取法西畫到回溯傳統的重要轉折。

《秋水無聲》之所以在中國六屆全國美展中引人矚目，在於它全無以前人眼光看世界的弊病，眞切動人，充滿了清新的氣息，彷彿能使人感到泥土的芳香。它完全不同於古代和近代的中國山水畫，倒是有點接近於西方的風景作品。焦點透視的採取，突出了前景高大的秋林，推遠了林間的村舍。細膩的寫實畫法，使之具有如可步入的眞實感。然而，那情景交融的意境，又區別於一般的西方風景畫。畫中成功地描寫了薄暮秋林與村民的生息，靜謐無聲

的景色潛藏著和諧的律動，平靜的秋水與屈曲
的小路，更縈繞著牧歌般的詩情。

　　這件佳作完成於 1984 年，此前，他已在無
錫向吳榮康學習素描，水彩，向尹光華學習中
國山水畫。接著又回到南京，在亞明的指導下，
從「師古人」走向了「師造化」。這時，隨著人
們視野的開放與新潮美術初起，常進極不滿意
於傳統山水畫的大同小異與缺少視覺眞實感，
開始求法於西方印象派以及印象派之後的風
景。然而自幼形成的陶情於自然的文化心理，
依然主宰著他的繪景摹情，不強調筆墨而重視
意境的《秋水無聲》正是這一創作傾向的產物。

　　這種風格並沒有在他手下過多地持續，從
翌年創作《夕照》開始，經過 1986 年的《雲起》、
《江山寂寥》、1987 年的《太湖組畫》、1988 年
的《雪霽》到 1989 年獲水墨新人獎的《天夢》，
他逐漸完善了一種回歸傳統並借古開今的風
格。《天夢》像《秋水無聲》一樣，仍然追求著
寂靜而抒情，但那意境已化實爲虛，在具體與
寬泛之間，似乎畫的是太湖之畔，又彷彿是以
太湖邊感受營造的「天夢」。畫中，隱顯於薄霧
中的景色冷寂而神祕地融於無邊的時空中，各
種三角形的奇石在一片灰朦朦的草地與令人迷
恍的天水中無窮地變幻，平頭而左右伸展的小
樹奇詭地點綴著這莊肅而永恆的大化。除去空
間意識已迥別於《秋水無聲》而皈依了五代北
宋的山水畫傳統之外，這幅畫的形象處理與筆
墨技法也轉爲變化古人出新意，木石旣是可視
形象，又已經簡化爲多變的程式，筆墨則於蓬
鬆毛澀的運轉中表現著古人所少見的肌理感。

常進
雲起

其他完成於這一時期的作品，雖各不相同，但
大體屬於同一格調。從中可見，此時的常進分
明是在謀求著現代審美意識與傳統的結合。他
不再滿足於描繪眼前實景，也不經意於地域特
徵的呈示，更不局限於再現具體的生活環境，
但他也沒有被傳統的套路所局限，而是努力地
探索著個性鮮明且又經過心靈幻化與宇宙意識
融會的視覺形象，小中見大地表現那寥廓神祕
的廣袤空間，體現其冷雋穩健的氣質，表達其
超具體感受又略帶憂鬱與岑寂的情緒，這一切
又是同他的歷史感緊密地關聯著。他在敍說《天
夢》立意的文章中引唐詩曰:「人間易有芳時恨，
地迥難招自古魂」，無意中透露了這一消息。

　　常進能在放棄《秋水無聲》一體之後不久
就形成了借古開今的自家體貌，並且在遣用中
國山水畫語言上頗爲精美，完全得益於十年前
尹光華的引領。尹光華是秦古柳的弟子，善摹

元明人筆意，於倪瓚、王蒙、沈周、文徵明乃至清初名家，多有研究。每一摹習，多至數十遍，因而深諳於傳統。他主張疏簡靜氣的文人境界，反對淺涉傳統過早求脫，在師從朱屺瞻之前就已形成簡靜自然的風格。正是這樣一位畫家引領常進走入傳統山水畫，使之在摹古中掌握基本技法，領會筆墨的審美價值，並以自己的主張和畫風對常進發揮了潛移默化的影響。雖然，這種影響在常進學了一段人物又畫《秋水無聲》之際幾無表現，但稍後便顯示了作用。

從《秋水無聲》到《雲起》，標誌著常進變風景畫為山水畫的轉折。風景畫的故鄉在西方，山水畫的源頭在中國。雖然二者同樣描寫自然景觀，但由於文化背景不同，歷史短長有別，自然造成了藝術內涵與藝術語言的重大差異。一般而言，風景畫僅畫此時此刻的所見所感，十分重視視覺形象的直觀可信，而傳統的山水畫卻要「致廣大，盡精微」地畫出日積月累的所見、所知、所想、所思。它盡管離不開視覺形象，但卻非常自覺地超越了視覺，甚至聯繫著人們的鄉土觀念，自然觀念與歷史意識。正如英國著名美術史家蘇立文(Michael Sullivan)所說：「中國山水畫顯然比西方的風景畫包含更多的內容」，「能體現熾熱的情感、濃郁的詩情、以及最完備的哲學與玄學的觀念」，「成了特別豐富和廣泛的藝術語言」。唯其如此，自元明以來，山水畫已躍居中國畫各科的首位。元代陶宗儀說「畫學十三科，山水打頭」。明王履說「以言山水歟，則天文、地理、人事、與夫禽蟲、草木、器用之屬之不能無形者皆於此乎具。以此視諸畫風斯在下矣。」

可以看到，按照中國人久已形成的審美習尚，山水既是無所不包的豐富世界，也是人類世世代代生存發展並反覆探索認知的廣大空間。它與人類的關係既是視覺上的，又是精神

常進
微茫

上的，山水畫的創作決不是複製眼見風景，而是按照對自然生成發展變異規律的理解，創造出一個可以體現畫家歷史自然觀念和精神心術的第二自然。也只有如此，才能像六朝山水畫家宗炳所說的那樣：「理絕于千古之上者，可意求于千載之下」，才能在視覺觀照中實現「暢神」，亦即取得創作者和觀賞者的精神自由。本著這樣的認識，傳統山水畫家固然重視空間中的物象，而尤爲重視物象賴以生生不已變化無窮的空間，並由此提倡「咫尺千里」、「咫尺重深」，形成「高遠」、「闊遠」等空間表現方法。不過,描繪客觀世界的可視空間只是一個方面，另一方面則是表現人類的精神生存空間。爲了在天人合一忘物兼忘我的境界中「暢神」，充分考慮精神的「靈而動變」，傳統的山水畫始而提倡胸中丘壑的營造，進而講求大略可以顯見心理流程的書法式筆墨，於是三度空間變成了兩度空間，平面空白的經營與點線的遣運又與胸中丘壑的流瀉互爲表裡，終於形成了傳統山水畫的主要格局。但是晚清以來，由於只知轉摹的山水畫家窒息了上述中國山水畫的生氣，隨西方科學一道傳入的西方風景畫乃被當成了改造山水畫的憑藉。自此，上述早已被晚清山水畫家忽視的深層傳統，便在維新山水畫家的手中幾近失落了。

幾十年來，代之而起的主流山水畫，實際上變成了介乎西方風景畫與傳統山水畫之間的藝術。不能否認，這類山水畫的創作思想變出世爲入世，題材也由寬泛而具體。山水畫家開始關心國運民生，並拓展了山水畫的題材領域，

這是應予充分肯定的。然而，伴隨著這種新山水畫的產生和發展，一種新的創作模式也日漸流行。比如，意境多係具體感受與實境的統一；丘壑追求接近西方風景畫的視覺幻象；筆墨偏於爲描寫造型形象的眞實感服務；至於空間則又是焦點透視學牢籠下的有限空間。非主流的傳統山水畫雖非如此，但往往只師古人之跡而不師古人之心，少有上乘之作。

常進
山村拾趣

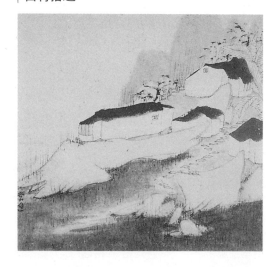

上述兩種山水畫，幾十年來，構成了中國山水畫的總體格局。在這種格局中，人們學習山水畫，理解山水畫傳統，常常是通過老師的傳授或理論家的闡釋。傳授者與闡釋者本人很可能在選汰傳統中別具隻眼，然而這獨特的視角也容易對視野以外的東西造成遮蔽。所以，要想青出於藍，別開戶牖，就必須開拓眼界。

常進像八十年代若干優秀畫家一樣，既勇於放開眼睛看世界，又善於轉變角度看傳統，不但借徑西方風景畫而且取資古代山水畫，努力在世界藝壇和中國畫史的廣闊時空中去比較探尋，因而能變被動為主動，去盲從而得自覺。從他步入山水畫苑以來，實際上已完成了兩次飛躍。如果說，《秋水無聲》是以大膽吸收西方風景畫的視覺真實感來突破近現代折衷土洋的山水模式，那麼，從《雲起》到《天夢》對流行模式的超越，則轉為去發掘重視營造胸中丘壑與構築心理空間的獨特的古代傳統。在一定意義上說，前一變是從「師於人」到「師諸物」的飛躍，後一變則是從「師諸物」到「師諸心」的昇華。

常進在後一次昇華中，以皈依傳統的方式變古則今，首先得益於他對傳統的整體把握。他清楚地看到，傳統是一個不斷豐富著的整體，是在特定的歷史與文化演進中形成發展的。它經過了代代經驗的積累與「吹盡狂沙始到金」的過濾沈澱，不斷地得到增益補充。因此，他不把今與古截然對立起來，也不把個人的創造與歷代的積澱分割開來，更可貴的是他看到了山水畫與民族文化的密不可分的關係。他說：「中國山水畫不是一個人的成果，一個人的感受，一個人的技巧，是千百年積澱下來的。它描寫的不單是自然風景，早已融入了民族文化的眾多因素。山水畫家只有在前人積澱的精華上加進自己的創作個性，其作品才會耐看。」

為了系統地辨明山水畫傳統的積澱過程與演化脈絡，他從形象的直觀可視性和筆墨技巧的功能性方面，著重分析了兩宋、元朝、明清之際和近現代這四個時期山水畫特徵的演進，總結出「由視覺到筆墨到新視覺」的基本線索。他看到，兩宋山水畫講求畫真山水，重視丘壑與空間的視覺形象，筆墨是服從於「應物象形」的。元人山水用筆墨的變化帶動丘壑的靈變，已開重視筆墨變化的先河。但筆墨與丘壑處於平衡中，仍未改變視覺為主的體制。明清之際的山水畫則更重筆墨，形成一種筆感與視覺相結合的特殊形態。這時，丘壑已遠離自然原形，筆墨的內涵也變得異常豐富了。至於近現代山水畫，又多借鑑西法與傳統結合，總的傾向是減弱了筆墨的表現力而增強了視覺的表現力。從常進對山水畫歷時發展的風格分析中，可以看到他的思考一直圍繞著當代畫家常談的視覺與古代畫論每每強調的筆墨。顯然，他既在以今觀古，又在借古思今，努力在尚未引起重視或接近丟失的傳統中去探索山水畫的前景，去尋找自家借古以開今的突破口。

近些年來，國畫家之講求傳統者，多倡導繼承漢、唐傳統，延及明清者，又多局囿於發揚筆墨「交響」的效能。然而常進卻通過他的畫史分析而在空間意識、丘壑圖式與筆墨肌理等三個方面找到了自成一家之路。聯繫他的作品便可見，在表現空間的廣袤上常進有著非常自覺的意識。他總是讓畫中景物融入廣大空間中去，雖然那染天染地的畫法與點線落紙的細密而恍惚的肌理未必與宋人有關，但北宋山水畫中空曠渺遠的空間表現顯然已為他所用。有趣的是，宋人這一傳統盡管幾近失落，但卻與

西方現代繪畫的追求不謀而合。自西方出現了抽象主義等表達對自然世界的識見和感情的流派之後，如蘇立文所說：「當代許多西方藝術家感興趣的，並不是空間裡固定存在的物體，而在於空間本身，在於一個望遠鏡與顯微鏡之外的世界。」不知常進是否慮及於此，但他的山水畫卻因之增強了現代感。

　　也可以看到，常進畫中的丘壑形態頗得益於明清之際的丘壑創造方式，他的畫法不十分寫實，總是在略存景象形影的前提下，按性之所近與情之所寄去簡化，去生發，去映帶，一丘一壑，一草一木，都隨神思而變異，彷彿是流動中的凝聚，又蘊含著凝結後的輝散。靜而動，近而遠。這說明，遙承宋畫空間意識的常進對空間中的景物的表現卻是取法於明清之際。明清之際山水畫家的丘壑，並非直接取之於自然，而是得法於古人作品中妙在似與不似之間的藝術形象。他們也觀察自然，但無意創作兩宋人逼真的形象，而是在得其大勢與大意的情況下使之更加圖式化與個性化，並且開始把自然空間的遠近轉化為心理空間虛實。這種境象強化了變眼前丘壑為胸中丘壑的主體性，時而發展為不受具體時空約束卻可自由生發的個性圖式。常進對這一變化別有會心，並且看到了傳統中的現代傾向，他說，「從畫自然變成了畫丘壑，這實際上是很有意義的突破，有一種明顯的現代化傾向。」沒有這一見地，也就不會有常進在丘壑上的突破。

　　講求肌理感是現代繪畫的一個特點，而常進畫中的筆墨肌理卻分明得自元人和清人筆毛墨乾的皴點的啓示。他明確指出，「中國畫講求的『毛』也是一種肌理。」造成毛的筆墨肌理對於常進山水畫至關重要。這種肌理不僅簡化了巨石與山巒賴以顯現豐富的層次，而且，明亮的白石、幽黑的叢樹、灰朦朦的天水與草地也全在乾的皴毛點肌理的「蒙養」才能表現空間的混茫，做到「唯恍唯惚，其中有象」。

　　在分析並消化歷史經驗的同時，常進還對中國山水畫的主要構成因素進行了分析。他把這種構成因素歸納為兩大方面四個因素，並探討了它們的內在聯繫。他說，「意境是兩個東西。一個是氣質，畫家本人的氣質。一個是情緒，比如憂鬱的情緒。技法之一是丘壑，之二是筆墨」，「丘壑有益於表現氣質，筆墨能表現一定情緒」。不敢說他的理論表述無瑕可擊，但確實別有所見，丘壑筆墨與氣質情緒之說就是發前人所未發的。他重視丘壑營造勝於筆墨抒情的山水畫，他那自成樣式的空間丘壑形象既表現了沈靜淡泊而感受細微的詩人氣質，同時也表現了吐納山川凝思今古的哲人氣質。

　　行將跨入二十一世紀的常進，學古是為了知今，分析傳統也是為了整合傳統。近些年他確立並完善著的風格樣式，正是他變古則今化古為我的產物。有些評論家喜歡用古人的成就比擬他的造詣，比如說「令人想起宋人的寒林，元人的疏景」，「近於倪瓚、漸江」，他們的本意也許是強調畫家的學有淵源，然而實在沒有搔到癢處。誠然，常進的作品中不乏學習古人的痕跡，但決非幾家幾派，更不是依樣葫蘆。他既長於多方選擇，取精用宏，又善於變化出之，

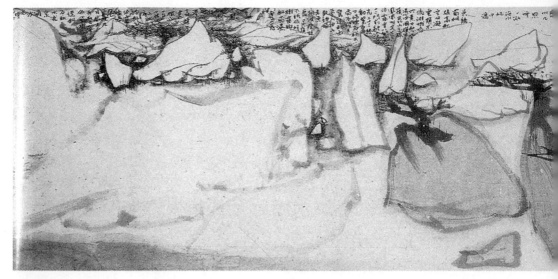

常進
李賀詩意

常進
仿古山水

體現個性。其意趣之蕭寂淡遠雖彷彿雲林卻較
雲林幽奇，而構境之雄穆高曠雖依稀北宋卻少
宋人「刻劃」，其丘壑之簡括靜寂雖來自弘仁，
但靈變流動之妙又如八大，其密草乾皴的鬆秀
雖本之王蒙，而揉紙的手段實出今人；其小樹
筆墨之蒼勁偶如梁楷，而有些樹冠的裝飾意匠
又取法於梅清。實際上，古人藝術中的因子早
已被他改造並重新組合了。在常進那自家為體
古法為用的山水世界中，高曠而雄秀的山，靈
動而詭祕的樹，幽奇而冷清的石，迷離而蒼茫
的空間，濕潤而遍生芳草的土地，不舍晝夜而
涓涓長流的泉水與久經風化而留下斑駁皴裂的
山岩，早已生動有機地交織在一起，展現了作
者的神思出實入虛往來不滯的心理空間。那裡
有清寂與寥廓、幽邈與混茫、永恆與多變、已
知與未解，更有本身就是自然一部分的人與自
然的和諧，有著現代西方科學家所努力接近的
充滿直覺與反思的中國文化精神。

常進
仿古山水

常進在水墨或水墨淡色的上述風格趨於完
美並獲得讚譽之後，曾嘗試趨於柔美裝飾的青
綠風格，並在描繪古人詩意的長卷中探索更加
放逸並且更少製作的風貌，還都不能說已盡完
美。審慎的常進，眼下一方面清醒地看到中國
山水畫的發展必然是緩慢的，沒有必要也不可
能走得離傳統太遠，另一方面又為下一步怎生
舉步而遲疑。然而，他初獲成功的山水畫歷程
表明，有一條可以繼續勇往直前的康莊大道走：
在中西古今的深入比較中，以穩健的開拓精神
重新認識傳統，用撥除時風蔽障的眼光從傳統
的發展衍變中求開拓。

我看陳平的畫

陳平是我在書法篆刻藝術上結識的年輕朋友，那是八十年代初的事了。當時，他正在中國畫系學習，對於中國古文化有著濃厚的興趣，書畫金石之外也寫些詩詞散曲，據說來自少年時代林鍇先生的影響。在我的印象中，他是一個書生氣十足沈浸於傳統文化涵養的訥訥學子。人們說，他畫起寫生來也總是執著地堅持著自己的識見，因此，固然並非無人察覺到他可能爆發出的潛力，但以習見觀察他的作品者總覺得未及先生門牆。然而，無論是鼓勵還是批評，對於幼經憂患又自強不息的陳平來說，都變成了好學而深思躬行而自持的動力。畢業後的幾年間，正值反傳統的呼聲天復一天地高漲。時勢不僅造就了反傳統的名人，也造就了一批借古以開今的中青年畫家。幾年不見，當他再度回校任教的時候，陳平的山水畫正以古厚而新異的風貌崛起於畫壇，引起了各派畫家的矚目。

短短幾年內，已經在藝術上走出自家路數的陳平的山水畫，和他的書法金石一樣，洋溢著學院派中國畫家不多有的民間藝術的樸質感與文人畫的書卷氣。不同之處，是繪畫的進步更為顯著。他的山水畫有一種不容你不看的難以言說的力量，看後又往往難於使人釋懷。那

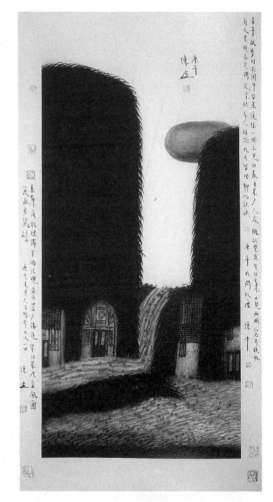

陳平
雲致秋行

造境的奇僻高曠，丘壑林木的大象不形，筆墨的沈雄古茂，布局的大開大合……，我總覺得傳達了一種似古而彌新的民族精神，表達著一種沒有割斷歷史的現代意識。最近，承他抬愛，向我出示了一批幾年來的作品，給我講述了他的藝術追求，使我對他的山水畫有了更多的了解與進一步的思考。

前幾年，文藝界與學術界一下子都把注意力集中到黃土高坡，據說這裡是中國文化的源頭。唯其如此，歌頌其蘊蓄的偉力者有之，貶斥其不堪現代文明一擊者亦有之。出生於北京又學習工作於斯的陳平，他的山水畫也總是描寫陝北風物的古樸高曠，形形色色的窯洞與洞內外無憂無慮的人們，成了每幅作品中常見的畫眼。一度我以為他也許像太行風情畫家賈又福一樣特殊鍾情於此，但是仔細分析他的眾多作品，我發現並不盡然。在他的作品中，隴上古老的窯洞與夫沐浴著西北風的人們，有時竟與南國雨笠烟簑的景色交揉在一起，甚至又融入了名山大岳的雄奇。陝北的景物風情實際上

已在他的作品中抽象為一種「有意味的形式」了。學生時代的陝北、敦煌之行，無疑啓發了他的神智，喚醒了他對中華大地悠久的歷史感，然而，以古塔聞名的河北景縣的原籍，未始不從陳平幼年便引發他承繼先人的記憶。這種站在跨度相當大的歷史時空之上對山水的觀照使陳平對山水畫傳統中的「造境」一說有了特殊的領悟與偏愛。本來在學生時代的桂林寫生中便有著表現主觀感情色彩要求的他，畢業後投入創作以來，更加不滿足於「寫境」的局限，總是讓神思以被視為中華民族文化源頭的黃土高原為出發點遊於塞北江南五岳四瀆，從中提取著從歷史長河與時代風雲中所感悟到的真諦。因此陳平的畫境來自現實，又實際上「別有天地非人間」，用陳平自己的話說，這便是他心目中的桃源仙境。可是，熟悉古往今來《桃源圖》的人不難看出，陳平的桃源已大大有別於古人。

陳平的畫境界雖大，可那是通過觀者的聯想與想像而實現的。就畫面而論，並無重山複

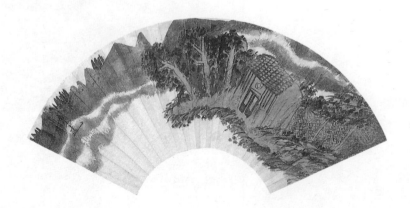

陳平
畫扇

水，他往往取近景而且把視平線放得較低，不管是畫峻拔渾厚的岡巒，還是畫草樹豐茂的半城半廓，總是開門見山地把景物置於觀者目前。古人所謂的「三遠法」中，「平遠」一法是幾乎被他揚棄了。畫中的風物，大多簡而不繁，或植被蓊鬱，或土骨棱嶒，有的以墨代色，全用似乎松烟墨的廣告黑描寫，深沈鬱勃，較龔賢猶有過之。有的則先色而後墨，先施以古代畫家幾乎不曾使用的黃褐色，難免令人想起美國的畫家懷斯（Andrew Wyeth）。他的水墨山水，沈鬱蒼茫，著色山水，以偏冷的廣告黑與偏暖的廣告土黃色交錯對比，強烈奪目。在上述兩種山水畫中，陳平都力求藝術形象的大而厚，拙而蒼，不事瑣細，總是在大的塊面對比與大的波瀾起伏上著意。爲了突出丘壑的大，他很少像傳統山水畫那樣留天留地，構圖一律飽滿充實，較少留白，也不大描繪開闊的天空，在狹窄的一線天或一片天中，或者飄動幾片沈悶的烏雲，或者懸浮幾朵似乎被灼日烤糊了的黃雲，或者挾帶水氣的濃雲神祕地湧入林谷。蔥鬱茂密的林木中總有古老的窯洞錯落其間，有時瓦屋與窯洞並立，自得其樂的人們則在洞前趕豬，在山路上驅驢，在山坡上牧牛，甚至乘上了公共汽車，信天遊的高亢歌聲彷彿回響於他們身旁，雨絲風片點綴著他們不覺單調的生活。畫中的點景人物，我再三細看，穿的是中山服，但那稚拙不乏奇趣的處理手法，又分明類同於陝北古風猶存的剪紙。陳平這似古實今，非南非北的「造境」，給人的感受是強烈而複雜的，有英雄主義的雄強高亢鬱勃昂藏，有

樂天主義的樸野天眞以苦爲樂，有夢幻中的幽祕神奇與浪漫遐思，也有不可名狀的鬱悶與苦澀。我實在很難一語道淸陳平山水畫境的審美內蘊，但總覺得在那鮮明的個性化的情調中有著與當代若干中靑年畫家共通的東西。所不同者，可以說是陳平的嚴肅與深沈。最近，他畫了一批大橫冊式的山水，在意境上仍以樸茂雄強高曠蒼渾爲主調，但求奇之處少了一些，更加「墨裡團團認自然」（陳平題《山水圖》），在情緒上也更加恬適而自得了。

從探索中國畫的角度思考陳平的山水畫，有一個問題是饒有興味的，那就是，陳平的藝術分明來自傳統，然而在具體的法理上又不受傳統束縛，甚至有某些反其道而行之的跡象。這一矛盾現象說明陳平對傳統的認識已經進入深層。僅就藝術表現而言吧，他不僅十分強調一筆一墨「如折釵股」「如高山墜石」的形態美，重視「一畫落紙，眾畫隨之」筆與筆關係中的氣勢韻律美，而且對傳統山水畫中以筆墨構成的程式符號別有會心。他說，「古人這樣歸納是有道理的，我在寫生中總想與傳統的符號相結合」。我常說，中國畫的「妙在似與不似之間」的造型觀，得力於以書入畫。來源於象形文字和刻劃符號的書法，在其發展過程中，具象以形的因素削減得愈來愈少，可是抽象以表情的符號因素日益增強，書畫兼工的藝術家在對兩者的實踐與思考中，爲了擴大繪畫藝術特別是山水畫藝術的表現力，乃參照書法的造型手段把應物象形的要求一變爲「不似之似」的程式。大家每善於創造新程式，名家也能以程式化的

符號作生動多變而個性化的表現。這幾年，由
於「符號學」的東漸，一些中青年畫家已經比
較注意中國山水畫的程式符號的「筆墨當隨時
代」了。他們互相影響，互相借用新創的程式，
十分有益地推進了在筆墨與丘壑聯接上的借古
以開今。陳平最推重陳向迅，這是有道理的，
可是他自己在寫生中致力於傳統山水畫程式符
號的因革，終於形成了一套組裝畫境的零件，
並搞出了一套個性化的組裝辦法，我以爲這是
他的高明處。這自然與他對書法藝術的鑽研與
書畫藝術間的相參是不無聯繫的。

陳平
行書扇

剖析陳平的山水畫作品，在關於造型程式
及其組裝方面，他的經驗可能來源於兩個思路。
一個是吸收西方現代繪畫平面構成的設計意識
與西方現代繪畫造意雄強樸茂的大的框架。一
個是在程式符號的組裝方法上務求立於古人之
外。因此，陳平畫中丘壑林木的表現與組合，
從局部到整體，都不像古人那樣講求曲線的變
化，參差疏密錯落聚散的靈動分布，而是明顯
地使用了邊緣整齊的幾何圖形，或方，或圓，
或三角，使之排布對比，務求大氣，在點線的
組織上，也在大面積的整體效果中求變化，密
點短皴，大片落墨。這種不求細巧，不以古人
成法背後的法則爲桎梏的追求，使他的山水畫
具有了戲劇化與抒情詩相結合的特點，也反映
了他在審美意識上把握時代變化的敏感。

陳平
行書王漁洋詩

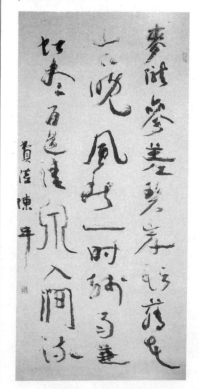

陳平的山水畫藝術，還大有發展完善的餘
地，比如，欲臻「造境」之極詣，就不能不更
廣泛地體察生活，增加閱歷。但他已經取得的
成績與以往的努力卻顯示了脚踏實地的年輕畫

家正確對待民族傳統的寶貴精神。還是在反傳統呼聲極盛一時之際，陳平就堅定地認為「傳統還沒有到頭」。但是，對於傳統，他沒有淺嘗輒止，也不滿足於古人之識，對於外國藝術，他亦善於擇取，以「變化古人出新奇」。雖然，在從大學畢業不久的年輕畫家中陳平得名甚早，然而，這決不是急於求成的結果，恰恰相反，陳平說他最不欣賞急於事功的淺薄浮躁，

也不贊成「玩藝術」的輕率態度。無論在畫內畫外基本功的訓練上，還是創作上，他都極為嚴肅認眞，甚至非常崇仰陸儼少先生作畫一筆不精即廢去重畫的精神，也許這些都是陳平在創作上初獲成功的原因。我想，這對於希望不在各種時髦浪潮中隨波逐流地沈浮的人們，是會有些啓示的。

夢在費洼天地間

迷朦花木費洼村
驟雨孤雲夢昔年
解化西風催玉樹
故將新意築桃源

陳平
夢在費洼天地間

人們常說，一個優秀畫家的作品，會使人百看不厭，玩味無窮。我讀陳平的山水，也有類似感受，過去雖兩次著文，但最近看了他的一批畫，不免又有心得。

陳平的山水，構築了他自己的世界。在這個世界裡，一切都那麼大，那麼強烈，那麼稚拙，那麼沈鬱幽奧，還帶著一些神祕感。畫的是近景，卻使人感覺渺遠，一切歷歷在目，卻又已非實境，丘壑突兀厚重，老屋簡樸敧斜，坡樹拙樸蒼茂，光影忽明忽滅，時而還有煙雲滾滾而來。那暗夜中的老屋，總是閃著溫暖的燈影；那雲翻浪滾的土牆邊，總是一片葳蕤的花樹；那晴朗的天空上，不時也飄過幾片沈重而孤獨的雲；那歷盡滄桑的老樹，仍然在烈日或驟雨中屹立。這古樸的田園景色，可能因處於若忘若憶的回想中，因此迷離而又清晰，疏離而又親切，強烈而又恬淡，有接近於古人的田園之樂，卻又不乏使人的思緒回到當代的細節。比如：在山路上時有現代牧童的倘徉往來，甚至公共汽車也不時駛過。更引人矚目者，是一個穿著中山服的青年，他留著分頭，或行或止，孤獨沈靜而陶情於大自然的生趣與幽祕。最近我見到他《夢在費洼天地間》的題句，不禁豁然有悟：他分明是在畫夢，畫少年時代的舊夢，不過已經摻入了回顧反思時的情感。

　　我記得，陳平說過，他雖生於北京，可是因為幼時家庭生活清寒，便一度寄養在河北景縣費洼的姥姥家。因為那裡埋葬著他的母親，回北京以後，他也經常往來。他在那裡體驗了過早失去母愛的孤獨、驚恐，享受了投身於似乎貧瘠然而生機奕奕的大自然的歡愉，還在「文革」歲月的惡夢中感受到了鄉村的寧靜與和諧。早已返回北京的陳平，無論畫秦隴的黃土高坡，還是畫心中的桃源，都沒有離開那時生活的心靈印記。現在，陳平已屆而立之年，識見與閱歷已非昔年可比，藝術上也已自成一家，但仍然「夢在費洼天地間」。這可能正是陳平藝術的動人處。

　　李可染說過：中國畫傳統的名貴之處首先在藝術觀。他還說：在中國畫家和觀者心目中，山河就是祖國。確實如此，不過有些全景式的山水是祖國，而一些小景山水則是家山。陳平正是一個在畫家山舊夢中寄託新意的畫家。

　　陳平家山之夢的新意，如果不做牽強附會的解說而進行視象的分析，便可以發現首先在於精神內涵的豐富。古代山水畫家不少人也在畫夢，但似乎一律在畫美夢。比如，陳平推崇的龔賢便是如此。他那森秀蒼鬱明媚而寧靜的山水，可能就是經歷了明清之際戰亂後晝思夜想的美夢。他不是畫江山本來如此，而是畫江山理當如此。陳平的《費洼山莊之夢》則豐富微妙得多了。這裡有兒童樸拙而綺麗的天真奇想，有「文革」動亂中的風雷滾滾，有遠離父母少年眼中景色的憂恐與孤獨，有陶然於四野忘物兼我後的愜意，有似乎遠離時代風雲的田園牧歌，也有荒僻而古老的鄉村將要甦醒的鬱勃昂藏。

　　為什麼頗有藝術創造性的陳平，總在尋夢畫夢，總是向後追尋？是陳平對現實無動於衷

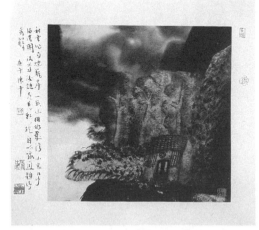

陳平
費洼山莊冊之二

陳平
費洼山莊冊之一

嗎？是他不思考新問題嗎？當然不是。他實際是在選擇一種畫家山舊夢的形式來表達自己的現實心曲。這是一種經過反思後而獲得的比較深沈的觀念。陳平這一輩八十年代的青年，少年時代正值十年「文革」，盡管每個人的境遇不同，但那一段歷史無論如何也在他們幼小的心靈中，留下了難於磨滅又不斷要求索解的回憶。他們要接受新事物，感受新風氣，實際上都離不開那一段的記憶。畫那一段回憶，其實也是在溫故而知新。

八十年代，時髦文化倡導者高張西方現代文明的旗幟，對人們靈府的衝擊之猛，反傳統的聲勢之大，都與「文革」的某一方面不無相仿。是否陳平自覺地敏感於此？是否因此他的畫境便指向了雖乏現代文明，但未必缺少心靈自由，甚至人與自然融而為一的費洼？是否他隱約的感到，處在雷鳴電閃中的寧靜恬淡比營營苟苟更為愜意。和同齡畫家相比，陳平的藝術有其神祕而無其冷漠，有其深思而少其迷茫，似乎他心中有光明，哪怕是暗夜中的溫煦燈火。我說這得之於傳統文化的涵養，傳統文化中符合高尚人性的因子感染了他。於是，他的山水畫不僅深情地歌頌了家山，也向觀者提出了傳統與現代，東方與西方，精神與物質等一系列值得深入思考的複雜關係。

在八十年代登上畫壇的陳平，不僅選擇了歌頌家山的傳統方式自抒懷抱，而且在書法中也屬於「借古以開今」。他好像極善於化古為我，變古成今。他「拿來」的方面很廣，或取自荊浩的暗夜晦明，或取自龔賢的黑白相對，或取自石濤的柔皴密點，或取自米顛的雲山雨樹，或取自倪迂的疏樹秋光。值得注意的是被時下稱為新文人畫家的陳平，在得詣古人上，早已超越了文人的藩籬，敦煌的沒骨山水，民間剪紙的裝飾手段，無不為他所用。比如：強烈的黑白對比與色墨對比，大樸大拙的基本幾何圖形的組織，大開大合大起大落的布局，點染多於鈎皴的筆墨，廣告黑代墨，與藍得奇豔的群青及血樣硃紅的大膽使用，是完全立於前人之外的。他把民間藝術的樸野之趣，與文人畫的書卷之氣融而為一，還不著痕跡地吸收了西方現代藝術的設計意識與強烈的形式感，於樸拙動人之外，尤覺氣勢撼人。中西古今的互為表裡，成就了這個以古以中形態出現的年輕畫家。

這幾年，陳平非常熱心於古代傳統文化的研究與光大，除去書法，篆刻已自成家而外，他還結詩社，搞雅集，寫古詩、古曲、彈古琴。也許他認為新文人要勝於舊文人，就要在修養上不弱於古文人。這比之於一味畫內求畫，或盲目膜拜西風的淺學者流，自有其思想的深沈，治學的踏實，但有沒有必要這樣全方位地致力呢？要不要在適當時候也在開放的形式上更多更深地了解西方藝術？早熟又有成就的陳平是不是將要在而立之後超越費洼山莊之夢，我想，他可能已在醞釀著。我期待著他新的飛越。

趙衛山水畫集序

北國風光天骨張，故將靈秀寫雄蒼。
點簇驚雷飛密雨，皴纖澀韻罩渾茫。
華原大象平中奇，摩詰幽詩味外長。
難得有成知變異，更畫吳歌綠映黃。

在北方的年輕畫家當中，聰明靈秀的雲南人趙衛是近年名噪南北的佼佼者之一。幾年以前，他便推出一種引人矚目的風格：氣勢開張，情韻散朗，景象多北方山村，構圖常大開大合，筆墨更以繁、麻、澀爲特色。這種山水畫一經問世，就引起了評論家的注意，或稱道其張力，或贊揚其麻點，或表彰其焦墨。我雖然一則忙於他務，二則尙未與趙衛相識，故當時未曾置喙，不過，他那面目一新的作品同樣引起了我的興趣。

我之所以感到興趣，首先因爲趙衛的善於繼承與勇於突破，在中國山水畫領域中做到這一點並不是十分容易的。中國山水畫在世界上獨樹一幟，早已引起了外國學者的高度重視，以研究中西美術相互影響爲長的著名美術史家蘇立文(Michael Sullivan)即著有《山川悠遠》

一書(*Symbols of Eternity*)，從一個西方人的角度去研究中國山水畫的特色與魅力。這也不奇怪，中國山水畫歷史悠久，遺產豐厚。在長期的歷史進程中，適應中國人民的文化心理與審美習慣，形成了自立於世界民族之林的獨有傳統。不深入研究，又安知其妙？

然而，正因爲歷史悠久，經過一代代的創造和積累，它已經發展得相當完備，早已形成了一整套完整自足而且獨具表現力的藝術語言。適於發揮中國畫材料工具性能的各種各樣的風格形式幾乎全被前人探索過了，能夠體現各種意蘊的景象構成與筆墨組合也差不多全被前人運用過了。在如此豐厚的遺產面前，不下功夫步入其門便難窺其奧，一旦循舊徑登堂入室又很難在意境和筆墨上掙脫出來。因此，要想在中國山水畫上出新，除去描繪前人沒有表現過的題材以外，在藝術語言上進行開拓並使之具有鮮明的個性特徵，便成了大家共同探索的重要課題。可喜的是，趙衛英才早發地取得了成效。他像同輩的優秀畫家一樣，善於極有尺度分寸地對待因（繼承）與革（變革）的相輔而相成的關係，能夠出入於傳統之中，又立身於前人之外，「借古以開今」，化洋而爲中，創造出一種在藝術語言上「不遠於前人軌轍」

又頗具現代意味的個性鮮明的風格，不但與前人拉開了距離，也與同輩人拉開了距離，更與西洋風景畫拉開了距離。

自 1986 年以來，趙衛嘗試過多種風格。在黃綠調風格出現之前，主要有以《安塞人家》等為代表的焦墨寫生風格；以《水墨寫生》等為代表的水墨寫生風格；和以《秋雨初歇》、《渾沌山水》等為代表的麻點風格。其中，麻點風格集中體現了趙衛矯然不群的藝術創造性。我每次觀賞其麻點風格的作品，總覺彷彿是在用高倍放大鏡玩賞一件古代優秀作品的局部，或者說，他的作品像是某件古代佳作局部的放大。最近趙衛同我說，正是古畫的局部啓發了他以「小中見大」的辦法「具古以化」和「借古開今」。很多人都有這樣的經驗，完整地臨摹古代名作，雖可全面領略古人的用心與技法，也可學到古人的藝術語言，但往往不易成為「透網鱗」。理性地審視研究古代名作的局部，精意地有分析地去摹習其筆墨語言，便不會「只知有古而不知有我」。趙衛正是這樣做的，所以他在山水畫的創新上走出了純化並強化藝術語言的路子。

趙衛藝術的一大特點是強化筆墨，造成繁弦急管般的點和線的交響詩。僅就筆墨而言，在他的畫中不無王蒙、石谿、程邃、石濤、黃賓虹的筆墨因子，但僅僅是因子，因為這一切已被趙衛強化了。強化古人的筆墨表現，可能受到了開創焦墨山水的張仃的影響。實際上他確實曾經從學於張仃，不過，趙衛對筆墨的強化，並非在「五墨」中只取焦墨，也不是以鈎

趙衛

秋雨時節

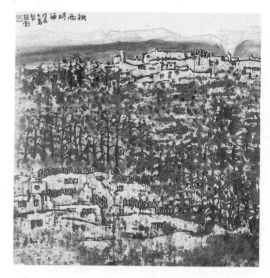

皴和乾擦為主要手段。他似乎十分注意於誇張與對比，並且從純化筆墨語言入手。傳統中國畫的筆墨形態，向來分為點、染、皴、擦，其中的點與皴形態顯明，染與擦的形跡含混。多數的使用者往往以鈎皴定形體，以擦染別陰陽，因而表現在作品中，總是皴多於點，擦與染在整幅畫中的比重多於皴、點。趙衛則把使人感覺不強烈又不易形成激越節奏的擦和染降低到最次要的位置，極情盡致地發揮大面積成組皴點的妙用，形成了以密點、短皴為特點的特異風貌。為了強化筆墨的節奏，趙衛常常以淡墨作皴，焦墨作點，又一改古人皴法的曲線為多，十分強調橫直短線的對比交錯。大面積擦染的放棄，中鋒皴點的交織，很自然地使其筆墨組

合產生了麻與澀的特異效果。這一純化與強化傳統筆墨的匠心，雖然在筆墨上淵源有自，但因經過了選汰與重新組合，所以首先在視覺效果上先聲奪人，給人以新異逼人的強烈印象，增加了作品的分量、張力與節奏感。

　　簡化景象與布局繁密是趙衛藝術的另一特點。趙衛的山水畫多取境於北方山野的平凡景色，不畫群山萬壑、重巒疊嶂，不作北宋式的全境山水，也不學南宋式的邊角之景，他反覆描繪的只是經過高度剪裁又不失於纖弱的一片蓬勃生意。幾座植被豐茂的黃土坡或一片茁壯茂盛的高粱地，往往占據了畫面的絕大部位。在位置不多的空白處，則常常畫有隱約於青紗帳裡或灌木叢中的幾間石板房、幾扇窯洞的門窗，還有晾曬的玉米，活躍的家雞，徜徉的山羊，悠游的鴨子，荷鋤的村民，偶爾亦有拖拉機的轟鳴。然而最引人矚目的視覺形象還是大片大片的植被與莊稼，這便造成了取境的單純與簡明。就其取境的單純而言，有點類似元代的倪雲林，但不僅毫無倪氏的蕭條冷落之感，而且充滿了木欣欣以向榮的生機。究其原因，固然離不開充滿生活氣息的細節描寫，但尤得力於點線布局的繁密。

　　《秋雨初歇》、《渾沌山莊》、《嗩吶聲聲》、《秋粱正紅》、《安塞印象》、《山村夜暝》都是這類景簡而筆繁的突出代表。從中可以看出，趙衛注意了兩點，第一是把描繪對象盡可能地簡化純化，第二是在不甚繁複的景象中，把用繁點密線進行大面積的鋪陳與少量留白結合起來，這就與絕大部分既要囊括近中遠景又大面

趙衛
安塞所見

趙衛
河西印象

積留白的古代山水畫判然異趣了。

　　「存其大象」並且使之與個性化的筆墨構成互相生發，也是趙衛山水畫的一個成功之處。

在趙衛的山水畫中，有兩種藝術形象，均可稱之爲大象。一種是描寫具體物象的形象，如別具一格的石板房、山羊等等。對於後者趙衛善於抓住突出特點和動勢，逕直以墨筆作剪影，不做繁瑣刻劃，似乎借鑑了民間剪紙與原始岩畫的手法。對於前者，他則旁參吳冠中的方法，以墨塊作屋頂，用極流動的細線畫房身。另一種是表現山川草木的大印象。它可能是被濃密灌木叢覆蓋著的山坡，如《秋雨初歇》，可能是長勢葳蕤的一片莊稼，如《陝南紀事》，也可能是掩映房舍的樹林，如《疏雨》。爲了描寫出「山川渾厚、草木華滋」的總體印象以及特定的氛圍，（如雨後，斜陽，月光）趙衛充分發揮了自家筆墨語言的作用，他一般均分別皴、點，各盡其用。較淡墨色的皴法用以交代大致的形體結構，其上則遍布濃密而又有組織的焦墨點子。於是皴與點相互生發，筆墨與大象互相生發，形成了一種似乎清晰又比較含渾，朦朧混沌而「其中有象」的境界，避免了筆墨過於膠著於具體物象而在整體上失之於死板刻劃的弊病。在中國繪畫史上，比較自覺地追求筆墨與境象的互相生發，一般認爲始於元人，趙衛學習過的王蒙，便是一個突出代表。然而王蒙的密筆細皴在趙衛手中一變爲密點短皴。若是進一步追溯以毛澀繁密的點線描寫景物氣氛的淵源，我們立即會想到有《夏山圖》傳世的董源。宋代沈括指出，董源的畫法「近視幾不類物象，遠視則景物燦然」。我不知道趙衛有沒有研究過董源的藝術，但他能在把握北方山水雄厚樸茂的前提下致力於筆墨點線對景象氣氛的生發，

也說明他所繼承的傳統並未受地域性的局限。

趙衛藝術的最後一個特點，就是在近乎平面的效果中講求構成意識，追求特殊的層次肌理感。山水畫本來就要在平面上表現空間和立體，所以古人講求「咫尺千里」、「咫尺重深」、「折高折遠」、「穿插掩映」、「石分三面」與「樹有四枝」。明晚期以來，儘管畫家仍然要求局部形象的一定立體感，但相當一部分筆墨派的山水出現了書法風格化的傾向，因而就每張作品的整體而論已經比較平面化了。這種變異在趙衛研習過的石谿與程邃的作品中看得比較分明。但是，他們還只是講求書法的抒寫意識，而不可能具有布局落墨前的平面構成意識。趙衛則把西方現代的平面構成意識融入講究筆墨組織的中國山水畫中。分析他的作品可以看到，

趙衛
艷陽天

趙衛作品布局的開合起伏與點線組織固然也服從於表達北方山水在不同季候時令下給予他的感受，但似乎每作一畫之前，都先有一種大面積黑白灰關係的總體設計，點線的組織與分布是服從於黑白灰關係的。他尤其注意大色塊的對比與輪廓線的完整，總是極意捨棄參差不齊與迂迴曲折的物象邊線，給人以單純明瞭的觀感，造成開門見山逼人眉宇的較強氣勢。當然，如果僅僅關注於大的塊面對比與線條分割，不在筆墨上下功夫，那就難免變單純為單調，變鮮明為平板。趙衛的高明之處還在於充分發揮點線交織中的豐富變化，因而形成了成片皴點中的層次感與空間感。他不但以傳統的「攢三聚五」法積點成團，追求密中之疏，而且從黃賓虹立體化地組織線條的手法中悟出纏線成團的妙用。由是他通過點線成組的濃淡交錯與叠壓，造成了大面積點線組織中的斑斑駁駁的肌理感與前後錯落虛實相生的層次感。這樣就把「遠觀以取其勢」和「近看以取其質」統一起來，做到了平中見奇，密而不塞、暗而閃光，茂密幽深。特別是那斑駁迷離的麻點，既可表現光的悸動，氣的流行，又不靠任何製作手段地推出了變古則今的肌理感。擴展了中國畫筆墨的表現力。

　　趙衛這一代年少成名的畫家，大多在少年時代經歷了「文革」的十年風雨，青年時代則處於「文革」結束風雨消歇的撥雲見日之年，緊接著便置身於中西文化的碰撞與美術界的論爭之中。急劇變化的環境，是非曲直的再估價，聞所未聞的東西充斥耳目，五花八門的觀念雜

趙衛

晌午時分

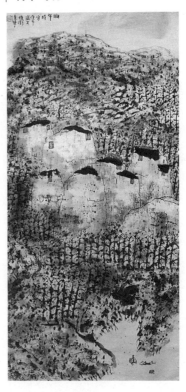

處並陳，這種客觀時勢使這一代人中的有志之士成了思考的一代。對於中國山水畫的去故就新，他們有些人是很動了一番腦筋的。其中的明敏俊才，對於中國古代傳統和西方現代藝術都立足於分析，不是囫圇吞棗的模仿照搬，也不一概地盲目拒斥，而是進行分解式的研究，有所擇取，有所捨棄，有所吸收，更有所改造，而後再加以綜合。除去入門之初的啟蒙階段，他們在藝術創作上往往是先深思而後試行，如趙衛所說：「如果和石濤那些人比，我們接受的理性東西多，是先有理論認識，先預想出結果

再去實驗的。石濤可能是先有結果而後才去進行理論總結的。」當然也應看到，並非沿著這條路子去創作的畫家全都獲得了成功，趙衛之取得成績，依我看有三條最根本的經驗，其一就是雖然在筆墨形式藝術語言上致力尤多，但一直堅持寫生，常年去北京西郊、河北山區、太行山脈、燕山山脈蜿蜒經過之處觀察體驗，也曾赴陝北等地對景作畫。清代笪重光通觀中國畫史之後總結出一句千古名言，他說「從來筆墨之探奇必繫山川之寫照。」我不知道趙衛是否讀過《畫筌》，但他正是按照這一真知灼見身體力行的，因此他的藝術文不傷質，以特殊的形態發揚了寫實的精神。其二是他那「小中見大」的取境方法與表現方法，繼承發揚了中國傳統的自然觀，不是孤立地看事物，而是在空間聯繫中、從整體上把握物象，把被稱為「無物之象」的「恍惚」（或稱大象）與「惚兮恍兮，其中有象」的具體物象聯繫起來看待，既於「芥子中見大千」，又注意了從「無」到「有」的生成變化之視覺表現。其三是他具有嚴肅的治學態度。儘管有人把他的藝術與玩藝術的某些新文人畫並列齊觀，但趙衛對藝術是誠敬的，肯下苦功夫的，他一直因為不是科班出身而時有壓力，總認為為了畫得更好必須比別人付出更高的代價，因而他成名之後仍不斷進取。

　　幾年前已在麻點風格上自成一家的趙衛，為了刷新藝術面貌，克服他認為的單調，並且在山水畫中融入民歌的詩情，近年他又推出了黃綠風格的新面目。其中又分為幾種，一種色墨濃鬱，以團塊狀的大小坡石堆積而成，赭黃、

趙衛
華山腳下

青綠相間並與水墨溶滲，情調古厚沈鬱。第二種接近傳統的小青綠山水，仍帶有密點短皴的痕跡，但筆致輕鬆，色墨淡冶，但用黃較多。第三種略同於一般意義上的潑墨山水，用線變長，用水增多，而且大片地染以黃綠色，可能參酌吸收了民間染色剪紙的效果。不過他不使用過於尖新的品色，在用色上還是和諧的。可以明顯地看到，在後兩種黃綠風格的作品中，他都企圖憑藉民歌中的情歌創造一種輕鬆而抒情的氣氛，而且分明想從零開始，力避與麻點風格的相似，勇敢地放棄了一套行之有效的畫法而另闢新徑。也許由於我看慣了麻點風格的山水，也許他的上述新風格還處於探索中，所以很難說已經成熟。這種新的嘗試是得是失，有待於進一步的實驗和完善。然而，他不願躺在成績上的用心，他不斷更新藝術面貌的努力，在商品化大潮衝擊下的今天，我覺得倒是難能可貴的。

「六人水墨畫展」觀後

幾名出身於學院又多在學院工作的年輕畫家聯合舉辦了「C、X、S、Z、W、L水墨畫展」。

不是每個人的作品都盡如人意，但有幾點是十分明顯的：多數作者都更自覺地向著傳統與現代的聯結上致力。他們以傳統的水墨表達著現代人的審美意識，比較講求藝術語言的傳承與拓展。

在展出作品中，以陳平的《山水》和李老十的《荷塘風雨》最為突出，質樸、雄放、大氣、強烈，以出入於古今中外之間的藝術語言表現著發自內心的真情與思索，強烈撼人而不矯飾，貌似粗放而自具精微。其他幾人的作品也均有所長。具體說來，在陳平筆下，雄厚的山原似乎噴薄著原始的力、游弋著樸野的情，筆者已有評介，不再贅述。徐洪文的山水，有一種接近陳平，另一種則以快速而流動的筆墨著意於表現草樹紛披的烟景，突出了風的吹拂與光的幽祕。李老十的《荷塘風雨》，朦朧而沈重、枯澀而渾茫。在獨特的意象中，透露著他們的哀樂過人；在秋風蕭瑟裡，體達著遠非「出淤泥而不染」可比的生命意識。至於他的佛道人物，似工而實放，似諧而實莊，取法於貫休的變形手段與打油詩的結合，工筆重彩與版刻

陳平
費洼山莊冊之三

詩文的對照，在奇趣橫生中，頗有畫外之旨。即便畫禪僧，他啓迪觀者的也不是自性的了悟，人格的自我完善，而是在世情感慨中隱含著的對人生的執著情深。宋筱明的肖像畫，似乎不滿足水墨寫實的過於面面俱到，他以傳神為旨歸，從明清民間肖像畫中尋找著一種洗鍊、概括、有程式的失落了的傳統。他的風景畫又直承日本的加山又造，探索著與西方藝術精神迥別的細膩清新的東方情韻。趙衛沒有躺在已有的成績上，但他的新變看來尚未成功，雖然他為了超越已有的面目，不再著力於蒼辣的力度，

轉而嘗試著江南的「春風又綠」，表達「子夜吳歌」以來的民間情歌的意境，但如果不去讀詩，畫面還不足以引人入勝。楊君（無能）的抽象畫，雖然也花了氣力，在製作手段上動了腦筋，效果也完整，但總覺得太接近於塔皮埃斯了。

李老十
荷塘風雨

　　儘管展出的作品沒有也不可能在同樣程度上顯示每一作者的才能，然而在競尚「玩藝術」的風氣下，卻一致做著並不輕鬆的探索。他們在畫展的引言中表達了對「玩藝術」的並非人云亦云的見解。大意是與其追求「玩得瀟脫、玩得淋漓、玩得悠然、玩得自得」而仍歸膚淺，倒不如以眞誠的態度、深沈的思考，認眞地去經受一番番的苦累。也許這正是上述出身於美術學府又多數供職於母校的年輕畫家的共同特點，對此，我以爲是應予充分肯定的。

　　誠然，對於「玩藝術」也宜做具體分析，如果以之強調繪畫本來既有的娛情功能，強調作者在創作中發揮審美主體的能動性而不是「心爲物役」，強調對傳統文人畫的「墨戲」亦應有所批評繼承並用之反對出賣靈魂的商品化

惡習，我覺得那就包含了一定的合理性。不過，對於在藝術上尚處於成長中的年輕畫家而言，如果對於藝術與人生全無誠敬之心，甚至等同於兒戲，那將會是自誤而誤人的。古代力倡文人畫的董其昌雖以禪家的「頓悟」論畫，講求「寄樂於畫」，但他也仍然主張學習過程中的苦心求索。他說「漸修、頓證非一朝夕，假令……不經苦心懸念，未必契眞。」這似乎也說明，即便打算在藝術中「找樂子」的人，不經一番苦與累而企圖輕鬆如意地一蹴而就，那只是一種夢想。更何況除去娛樂之外，繪畫對於有社會責任感的畫家而言，還有著更爲重要的「經世致用」的功能呢！

　　李老十有詩曰：「要把眞情寫盡，無今無古何妨。」這種不爲新而新的看法，也是上述六人水墨畫展的一個特點。他們對於古今中外各種藝術傳統均採取了爲我所過用的開放態度。他

王洪文
月夜

們的藝術中，有中國文人畫的傳統，有西方現代藝術的傳統。也有民間美術的傳統，甚至也有日本畫的傳統，然而對於任何傳統，他們第一不滿足於守成，第二也不再受現成結論的左右而肯於深入開掘。其中一個最明顯的跡象是：他們多數人對於西方現代藝術不再有盲從與迷亂。他們熱情而不乏冷靜，大膽而注重實詣。對於中國傳統文化則表現出反思後的由衷的熱愛。他們既著重古代文人畫家般的豐富的文化素養，尤能向民間藝術中去追尋。在前一方面，從作品中已看出較好的書法、詩歌、詞曲、篆刻方面的良好修養。聽說有兩位還善於演奏古琴，而且，他們幾個人還組成了「槐陰詩社」，經常在李老十的槐陰書屋中樂而忘返地唱和推敲。這表明，志在「立於前人之外」的一些年輕畫家已經爲了超越傳統而深入其中去開掘選汰。有些前輩從他們所取的室名別號太接近於古代文人墨客，而擔心鑽進去後跳不出來，這良苦用心殊可理解，也值得警惕。不過，我看他們有些人已初步走出了完全不同於古代文人的路。一些優秀作品中籠罩的民間藝術的拙樸恣肆雄渾天趣的原創力和蓬蓬勃勃的內美，一些作品表達人生憂樂的眞誠與敏感，使我們可以相信，他們有可能鑽入傳統愈深而出之愈妙的。

　　對於年輕的畫家，一次展覽還不足以窮盡他們的抱負與才能，有些作者也尚待成熟，但作爲出身於學院的畫家而致力於文人畫特別是民間美術的追尋容納，這比起只向文人畫傳統皈依的人們顯然是視野開闊得多了。我想到，

本世紀初以來，發達國家肇興的現代藝術，即曾向原始藝術追溯，向民間美術取法。八十年代之後，又似乎向著東方古老的精神文明等尋覓甚至皈依。而這幾位出身於學院而不爲古今學院派畫風所囿又講求藝術苦功以誠治藝的年輕朋友，他們執著的努力，也有助於架設溝通中外古今藝術與精神的橋梁。其實，很多中青年甚至老年畫家也在這樣做，這不是爲著古人而是爲著今人，不是爲了洋人而是爲了國人的。

看姚舜熙花鳥畫感言

在現實世界中相互依存的人物、山水和花鳥,進入中國畫領域之後漸漸各自成科。分科無疑促進了花鳥畫的發展與完善,但也對眼界狹窄的畫家造成一定局限:或者但求鳥語花香而離開了人的感情;或者銳意技能而無復「技進於道」。不能否認,盛期工筆花鳥畫所取得的卓越成就及其奠立的優良傳統有些至今仍可澤被後學。然而,在寫意花鳥畫勃興之後,工筆花鳥畫卻開始了衰變,往日的優點在皮毛襲取者的筆下蛻化成了似是而非的弊病。

近百年來,工筆花鳥畫壇的起衰振興和去故就新,一直針對著這一畫科的下述弊端:變取象的單純化為平褊化,變立意的詩情化為象徵化,變構境的虛靈化為滯縮化,變畫法的格律化為公式化。老一代畫家對弊端的革除,或借助西方寫實主義的引進,或依賴宋人「專精體物」傳統的光大。近十餘年裡,中年畫家為刷新工筆花鳥畫的風貌,更加拓開視野,廣取博收,或取資於東洋的秀雅朦朧;或借鑑自西方現代藝術的肌理製作;或去原始森林發掘前人未見的題材;或以照相機捕捉明暗色調的細微變化。群英競秀,各逞其能。不但工筆花鳥畫的面目大大改觀,而且一切可以用於工筆花鳥畫的手段也幾乎運用淨盡。在這種情況下,年輕的工筆花鳥畫家如果打算立足於諸家之

姚舜熙
晚風

外,異峯突起,自樹一格,實在並非易事。

可喜的是,姚舜熙畢竟找到了出新的突破口。從造型到構境都取意於山水畫的做法,使他更新了藝術語言,在百花壇中,新苞初綻。我認識姚舜熙時他即將從中央美院的中國畫系畢業,大概為了「轉益多師」吧,他便拿著畢業論文和畢業創作來找我討論。論文是關於花鳥畫的,思考了許多繼往開來的問題。作品是張工筆的《荷塘》,刻劃入微而恢恢然有北宋山水的氣象,境界開闊,氣勢博大。畫中,成片傘狀荷葉的構置,如胸中丘壑蜿蜒起伏,由近而遠,漸漸沒入晚霞的光輝之中,朵朵將謝的小荷花,又像山水畫上的叢樹,裝點著無盡關山。

至於游弋於「群山」上的黑蜻蜓，翩翩展翅，則彷彿長空中的飛機翱翔，……至今仍給我留有深刻的印象。畢業留校之後，姚舜熙在執教與酬應之餘，仍畫著類似作品，立身花叢而神遊五岳，淵源古法而志在現代意識的表現。作於 1990 年的《月夜牡丹》，不去描寫「國花」的雍容富麗，卻「破圓為觚，易整為散」，有如狂風中的落葉陣陣，又像開天闢地時的石裂山崩。往復轉折的大葉，似乎變成了王原祁山水中按「龍脈」運動的碎石，只是化圓為方罷了。作於 1991 年的《蓮塘》，境象曠遠，變形的荷蓋亦如群峯巑岏，「空勾無皴」的畫法又似六朝山水。1992 年的《南回歸線之一》描繪茂盛的帶狀植物，居然有著原始森林的沈鬱幽祕，可是近處

姚舜熙
南回歸線

的叢草卻被投射上一抹嬌陽，彷彿燃燒著熾熱的光芒……。

從上述作品不難看到，姚舜熙的工筆花鳥畫具有境闊、形奇、意遠的特點。首先，他取意於山水畫的空間境象，輔之以運動、聲響的表現，掙脫了傳統花鳥畫日益萎縮的空間意識，雖依然描花畫鳥，卻時而幻出廣闊無限的宇宙山河，時而呈示超越自然表象的無窮原動力。基於此，他的構圖是飽滿而充實的，充滿了運動感與「咫尺千里」之勢。其次，他參照山水畫「石分三面」的造型法則，誇大花葉的轉折多變，強化花葉的明暗比襯，在不傷生態原理的條件下，以意造型，同時按照山水畫抒寫「胸中丘壑」的運思，以意運形。打破了傳統工筆花鳥畫唯求極似的造型觀，改造了以不變應萬變的舊程式，生發出融入感情的新形象。為此，他的形象是「不似似之」的。再者，他還借鑑了山水畫用色的簡潔單純，卻又能夠在成片的花葉中渲染統一色調；變傳統工筆花鳥畫的賦彩新豔為統一和諧，以純淨中的變化求絢爛。總之，姚舜熙的工筆花鳥畫學有淵源，但已能用現代意識重新建構傳統，一洗陳規，別開生面，初步形成了與眾不同的藝術語言和新穎風格。

我不反對中國畫家專攻一門，但在這開放的世界中，在這訊息爆炸的時代裡，一切都在迅速的變異，一切看似無關的東西都呈現了某種聯繫。為此，專攻一門的專家就更需要旁參妙悟、融會貫通，非此則無法克服分科可能給某些人帶來的局限。姚舜熙雖然以工筆花鳥畫家的面目出現，但是他經常畫人物、山水，而且兼工刻竹、漆畫與石刻。也許他在工筆花鳥畫中的創新，恰恰在於「他山之助」。我不認為姚舜熙的藝術已臻於完美，把上述良好的發源流成長江大河，也尚需艱苦不息的努力。然而他脫穎而出的經驗，我想是富於啟示意義的。因此，當他索文之際，我樂於發表感想如上。

王紅印存序

曾傳鈿閣精鐫石，又見王紅鐵畫工。
解得凸齋形外意，蒼如亂髮秀如瞳。

王紅
治印

吾國印學，由來尚矣。秦漢印璽，開風氣之先。明清流派，揚波瀾於後。既可昭信萬里，復可雅玩千秋。方寸之地，氣象萬千。鐵筆一枝，窮極神變。巨匠名工，納須彌於芥子。印人文士，收書卷於鋒芒。燦若繁星麗天，朗如風清月白，秀似笛聲琴韻，嚴如列陣布兵。鐵畫銀鉤，寓剛健於婀娜。分朱布白，雜流麗於端莊。究六書而分說文繆篆，通八法而合筆墨金石。有清派分浙皖，騁方圓之奇變，晚近吳（昌碩）黃（牧甫）並起，躋雄雅之雙峯。其後，印家叢起，競秀爭妍。奇肆若白石老人，空前絕後。精巧若散木先生，名重一時。學者如雲，趨之若鶩。乃漸皮毛襲取，粗簡如強弩之末。更復神爲物役，機巧似媆母簪花。迨至四凶當道，玉石俱焚。風停雨歇，鐵筆重光。展覽頻仍，譜錄充市。雖老輩行漸凋零，而青壯異軍突起。黃惇、石開，名動南國。凸齋主人，馳聲北地。主人無法爲法，直指本心。捨

腐儒之酸文假醋，效初民之樸野天真。似拙實巧，以寫爲工。每見亂頭粗服而寧醜勿媚，孰知晉魏磚文亦變古則今。是時也，群起仿作，印風一變。無言桃李，下自成蹊。歲在癸卯，美院別開教席。節屬九秋，凸齋登壇執教。門生頗富鬚眉，弟子唯一巾幗。四閱寒暑，磨石成山。八方名士，齊來講學。文、何、丁、鄧應知後繼有人，白雲、素約忽見重來異代。王紅女史，幼好書畫，尤喜治印。曾精究漢法，亦博涉吳、齊。自入凸齋，頓開茅塞。既得樸野之眞傳，又歸衆法於我有。積學日深，悟入益微。始由粗放天然求步伍嚴整，漸由巧整雅健見恬麗和諧。雖未臻極詣，已初具規模。自編修榮寶，畫筆勤揮，偶事雕鐫，更趨恬美。

秉承師學，發個性於靈臺。移樽牧甫，行輕靈於雅馴。友人慷慨，為集譜以行世。女史徵序，誤不才為方家。余也魯鈍，少習篆刻，轉攻鑑賞。弱冠粗通古法，知命垂老無成。羨印苑奇葩爭放，喜巾幗不讓鬚眉。更況千里之行，需積跬步。多方評說，有俾大成。乃不揣謭陋，為書雜感於上。是為序。

參 美術史學與交流

在第一個美術史系學習

我們的祖國文化悠久，有著研究美術歷史的傳統，從已知的第一部畫史《歷代名畫記》成書算起，至今已經一千零三十四年了。然而，眞正把美術史研究作爲藝術科學，納入現代教育並在高等學府中培養專業人才，卻是新中國成立以後的事。1957年，現代高等教育中的第一個美術史系在中央美術學院誕生了。二十七年來，這個系在克服種種困難中成長，經歷了三個階段。第一個階段始自1956年，在我院民族美術研究所和理論教研室的基礎上，由王遜、許幸之、王琦、金維諾等先生籌建了美術史系。1957年9月開班招生，旋即因「反右鬥爭」導致的原因停辦。那時，我尚未來校學習，具體情況，不甚了了。第二階段始於1960年，美術史系恢復招生，我亦入本科攻讀。當時任課教師除1957年全部人員外，又增加了新生力量，包括留學蘇聯歸來畢業於美術史論專業的教師。在全部執教老師的積極支持與共同努力下，這個新系堅持連續招生，打開了局面，積累了經驗。很可惜，它剛剛走上正規，始而在1964年受到政治運動的衝擊，繼之便遭十年動亂，教學活動完全停頓下來。我也在1965年之秋開赴楡關以外，走上了畢業後的工作崗位。第三階段開始於1978年。十年「文革」結束，美術史系重新開始了教學與研究，而且率先承擔了培養學位研究生和外國留學生的任務，並開始了國際學術交流活動。正是在這時，我又重新回校攻讀研究生，隨後留系任教。

我兩次入校就讀，身經目歷了美術史系發展中的兩個階段，回想二十幾年前，我和同學們來校求學的時候，老師們幾乎全是風華正茂的有爲之年。他們長期以來忠於新中國的教育事業，爲開拓美術教育上的一個新領域，在歷史的顚簸中，兢兢業業地工作。雖然不是每一個人都有時間完成自己的專著，都能理所當然地獲得應有的職稱與人們意想中的工作、生活條件，但卻早已門牆桃李，種樹成圍。經他們親手培育的百餘名本科生，研究生和進修生，今天已活躍於全國各地，許多人成了不同機構中從事專業的骨幹或領導，有的還取得了很好的成績，受到國內外的注意與稱贊。多年以來，美術史系還培養了不少外國留學生。六十年代以前就有東歐、瑞典和越南的留學生與本科生共同學習。這幾年，日本、美國、英國、法國、德國、加拿大、義大利、挪威和澳大利亞等國的研究生與本科生亦紛紛以進修的形式遊學於此。二十幾年前，和我們一同學習的瑞典學生雷龍現在已經主持一個東方藝術博物館的工作

並任教於美國了。事實證明，美院設置這樣一個系，是受社會歡迎的，是完全必要的，也是有成績的，我們親沐春風化雨的歷屆同學們更深深感受到這一點。我常想，在歷屆畢業生中，我在母系受教育的時間最長，如今又有幸充任系裡年紀較輕的教員之一，回顧一下美術史系曾經走過的道路，也許有益於來者總結正反兩個方面的經驗吧。

一、

前不久，美術史系資料室整理教學檔案，我隨手翻閱六十年代的教學方案，課程設置一項的豐富內容把我帶回到攻讀本科的遙遠歲月。使我浮想、追懷、沈思、驚悟。記得在那年中，二十多門的課程，曾使我們每覺應接不暇，為什麼開這樣多的課呢？多數同學是不理解的，及至走上工作崗位，才略有所悟，或多或少地領會了課程設置的良工苦心，才知道這一龐大授課體系總結了培養本專業人才的寶貴經驗，為同學們日後之可能成才奠定了廣博而深厚的基礎。

在美術史系開辦之前，我國從來不曾成批地有計劃地培養這一方面的專業人才。當時國內從事教學與研究的美術史論專家為數尚少，而且各有自己的成長道路。有些人起步於畫家

與雕塑家，有些人原來是哲學家、美學家，還有些人主要是歷史學家與考古學家，另些人則出身於從事文物工作的鑑定家。他們雖然最終成為了社會公認的美術史論家，但根底在相關學科，或者一直是原專業的學者，美術史論只是他們涉足的一個領域。在美術史系中培養學生，自然無需如法炮製，但如不把專建立在應有的博的基礎上，前輩成才的經驗便無法吸收，也難以使這一新興學科迅速達到較高水平。基於此，老師們參照日本、歐美和蘇聯各國美術史系的課程設置，吸收國內歷史、文學、哲學等系與考古專業的辦學經驗，囊括已有專家的治學基礎，按照重點培養中國美術史論人才的需要，設置了有自己特點的專業課程體系。在專業基礎課中，開設了在延安文藝座談會上的講話、藝術概論、馬克思主義美學、中國書畫理論、中國現代美術史、中國美術史、西方美術史、東方美術史、俄羅斯蘇聯美術史、中國通史、世界通史、西方哲學史、中國哲學史、西方美學史、繪畫、專業創作練習。在專門化及選修課中，設置了考古學、博物館學、書畫鑑定、中國書畫、古文字學、史籍概論、外國畫論、中、外建築史、中、外美術專題、馬列文論選講、中國歷代文論選讀、中、外文學史、中、外藝術通史講座等。在六十年代，由於兼顧不同年級同時授課，凡屬已開設課程，無論專業基礎課或專門化課，同學們幾乎無一例外地學習了，但是因為始於 1964 年的政治運動，有些課程——特別是外國美術史的一些專門化課程，比如系裡已充分重視的亞非拉美術史課，

不得不停下來，沒有進行。這些準備開設而不能如願的課程近年正在逐漸實現。

　　回想這一系列課程的設置，確實經過了十分周詳的思考，近三十門課程可以分爲三大類：一爲基礎理論課，一爲基本知識課，一爲基本技能課。三大類課程的設置又考慮了分別培養中、外美術史與理論研究人才的需要。在一個新建的美術史系中造就這三種專門人才，不能不從歷史學的分支著眼，按培養專史工作者的要求，設置必要的課程，也不能不從文藝學的分科著眼，依照培養美術理論工作者的需要，安排應有的課程。我們系沒有一條腿走路，相反，對上述兩方面行之有效的辦學經驗採取了兼容並蓄的方針，在低年級講基礎專業課，堅持全面打基礎，不允許偏廢，不提倡畸形發展。到高年級進一步依同學們的專業選擇開設不同的專門化課程。這樣，總起來看，課程雖多，但除專業基礎課外，並不要求高年級同學全部完成三個專門化的所有課程，因此仍然是切實可行的。老師們在講課中把傳授知識與傳授方法結合起來，更是一條寶貴的經驗。

　　一個新辦的系，教員寥寥可數，怎樣實現這一領域寬廣的課程講授呢？聘各方面賢才而任之，便是一個行之有效的方法。追憶昔年給我們講課的校外老師，大半是學問深邃的一流專家。美術與文藝理論方面有蔡儀、馮牧、馮其庸等，考古學方面有宿白、閻文儒等，書畫鑑定方面有張珩、徐邦達等。曾昭燏、唐蘭、郭寶鈞、常書鴻、沈福文、啓功亦多來系任講。這些知名學者來系講課，不僅深入淺出地普及

了知識，也提綱挈領地介紹了各方面最新的學術成果，同學們甚至不知道這些人成就，可是畢業工作之後，卻產生了「一夕話十年書」的感想，從而繼續向他們問學請益，不斷得到指引。這些當然應歸功系裡對教學的組織，不過聘任有眞才實學的高手任教，也還需要對整個學術界的情況了如指掌，做到選人得當，知人善任。

　　上述的課程一律是爲本科生開設的，對於學習期限較短有一定基礎的進修班，開課情況又不一樣。記得我入讀本科的同時，系裡還舉辦一個理論進修班，對象幾乎全是美術院校的師資；有的已任課，有的即將走上講臺，針對他們的情況，集中加強美術史論課程的培養，系裡另外組織了課程，主要講授怎樣綜合學術成果編寫教材、怎樣制定教學方案與教學計劃等等。他們也有專題課程，也可以聽我們的課程，但決不一律對待，所以結業回校之後，便能立即勝任教學並做出成績。當前，美術史系本科雖改成了四年制，我覺得還是多開一些仍屬不可缺少的課程爲好，還是盡可能通過聘任校外專家使同學們開擴眼界獲悉相關學科的最新成果爲好。甚至還應在不同學習階段，就不同專業增設中國美學史、中國書法史論、國外美術史論研究概況、當代美術創作與美術思潮以及目錄學版本校勘學等課程。如果安排得體，課時不必過多，便可事半功倍。基礎打得寬一些，總比窄一些好。光在專又而專上致力，也許一時略有收效，從百年樹人來看，總歸是目光不遠大的。這幾年兄弟院校和文博單位的進

修生紛至沓來，較過去多多了，但學習期限與基礎各有不同。是否可以運用過去的經驗，集中辦班，就學員的程度與工作性質來組織課程，我想倘能這樣做，他們的收穫會更大的。此外，當前國內美術創作空前興盛，國際美術交流日益頻繁，怎樣在繼續較多數量培養中國美術史人才的同時，採取有效措施加強理論批評與外國美術史專門人才的培養，已成了一個校內外關心的問題。在本來可以密切聯繫創作實際與借鑑實際的美術院校中辦系，兄弟系對此更難免寄予厚望。爲此，理論研究與外國美術史的專門化課程亟待酌增，而且也需要對這兩個研究方向的同學開設更多的專題課。這方面，還有待我們新老教師的關心與努力。

二、

近幾年，系領導和有經驗的老師都主張加強我系本科學生的專業寫作練習課，對此，我深有同感。專業寫作練習課在六十年代叫做專業創作練習課，從本科一年級開始，連續進行四年，前三年與各門專業史論課相配合，第四年與學年論文合而爲一，最終與畢業班的畢業論文相銜接，由易而難，循序漸進。系內專業老師除分任各門課以外，都輪流擔任這一課程，有步驟地培養我們從事史論研究的基本技能，

循序漸進地向我們傳授理論研究的科學方法，逐漸把我們引上了治學的正路。

專業創作練習課，不僅訓練同學們學以致用的專業基本功，而且培養大家的專業創造才能。它有點像兄弟系的兩門課程：專業基本訓練與創作課。在兄弟系，毫無例外地開有創作課，藉以培養提高同學們的藝術創造力，但對象是生活，途徑是形象思維，表達靠藝術語言，還要通過畫筆、雕塑刀、木刻刀……來實現，可以有高超的藝術見解，但不必以藝術品創作欣賞的全過程爲對象，不必以「爬格子」爲主要本領。每個兄弟系也都有自己的基本功練習，但那是素描、色彩、筆墨、黑白與形式感……，而不是對造型藝術創作的理論思維、理論探討與理論表述能力。很明顯，在兄弟系開設專業基本訓練與創作課的目的，旨在造就品學兼優的造型藝術家，而非美術史論工作者。無疑，美術史系同學也應該掌握一定的造型能力，善於形象思維，甚至對某一兩種造型藝術具備一定的創作能力，但他們畢業之後，服務於社會的主要手段還是自己的專業，因而有必要在讀書期間學會藝術科學研究的方法，打下相應的基本功。美術史系創設的專業創作練習課適應了這一需要，它把老師們在日常授課中介紹的研究方法，付諸同學們的實踐。使在第一個美術史系學習的人們受益良多。

在入讀本科之前，我也是喜愛繪畫的，對於美術史論接觸尚少，原以爲牢固掌握各門專業知識，以後便可照本宣科，勝任工作了，根本不知道做學問的門徑，是這一門課使我漸漸

能把老師平素授課中講解的科研方法在實際運用中加以領會，慢慢入了治學之門。一開始，老師教我們記敘作品，著錄作品，以準確生動有分寸的文字寫美術欣賞文章，通過大約一年半的練習、講解、批改，我們慢慢學會了對一件造型藝術品在記敘中做全面的調查研究，學會了按不同造型藝術門類的特點去欣賞作品，去領會原作的立意構思與別具匠心的藝術表現，去用簡約但不枯燥的文學語言寓評於敘地加以表達。這時，老師們開始了新的引導。記得一次金先生說，王遜先生認為你的著錄寫得不錯，想找你談談。我於是來到了他隻身索居的宿舍。他說，「你已經會欣賞作品了，你的著錄傳達了羅聘小品的意境，這很好。研究美術，首先要懂得欣賞，知道畫家的甘苦與匠心，但你有沒有想過什麼是意境呢？羅聘這幾件作品為什麼意境動人呢？為什麼有的作品沒有意境呢？搞理論研究，不但要知其然，還要知其所以然。抓住問題，要深入下去。」正當王先生對我循循善誘的時候，我們的專業創作練習也進展到一個新的階段。先是選擇一篇有影響的美術論文，剖析它的主要見解、論證方法和論述過程。接著又圍繞一個專題去練習全面地收集資料，審慎地辨別資料，系統地整理資料。通過這一番細緻周密的思考，腳踏實地的調查研究，同學們或多或少地發現了前人尚未解決或至今仍在爭論的問題，找到了可以置足的「前人肩膀」，明白了一切卓有建樹的創見，無不產生於調查研究的末尾。這時我們已三年級了。在此以前，老師們已經注意課堂講授與個別指導相結合，從三年級開始進一步加強了個別指導。這種指導多數是方向性的，聯繫自己和前輩的治學經驗有意識地引導我們繞過彎路，直接向近現代卓有建樹的文史哲大家去學習迥然有別於古人的治學方法，再運用到美術史論研究實際中來。有兩次個別談話，我至今記憶猶新。一次，金維諾老師找我們幾個人談心。他說，「四十年代初，我是學油畫和藝術教育的，五十年代，才從哲學和政治經濟學的教學轉向專門從事美術史研究，在方法上，一方面得益於哲學，一方面得益於學習文史著作，像王國維、郭沫若和聞一多這些學者既掌握傳統的重視文獻的治學方法，又了解現代科學研究的信息，有的還運用了歷史唯物主義的方法。他們對歷史、古文字、神話的研究，不是停留在人所共知的古文獻的探索上，而是特別注意考察研究實物，所以在方法上是新的，在見解上也發前人所未發。你們不要滿足於只向我們這些老師學習。要尋根問底，從更多學者的著作中去思考，去研究，去提高自己。」在我們滿足於學習課堂上傳授的一些知識與經驗的時候，有這樣發人深省的誘導，確有發聾啓聵的作用。王遜老師也是如此，一次我去看他，提到研究方法。他說：「故宮一定要常去，要看原作，這是很重要的，我在清華大學向鄧以蟄先生學中國美術史的時候，他為了引導我直接研究原作，每隔一周就領我來一次故宮看歷代名作。他給我打票，看後請我吃飯。鄧先生早年在西方學習哲學與美學，但是他回國後致力於通過研究中國美術史而開拓中國美學與美學史的學科。

他有很多見解是精闢的，比如對中國書法的意境問題研究得很深，什麼時候我帶你去找他請教。」在老師們的引導下，我們的認識又提高了一步。大家進一步領悟到：我國古代的一些美術史家，不是在文獻中游弋，就是憑一己之好惡從事並不科學的鑑賞，直到近現代才出現了前無古人的文史哲大家，刷新了治學方法，要在美術史論這塊處女地上開墾，確實應該從中吸收經驗。後來我發現，系裡重視目錄學與史源學，原來是淵源有自的，比如中國書畫史籍概論的開設吧，就很可能受到了史學家陳垣開授「佛教史籍概論」的啓發。四年級的專業創作練習課，變成了對學年論文的指導。我選取了一個論辯題目，與當時健在的羅卡子先生商榷中國山水畫的理論體系及其發展。開始寫文章又涉及了比較多的問題，難免巨細無遺，主次不分，關鍵問題漏掉了，枝節問題卻極盡發揮，有能力解決的問題談得不痛不癢，無力勝任的問題卻勉強去做。對此，指導我的老師決不姑息牽就，總是不厭其煩地去啓發，去誘導，也決不越俎代庖。在這指導有方的寫作練習中，我才知道了「傷其十指，不如斷其一肢」，才知道了商榷論述的問題不在好高騖遠，而在於使自己的現有能力與企圖解決的任務相適應，才知道最根本的理論思維能力不是演繹而是歸納，才明白了從事理論研究工作，只有敏感是不夠的，必須有實事求是的學風，有言之成理的邏輯力量。當論點明確，論據充實，思路明晰之後，老師又教給我們怎樣組織論文的結構，怎樣安排論述的層次，怎樣掌握修辭酌句

的技巧。這一年的訓練，對於次年我圍繞山水畫意境理論討論寫作畢業論文，打下了不可缺少的基礎，爲日後的獨立研究指出了途徑。如果說，我和我昔年的同學已能寫點言之有物的史論研究文章的話，那全是老師們一手教出來的。他們放棄或轉讓自己研究課題栽培學生的爲人師表的精神，今天也仍有待於發揚光大！

三、

理論聯繫實際，確實是美術史系同學面臨的重要問題。在我們讀本科的時候，系裡注意了多方面地聯繫實際。專業創作練習重在聯繫史論研究的實際；而繪畫課則旨在聯繫美術創作實際。在美術院校中開辦美術史論系而有意識地注意這一點，目前在國際上也尚爲數不多，其中頗有寶貴的經驗。六十年代的本科生從一年級到三年級都設有繪畫課。我們學素描，畫人體，學色彩，畫靜物，搞室外寫生，進行中國畫臨摹，也無例外地聽技法理論課──透視與解剖，做構圖練習。任課的老師，大多聘請既有較高造詣又有豐富美術史論修養的畫家。劉凌滄、韋啓美和已故的郭味蕖先生都曾來系授課。他們不僅講技巧、技法，講確有心得的實踐經驗，而且也講理論見解，使我們獲得了一般史論中無法夢見的新知。當時，有些同學

還喜歡書法篆刻，去龍潭郊遊，背來了不少可以鐫刻的石頭，成立了龍潭印社，互相切磋琢磨。系裡對此積極引導，先後請來王曼碩與啓功兩位先生舉行篆刻書法專題講座，及時提高了大家對這兩種民族傳統藝術的了解與認識。同學們本來就愛畫，專業思想鞏固之後，更懂了理論不能脫離實踐，在美院學習美術史論，更應抓住這難得的機會，使自己在實際操作中，創作構思中，在藝術探求中，領略各個造型藝術門類的特殊規律及其發展，熟悉創作者的甘苦，懂得各不相同的物質製作過程，把對作者的研究與對作品的研究結合起來，把對作品內容的考察與對風格形式的考察結合起來，把深入探索發展中的藝術規律當做努力的方向。在老師的支持鼓勵下，同學們多數在完成專業課與繪畫課的同時，分別致力於一兩種造型藝術的創作練習，打下了比較可觀的基礎，也與兄弟系同學有了更多的共同語言。後來一些同學由於分配不當或工作變動，居然成了兼長創作的畫家，成了藝術院校中既教美術史論也教國畫的受歡迎的老師。更多從事美術史論工作的同學，也有能力擺脫只編資料、只會編譯、或脫離創作實際而生搬硬套的空泛議論。

今天，新入學的同學，可能因為入學考試沒有繪畫，個別人誤認為在美術史系求學可以輕視繪畫課，可以輕視創作者，這是一種很糊塗的認識。認為美術史系同學學好臨摹即可的看法，也是很片面的。一個從事造型藝術科學學習與研究的人，怎麼能鄙薄藝術實踐呢？怎麼能只致力於臨摹而不問創作呢？怎麼能只滿足於按一般社會文化現象去了解藝術的思想內容而不顧其風格形式的演變呢？當然，美術史系不是要培養畫家，今後也不大會在工作分配上學非所用。但輕視繪畫課，不懂畫，即便能重視一件藝術品在社會上產生影響的實際，那也是不完全的理論聯繫實際，對於有志於發展理論認識的學子來說，從學好繪畫課開始，去研究創作實踐中的新問題，無論以後的專業方向是古是今，是中是外，都是受益無窮的。這是我們過來人的一點發自內心的感受。

美術史系的專業學習更是理論聯繫實際的重要方面。以往的實習偏重於美術社會調查、美術遺跡與美術博物館的考察，我們的下一班還進行了考古發掘，都曾取得了收效。

1960 年，在我們入學不久，就進行了一次與下鄉勞動體驗生活相繼進行的專業實習。在古元，侯一民和李松幾位老師的帶領下，我們與兄弟系同學一起來到了詩畫之鄉——懷來南水泉。開始共同勞動，而後則分系實習。那正是三年困難時期，我們念念不忘的是改造思想，但在專業上仍然頗有所得。所得之一，是通過速寫、素描直至構圖，賞試了觀察生活，提煉生活，熟悉了學院提倡的創作方法，縮短了與兄弟系同學的距離。所得之二是，在這充滿嚴重災情又洋溢著詩情畫意的村落中，我們這些幼稚的學生第一次強烈地感受到祖國詩畫傳統的深入民心。盡管那時的詩畫多少還有些浮誇不實之處，而我們並未注意到這一點。所得之三是，我系圍繞年畫進行的社會調查，讓大家認識到自己的看法並不一定代表廣大農民的意

見。從局部而言，也許我們有某些高明之處，但從全局而論，我們懂得了評論作品不能只依一己之見，要用社會實踐來檢驗。在這一實習中，同學們還學習了社會調查的方法，知道了研究美術不僅要面向作品與畫家，還要面向看畫的群眾；不但要收集書本材料，還要重視活的材料。這幾年來，美術史系沒有再組織這樣的實習，我以爲未嘗不是缺憾，已經富起來的農民對繪畫的審美好尚是什麼樣子？社會各階層對美術界各種創作思潮持有何種看法？我想，至少選擇了理論專業的高年級同學是有必要去調查一番的。

對於古代美術遺跡的考察實習，既可以鞏固美術史知識，學習全面收集研究資料的方法，又往往會因爲新的發現徹底糾正以往的認識。1961 年，我們六○級同學曾去京郊法海寺實習，由劉凌滄先生和李松先生率領。實習的目的，一是通過臨摹了解民間壁畫的藝術成就，二是考察這一美術遺存。由於目的明確，收穫是意外的可觀。過去一直以爲法海寺壁畫是明代民間畫工的傑作，專家也不例外，可是，全面考察尋訪的結果，使一個幾百年來被人們淡忘了的楞嚴寶幢映入了求索者的眼簾。這個寶幢就在寺西的土坡上，上面鐫刻著法海寺的修造過程，也鐫刻著畫士官宛福清、王恕及畫士張平、王義等不見於史傳的名字。當我把這個發現報告李松老師的時候，他興奮了，立即安排我回京查閱文獻。結果說明，法海寺壁畫並非一般民間畫工所爲，它乃是太監李童動用了宮廷畫家的產物。也許壁畫中還有民間傳統，

但豈能完全背離宮廷藝術的好尚？這一確有發現的實習告訴我們，研究美術史當然要揭示美術發展的固有規律，可是第一步必須弄清史實，否則講得再好也是沙灘上的宮殿。

其後，我們又去過龍門與麥積山兩座聞名於世的石窟，有組織有計畫地全面考察。實習採用了傳統著錄與美術考古調查相結合的方法。大家從實習中懂得了一個道理：研究工作的基礎是全面的調查，掌握豐富的資料；同時也極大地提高了民族自豪感，初步接觸了民族雕塑區別於西方雕塑的特點，明白了金維諾老師反覆提醒注意的美術史研究與考古新發現的關係，爲今後開展專業研究打下了基礎。幾年中，我們還曾去故宮博物院、西安與洛陽等地的美術遺跡實習參觀，雖屬走馬觀花，亦得到了十分珍貴的感性認識與課堂上無法獲得的知識。

上述幾種類型的實習，讓我們深知，作爲美術史論工作者，第一手的資料不是書本，而是那閃耀著歷代藝術家智慧光輝的古今原作；更有成效的治學方法，不是脫離實際的空泛之論，而是以考察爲基礎的深入探索。作爲理論批評工作者，只諳熟基本理論與方針政策也是不夠的，必須深入到社會廣大階層的欣賞實際中去思索，去探求。

四、

在六十年代的學習中，我還有一個很突出的體會。這就是怎樣對待「史」與「論」的關係。所謂「史」是指中、外美術史，所謂論，是指美學理論與美術理論。對於這二者的關係的認識二十年來我經過了一個「否定之否定」。

就學之初，只知道按老師的要求學，教什麼，學什麼，盡量一律學好，盡量像海綿一樣地吸收知識。學了一段之後，開始遇到了「史」「論」關係問題。我和我的同學覺得「論」與創作現狀關係直接，搞好了，開門見山，一語中的，易受歡迎。而搞「史」呢，就不然了，要去研究那麼多我們並不熟悉的情況，再從中引出結論，論其作用總歸還是借鑑，似乎是費力不討好，甚至於想，將來分配工作，可千萬別到石窟來帶髮修行，過那面壁十年枯燥無味的生活。後來經過老師不斷教導，才明白了「古」與「今」，「史」與「論」是密切不可分的，二者是辯證的統一，開始認識到：今天的中國美術是往日中國美術的發展，要知今必須稽古，為今也不能不用古，這樣才能「借古以開今」，以歷史經驗洞察現狀，按照歷史發展的必然法則去推動美術事業的前進。也認識到，為了研究深入，還需有必要的分工，中國美術史千百

年來一直有人研究，可是怎樣把這一學科納入現代的軌道，還有待於我們的努力。中國美術史如此悠長，古代美術品成就如此令外國人傾倒，在這幾億人口的恢恢大國中，難道不需要一些自己的專治中國美術史的人才嗎？認識提高了，也就慢慢有了搞美術史的準備，甚至產生了搞美術史的願望。這時，一個新的問題又接踵而至。對於今後搞「史」的人，如何對待「論」呢？歷史與邏輯之間，觀點與材料之間何者更重要呢？怎樣用科學的理論作指導去研究美術史呢？老師們在開講美術史的時候就闡述了史與論統一的道理，以治中國美術史為主的金維諾先生如此，兼長理論批評與中國美術史的王遜先生也是如此。他們都曾指出，史論結合是中國古代美術史論家的優良傳統。顧愷之開其先，謝赫繼其後，張彥遠等人揚其波，綿延了千百年。老師們指出，這些古代專家總是注意從史實中概括出規律性知識，用當時已能認識到的藝術規律去研究歷史與現狀。只是由於歷史的局限，他們掌握的資料不見得全面，理論認識也難稱科學。我們的任務便是以歷史唯物主義辯證唯物主義為指導，去重新研究美術史，不僅應做到史論結合，更應力求臻於史與論的辯證統一。因為科學理論之體現真理，就因為以科學的方法研究了人類歷史進程中獲得的全部知識，就在於是歷史與邏輯的統一，由於老師的反覆闡述，我們逐步把對美術史的研究看成三個不可或缺的方面：第一，在史實或歷史演進的過程未搞清以前，要以實事求是的精神，占有大量卻並非繁瑣的第一手資料，

包括被舊美術史家忽視或歪曲了的資料，重新甄別、辨析，使被顛倒的歷史恢復其本來面目。第二，以社會科學的理論體系與科學方法卻並非斷章取義而來的片言隻語去解釋美術發展，尋求其固有的規律性。第三，根據對當前美術創作與美術思潮包括社會審美需要的洞察，把可能有現實意義的歷史經驗，提供給美術家及其組織領導者參考借鑑。雖然，我們沒有也不可能一下子做到，但認識上是通路了。可惜這些並不錯誤的認識一度又被我們拋棄了。

大約從 1964 年開始，隨著政治形勢發展的山雨欲來，尤其是政治運動較早地在我院掀起之後，社會上一天比一天高漲的批判之風，特別是批判所謂重史輕論與厚古薄今之風波及了我系。片面地重史輕論與厚古薄今，當然是應該批判的。但那時圍繞這一問題的批判，卻導致了提倡「以論代史」，與鄙薄古代美術史工作。所謂「以論代史」，今天看得很清楚了，它並不是主張以科學的理論與方法去研究美術史，而是為說明一些口號與提法的必要與及時去找歷史依據，為此不惜把「階級分析」與「歷史主義」對立起來，脫離特定歷史範圍地借古說今，似乎諳熟了某些口號與某些提法，套在不需分析的、片面的歷史資料上，便是精通理論，便通曉了活學活用的道理，便永遠立於不敗之地。它的副產品，便是鄙薄資料工作，輕視實事求是的調查研究，好像有了套用而來的現成觀點就有了一切，好像歷史的本來面貌也可隨心所欲地顛來倒去。

在那思想文化領域批判漸漸升級的年月

裡，大量問題都被看成了政治態度與政治方向問題，學術與政治、量與質、偶然效果與根本動機、思想認識與實際問題，它們的區別被忽略了，它們的一定聯繫被誇張到幾乎完全是一回事的水準。我們那些年未及冠的本來覺悟不高的年輕學生，剛剛在治學上摸著門徑，並不昭昭，自然沒有充分的自信心，出於知過必改的善良願望，唯免與時浮沈，益發昏昏然，也在高年級甚至畢業論文中，寫了若干所批不當的文章，做了一些蠢事。就我個人而言，甚至影響到畢業後的相當一段時間，徹底擺脫這種影響，重新走上治學正路，主要還是攻讀研究生以後的事。必須說明，確屬錯誤的東西，今後也仍然需要批判，我們那時的願望並不錯，錯就錯在批的目標，也錯在批的方法。這一歷史教訓，我們將永遠記取。

經過歷史的反正，已被公認為錯誤的東西是不時興了，但我想，是否又出現以為只有搞古才最安全，搞洋才最時髦的認識呢？是否有不管自己懂不懂，研究過沒有，只要受歡迎，便也矮人看戲，說長道短呢？是否僅僅不「左」，就能正確認識當代紛紜複雜的美術思潮呢？是否也還有人吸取了這樣一種經驗：以為越是上邊不贊成的，就越可能正確，就越應追隨而缺乏獨立思考呢？我感覺，在社會上多少也是有的，其影響在我系同學中也未必全然沒有。如果有，我猜測這大約是從歷史浮沈中錯誤地總結了經驗教訓的結果。

五、

　　今年，系裡讓我也參加研究生指導工作，說心裡話，我實在感到萬分惶愧，力難勝任。但我又想，這其實是對我的一種鞭策，同時也想起了我攻讀研究生的日子。那是 1978 年，美術史系再度復甦伊始，就同兄弟系一道開辦了研究班，承擔起培養新中國首批美術史論學位研究生的任務。當時，百廢待舉，困難是不小的，沒有成型的經驗可供參考，沒有現成的教材可供講授，人力亦屬不足。可是復興的美術事業時不我待，學非所用或渴望學習的人們正從四面八方等待著提攜。是坐等條件充分了再幹，還是立即辦起來，我們那一班早過而立之年的學子得以入學攻讀，關鍵是系內老師們採取了積極的態度。在教師隊伍的組成上，盡可能調動了一些有生力量，實行了三個結合：一是校內與校外導師相結合；二是指導小組共同負責與導師分別指導相結合；三是個別指導與課堂講授相結合。當時的導師，校內有金維諾先生，張安治先生，常任俠先生，王琦先生等，校外有蔡儀先生。參加主要課程講授的還有系內的多數老師。可以說是在條件許可下集中了優勢。既有專家上課，又各有導師經常請益。一方面在受教中鞏固擴大了已有基礎，另方面

也在轉益多師中提高了獨立研究能力。所開的課程，看來也充分考慮了我們幾個人的實際情況。我們的專業方向，有中有外，有古有今，有史有論。我們這些人大多工作多年，有相當基礎和一定研究能力，但並不平衡，也確有從未系統學過美術史論基礎課的同學。為此，系內在課程設置上分成了必修課與選修課。把應在美術史系本科完成的美術史論課作為選修，大家可以視自己情況決定去取。必修課實際上又分兩種，其一是各方向研究生必聽的理論專題課與美術史專題課，如馬列主義文藝理論選講，魯迅論美術，中國畫論，外國畫家與雕塑家論美術選講，佛教美術專題，文人畫專題。其二是工具課，如中國繪畫史籍概論，書畫鑑定專題，通過學習，我們體會到其中的理論課旨在從藝術認識上幫助同學們撥亂反正；美術史與中外畫論專題課意在擴大我們專業知識的深度與廣度；工具課則為了傳授大家了解、辨析與使用專業文獻與實物資料的方法與線索。此外，老師們為了引導我們吸取相關學科的新成果，擴大知識領域，學習專家們不同的治學方法，還延聘了季羨林、任繼愈、啟功、徐邦達、王堯、耿世民、李澤厚、朱狄、以及美國李鑄晉等著名專家來系講座，他們的深邃的學識，無所依傍的見解，嚴謹微密的邏輯，融會貫通的造詣，各不相同的研究路數，都在我們心底留下了深刻的烙記。

　　畢業論文的寫作，是在導師指導下提高研究能力的重要途徑。怎樣選題，如何入手，在研究過程中注意什麼，如何把自己的新知在論

文中有所反映，如何理解創見，怎樣揚長避短，切實在已有基礎上前進一步，老師們分別有所指導，話未必多，卻正中肯綮。我自己因爲怕力不從心，原打算選個二三流元明清畫家或元代畫論的題目，運用原有積累，求得勝任愉快，但才一提出，便被金先生否定了。開始我並不理解，誰料我的導師張安治先生也是同樣意見，他們一致要求我重視論文的分量和意義，希望我選擇更有代表性更有影響的問題來研究。這時，我忽然想到了張安治老師在講授文人畫專題中提出的一個見解，他說「文人畫家和優秀的宮廷畫師或民間名手的互相學習與交流」「很值得注意」。接著我想到了那時的美術界，要麼一提文人畫，似乎只有它才是民族傳統的高峯；要麼一提工筆畫，就認爲這才是來自民間藝術的精華。這些針對現實而發的議論，難道眞的完全符合歷史實際而不片面嗎？歷史上有沒有出身於民間畫手而最終在張先生所說的交流學習中也被文人畫家稱頌的人呢？有沒有集文人畫與畫工畫之大成的人呢？在粗略的調查研究中我發現的確有的，還不只一個，華嵒便是一個早已被公認的人物。對，應該研究他，研究他的藝術道路，總結他的歷史經驗，從這個個別中認識一般。這個選題一經提出，便被老師許諾了。在具體研究進程中，張安治老師一方面充分肯定我重視考查其生平的努力，另一方面又提醒我不忽視藝術分析，風格研討，更要求我用歷史唯物主義作指導，從而使我形成了自己的見解，研究水平也有了提高。在老師們的指導下，我班同學的論文大多從專題入手，

不尙泛論，不做空談，也大都注意了選題的現實意義。研究古代畫院的同學，能夠在老師的指導下，多聞闕疑，用未被人們充分重視的材料全面考察辨析補正前人的疏誤，進而總結有益於今天畫院興辦的歷史經驗，致力於佛教美術的同學，能夠以親自在實習考察中發現的重要實物，解決石窟研究中的關鍵問題；專攻美學方向的同學如何選題，從哪裡入手，在蔡儀先生與金先生指導下，也摸索出了一條以研究畫論爲對象，從繪畫美學遺產中起步的途徑，爲我系培養美學研究生提供了經驗。從我班同學走上工作崗位之後發揮的作用看，這第一個研究班的開辦是有收效的，也爲以後培養多種專業方向的研究生積蓄了值得參考的經驗。

曾經在前進中取得豐富經驗教訓的美術史系，國內學生日漸增多，國外學生亦復不少。美術史論作爲一門學科，近年來的發展更是突飛猛進的。美術史系怎樣繼續發揮其教學與研究方面的更大作用，這裡有及時掌握學術資料與學術信息問題，有向先進學科學習問題，有教學與研究並重問題，有既發揮教師教學主導作用，又不斷給以進修提高條件的問題，有既重視本系建設又密切聯繫兄弟系實際的問題，有按照社會的需要及學科的發展，加強碩士與博士等更專門人才的培養問題，有重新研究學制配置課程細分專業的問題。老經驗是寶貴的，而僅靠已有經驗是不夠用了，老師們已經在一起研究新情況，總結新經驗。我更深深地感到有必要「而今邁步從頭越」！　　　　　(1985)

開拓美術史研究的新局面

西方現代文化藝術思潮像潮水一樣湧來，它固然可能沖掉傳統的惰性，也難免沖掉傳統的精華。站在新時代高度以科學的態度重新研究中外美術史，已成為歷史使命。

不能低估近三十年來特別是近年美術史學科的成績，但問題也頗為不少。如：

(1)對史料的發掘審辨整理多，研究中國民族美術發展規律少；

(2)對於所謂有進步意義的重要美術家的研究介紹多，對除此而外的美術家問津少；

(3)概述式的通史出版多，各種專史如批評史、鑑賞史、技法風格史、工具材料史、美術思潮史、斷代史尤其是近代史研究少；

(4)從政治經濟角度說明美術發展的多，探討美術自身發展規律的尤少；

(5)以蘇聯編寫世界美術史方法為標準者多，創造性地進行科學研究並嘗試多種方法者少等等。

如今，中國通向世界的門戶已經打開，最少保守精神的年輕人，試圖以新觀念刷新民族藝術，這本來是可喜的事情。但由於我們以往對中國美術發展的內在規律缺乏研究，還不能說已分清了精華與糟粕，又因為目前的對外美術交流，外國友人的目的性強，我們卻缺乏自覺性與主動性。因此難免出現某些理論認識上的盲目性。

我希望美協將成立的美術理論委員會能注意下列問題：

(1)正確估計開放以後中國美術思潮與創作的新形勢。

(2)對西方美術史論家包括研究中國的專家及其成果、方法、體系做周密的調查研究。

(3)把評論建立在研究的基礎上，提倡歷史和邏輯的統一。

(4)把研究西方現代藝術及中國美術優良傳統作為近期的工作重點。

(5)保護中青年美術史論家的革新創造精神，並採取積極措施給予培養與扶植，包括派往國外考察。

十五年來美術史研究述評

讀了《江蘇畫刊》1990 年第八期上的「美術史問答」之後，覺得強調治學的嚴肅性十分必要，談美術史譯著及歐美研究方法亦有卓見，但其他則較少顧及。爲此，擬對十五年來的美術史研究做個概略的檢討，作爲補充。

一、研究狀況的總體印象

如果用西方當代高水平的西方美術史作尺度，檢視較少科學態度與求實精神的中國美術史著作，很容易得出後者頗爲落後的印象，甚至覺得剛剛起步。然而，事實恐非完全如此。自唐代張彥遠以來，中國早已形成了自成系統的美術史傳統。按照現代的研究方法治美術史，也可以追溯到本世紀初葉的滕固，遠在二十年代，他便完成了《中國美術小史》與《唐宋繪畫史》。雖然今天看來，已不能盡如人意，但篳路藍縷，功不可沒。其後，這一領域的研究不斷發展，繼《書畫書錄解題》之後在五十年代編成的《四部總錄·藝術編》，作爲美術目錄學

的巨作，功在藝林，但還不是自成一家之言的美術史著作。全面考察這一學科的研究狀況，可以發現，在「文革」結束之後，它比之以往已進入了一個迅猛發展、成績斐然的時期。

有幾個因素推動了美術史研究的新勢態。它們是：

第一。無數燦爛輝煌的古代美術品破土而出，大量的公私收藏前所未有地公諸於世，重新認識中國美術的發展過程及其演進規律已客觀地提到美術史家的面前。

第二。學術思想上的「撥亂反正」，對「以論代史」、「影射史學」等僞科學的清除，對各種經不過實踐檢驗的思想禁錮的沖決，既解放了美術史學者的思想，也爲之提出了在歷史與邏輯的統一上正本清源恢復治史優良傳統的任務。

第三。爲了復興美術與文化事業，造就一代有遠見卓識與真才實詣的美術史家，把失去的時間奪回來，各美術高校與研究部門均把培養美術史論研究生當作了時不我待的使命，不出十年，新手輩出，初步形成了一支活躍了南北各地的老中青結合的專業隊伍。近年，以中年學者爲主還開始形成了上海、杭州、南北兩京等地各有所長的學派。

第四。改革開放的國策極大地促進了國際學術交流，空前地打開了美術史學者的眼界，使他們由淺而深地獲悉了國外專家的美術史觀、美術史方法與研究成果，得到了在本國傳統上建構更完善的現代中國美術史學的參照系。

第五。西方文化的湧入，國內美術新潮對傳統的挑戰，引起了對中國畫現狀、歷史與未來的大討論與激烈論爭，促成了美術史家對中國美術史已往研究成果的反思，並開始了更加深入廣泛的研究。

在通常稱爲的美術史研究中，其實可以細分爲若干層面，由微到著，由基礎到高層，大略有以占有資料爲目的的基礎研究，有以恢復史實爲中心的個案、畫派與專題研究，有以闡釋因果關係及美術演化規律爲旨趣的通史、概論、斷代史或專史的研究，還有以探討美術史觀、美術史學方法爲主旨的美術史學研究。十五年來，美術史家的研究已涉及了上述各個層面，創獲不小，亦有疏失，下面分題扼要評述。

二、資料的整理與編集

把史料當成史學，是應予批判的，但不占有系統翔實的資料，率先立論，卻無疑於建造空中樓閣。在「文革」以前，嚴肅的美術史學者已開始了從個案開始占有文獻資料的基礎研究工作，繼承黃賓虹治學傳統的《漸江資料集》可爲代表，但「繁瑣哲學」的帽子卻也嚇退不少缺乏哲學認知能力的美術史工作者與學子，於是以抓典型資料爲名滿足於第二、三手資料的取巧之風有所滋長。近十五年來，在收集、審辨、整理、編纂系統的文獻與作品目錄方面取得了有目共睹的成果。《隋唐畫家史料》、《宋遼金畫家史料》、《元代畫家史料》、《明代院體浙派史料》、《揚州八怪研究資料叢書》、《畫品叢書》、《中國畫論輯要》與《中國書論輯要》等以文獻纂集爲主，引用資料一一注明出處，甚至注意了版本的選擇與校勘。《中國古代書畫圖目》、六十卷本《中國美術全集》、《敦煌石窟》等石窟藝術圖錄，則以編集圖像爲主。收錄作品亦說明其藏所(窟號、位置)、尺寸、本地乃至時代與眞僞。上述兩類工作，並非簡單地匯集圖文史料，視野亦不局限於習見美術通史論及的少數名家名跡，而是旨在較系統地推出豐富而翔實的資料。爲此，編者繼承了講求目錄學、文獻考證學、版本校勘學、文物鑑定學等傳統方法，在資料的甄別與恢復歷史原貌上開展了不厭其煩的基礎研究工作。在這一方面，《古書畫僞訛考辨》尤有建樹，這些工作的參與者不全是美術史家，不少是史學家、文物鑑定家與考古學家，但他們的工作已爲超越前人的研究水平奠定了堅實的基礎，凡屬不輕視資料工作的學者都是十分感謝的。當然，上述工作也存在著若干不足，比如歷代《畫家史料》選定編列資料的畫家仍不充分，還迴避了明清

以後的評價資料；《畫品叢書》亦雜入了本應視爲畫史的著作；《中國古代書畫圖目》未能全面展示每一作品的全貌，取捨較多，某些在眞僞上有爭議的作品時而入錄時而不選，不利進一步探討；《美術全集》則在魏晉以前的美術分類上以今視昔造成選編的困難，圖版說明的寫作也未認眞統一體例。其他屬於匯集文獻或編集圖錄的出版物尙多，甚至已出現若干按省、市編纂畫家傳記資料的新格局，雖屬開拓，但並未一一持例謹嚴，如《廣東畫人畫》所輯資料之不注出處，顯然是一缺失。

三、個案、畫派與專題的研究

十五年前,個案研究局限於少數大師巨匠,其他則偶有介紹,畫派研究與專題研究亦剛剛始步。「文革」之後, 美術史學者則不但把應予重視的二、三流名家納入了研究範圍, 而且幾乎研究了大部分畫派。畫派之外的某些專題比如《中國繪畫對偶範疇》、《中國岩畫》均已開始被深入探討。這些比較具體而深入又可能知人論世的研究成果, 除發於報刊雜誌外, 主要從兩個途徑得到集中反映。一方面是上海、天津、北京和江蘇幾家美術出版社推出的《中國畫家叢書》、《中國書畫家研究叢書》等套書, 以及《龔賢研究集》、《文徵明書畫年表》、《董其昌年譜》、《董其昌繫年》等專著。上述著作雖水平高下不一, 精粗有別, 但體現了出版家與學者把中國美術史研究推向具體而微的共同努力。另一方面, 是圍繞畫家個案、畫派或專題的學術討論會陸續召開。自 1974 年《弘仁與黃山畫派研討會》舉行以來, 惲壽平、黃公望、鄭板橋、八大山人、清初四畫僧、董其昌、傅山、黃愼、龔賢與金陵八家、吳門畫派均已舉辦過學術研討會, 而且不少是「有朋自遠方來」的國際學術會議。這些會議的組織者與支持者通過會議, 徵集論文、舉辦展覽、出版文集、開展國內外同行交流, 有效地推動了學術的發展。此外適應個案畫派研究的興起, 自 1981 年揚州畫派研究會成立以來, 古版畫研究會、八大山人研究學會、黃賓虹研究學會、石濤藝術學會、吳昌碩藝術研究會紛紛成立並積極開展活動, 編發資料, 出版論文集。成立最早的揚州畫派研究會廣泛聯繫國內專家, 已編印研究集六輯。八大研究學會亦舉行兩次國際性會議, 出版論集二集。在畫派研究會議的帶動下, 過去殊少研究的江西派、武林派和京江派也開始有論文發表。

個案乃至畫派的研究, 不但有益於見微知著、集腋成裘地豐富和加深人們對美術斷代史以致通史的認知, 而且有便於學者養成實事求是的學風, 嘗試各種新角度、新方法、提出持之有據的新見, 進而掃蕩以現成觀點套在隨意剪裁的史實上的劣習。應該指出, 上述工作在

一些著作或文章中尚存在值得注意的問題。一，為參加學術會議趕作論文，研究粗疏，持論空泛。二，避難求易，掠美不慚。吸收他人成果，不加注明，甚至在更具資料性的年表上亦如是為之，不惜將錯就錯。三，缺乏更及時的信息交流，缺乏在全國範圍內統一協調研究課題與研究力量的組織，時有重複勞動。

四、通史、專史與斷代史的編著

　　除去人所共知的《中國美術史》與《中國美術史綱》近年修訂再版外，新編的中國美術通史已有多種。其中，引人矚目者為大部頭通史的編寫與出書。自七十年代末葉開始，一些專家即開始約集同道，以期推出規模可觀的集大成之作。八卷本《中國美術通史》以執教多年的中老專家為主，旨在以歷史唯物主義為指導，恢復「文革」前的傳統，並集多年教學之大成，又充實以新的資料，故內容豐富，條理清順。但由於著手較早，不可能充分吸收晚出的個案、畫派和專史的研究成果，也尚難在「通古今之變，成一家之言」上有更大突破。近已出版《原始卷》的十三卷本《中國美術史》，在著名美學家的主持下，以中青年學者為主力，

以闡發審美關係的演進及中華民族審美意識的特色為主旨，既重視史實的可靠，又注意建構新的知識體系，編者還強調把編寫過程當作研究過程，如果所有的參與者均能全力以赴，又能保證研究條件，它可望是一部迄今為止的、有創造性的新編美術通史。相對通史的卷帙增多而言，各種美術專史則反映了美術史研究向各分科領域的深入。這些已出版的專史涉及諸多美術門類，已刊行者如《中國繪畫史》、《中國陶瓷史》、《中國建築史》、《中國建築技術史》、《中國年畫史》、《中國古版畫史略》、《中國漫畫史》、《中國山水畫史》、《中國染織史》、《中國雕漆簡史》、《中國繪畫理論發展史》、《中國繪畫批評史》、《中國繪畫材料史》、《中國書法史》和《中國書法簡史》等。專史的著者大多是這一方面的專家，但可能限於研究條件，還不能說都在見解的鞭辟入裡與資料收集的完備上可與李約瑟的《中國科技史》比美。怎樣在中國文化的大背景下認識每一美術品種的產生與發展也尚待努力。

　　在斷代史研究方面，可能由於分期問題缺乏自律性的研討，畫家畫派研究也尚有待於拓展並取得成果，所以眼下古代部分較少，值得投入力量。《六朝畫論研究》雖屬畫論斷代史研究，卻不失為力作。現代美術史的編寫近年頗引起同行學者與畫家的重視，曾在《美術》上引起討論。也已出版了《中國現代繪畫史》、《中國現代版畫史》，等書。影響最大的是《中國現代繪畫史》，作者以延續和開拓兩種類型作為通貫近百年來繪畫進程的線索，尊開拓而不尚延

續，不滿足於史料的編年而極力發揮倡導新潮美術的觀點。就文筆的可讀性與立論的明確上是成功的，但其取材編例都受到了作者持論的限制，因此也頗有批評者。現代美術史的編寫直接關係著當代美術的發展，當代美術創作界的各種主張都會反映到美術史著作中來，爲了使讀者在比較中斟酌取捨，也爲了方便後人重新研究闡釋，旣需要從多種角度以各種方法編寫，還應該注意歷史事實的豐富具體性，不要因著作只關心闡發個人見解的部分而使內容變得乾癟。

五、史學方法與史觀的探討

對於美術史學方法的研討，「文革」以後首先是《美術》與《美術史論》上出現了對《中國美術史綱》治史方法的商榷與《美術史論研究方法芻議》一文。如果說前者在於衝破簡單化方法的束縛，那麼後者則提出了以「審美關係爲軸心線」的新方法。隨後，可能由於對西方哲學和美學的譯作日多，各種西方現代的哲學方法、美學方法均被介紹過來，進而形成了「方法論熱」。無疑，這一熱潮更多地影響了美術批評方法，但對於兼事史論的中青年學者的

美術史方法亦非毫無影響。正當人們思考學科的界限之際，一項有遠見的翻譯與研究工作在《美術譯叢》舉步了。彼時，對西方美術的譯著與介紹數量日增，可大多以通史、現代史、各家各派爲對象，鮮有能從藝術學、美術史學的高度著眼者。然而，《譯叢》的編者從貢布里奇(Ernst Hans Josef Gombrich)入手，上溯下推，以貢氏爲中心逐一翻譯介紹西方美術史家的著作、史觀與方法，也翻譯分析評介其特點與得失的文章，不出幾年，從烏爾弗林(Heinrich Woelfflin)到帕諾夫斯基(Erwin Panofsky)，從風格學到圖象學，很快爲同行所知，從而使關心西方美術史學的國內同行看到了西方百餘年來美術史各家各派的區別、聯繫與演進，找到了把美術與文化聯繫起來又不脫離美術本身的研究方法的參照系。如果說某些學者把研究西方現代藝術史與美術批評結合起來對當代創作更有意義的話；那麼，他們對西方美術史學的研究則有益於中國美術史學的發展。也許由於他們的工作啟示了有心人的思考與作爲，稍後三項研究被提到日程上來，一是某些中青年學者著手研究歐美中國美術史名家的方法，著文、譯書，把介紹國外研究方法的工作與中國美術史研究聯繫起來。二是爲闡揚中國美術史學的傳統，以張彥遠爲論題的國際學術討論會在山西舉行，這次會議可能預示著深入研究中國美術史學史的開端。三是立於前人之外的美術史觀「球體說」在上海的《朵雲》推出。以往，中外美術史家對美術的發展演進，曾提出了多種模式，如生物進化式、直線式、

波浪式、螺旋上升式。「球體說」則在諸家之外提出了中國美術演化規律的一種新的假說。因為著者好學深思，長於比較中西，又善於從已有眞知的研究成果中進行提純，故圍繞中國美術發展流變，以體大思精爲追求，初步形成了自成一家之言的知識系統。《美術譯叢》與《朶雲》推出的上述成果，雖尚待發展完善，但已把在美術史領域簡單地照搬哲學與美學觀念與方法的努力遠遠拋在後面。

六、當前研究中的問題

十五年來美術史研究的方方面面的得失已如上述，不過還有一些影響全局的問題值得重視與深入思考。首先，可能存在著部分人的學風問題，表現爲急於事功，貪大求快，缺少脚踏實地嚴肅求實的科學態度，比如在未曾充分了解一個學術課題的已有成果和研究現狀的情況下，便率爾發表未經周密思考充分論證的意見，大而無當，空疏恣意。甚至以虛名當作實詣,把轟動的新聞效應誤爲學術水平高的標誌。其次，或許也存在著某些人員的素質問題，表現出缺乏最基本的專業基礎訓練與必備的專業技能，也較少懂得從事學術論文寫作應盡量使用第一手資料，引用觀點、非常見材料乃至重要研究成果需注明出處，遵守職業道德，但此類人員又少有自知之明，倉促上陣，乃至顧盼自雄。第三，我看也還存在著學科對象不清的問題。每一種專業都有着自己獨特的研究對象，倘若不在研究對象上致力，卻只在相關的其他學科上下功夫而且進行簡單的移植套用，那就很難眞正在本學科上入門。容或也能做出建樹，那建樹只能在別的學科，稱之爲美術史家是未免張冠李戴了。前些年，有些頗享盛名的學者在美術史論界力倡造就無所不知無所不曉的大學問家，那願望興許是更宜於「文以載道」，私衷欽佩之至！然而，美術史界不能全是跨學科的大學問家，倘或沒有二、三流的學者兢兢業業於分科研究並推出新的成果，以供一流的大學問家去進行高層次的綜合研究與歸納，那麼有志於大學問家者若非不問對象地去演繹自己憑空構想的體系，便只能去演繹並非本人構築的體系了。是否能被公認爲大學問家，也還值得懷疑。我想，似乎越是高瞻遠矚的大家，越會尊重脚踏實地者的努力的。以上一些無損於美術史界顯著成績的問題，其實早已被《美術史問答》一文含蓄地點出，因頗有同感，故再有發揮而已。掛一漏萬，未必有當，敬希批評匡正。

也談編寫現代美術史

在封建社會中，中國美術史家早已形成了不薄今人的修史傳統，無論清初的《讀畫錄》、《國朝畫徵錄》、《國朝畫識》也好，清中期的《墨香居畫識》、《墨林今話》也好，還是清末的《寒松閣談藝瑣錄》、《海上墨林》也好，無不是當時人編著的現當代美術史。那麼，何以今人反而在現代美術史上的致力不如古代呢？我想，可能因爲「文革」以前確實存在著非個人所能克服的困難。記得念大學的時候，專治現代美術史的李樹聲老師常常和我們談及一些苦衷。他說，研究現代美術史，直接關係到「延安文藝座談會」以來的方針政策，遇到結論與周揚講話不大一致的時候，就只好重新研究、擱筆深思了。四十年來，美術界的領導並非不重視現代美術史的編修，專門從事現代美術史教學研究的前輩還是做了大量的有益工作：開展了調查採訪，推動了回憶錄的寫作與發表，整理收集了系統的資料，而且也完成了成部的書稿。可是由於在指導思想上過於著重說明方針政策而不是爲方針政策的制定和調整提供依據，所以造成了著作的難產和出版物的寥寥，至今則書未出，稿多佚，人已老。新近培養的現代美術史研究生也尚待出師。在這種情況下，近年來，有些中青年美術史學者和畫家陸續投入美術批評，隨後又致力於現當代美術史的研究編寫，人們已不再把研究現代美術史視爲畏途，這是值得額手稱慶的事情。

一、要官修也要私修

自古以來，就存在著兩種歷史撰著：一爲政府組織編修；一爲私人編修。在美術史領域，大量是私家撰述。今天提倡編寫現代美術史，我想也宜於兩條腿走路。由政府機構、美協組織的一種，便於集中人力物力，當然十分必要。由有志於此的個人編寫，也應鼓勵支持。已出版的現代第一部《中國現代繪畫史》，便是私人撰著。私家撰寫現代美術史，雖不見得集思廣益，但每家都有自己獨特的視角，都會使用自家擅長的研究方法，都會對百年來美術歷史的發展從不同層面做出闡釋，倘不貪大求全，又有熱情支持的出版家，問世也比較容易。這幾年，出現一種美術史論家紛紛投入現代美術史思考與研究的新情況，不少古代美術史學者、西方美術史學者、美術理論家、美術批評家和

畫家，都以很強的使命感參與了這一有助於發展新文化推進新美術的事業中來，它不僅擴大研究現代美術史的隊伍，而且也把不同的專長、不同的素養、看問題的不同角度和源於古代、外國的不同治學方法帶進了現代美術史的研究。如果出版家不都向錢看，在現代美術史編寫和出版上出現百家爭鳴的局面，是不無希望的。

二、 可重議論不可輕史實

歷史就是歷史，它是存在於一定時空中的客觀過程。要認識它，把握它，首先要尊重歷史的真實性。對個別歷史事件、歷史人物如此，對歷史演進中的固有聯繫更應如此。任何只為適應個人論斷對史實的削足適履，都辜負了「史筆如椽」。對歷史採取純客觀主義的態度，實際上只是一種永遠難於辦到的夢想，我們提倡「寓褒貶，明高下」，但前提是秉筆直書的「董狐精神」，為賢者諱，為尊者諱的積習，必然造成遮掩歷史真象的迷霧，這些，人們似乎都很清楚，但身體力行又談何容易？誠然，美術史是爬格子爬出來的，不是解衣般礴畫出來的，但美術作品還有其「千古興亡，披圖可鑑」的作用，何況給人以殷鑑能借昔以觀今的美術史！一部有學術價值的現代美術史，它應該深入到美術演進的深層因果關係中去，不僅告訴讀者是什麼，也能夠從不同方面說明何以如此發展演化。這樣才能像太史公那樣「究天人之際，通古今之變，成一家之言」，才能給讀者以啟示。無論使用什麼現代的或傳統的方法，無論在揭示固有的歷史聯繫的哪一端致力，歷史唯物主義的方法，在我看來仍是根本大法。一切結論都不是產生於研究之前。在研究之前已產生的論點，很可能並不來自現代美術發展的本身，而是其他學科已有成果的簡單移用。

三、 要寫活的現代美術史

現代美術史本身是異常豐富生動的。任何一個美術家，一個美術流派，一個美術社團，或一種美術思潮，都處於橫向與縱向的多種聯繫中，都在流動中變化著，甚至一個畫家的生活方式與生活趣味也與他的藝術創作不無關係。在文藝學中，形象大於思想，本體大於觀念，在美術史學中，提倡以觀點統攝史料的正確意義，在我看來，絕不應該是把活的歷史寫死，讓僅從某一、二個角度思索出的結論去肢解歷史本身，只留下自己關心的結論及其依據，而除掉一切血肉。越是提高了理論價值的現代美術史，越是注意運用各種新方法的現代美術史，似乎就越不應忽略這一問題。有人說，每一種見解鮮明的美術史著作，其實都只是對美術發展的闡釋，都做不到真正的客觀。既然如

此，我們的現代美術史作者是否也曾想到，通過編寫有觀點有材料的現代美術史，也留給後人從別的角度去進行闡釋的一切憑據呢！我們經常聽到討厭中國古代美術史家太注意積累史料記載現象的議論，可是，當著我們從中外美術交流比較學的視角去進行研究時，我們不由得不感謝文人畫史作者居然記載了西方美術播入的情況，否則，我們只好在涉及歷史時流於猜想和臆測。我們注意美術家與政治的關係時，所有美術史著作都沒有論及美術作為特殊商品的流通情況，可是，一旦有人注意於此，馬上可以在古代人的美術史著作中發現生動的記載，而使新方法的研究得以付諸實行。我想，對於歷史與邏輯的統一論者，對於並非狹隘的美術闡釋學者，越是刻意於提高理論的層次，可能越是不容忽視那大於思想的藝術本體的演進。完全忽視記錄歷史，也不見得完不成一部著作，但可能是理論著作，並不屬於美術史著作。

四、可從個案研究做起

中國人看問題最尚宏觀，又宏觀又模糊，惟恍惟惚，大有靈性。表現在著述上，人們也總是熱衷於宏觀探道。你要申報職稱晉升嘛，只有幾篇獨到論文，可能遠不如殊少創見的大部頭通史與概論引人矚目，豈只引人矚目，簡

直可以區別水平，可以區別誰是通權達變之才，誰僅僅是雕蟲小技而已，在為開拓新文化新美術的多元競秀的當前，對於現代美術史的研究，從現實意義上而言，宏觀的把握當然是第一位的，然而高瞻遠矚也還要腳踏實地。從這個意義上，我以為，新進入這一研究領域的有心人，其實也可以從個案的研究起步。其實，沒個性的認知，又怎能有含於個性之中的共性的把握，不集腋又怎能成裘呢！要從事各別問題各別人物的研究，就不能不從收集第一手資料開始，就不能不注意於人物的豐富性及其具體的歷史聯繫。若干個案研究的深入，一部內容翔實有所創見的現代美術史才可能出現。在進行個案研究中，以往喜歡就對今天的作用而分其主次，主次是要區分的，但只著眼於一流畫家，並不能展現美術史的全貌，須知美術史並非少數大師創造的，盡管大師的貢獻和影響不同於凡俗。可是沒有方方面面的二、三流人物，又哪有大師的大師地位。關鍵是把美術家按其原貌放到歷史的座標上去。

五、歷史的批評要有歷史感

通常所說的美術批評是指以當代美術為對象的批評，它是當代價值尺度的直接顯現，對作為歷史的現代美術家及其創作的批評，也包含著價值判斷，但那是今人價值取向的間接反

映。如果把已經成爲歷史的美術家與當今的美術家放在一個時空中縱情評說，立論也許是正確的，但往往可能拔高了歷史上的人物或竟至強其所難。因此，我想，評價歷史上的美術家適宜放到當時的歷史環境中去分析，這不等於降低今天的價值尺度，而是具備歷史感的表現。這樣，也就可能避免重蹈影射史學的故步了。

　　以上幾點淺見，必有不妥之處，願與讀者共同商討。

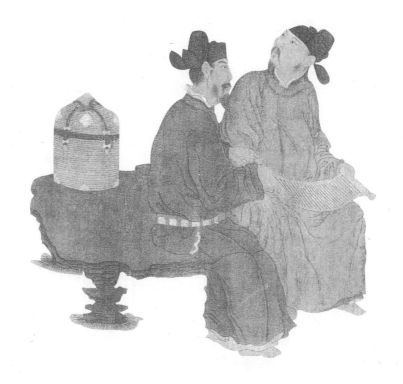

百年中國美術史序

這幾年，因為在王朝聞先生的領導下主持多卷本《中國美術史·清代卷》的編寫工作，我常常見到治學踏實待人熱情的龔產興先生。大約從 1988 年起，就聽說他開始著手於一部近現代中國美術史的寫作。如眾所知，在當代美術史論家中，他是極少數專攻近現代美術史的學者之一。從 1959 年他被調入美術研究所致力這一學有專攻的研究方向，至今已達三十餘載。當初，他還是意氣風發的青年，如今已年將耳順了。積三十餘年的積累與經驗著書立說，自然與率爾操觚者的淺薄陋略不可同日而語，因此，我作為一名熱望先睹為快的同行讀者，早就期待著此書的脫稿與問世。可喜的是，就在我今春再度出訪美國的日子裡，這部以五十二萬字殺青的書稿已被熱心的出版社接納。最近，他以欣喜的心情告之這一令人振奮的消息並且徵序於我。我想，我雖然未能拜讀書稿，但畢竟了解作者的編寫宗旨、篇章結構與大體內容，有義務向廣大讀者推薦這部可以較系統全面地了解近現代中國美術發展演變的著力之作。

近百年的中國美術演進，是在古所未有的歷史條件下展開的。晚清以來，中國社會發生了天翻地覆的變化。自列強恃船堅炮利迫使閉關鎖國的清朝政府被迫開放門戶以後，中國便逐步淪為了半殖民地半封建社會，西方文化的東漸由細流汩汩演化成巨浪滔滔。隨著社會改革家與志在改革社會的美術家向西方尋求救國的真理，神州大地在經歷一次又一次的反侵略戰爭和不斷深入的社會革命中改變了文化的面貌。中與西、新與舊、直面人生與避入書齋、陽春白雪與下里巴人……，在矛盾鬥爭的交替轉化中匯成了近現代中國文化的無比豐富性與複雜性。傳統文化的不同方面遇到了前古所無的挑戰而優勝劣汰，實質不同的外來文化也經受了中國實際的檢驗而或棄或取。在這樣文化環境中的中國近現代美術比以往任何時代都顯得豐富多彩，都更充滿著矛盾、鬥爭、探索、融滲、演化與新機。編寫一部反映百年美術全貌的著作，無論對於進行愛國教育，還是總結美術運動、美術思潮、美術風格變異的歷史經驗以利當前美術的健康發展，都是十分必要而有益的。

中國是一個很早就出現了美術史著述的國度，在最早面世的兩種體格的美術史著作中，近現代美術史已與美術通史並駕齊驅。千餘年前，與《歷代名畫記》先後成書的《唐朝名畫錄》，即以近現代畫家為論述範圍，始開編寫中

國近現代美術史的先河，此後相沿不斷，歷代大體均有類似著述。在明清兩代更蔚成風氣，舉凡劉璋《皇明書畫史》、徐沁《明畫錄》、張庚《國朝畫徵錄》、蔣寶齡《墨林今話》，莫不如此。雖然，古代中國的近現代美術史像美術通史一樣日益趨向了畫家傳，但仍爲今人了解彼時美術提供了豐富具體的史實。近代以來，中國美術史學者接受了西方科學文化的洗禮，不滿足於史料的記述與鋪陳，總試圖以科學的方法揭示中國美術發生發展的根源與動力，給讀者以系統化與規律性的眞知。所以，編撰貫通古今的美術通史者日增，而專門研究近現代美術史者殊少。當然，這裡也有若干實際困難，比如，面對浩如烟海的活資料，收集起來遠比爬梳有限載籍爲難，而且，正在發展變化著的美術家、美術流派、美術團體、美術思潮與美術運動，在未經實踐的反覆檢驗之前頗難給以充滿歷史意識的抉擇與論定。也許由於上述原因，四十年來，一直難於有一部近現代美術史出版。直到八十年代，隨著時勢的發展向美術創作界與評論界再度提出了中西優劣問題之後，面對中國現代化的召喚與烈烈西風，人們在激烈爭論「危機與活躍」、「延續與開拓」、「繼承與發展」等問題的同時陷入了深沈的反思，一些年輕朋友驚奇地發現當代美術竟是如此密切地與近現代美術臍帶相聯，於是回顧近百年的歷史軌跡與歷史經驗成了好學深思者的自覺行動。繼不無爭議的《中國現代繪畫史》應運而生之後，美術界與社會各界都期望著討論範圍再廣闊持論也更平實的百年美術史著述問

世，一時在《美術》雜誌上形成了爲此疾呼與催生的熱浪。如今，以半生心血從事近現代中國美術研究的龔產興先生即將推出他的《百年中國美術史》，這實在是一件令人額手稱慶的事。

《百年中國美術史》即是作者近年集中精力進行綜合研究的成果，也是他多年治學如積薪的總其大成，因此充分體現了龔產興先生勤勉而樸實的學風。他自1959年在美術研究所投身美術史事業，便在該所現代美術史組參與編寫《中國現代美術圖錄》，養成了重視收集盡可能完備的視覺圖錄資料的新學風，避免了某些美術史家只在文字資料中討生活的弊失。《中國現代美術圖錄》收錄作品的範圍，始於1919年，終於1949年，是當代歷史學界所稱的現代，並不包括被劃入近代的1848-1919年。可是龔產興先生在工作中越益感到近代與現代不可分割的歷史聯繫。由是，在史怡公的建議下，自1973年開始，他在普遍研究百年美術的基礎上走出了側重於近代的治學方向。

據知，他研究近代美術史的方法，頗受畫家司徒喬夫人馮伊楣的啓發，採取了從各別到一般的途徑。雖不忽略全面資料的收集與相互關係的認知，但能從個別人物入手，力求深入開掘，始而圍繞一個美術家收集盡可能完備的第一手資料，既包括散見於筆記雜著報紙刊物上的文字記載，又十分重視作品方面的圖錄資料，不但竭盡全力順蔓摸瓜地探訪著名美術家的後人與親友，而且不辭辛勞地到畫家出生活動地區考察，邊爬梳材料，邊辨析補正記誤或

漏載的史實，邊探討美術家思想藝術的形成發展及其與現代大環境的關係。繼之在切實把握個別美術家的同時，再由點到面地展開，逐漸獲得充滿著豐富內容與具體歷史聯繫的全面性認識。從已有成果看，他曾十分著力的方面至少有：反帝漫畫、吳友如與時事新聞畫、任熊、任伯年與海派、肯定傳統文人畫而指導提攜齊白石的陳師曾……。而且在這些方面，他均有發別人所未發的創獲，如記載著任熊生卒的家譜的發現，反映了任伯年來滬前畫風、師承與交遊的《東津話別圖》的研究，吳友如成名於應召為曾國藩繪《功臣圖》的討論，陳師曾思考西方現代繪畫的早期文章《近代西歐畫家》的訪察。

　　龔先生對個別畫家的研究，大體像已刊布的《任伯年研究》、《陳師曾年表》一樣，一律從作品編年、年表編寫和選錄已有重要研究成果開始，以便使自己的論述不脫離歷史環境並且紮紮實實地立於前人的肩膀上。而編年的方式，又導致必需把畫家置於歷史事件、師承傳授與朋輩交遊中。這樣，研究一個畫家實際上也就連帶研究了一批畫家，不僅易於擴展到同代人，並且也自然由近代而推進到現代，由林風眠而及於吳冠中，由徐悲鴻而及於董希文……。漸漸地一部百年美術史已巨細無遺地成熟於他的心中。

　　目前，他完成的這部《百年美術史》按時間而言，始於 1848 年第一次鴉片戰爭爆發，終於 1949 年。包括了史家所說的中國近代與中國現代兩大歷史階段的美術發展。按地區而言，則雖以中國大陸為主但包括了海峽彼岸的臺灣美術。就美術品種而言，舉凡中國畫、油畫、版畫、漫畫、新聞畫、肖像畫、壁畫、貿易畫、宣傳畫、雕塑、建築、工藝和書法篆刻，莫不在記述之列。就美術現象而言，則兼顧美術創作、美術流派、美術社團、美術運動與美術教育。因此，論其規模，堪稱第一部比較系統全面具有豐富資料性的中國近現代美術史。

　　就編寫體例而言，作者在第十一章以前，大體以歷史變革為經，以各地區各畫種的美術創作為緯，注意重大歷史事件與美術運動、美術社團、美術教育和美術創作的關係。自第十一章始，則各闢專章分別敍述：近現代油畫的發生發展、卓有成就的油畫家與國畫家、臺灣地區的美術、雕塑藝術、民間美術、工藝美術、書法篆刻藝術、肖像畫藝術與建築藝術。比較前後體例，讀者會覺得略有不同，我想，著者這樣編寫大約有幾個原因：第一，便於集中論述按歷史階段不易充分展開的畫種、畫家與地區美術；第二，便於在各美術品種的記述上分別詳略，詳於有深入研究的品類，而略於有待再深入研究的品類。因此，與其說作者持例不夠精嚴，毋寧說反映了著者治學的實事求是。

　　通觀此書的綱目，還可以看到，龔產興先生不僅遵照修信史的優良傳統盡可能系統全面地記載了百年美術發展的史實，而且本著「寓褒貶，別善惡」的主旨寓評於述地作出了有分寸的價值判斷。尤為可貴的是，他更認真思考了在理論和實踐上始終貫穿於這一時代的若干問題，比如傳統與創新，中西美術的相撞與相

融、爲人生的藝術與爲藝術而藝術，不能說僅只有這樣一些問題值得反思，然而對這些問題的反思確實有助於總結出借昔觀今的歷史經驗。

　　作爲一本具有塡補學術空白意義的第一部比較完備中國近現代美術史，它容或會有不可避免的缺失，但我相信它不但會受到讀者諸君的歡迎，也會像「寂寞不爭春，只把春來報」的早梅一樣，引出各具風姿萬紫千紅多種多樣的近現代美術史來。

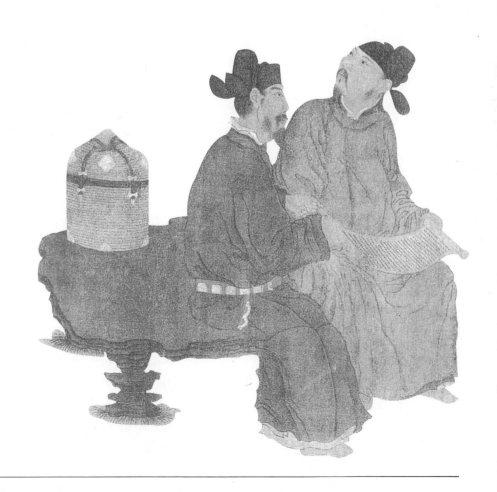

揚州八怪考辨集前言

十八世紀活躍在揚州地區的「八怪」，在中國古代美術的發展中具有重要意義。雖然，十九世紀的著述家與鑒評者褒貶不一，但是，至本世紀初葉，論者已趨於讚譽。在「五四」新文化運動中，猛烈衝擊清代正統畫風的陳獨秀便在提倡寫實主義的同時便充分肯定了「八怪」的「自由描寫」❶。其後，舉凡研究美術史者，對於「八怪」率多給以肯定的評價。不過，在一些美術通史撰著中，作者的評述往往僅依據美術史籍中的有限資料；專門研究「八怪」中某家的論著，只有陳東原的《鄭板橋評傳》❷。

五十年代以後，特別是七十年代中葉以來，對「揚州八怪」的研究則日漸展開。研究者大多從當代美術創作亟需解決的理論認識出發，選擇「八怪」的研究課題。始而，人們著眼於「八怪」如何對待傳統與創新；繼之，則致力於探討「八怪」對文人畫的發展與超越；近年，亦有人開始思考鹽商贊助人與「八怪」的相互影響。總之，研究者都試圖通過「八怪」的研討，探索清代中國書畫升沈盛衰的緣由，考察中國美術發展變異的規律，借古鑑今。在這一時期，完成的著述較前爲多。綜論「八怪」者，有《揚州八怪》(文物出版社出版)、《揚州八家叢話》(上海人民美術出版社出版) 和《揚州八怪與揚州商業》(人民美術出版社出版)。專論各家者，則有《鄭板橋的書畫藝術》、《華喦研究》(天津人民美術出版社出版)《鄭板橋》、《華喦》、《汪士慎》、《高翔》、《高鳳翰》、《黃慎》、《羅兩峯》(均由上海人民美術出版)《黃慎》(人民美術出版社出版) 等。爲數眾多的論文尚不在其列。

爲了通過研究「八怪」，由現象而本質，由藝術而文化地總結歷史經驗，自五十年代起，學者們便十分注意於收集、整理較系統而完備的「八怪」史料，以便在弄清史實的前提下進行深入的研究。如果說，五十年代對上述史料的收集，尚局限於「正史」與畫史載籍，那麼，到六十年代，已經有人從各種史傳、各家詩文集，有關筆記雜著以及書畫著錄中匯集資料了。《揚州八家史料》❸一書就是代表性的纂輯之

❶陳獨秀《美術革命——答呂澂》，載《新青年》，第六卷，第一號。

❷ 1928 年商務印書館出版。

❸顧麟文編，上海人民美術出版社。

作。它至今仍爲美術史家所援引。在出版這一《史料》的先後，一些深諳古典文獻、並長於輯佚與考據的學者，亦開始分家搜集「八怪」史料、精心梳理，考證各家的生平、著述，邁開了從深入研究各家史實起步的步伐。除鄭板橋以外，上述成果集中表現在有關高鳳翰❹、高翔與汪士愼的著述與論文中。

　　十年「文革」過後，美術史界在學術思想的撥亂反正中，對「揚州八怪」的研究更加高視闊步。大家普遍意識到，要把研究工作推向前進，旣要提高理論水平，又宜嘗試多種新的研究方法，還需繼承尊重歷史事實重視資料工作的優良傳統。如此，便可在學術研究上少走彎路，避免重蹈「以論代史」終至走向「影射美術史學」的覆轍，防止因思想活躍而無視立論依據，不致再度出現學風的空疏恣意與持論的大而無當。大家注意到，對中國美術史上「揚州八怪」的研究，也必須旣重視歷史闡釋與歷史衡評，又能夠下功夫研究史實，以便在恢復美術史本來面目的前提下，從不同角度闡發其內在聯繫與借鑒意義。由薛鋒先生主持編輯的《清代揚州畫派研究集》❺一至六集的持續出刊，有力地推動了這一趨向。

　　同五、六十年代比較，學者們在「八怪」研究上開始了幾項前所少有的史實研究工作。其一，是對「八怪」各家詩文集的校注、對各家集外詩文、書信、印章與印跋的輯佚和考釋。在這一方面，鄭燮、金農、黃愼與李鱓諸家的成果比較顯著。其二，是對「八怪」諸家年里、字號、家世、生平行實、遊踪交往、藝術師承、風格變化等歷史事實的考證。在李方膺生平的考辨上，有益的討論商榷，大大推動研究的深入。此外，除陳撰、李葂、揚法、閔貞外，其餘各家都極有收穫，甚至發前人所未發，見外國同行所未見。考證者用以參校史實的資料，除去大量的史傳、詩文、筆記、雜著以外，還注意了三個方面：各家族譜、家譜與地志中有關資料的發掘；各家故里、舊居、碑志、遺跡的考察與口碑的調查，各家流傳眞跡上題識的運用。其三，是一反以往研究畫家忽略充分占有流傳作品本身的缺失，大量考察作品，辨明眞僞與代筆，進而把握每家的風格特色與變化軌跡。凡屬存留作品較多的畫家，這一工作差不多均有開展，在金農的代筆問題上，還引起了深入的討論。

　　如果，可以把美術史的研究分爲歷史現象的研究和歷史本質的研究兩個層面，那麼，前者便屬於基礎研究。盡管許多人更偏愛後者，然而前者則是必不可少的奠基工作。一般而言，歷史現象的研究比較偏重史實，而歷史本質的研究則有較強的理論性。在史與論、美術史與美術理論的關係中，無疑論更帶有普遍性，史則較爲具體，至於中國美術史上的「揚州八怪」，那就更爲具體了。研究「八怪」的學者，倘不

❹見《山東省志資料》，1962 年第二期。
❺該學刊由揚州市文聯及揚州畫派研究會編印，第一期於 1981 年 3 月出刊。

從具體處著眼，不明辨人物、事件之細節，不清楚創作活動之端委，再好的理論也難免凌虛駕空，成爲說明不了美術史問題而徒具一般理論詞句的「馬首之輅」。爲了辨明史實，釐清確有而非臆造的歷史聯繫，就必須遵循「實事求是」的原則。難道乾隆時代的阮元尚且懂得「實事必求其是」，❻我們反而今不如古嗎？當然要在歷史事實的研究上存眞去僞，揭示其固有而非臆想的聯繫，還必須重證據，忌孤證，溯史源，注出處，多聞闕疑，不忘記特定的時空條件，俾使一切結論產生於系統調查與縝密思考的末尾而不是在它的前頭。不過，何謂史實，持不同研究方法、從事不同研究方向的學者也不必強求一致、以自家之是非爲是非。但忽視客觀存在的歷史事實，對於美術史研究者來說，總是不足爲訓的。

爲了總括「八怪」史實研究的收穫，爲高層研究與綜合研究提供方便，《揚州八怪研究資料叢書》的幾位主編確定了這一本《考辨集》的編選範圍。遵照主編的意圖，收入本集的文章，其內容重在考訂史實，去僞存眞，或糾正前人著述的疏失，或塡補昔人缺漏的學術空白，即使不屬純考證性的論文，也在撰述中做了一定的考辨工作。凡屬以衡評「八怪」各家得失，專意闡釋著者本人價值取向者，《叢書》已另闢專集，不在本書選輯之列。其原寫作時間則始於六十年代，終於九十年代第一春。文稿的來源係國內（中國大陸）各學報、報刊以及幾種未公開發行的學術刊物。少量文章是編者組稿或從綜考中摘出的。編排方法以列名於「八怪」諸家的生年爲序，按家依次編入，一家同類問題的文章則以發表先後爲序。個別綜考「八怪」各家或涉及「八怪」總體與同時人物、其他畫派、其他藝術關係者置於編末。本書基本編成後，又收到了薛鋒先生轉來的另兩篇有關李鱓畫跡的文章，雖不屬考辨，但均記私家收藏者。旣蒙作者熱情供稿，又有便於不易目睹原作者獲此研究資料，特附於編後。在編集過程中，編者除收集論文、整理編排之外，還做了以下工作：詳校各文（包括引文的核對，錯訛字的改正），個別標題的潤色或改定，少數未刊文稿的修改增潤，所有已刊文章的頁下注一律移至文後。在某些文章的有些囿於見聞的論斷下，編者略附按語。

通讀本集及集外諸文，編者深感，這些年來對「揚州八怪」史實的研究有了前所未有的長足進展，在老專家的示範與影響下，已有一些博聞多識、治學嚴謹的中青年學者迅速成長，他們同前輩專家一道，共同做出了可觀的成績。然而，如果從嚴格意義上的考據學來要求，即使已刊文章，也還不好說篇篇盡如人意。可能由於寫作之際不滿足於僅僅考史而志在以論帶史，也可能因爲作者考慮到刊物或讀者的特點，不得不適當削弱學術性而增加可讀性，這是完全可以理解的。基於此，本集收編的文章亦不便持例過嚴。盡管收入的多數文章可稱持之有

❻引自《十駕齋養新錄》。

故，言之成理，甚至用乾嘉考據學派或西方近代語言考證學派的要求來衡量亦少瑕疵，但是，並非沒有弱於考證而多所論評或主要仍屬系統纂述資料的文章。在「八怪」諸家史實的考證與辨誤上，也仍然集中於歷來影響極大的諸家，至於從「八怪」與當時社會文化結構或經濟結構角度去進行史實的系統搜集與考證者，尚屬罕見。這不能不說是本集的美中不足。

雖然如此，能編出這樣一本《考辨集》來，仍是廣大學者勤勉治學的結果，薛鋒先生和清代揚州畫派研究同仁積極提供文目推薦文稿，尤為本集增色。只是限於編者本人的眼界，容或有所遺珠，在此除向應收入本集而遺漏的論文作者致歉外，也希望再版時能夠和其他新的成果一道補入。

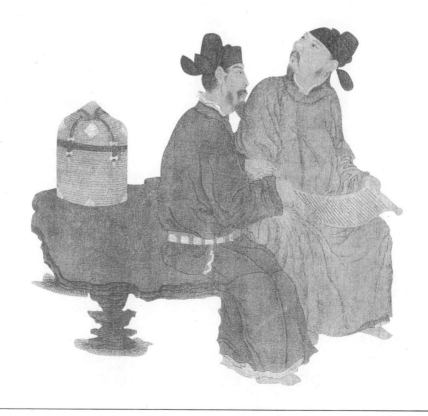

畫派研究的新成果

畫派，在中國繪畫史裡無外兩種含義：一種是歷時性的畫家傳派，由創造新風格的畫家及其追隨者構成；另一種是共時性的地方畫派，由同一地區的畫家群體組成，當然也包括開創者和傳人。第一種意義上的畫派由來已久，歷代均不乏開宗立派的畫家及其繼承者。第二種意義上的畫派則出現較晚，明代開始形成，入清達於極盛。至於美術史家意識到地方畫派這一文化現象，那還是明末以來的事。

自從美術史家意識到地方畫派的特殊價值，便著意編撰地方畫史，但受明清畫史編纂風氣的影響，往往寫成了地方畫家匯傳。流風所及，至近代依然如是。近代有成就的美術史家，雖試圖以現代科學的方法重寫美術史，然而，處於發軔之始，或者治中國美術通史與繪畫通史，或者著力研究各時代有代表性的畫家，還來不及投入地方畫派的深入探討。直至六十年代，情況仍大體如此。

對地方畫派研究的重視，始於 1974 年的「紀念漸江和黃山畫派國際討論會」，其後國內各地相繼開展地方畫派的研討活動，甚至舉辦國際學術會議。一時，以「八怪」爲代表的揚州諸畫派，以「八家」爲重點的金陵諸畫派，以沈周、文徵明爲領袖的吳門畫派，以董其昌爲宗師的松江畫派，以「四王」爲旗幟的婁東畫派與虞山畫派，……陸續成爲美術史家重點研究的課題。這一新的研究趨向表明，美術史界正經歷著深刻的變化，已由重點研究重要畫家發展爲研究一定時代一定地區的畫家群體與畫家集群；已由依據一般政治、經濟、文化史的研究成果籠統地說明繪畫通史中風格演進的根源，發展爲創造性地根究某一地方畫派興衰的原因與條件；繪畫變異的自身規律是什麼，又怎樣同特定的政治背景、文化氛圍、地理條件、特別是經濟基礎具體聯結起來。這一研究風氣的發展，不僅將使美術史成爲人文科學的一部分，提高其學術品位，而且必將使人們認識到一切精神生產最終都會從物質生產的方式上找到終極的動力，發展歷史唯物主義的美術史學。

在近年地方畫派的研究活動中，發表了許多有真知灼見的論文，也出版了若干集腋成裘的論文集與研究資料集，但是迄今爲止，尚未見到《吳派繪畫研究》之外的任何一本學術專著。《吳派繪畫研究》的作者周積寅，受教於著名美術史家俞劍華，治學勤勉，著述甚豐，不但是地方畫派研究活動的積極投入者，並且是某些畫派研究工作的發起人與組織者之一。如

果說，他發起並任主編的《揚州八怪研究資料叢書》，反映了他治學的求實精神；那麼，《吳派繪畫研究》則閃現了他開拓新領域的進取意識。作爲當代第一部古代地方畫派史專著，又力圖以歷史唯物主義爲指針，盡管還有著未必盡如人意之處，其重要意義已遠遠超出對吳派的研究。可以說，在選題的指導思想上，塡補空白與別開生面是本書的第一個特點。

　　本書的第二個特點是學術性與資料性並重。前幾年治學的空疏恣意、大而無當，在美術史論界也未能完全倖免。爲此，以理論家聞名的王朝聞前輩不僅發願治史，而且多次強調資料工作的重要。周積寅供職的南藝，素有重視資料纂輯整理的樸實學風，亦有編集美術目錄學的傳統，《吳派繪畫研究》則繼承了這一傳統，在附錄部分編入：「吳派三大家匯傳」、「吳派三大家畫目」與「今人研究吳派著述目」，或輯錄重要的原始資料，或編列詳盡的目錄，旣可視爲正文的補充，又可供後來研究者使用。因此，這部專著便不僅僅是一家之言的闡述發揮，同時也爲後學者提供了研究同一問題或相關問題的主要資料，給予了檢索之便，減少了爬梳之勞。這是一種學術爲公的有益之舉，使本書兼有了專業工具書的性質。不過，對於各家傳記的匯錄，如果能編入有關正誤的資料則更爲完美。比如，「文徵明匯傳」一律依原文寫作「諱壁」「初諱壁」或「名壁」，其實這一誤記已被後人更正。如《鷗波漁話·文衡山舊名》即稱「相傳衡山初名壁，字徵明。……然證以其兄名奎，及徵明之字，俱與壁宿（星宿）義

近，似欲作『壁』爲是。……衡山爲吳匏庵作《海月庵圖卷》，後署『正德丁丑九月制。文壁』九字。其字從土不從玉，則灼然信其初名壁。」這一糾正可從文徵明傳世眞跡中得到證實，亦見於徐邦達《古書畫僞訛考辨》文徵明條（下卷，頁一二三），建議再版時補入。

　　本書的第三個特點是系統性與專題性結合。在美術史的研究中，往往會出現兩種偏向，或者重視大的演進變化，卻未能深入細部，似乎自成系統，但不耐推敲，難於確立；或者專意細部的深入，卻未能淹博貫通，即使考辨詳實，仍不見思想，不成系統。本書則在貫通中求深入，在聯繫中觀變遷。作者多年治繪畫通史與中國畫論，對於文人畫的演進有過系統的思考，對文人論畫的主張也有過提綱挈領的探求，雖在本書中重點討論吳派，卻能夠以大觀小，把吳派繪畫放到文人畫歷史發展的長河中去把握。

　　美術史上的吳派，在不同學者的著述中，向來有兩種不完全相同的含義。一種是「吳門派」的簡稱，一些清人著述往往如是。另一種則涵蓋了「吳門派」與其後的「松江派」，俞劍華的《中國繪畫史》即稱「松江派」、「華亭派」、「蘇松派」爲「吳派支派」。周積寅稟承乃師的吳派內涵，卻辨明了「松江派」、「蘇松派」、「雲間派」、「華亭派」實屬同派而異名，爲此他的《吳派繪畫研究》正文分爲五章，旣明其淵源，又論其流變。這五章是：

　　一、論述元至明初的吳派先驅。
　　二、分述吳門畫派的大師沈周和文徵明。

三、論述董其昌的革新與松江派的興起。

四、綜論包括吳門派和松江派在內的吳派藝術特點。

五、論述吳派對清代畫壇的影響和流弊。

在五章中，作者通過歷時性的聯繫比較，釐清了宋元以來文人畫發展的線索與階段、總體演進與風格交替，對吳派繪畫給予了有分寸的評價。他指出：

> 沈、文在山水畫的創作上有其一定成就的，對傳統也有所發展。但是總沒有脫盡元季諸家的窠臼。
>
> 沈、文的貢獻，只不過繼元四家之後更擴大了文人畫的影響，爲明末文人畫高潮創造了條件而已。
>
> 董其昌……改革的性質來說，是中國繪畫史上「文人畫」運動的第四個高潮，是元代「文人畫」運動的繼續深入，……將文人畫推上歷史的高峯。

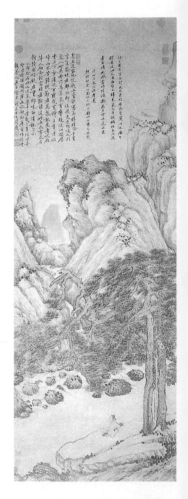

沈周
虎丘送客圖軸

沈周
辛夷圖頁

應該說，上述評價是客觀的和允當的。與此同時，作者又在吳門派花鳥畫上提出了新見。他指出，「過去，談吳門畫派的人，主要是指他們的山水畫，而不言花鳥的。其實，吳門畫派在花鳥畫的意義，並不小於山水畫。」並且從畫法發展上精到地揭示了沈周在花鳥畫上的重大貢獻。他說：

沈周在花鳥畫上的貢獻，首先總結了自徐熙、兩宋以來水墨表現花鳥的經驗，用山水畫的表現方法，也就是點線結合的表現手法來畫花鳥，突破中國花鳥畫長期停留在用線勾勒的僵化狀態，別開生面，創造出新的程式，為中國花鳥畫開闢了新的道路。

文徵明
綠陰清話圖軸

文徵明
臨溪幽賞圖軸

可以看出，作者之能夠在吳派研究上自成一家之言，提出某些新的見解，也正是從整體看局部的必然結果。實際上，他之研究吳派不過是以吳派爲切入點認識文人畫藝術。如他在書中所稱：「吳派的藝術特點實際上就是文人畫藝術的特點，如果更具體地說，文人畫的藝術特點，發展到吳派(特別是後期吳派)，已經是非常完善，並建立了系統的理論。」因此，在某種意義上，《吳派繪畫研究》也可以視爲一部文人畫史，反映了作者系統研究文人畫發展的成果。盡管本書在論述吳派賴以存在的社會文化、經濟、政治諸因素方面過於概略，一些看法也可以商量，但那「通古今之變」的努力顯得異常清晰。司馬遷曾對歷史學的任務做過如下論斷：「究天人之際，通古今之變，成一家之言」。可見，只有「通古今之變」，才能「成一家之言」。《吳派繪畫研究》是無愧於一家之言的。

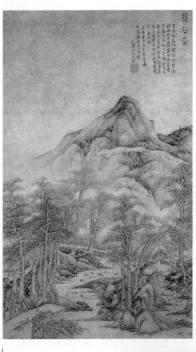

文伯仁
樵谷圖軸

　　本書的第四個特點是以簡馭繁、以表輔文。在前驅畫家和吳派畫家評述中，分別主次，有詳有略，重點突出了趙孟頫、元季四家、沈周、文徵明和董其昌。其他均略述或列表呈示。比如，作者在文徵明流派敘述中，首先指出：「吳門畫派，沈周以後，實際完全成了文家天下」，接著略述文徵明家族中的著名畫家，並爲節省筆墨，列表呈示文氏家族與傳派中的畫家，一一注明籍貫、藝術擅長與文獻出處。雖然未能略述陸治、陳淳，未免割愛太甚，但列表顯示不擬詳細討論的畫家，恰可省下筆墨，圍繞極重要的畫家展開充分的論述和發揮，不因堆積材料而淹沒思想。比如圍繞董其昌的改革，即

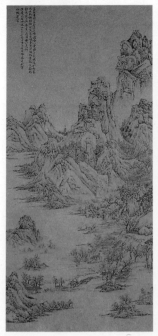

陸治
三峰春色圖軸

陳淳
石榴圖

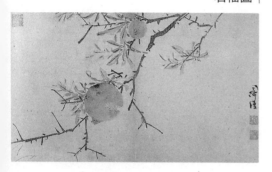

發表了下述值得重視的觀點：

　　董其昌他們的改革，吳、浙派末流氾濫山水畫壇是一個客觀因素，同時也是江南（太湖沿岸）地主文化進一步發展的必然結果。這是具有決定意義的社會原因。江南地主階級文化發展到明代末年，可以說達到中國封建社會的高峯了，這個文化高峯反映到各個方面：如宜興的茶具、露香園的刺繡，南京和嘉定的刻竹，蘇州陸子岡的刻玉，徽州的墨、紙，湖州的筆，南京和徽州的雕版印刷，以及刻牙、刻犀、治金銀、鐵畫，……舉不勝舉。所有這些……都是適應地主階級知識分子生活、愛好、欣賞要求而出現的。……

　　誠然，這些美術品的齊頭並進，從趣尙而言，離不開封建文人的生活方式，但，如果能有更細緻的分析，揭示彼時文人生活方式、精神需求與物質生產的具體聯繫，說明封建社會內部資本主義萌芽對精神生產的推動，也許更爲完善。

　　話說回來，以表輔文無疑是本書體例上的追求，通觀全書，計有以下數表：「趙孟頫家族及朋友一覽表」，「（元代）學董、巨、米、李、郭（者）一覽表」、「明初江浙太湖沿岸地區文人畫代表作家一覽表」、「文徵明的家族（世系表）」、「文徵明弟子及其流派一覽表」和「董其昌及其流派一覽表」，以列表形式輔助文字的治史傳統，導源於司馬遷，近代美術史家亦仿而效之，發而揚之，本書亦繼承了這一優良傳統。

　　總之，《吳派繪畫研究》是一本脈胳清楚、要言不繁、講求體例、學術性與資料性並重的畫史新著，集中了作者多年的研究心得而自成一家之言。盡管在我看來，對倪雲林《答張仲藻書》的評價，不一定論定爲「這正是地主階級知識分子極端個人主義和自由主義的反映。」對董其昌的革新意義，可以有更進一步的討論。對於把「三百年來的清代山水畫壇」都歸之於「吳派（特別是後期吳派）的流亞」，也覺得有些過而言之。但瑕不掩瑜，我認爲《吳派繪畫研究》作爲第一本古代畫派專著，對於畫家和學者，都是值得認眞一讀的。

小議近年的畫論研究

以往時代的中國畫論，是一筆豐厚的遺產。它雖不免帶著不可避免的局限，但是：

第一。它是歷代畫家與美術評鑑家對藝術實踐的總結，揭示了藝術規律的某些方面。

第二。它是歷代哲人、學者從人文科學與藝術關係角度所做的思考，從理論上體現了中國繪畫理論傳統的形成演變的歷史軌跡，論及了藝術與社會諸因素的若干本質聯繫。它也顯現了中國藝術理論思維的特點。

因此，多年以來，不少畫家和理論家或者爲了借古鑑今，推動創作，或者爲了建設現代的中國藝術學與美學，振興學術文化，都對中國畫論做了許多整理研究工作。「文革」以後，隨著撥亂反正與改革開放，畫論的研究工作繼「文革」之前取得了更可觀的成績。簡而言之，不外以下幾個方面。一是大大發展了以往的輯錄、整理、編纂、標點、校勘、今釋與評介工作。二是出現了較深入的的名篇名著研究與斷代畫論研究。三是在上述工作的基礎上撰寫並出版了較系統的畫論史與畫論美學思想史著作。四是對傳統畫論中一些重要理論範疇的研究與討論也展開了。上述畫論的研究成果，不但爲創作家豐富了認識，提供了啓示，也爲史學家編寫中國美術史創造了條件。

不過，自八五美術新潮興起並發生影響以來，一場中國畫的大討論幾乎席捲畫壇，人們的注意力差不多被吸引到國畫興亡問題上來，是否需要繼承優秀理論傳統也成了爭論的主要方面之一。不能否認，這一討論促進了對中國畫傳統的再認識，助成了在中西比較中對中國畫論的新思考，甚至也推動從文化層面上對畫論的宏觀研究，拓寬了研究方法。比較可見的收穫，是某些立足本土又試圖融會古今貫通中外之士在建成自成一家之言的現代畫論上的迅速成長。然而，有些問題也是不容忽視的。

除去以前人之是非爲是非或以洋人之是非爲是非者外，僅就畫論研究而言，似有以下問題值得注意：一、缺乏歷史感，對特定歷史時期內畫論的評價或引用脫離了歷史時空，妄加附會發揮，甚至把古人不可能做出的論斷加之於古人。二、盲目套用時髦的文化理論或自然科學理論的概念與術語，但求詞句新異，出語驚人，未能深入其裡，客觀上起到了以中國畫論爲載體販運自己未必了然的中外新潮理論的作用。三、陶醉於宏觀探道，看重中國畫與一般文化藝術或其他美術品種的共同性而忽略其特殊性，泛泛而論，空疏恣意，大而無當。當然，以上問題只表現在部分文章中，卻也不容

忽視。此外，在畫論研究上還有三方面的不足：

第一。對民間畫訣中反映的理論認識及近代有影響的中國畫論殊少研究。

第二。對畫論的研究尚未能更好地與畫法技巧背後的畫理相結合。

第三。在畫論與書法理論、文論、詩論、樂論的聯繫中進行比較研究並揭示上述民族藝術內在聯繫者亦不多見。

綜觀以上情況，我以爲發揚成績，克服偏失，彌補不足，有志於畫論探討者可在以下幾點上著力。一、勇於「拿來」西方現代文化藝術理論者，切勿淺嘗輒止，急於事功，參照系仍然是參照系，倘或鳩占雀巢，那就不是參照系了。二、對傳統畫論的研討，不宜滿足於宏觀探道，光「遠觀以取其勢」似乎不夠，也還需要「近看以取其質」、更不適宜忘記研究對象而借題發揮。爲此，就需注意理論聯繫實際(包括對古代畫論的研究要聯繫彼時歷史實際)，歷史與邏輯的統一，在個別與一般的聯結上下功夫，在把中國畫論看成人類精神文化遺產時，不要忽略新產生發展的特有條件及其固有的不可取代的特色。當然，堅持實事求是的學風，力避治學的急於求成與持論的空疏浮泛更是必要的了。以上考慮或有不當之處，望大家一起討論。

墨海精神
——中國畫論縱橫談序

中國畫論，是我國歷代畫家藝術實踐經驗的結晶，是祖國藝術理論寶庫中熠熠發光的美學遺產。古代畫論中完整篇章的出現雖然始於魏晉六朝，但先秦兩漢的學術著作中已偶有名言警句。自秦漢以至於清代，論畫的著述或片斷，或全篇，卷帙浩繁，不下數百種。或為哲人、文人論畫、或為畫家論畫。大抵哲人論畫者多詳理而略法，對於美學觀點的闡述多於技法理論，甚至以論畫為媒介發揮自家的哲學觀念與倫常思想；畫家論畫則多詳法而兼理，不但討論繪畫技巧與方法，鈎玄抉微，而且其美學思想亦通貫其中。因此，從總體看，中國古典畫論不僅具有基礎理論的一面，而且尤具應用理論的品格。

這一筆豐厚的遺產，由於產生於漫長的封建社會中，在文化觀念上自不免夾雜著封建性的糟粕，然而，畫論畢竟是繪畫實踐經驗的理論表述，其核心內容自然集中於對中國繪畫規律的探索，也還包括了對繪畫的文化學、哲學或藝術學的思考。唯其如此，它也就不只反映了歷代智者對中國繪畫演進規律的認識及其深化，同時也從一個重要方面體現了中國傳統美學思想的發展；它既表現了在歷史進程中逐步形成的中國人民藝術思維方式的特點，又與世界各民族的美術理論和美學思想不乏相通之處。基於此，中國古典畫論無論對於志在除舊布新的畫家，還是對於試圖豐富發展社會主義美學並建構中國當代美學體系的美學家，都是不能視而不見的。

近代以來，隨著西方文化的迅猛東漸，美術界和美學界的前輩，面對中西文化的碰撞，為著比較中西文化思想的異同，融會中外以振興中華文明，從二、三十年代起，便著手整理和研究傳統的中國畫論，以期給予重新的估價和科學的擇取。美學家鄧以蟄、宗白華在以西方現代方法研究中國畫論中反映的美學思想方面，最早取得了成就；畫家劉海粟、傅抱石等則致力於顧愷之畫論、謝赫「六法論」等代表性畫論的研討，開近代畫家研究古典畫論的風氣之先；美術史家余紹宋、于安瀾和俞劍華亦選輯了《畫法要錄》、《畫論叢刊》與《中國畫論類編》，在校勘、編選、輯錄和分類纂輯諸方面做了大量工作，為全面系統地研究古代畫論奠立了翔實可靠而又翻檢便利的基礎。進入五、六十年代以後，為了發展新美術，改造中國畫並清除對中國畫傳統的民族虛無主義，更多的美術史家繼俞劍華之後投入了古典畫論的點校、注釋與白話翻譯工作，對顧愷之、謝赫、

董其昌、石濤、鄭燮諸人畫論的討論也更爲熱烈。廣大的美術家則借助上述成果，參與了圍繞中國畫特點與創新的討論。然而，也許因爲閉關鎖國局限了視野，也許由於急於事功而無暇全面顧及，以致對古典畫論的研究偏重於批判其封建性的糟粕，劃清「現實主義」與「形式主義」的界限，並從畫法上總結歸納中國畫的特點。這當然從一個方面推動了對古典畫論的清理，可是研究工作並沒有可能較系統全面地鋪開，也難於令人相信在更多方面已經深入膚理。這是在美術界與美術史論界，在美學界，多數的中靑年美學工作者，那時還在從唯心與唯物上討論如何正確認識美的本質，對於美學史則言必稱西方，偶爾涉及中國美學思想史料，亦多係哲學家或文學家的言論，畫論尚少有人注意。注意者也還是做著點校注釋的基礎工作。應該理解他們傳播社會主義美學的願望，沒有任何理由責怪他們不進入中國藝術《美的歷程》，那在彼時是不具備充分條件的。至於老的美學家、比如宗白華與鄧以蟄，或者檢討著往日撰述的《藝術家的難關》，或者在討論爭論之外進行《美學散步》，極少有新的研究成果問世。

到六十年代，首先從中國美學史角度研究並講授中國畫論的先生是我的老師王遜。雖然他也不免歷史的局限，但終究因爲師承鄧以蟄，並在以「右」獲罪之後，仍不墮靑雲之志，經常與鄧先生討論學問，所以，在相當多的問題上，對中國繪畫美學史做出了開拓性的建樹。像他之論荊浩《筆法記》、論郭熙《林泉高致》的「山水訓」、論蘇東坡的文人畫觀，都遠在當

代名公二十餘年前提出了相似的創見。遺憾的是，自我北赴吉林，便難於再向王遜先生問學。不久，他也就賫志以歿。至於他允諾引見我求教於鄧以蟄先生的遺願，當然也就付之東流。

我是幸運的，在過了而立之年以後，又有機會在張安治先生的指導下攻讀美術史研究生。說也奇怪，在對畫史和畫論的研究上，張先生與王遜先生雖則路數不同，各有千秋，卻又有驚人的相似之處。比如，在治畫史上，他們都十分重視文人畫的價值，在治畫論上，他們又都程度不同地納入了中國美學思想史的範圍。在論及石濤的「一畫」時，二位看法的相近，幾乎如出一人之口。王遜先生說：「石濤的一畫是指一個完整的藝術形象世界的創造。」張安治先生說：「這一畫的總精神……，可以說首先在動筆之前，就要有一完整的（也許開始是未免渾渾沌沌，模糊不淸的）構思，……最後達到完整的統一。」其所以如此不謀而合，重要的原因之一在於他們曾從學於老一輩精通中國美學思想的美學家，並終身執弟子禮。王遜先生從學於鄧以蟄已如前述，張安治先生則師承宗白華，至老問學不輟。

張安治先生早年畢業於中央大學藝術系，學畫於徐悲鴻、呂鳳子，學詩詞於吳梅、汪東，亦在此時從宗白華習美學。他在美術創作上英才早發，四十年代抵重慶後開始研究傳統畫論。那時，他的朋友傅抱石與伍蠡甫正在窮究顧愷之的遺篇。更後，他被徐悲鴻先生派赴英倫三島考察研究，由於眷念祖國山河，藝術創作乃從油畫人物轉向國畫山水。解放伊始，他自英

張安治
石工

張安治
黃葉渡

國負笈歸來，在繁忙的行政領導工作之餘，更滿懷激情地投入了山水畫的寫生與創作活動。於是，他對繪畫理論的認識，也由西方寫實主義轉向了與中國文人畫傳統的融合。在中國古代的畫論中，大量篇幅是文人山水畫論，他的研究也便循此而深入。有一些詩歌（見灕江出版社出版《灕江吟》）概括地反映了他的研究成果。例如，他寫道：「畫家貴寫形，詩人重寫意。圖眞貴自然，浮華皆可棄。」他又指出：「詩述心中意，畫寫意中形。有法或無法，理中亦有情。」盡管那時他尙少關於古典畫論的專著，但

從上述詩句中，從他對郭熙畫論的研究中（見上海人民美術出版社出版《郭熙》），不難看出，他對傳統畫論中形與意、情與理、有法與無法、造境與構圖，已有了非常透闢的把握。

他開始講授畫論，聽說是六十年代來美院中國畫系執教之後。而我在畫論課上受教已是七十年代末葉了。七十年代中葉以來，中國學術日益蓬勃興盛，反映在傳統畫論研究上，則出現了幾個前所未有的新跡象。其一，是把古代畫論的注釋、校勘建立在十分雄厚的古典文獻根柢與對哲學、文化背景的研究基礎之上，青年學者的《六朝畫論研究》（江蘇美術出版社出版）便是這樣一部力作。其二，是畫論史與畫論學的著作相繼問世，《中國繪畫理論發展

史》(北京人民美術出版社出版)、《中國繪畫批評史略》(天津人民美術出版社出版)、《中國畫論研究》(北京大學出版社出版)較有代表性。其三，是大量的畫論名篇及其中的重要理論範疇的研究進一步提到日程上來，時有新的成果發表。對於荆浩、郭熙、沈括、蘇軾、王履、董其昌、石濤、笪重光、惲壽平、鄭板橋等畫家的畫論，均有不只一篇論文刊布。圍繞著石濤畫語錄中的「一畫」、「尊受」、「蒙養生活」等理論範疇亦展開了學術爭鳴。其四，是從中國美學史的角度研究中國畫論已成爲熱門話題，不僅出版了《中國繪畫美學思想史》(北京人民美術出版社出版)及一批論文，而且在一些中國美學史著作中，也吸收了畫論研究成果。種種跡象表明，中國畫論的研究已邁開了新的步伐，取得了長足的進展，其深度、廣度均已遠勝往昔。雖然水平容或參差不齊，成績亦有大有小，失誤更在所難免，但各自做出了自己的建樹。

張安治先生的畫論研究也正是在這一時期發揮了承先啓後的重要作用，並以其獨一無二的特色贏得了社會的重視。七十年代末以來，我聽先生講過兩次畫論，後一次是按歷史進程講述歷代畫論名篇的見解，前一次是講關係到畫論全局的幾個傳統理論範疇，同時還結合傳統的畫法理論體系講了幾個具有普遍意義的畫法問題，歸納出主宰著中國畫家具體畫法的根本大法，由法進理。兩次講授相互補充，使我們獲益良多。如今，收在這本集子裡的各篇相互獨立又密切關聯的諸篇論文，大體是以後一講爲基礎鋪敍成文的。重新讀來，倍覺親切。

張先生這本集子又名《中國畫論縱橫談》，可謂實至名歸。我想，他所謂的縱，便是從歷史發展中去研究畫論，不容歪曲歷史割斷歷史，他所謂的橫，便是在中西比較中尋找中國畫論在世界上的位置，論述中國先賢對人類美學思想的獨特貢獻，不事閉關自守，亦不唯洋是舉。這正是他研究中國畫論第一個引人矚目的特色。他在近年發表的美學文章《美醜是非隨筆》(載《美術研究》)，中指出：「近年發現的江蘇連雲港岩畫和內蒙陰山的某些早期岩畫，……以大自然爲審美的主要對象，和古希臘以人爲主要對象大異其趣……」，他還說：「人們的審美觀既各有其歷史的，文化傳統的淵源，又因相互的交流和影響，情感可以相通，眼界更爲開闊。如古希臘之名雕，蒙娜麗莎之微笑，我

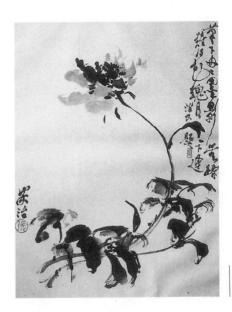

張安治
墨牡丹

們亦爲之傾倒。而中國鑼鼓喧天、色彩繽紛的京劇和清逸與抽象的文人畫，西方學者亦頗多贊譽。這正是『同』中有不同，又『不同』中有同。」他由於擅長在橫向比較中分析中、西美學思想的同中之異與異中之同，所以在《形與神》一文裡能夠明晰地指出，盡管古代中西藝術家莫不在理論上重形，同時在實踐上同樣不忽視神，但遠在西方深入討論形、神關係的文藝復興時期前數百年，即提出了闡述形神關係的「傳神論」，這「不僅是顧愷之在中國畫論方面的傑出貢獻，在世界美學史上，也是光芒閃耀的明珠！」爲了在中西比較中說明中國畫論裡反映出的美學思想，他十分注意於把畫論中每一見解的提出與藝術實踐的歷史實際聯繫起來考察，與當時社會文化、哲學思想甚至文藝思潮聯繫起來，剖析，給以極有分寸的闡釋和充分的論述。爲此，他還盡可能使用新出土的文獻資料 (如漢簡中的古佚書《經法》、馬王堆帛書等)，以美術史研究的新成果去支持畫論的深入探討，避免了某些空頭理論家持論的空疏浮泛。

如眾所知，中國古典畫論浩如烟海，在其中游泳固非所易，跳得出來尤爲所難。若無貫通今古的眼光，舉綱張目的手段，皓首窮之，亦難得要領。張先生的高明處在於高屋建瓴地在畫論發展的流變中敏銳地發現繁雜的內在聯繫，緊緊抓住一些影響全局的理論範疇，舉一反三地攻而克之。中國傳統畫論美學中的概念、範疇與命題、車載斗量、多不勝數，層次非常豐富區別異常微妙，在不確定中有確定，在解釋與使用中變異著內涵，常常出現名同而實異或名異而實同的現象。張安治先生則在深入研究、融會貫通之後，提綱挈領地指出:「形與神」、「理與法」、「主意與意境」、「畫品與風格」等在畫論發展中一以貫之又不斷演進著的幾對範疇，在相互的聯繫與區別中，在歷史的流程中，要言不繁地把握住了中國畫論美學思想的主要特徵與獨特價值，清明洞達，發人興味。這種研究，一方面適應了新時期畫家反思傳統的需要，另一方面也爲正在方興未艾的中國美學史研究提供了足資汲取的成果。同時，更爲後學者指明了在歷史聯繫中從畫論概念、範疇入手的正確道路。我想，這可以說是張先生治畫論的第二個特點。

第三個特點，在我看來是形成了他特有的法、理並重的體系。在古典畫論中，人們常提到的理，有時指自然法則，有時指高於自然法則的藝術規律，至于畫論中的法或者是藝術手段的規律，或者是具體的成規。頗有一些繪畫理論家和美學家研究畫論時重理而輕法，以爲畫法理論的層次太低，不屑一顧。然而，他們可能忽視了這樣一個事實：亦即中國古代畫論的作者大多數本身即是畫家，他們有著極爲豐富的實踐經驗，也不可能不去考究那些表現「形而下者」的畫法，又因爲他們還具備了相當的文化修養，深明「技進乎道」的道理，所以在畫論中言道而不忘技，論技而歸乎道。很多的重要見解恰恰是在技法的論述中流露出來的。以謝赫、石濤一先一後兩位繪畫理論家而言，他們無不是精於繪事的高手，因此，前者的「六

張安治
行書詩

法論」與後者的「一畫論」都是以理貫法，法中有理，理不離法，形成了重畫理而不輕畫法的理論體系。大約正是洞悉了這兩家論畫的閫奧吧，張安治先生的畫論研究也便斟酌這兩家的體系形成了自己的框架。除去前述的重要理論範疇的討論外，一部分內容是討論被稱爲「經營位置」或「置陣布勢」的構圖理論和筆墨設色理論的演變的，另一部分則從中抽出關於「矛盾統一」與「繼承創新」的根本大法或至理來加以討論。不難看出，張先生重視畫論美學思想而不涉於高妙玄虛，深入具體法度又能開掘

法中之理。這一特點的形成，實在與他自己首先是一個藝術家密不可分。他兼長詩、書、畫，在繪畫上，素描、水彩、油畫、版畫、中國畫無所不能。唯其以畫家兼史論家的眼光治畫論，自難爲理論而理論、由概念到概念地去研究，唯其深知畫家的甘苦與需要，故能以當代畫家的實踐經驗去深究古代畫論與藝術實踐的關係，把畫法理論的歷史研究提到美學理論的高度，這是那些無條件從事繪畫創作的研究者無法比擬的。如果說，王遜先生縝密的邏輯思辨曾經從一個重要方面影響於我和同學們去注意提高著述的理論價值，那麼，張安治先生的提綱挈領見微知著的研究途徑更使我和同學們懂得了如何向富於應用理論品格的傳統畫論去深入開掘並始終密切聯繫實際。在畫家們厭倦於某些「前衛」理論家販子「語罷不知所言何物」的今天，他的成果之受到歡迎是可以想見的。

令狐彪逝世二年祭 (註)

1989 年元月，年富力強的中年美術史家令狐彪去世了。他不是死於疾病，不是死於勞瘁，而是死於因公趕路中的失步。那是 1988 年的除夕之夜，他為了不失時機地把年曆送到作者家中，以盡編輯之責，不幸失足傷腦，醫治無效，終於齎志以歿。

令狐從事美術史論的時間不算很長。從 1978 年考取中央美院美術史研究生至逝世，不過十年光景，而且其中的八年主要精力用於編輯出版同行的著作。然而在所有的業餘時間中，他不知疲倦地刻苦力學，議論古今，著述之富不下數十萬言，在編輯出版工作中也做出了難以磨滅的奉獻。對宋代宮廷繪畫的深入研究，反映了令狐不迷信權威實事求是的學風；對石魯和當代西安畫派的倡揚，表現了他敏感到石魯藝術必將高視闊步地走向世界的遠見；對六屆全國美展落選作品的出版，充分體現了一個美術出版家雪中送炭的情懷和美術史家借古觀今的見識。

從來的胸懷壯志與學富五車，均不意味著錦衣玉食。令狐也無例外，直到他猝然辭世，依舊家貧如洗。他留給妻子的遺產，不是「八大件」、「十大件」，而是尚未成年的孩子。當他去世的消息傳來，在京的友人，無不痛失斯人，長歌當哭，紛紛集款匯往西安。捐款者也包括了他年紀較高的老師金維諾與孫美蘭……。具此也可以看到他為人與治學的影響。

我認識令狐始於 1978 年，因同列張安治教授的門下而漸多了解。在他辭世以後，同學們曾囑託我寫篇紀念文章，概述他的為人與治學。可是由於我長他一歲，每一提筆便百感襲來，不能自已！現值令狐逝世二年之時，於是拾掇記憶，寫成此文，不唯寄託「車過腹痛」之思，亦以鞭策來者。

一、求實致用的治史風格

令狐早年就讀於陝西師範大學歷史系，品學兼優，據說是孫達人教授的高足。畢業以後曾從事中學美術教育多年。考取研究生後，他在張安治先生指導下主攻宋元明清美術，開始以歷史學的方法從研究宋代宮廷繪畫入手不斷開拓學術領域，形成了既尊重史實又尋求科學解釋的路數。

歷史事實是不以人們意志為轉移的客觀存在，但由於研究者或則只重視文獻而忽略畫跡，以致對真跡呈現的史實熟視無睹，或則對常見畫史記載信而不疑乃致以訛傳訛。令狐則以科學精神與求實態度致力於美術史實的辨析。在文獻資料的使用上，他得益於金維諾教授研究美術史籍追溯史料源流的方法，對於畫史中的記載，總是努力尋求較早的記載，並以其他文獻互證，力求糾正以往著作中史實記述的疏誤。這一艱苦的努力，使他廓清了宋代畫院與畫學的聯繫和區別（見《關於宋代畫學》，載《美術研究》，1981 年，第一期）；重新考訂了畫院機構與制度的因革演變，擴大了對宋代畫院畫家的了解（見《宋代畫院畫家考略》，同上刊 1982 年，第四期）；《宋代畫院畫家的政治地位和待遇》（載《中國畫研究》，1981 年，第一輯）；同時還糾正了「徐黃二體之爭」的誤說（見《徐黃二體之爭辨析》，載《美術研究》，1982 年，第三期）。以上的研究成果，不但弄清了古代畫史的疏誤與遺漏，而且也校正了近代滕固、秦仲文、俞劍華各家的疏失。

其次，令狐十分注意在古代著述與古代畫跡的結合研究中辨明美術史實。他說：「畫史的記載一般來講是較客觀地反映了繪畫歷史的面貌，但所載的內容不都一定符合『史實』」，所以「在研究畫史時，應將繪畫實踐和史論總結相結合起來考察」。唯其如此，當他談到主張中國山水畫科的確立始於宋代的論文時，便拈出作者使用文獻的不審，同時強調指出「要以能看到的可信的作品為依據來分析研究」，寫出了進行學術商討的《對山水畫成因新探的質疑》（載《美術》，1989 年，第九期）。

對古代美術史的研究，令狐並不滿足於恢復歷史的本來面貌，解決「是什麼」的問題，而且，他尤致力於「為什麼」如此的思考。他說「研究歷史，包括繪畫史在內，它的任務不但在於正確指出每個時代發生的各種歷史現象，及事物發展規律，更重要的是，要科學地解釋為什麼會產生這種現象。」（見《宋代畫院畫家的政治地位和待遇》，載《中國畫研究》，1981 年，第一輯）他在《試論宋代畫院興隆的原因》（載《美術論集》，1981 年，第一集）中，便是以歷史唯物主義的觀點和方法對畫史發展的因果關係進行解釋的例證。這說明，令狐並不是為研究古人而研究古人，他之求其所以然正反映了總結歷史經驗以經世致用的苦心。

二、借古觀今的理論卓見

還是在攻讀研究生期間，令狐在研究宋代畫院的同時，就開始了對當代西安畫派的探討。這一方面是因為他工作以來長期生活於西安，對以石魯、趙望雲為代表的這一畫派素有關心；另一方面也由於導師張安治素來史論並重，並引導弟子觀古論今。記得 1980 年，石魯還在世，大量研究介紹他的文章尚未發表，國外對石魯

這一蓋世奇才也尚不大了解。令狐卻在廣泛收集石魯與西安畫派的資料並且利用假期與石魯及其家人學生深入接觸了。把研究石魯作爲一個重要課題，不能不說反映了令狐借古觀今的歷史洞察力。當時，正好東北的《社會科學戰線》擬闢專欄評介當代繪畫名家，我作爲特約編輯，便推薦了令狐具有遠見的論文——《藝術的通路就在探索——試論石魯國畫創新道路》。這一論文及令狐提供的以「以神寫形」爲核心的《石魯談話錄》發表後，研究評介石魯的文章開始多起來，石魯的藝術也開始爲國際畫壇所重視。1985 年，在我訪問美國之際，他的《華嶽之雄》拍賣價格已達六萬美金，至令狐去世之年，石魯的畫價又增加了二十餘倍，繪畫的價格未必能夠反映其藝術價值，不過很多人是以高昂的國際市場價格才認識石魯的，可是令狐彪卻憑的是理論的敏感和歷史的洞察力。

令狐對石魯的研究並不是孤立進行的。他注意到西安畫派有「一批志同道合的國畫家在相激揚切磋」，因而又去研究該派另一些重要畫家。比如對趙望雲即寫有《趙望雲的國畫藝術》（載《中國書畫》，第十一輯）和《趙望雲的藝術道路》（載《美術研究》，1981，第三期）。在後篇文章中他著重指出，趙氏在「我國傳統繪畫處在衰敗不前的歷史時期，創出一條用國畫進行寫生去反映勞動人民生活的道路」，正確地總結了歷史經驗。

三、獻身美術出版的雄心壯志

研究生畢業後，令狐被分配到北京人民美術出版社工作。他一方面以業餘時間繼續著宋代宮廷繪畫與西安畫派的研究，另一方面則以高漲的熱情投入了繁榮美術史論出版事業的工作裡。他與沈鵬一道創辦並編集了《美術論集》，以刊布中青年美術論文爲主，又日以繼夜地編發王森然等前輩研究古代畫論的著作……。令狐自西安來北京求學工作，是克服了極大困難的，然而爲人耿直性格倔強的令狐又是一個篤於情義的丈夫與父親。記得他考罷研究生之後，便攜帶孿生二子去故宮繪畫館看畫，我們不期而遇。他那「無情未必眞豪傑，憐子如何不丈夫」的眞性情給我留下了深刻的印象。到人美任職之後，我每次晚間去看他，總見他若非伏案審稿，便一張一張地折頁子，邊說邊折，手不停揮。據說這是社裡爲照顧困難職工而給予的一種業餘有酬勞動。令狐爲了編輯別人的著作，失去了更多個人研究的時間，自然賣文收入亦少，於是他每每折頁子到深夜，以微薄的收入遠寄妻兒。由之，他的生活異常清苦。五年過去了，他的面龐日益消瘦，然而解決兩地

分居的消息依舊渺然。令狐爲人耿直，不善攀附，更不會「走後門」。正在愁眉不展之際，忽聞陝西將成立美術出版社的消息，而且籌備者打算邀請他返回出任副社長兼副總編。令狐雖知那裡的研究條件或不如京，行政工作也更爲繁重，但爲了使北京人美的領導有條件集中精力解決年紀長於自己的劉龍庭師兄的分居困難，毅然決定返回西安。在他離京之際，正是我應邀訪美前夕，同學們齊聚一堂，頻舉離觴，互相勉勵。我感慨有加，即席吟成長詩一首送令狐彪西上。詩曰：

憶昔上公車，逢君攜幼子。知君愛于菟，
尤愛攻書史。遠別古長安，胸懷千里志。
兩載力拚搏，飽學登碩士。編修雖苦辛，
撰著無虛日。精研古與今，四海知名氏。
正待展雄才，刮目看別士。忽聞歸去來，
太息腸內熱。知君有肝膽，力學非爲私。
寒夜一孤燈，報國丹心赤。不嗟洛陽居，
能貴洛陽紙。知君重情義，珍重糟糠室。
不惜白髮增，每念雲鬢濕。所憾無鵲橋，
參商空涕泗。身邊少孟嘗，庸人多短視。
我輩輕馮驩，彈挾豈能事？雖戀天安門，
亦喜慈恩寺。西北有高樓，漢唐多遺址。
佼佼兵馬俑，秦陵雄萬世！關西趙與石，
開派樹新幟。亟需大手筆，決策定驅馳。
正可騁宏圖，亦可離燕市。此去一身輕，
扶搖鼓雙翅。

四、對外來衝擊的民族化主張

令狐調回陝西工作之後，因身兼美術出版社副社長與副總編的重任，在日益繁重的工作中，他爲了舉綱張目乃抓住了二個重大的理論問題進行思考。一個是中外美術的關係，一個是繼承與革新的關係。

當時，隨著外來文化的沟湧而入與猛烈衝擊，自八五美術新潮興起以來，美術界與美術理論界出現了十分活躍也十分混亂的現象。在這種情勢下，怎樣對待外來文化和怎樣對待民族傳統成了人們思索與論爭的主要問題。令狐清醒地看到，在各種意見當中有兩種片面的看法影響最大。一種實際上是主張以洋代中，他指出，持這種看法者：「由於我們經濟落後，面對科學技術高速發展的西方現代繪畫，自漸形穢，於是得出了中國繪畫發展的命運已經到了途窮末日的結論」，以爲「取而代之的將是沒有國界的世界性繪畫」。另一種看法實際上是拒絕借鑑外國。盡管令狐明敏地看到前一種主張的無足可取，但他還是認眞追溯產生這一認識的原由，指出「我們經過了多年的文化禁錮封閉之後，猛然打開深鎖的房門，驟然接觸隔絕了的世界美術現狀，眞是眼花撩亂，良莠難辨，

猶如餓殍飢不擇食一樣地把國外文化藝術當作美味佳肴吞下。」爲了回答現實中的問題，令狐充分發揮了一個美術史家的優長，選擇了佛教美術中國化的過程去總結歷史的經驗。他在《外來文化（美術）衝擊與民族化》（載《美術》，1986年第十期）中指出：「衝擊就是交流的一種表現形式」，「外來文化藝術對中國文化藝術的衝擊早已有之，並不僅僅是衝擊一下而已，而是在衝擊之後，經過同化，便生根落戶了。」「因此，我們沒有理由也不必恐懼外來文化藝術的衝擊，但是我們要指出，一切外來文化藝術能得到中華民族的接受，也不是一件容易的事情，它必須符合我們民族審美思想的要求，必須經過我們民族鑑賞習慣的檢驗。」對此，令狐「期望有民族自信心的中國畫家們，在各種文化衝擊波前，堅定走民族化的道路，銳意探索與積極奮進。」可以看出，令狐在當時眾說紛紜的情況下，始終保持著冷靜的頭腦，既反對了夜郎自大者的裹步不前，更反對了妄自菲薄者的唯洋是舉。他異常明確地認識到，借鑑與吸取外國文化藝術爲的是更好地繼承發揚我們民族的優秀傳統，而在對待外來文化藝術中的有目的的「擇食」，積極地進行「消化」，使之變作豐富自己肌體的營養，本身便是不容忽視和應該發揚的優良傳統。

諳熟美術史的令狐看到，中國畫創新和油畫民族化的要求，是本世紀西方文化東漸後才提出的問題，因此，他把二者聯繫起來加以討論。在《試論繪畫藝術的繼承與革新——兼談中國畫創新油畫民族化》（載《藝術論集》，1984

年，第四輯）一文中，他既指出了繪畫的繼承與革新是一種辯證關係，同時他也指出了中外一切繪畫藝術都不是一成不變的，也不會停止不前，往往是在相互交流、啓發、影響、滲透的過程中向前發展的。進而他表述了主張開放、反對禁錮、強調吸收一切古今中外的優秀遺產在本民族藝術傳統的基礎上去創造新時代藝術的思想。

令狐雖然生前沒有機會出國交流，但是他非常關注國際美術史界的研究動向，並積極著文參與討論。當著美國大都會藝術博物館在1985年4月舉行中國詩書畫關係的國際討論會之際，令狐便發表了《形式、符號、語言——中國畫藝術語言初探》（載《美術》，1985年，五月號），以符號學的方法，進一步認識中國畫內意與形、書與畫的關係。這說明，反對藝術上全盤西化的令狐彪以實際行動實踐著他的國際交流的主張！

五、對年輕落選者的雪中送炭

令狐雖主張理論致思的清醒頭腦，但並不忽視創作上的獨創性與探索性。作爲一個美術史家，他深刻地認識到，在中外美術史上，「許

多新的畫種畫派，或者有獨創性的畫家及其作品，在發創之初，往往受到諷貶的指責，有的甚至遭到坎坷不幸的命運。然而歷史是最公正無私的，現在他們已經被作爲典範楷模彪炳於史冊了。」作爲一個出版家他看到：「我們的現實情況是，錦上添花容易較少受到非議，而對於年輕人，特別是無名小卒，要爲他們雪中送炭，去辦展覽和發表作品，則要受到論資排輩和各種舊觀念的束縛，舉步維艱。」據此他極有遠見地指出：「我認爲，出版社的改革關鍵不是拚命賺錢，而是要提高出書質量，培養和發現人才。」鑑於多年已經沒有舉行全國性的美展，當時舉辦的六屆全國美展中，入選作品畢竟只是優秀作品中的一部分，廣大應徵提供作品者又對參展並通過參展發表作品寄予了極大希望，而以往的慣例則是只出版入選的作品。對此，令狐乃以雪中送炭的熱腸和打破常規的勇氣，爲了供落選作品中的較好作品能與更廣大

的讀者見面，並接受群眾的選擇，以發現更多的新人新作，他毅然主持了出版六屆全國美展落選作品的工作。這一工作進行後，在全國引起了巨大反響，落選於六屆全國美展的作者紛紛致書令狐，表示無限的感激與鼓舞。當然，出版落選作品工作的得失還要接受歷史的檢驗，然而令狐的良好願望是令人欽敬的。

令狐去世已七百餘日，但他的爲人與治學，他的美術史論研究與出版工作，都給人們留下了永久的記憶。作爲文革後登上美術史論研究與美術出版舞臺的一代中年人的代表，他的紮實與勇進，忘我與奉公，他的熱愛傳統而非抱殘守缺，面向未來而充滿民族自信，都將在美術史上繼續煥發光彩！

註：本文原作於1991年。

青年美術史論家陳履生印象

在同行的年輕朋友中，陳履生和我接觸稍多。有一段時間，經常在美院的校園裡遇到他。他總是拎著一個大包，目光聰黠而微帶笑容地往返於食堂與宿舍之間，同年輩相仿的畫家交流信息，有時也來我家坐坐。我比他大十多歲，可是與他交談，總覺得有「代」無「溝」，不必心存敬畏，於是也就增加了一些了解。

他當過工人，學過工藝美術，後來考取了南京藝術學院的研究生，從劉汝醴、溫肇桐和林樹中幾位先生學習。也許受到了社會的鍛鍊和師長的影響，他為人勇進而沈穩，治學亦今亦古，文思活躍而少浮躁氣，能在必要時下苦功夫，又能不失時機地抓住前沿性的問題，以不同於他人的角度，提出「唯陳言之務去」的見解，在年輕的同行學者中是頗有代表性的。

神研究》，那是他在南藝的碩士論文。南北兩京，相去千里，本來我沒有機會先睹為快，然而，承他抬愛，寫作中便來北京與我切磋，正式出版後又及時贈與。拜讀既竟，我覺得此書可稱力作，他不但繼承了南藝學派治史的勤勉，而且似乎比前輩更講求方法的開拓，更敏於美術史本身的深入思考。在這篇處女作中，他以不平常的努力，使漢畫的研究超越了神話題材的考訂與釋解，開始了對神畫創作中藝術思維規律的探索。他之能夠圍繞兩對主神與相關物構成的形象系統致思，拈出神畫形象的模糊性，

陳履生｜
山水｜

一、從神話到神畫

我讀陳履生的專業論文，起始於《神畫主

又得宜於系統論方法的應用。這在八十年代上半葉，可說是得風氣之先的作為，也反映了陳履生「古不乖時」的治學路數。

稍後，他對古代畫史的研究由兩漢而晉唐宋元，由人物而山水，不僅在《山水畫成因新探》中發展了神畫的研究成果，提出了山水畫的成因之一是神畫的新說，而且從社會學的角度重新考查了黃公望交遊的目標與動機，做出了不同於前人的論斷。對以上兩文的立論，學界容或也有不同意見，但是，陳履生不泥舊說、立論於前人之外的精神也是有目共睹的。

二、絲路荷花與泉州雕刻

大約在研究神畫的先後，陳履生考察研究了《絲路石窟中的荷花形象》與《元代泉州印度教雕刻》。這是兩個很別緻的選題，題目雖小，而頗有深藏其內的啓示意義。意義就在於兩者都是中外美術交流的遺存。當時，隨著我國的對外開放，比較美術學剛剛興起，有志於中外比較者，大多從已有知識入手，靠中外美術家研究中外美術史的結論，作超時空的比較，宏觀，簡明，雖不無開拓，卻難免失之浮泛。陳履生卻能著眼於特定時空中我國美術與外國美術的交融，從美術遺存中剖析古代中國藝術家接受外來思想藝術並致力於改造融化的經驗，

這無疑於指出了一種引人深思的事實，亦即，在中外美術碰撞中，未必是一方吃掉另一方，還有一種不乏先例的包容。對於肯於動腦筋的讀者，這兩篇具體而微的論文，我想是不乏啓迪的。

三、中國畫討論集與史論統一

1985 年 9 月，我從美國歸來，半年多的時間，國內畫壇竟發生了巨大變化。最引人矚目的情況，是關於中國畫存亡的討論此起彼伏。在我出席過的一些討論會上，討論已變成爭論，或者說是辯論更爲恰當。危機論者與反危機論者，各不相讓，爭得面紅耳赤，似乎雙方都在捍衛眞理，而眞理又只在自家手中。這些會，陳履生也都參加了，可是他老是坐在不顯眼的位置，發言也不多，好像他無意於樹旗幟，站隊伍，發宣言，找辯論對手。他總是耐心地傾聽，仔細地記錄，會後，他整理了好幾份討論記要，一一發表，似乎全然是一個旁聽者。這種過分的冷靜，近於客觀主義的態度，倒也引起過我的注意。這是爲什麼呢？是君子愼言？這是醞釀著「一鳴驚人」的高論？我不得其解。

沒多久，他來家找我，向我約稿，說打算

編一本《中國畫討論集》，收入五四以來有代表性的各家各派的看法，以利於研究。我於是恍然大悟，這位科班出身的美術史論學者，原來在當代美術討論中也未忘史與論的統一。他思考當代問題，不滿足只有西方現代藝術一個參照系，近代國情下出現的中國畫論爭的歷史經驗，也是他的一個參照系。我曾表示過這樣的意見，只有橫向比較不行，還要兼以豎向比較，要不真是「橫看成嶺側成峯」了，各自只能得出片面的結論。然而，我沒有去為大家的橫看兼豎看創造什麼方便，提供這一方便的是「今不同弊」的陳履生。他能在短時間內如數家珍地編定作為《美術論集》專號的《中國畫討論集》，除了見識之外，還有諳熟美術目錄學的基本功，這想來離不開溫肇桐等南藝老中年專家的教誨或影響。

四、美術論評的務去陳言

以學問家深思熟慮的冷靜，面對激烈的美術論爭，力求「古不乖時，今不同弊」，只是陳履生治學的一個特點。另一個特點是稍後表現出來的，但一經表現便產生了較大影響。那便是他獨抒己見又頗有理論勇氣的幾篇美術論評。

其中影響最大的莫過於《中國畫勿須「創新」》了。多少年來，有志於振興起衰之士，莫不在美術領域倡言變法創新。漸漸地，在眾多畫家的心目中，不創新即為守舊，守舊無異於自甘沈淪，至於新是否一定便美，是否一定便好，反被淺識者忽略了。陳履生通過對幾十年畫史的思考，敏銳地抓住了為創新而創新的問題，看到了新與美的聯繫與區別，社會的除舊布新與美術承傳變異的複雜關係。清楚地指出，「無舊非新，新由是舊」，從美術作品的內容而論，「有些題材因民族審美心理的傳統性而具有持續性」，未必一定與時推移，從形式而言，「雖然有再生，而舊有的仍未消亡，經過周期的反覆，雖舊猶新」，而且「舊形式表現新內容也不無成功之例。」據此，他說：「在藝術的審美和批評中，就不能以『新』為其唯一的標準，」應以美醜論優劣，不能以新舊別高低。這一雄辯的論文一經發表，便以其深刻的見解獲得了多數同行的贊許，葉淺予先生便是突出的一位。葉老先生進一步指出：「新與舊，好與不好之間，不是絕對的因果關係」，「好的東西，即使是舊的，還是好的；不好的東西，怎麼新也還是不好」。就此，我想到，理論的高深便是真實地說出似乎淺顯卻被人按習慣淡忘或者不敢於正視的真理，至於玩弄連自己也不知所云的「玄言」者，我總懷疑是否在理論上還未曾入門呢！

像上文一樣具有真知灼見的文章，我以為是他的《「中國畫危機」剖析》，在此文中，陳履生也談危機，但用意顯然與眾所周知的「危機論」判然殊途。對此，我十分激賞，因為他說出了與我一樣的認識。可以想像，遲鈍如我

者也並非一點不了解「危機論」者驚世駭俗的苦心，但苦心有之，卻並非自成一家的理論。這是因為，理論問題如果不脫離美術本身，以破代立，畢竟無助中國美術自立於世界民族之林。要有破有立，就需要切合實際指點迷津的理論，還需要自具卓見的美術實踐家的自覺。倘如此，則活躍而不迷亂，積極而不盲動。因此通過史論研究，澄清活躍中的迷失，積極中的盲目，便成了有眼光的學者的任務。陳履生恰是在縱觀幾十年來中國畫歷史，也橫看當代畫壇經歷西方文化思潮衝擊之後，清醒地指出「危機是存在的，但不在中國畫本身，它在於：理論的混亂與實踐的盲動」。文章寫作於1986年，重新咀嚼他的立論，讀者諸君是否覺得這位美術史家真有點歷史洞察力呢？

五、向臺灣新生代尋找他山之石

世界上的事物是奇妙的。僅僅由於一水之隔，在美術的發展上便出現了錯位。一方面是，開放後的大陸新潮美術家，揭起反傳統的旗幟，嚮往西方文明，另一方面是臺灣美術界的「新生代」經過了五十年代後期對傳統的反叛之後，六、七十年代已經在新的意義上回歸傳統或重建傳統了。有趣的是，許多缺乏相應知識的人們對此全然不知，於是也便在八十年代重複著五十年代臺灣新生代的足跡。陳履生則是個有心人，我不知道在新潮美術勃興之初他何以便了解海峽彼岸三十餘年來的美術演變。然而，他了解了，而且分明把新生代由反傳統到回歸也當成了一個參照系，思考著中國畫的去從。思考的結果，便成了兩篇文章，一篇是《與劉國松先生談中國畫》，另一篇是《臺灣新生代的反叛與復歸》。接著他又撰寫了《臺灣現代美術運動》與《劉國松評傳》兩書。古云「他山之石，可以攻錯」，看來陳履生深諳此理，而且他用以攻錯的他山之石並不完全來自西方，也包括了「在水一方」的同行的思索和實踐。

六、以畫養文與以文養畫

這些年，湧現了不少中青年美術理論家，他們積極思考、努力著述，卻面臨著困境，一是整天爬格子，會畫的也沒畫，以致被認為「天橋把式——光說不練」，二是稿費收入比之畫家相別天壤。由於某些出版社過分著重經濟效益，出版專著更日漸難上加難。陳履生本來是學畫的，後來轉入史論，又在出版社工作，因而對上述史論家的甘苦有著親身的體驗。體驗日深，

窮則思變，陳履生開始重拾畫筆，畫起他研究的新文人畫來。他說，一則可以用畫養文，二則有助於理論與實踐的結合。他的畫在國內展覽初告成功之後，便開始打入香港。機緣湊巧，香港辦展，又使他頗有收入。然而，陳履生不相信機緣，他篤信的規律，大約為弄清美術市場的規律吧，他又研究起國內外美術市場來。開始他寫了《踵論國畫市場》，後來又乘去港之便，訪問了舉辦吳冠中畫展大獲成功的萬玉堂畫廊顧問，寫成了《如何進入藝術市場》，探討了中國繪畫走向世界藝術市場的關鍵。如果說，他投入水墨畫創作，並投入市場，是為了以畫養文，那麼，他近年致力於美術市場的研究顯然是打算以文養畫，不光養自己畫，而且把經驗傳播給海內同道。

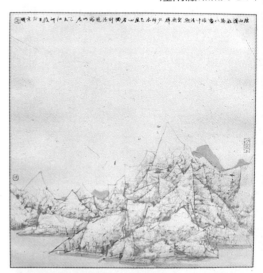

陳履生
煙雨瀟湘隔水雲

七、開發電腦研究的雄心

我在美國訪問的時候，普林斯頓大學的方聞先生便向我們演示過電腦檢索。一按電鈕，楊仁愷先生的著述目便顯示在螢光屏上，可惜並不全。我曾想，靠外國熱心者的捐助，給我工作的美術史系添置一臺電腦，把現代科技手段引入美術史的研究，以便快速地檢索文字資料與圖片資料，同時進行色、線、形的分析比較。但是，幾年過去了，並沒有得到捐助，我

陳履生
鳥絕千山暗六花

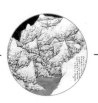
的一切設想還仍然貯存在腦子裡。

　　陳履生便比我高明，他靠著以畫養文，自力更生，第一次香港之行，便帶回了一臺頗像樣的電腦，並且開始了現代方式的研究。我聽說，現今北京的美術史論家中，只有三位配置了電腦，陳履生便是其中之一。這著實令人羨豔！一天我去看他，發現電腦的旁邊放著《石渠寶笈》等書。他說，他正在與電腦專家通力合作，研製包括五十項檢索功能的《石渠寶笈秘殿珠林》一、二、三編的軟件。大約本年十月即可舉行鑑定會，其後當能提供國內外同行使用了。

　　是的，時代在發展，年輕一代學者在猛進。開闊的眼界，傳統的根柢，精密的致思，加上現代化的高效率的科技手段，將使陳履生這一代有爲的學人取得前所未有的成績。我深信，在他們這一代人中，高瞻遠矚而腳踏實地的人們將不要多少時間就會把傳統的老牛破車式的研究遠遠拋在後面。這並不是我危言聳聽。

　　對陳履生的印象，大致如此。雖然我在寫作中盡力忠實我感覺中的他，不過，按照他所闡述的《批評的主觀性原則》，上述印象可能已離開他這豐富的客體，而是我的主觀選擇與創造了。

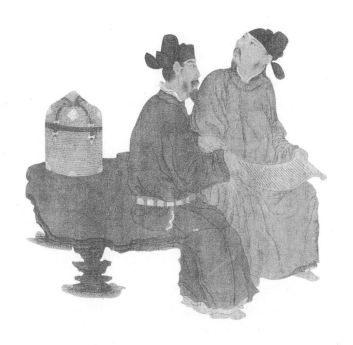

董其昌世紀展與國際
討論會述評

董其昌是中國美術史上頗有爭議的著名畫家。其書畫理論、書畫風格和書畫鑑賞對晚明以來的中國書畫發生了廣泛而久遠的影響，被視爲北宋蘇軾之後又一個極爲重要的文人書畫家。自本世紀以來，特別是二十至六十年代之間，隨著近代中國的社會變革及藝術變革中對文人畫迷信的破除，董氏及其不完全符合歷史實際的「南北宗論」引起很大爭議，雖亦有不同看法，但迭遭批判成了主要趨勢。近十餘年來又隨著積極走入世界藝壇的中國畫之變異，海內外學者對中國美術史的研究亦由遠而近不斷深入，重新認識董其昌的思想與藝術乃至明清文人畫傳統已成爲眾所關注的重要課題。適應這一情勢，籌備多年的董其昌國際學術活動於 1992 年 4 月在美國堪薩斯市開幕，把董其昌及其影響的研究有效地推向了新的階段。

由美國納爾遜—艾金斯藝術博物館（以下簡稱納博）主辦的這一盛大國際學術活動，包括兩個有機組成部分：「董其昌世紀展」與董其昌國際學術討論會。二者均圍繞一個共同的目的，即是：展示董其昌支配下十七世紀中國書畫的發展；呈現董其昌的作品與影響；追蹤其風格演變；檢驗其相對於實踐的理論，以重新估價董其昌在「正統」與「非正統」兩種藝術運動中的重要地位，同時發掘與此相關的其他問題。爲了辦好這一國際學術活動，納博廣籌資金，以北京故宮博物院爲主要協辦單位，積極促進國際學術合作，因而取得了顯著收效。

一、世紀展與圖錄

世紀展以董其昌書畫作品爲主，兼及十七世紀有關名家的作品。共展出作品一七三件，其中董氏作品六十七件，十七世紀名家作品九十八件。這些作品分別借自中國、中國臺灣、香港、日本、澳大利亞、瑞典、瑞士以及美國的十六家博物館與十一位私人藏家。北京故宮博物院與上海博物館各有五十件作品參展，成爲主要的出品單位。其中，部分重要作品係首

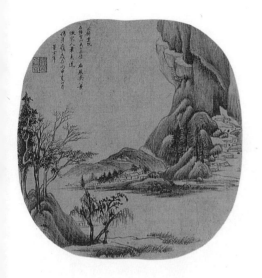

董其昌
燕吳八景冊之一

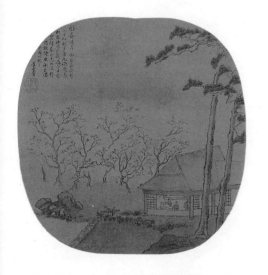

董其昌
燕吳八景冊之二

次公開展出，另部分作品則是久已膾炙人口的名跡，譽之為「名品薈萃、佳作琳琅」是一點也不過分的。

對董其昌作品的陳列可見三個特點：

第一個特點

分四期展示董其昌自三十八歲至八十二歲書畫風格的演變之跡。從三十八歲至五十一歲的早期作品，顯示了董氏研習傳統到嘗試創新的面貌。展出的名品有三十八歲的《行書論書畫法卷》、四十二歲的《燕吳八景圖冊》、四十三歲的《婉孌草堂圖軸》、五十一歲的《烟江疊嶂圖卷》等。從五十二歲至六十二歲的前期作品，展現了董氏憑藉古法變化出新的面貌。出品佳作有：五十三歲的《行書臨蘇黃米蔡帖卷》、五十六歲的《書畫團扇小景冊》、此頃的《集樹石畫稿卷》、五十八歲的《行書大字臨米芾天馬賦卷》等。從六十三歲至七十五歲的後期作品，體現了董氏書畫集古大成出之以平淡天然的風格，顯示了他書畫藝術的高度成熟。展出的名跡有：六十三歲的《青卞圖仿北苑筆軸》、六十三歲至六十四歲間的《行書檃括前赤壁卷》、六十六歲的《秋興八景圖冊》、六十七歲至七十歲間的《仿古山水冊》、七十歲至七十三歲間的《江山秋霽圖卷》、七十二歲至七十六歲間的《仿王洽與李成山水軸》等。從七十六歲至八十二歲的晚期作品，反映了董氏藝術從深層回歸傳統取得物我同一的境界。展出的名

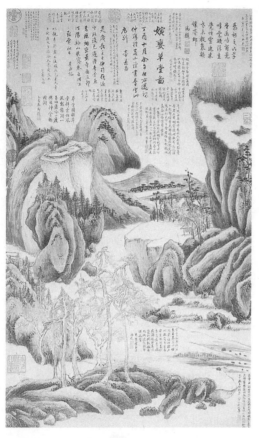

董其昌

婉孌草堂圖軸

董其昌

烟江疊嶂圖卷（局部）

作有：七十六歲的《草書放歌行卷》、八十一歲
的《明故墨林項公墓誌銘》、八十二歲的《細瑣
宋法山水卷》等。綜觀前後四期的董氏作品，
不但可系統了解其書畫獨特風格的形成與發
展，而且可以檢驗其理論主張。

第二個特點

在陳示董其昌大量眞跡的同時，有意識展

董其昌

秋興八景冊之一

董其昌
仿宋元山水冊之一

第三個特點

對同一作品的異本進行對比陳列，以便在「孿生兄弟」中區別真贗。比如在展出上海博物館藏本《烟江疊嶂圖卷》的同時，即陳列了臺北故宮博物院藏本的放大彩照，兩相比較，恰可尋流溯源，有效地提高了展覽的學術探討性。

對十七世紀其他名家作品的展示，則直觀地顯現了董其昌藝術在「正統派」與「非正統派」中的位置，得知其直接或間接發生的廣泛影響。其中，既有松江名家顧正誼、莫是龍、陳繼儒等人的作品，也有經常為董氏代筆的趙左、吳振、李肇亨的本款畫；不但有直承董氏衣鉢樹立婁東、虞山畫派的名家王時敏、王鑑、王翬與王原祁的作品，也有論述董氏書畫風格活動於金陵、新安等地的名家楊文驄、程正揆和查士標的作品；不僅有被西方美術史家視為可與董其昌並提的小名家張宏的實景作品，更有晚明至清初個性派大家陳洪綬、丁雲鵬、石濤、八大山人與龔賢的作品，其中程正揆的《江山臥遊圖卷》、石濤的《苦瓜和尚妙諦冊》、戴本孝的《文殊院圖軸》、髡殘的《黃山紀行圖軸》、王翬的《趨古冊》、王原祁的《輞川圖卷》、梅清的《宛陵十景圖冊》和龔賢的《千岩萬壑圖軸》均為眾所周知的傳世名跡。從中不僅可以看到明末清初「正統派」的淵源流變，也能夠獲悉董其昌對「非正統派」畫家的一定影響。

出八件簽署董其昌名款的代筆與仿作。代筆如《仿古山水冊》、《山鄉水色圖軸》和《仿黃子久筆意山水軸》。仿品如《仿趙子昂畫軸》、《溪亭秋色圖軸》和《擬楊昇沒骨山水軸》等。彼此對照，有益於鑑真辯偽，提高鑑藏家與美術史學者的鑑別能力。

如果說，從王翬《小中見大冊》與董其昌對題的《小中見大冊》彩照的對比展中，可以看出正統派在繼承傳統上的一脈相承，那麼八大山人的《仿董其昌山水冊》和龔賢自題「平生及見董華亭」的《雲峯圖卷》，則說明了董其昌對於非正統派畫家不可忽視的陶融。至於趙左、沈士充等人的本款畫，還提供了鑑別董氏代筆的可信依據。

　　對「董其昌世紀展」的籌辦，既是對以往董其昌研究的總結，也為推動董氏研究的進一步深入準備了條件。為此，主辦者圍繞展覽圖錄的編寫，組織各國學者專家做了大量工作。在展覽開幕時已出版了圖錄上冊，不久後下冊亦迅速問世。兩冊印製精美的圖錄，收入了世紀展全部展品，每件展品均有專家撰寫的詳盡說明，應邀撰寫說明的學者均為美、英、中的專家。他們是：班宗華（Richard M. Barnhart）、朱惠良、艾瑞慈（Richard Edwards）、王妙蓮（Marilyn Wang Gleysteen）、韓莊（John Hay）、何慕文（Maxwell K. Hearn）、郭繼生（Jason Kuo）、李鑄晉（Chu-tsing Li）、江文葦（David A. Sensabaugh）、文以誠（Richard Vinograd）和韋陀（Roderick Whitfield）。圖錄中編入了有關圖表、索引和《董其昌書畫鑒藏題跋年表》、收入了特邀對董氏研究有素的專家從各個方面撰寫的專題論文。這些論文是：中國謝稚柳的《董其昌理論中的畫禪》、美國何惠鑑與何曉嘉的《董其昌對歷史和藝術史超越》、美國方聞的《董其昌和藝術的復興》、美國高居翰（James, Cahill）的《董

王翬
小中見大冊之一

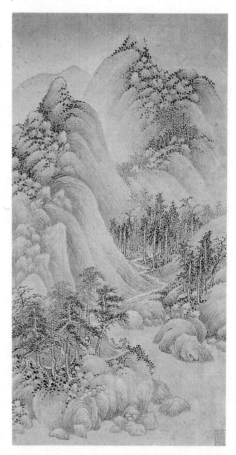

其昌的畫風：它的源泉與轉變》、日本古原宏伸的《董其昌在唐宋畫上的鑒賞力》、中國徐邦達《董其昌的書法》、美國李慧聞（Celia Carrington riely）的《董其昌世紀展作品中的董其昌印章》與《董其昌的生活》、中國汪慶正《董其昌書法刻帖簡述》與中國汪世清的《董其昌的交遊》。

二、論文與討論會

討論會於 1992 年 4 月 17 日至 19 日在納博舉行。在近年美國舉辦的國際學術會議中，是規模最大的一次。與會人士約分四種：一是應邀到會發表論文的各國學者共二十二人，他們分別來自中國、中國臺灣、香港、日本、韓國、英國和美國等東西方各地。二是三天六次會議的主持人十二名（每次會議中美專家各一名），除納博館長武儷生（Marc Wilson）外，均係中美兩國資深專家。他們是：上海博物館顧問謝稚柳、北京師範大學教授啓功（因病缺席）、故宮博物院研究員徐邦達、遼寧博物館名譽館長楊仁愷、上海博物館副館長汪慶正（以上中國專家）、普林斯頓大學教授兼大都會藝術博物館顧問方聞、納爾遜—艾金斯藝術博物館東方部主任何惠鑑、北加州大學教授李雪曼（Sherman Lee）、堪薩斯大學教授李鑄晉和加州大學柏克萊分校教授高居翰（James F. Cahill）（以上美國專家）。三是每次會議所設評論員一名，多為美國中青年學者中的佼佼者，分別為：大都會博物館屈志仁、西雅圖華盛頓大學謝柏軻（Jerome Siibergeld）、紐約大學喬納森（Jonath Hay）、大都會博物館何慕文、洛杉磯

縣博物館鍬山喬治（George Kuwayama）與堪薩斯大學竹聲（Stephen Addiss）。四是到會聽講並參加討論的老中青學者、研究生、收藏家、博物館工作者、畫家、拍賣公司與畫廊工作人員，總共三百餘人，可謂學者並至，少長咸集。就中主持人與發表論文者的半數均為中國學者，充分反映了主辦者促進國際學術合作的願望與中國學者實力的雄厚。評論員不由老專家擔任，而安排中青年學者中的新秀，也是這次國際學術會議的一個突破。

正像世紀展展品是依據主辦意圖選擇配置的一樣，討論會的論文也是按照深化研究的構想而精心組織的。與另些國際會議聽任學者隨意撰文不同，這次會議在邀請到會學者撰寫論文之際，已為之擬定了選題。會議共邀請二十二名學者發表論文，他們接受的選題又已分別納入五大討論之中。這五個題目是：觀念與文化、理論與實踐、鑑定與批評、傳統與轉化和書法與傳統。由於主辦者意圖與研究者專長的結合，使得二十餘篇論文各有側重又不無聯繫，從不同方面實現了主辦者高屋建瓴地推動董其昌研究的良工苦心。雖然會議期間未設翻譯，但除極各別完成較晚的論文外，均已收入會前出版的《董其昌國際討論會論文集》，有效地促進了交流討論。在五大論題六場會議進行中，每場均圍繞一個論題發表三四篇論文。發表論文之前，先由主持人發表看法介紹論文學者。論文發表後，則由評論員進行評述，點出論文的精到之見，指出其可議之處。最後則為到會者的提問與質疑，以及發表者的答辯與補

充。在討論過程中，中、英文相雜，氣氛十分活躍。

4月17日上午的會議，圍繞「觀念與文化」的議題展開。四篇論文發表者均著眼於文化環境與觀念變革的意義展開論述。依次爲：哈佛大學哲學敎授杜維明的《創作轉化中自我的源頭活力──探討董其昌美學的反思》、紐約佩斯大學歷史系主任鄭培凱的《湯顯祖、董其昌與晚明文化美學之興起》、加州大學聖大路克分校副敎授韓莊(John Hay)的《主題──自然與表象在十七世紀初期的中國》、北京故宮博物院陳列部主任單國強的《晚明兩大傳統的融合趨勢》。其中，杜維明的論文發表用時較長，係從哲學與美學角度討論作爲十七世紀藝術家兼思想家的董氏同儒、道、釋思想資源的關係、其藝術「家法」與其自覺學習古法並在限制中求突破的關係。強調他能從連續性與整合性的美學角度對藝術進行高層次的反思而自成一家之言，這一論文因從文化與觀念層面闡述了董氏對傳統的轉化，故成爲本場會議討論的重點，高居翰等人的質疑，使會議爭論得十分熱烈。

同日下午的會議，圍繞「理論與實踐」的議題進行。三篇論文的發表者均從書畫自身演進剖析董氏藝術語言的變異，在知與行的聯繫上論述他對書畫傳統的承與變，整合與創新。依次爲：上海書畫出版社總編盧輔聖的《表現對象的位移──手段即目的：筆墨中的自我實現》、中央美術學院美術史系主任薛永年的《謝朝華而啓夕秀──董其昌的書法理論與實踐》、英國倫敦大學敎授韋陀的《風景中的詩境──烟江疊嶂圖》》。其中，盧文宏觀地闡述了董氏的成就，認爲董氏在繪畫表現對象位移的歷史階段，完成了兩個轉化：從側重於「畫什麼」到側重於「怎麼畫」；從「詩意化」和「書法化」的同盟到二者的對抗，進而實現了繪畫的超越。其論述既涉及了西方學者思考的前沿問題，又進行中西藝術比較。薛文則結合世紀展作品與董氏書論，在其「悟」與「證」的聯繫中，分期論述了董氏集大成、抒個性、任自然的新古典書論與書風的醞釀形成、特點和針對性。切實論證了董氏書法理論與實踐的一致性而不同意某些西方學者以爲董氏理論與其實踐無關的看法。唯其如此，兩文也引起了廣泛的討論，受到了主持者方聞等人的充分肯定。

次日上午的會議，就「鑑賞與批評」議題發表論文。發表者或檢討董氏鑑定名畫的失誤與後人對董氏批評的浮沈，或推出與董氏相關的鑑賞批評家的研究成果。依次爲：日本奈良大學敎授古原宏伸的《董其昌：後世對他的評價》、浙江美術學院學報副主編任道斌的《作爲一個批評家與鑑賞家的陳繼儒》、中央敎育研究所研究員汪世清的《董其昌與余清齋》、美國耶魯大學敎授班宗華的《董其昌對宋畫的鑑賞及其歷史妥適性的初步研究》。班氏論文例舉被今天證明誤鑑的事實說明董氏對名畫的鑑定往往是主觀恣意的，認爲其誤鑑恰與他重新建構中國畫史的「南北宗論」密切相關。雖然班氏不否認「南北宗論」對於研究董氏者的重要意義，但未像其他學者那樣把董氏的誤鑑與其理論的合理因素區別開來，給人以脫離歷史條件過多

否定董氏的印象，因此引起了激烈的爭論，主持人何惠鑑以及方聞、王季遷各家紛紛提出質疑和商榷。啓功雖因病缺席，其論文仍印發出來，題目是《從戲鴻堂帖看董其昌法書之鑒定》，內容亦詳辨董氏法書鑑定之失，持論與班氏相近。彼論畫，此論書，但異曲同工，引人興味。

18日下午至次日上午的兩次會議，圍繞「傳統與轉化」的議題展開。所發表的論文或者論述董其昌藝術的傳統與轉化，或者論傳統轉化中的董其昌與松江派別家，或者論董氏傳統在後世的承傳衍化。依次爲：香港中文大學文物館館長高美慶的《顧正誼與莫是龍畫藝研究》、臺灣大學美術史研究所所長石守謙的《董其昌婉變草堂圖及其革新畫風》、韓國弘益大學助教授韓正熙的《董其昌藝術在韓國的承傳》、北京故宮博物院研究員楊伯達的《董其昌與清朝畫院》、哥倫比亞大學副教授何曉嘉的《董其昌對自然主義之承傳》、上海博物館書畫部主任單國霖的《董其昌的燕吳八景圖冊》、史坦佛大學副教授文以誠的《十七世紀繪畫的視野與對歷史的校訂》。其中何曉嘉的論文著重討論董氏藝術方法與藝術語言的傳統與轉化。她結合中國繪畫對待自然的傳統，賦予了始於西方繪畫中的「自然主義」(naturalism) 概念以更寬泛的含義，進而指出，宋代文人畫論已經將藝術創造提高到與自然生成一樣的地位，董其昌的自然主義則在於向著前所未有的抽象與精簡發展，體現了回歸自然根源的努力。正像從無形的原始能量中轉換出「五行」一般，董氏從胸中湧出的變化多端而交織爲一的筆墨使自然、

藝術與藝術家合而爲一。由於她的論文力求致思精深卻多抽象用語，又牽涉中國哲學與西方藝術理論，因此提問最多，討論持續很長時間。

最後一個半天的會議圍繞「書法與傳統」問題發表論文並進行討論。所發表的論文依次爲：北京故宮博物院副院長楊新的《字須熟後生析》、美國弗利爾藝術博物館兼沙可樂美術館東方部主任傅申的《董其昌與明代書壇》、臺北故宮博物院副研究員朱惠良的《臨古之新路——董其昌以後書學發展研究之一》，三篇論文或論述董其昌書論名言，或討論董氏在明代書壇上的地位，或闡述董氏揭櫫的臨古新路對後世的影響。其中，楊新一文從方法論、書法史學觀、風格理想諸方面剖析董其昌的「字須熟後生」論，認爲此論是他反對趙孟頫書風的宣言，也是其書學理論的核心，更是他書法創作實踐的最高追求，因爲論述的問題既與版本有關又極饒興味，所以與會者紛紛參與討論，發言極爲踴躍。

三、影響與評價

通觀二十餘篇論文與討論會中的發言，可見對董其昌的兩種估價：一種推重董氏的成就，高度評價其歷史地位，另一種對董氏的重要性持懷疑態度。前者反映了近年對董其昌認

識的新變化，後者則與以往對董其昌的看法一脈相承。還可以看到兩種不同的研究視角與研究方法。一種論題比較具體，分別從董其昌書畫藝術、其生平交遊與影響的某一側面甚至各別事例入手，深入開掘，探索前人沒有論及或未曾專門研究的問題，以求「小中見大」地揭示某種歷史聯繫中的意義。另一種論題較爲宏觀，或放眼於藝術與時代文化的聯繫，或縱觀中國書畫語言的承變，善於「以大觀小」地闡發有關中國美術發展和文化發展的形而上看法和規律性知識。兩種論文盡管論題取向不同，研究方法有別，但多數能在文化與藝術、理論與實踐的聯結上致力，相輔相成，互爲補充，既填補了董其昌研究的空白，也深化了對董其昌及其時代的認識，既論及了董其昌作爲一名探索者與時代文化同步的藝術觀念的變革性，又論及了他作爲一名傳統繼承者與集大成者繼往開來的轉化性，從而闡明了董其昌這一充滿矛盾的特異人物出現的原因、存在的意義和發生久遠影響的道理，把董其昌及近古中國書畫史的研究推向了較高的理論層面，增進了西方公眾對中國傳統藝術文化難能可貴之處的理解。一位美國藝評家評論說：「納爾遜博物館以二二〇萬美元舉辦的『董其昌世紀大展』是一個空前壯舉，它提供了一個無可辯駁的關於中國畫先進的事實」，「董其昌不像西方現代藝術家那樣反叛傳統，他盡管反對師古不化的作品，卻在對古代藝術傳統的認識上基於尊重傳統。」也許，這位藝評家的看法代表了重新發現中國傳統繪畫以便中爲洋用的一種態勢。

就美術史學科的發展而論，這次國際學術會議也是很有意義的。它不僅早已超越了二十年以前的漢學方法或風格分析方法，而且標誌了八十年代以來一種新的綜合式方法的趨於成熟。董其昌國際學術活動的策劃人與組織者何惠鑑反對爲文獻而文獻，爲風格而風格，也不贊同脫離研究對象實際的凌虛駕空的解釋，而是主張以文獻的充分掌握爲基礎並與切實把握風格演變結合起來，深入到中國特有的文化傳統的歷史聯繫與一定的時代文化環境中去根究中國美術的發展變化之跡。雖然並非所有與會者都持有同樣方法，但是由於何氏的精心策劃和有效運作，使體現這一方法或方向的論文發揮了較大影響。在這個意義上，如果說 1985 年由方聞策劃在大都會藝術博物館舉行的《文詞與圖像——中國詩、書、畫國際討論會》邁出了關鍵的一步，那麼這一次國際學術活動則邁開了更引人矚目的步伐。因此，可以說這次活動的意義還不止對董其昌及十七世紀中國書畫的再認識而已，它表明了在國際合作與華裔學者推動下西方研究中國美術史新方法的發展與完善。何惠鑑與其得力助手董慧徵夫人對學術的推進，他們爲弘揚中華文化、促進國際學術合作與中西藝術文化交流付出的勞動，理應受到國人的感佩與稱贊。　　　　　（1993）

四王藝術國際研討會述論

自八十年代上海書畫出版社召開董其昌國際討論會以來，「四王」在中國畫承變中的獨特意義，像董其昌一樣，愈來愈爲更多的學者所關注，引發其鑽研，促使其反思。1992年，適值王時敏誕生四百周年，王翬誕辰三百五十周年和王原祁出生三百四十周年，故此繼美國舉辦規模盛大的「董其昌國際討論會」之後，「四王藝術國際研討會」，亦在上海舉行。

一、充分的準備
隆重的盛會

九十年代之初，以創辦《朵雲》雜誌聞名的上海書畫出版社即開始了研討會的籌備工作：策劃「四王精品展」，編印《四王畫集》，向海內外學者廣徵論文。消息傳開，三王故里太倉縣，北京天津等地美術出版社亦不甘人後，紛紛編輯《四王畫集》和《王石谷畫集》，專治美術批評的學者也投入了四王在現代影響的研究。充分的準備與多方的呼應，促成了研討會

的如期舉行。1992年10月22日至25日，「四王藝術國際研討會」在上海龍華迎賓館隆重召開。此前一兩日，國內外蒞會學者已陸續到達，住進與龍華古寺毗鄰的賓館，由於寺館相通，寺中做道場的莊嚴佛號伴隨著悠揚的聲樂陣陣傳來，不禁使人產生爲四王冥壽做佛事的聯想。

21日上午，研討會正式開幕。上海書畫社總編兼《朵雲》主筆盧輔聖主持會議，副社長祝君波代表主辦單位致詞，報告籌辦經過、闡明會議宗旨與期望，發布該社每三年舉辦一次國際學術研討會的宏圖。隨後上海副市長劉振元代表市府致詞，熱烈祝賀會議開幕，衷心歡迎海內外學人，積極支持學術探討與文化交流，著重強調上海作爲改革開放前沿在對外文化交流中擔負的特殊使命，預祝研討會完滿成功。

上海四王繪畫藝術國際研討會會場

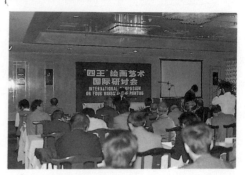

參加開幕式的本市來賓還有上海博物館館長馬承源，上海博物館顧問謝稚柳，上海畫院院長程十髮等，他們大多於主席臺就坐。

開幕式甫畢，即進行大會發言討論。本次研討會共出席海內外學者專家六十餘人，分別來自美國、日本、捷克、及中國各地。多數爲發表論文者，少數則列席旁聽參加討論。因故未能到會的臺灣學者石守謙、羅馬尼亞學者尼娜·斯坦庫列斯庫，美國學者曾佑和等亦寄來了論文。會議先後收到論文四十餘篇，按期郵到的三十餘篇已印入《四王繪畫藝術國際學術研討會論文匯編》之中。該編線裝四冊，報到日已送達與會學者手內。至於豪華本《四王畫集》因只運來十餘冊，故特地陳列一冊於會場几席間，以供先睹爲快。

二、熱烈的大會
精美的畫展

主辦者考慮論文較多，學者濟濟，乃安排十名海內外學人在大會宣讀論文，其餘則分別在分組會內發表。大會發言和討論由盧輔聖主持，發言者每人限二十分鐘，最後集中討論。發言者及其論文依次爲：武漢大學教授劉綱紀的《四王的藝術特點和貢獻》，美國弗利爾兼沙

可樂博物館東方部主任傅申的《美國弗利爾藏王翬富春卷的相關問題》，北京故宮博物院陳列部主任單國強的《四王畫派與院體山水》，美國密西根大學藝術博物館東方部主任武佩聖的《王翬客京師期間的交往與對其繪畫之影響》，旅居美國加州學者蔡星儀的《關於王鑑生平的幾個問題》，浙江美術學院美術史系教授王伯敏的《四王在歷史上的勞績》，日本跡見學園女子大學教授新藤武弘的《四王與黃公望》，上海朵雲編輯邵琦的《四王的語境——一個關乎當下的課題》，美國堪薩斯大學講座教授李鑄晉的《董其昌與王時敏》，中國藝術研究院美術研究所研究員劉驍純也應邀做了即席發言，名爲《從形態史角度看四王》。

發言後展開了熱烈討論，提問踴躍，答辯簡賅，質疑尖銳，時見歧議。有時中、日、英語相雜，極一時之盛。討論集中於三個方面：第一、史實和名蹟作者歸屬的辨證，涉及了王翬畫風的特徵與演變，安歧生年，安歧收藏與索額圖收藏的關係以及《墨緣匯觀》的版本。美國蘇富比拍賣公司東方部顧問王季遷對王翬畫風演變的簡明概括，浙江美術學院副教授范景中對安、索二氏收藏聯繫的持續辯難，使研討層層深入。第二，對黃公望、董其昌與四王風格異同及中國畫筆墨的探究。浙江美術學院副教授陳振濂的日語詰問和新藤武弘的英語答辯，活躍了大會氣氛。王季遷以京劇和歌劇比擬中國畫和西洋畫的妙喻，使討論更加活潑生動。第三，對四王藝術與思想文化史的對應關係的質疑以及對中國繪畫形態演進模式的商

討，表現了史家對論家持論審慎的期望。北京
人民美術出版社古典編輯室主任陳履生的詰
難，強調了思想文化與四王藝術的具體聯繫，
我的發問意在促進美學家觀照美術史動態發展
的取精用宏，分別引起了稍後分組討論的關注。
大會發言討論持續進行了一日，中午別具一格
的素食，因多有素雞、素蝦等佳餚，更刺激了
到會學者對仿品和僞品的思考與笑談。

　　次日上午，全體學者驅車赴南京東路的朵
雲軒參觀「清初四王繪畫精品展覽」。該展共出
品六十件近百幅四王精品，卷軸冊咸備，各家
早中晚期作品俱全，全部免費借自上海博物館。
因爲絕大多數係首次展出，所有掛軸又直接張
掛於壁，並無櫃櫥玻璃阻隔，遠可觀其勢，近
可察其質，令人倍感親切。參展學者與聞訊趕
來的畫家以良機難得，紛紛在主人首肯下搶拍
鏡頭，以便攜回研究。

　　展覽中引人矚目的作品殊多，或出自畫家
早年，或體現了與董其昌的交往，或呈示了少
見的面貌與題材，或反映了畫家的藝術交遊圈，
可謂琳瑯滿目，四顧不暇。其中，王時敏十八
歲所作《仿北苑筆意圖軸》及其二十二歲所作
《春林山影圖軸》，均作於畫家早年，又皆有董
玄宰題跋。前者題目「此圖筆墨淹潤，皴擦古
淡，直得北苑神髓，即宋四大家不能過也。」後
者題道：「雲林小景幾作無李論，遜之亦披索殆
盡，誰知筆端出現……」。從中可見董氏對王氏
的推重。王鑑六十三歲所作《仿古山水冊》，內
有仿趙大年一開，賦色穠麗，並有仿揚昇一開，
丘壑窮奇，亦可概見王鑑面貌的囊括諸家，神

王時敏
仿北苑筆意圖軸

王時敏
仿山樵山水圖軸

明變化。王翬《仿米山水軸》及其二十九歲的
《墨竹冊》，俱爲早年風貌，前者風格雄放，絕
不經見，押早年名印，吳湖帆曾做一跋。後者
取法宋元，千姿百態，尤爲罕睹。王原祁六十
三歲所作《碧樹丹山圖軸》，裱邊有玄孫王應綬
一跋，內云：「康熙中先高祖嘗蒙賜語云：天機
來紙上，粉本在胸中。先高祖每感主知。」康熙
之愛重原祁藝術具此可見一斑。諸如此類，所
在多有，以致學者幾欲流連忘返，不得已乘車
離去時始知樓下出售的十餘本《四王畫集》，早
已被好事者搶購一空。

王鑑
仿古山水冊之一·仿趙大年

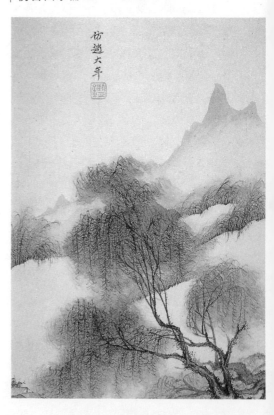

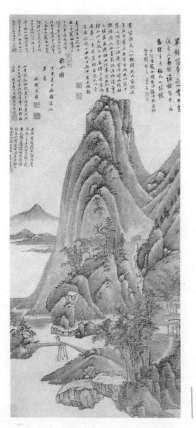

王鑑
秋山圖軸

三、宏觀縱論
要言不繁

　　23日下午至 24 日下午爲分組研討，共分兩組進行。小組會議更加自由無束，不需全部論文要點發表完畢始行討論，而是交叉進行，隨發言，隨討論，與會者或婉轉敍述，或慷慨陳詞，或相爭不下，或從善如流，氣氛更爲熱烈。在討論內容上雖略有側重，但亦不甚拘泥，王季遷、汪世清、丁羲元等往來於兩組之間，加強了交流與互補。

　　第一組由何惠鑑、劉綱紀、劉曉純及《朶雲》車鵬飛召集主持，著重討論「究天人之際，通古今之變」的宏觀問題。就提交論文發言者有山西大學李德仁的《四王藝術審美的典型性格》、《朶雲》盧輔聖的《四王論綱》，上海大學徐建融的《四王藝術綜論》，王季遷的《漫談四王》，陳振濂的《清初四王的程式與山水畫發展主客觀交叉諸問題》，上海外語教育出版社張連的《從四王山水畫看中國藝術程式化特質》，中國藝術研究院美術研究所郎紹君的《四王在二十世紀》，天津美術學院何延喆的《鴉片戰爭前後的四王傳派》，嶺南美術出版社楊小彥的《王時敏與複社》，上海戲劇學院王克文的《王原祁

仿倪瓚山水圖析》等。

　　在一天半的分組會議中，該組重點討論了五個問題。它們是：一、評判四王藝術高下的標準。或主張以非模擬爲準，或提倡以筆墨爲準，或主張以「形式本體」的「純粹語言」爲準，雖眾說紛紜，卻無復主張以寫實爲標準者。二、四王藝術的「中正平和」之美及其根源。

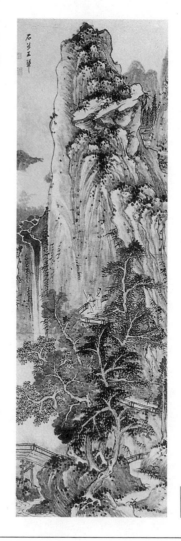

王翬
山水軸

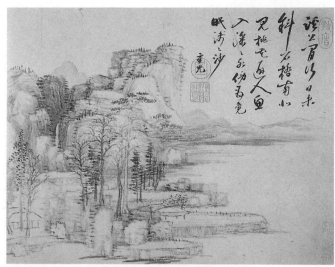

王翬
仿古山水冊之一

一者認為「中正平和」係四王藝術之美學特徵，源於以儒家為主的美學思想，亦與康熙時代提倡的「治世之音」相關。另者不同意上述看法，提出「前二王」身處亂世，作品何亦中正平和並非「亡國之音」。三、四王藝術和清朝政治的關係。一種看法為，四王成為正統派代表，在於清朝帝王的支持。另種意見是，「正統」並非「主流」，在歷史上專指合法繼承權，四王的「正統」係直接延續董其昌而來。折衷意見以為，「正統」派的確立，既離不開藝術的自身發展，亦需統治者的認可。四、四王的筆墨問題。討論者角度不同，各有所見，分別指出，四王筆墨：與紙張毛筆等工具材料的更換有關，講求製作感與步驟感，在繼承中求創造，是明清集大成的代表。五、關於近百年對四王的評價。普遍認為，批判四王及摹古風是與二十世紀中國的社會變遷，文化變異和中國畫革新分不開的，但批判者大多採取了不求甚解，簡單粗暴、

脫離藝術的態度。據此，亦有人指出當下對四王的重新認識和理性探究是歷史進步的標誌。

四、生動活潑
　小中現大

　　第二組由傅申、薛永年和《朵雲》江宏召集主持，側重討論落在實處的問題，雖多具體而微，但亦能小中現大。就提交論文在本組發言者有湖北美術學院阮璞的《四王名目之遞演及其畫派興衰之歷程》，美國堪薩斯大學張子寧的《小中現大冊析疑》，美國馬里蘭大學郭繼生的《王原祁的山水畫理論》，中央教育研究所汪世清的《略論王時敏與董其昌的關係》，故宮博

王翬
仿范華原寫
蘇軾詩意圖軸

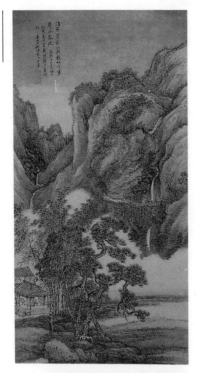

物院潘深亮的《王時敏對中國山水畫的繼承和發展》，陳履生的《王石谷摹古辨》，南京師範大學陳傳席的《四王散考》，中央美術學院李維琨的《從小中現大冊談中國山水畫的語詞與語法》，《朵雲》舒世俊的《四王得失芻議》，《朵雲》江宏的《四王山水仿古傾向淺論》，浙江美術學院任道斌的《董其昌與王時敏》。為扣緊小組論題，原提交《四王繪畫美學思想初探》的太倉縣博物館吳聿明，改談《太倉王氏遺跡》，原提交《四王論》的本人改為《從筆墨與丘壑關係的演進看四王》。日本奈良大學古原宏伸與美國旅日學者李慧聞(C.C. Riely)亦應邀發言，或介紹日本研究四王情況，或發表有關董其昌所題王時敏作品的意見。

王原祁
仿古山水冊之一

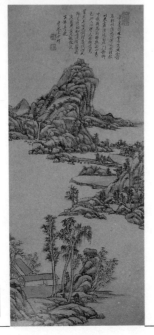

王原祁
仿倪黃筆山水軸

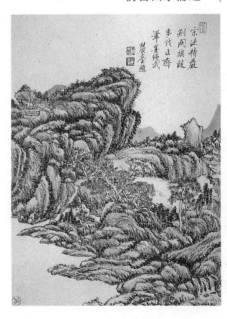

王原祁
仿黃大痴山水軸

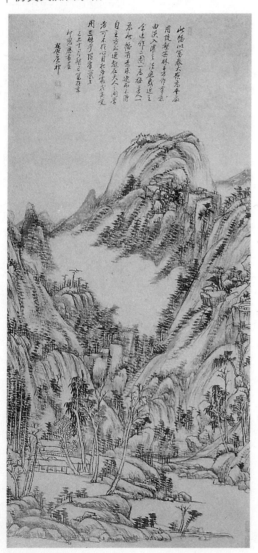

該組討論涉及廣泛，發言旁徵博引，避空泛，重實據，氣氛熱烈而活躍，對筆墨問題的商討更達到了小組會的高潮。一天半時間主要提出並研討了十一個問題。㈠四王概念的形成與四王畫派的分期，釐清了「三王」「四王」「六家」諸說的形成過程，辨明了「四王」派的形成、成熟與式微的歷史演進。㈡臺北故宮博物院藏《小中現大冊》的作者歸屬與社會功用，提出了王翬所作的新說，探討了該冊在美術教育和複製宋元名畫以滿足社會需要方面的意義。㈢四王作品的流傳收藏及本世紀初流播日本的情況。有關陳庶畫學四王並收藏王畫百種與其子陳獨秀批王的關係，引起了大家的興趣。㈣「龍脈」「習氣」「些子脚汗氣」等四王用語的來源與含義。認眞發掘四王特殊用語的史源，避免望文生義，成爲與會者的共識。㈤王鑑與王世貞的關係，論證祖孫關係或曾祖玄孫關係者均廣徵博引，涉及了眾多載籍與版本。㈥董其昌與王時敏的師友和姻親之誼以及董氏與四王藝術的異同。㈦四王筆墨特點及其與丘壑關係的變異。㈧四王風格異同。㈨四王仿古的「以述爲作」之闡釋發揮。㈩四王傳授方式與傳統美術教育的經驗。㈪四王研究現狀和研究四王的現實意義。

五、豐富的收穫
故里的尋訪

通過大小會的發言討論，既較全面地展現了八十年代重新審視四王的最新成果，又提出了若干關乎中國美術史研究的新課題。可以看到，就四王評價而言，人們雖仍有分寸尺度之異，但一致肯定了四王繪畫在意蘊筆墨上的成就，注意到四王在董其昌開闢的道路上，以摹古仿古求新變，向著集大成與抽象化目標邁出的穩健步伐，總結了四王地位起落的深刻根源，超越了百年來一味批判的片面認識和簡單化做法。從推進學術而論，四王研討會也體現了下述進展。一、以四王為切入點，以大觀小和小中現大的探討宋元以來中國畫的演進脈絡與緣由，並盡可能探求儒道釋思想資源及其呈現於不同時代的特點與繪畫觀念繪畫風格的具體聯繫，一種真正具有人文科學意義的中國美術史學正在迅速形成。二、傳統的文獻學、版本學、考證學、鑑定學等用於知人論世的研究方法運用更加精熟，來自域外的風格學、社會學、計量學、符號學和結構主義等新的研究方法已有所引進，兩者由互補而融合。三、專治西方美術史學方法、美學和美術批評的學者，熱情投入研討，似乎還反映了完善現代中國美術史學，

建立史論統一的美術美學與美術學的需求與願望，總之四王研討會的意義，已遠遠不只四王本身而已。

二十五日即會議最後一天，蒞會學者帶著研討而來的收穫，又踏上了古婁東和古虞山的尋訪之旅。一路上，大家始而憑車窗遠眺，尋找四王取資的種種風光，繼而拜謁了「元高士黃一峯之墓」和「清畫聖王石谷先生之墓」，在常熟博物館觀賞了館藏四王精品，由於該館婉謝拍照，為使祕藏不祕、學術為公，盧輔聖當即代表該社敲定了出版上述精品的協議，藏者歡欣，觀者稱快。下午，大家又來到太倉，在縣長、縣文化局長的陪同下，參觀了王錫爵、王時敏一家的故居遺址。左近白髮老嫗居然對王閣老耳熟能詳，令人深感傳統之深入民心。黃昏，全體與會學者在言子墓前合影留念，傍晚，在太倉舉行了研討會的閉幕式，太倉博物館館長吳聿明更贈自編《婁東畫派研究》人手一冊。至此，歷時四天的研討會圓滿結束。大家驅車抵滬時，已是燈火萬家了。　　(1993)

倪瓚國際學術研討會綜述

遠 在 1990 年,在民辦江南書畫院院長蕭平的奔走遊說下,無錫市文學藝術界聯合會、無錫市文化局、無錫市博物館、無錫市畫院和設在無錫的江南書畫院組成了「倪瓚國際學術研討會組織委員會」,積極籌備,開展工作。至研討會開幕之際,全部準備工作一一就緒。除雲林墓修整一新、雲林紀念堂營建告竣外,還完成了下述工作:《倪瓚及其流派作品展》在無錫市博物館展出,無錫市文聯編輯的《倪瓚畫集》由上海人民美術出版社出版,(該集收入倪氏作品四十六件,並附年表。)江南書畫院蕭平等編撰的《倪雲林研究》由香港新世紀出版社推出。(該書編入蕭平、楚默等人從各個方面研究倪瓚的論文二十五篇,附有倪氏題畫輯佚、諸家論評和倪瓚研究論文目。)此前,上海人民美術出版社已出版了朱仲岳編著的《倪瓚作品編年》,(該書含有倪瓚傳記匯編、作品編年、著錄書畫目、作品圖錄目、研究專著與論文目。以及上百幅作品圖版。)上述準備工作,有效地推動了研討的深入。

倪瓚國際研討會於 1992 年 10 月 27 日至 29 日召開,共出席海內外專家學者四十餘人,既有來自海外的專家,如美國蘇富比拍賣公司東方部藝術顧問王季遷、堪薩斯大學美術史系講座教授李鑄晉、納爾遜—艾金斯藝術博物館東方部主任何惠鑑及夫人董慧徵博士、弗利爾和沙可樂美術館東方部主任傅申、密西根大學藝術博物館東方部主任武佩聖及夫人宗宙定女士、加拿大維多利亞大學副教授李嘉琳(Kathlyn Liscomb)日本跡見學園女子大學教授新藤武弘、旅日美國學者李慧聞博士 (C. C. Riely) 香港中文大學美術系主任李潤桓,又有來自上海、北京、南京、湖北、山西各地博物館界、教育界、美術界和出版界的老中青學者,如上海博物館顧問謝稚柳,故宮博物院研究員劉九庵與單國強、武漢大學哲學系教授劉綱紀、湖北美術學院教授阮璞、上海美術館副館長丁

倪瓚生平、藝術及其影響國際學術研討會會場

義元、南京藝術學院學報主編周積寅、北京人民美術出版社古典編輯室主任陳履生、山西大學美術系副教授李德仁等。在他們之中，有些是倪瓚研究的專家，如王季遷六十年代即發表過《倪雲林生平及詩文》、《倪雲林之畫》，有些是對中國畫史研究有素的學者，有些來自上海的四王國際研討會，有些專程到此參與倪瓚研討。

一、會有分合
活動多彩

27日，研討會在水秀飯店開幕，舉行開幕式後即進行大會發言討論。

大會發言討論由組委會許墨林主持。在大會上宣讀論文的學者及其論文依次如下：傅申《倪瓚和元代墨竹》、劉九庵《倪瓚繪畫三件的鑑別》、王季遷《我對倪雲林的認識》、新藤武弘《關於倪瓚像》、蕭平《倪雲林的創造和影響》、張子寧（美國堪薩斯大學候選博士）《漫談水竹居》、拙文《論倪瓚的不求形似》、阮璞《倪瓚人品、畫品問題辨惑》、劉綱紀《倪瓚的美學思想》、李潤桓《倪瓚傳世書畫的幾個問題》、談福興（無錫市文化局編志室）《倪雲林生卒地及旅葬地考述》、李德仁《倪瓚逸氣說及其淵源與美學義蘊》、謝稚柳《倪雲林繪畫淵源》。各位

學者發言全部結束後，與會者就倪氏作品的眞僞，以倪瓚爲代表的元畫是否「無我之境」等問題展開了嚴肅的質疑和熱烈的討論，因發言涉及到對李澤厚乃至王國維流行主張的商榷，所以頗爲活躍。

翌日，東道主爲與會學者安排了緊湊豐富的參觀考察活動。清晨，大家驅車至無錫市博物館，參觀《倪雲林及其傳派作品展覽》。抵達館前廣場時，即聞鼓樂大作，軍號齊鳴，歡迎之聲陣陣。更見身著節日盛裝的少年兒童在館外列隊歡迎，深感當地人民對藝壇先賢的熱愛，對海內外學者的盛情。舉行簡單隆重的揭幕以後，即開始參觀。

展覽會中佳作琳瑯，雖不多倪雲林的名蹟，但極多深受倪氏藝術陶鑄的歷代佳作。其中，倪瓚中年所作的《梧竹秀石圖軸》，他六十三歲所作的《林亭遠岫圖軸》，久已聞名於世，係從北京故宮博物館派員空運參展，前者體現了倪氏竹石藝術的高度成就，後者反映了倪氏山水畫的典型風貌。傳爲倪雲林的《苔痕樹影圖軸》，是畫家周懷民捐贈家鄉無錫的禮物，雖普遍不以爲眞，卻正可用以研討倪氏作品的眞贗。承傳倪雲林法派或受其影響的作品展出尤多。如沈周《虎邱戀別圖軸》、文徵明《綠蔭草堂圖軸》、董其昌《岩居圖卷》、莫是龍《倣倪黃二家卷》、楊文聰《倣倪山水軸》、查士標《倣倪山水卷》、王鑑《仿古山水冊》和華嵒《山水圖卷》。在上述作品的題跋中，不僅可以看到後世畫家對倪瓚藝術格調的欽仰，而且不難看到他們在學習倪雲林繪畫時的尋流溯源。莫是龍在《倣倪黃

二家卷》上題曰：「倪迂畫思薄璚空，意在金聲玉振中。我亦雨窗寫岩壑，固然不與流俗同。」如果說，他學倪重在格調，那麼，查士標則旨在傳統淵源，查士標在《倣倪山水卷》中題道：「余嘗見漸師所藏雲林橫卷，瀟灑古淡，深得荊關遺意，偶一擬之，不復能具優孟衣冠也。」通過作品考察倪雲林藝術的影響，自是極爲有效的研究途徑，惜乎時間匆促，大家未及一一鈎玄抉微，便不得不登車上路，進行雲林遺跡的考察之行。

先是奔赴無錫縣東北塘鄉，拜謁《元高士倪瓚墓》，墓園靑瓦粉牆，修繕一新。接著又去東亭鄉大廈村考察雲林故居遺址，並且到雲林紀念堂作客。該堂是村民集資重建的古式建築，高堂崇宇，玉階朱柱，樓內有新塑雲林先生像，一二樓掛滿贊揚雲林人品藝品的書畫條幅。在此學者們會見了倪氏後裔，由倪雲林二十二世孫女倪守城介紹了家傳淸閟閣遺物情況，出示了相傳至今唯一的雲林雅玩——玉鼎，大家紛紛拍照留念。當天下午，學者們又在組委會的安善安排下，租船兩艘，泛舟遊覽了太湖三山和黿頭渚，領略了五湖烟水之美，有貌似小斧劈皴又似折帶皴的黿頭渚探討了倪氏皴法的「外師造化，中得心源」，選購了富有盛名的民間玩具——大阿福。

第三日進行分組研討，共分兩組，分別委託蕭平和筆者主持，在分組會上，一方面繼續發表論文，另一方面圍繞會議發言進行切磋研討，大家互相補充，彼此提供材料，思想火花

倪瓚墓園

的碰撞，更深化了對雲林的認識，糾正了某些不當的流行看法，氣氛融洽活躍。除大會發表者以外，在分組會上和印發論文中，還有下述論文發表：香港李潤桓《倪瓚生卒》、南京陳傳席《倪雲林生年新考》、無錫談福興《倪雲林卒地及旅葬地考述》、《關於倪瓚生卒年歲的辨訛》、《適園倪瓚山水石刻考——倪瓚寫贈袁寓齋圖辨析》、王伯敏《雲林山水畫的空疏美》、北京吳甲豐《簡論倪瓚的繪畫風格》、北京王連起《倪雲林畫法藝術簡論》、無錫劉江鴻《清逸古雋、疏密適度——倪雲林書法藝術簡論》、南京周積寅《倪瓚的繪畫美學思想》、無錫許墨林《胸中逸氣千古存》、無錫鄂允文《倪瓚藝術生涯與歷史評價》等。

　　為時一天的分組研討結束後，東道主舉行了閉幕晚宴，席間絲竹嬴耳，在聆聽地方優秀文藝節目的歡樂而和諧的氣氛中，賓主紛紛致辭，筆者亦口占順口溜一首曰：「雲林故里，人傑地靈。經濟騰飛，文化昌盛。」至此，研討會勝利閉幕。次晨，與會學者手捧會議餽贈的手製雲林先生塑像與陽羨紫砂茶壺紛紛踏上歸程。

二、研討深廣收穫纍纍

　　在為期三天的盛會中，共宣讀發表論文二十餘篇，從四大方面展現了研究倪雲林的新成果。

(一)生卒與眞僞的考訂

　　研討會中考訂倪瓚生卒的論文有四篇之多，以李潤桓、談福興兩文考之最詳。以往多數學者均據周南老《墓誌》以為倪瓚生卒為1301至1374，雖有異說，卻乏論證，更未引起重視。這次提交的幾篇論文，都揭出了周氏誌文的不足據處，從版本源流上論證了倪雲林詩集的可靠性，以詩集中自述年歲的材料為證，引證有關著述，一致認為倪瓚生於元大德十年丙午（1306），卒於明洪武七年甲寅（1374）。

　　倪瓚因久享盛名，明清江南人家更以有無倪畫別雅俗，所以偽作亦夥。以往鑑別眞偽多靠經驗或風格結構分析，時有失誤。此次討論會提交的四篇論文在鑑考方法上有兩點值得注意。一是分別辨析書法題識與畫法風格，以畫風定眞膺。如劉九庵指出，一向被視為眞蹟的

《雨後空林圖軸》(臺北故宮博物院藏)雖然自題可信，但繪畫乃元代學黃公望者所為。他又指出《春山圖卷》(清故宮舊藏)上的詩題固然是倪氏晚年之筆，不過乃題他人之作，因有餘紙故為明末清初人畫成春山圖。二是，在有多本流傳的名蹟中，能結合歷代著錄詳考流傳以鑑真證偽。討論各本《水竹居圖》的張子寧文與辨別兩本《寫贈袁寓齋山水圖》的談福興文，莫不如此，張文辨出臺北故宮博物院本之偽固不足奇，他能在中國歷史博物館本與各家著錄的比勘中發現該本的可疑之處倒是很值得重視的。

(二)書畫風格與特色的探討

研討會中涉及這一問題的論文不少，專論者亦有五篇。論畫風者或由一幅而連帶其他，或綜述其獨有特點。傅申一文從弗利爾所藏《墨竹》說開去，把真偽研究與風格分析結合為一，兼論元代墨竹源流與畫竹理法，致思細密，實為「小中現大」之作。至於文中以為倪氏墨竹不似竹子而像蘆葦之說，似過於拘泥倪氏畫論，未免過甚言之。王伯敏一文以空疏美概括倪瓚畫風，分析其四種表現形態：「一、不畫遠景，壓低中景，使所畫集中，留出大片空白。二、取中景一部分，不及其餘。三、取近景和遠景，捨棄中景，造成中部空靈。四、將近景、中景

倪瓚
水竹居圖軸

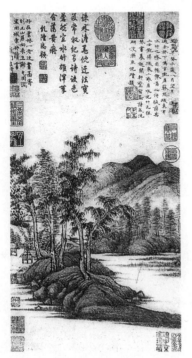

倪瓚
春雨新篁圖軸

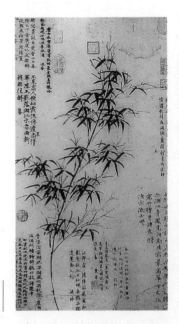

的樹石聚集，在密中求疏，令人有豐富之感。」

專論書法者亦有兩篇，持論相近。王連起一文，在倪雲林與趙孟頫的比較中，指出倪書在趙氏姿媚圓熟的書風左右整個書壇的情勢下，能力脫其牢籠，創造出冷逸脫俗的風格，至爲難得，係從漢分入手，用筆多隸勢，更得益於六朝寫經，稍涉歐、褚而變格昇華。劉江鴻一文分析倪書淵源風格略同於王文，但更指出倪書的古媚冷逸在於由歐、褚而上溯鍾繇與大令，其書法形式、書體範圍則比趙氏狹窄。

(三)畫論與美學思想的討論

應該說，這是學者們普遍關注的一個重要方面。集中討論這類問題者亦有四篇。周積寅一文與拙文皆研討畫論，但前者緊緊把握住倪氏論畫的幾個主要觀點給以闡釋評議。指出「逸氣」的實質是頑強地表現自我，「逸筆」的審美特徵是要求「士氣」、草率和遒勁，「不求形似」的眞諦是達到「神似」以抒發感情。「聊以自娛」是道家思想派生出來的繪畫功能說，與儒家的教育功能說相對立。拙文則集中辨析「不求形似」論的眞實含義及其在繪畫思想史上的地位，認爲這一思想淵源於五代北宋荊浩蘇軾論畫的精髓，是在重「神似」的基礎上提倡「神完意足」的一種表達方式，倪氏並不眞正排斥「形似」，也不滿足於「貴似得眞」，而是主張藝術形象比宋人更簡約、更洗鍊、更講求幻化與虛靈，以幫助觀者得意而忘象。

劉綱紀一文與李德仁一文均從美學史的視角衡評倪氏論畫。前者重在闡明倪氏美學思想的哲學根源與特色，指出倪氏將儒家的「中和」，道家的「法天貴眞」和禪宗的「玄寂」成功地結合起來，創造出一種不同於前人的審美境界。這種境界，既有道、玄、禪對人生的深沈感慨，又不走向虛無、狂怪、放誕，頹喪而仍保持儒家的「舒平和暢之氣」，滿懷著對家國、鄉土和故人的眷戀之情，由之適應了元明清諸多文人畫家的要求，發生深遠影響。後者以爲倪氏的「逸氣」說在哲學上受道家學術的影響，還著重剖析了「逸品」畫的美學價值，認爲，就思維認識方法層次而言，它進入了思維與自然本體的吻合；就理性層次而言，它超越規範合於大善；就審美層次而言，它超越常美而合於大美。同時也指出了逸品畫在包容傳統成就上的相對局限性。

(四)歷史的地位與評價的反思

在倪雲林歷史地位的評價上，多文均有論及，但以蕭平一文最爲全面，蕭文在中國文人畫發展的長河中探討了倪瓚所顯示的轉折意義與深遠影響，認爲：以蘇軾肇其端以表現主觀意緒爲目的的古代文人畫思想至倪瓚而最終確定。既從觀念上推進了文人畫的演進。也從實踐上充實了文人畫寶庫。其巨大影響主要表現有三：一、品格、性情、書卷、筆墨的一致性，二、繪畫的抒情性和文學性，即主觀意緒的抒

發是詩歌化的。三、率意與自娛。

　　鄂允文一文與阮璞一文，都是檢討倪雲林研究中流行認識的反思文章，一方面力求給倪雲林及其藝術以實事求是的評價，另一方面又意在對倪瓚研究中某些頗有影響的論斷及持論方法提出異議。過去有人在評價倪瓚時指斥其為「大地主兼大商人的人物」，稱其「形式主義」的作品「反映的只是地主階級的沒落情緒」。針對這種幾乎全盤否定的觀點，鄂文據實進行了駁辯，認為倪雲林的一生是從事詩書畫創作的一生，用歷史的觀點看，他的思想與社會行為也是有進步意義的。雖不無歷史局限，他仍不失為一個心地光明品格純淨而且有民族氣節的愛國者。

　　阮文則就倪瓚的「民族氣節」和繪畫的「有我之境」兩個流行看法提出異議，思考深入，頗具啓發性。該文指出指導倪瓚形成觀點的出發點是朝代意識，而不是什麼民族意識，倪雲林的隱居不仕，決不意味著他的反元仇元。在元室衰微和元社既屋之後，他完全自處於孤臣孽子的地位，把傾訴亡國之恨當成永遠也唱不盡的主題。在借用王國維的「有我之境」說明倪畫時代特徵問題上，阮文認為李澤厚區分「有我之境」與「無我之境」的標準，離開了王國維的原義，按王氏的闡釋，「有我之境」帶激動性，屬於壯美範疇，「無我之境」帶靜觀性，屬優美範疇，前者帶有濃厚的主觀色彩，後者的主體之我已融於客體之物。倪氏的畫境是一種超然於人們生活環境之外的，是彷彿只需運用一套固定的圖式就可以表現出來的觀念世界，與他對於整個人生的觀念都變得淡然極其有關。阮文進一步說，如果按照王氏的說法去理解倪畫，其答案是：倪畫恰恰屬於「無我之境」而非相反。

　　總之，各家發表的論文雖有的具體，旨在解決形而下的問題，有的寬泛，意在形而上的觀照，有的商榷舊說，有的提出新見，但通過討論，得到了交流與互補。從總體上提高了對倪雲林、元畫乃至文人畫傳統的認知，限於篇幅，這裡只能擇要概述，欲窺全貌的讀者諸公，請等候研討會論文集的面世。

　　　　　　　　　　　　　　　　(1993)

中國畫在美國

1985 年初，我接受美籍著名美術史家李鑄晉教授的邀請，來到美國中部的堪薩斯大學藝術史系擔任為期半年的研究員，協助李先生進行董其昌研討課。課程結束之後，正值國際性的中國詩書畫討論會在紐約的大都會博物館舉行，由於該館東方部特別顧問普林斯頓大學美術考古系華裔著名美術史專家方聞教授的妥善安排，我有機會與應邀專程來美的謝稚柳、徐邦達、楊仁愷、楊伯達四位前輩一道參與盛會，並在會議之後同他們一起去波士頓、華盛頓等東部各地訪問考察。七、八月間，在我返國途中，又得到著名美術史家高居翰（James Cahill）教授的邀約，到他任教的柏克萊加州大學演講交流，同時訪問了舊金山、洛杉磯等西部名城。半年多的美國之行，因為有美國同行的熱情接待與海外同胞的赤誠幫助，使我對中國畫在美國的收藏、研究、展覽與市場流通情況有了前所未知的了解，心得與感想頗為不少。現在試把我的見聞與隨感擇要寫來，供給關心中國畫在海外情況的同行們參考。

一、懸殊的市場價格

去美國，在我是第一次遠離鄉邦，而且，自北京至堪城需要在舊金山換機，沒有人幫助是極不方便的。為此，李鑄晉先生特把已從臺灣移居舊金山附近的油畫名家馮鍾睿先生介紹給我。說也巧，我赴美前夕，正逢「臺灣六人畫展」在京開幕，馮先生下榻於自海外歸國的中國畫家孫瑛先生家中。於是，我前往會見。在閒談中，他們兩位提出了一個很耐人尋味的問題。大意是說，在我們這個歷史悠久的國度中，要畫蔚為風氣，敬求墨寶被認為是雅人高致。可是在美國，雖然也有不少愛畫的觀者，卻從來不懂得求畫。你如果喜歡某家的作品，便去畫廊購買好了！於是我想，這大約是美國商品經濟高度發達的結果，繪畫之作為特殊商品必需以貨幣代表其價值的觀念看來是久已深入人心了。我又想，我國對外開放以來，盡管

在國內同行之間、師友之間和享名者與慕名者之間，依然求畫者與日俱增，應命者不辭其勞，然而，以中國畫外銷來換取外匯，也成了不少人關心的問題。事實上，也確有相當中國畫家以出國辦展或外銷作品爲榮。從各國名作雲集、流派紛呈的狀況而言，美國的紐約被稱爲世界藝術中心，那麼，中國畫在美國紐約市場上究竟處於何等地位，這便成了此行我所關注的問題之一。

事有湊巧，各國學者們到紐約參加中國詩書畫討論會之際，正趕上蘇富比畫廊 1985 年中國畫拍賣的前夜。像其他與會者一樣，我也有機會被邀光臨。展出的書畫作品大約一百六十餘件，上起三國時代下迄現代，雖不乏贋品，也確有佳作。其中清代新安派畫家鄭玫的《黃山小景冊》，精美異常，拍賣開始後成了各大博物館爭相搶購的對象。可是論其估價，不過二萬至三萬美元，其市場價格根本無法與十七世紀西歐畫家的名品相比。三國時代敦煌索紞的《寫本道德經殘卷》，是一件早從敦煌流出的眞跡。書風接近漢簡，在有作者名款的法書墨跡中，它比被稱爲「墨皇」的陸機《平復帖》爲早，而且又有紀年，具有重要研究價值，在這一次全部拍賣書畫中，也是年份最早的，遺憾的是估價也不過三萬至五萬美元而已。另一件清末上海名家虛谷的《霜林寒塔圖軸》在虛谷山水中堪稱上品。乍看這一遠在異鄉的畫幅，總覺得似曾相識，仔細想來，竟原來是近年剛剛首次發表於《藝苑掇英》的那一幅。奇怪的是，它剛剛被介紹給國內觀眾，便如此迅速地

不脛而走，留洋去也！一個中國人，在海外看到中國畫名跡自然如逢故人，高興不置，可想到它已淪落異國，心裡總不是滋味。尤有甚者，當我認眞端詳每幅拍賣作品的估價時，其低於西畫百倍的價格，令我更覺冷水澆頭，如墜深淵。出國以前，常常聽說中國畫在國外如何名貴，確實，比起國內低消費的售價來，中國畫在海外的價格是高了不少，可是這並不能說明中國畫在世界上的地位。如果企圖確切了解中國畫在國外市場上的位置，還必須同西方繪畫比較。到美國不久，我就零星獲知一些歐美繪畫的拍賣情況，以價格而論，眞是昂貴無比。比如當代美國大畫家德庫寧(Willem De Kooning)的一張作品，開價一般總在一百萬至二百萬美元以上。法國印象派大師的作品，也許由於歷史已近百年，其售價尤有過之。雷諾瓦(Auguste Renoir)的一張《浴女》曾賣到三百七十萬美元；德加(Edgar Degas)的一張《舞女》更以三百七十萬美元的高價售出。然而，蘇富比中國畫拍賣的估價表明，無論用距今約近百年的任伯年、虛谷、吳昌碩與西方印象派名家比，還是以齊白石、徐悲鴻、張大千等現代名家與美國當代名家比，其作品的市場價格一律懸殊百倍。一句話，中國畫無論今古，在美國市場上的售價是相當低廉的，與我國在世界上的重要地位是很不相稱的。

在蘇富比中國畫拍賣中，估價最高的近現代畫家要算石魯了。爲了便於大家了解情況，不妨以估價高低爲順序，僅就近現代中國畫名家作品估價舉例如下：

石　魯	華岳之雄圖軸	二萬-二萬五千美元
傅抱石	山水軸	一萬二千-一萬五千美元
吳昌碩	牡丹軸	七千-八千美元
齊白石	秋菊圖軸	六千-八千美元
虛　谷	霜林寒塔圖軸	五千-九千美元
任伯年	大士像軸	五千-七千美元
張大千	山水	二千五百-三千五百美元
陸儼少	山水軸	九百-一千二百美元
朱屺瞻	荷花軸	八百-一千二百美元
啓　功	山水軸	七百-九百美元

　　紐約還有一個克利斯蒂拍賣公司，今年五月也舉行了中國畫拍賣。我雖然未能前往觀光，卻得到了一本拍賣目錄。其中也印有每幅作品的估價。現把另一些不見於蘇富比拍賣的現代名家作品的估價也按價格高低舉例如下：

李可染	霧景山水軸	三千-四千美元
黃賓虹	黃山風景軸	二千五百-三千五百美元
吳作人	金魚軸	二千-三千美元
王雪濤	松鷹軸	一千-一千五百美元
黃　胄	趕驢圖軸	八百-一千二百美元
關山月	紅梅軸	八百-一千美元
李苦禪	秋葉軸	六百-八百美元
崔子範	荷花軸	四百-六百美元

　　誠然，拍賣展出的中國畫眞僞雜揉，即使是眞跡，也未必能代表上述中國近現代名畫家的最高水平，而且，難免受彼時彼地市場調節規律的制約，未見得眞能標誌其藝術價值的高下。但畢竟反映了中國畫在美國人心目中的地位，多少說明了中國畫以各種途徑投入美國市場之後，其商品價格不敵歐美近現代名家的百分之一。盲目自認爲中國畫享有極高國際聲譽

的我，至此才明白，雖然美國有了日漸增多的中國畫愛好者，也擁有若干中國畫研究專家與學子，可是仍屬少數，廣大的美國人，至少是相當一批購畫者對中國畫仍然缺乏了解呢！

應當指出，在紐約拍賣行中出現的這些近現代中國畫作品，是通過各種渠道因各種需要而進入市場的，絕大多數與作者本來的願望毫不相干，與從事中國畫對外交流與外銷的部門似乎也無直接關係，但卻幫助我們認識到一些急待解決的問題。毫無疑問，一些爲滿足我國人民精神生活需要而創作的優秀作品，也會使別國人民從中領略中國畫家創造的獨樹一幟的藝術美，促進中外人民的文化交流與相互了解，同時亦可換取外匯。因此，立足於宏揚民族藝術，加強互相了解與交流，同時講求經營管理的話，紐約的拍賣不得不使我們思索如下幾個問題：怎樣防止粗製濫造的作品以及僞作出口影響中國畫的聲譽；怎樣杜絕優秀作品以有損民族尊嚴的價格非法外流，怎樣多組織一些高水平的中國畫出國展出；怎樣支持幫助懂得中國畫又熱心研究介紹中國畫的外國朋友和海外同胞中的學者，使他們發揮更大的作用。這些問題倘若得到解決，中國畫家們又能「樹起脊梁立定腳」，放眼世界，把提高畫品不斷創新面貌提高質量放在首位，那麼，隨著新國畫的發展和一代有遠大抱負的年輕中國畫家的成長，中國畫在國際市場上地位肯定會有極大的改變。

二、獲得成功的範例

開始，中國畫是以骨董形式進入美國大陸的，人們對現代中國畫殊少了解。後來，隨著中國畫本身的迅猛發展，一些美國收藏家與愛好者的興趣也波及到現代中國畫。在曾經旅居美國或移居美國的中國畫家裡，固然有不少人以深厚的傳統功力執教東席，做著向海外播散民族藝術光華的工作。可是也有些立足中華放眼世界的有爲畫家，以前無古人的中國畫新貌獲得了更大的成功。劉國松是最突出的一個。

有位澳大利亞的評論家說過：劉國松是一個不需要多做介紹的畫家。他的名聲在亞洲、美國及歐洲已很顯赫，他的作品爲有權威的藝術史家及批評家所推許。全世界的收藏家、畫廊及博物館都收集他的作品，這位獲得世界聲譽的中國畫家的傳記已被列入了美國出版的《世界名人錄》和《美國名人大辭典》。然而評介劉國松藝術道路最爲詳盡的莫過於李鑄晉先生的《劉國松——一個中國現代畫家的成長》了。來到美國之後，我才知道，李鑄晉與劉國松有著非同尋常的交誼，另一些來自臺灣的美國中國畫家也把李鑄晉視爲獎掖後進的長者與親密朋友。在李鑄晉先生寓所，我看到了若干

劉國松的精品，還聽李夫人說，劉國松先生每次來美都來李先生家親任廚饌，他包的餃子深為李家全體所嘆賞。劉國松先生組織「五月畫會」時表現出來的革新勇氣與創造精神，他敏銳的理論見解與不斷棄舊圖新的追求，自是他成功的基礎與內因。但他這種介乎中西之間的、接近西方抽象表現主義又不乏中國畫神髓的藝術風貌的形成，卻離不開他的美國之行。在1966年，三十初過的劉國松能獲得洛氏基金會之助做環球旅行，探討中國畫的創新之路，又離不開李鑄晉的幫助。在美國已有不少熱心研究中國繪畫史論的專家，但在卓有成就的同類學者中，李先生是關心扶植中國現代繪畫的創作與研究的少數先驅者之一。他以對西方和西方藝術的深入了解與洞察，運用一個享有盛名的學者的聲望，從六十年代起就不斷關心著海峽兩岸的中國畫創造與研究，發現並扶持著年輕有為的中國畫家與學者。他對劉國松的成功起到值得重視的作用。

國內對於劉國松的中國畫也還存在不同看法，不過我覺得這是一個值得借鑑的成功範例。在藝術形貌上，劉國松的中國畫離開傳統的中國畫似乎已經很遠了，然而濃厚的中國意味仍依稀可辨。無論他那半抽象的山水畫還是「太空畫」，都明顯承繼了中國古代山水畫從總體上把握宇宙自然，進而以獨特的審美趣味幻化醞釀成胸中造化的傳統。在劉國松的畫中，人們不會被實際生活中的眼前景色所局限，相反，會在新的不似之似的寬泛的境界中，產生居高臨下，神遊八極的美感，雲蒸霞蔚，草木蒙茸，

江河浩渺，晝夜交輝，一切盡收眼底。他為完善而渾然天成地表達磅礡清空的意境。在藝術手法上也極盡能事，先後使用過墨拓、拉紙筋、水拓等多種方法，有人以為這是捨本求末玩弄技巧，其實純屬誤會。劉國松正因為採用了這些良工苦心的手段，才最終取得「如蟲蝕木，偶爾成文」的效果，表現了傳統中國畫主張的最高境界——自然天成。懂得中國畫傳統的人可以發現，他的山水畫於無筆墨處有筆墨，工具可能不全是筆墨，但仍保存了中國人習慣的筆墨形態與筆墨結構。所以，與其說劉國松的中國畫更多吸收了西方現代藝術的東西，毋寧說他是站在放眼世界新藝術潮流的高度，以現代中國藝術家的眼光，來「中學為體，西學為用」的。

劉國松的成功告訴我們，歐美人雖然很久以來就對中國古代繪畫感興趣，但他們所欣賞的現代中國畫卻不會是古畫的複製與傳摹，他們盡管有自己的欣賞習慣，卻未必要求中國畫家泯沒獨有的民族特色。力圖使中國畫現代化的人們，如果像劉國松一樣地認識到「民族風格的重要」，認識到「任何一位有創造性的畫家都離不開自己的傳統」、在看到歷史悠久的中國畫有很強的繼承性的同時，不抱殘守缺，又能放開眼睛向世界藝壇去探索，勇於變革，在世界範圍內為民族藝術爭光，也不是很困難的事。

我國年輕國畫家萬青力在紐約的個展是另一個比較成功的例證。五月份，他的個展在麥迪森街富蘭科畫廊開幕，我亦躬逢酒會，此後又數次前往觀賞。個展的規模並不大，也並未

搞得怎麼轟轟烈烈。但據我所知，多年來，旅美中國大陸畫家在紐約舉辦個展多去華人街華裔畫廊，觀眾也以華人爲多。作爲中國畫家的國畫個展能在被認爲是上流水平的麥迪森街畫廊展出，這恐怕還是首次。更引人注意的是，雖然出品不過三十幅左右，卻在很短時間內售出了半數以上。其中的《晴雪歸鶴圖》，本係舊作，不擬出讓，故標價七千五百美元，誰知才展出不久，即被一愛不忍釋的美國血統的私人藏家購去。以價格論，按萬靑力的年資，在中國現代中靑年畫家中，也是一個突破。因爲，克里斯蒂拍賣公司及蘇富比畫廊拍賣的畫幅中，我國中靑年畫家價格最高者不過一千餘美元，少者五、六百美金而已。展覽期間，紐約若干中英文報紙紛紛介紹報導，評價良佳。這一消息，很快傳到了許多中國大陸的旅美畫家之中，在我經洛杉磯的時候，幾位老朋友見面第一句便是爲萬靑力畫展的成功慶幸，認爲他給中國中靑年同行爭了光。

萬靑力何以獲得初步成效呢？我覺得，他的藝術殊少直接取資西方藝術流派，但作爲一個美術史專業出身的畫家，同時一直不輟理論探索，這倒頗有點像劉國松。萬靑力對中國山水畫的意境與筆墨有深入的領略，對當代藝術的發展，包括西方現代藝術的發展，不時進行積極的思考。他熟悉傳統，並得李可染、陸儼少眞傳，卻善於以「學前人而不似前人」爲追求，努力在作品中畫出自己，畫出時代，畫出新意，看他的山水畫，似乎也可追溯到某些李可染一般的質拙又富於層次的筆墨，陸儼少一

般的錯綜流布於蒼茫雲水間的韻律，梅清一般的富於裝飾趣味的形象，宋人山水一般的骨法，元人山水一般的韻致，然而卻富於中國人的現代感，出之以高曠、幽雅與沈穆的胸襟情懷。近些年，從我國大陸或臺灣去美的中國畫家也許已過百人，不少人功夫高強，師承有自，或以各種方法融合中西，但不是都具有較大的創造性。萬靑力的藝術我看還不完美，甚至有些展出畫幅以我的偏見衡量尚略失於板拙。但他是一個有創造性的年輕有爲的畫家，我相信，明眼人也早已看出這種大有希望的鋒芒。他也並不認爲這一次展出的成功是自己在中國畫創新之路上的重大突破，而且以爲，欲在藝術上更上層樓，必在留學外國的環境中，重學史論，以便用更深入的理論見解指導創新。現在他已從紐約開赴堪薩斯大學，重坐寒窗，在李鑄晉先生的指導下，去攻讀現代美術史博士了。常聽一些畫家表示，創作無需先有理論，理論工作者不過是跟著畫家走的消極的抬轎夫。這種看法，我看與劉國松、萬靑力的重視理論大相逕庭，如果不是流之於淺薄，便可能是批評理論工作者未起到應用作用的一種忿懣之辭吧。

當我訊問萬靑力初獲成功的經驗時，他起先講，展出的多是舊作，成功出於來紐約的偶然性以及朋友慷慨幫助的客觀條件。後來，我再三逼他總結，他講了四點。第一、二點是關於畫家本身的，即一方面要新，不與人同，要有較強的個人特色，非流行常見的一種樣式。這一點，我亦深有體會。美國人在藝術上不斷求新求變，代表不同購畫觀者的畫廊老闆的眼

力好壞，被認為在於能否發現新的風格面目。這新的面貌，當然不應是古老傳統的花樣翻新，也不應是西方任何流派的「優孟衣冠」。另一方面，他說畫家不要指望靠辦畫展發財，僅個人投資於裝裱及印製目錄的費用就要花幾千美元。我體會這是說畫家要忠於藝術，而非著眼金錢，更不能唯利是圖。在美國那個過於講錢的社會，在錢上淡泊一點，藝術才有希望。另兩點是有關支持者與經營者的。一是介紹者要注意「有說頭」，一是作者在市場上流行的作品不宜太多，否則到處充斥，經理人無錢可賺，他支持你辦展的興趣也就烟消雲散了。這後兩點，我想也很客觀，對於主持對外展銷的部門尤有參考價值。

其實，未去美國的中青年畫家也頗有人引起美國專家與愛好者的重視。在柏克萊加州大學著名的中國美術史家高居翰先生家中，就懸掛了許多幅他極喜愛的聶鷗近年作品。賈又福的山水以至人物之被美國人稱讚也是不需要多說的了。可惜我國某些畫店的經營管理人員總以年資論人，在本國畫廊中對這一批有為的後起之秀，似乎還在採取薄利多銷的政策，這也許是不了解情況之故罷。

三、相互依存的收藏、展覽與研究

海外對中國畫的研究，始於日本，繼起於歐洲，美國則後來居上。二十多年來，美國的收藏者與研究者相互依存，水漲船高，各得其宜。收藏與研究的對象，主要是古代的中國畫。

在飛抵堪薩斯之際，正值「心印」展應邀來堪大美術館借陳，所以才安頓下住處，李鑄晉先生和他的研究生們便陪我參觀。這一中國古代書畫展覽，展品上起宋元，下逮清末，有不少名作巨跡，堪稱海外遺珠。其中，元代趙孟頫早期青綠山水《幼輿丘壑圖卷》和他的楷書《湖州妙嚴寺記卷》、宋代黃庭堅行書《贈張大同字卷》均久負盛名，引人矚目，但也有一些贋品混雜其間。開始，我不清楚為什麼真偽雜陳，不加鑑選。經了解才知道：展品幾乎全部來自艾略特家庭(E. Elliot Family)的私人收藏，經過主持普林斯頓美術考古系中國美術史教學的方聞教授的努力，遂捐贈給普大美術博物館。該館為了表彰艾氏的慷慨捐贈，也為了配合方聞的教學研究，於是舉辦了這個展覽。大約辦展者出於尊重原收藏者的意見吧，才佯作不知地聽任其魚目混珠！

展覽會上放置的一本「畫冊」，十分引人注意。它的名字也叫「心印」(Images of the mind)，極大極厚，差不多相當於並列在一起的兩本《辭源》。書中不僅有全部展品的彩色圖版或黑白圖版，還有用以比較對照的大量插圖；不但有每一展品的詳細說明，還有方聞的一篇力作。其文篇幅極長，大略以艾氏展品為緯，

以中國書畫發展演變爲經，旁徵博引，詳加論述，實無疑於一本學術著作，然而我被告知，這只是展覽會的目錄 (Catalogue)。我又想，一個大學博物館靠什麼力量出版如此講究的目錄？印在目錄內的字句告訴我，它也全部靠收藏家艾略特提供基金的支持。

這種藏家與學者通力合作的情況，不僅出了成果，也推動了學術交流。據說，在我來堪大前夕，展覽剛開幕，方聞教授即應邀前來講演。我到堪大不久，方聞的得意門生，任教於耶魯大學美術史系的班宗華 (Richard Barnhart) 教授，也應邀來此就展品中的王洪《山水卷》報告他對《瀟湘八景》專題的研究。於是，展覽會的舉辦與目錄的印行又在更大範圍內推動了教學與研究。

後來，我了解到，收藏者與研究者相互依賴，把辦展、研究與出書結合起來，早已在美國蔚成風氣，後先仿效，爭妍鬥勝。其研究的方式，除個人進行外，還包括在學校中舉行研討課 (Seminar)、展出期間舉行的學術討論會等等。下面的例子從辦展與目錄的關係上說明了這一點。

1962 年，席克曼爲私人藏家顧洛夫編成《顧洛夫藏書畫目》；

1967 年，紐約亞洲畫廊舉辦明清浪漫畫家展並出版《中國畫的奇想與怪癖》；

1968 年，克里夫蘭藝術博物館舉辦元代藝術特展並出版《蒙古統治下的中國藝術》；

1969 年，普林斯頓大學爲私人藏家莫爾斯所藏王翬等人作品舉辦趨古畫展並出版

《趨古》；

1970 年，波士頓美術博物館舉辦禪宗藝術展並出版《禪宗書畫》；

1971 年，柏克萊加州大學美術博物館舉辦晚明畫展並出版《晚明的中國畫》；

1973 年，紐約大都會藝術博物館舉辦宋元畫展並出版《宋元的繪畫》；

1976 年，柏克萊加州大學舉辦安徽畫派展並出版《黃山之影》；

1980 年至 1981 年，納爾遜藝術博物館與克里夫蘭藝術博物館聯合舉辦八代遺珍展並出版《八代遺珍》；

1983 年，班宗華爲私人收藏家王季遷收藏的《宋元繪畫》編成《宋元繪畫》。

在這一系列的活動中，收藏單位與收藏個人提供了藏品乃至基金，在學者專家的參與下，獲得了對藏品價值的了解，也得到了保存名畫並提供社會研究的榮譽感。學者專家則把握了日益增多的研究對象，贏得了用武之地。在籌辦展覽或爲私人藏家研究藏品過程中編出的目錄，圖文並茂，印製精良，既反映了最新的研究成果，無疑於專著，又彌補了展覽會在時空上的局限，擴大了辦展的收效，給廣大欣賞者與愛好者貢獻了精神食糧，給更多的研究人員提供了資料與信息。

在美國，這種收藏者與研究者相輔相成的關係，顯然與商品經濟的高度發展密切相關。中國書畫早已被作爲一種特殊商品引起巨商富賈的重視，收藏書畫實際已成爲個人積累財富的手段。既然用搜求書畫來積聚財富，自然極

需了解書畫的價值，更需掌握在時間進程中增值的情況，因此，私人收藏家渴望得到專門的知識和修養，渴望得到專家學者的幫助。學者專家大多供職於大學或研究部門（包括博物館），有專門知識而需要盡可能豐富的研究對象，更需要研究基金。又因爲按美國政府規定，書畫等美術品稅收頗高，唯寄放作品於博物館（包括大學博物館）可以逃稅，向博物館捐贈作品可以免稅。基於此，學者專家們得以對私人藏家因勢利導，奔走於供職或兼職的博物館與私人藏家之間。支持其寄存，鼓勵其捐贈，動員其出售，評定其藏品價值，同時也借其藏品辦展覽，搞研究，使用其基金。於是，此起彼伏的展覽與前後踵接的以目錄形式出現的學術論著得以不斷出現，學者專家的水平得以充分施展而聞名於世。他們並沒有去損害收藏者的根本利益，相反，卻爲樂於捐贈與借用作品的藏家賺來了熱心公益事業的桂冠，更在學術爲公方面竭盡了自己的苦心。

我於是念及，近年來，我國或古或今的中國畫展如雨後春筍，層出不窮。其繁榮與旺的程度眞是前所未有。可是由於當代展覽多、場地少，平均對待質量高低不同的展覽，致使山水畫家李可染的個展也僅能展出半月，外地觀者遲來一步，只能遺憾而去。古代名畫展，僅由各地博物館舉辦，甚至已經閉幕，它處觀衆尙無所知。一些重要的古今中國畫展，也多受主辦單位經濟力量的限制，印不出具有學術性又可供長久欣賞研究的目錄。加之我國幅員廣大，觀者與研究者難免顧此失彼，甚至匆匆寓

目之後也便成了過眼雲烟，其後倘要欣賞研究，一般只能求索於中國畫方面的刊物，而中國畫刊物並不多，難發更多作品。評論雖不時有之，卻少深入的研究，因無對中國畫傳統的深入研究，眞知灼見與放言高論亦難於區別，主張反傳統者可倡言中國畫危機四伏，而不必考慮其有無說服力與邏輯性。抱殘守缺者亦可平步安車，行若無事，不去考慮在西方現代文化藝術思潮的猛烈衝擊下要不要更認眞更科學地去研究傳統的精華。這些大好形勢下的枝節問題，其實已引起廣泛關注，但是否可以借「他山之石」，設想些更積極的措施呢？我想，關鍵之一即在於解決組織展覽與研究的經濟來源，在改革的形勢下，是否不向國家伸手就一籌莫展呢？

毫無疑問，美國與我國的政治經濟制度不同，文化政策與稅收政策亦不相同，任何盲目照搬都將是愚蠢而可笑的。但是，自經濟體制改革以來，不僅湧現出許多萬元戶，而且人們的精神生活愈益豐富，文化需要與日俱增，以敬求墨寶而收藏現代名畫者大有人在，購求古代書畫者也日日增多，故宮博物院繪畫館觀衆之多更屬史無前例。不能排除某些人之搜求名畫的動機或許帶有以本賺息乃至非法走私的嫌疑，但絕大多數人則是出於日益增長的文化生活的需要，也因經濟收入的提高具備了藏畫的可能，他們最終還是要獻給國家的。南京軍區的軍級老幹部夏同浩對江蘇省美術館的捐贈就是最明顯的例證。基於此，我想，雖然我們的收藏者與研究者按道理是志同道合的關係，但尙缺乏更積極的合作。藏者只考慮保護文物而

管多於用，研究觀賞者因難見原作與下眞跡一等的印刷品而一籌莫展。我們的美術與文物有關領導部門，是否可以結合我國的實際情況，制定公私收藏法書名畫的政策，在政策允許的範圍內，鼓勵收藏部門與教學研究部門的通力合作，鼓勵私人收藏，鼓勵私藏公用，鼓勵捐助基金，更鼓勵自願捐獻藏品。也可以制定相應的稅收政策，在保證國家其他稅收的前提下，鼓勵已經富起來又熱心祖國美術事業的人們以實際行動支持中國畫的創作、收藏與研究，在更遠大的目標上進行熱心公益事業的精神投資。對於經濟力量雄厚，已在國內經濟建設上投資的海外同胞或外國朋友，可否也以一定的稅收政策鼓勵他們支持我國的美術文物事業與相應的研究工作，或捐名畫，或捐基金呢？如果能這樣做，中國畫事業因經濟上的保證必有更進一步的猛進。

四、盛況空前的詩書畫討論會

多年來的閉關鎖國，使我們對海外研究中國畫的情況殊少了解。對外開放以來，在博物館界從事古書畫鑑定的學者首先得到了去美國訪問交流的機會，影響所及，一些同行便誤以爲美國同行僅對古畫鑑別更感興趣。在我出國之前，好心的朋友特地以此相告，並囑多加注意。然而半年的美國之行，使我感到上述看法是很不全面的，至少不符合八十年代以來已在發生著較大變化的美國實際。我有幸參加的中國詩書畫國際討論會即從一方面反映了美國對中國畫史論研究的新發展。

在紐約大都會藝術博物館召開的這次盛會，定名爲：「文字與圖像：中國的詩書畫」。正式發言者雖不過二十五人，但與會者幾近五百人之多。到會者除東道國美國的學者權威之外，還有應邀專程赴會的中國海峽兩岸、日本與西歐的著名專家。他們或執教於大學，或服務於藝術博物館。更多的參加者是聞訊後自願報名自費前來的美國中青年學者。他們有些已初露鋒芒，走上工作崗位，有些則是美國或外國旅美的研究生。會期不過三天，從 1985 年 5 月 20 日至 5 月 22 日，但組織緊湊，內容豐富。主持會議者爲普林斯頓大學美術考古系教授兼大都會藝術博物館的特約顧問方聞以及他的學生，現任該館東方部負責人的姜斐德(Alfreda Murck) 女士。他們組織學術討論會的方法與我國不同，只有大會，無分組會，主持人中的方聞負責開幕詞與閉幕前帶有綜括評述性的總結發言，姜斐德則主持會務行政。每半天設一有影響的學者爲會議主席,本身均無專題發言，但負責逐一評論。每一位預定的專家講演完畢，任何與會者均可即席提問質疑，甚至發表不同意見，這種開法，既井然有序，保證了學術水平，又開得比較生動活潑。

二十五篇發言，顯然經過了悉心的組織，大約半數是關於詩、書和畫的，另外半數是關於詩書畫關係的。有關或詩、或書、或畫的發言一律圍繞著正在同時展出的顧洛夫所捐藏品，旨在研究揭示其創作年代，歷史藝術價值。因爲這一討論會正是爲配合顧洛夫捐贈品展覽而舉辦的，要表彰私人收藏家的慷慨解囊，也要宣傳接受這批捐贈的意義。有關討論書畫關係的發言，更代表會議籌備者把美國中國畫研究推向深入的良苦用心。

中國畫家與國內的中國畫愛好者，幾乎無人不知「三絕詩書畫」，也無人不知這三絕在一幅畫中的統一。但美國的專家與愛好者多數並不如此。美國的中國畫史論專家所持的研究方法，淵源於德國，一般均從各別作品各別畫家入手，主要著眼於視覺與形式結構的分析，偏重於繪畫性的認識與風格的把握，開始要用很大精力去研究有款畫幅的眞僞與無款作品的創作年代，繼之也不外乎探討繪畫內部的規律，有人稱之爲「就畫論畫」或「內向觀」。這種研究方法有長也有短，短處在於忽略了畫後面更深層的東西，忽略了繪畫與社會諸因素的深層聯繫，忽略了相關藝術門類對繪畫的影響與滲透，因此難於見畫及人，知人論世，對中國繪畫本身的認識也難於深入。在八十年代以前，雖有少數學者突破了這一藩籬，嘗試著把對繪畫與對作者對社會的研究結合起來，但不居主流。

從八十年代開始，這種情況發生了變化，以內向觀爲主的研究方式開始與自外向內的研究方法緊密結合起來，1980 至 1981 年在納爾遜藝術博物館與克里夫蘭博物館聯合舉辦的「八代遺珍」中國畫展的同時，執教於美國中部的李鑄晉教授敏銳地看到了研究方法上發生轉變的契機，組織了一個別具新意的學術討論會，與會的發言人大多是剛剛走上研究崗位或正在攻讀研究生的年輕學者，討論的中心論題是畫家與收藏者、贊助人之間的關係。討論會以大量的生動有力的事實證明了擁有經濟力量的社會階層對畫家畫風以致畫派形成的重要作用，爲中國畫史的研究在美國開了新生面。被稱爲贊助人的古代中國畫收藏家，不少是畫家的朋友，獲得佳作的手段也多非購買，但實質上仍類乎交易。爲此美國西部的高居翰先生發表了一篇講演:《歷代中國畫家與收藏家交易的各種類型》。其後，他又轉而研究古代中國繪畫題材與政治的關係。並強調指出，由就畫論畫發展爲把進而與社會歷史政治經濟的研究結合起來，是美國中國畫研究的新方向。

方聞先生主持的詩書畫討論會，雖時間稍晚，但卻以他的專長和影響從另一方面拓展了新趨向下的研究範圍，方聞執教於美國東部，精通書法，又在以內向觀研究中國古代繪畫作「結構分析」上卓有建樹，門牆桃李，影響很大。他主持的這次會議，恰在一般美國學者知難而退的中國詩歌書法與繪畫的關係上突破，因此引人注目。

從方聞的總結發言可以看出，這次會議提倡努力研究詩、書、畫三者的區別、聯繫與相互關係在繪畫作品上的遞變，一方面注意在詩

畫關係上中西相近的傳統認識，另一方面又不拘於習以爲常的陳見，尤其致力於在中西美術的比較中，在畫與詩、書的聯繫中把握發展著的中國畫的特點。他精闢地指出，書法的學習只能從臨摹開始，但以自出新貌爲成家標誌，正是這一中國書法創造的獨特規律與經驗影響了後期中國畫的發展。他還指出，文字與圖像，即詩書畫三者在中國畫上的關係是：由簡單的相互闡明、發展爲微妙的相互交織，進而達於完整的結合。正因爲是完整的結合，所以畫意完全可以通過破譯詩意而索解，他就普林斯頓大學所藏 1681 年朱耷《花卉冊》上晦澀難懂的題詩進行考證，旁徵博引，有力地說明了改朝換代所引起的朱耷思想感情上的變化。

這一學術討論會說明，要想深入研究源遠流長的中國畫，就不能滿足於就畫論畫地孤立進行，完全有必要在重視當時政治經濟等外部條件的同時，也充分重視畫家的文化背景、兼長與學養，重視有關意識形態間的聯繫。

詩書畫討論會還顯示了另一個耐人尋味的現象：二十五位發言人中，中國學者（包括美籍中國學者與華裔美國學者）幾占半數，其中有來自中國大陸的著名專家謝稚柳、徐邦達、楊仁愷、啓功（因故未能到會但送來了書面發言）與故宮博物院副院長楊伯達，有臺灣故宮博物院副院長江兆申與研究人員朱惠良，有早已移居美國的著名學者方聞、李鑄晉、何惠鑑、高友工、傅申、王妙蓮。在這些朋友當中，早已定居美國並獲得學術地位的中國學者，已經並發揮著重要的作用，他們了解祖國，也更多

了解美國，去美之初，爲了適應國外的條件，他們曾努力研究西方美術的發展、熟練地掌握西方的研究方法，並靈活地運用於中國畫史論的研究，漸至獲得了矚目的學術地位。其後，又發揮了一個中國學者在學養上和傳統研究方法上的特長，使之與西方的研究方法相結合，並培養了大批美國學生，從而左右著美國這一領域的研究水平與研究方向，不斷有意識地通過自己的工作加深著美國人民對中國文化藝術的理解。方聞私下對來自中國大陸的專家說，美國人雖也有些人熱愛中國藝術，但仍不是很多、仍不是很了解，要使美國人民更多地了解中國藝術看來還是靠中國人的努力。他積極籌辦的詩書畫討論會，說明他正勇敢地擔起這一重任。其他中國專家也像方聞一樣致力於此，自開放以來，他們不斷歸國訪問考察，李鑄晉先生還把研究現代中國畫確定爲晚年的重要課題之一。他們在海外中國畫研究領域中表現出的愛國行動，理應受到我們的稱贊與支持。

由於長期隔絕，國內的中國畫家和中國畫研究者對這方面的情況較少了解。開放以來，難免與海外某些有影響的中國畫家接觸多，甚至與無論有無影響知名與否的西畫家接觸多，當然，他們對促進中外美術交流的作用也許是研究者無法替代的，但上述在海外以研究中國畫知名的學者，由於更了解中外藝術的同異，身在國外卻不迷信國外藝術，他們在推動中外美術交流方面的作用與潛力似乎更不可低估。我想，倘若我們有關主管部門與廣大中國畫界同行注意於此，並採取相應的措施，這對於把

古代中國畫研究納入放眼世界的軌道，對於當
代中國畫以更引人注目的姿態進入世界，都會
是有益的。　　　　　　　　　　　　(1986)

美國研究中國畫史方法述略

前 幾年，幾乎整個學術界都在關心方法論的介紹與研討，它對各文藝學科的建設和開拓無疑十分有益。但是，正如愛因斯坦所說「方法即對象本身」，離開了每一學科的特殊對象與直接目的去泛論方法，或許有宜於建設方法論學科，可是未必一定能夠解決本學科中的問題。

為了在美術史教學中把方法的講求與學科對象統一起來，我曾把傳統美術史學方法的介紹，列為講授中國書畫史學史的內容，有過一些思考。1985 年，又應邀訪美，在海外，美國已成為研究中國畫史的一個中心。其研究方法不但影響了六十年代以後的歐洲，也波及到日本與港、臺等地。我在與美國同行的交流中，在瀏覽他們的有關文章著作中，對他們所持的研究方法有所注意，有所思索，也進行了初步的梳理。現在，即根據我現有的了解，對美國研究中國畫史的方法作一概述。

一、由漢學到美術史學

在美國，對包括中國畫史在內的中國美術史的研究介紹，始於本世紀初葉。七、八十年來，隨著直接把握的研究對象的不斷豐富與重點的轉移，隨著研究隊伍成分的變化與壯大，隨著在西方美術史方法影響下中國美術史學科的建立與發展，美國的中國美術史研究大約經歷了五個時期，每個時期都在研究方法上顯示出各自的特點。

第一個時期 可稱為漢學家時代。它始於本世紀初葉，終於第二次世界大戰之頃。這是一個中國美術史學還沒有從「漢學」中分離出來的時期。當時，西方對西方美術史的研究已形成了專門學問，專家次第湧現，繼文克爾曼、布克哈特之後，又出現了第三位重要的

美術史學家烏爾夫林(Heinrich Wolfflin)，他出版於 1915 年的《美術史的原則》建構了以風格分析爲特點的研究方法，產生了相當大的影響，但是，這種方法並沒有立即反映到美國的中國美術史研究中來。在美國，那時可供研究者直接把握的中國美術品以私人收藏中的青銅器、陶瓷器等美術文物爲主，書畫尙不很多，更沒有形成專門研究中國美術史的隊伍，但適應研究東方語言文化以及收藏欣賞的需要，漢學家便承擔了介紹中國美術史並收集整理有關文獻資料的任務。所謂漢學家，是以研究中國學或中國歷史文化爲專業的學者。他們熟悉中國語言文字，有條件閱讀中國古今的美術史著作，但不專攻中國美術史，所務方面較廣。他們研究介紹中國美術史的方法也是一般漢學家通用的方法，比較著重文獻史料，卻不能充分注意美術的可視特點，因此有關中國美術史的著作，內容都比較概略，還算不上專門的研究，或者正在爲系統的研究做著整理作品與文獻的工作。

在這一時期中，曾著書撰文涉獵中國美術史的漢學家有，赫爾伯特・吉爾斯（Herbert Giles），約翰・福開森（John C. Ferguson），貝爾索德・羅福（Berthold Laufer）和亞瑟・衛利(Arthur Waley)等人。其中，衛利在 1923 年出版有《中國畫的介紹到研究》，在 1931 年還有《來自敦煌的中國畫發現目錄》問世。福開森也在 1933 年編有中文的《歷代著錄畫目》。從中可見，他們或是就中國已有的研究成果進行編譯介紹，或是以目錄學的方法應用於中國美術史領域。前者普及了中國美術史知識，喚起了人們的興趣；後者則爲系統的研究奠定了資料檢索的基礎。

第二個時期　是中國美術史專家出現並開始與有關漢學家爭能的時代，它發端於第二次世界大戰結束直至五十年代初葉。在第二次世界大戰前後，一些德國學者來到美國，其中也有若干美術史專家，有些則致力於中國美術史的研究，最著名者爲路德維希・巴賀霍夫（Ludwig Bachhofer）和阿爾伏萊德・塞爾莫尼（Alfred Salmony）。他們把西方美術史方法用於「漢學」分支中國美術史的研究，使中國美術史的研究初步成爲了一門學問。

巴賀霍夫是曾任教於德國的瑞士美術史家烏爾夫林的學生。烏爾夫林的研究方法，得益於對藝術作品形態風格時代特徵的把握。他認爲美術作品的視覺形象有其自身的歷史，對其層面的發掘呈示應當成爲藝術史的首要工作。在《美術史的原則》中，烏爾夫林以文藝復興和巴洛克藝術爲主要研究對象，總結出視覺方式由線描到圖繪，由平面到縱深，由封閉到開放，由多樣到同一，由清晰到模糊的變化。巴賀霍夫則把乃師的風格分析方法較早地引入中國美術史的斷代研究，假定藝術風格形態的發展都要經過由線條到立體再到裝飾的循環演變。據此，他在 1935 年出版了《中國美術的起源和發展》之後，又在 1947 年完成了《中國美術簡史》。在後一部書中，巴賀霍夫致力於論述中國銅器，雕刻與繪畫風格的演進。雖然在繪畫部分限於眼界詳於宋以前而略於元以後，畢

竟在對青銅器與雕刻風格發展的研究上提出了有價值的見地，使該書成爲運用美術史方法於中國美術史實際的一個里程碑。

巴賀霍夫的學生羅樾(Max Loehr)，亦自德國來美，他進一步把烏爾夫林與巴賀霍夫的風格分析法，運用於中國青銅器分期的考察，在 1953 年發表了《安陽時代的青銅器風格》，把商代青銅器裝飾紋樣的風格發展，分成五期，推進了風格斷代法在中國前期美術史研究中的使用。

值得注意的是，像巴賀霍夫這樣的諳熟於風格分析的美術史家，卻不長於中國的語言文字，不能像漢學家那樣閱讀中文載籍，這樣便沒有條件以中國古籍來印證他的風格分期的論斷，甚至持論與載籍發生齟齬。因此，在《中國美術簡史》出版後，約翰·普伯(John Pope)即在哈佛大學亞洲研究雜誌上發表了《漢學還是美術史》一文進行指摘批評，舉出巴氏的疏誤若干，發生了所謂漢學研究方法與美術史研究方法之爭。這裡所謂的漢學研究方法，實際上是偏重於取證於文獻傳記的方法。這裡所謂的美術史方法則是對視覺形象進行風格分析的方法。風格分析的方法其實並非唯一的美術史方法，在烏爾夫林出現之前，西方美術史研究亦較重視文獻傳記而忽視視覺形象本身的歷史，相對於只重視文獻者，烏爾夫林開創的方法是一個進步，但相對於帕諾夫斯基(Erwin Panofsky)的圖象學方法和貢布里希(E. H. Gombrich)的深入到文化史意義中去的方法，他就又若有不足了。但是，那時在中國美術史研究中確實旣需要加強漢語閱讀能力的基本功，又有必要融會貫通地掌握風格分析法，捨此別無其他選擇。

二、從通史撰著到結構分析方法

第三個時期 是美國的中國美術史學者系統研究中國美術史的準備期。研究範圍，初具規模，研究方法，日漸講求。時間始於五十年代中葉，止於六十年代中葉。

在這一時期中，美國研究中國美術史的專業隊伍終於形成了。除去來自歐洲的專家外，有三部分成了研究的主力。一部分是熱愛中國文化藝術的第一代治中國美術史的美國學者。他們不滿足於在大洋彼岸遠離中國本土進行研究，紛紛先後來華考察，旣提高了漢語能力，又對漢文化與中國美術有了更切實的了解。其中，有後來成爲納爾遜博物館館長的勞倫斯·席克門(Laurence Sickman)，有五十年代任弗爾利美術館館長的阿奇巴勒德·文禮(Archibald Wenley)，有約翰·普伯(John Pope)，有威廉·艾克(William Acker)，還有馬科斯·羅樾(Max Loehr)。第二部分人是第二次世界大戰中有機會來到中國和日本工作

而走上研究東方特別是中國美術史的道路第二代美國專家。他們是後來執教於密執安大學的理查德・艾瑞慈（Richard Edwardz），任教於斯坦佛大學的旅美英國人麥克・蘇立文（Michael Sulliven），退休以前任克里夫蘭美術博物館館長的李雪曼（Shreman Lee）和多年任教於柏克萊加州大學分校的高居翰（James Cahill）。其中，多數人不僅傳承了來自歐洲的美術史方法，而且努力學習中國的語言文化。第三部分人是第一代旅美的中國美術史學者。他們原是生活於中國本土的年輕學者或書畫家，在抗日戰爭後移居美國，大多從研習西方美術史入手，轉而致力於中國美術史的研究。其中，有畢業於普林斯頓大學後一直主持該校美術史與考古系中國美術史教學的方聞，有畢業於哈佛大學先後擔任克里夫蘭藝術博物館和納爾遜藝術博物館東方部主任的何惠鑑，有畢業於愛荷華大學後執教於堪薩斯大學美術史系的李鑄晉，有畢業於耶魯大學曾執教於母校及聖路易斯華盛頓大學的吳納孫，有在紐約大學美術研究所獲博士學位，今任教於夏威夷大學的曾幼荷，還有專事中國書畫收藏鑑賞的王季遷，這些中國旅美學者，或中國文史根基深厚，或深通中國書畫，他們在接受西方美術史學方法之後投入美國的中國美術史研究，無疑成爲了一支有生力量。

由上述三部分人構成的中國美術研究隊伍所面臨的研究對象也發生了一些變化。自日本戰敗投降之後，末代皇帝攜往僞滿洲國皇宮中的大量法書名畫，流入民間，輾轉來到美國。一些國內私人收藏的名跡，也因主人出售或移居美國，隨之而來。此後，美國公私藏家更從日本、港、臺大力搜求中國歷代名畫，於是，整個美國對中國古代美術品的收藏量，在繪畫上日益增多。研究者再不可能主攻靑銅器和陶瓷器而忽略書畫了。宋元明清的書法繪畫開始成爲擺在美國同行面前的研究對象。

研究對象的變化，直接導致了研究方法的拓展。繪畫與銅、瓷工藝品雖同屬美術史的對象，但前者是個人創作的，多數有作者的歸屬問題，後兩者則是成批製作的，作者是無名的工匠藝術家群。就書畫研究而論，即使不去觸及有名款作品的眞僞，在運用風格分析方法以確定其時代與文化特質時，也必需具備比研究中國早期工藝品更多的歷史文化知識，這便促進了學者中美術史方法與所謂漢學家能力的融合。首先是宏觀地把握中國美術發展與文化發展的關係，其次便是吸收中國古書畫鑑定學的有益經驗與風格分析方法相結合。正因爲此時的學者比前代人更多趨向於學貫西中，所以在研究方法上確有突破，終於開闢了這一獨立學科的新時代。

這一時期，他們做著兩方面的工作。一種工作是在風格分析與文化闡釋的結合上，比較寬泛地進行概論式和通史性的研究撰述。有關著作如席克門和索柏（Alexander Soper）合寫的《鵜鶘藝術史叢書・中國的美術與建築》，李雪曼的《中國的山水畫》，高居翰的《中國繪畫史》等。其中，高居翰一書作爲普及性的讀物，以流暢的文筆，簡明扼要地概述了中國繪

畫風格變異與歷史文化演進的關係，成為一部
影響較大的著作。

　　第二種工作是進一步把西方美術史研究中
的風格分析方法更切合實際地運用到中國畫斷
代上來，以便改造中國古已有之的純靠經驗、
過於偏重名家個人風格的鑑定方法，建立科學
的持之有故的斷代標準。這是因為，中國畫在
長期發展和流通中，人們不斷以「臨、摹、仿、
造」的手段複製和作偽，因工具材料大同小異，
倘所見不多，缺少可靠的經驗積累，就很難確
定一幅有款作品或無款作品的時代與作者歸
屬，這個問題不解決，其他深入到歷史文化層
次的研究也便無法開展。為此，從四十年代末，
繼巴賀霍夫之後，李雪曼與本杰明‧羅蘭
（Benjamin Rowlard）做著進一步的努力。李
雪曼曾以風格分析法，在《中國繪畫簡史》中，
把宋代繪畫風格分為「精工」、「寫實」、「抒情」
與「粗放」四種，以這四種風格的交疊演進對
宋畫進行斷代分期。五十年代執教於普林斯頓
大學的戈若至‧羅立（Grorge Rowley），是方
聞的老師，兼治中西畫史，也主張按繪畫自律
性中表現出的形式觀照進行分期斷代工作。在
前輩專家與乃師的影響下，方聞並沒明忽視美
術與文化的關係，甚至他的博士論文《五百羅
漢圖》，還因此而受到了圖象學大師帕諾夫斯基
的贊許，但是，他更著力於從繪畫內部去進行
研究。他認為，在一幅畫被看作反映了特殊的
社會與文化相互關係之前，它必須首先被視為
一個技法、結構與傳統的栩栩如生的系統。它
有自己的發展。為此，他從五十年代便針對中

國畫偽作充斥的情況，致力於中國畫斷代分期
尺度的研究，在以結構分析方法建構中國畫斷
代分期標準上取得了突出成就。方聞第一部闡
述斷代分期標準與方法的著作是與李雪曼共同
完成的《溪山無盡》。他們通過研究比較克里夫
蘭藝術博物館和大都會藝術博物館所藏的《溪
山無盡圖》的兩個本子，依據出土畫跡，聯繫
可信的傳世名作，參以反映了中國人審美習慣
的畫論發展，對宋代及其以後的山水畫風格的
演變進行了探討，最後在確定克里夫蘭藏本為
十二世紀前二十五年之作的同時，把李雪曼對
宋畫四種風格交疊演進的論斷發展為「宮廷」、
「雄壯」、「直寫」、「抒情」與「自然」等五種
風格的交叉演進。

　　作者在《溪山無盡》中明確指出，在研究
方法上，他們力求遵循西方美術史學的標準做
法，再根據中國畫史的具體情況做適當修改、
發揮。這種方法既改變了舊中國書畫研究者鑑
定方法上的幾乎全憑直覺經驗的隨意性，又糾
正了運用西方風格分析法於中國畫斷代實際但
置摹本與偽作於不顧的偏向。針對傳統中國鑑
定家在鑑定中除去對畫的「望氣」外，更多重
視款識、題跋、印章和著錄的情況，他們把繪
畫本身的風格與形式結構的變異作為斷代分期
的內在依據，而把款識、題跋、印章與著錄視
為外在依據，高度重視視象自身的演變在斷代
中的意義。還針對某些研究者提出的悲觀論點：
無風格概念便不能確定個人作品的可靠性；但
風格概念的形成又依賴於作品本身的可信性。
他們比較更注意使用來自考古發掘的年代確鑿

的畫跡來立論，因此建立了以結構形式分析爲特徵的斷代分期標準，自成一家之言。

其後，方聞繼續致力於以結構形式的分析確立斷代分期的尺度，先後發表了《中國畫的作僞問題》(1962)，《一份中國畫方法的報告書》(1963)，《中國山水畫結構之分析》(1969)，《夏山》(1975) 等著述。《山水畫結構之分析》比較詳盡地介紹了的結構分析斷代方法在方法上的淵源與特徵。從中可見，方聞的結構分析法來自烏爾夫林的風格分析法，又吸收了美國美術史家庫布勒 (George Kubler) 的連串演變方法。庫布勒在 1962 年完成了他自成一家之言的《時間的形態》，十分注意於一件原作在時間順序中衍化出的複製品以及複製品的複製品，建立了形式演變系列法則的觀念。他描述美術史風格變化的方法，比起烏爾夫林靜止地看待風格顯得重視了歷史的聯繫，在關心藝術風格變化而不是解釋變化的原因上能把美術史和物質文化史結合起來，因此在烏爾夫林的風格分析法和帕諾夫斯基的圖象學方法之外，自立門戶。方聞則以庫布勒的方法用於中國繪畫臨摹仿造的實際，又注意了三類連串演變：一是不同時代畫家對某一名家作品的摹本；二是根據某一名家作品所畫的臨本與僞作，三是名家仿早期作品而有署名者。而且以三個連串演變相互印證去解決斷代問題。很明顯，方聞由於在其結構形式分析方法中以烏爾弗林的方法爲基礎又敏銳地吸收庫布勒的方法，所以通過對摹本與僞作的斷代的突破，在斷代研究與鑑眞辨僞上邁開了步伐。值得注意的是，方聞在把風格分

析方法與連串演變方法融而爲一以解決斷代的過程中，他強調把考古出土的畫跡作爲第一位的依據，又以文獻資料和傳世作品的可印證者爲補充，一方面重視藝術發展中風格結構演變自律性的把握，另一方面又不忽視畫家主動的選擇，不爲假設的先驗模式所拘束。在後來他寫作的《夏山》中，他又更加注意筆法，並提出了以名家爲代表的樣式，把山水畫從早期以來到十八世紀的發展釐清了風格演進的線索。比較方聞與烏爾夫林、庫布勒便不難看出，方聞像烏爾夫林一樣更加關心繪畫視象自身的歷史，他也像庫布勒一樣，善於把傳記和風格史聯繫起來，但也像他們一樣，方聞當時還不願宏觀地去討論美術史與文化史的關係，更不願去尋找風格變化的外部原因。因此，從總體上說，方聞主要還是持內向自律觀方法的學者。

三、個案深入與多種方法的並行

第四個時期　是多種研究方法並行而且向個案研究深入的時期,始自六十年代中葉，終於七十年代末葉。在這一時期中，美國的中國美術史特別是後期書畫史的研究呈現了十分繁盛的勢態。

形成這一勢態的直接原因是廣大公眾和公私藏家對中國書畫的興趣驟增。直接的導火線是六十年代初臺北故宮博物院的一百多件精品來美展出，在五個大城市巡迴一年之久。通過展覽，不但廣大藏家激起了收藏中國畫的興味，而且學者們亦因意猶未盡，欲窺全豹，於是，由席克門、高居翰與李鑄晉等專家求得福特基金會的贊助，專程去臺，拍攝故宮藏畫，共得六千餘張。攜回美國後，在學術界得以播散。此前只有條件獲觀有限中國名家作品的學者，掌握了系統豐富的圖片資料，具備了向中國畫史研究的深度和廣度致力的可能。學者的深入研究，既適應了公私藏家對作品價值關注的需求，又在藏家的經濟資助下，得到了研究工作的便利條件。藏家為了確切地弄清所藏作品的真偽優劣，便通過贊助研究藏品的形式，獲得真知，而專家則不但獲得了新的研究對象，而且有可能在藏家經濟力量的幫助下，把舉辦展覽，編寫目錄，當成研究過程，而最後推出成果，使雙方獲益。

藏家與學者的相互關係，把從兩個角度研究中國後期繪畫的任務提到了日程上來。一是鑑別方法的研究。它可以直接對藏家的作品解決斷代辨偽的問題，一是畫史發展的來龍去脈因果關係的研究，它可以給藏家系統而非零碎的知識。在這一情況下，已具備不同研究方法與研究基礎的學者，更從上述兩個方面開展研究並培養人才。這時的學者隊伍已由前一時期的三部分專家發展為四個部分，最後一個部分是活躍於五、六十年代專家培養出的新一代學者。其中有來自臺灣留居美國的傅申、吳同等人，更有在美國成長起來但有機會去臺灣故宮博物館工作而提高了漢語能力與對中國文化了解的班宗華（Richard Barnhart）、文以誠（Richard Vinograd）、武麗生（Marc F. Wilson）等人。我國大陸的開放，更使美國學者得到了了解本土新資料、新成果與研究方法的機會，進而推動了他們的研究。

由於美國研究中國美術史學者的師承與研究方法之異，這一時期開始形成了研究中國美術史的兩個學派。東部學派以方聞為首，包括他培養出的一批來自美國、歐洲與臺灣的學生，隊伍規模較大。西部學派以高居翰為代表，雖然追隨者當時尚不很多，但他本人著述甚富，頗具影響。

方聞一派所持的研究方法是前文已述的形式結構分析法，較看重繪畫本身自律性的發展，在適應藏家明辨作品時代與真偽的要求上頗具效力，亦擅於在與藏家的合作中推進研究工作。在他的學生中，傅申在發展方聞的結構分析法以建立新的鑑定理論上最有成效。他在鑑定方法上的建樹集中體現於他與方聞的另一弟子王妙蓮合寫的《鑑定研究》中，該書完成於 1973 年，通過研究美國私人收藏家沙可樂（Avtbur M. Sackler）所藏二十四家的四十一件作品，以融貫中西的學識和縝密的思考，完善了乃師的鑑定方法，確立了鑑定中國書畫的理論體系，方聞在寫作《夏山》之前，這位早年即擅於書法的學者並沒有深入思考筆法在鑑定中的作用，他主要著手的方面還是形式與結構，但傅

申和王妙蓮卻高度重視了筆法在鑑定中的意義，他們沒有簡單地承襲傳統鑑定家的「筆性」之說，而是從西方繪畫鑑定家從科學角度認識人體機能表現效果的理論中找到了進入理解筆性的科學依據。方聞視爲鑑定依據的諸因素中實質上已注意到哲學、美學、宗教等社會文化方面，但他持論則強調繪畫自身技法、結構與傳統的自律發展，傅申則以鑑定爲目的，最大限度地吸收了在文化史的大背景中揭示作品整體意義的圖象學可用於斷代辨僞的方面，又與中國鑑定家張珩之重視社會文化諸因素及畫家文化素養結合起來，因此在這一方面有了出藍之譽。

西部學派的高居翰，按其師承，本應紹述烏爾夫林、巴賀霍夫的風格分析法，因爲他的業師羅樾便是巴賀霍夫的傳人，但是羅樾因爲深感探查風格發展史要靠對作品眞僞的判定，而對眞僞的判定又依賴於風格發展的知識，這本身已形成悖論，因此他對風格的研究便無意排除複製品與摹本。由之，也便不能走上方聞刻意求眞的道路，只能在大略把握風格演變的情況下有所宏觀思考。高居翰承其衣鉢，更從分析作品風格特徵出發，把風格的形成原因看做一定社會歷史的產物。雖然他也進行過一系列畫家個案的研究，敏銳地描述了各家風格的特異之處，甚至討論了每家風格形態的淵源所自，但他更感興味的則是以傾向於從政治、經濟、地域等外部條件去認識風格的演進。繼五十年代的《中國繪畫史》之後，他在 1980 年以前完成了四本巨作:《溪山無盡──元代繪畫》、

《江岸送別──明代初、中期繪畫》、《函關遠岫──晚明繪畫》、《十七世紀的自然與風格》。這幾本巨作並不忽視每代每家風格的把握，但在社會、作者與創作間的關係上用力尤多，總是力圖從文化史、社會史的角度說明繪畫的發展，這種方法也影響了他的學生。

這一時期更多的專家學者以及他們的學生，既沒有去專門研究鑑定方法，也沒去著手通史性的宏篇巨製，而是以多種方法開展著個案研究，或研究名家，或研究名作，似乎不謀而合地認爲通過這種先個別後一般的工作，才可能寫出更有水平的中國美術通史。在研究方法上，中西並舉與中西參用，成了這一時期的特點。何惠鑑的《李成略傳》，在畫家傳記研究中使用中國傳統的文獻考證法，尤能發掘一般學者所忽視的金石碑版中的材料，在鈎沈史料，辨明史實，復原李成的生平上極有建樹。他的《董其昌的新正統及南宗說》，又從文學、哲學、宗教與美術觀念的聯繫中綜合地解析董其昌的藝術思想及其成因。班宗華的《董源小品河伯娶婦》則以西方美術史學中旨在弄清題材內容的圖象志的方法，訂正了流傳董源名作定名的訛誤。謝柏柯（Jerome Silbergeld）的《龔賢的詩畫與政治》又分明使用了西方美術史學中圖象學的方法，李鑄晉的《鵲華秋色圖》更把風格分析、傳記研究、思想探討與圖象學研究融而爲一。

四、方法的拓展、論爭與交融

　　第五個時期　是美國中國美術史界在學術論爭與開拓研究領域中發生深刻變化的時期。東西兩派展開了研究方法上的論爭，中部學者在斟酌東西兩派方法的優長中顯示了更大的抱負，不同的研究方法開始都在自己的基地上融合他種方法的可取因素。

　　對中國美術史上藝術贊助人的研究，是由中部學者李鑄晉掀起的。研究美術發展中贊助人的作用，本來也是西方美術史家具體研究方法之一。這種研究因關係到出資者對繪畫風尚的推動與左右，勢必將打破中西美術史家的傳統看法：一幅繪畫是作者個人感情、思想、風格的表現，即畫如其人，從而把繪畫作品意義的來源從內部引向外部，從個人引向社會。因此，從方法角度上看，它屬於更重視他律性的外向觀方法。

　　一批年輕學者在撰寫自己的博士論文中間，都不可避免地涉及了贊助人問題，分別研究了各時代作為贊助人的公私收藏家。李鑄晉敏銳地抓住了這一課題，在 1980 年納爾遜藝術博物館與克里夫蘭藝術博物館聯合舉行的《八

代遺珍》大展之際，在堪城籌辦主持了一個以研究畫家與公私藏家關係為題的學術討論會。十六篇發言，從宮廷收藏與私人收藏方面討論了擁有經濟力量的收藏贊助者與畫家的關係，如 Julia Murray 的《宋高宗之藝術收藏與宋室南渡後之中興》、Marsha Weidner 的《元代宮廷之書畫與收藏》、Steven Owyoung 的《明初黃琳收藏書畫的源流》、Louise Yuhas 的《明中葉王世貞的書畫收藏》、黃君實的《明代項元汴與蘇州畫家》、徐澄琪的《清中葉揚州商賈的收藏》等。可以看到，上述的專題研究已突破了就作品而進行的風格分析與鑑別研究的方法，也沒有籠統地以一般的社會經濟發展狀況去簡單地泛論美術的演化，年輕的學者們都能從具體各別畫家和畫派的研究中去揭示擁有經濟力量的收藏者與贊助人在與畫家交往中對畫風發展的導向與制約。因而從社會經濟的發展上揭示了繪畫風格形態演進的外部原因與內部依據的關係，反映了美國研究中國美術史界在方法上的新變化。

　　幾乎與此同時，任教於柏克萊加州大學的高居翰則組織自己的八名研究生研究清初的安徽畫派，進行討論課，舉辦「黃山派特展」，在次年出版了集展覽圖錄與研究成果為一的《黃山之影》。書中反映出作者在研究畫家作品風格的同時，十分著力於探究安徽派畫風形成的多方面的社會原因，諸如畫家的遺民身分的形成與對元代山水畫家倪瓚傳統的偏愛；徽商認同於明末清初江南文人審美好尚的心理；版畫與墨譜的盛行對安徽地區繪畫作風的影響；畫家

身經目歷的黃山實景對創作的啓示。

通過安徽畫派的研究，高居翰聯繫他對明代畫派研究中的心得，進一步堅定了開拓新的研究方向的信心。他主張的這種新方向，不僅是研究的另一角度，也是研究的另一方法。這種方法比較看重社會政治、經濟對畫家作品風格與內容確立中的作用，試圖從藝術與社會的聯繫中，深刻洞悉畫家作品的形式與內容的成因，破除以往僅僅從作者主觀願望和個人情況上去解釋的局限。由此，他開始領導他的學生們去探討中國山水畫的意義與功用，探討中國畫政治題材的意義與功能。

爲了不孤立地研究畫家與作品本身，而是把美術史的研究聯繫整個社會歷史與社會文化史的研究，他進一步提出了文化學意義上的符號學研究方法。高居翰的符號學方法既不直接來源於德國符號論美學家卡西爾，也不直接來源於美國符號論美學家蘇珊・朗格，而是從法國理論家羅蘭・巴瑟斯（Roland Barthes）而來。高居翰認爲美術作爲人類文化生活具有符號的意義。對於不諳其社會背景文化心理的人難於理解，但生活於這個社會文化圈子中的人們則易於領會。據此，高居翰主張，研究中國美術史上一個歷史時期直至一個流派的符號系統，通過把握其形象系統，進而探求隱於形象系統之後的意義系統。爲此，既需研究舊的符號系統之被揚棄，又要研究新的符號系統之得以生成。對於使用符號系統的畫家，不僅要看到他有意識的一面，也要洞悉他不自覺的一面。這不自覺的一面，在高居翰看來，源於耳濡目

染的文化背景，這自覺的一面則反映了畫家要使同樣文化背景的觀者得以理解的心願。總之，他認爲畫家作品的形象和風格都像符號一樣地在特定的歷史和社會環境中傳達特殊的意義。

上述種種努力的主旨正如高居翰 1985 年 6 月在日本報告《中國畫研究的新方向》裡指出的那樣：「正如鑑別宗敎繪畫一樣，我們必須在所有的中國畫中鑑別它們在整個社會整體或更大社會中某個集團裡所共有的主題、意義和價值，而不是某個特定的個人。這樣做，我們就傾向於將美術作爲意義的來源從畫家的內部轉移到外部，把它置於該畫家所生活和工作的社會之中。」高居翰提倡並身體力行的這種工作，從方法上講，很大程度上是屬於外向觀的研究方法。

在高居翰熱衷於開拓研究新方向之際，持不同研究方法的學者開始與他展開了激烈的論爭。事情發生在 1981 年，發端於方聞的學生班宗華在紐約一家重要雜誌（Art Bulletin）上發表了對高氏所著《江岸送別——明代初中期繪畫》的批評。高於是投書反批評，二人不斷書來信往，執敎於日本的高居翰的門生羅浩（Howard Rogers）也應高氏之邀參與其中。次年，高氏徵得另兩位學者同意，將通信結集印行，定名爲《班宗華、高居翰、羅浩通信集》。表面上看，這一爭論似乎圍繞著怎樣公正地評價浙派與明代文人畫。是按歷史上別人的成見去評價，還是按眞跡反映的成就去衡量，但實際上是反映了內向觀與外向觀兩種研究方法之爭。班氏並沒有一般地反對結合畫家的社會地

位與實際生活去分析解釋畫家的風格，但他更強調認識明代畫風與個人風格的具體性與規定性，他認爲高氏就畫家作品進行的社會經濟文化思想的對應分析是不再把藝術當成藝術來看待，因此汲汲於共性而忽視了個性，強調了歷史的命定而忽略了畫家的選擇。對於運用歐洲美術史研究方法一事，班氏認爲由於西方美術史的研究已解決了史實問題，當然可以去進行因果關係上的闡述；而中國美術史的研究現狀還缺乏開展同樣研究的條件，而應該一步一步地從考證事實、鑑別風格做起。很顯然，他對高氏所持的偏重外向觀的研究方法並不贊同。羅浩雖爲高居翰的學生，卻不完全苟同高氏的研究方法，他甚至表示，以研究畫家的社會地位來看其風格可能是不妥的。高氏則認爲自己是在做著西方同行們慣用的風格分析與圖象學方法之外的工作，認爲他這樣研究社會和歷史條件下的藝術是研究中國美術史的新方向。

這場爭議，並沒有就此結束，1986 年 9 月，又有兩篇類似論文發表。一篇是方聞的《評高居翰「十七世紀中國畫的自然與風格」》，另一篇是鄭培凱的《明末清初的繪畫與中國思想文化——評高居翰的「氣勢撼人」》。兩篇文章批評的對象都是高氏在 1984 年度獲得美國學院美術協會獎的同一著作，他們毫不客氣地指出從高氏所持研究方法引出的不正確結論，進而指責了高氏外向觀的方法。方聞指出：「盡管畫家們不能存在於他們的社會政治環境之外，甚至最嚴格的馬克思唯物主義者也會承認他們表示的是一個相對自主，不是主觀的、全部或唯

一的相互影響。因此，在一幅畫能被看作反映了特殊的社會和文化相互關係之前，它必須首先被認爲是一個技法、結構和傳統結成的栩栩如生的系統。它有自己的發展，而不僅僅像一個自然外在表現的代表物。」

鄭培凱則在總體上肯定了「這種聯繫畫風與時代背景的具體探索，的確是一種新的研究途徑。」同時又指出：「本書在強調畫風分析以探討文化思想範疇時，……導致了一些片面武斷的論點。」他認爲「要聯繫美術史與文化思想史，比較理想的研究途徑應當是雙方面的，不但從藝術風格的遞變下手分析，以窺當時文化思潮之變遷，還得對當時社會文化思潮有深入的了解，具體探討畫風遞變究竟如何與文化思想背景相關。」鄭培凱像方聞一樣，對於高居翰以爲十七世紀耶穌教士帶來西洋教引起了中國畫界的「視覺藝術革命」是忽略了本土影響的不可理解的觀點。

方聞在批評高居翰研究方法弊失之前，也已經開拓以內向觀爲主的研究方法的新境界了。1985 年，他結合紐約大都會藝術博物館爲表彰私人藏家顧洛阜（John M. Crawford Jr.）捐贈書畫而舉行的展覽，籌劃了一次以「文字與圖象：中國的詩書畫」爲題的大規模的國際學術討論會。從方聞的會議總結及其後發表的《西方的中國畫研究》一文中不難看出，他除去堅持時代性的視象結構之外，更加重視連續性的中國特有的風格傳統，重視在中國傳統文化中詩書畫的特殊聯繫，他認爲「要完全了解一個藝術家的創造性綜合，只有盡可能貼切

地去掌握他的生平，並發現其內心深處之思想與感應如何互動。」「假如要風格分析眞能奏效，它必須能同時描述形式與內容，而將對視象結構的宏觀分析與對個人生命中事件及境遇的微觀研究結合爲一。」無疑，方聞近年的主張已經發展了他原有的結構分析方法，並且在巨細的結合上深入到文化層面，只是他並不像高居翰那樣看重社會條件與畫家群體的關係，而是更

加關注個人在一定社會文化條件下的創造力的發揮，可以說，他在內向觀研究方法的基點上也吸收了外向觀可以融合的因素。

朝著藝術──文化學的層次致力，在各家各派原有研究方法的立足點上融入有助於深入到文化層次上去的新機，也許這正是美國同行當前研究中國美術史方法的特點。　　　（1989）

美國藝術博物館管窺

從六十年代中葉到七十年代中葉，我一直在吉林省博物館服務，後雖轉入高校教學，但對博物館事業難免關注。1985年，我應堪薩斯大學之邀，到美國講學，除去自己在美國中西部參觀考察了一些藝術博物館外，更有機會隨我國博物館界著名專家謝稚柳、徐邦達、楊仁愷與楊伯達各位先生系統地參觀考察了若干著名的藝術博物館。現將所了解的情況約略做一介紹。

一、一般情況

如眾所知，歐洲的一些藝術博物館是以皇宮舊址和皇家收藏為基礎建立起來的，如法國的羅浮宮藝術博物館便是最有代表性的例子。美國做為一個移民國家，它的藝術博物館則建立在私人收藏的基礎上。弗利爾藝術博物館便是私人收藏家弗利爾籌建的。從十九世紀後期，美國即開始籌備開辦一些大型藝術博物館。到本世紀初，若干資本家亦致力於收藏歐洲藝術名作。第二次世界大戰以後，收集的興趣又擴大到東方、中國的文物和藝術品。這些私人收藏的藝術品後來則以捐獻、出讓等形式成為博物館所有。美國的藝術博物館不僅藏品主要來自私人購藏，而且經費也在很大程度上來源於私人提供的基金。因此，向社會上找錢成了博物館館長的一項重要任務。這同我國各博物館主要靠政府撥款的情況是不大一樣的。

由於博物館多數不是國立或州立，所以最高權力機構一般是董事會。董事會的成員多是有錢的文物愛好者，是文博事業的贊助人。館長即由董事會任命，館長再行使聘任部主任的權力。各部的設置在藝術博物館中主要是按學科對象劃分的，比如納爾遜艾金斯藝術博物館，即分成東方部與西方部等部，此外還設有保管部和教育部。所謂教育部就其職能而論很接近我國博物館中的群工部。在專業部中，一般設有部主任一人、副主任一、二人，幾乎沒有專職研究員，只有祕書、打字員等少數輔助人員，機構並不臃腫。研究工作則以部主任為學術帶頭人，並設獎學金，吸收已完成博士學分尚在撰寫博士論文的年輕學者參加為期一年的研究工作。

美國的藝術博物館有明顯的社會文化機構

的特點。既以開放的態度熱情接待館外專家，提供考察藝術文物搜集研究資料的方便，又面對廣大觀眾。有些博物館收門票，但帶有象徵性，比如大都會藝術博物館，規定一張門票四美金，但許多中國朋友說，給他幾十美分一樣也賣你一張票，另一些博物館則不收門票，納爾遜艾金斯藝術博物館可以爲例。

因爲博物館屬於社會文化機構，要體現出文明程度，所以不允許參觀者赤膊裸背入館。進入陳列室之後，可以免費領取文字資料，每一館的陳列品介紹，或放在門廳中或置於每個展室臺几上，觀者自行揀取。爲了愛護文物名畫，要求參觀者距離展品三英尺。拍照不允許用閃光燈。臨時展覽不得拍照。如果你違反了這些規定，在每個展室值勤的保衛人員便會走過來請你注意。所有的博物館，幾乎都有穿著統一「官衣」的保衛人員，身上還佩帶步話機。他們的另一任務便是爲觀眾服務，隨時爲觀眾開燈，你走到哪裡，便把哪裡的燈給你打開，你走過去了，他再關掉。

每一個藝術博物館幾乎都闢有書店，出售藏品圖錄、幻燈片、藏品圖片與有關著作。幻燈片一般一、二美元一張，圖片則幾十美分。同時，大多還設有速食餐廳，供應觀眾午餐。

每一個博物館還都成立了一個聯繫群眾的組織，名爲博物館之友。博物館之友每年交納會費，按社會身分分級繳納會費，教授比學生就交的多。大量的博物館之友都是愛好者、私人收藏家以致於學者、學生。他們可以持會員證免費聽講座，按七五折購博物館出版物。

美國的藝術博物館更是重要的藝術學科研究機構，全部工作以研究爲中心，用研究帶動收藏、徵集與陳列，靠研究促進收藏、徵集與陳列。就我的了解，表現爲如下幾個方面。

㈠在研究的基礎上，結合藏品舉辦展覽及學術討論會，推動人們對藝術的了解與認識。如我在美國期間，大都會藝術博物館即以顧洛夫（JOHN M. CRAWFORD）捐贈的中國歷代書畫爲內容舉辦了展覽，並舉辦了國際學術討論會。

㈡就學術界關心的問題，由兄弟館集中藏品舉辦聯展並舉行學術研討會。如1981年納爾遜艾金斯藝術博物館與克利夫蘭藝術博物館聯合舉辦中國八代遺珍畫展，巡迴美日各地，並在展出過程中組織了兩次國際學術討論會。其中在堪薩斯城舉行的一次即以討論收藏家、贊助人爲主，發表了十餘名青年學者的有關論文，開拓了研究領域。1985年，我在堪大工作時，納爾遜艾金斯藝術博物館還就近些年國際美術史界關心的禪宗書畫問題舉辦了特展，並邀請了日本專家進行專題講座，聽眾對象則爲院校師生、博物館之友與愛好者。

㈢與學校師生的教學結合、吸收研究成果，擴大研究隊伍及博物館專家的後備力量。一些知名教授，往往兼任博物館顧問或特邀研究員，吸引他們參加藏品研究並向博物館輸送畢業生。大都會藝術博物館東方部的特邀顧問是普林斯頓大學美術和考古系的講座教授方聞。他不僅多次爲博物館完成了動員私人藏家的捐贈，而且主持了大都會藝術博物館中蘇州網師

園明軒原狀陳列的完成。此外，他還向博物館輸送了兩名美國血統的博士生：姜裴德與何慕文，任東方部副主任。加州大學柏克萊分校的著名中國美術史專家高居翰亦兼職於舊金山的亞洲藝術博物館，並輸送了博士生白瑞霞任該館東方部主任。白瑞霞通過常來我校訪問交流的乃師高居翰獲悉我曾專門研究清代畫家華喦，出版有《華喦研究》，故而邀我鑑定一幅有爭議的藏品的眞僞，我歸國後，還特地來信囑我寄上書面鑑定意見。這又是利用與學校關係擴大信息量以在國際交流中推動工作的例子了。納爾遜艾金斯藝術博物館與堪薩斯大學關係極爲密切，納館老館長席克門（LAURENCE SIKMAN），東方部主任何惠鑑與堪大美術史系講座教授李鑄晉爲莫逆交，席與何在學校兼職或兼課，李則任納館客座研究員，在他們共同努力下，培養出現任中年館長武麗生（MARCF. WILSON）。目前何惠鑑的兩名助手張子寧與齊蘊文也都是李鑄晉的博士生。我在堪大講學之際，堪大美術史系正由李鑄晉帶領研究生們研究明代畫家董其昌。一天，全部學生開往納爾遜博物館，結合藏品由何惠鑑授課，這種理論與實際的結合也大大幫助了有實際工作能力的人才的培養。

這些博物館對於館外專家、國外學者採取了開放的態度，熱情接待，盡可能地給予方便。主動向考察者提供目錄，在庫房中接待看畫，允許拍照，並應邀贈送照片或幻燈片。似乎較少有什麼嚴格保密的措施，也沒有什麼唯恐館外學者搶了館內學者飯碗的憂慮。這一點給我

們的感受是很深的。

二、幾所藝術博物館

美國的藝術博物館種類很多，大體可以分爲五類。

一是**大型美術館**，如波士頓美術館、大都會藝術博物館和華盛頓國立美術館。

二是**東方藝術博物館**，如弗利爾藝術博物館、舊金山亞洲藝術博物館。

三是**現代美術館**，如高根漢美術館、紐約現代藝術博物館、華盛頓赫松現代藝術博物館。

四是**美國本土藝術館**，如華盛頓美國肖象畫博物館、美國印地安人藝術館。

五是**大學美術史系博物館**，如普林斯頓大學美術館、堪薩斯大學美術館、柏克萊加州大學分校美術館和哈佛大學佛格藝術博物館。以上幾類藝術博物館之不同，主要在於收藏研究陳列的藝術品的範圍的寬狹。下面著重介紹幾所。

波士頓美術館　籌建於 1870 年，在 1876 年美國建國一百周年紀念日正式開館，距今已有一百二十餘年歷史了。它是美國最早建立的博物館之一。位於麻塞諸塞州的文化名城波士頓市後灣卡普利廣場一角,環境十分優美。

波士頓美術館收藏極富，包括世界各地的

繪畫、雕刻與工藝品，尤以所藏東方藝術品之精美豐富而著名。目前已收藏中國和日本繪畫五千餘件，最著名的中國藝術品除去青銅器以外，有西元一世紀的東漢空心磚墓壁畫。此件藝術品出土於河南洛陽，在 1916 年左右，由一個姓劉的古董商盜掘後轉賣給該館。此外還藏有北魏線刻寧懋石室畫像，唐閣立本《歷代帝王圖》、宋徽宗趙佶《摹唐張萱搗練圖》、宋摹《北齊校書圖》、宋陳容《九龍圖》等。

波士頓美術館的藏品有四個來源，一爲調撥。建館之初，由大學、大學博物館、市圖書館無償提供了大量藏品，如哈佛大學的佛格美術博物館提供了埃及藝術品；波士頓市圖書館提供了版畫；麻省理工學院撥來了大量建築設計圖紙。二爲發掘，哈佛考察隊曾去埃及、敍利亞和伊朗進行考古發掘，部分出土精品給了波士頓美術館。三爲捐贈，又分爲組織捐贈與私人捐贈。前者如埃及十二王朝紀念碑是倫敦埃及考察基金會所贈；後者如埃及新王國藝術精品是戴維斯的個人捐贈。四是收購，比如部分古希臘藝術品便是從歐洲私人收藏家和希臘農民發掘者手中購買的。中國出土文物及傳世書畫亦無不來自收購。

該館由館長一名，按國別地區劃分的專業部主任若干名。他們都是藝術史專家。現任館長方騰（JAN FONTEIN）是一中國美術史家，原任東方部主任。我們訪問該館時，東方部主任是屈志仁，他是個工藝美術史專家，曾主持香港大學文物館工作，來美不久。現在他已應聘去紐約大都會藝術博物館任東方部主任

了。這些年東方部的副主任一直是吳同，他來自臺灣。擅長中國繪畫史，尤對八大山人有深入研究。

波士頓的展室也是按地區劃分的，除中國館外，還有希臘館、羅馬館、埃及館等。該館十分重視陳列展覽的藝術設計，特請麻省理工學院的工藝設計師黃德榮來館主持設計，因此在採光、布局、突出主體等方面都很考究。尤其使人感到親切的是 1912 年吳昌碩贈給該館的「與古爲徒」的匾額至今仍掛在展廳中。

在我參觀訪問過的美國各大藝術博物館中，波士頓的攝影室十分引人注目。不僅有紅外線攝影設備，而且有一臺像小房間一樣大的照相機，用以拍攝名畫，我們訪問的時候，該機正在拍攝宋人《胡笳十八拍圖》，因爲所攝成的照片不是縮小了原作而是放大的原作，所以無論對於保護修復還是藝術研究都可以發揮重要作用。

大都會藝術博物館 也是收藏陳列全世界藝術品的大型藝術博物館。籌建年代相同於波士頓美術館。它是當今環球最大的藝術博物館，位於紐約市中央公園之畔的第五大道上，占地一四〇萬平方米，距歷史博物館亦不太遠。

該館建成後，開始只收藏十八、九世紀的藝術品，規模有限，至 1901 年羅杰斯去世，由於得到羅杰斯基金五百萬美元的支持，有條件進而收集西方文藝復興以來的歐洲名畫，包括印象派繪畫，到 1943 年，又有機會從現代藝術博物館中接受了一批十九世紀二十世紀的美術代表作，從而成爲了西方藝術品藏量大、水平

高的世界上首屈一指的藝術博物館。近些年來，由於東方部特別顧問普林斯頓大學美術與考古系教授方聞的努力，又陸續增加了中國書畫收藏，藏量驟增，一躍而上，使它在中國畫收藏陳列上也享有了盛名。

大都會藝術博物館在組織機構上比其他美國藝術博物館都大，共有十九個部門，東方部爲十九個部門之一。在人員上與普林斯頓大學美術與考古系關係極爲密切。方聞作爲有名的中國美術史學者，旣是美國研究中國書畫的學術帶頭人之一，領導著學術研究，又與私人收藏家保持著較多聯繫，所以在他擔任大都會藝術博物館東方部特別顧問之後，一方面致力於卓有成效地動員私人藏家捐贈作品，另一方面則結合鼓勵私人捐獻與學術發展狀況舉行國際學術討論會。近年僅私人收藏家顧洛阜捐贈的中國書畫即價值一八〇〇萬美元，其中的黃庭堅書《廉頗藺相如傳卷》、米芾行書《吳江詩卷》、鮮于樞書《石鼓歌卷》、趙孟頫行書《虞和論書表卷》、郭熙《樹色平遠圖卷》、王詵《西塞漁杜圖卷》、高克明《溪山雪霽圖卷》、宋徽宗《竹雀圖卷》，趙孟頫等趙氏一門《三馬圖卷》、倪瓚《秋林野興圖軸》與《江渚暮潮圖軸》、吳鎭《葦灘釣艇圖卷》等等，都是十分有名的巨跡。

該館的展廳分布在第一層樓與第二層樓上。第一層樓主要是雕刻。「硬片子」文物與室內外原狀陳列。第二層樓主要是繪畫，亦有雕刻。兩層樓中共有按地區、類別與時代布置的專館十九個。它們是美國繪畫與雕刻館、古代東方藝術館、兵器館、服裝設計館、圖稿館、

埃及藝術館、歐洲繪畫館、歐洲雕刻與裝飾藝術館、遠東藝術館、希臘羅馬藝術館、伊斯蘭藝術館、羅伯特·李曼收藏館、中世紀藝術（主要建築）館、中世紀藝術（修道院）館、樂器館、大洋洲、非洲和美洲藝術（哥倫布發現新大陸以前）館、版畫和影寫版藝術館、二十世紀藝術館。中國藝術的陳列屬於遠東藝術館的部分，主要在二層樓，但一樓有最富特色的明軒，這是在方聞策劃下，完成的室外園林原狀陳列。它仿自蘇州網師園的明軒，由中國古建專家陳從周主持，材料與施工的匠師均來自我國。與明軒接近的室外建築，還有埃及鄧德爾（TEMDIE OF DENDUR）沙石神廟，它不是仿製品，而是自埃及遷來的宏偉碩大的原作。

大都會藝術博物館爲了方便觀者設有餐廳，供應包括酒水的自助餐與正餐，還設有書店、商店、停車場。爲了保護美術文物，館中設有修復裝裱室，裱中國畫一律聘日本技師擔任。日本裱雖結實柔勁，但背紙不打臘，卷軸畫易於磨損，今後倘聘得中國裝池高手，將會克服這一不足。

弗利爾美術博物館（Freer Gallrey）
位於美國首都華盛頓市白宮南邊的廣場中，籌建於二十世紀初期，是弗利爾私人建立起來的。弗利爾喜歡藝術，愛好收藏，因收藏美國畫家惠斯勒的作品與惠氏成爲好友。在惠斯勒影響下，他對東方藝術發生了興趣，親自到東方來過四次，與私人收藏家接觸，購買藝術品，以便研究東方藝術。他籌建博物館的目的也是幫助人們了解東方藝術，只是生前未能開放。在

他死後四年，即 1923 年，弗利爾這所以收藏東方美術品爲主的藝術博物館正式開放了。

　　弗利爾美術博物館收藏的藝術品約一萬二千件，主要是中國和日本的繪畫與雕刻，旣多且精，引人矚目。所庋藏的中國美術名品，在靑銅器方面有，人面盉、子母像尊、虎尊；在雕刻方面有，鞏縣石窟、南北響堂山石窟的佛敎雕刻，還有北齊石棺浮雕；所藏書畫，尤爲豐富，不少原是龐虛齋的舊藏。其中東晉顧愷之《洛神賦圖卷》、北宋郭熙《溪山秋霽圖卷》、北宋《王渙、馮平象冊頁》、金李山《風雪杉松圖卷》、南宋鄭所南《墨蘭卷》、元錢選《楊妃上馬圖卷》，元何澄《水官圖卷》、元龔開《中山出遊圖卷》和元鄒復雷《春消息圖卷》，均享有盛名。

　　該館現任館長羅覃（THOMAS LAWOTON）是研究中國美術史的專家，畢業於哈佛大學，博士論文即以淸代著名鑑賞家安歧爲題，中文極好。其東方部主任，近些年一直由臺灣赴美的著名中年學者傅申擔任，傅申旣是畫家，又長書法，也是發展了方聞鑑定方法的方氏高足，所著《鑒定研究》爲世所共知的杠鼎之作。他在推進美國專家與公眾對中國書法藝術的了解方面，多所致力，所著《海外書跡研究》已由北京故宮博物院再版。現在工作於柏克萊加州大學分校美術史系的著名美術史家高居翰，五十年代也曾擔任弗利爾博物館的東方部主任，那一段接觸實際的工作，對他研究能力的增長與成名都起了很大作用。

　　弗利爾藝術博物館藏品雖多，但展覽面積有限，所以雖分館陳列，但經常輪換。我們前往參觀的時候，正展出中國明代書畫，有幸觀賞了沈周《江山漁樂圖卷》、唐寅《南遊圖卷》，早期吳派畫家劉珏的《臨安山色圖卷》、徐渭草書《觀潮詩軸》及董其昌《仿王羲之三帖卷》等名蹟。

　　在弗利爾藝術博物館所在廣場，現在是一個博物館群。他們共同屬於史密森博物館協會。這些博物館中，除弗利爾藝術博物館外，還有國立美術館、赫松現代藝術館、歷史博物館、自然博物館、宇航博物館和美國肖象畫博物館。其中有些在史密森協會成立前已建成開館，有些則晚於協會的成立。

　　國立美術館（NATIONAL GAIIERY OF ART）　從 1937 年開始籌畫，至 1941 年開館，它也是以私人收藏爲基礎建立起來的。在二、三十年代，美國的資本家中有些人致力於收藏歐洲名畫，其中，詹斯頓收藏的大批美術品和財政部長梅倫的收藏品，成了國立美術館最早的入藏。1941 年，美國前國防部長提出國家應該領導藝術活動，在這一提議上，1946 年科學家史密森去世，用他的五十萬美元遺產建立了基金，成立了史密森協會。這一個協會是擁有博物館、美術館、研究所和圖書館的綜合文化機構。在組織管理上和經濟來源上都體現了政府與民間合力辦事的特點。史密森協會的最高權力機構是董事會，由九人組成，五人爲民間代表，四人爲政府代表。四位政府代表中，有大法官、財政部長、外交部長和協會總裁。協會的經濟來源有三個渠道，一爲政府撥

款，二爲民間團體資助，三爲個人捐助。

　　國立美術館規模很大，原以收藏陳列西方古代繪畫爲主，展出與保管均效法英國，但從1953年開始，西方二十世紀的現代藝術也成了收藏陳列的對象。該館設有視覺藝術研究中心，每年邀請學者來館進行專題研究，研究費用及獎學金則由史密森協會提供。在研究中心裡收藏著豐富的圖片與幻燈片，是美國以至全世界最大的藝術圖片中心。

　　納爾遜藝術博物館　位於美國中部地跨兩州（密蘇里州、堪薩斯州）的堪薩斯城，與市中心的普拉雜廣場毗鄰，附近則是堪薩斯藝術學院。它是大企業家納爾遜創辦的，納爾遜喜愛收藏美術品，他還是一個報人，曾辦《堪城星報》、《堪城時報》。中國人民的朋友埃德加·斯諾就曾在納爾遜手下任職。在1915年納爾遜去世前，他立下遺囑，將大部遺產成立納爾遜基金。經過一段籌備，1933年底該館正式開館。在1983年以前；它即以納爾遜爲名。但是後來有一位艾金斯夫人，死前也將遺產捐給堪市囑建美術館。因納館以上述兩種基金爲基礎，所以在1983年納爾遜博物館建館五十周年之際決定更名爲納爾遜·艾金斯藝術博物館。

　　納館是美國藝術博物館中的後起之秀，以收藏東方特別是中國美術品的精美而著名。前幾年退休旋即去世的老館長席克門，畢業於哈佛大學，1930年得燕京哈佛獎學金，來北京考察深造五年，曾旅行華北各地，收集了大量中國藝術文物，包括直接找溥儀洽購。他回國後，擔任納館東方部主任，1946年升爲館長，至1983年席氏退休，先後任館長三十七年。現任館長是原東方部主任武麗生，年輕有爲。現東方部主任則是四十年代末葉著名歷史學家陳寅恪的助教何惠鑑，他後來去美，攻讀於哈佛大學，多年任克里夫蘭藝術博物館東方部主任，武麗生出任館長後，他始應聘來納館主持東方部工作。何惠鑑是擅長文史及鑑定的飽學之士。

　　由於納館的館長及東方部主任眼力高超，人員多年穩定，所以藏品的收集精而不濫。在中國美術文物方面，闢有雕塑館、靑銅器館與繪畫館。所藏名迹在雕塑方面有龍門石窟賓陽中洞帝后禮佛圖，北魏孝子石棺，東漢陶樓、陶盤，魏齊陶俑，天龍山石窟菩薩，成套唐三彩，宋代觀音、遼金三彩塑像。在繪畫方面有：傳唐周昉《調琴啜茗圖卷》、唐陳閎《八公圖卷》、傳宋李成《晴巒蕭寺圖軸》、宋許道寧《漁父圖卷》、宋喬仲常《後赤壁賦圖卷》、董其昌《山水冊》等。納館還以收藏明代家俱而著名，館內有專室按中國人起居習慣布置，別具一格。

　　納爾遜藝術博物館一進門的展廳正中是陳列最新入藏作品的地方。我去時，正陳列新從日本以四十萬元美金購入的《苦瓜和尙妙諦冊》。這一做法，旣及時向社會報告了工作成績，又使興趣濃厚的專家與觀眾先睹爲快。在管理上，納館嚴格區分一般觀眾與工作人員的出入館路線，觀眾走前門，工作人員走後門。來館辦事或入庫看畫的人們，也要求走後門，發辦理登記手續，並有電腦監視一切活動。辦公樓層庫房樓層雖實際與展室相通，但沒有門及電梯鑰匙是誰也無法由展室進入不對外辦公部分

的。可能由於有電腦監視，該館的文物庫房雖有專人保管，業務部主任也給配有鑰匙，可自行出入，也許這是出於便利研究工作的考慮。

克利夫蘭藝術博物館　納館東方部主任何惠鑑曾任職的克里夫蘭美術館在俄亥俄州的克里夫蘭城，環境十分僻靜。它籌建於 1913 年，1918 年開放，在 1950 年以前以收藏歐洲美術文物爲主，1950 年以後則致力於收集東方美術文物，也以質量高取勝。現在該館藝術品收藏量達四五〇〇餘件，是世界上著名的藝術博物館之一。

該館對東西方美術的收藏，是比較系統的，包括古埃及、希臘、羅馬、美國早期與現代、歐洲、遠東、近東、非洲、哥倫布時期的墨西哥與中美洲的美術文物。該館對中國日本美術的重視，原因之一是李雪曼（SHERMENF. LEE）長期擔任館長，他在第二次世界大戰結束後任盟軍駐日總部文物調查員，對中日美術發生濃厚興趣，返美後出任克館東方部主任，1960 年升館長，並聘何惠鑑任東方部主任。我隨謝稚柳等幾位先生去該館時，李雪曼已退休，何惠鑑調納爾遜艾金斯藝術博物館，該館館長已是研究西方美術史的專家（EVN H. TURNER）。東方部也只有一位美國小姐潘思婷搞業務。

該館所藏中國美術品多爲精品，如西漢初畫於貝殼內壁的《狩獵圖》、漢墓磚畫《二桃殺三士》、五代周文矩《宮中圖卷》、宋趙光輔《蠻王禮佛圖卷》、宋米友仁《雲山圖卷》、宋牧谿《龍、虎圖軸》、元姚廷美《有餘閒圖卷》、明董其昌《江山秋霽圖卷》及《青弁圖軸》等。

七十年代以來，該館不但重視中國美術的研究，舉辦「蒙元統治下的中國美術展」，與納爾遜博物館合辦中國「八代遺珍畫展」，而且更加重視教育部（群工部）的工作。1970 年落成了包括禮堂和演講廳在內的教育大樓。

在美國，我還訪問了一個縣級藝術博物館——**洛杉磯縣藝術博物館**，它位於加里福尼亞州洛杉磯市的市內。能夠得到這一機會的原因是曾來中央美術學院進修的美國博士生安雅蘭（JULIA F. ANDREWS）學成後已擔任該館的東方部副主任了。

洛杉磯縣藝術博物館設於三座樓組成的建築群內。一座最大的建築擁有四層樓，用於陳列永久性展品，另一座大樓供臨時展覽使用，還有一座樓內設有藏書五萬餘冊的圖書館和禮堂，並是該館附設的西方紡織服裝研究中心所在地，這一中心在西方也是首屈一指的。

洛館收藏中國美術文物不多，但所藏印度美術、中國西藏軸畫、尼泊爾藝術均極出色。此外也藏有伊斯蘭、中世紀、歐洲和近代的藝術品。該館 1911 年創建，原來是包括歷史、科學和藝術幾部分的綜合性的博物館，1961 年其中的藝術部分獨立出來，另闢新址則是在 1965 年。

各大學藝術博物館　也是很引人注目的。我參觀考察了堪薩斯大學、普林斯頓大學、耶魯大學和柏克萊加州大學的藝術博物館。前三所大學博物館都與該校美術史系在一座樓內，柏克萊加州大學藝術博物館則爲獨立建築。由於各校美術史系主持中國美術史教學專家治

學的不同特色，大學博物館在中國美術品的收藏上亦各有不同。由於任教於堪薩斯大學的李鑄晉敎授除研究中國元代繪畫外，兼治中國現代美術史，所以堪大藝術博物館較注意收藏這方面的作品。其中，李先生給我看過龐薰琴、關山月、汪愼生等人三、四十年代的作品，還有丁聰在抗戰結束後反映重慶大後方腐敗現象的《現象圖》。此外當代港、臺大陸很多知名畫家的作品比其他大學博物館收藏得多。普林斯頓大學的方聞敎授則以研究中國畫的風格斷代著名。在該校的藝術博物館中，亦由敎學研究的需要收藏了一些有研究價值的僞作與「雙胞胎」類的書畫。該館因接受了私人藏家艾略特的捐贈，佳品遽增，方聞曾主持舉辦「心印」展，其中最著名的作品是宋黃庭堅《贈張大同字卷》和元趙孟頫早年所作的《幼輿丘壑圖卷》。我去美國時，這個展覽正在堪薩斯大學美術館借展。展覽開幕後，堪大藝術博物館並邀請方聞及耶魯大學中國美術史敎授班宗華（RICHARD BANHARD）來館舉行講座。柏克萊加州大學美術館中國畫的收藏與該校著名中國美術史家高居翰關係極大，高居翰不但爲學校美術館收購作品，他自己的全部中國畫收藏也全部保存在校美術館中。這可以說是不同於其他大學美術館的一個特點。大學藝術博物館的收藏在數量上遠不如校外的藝術博物館，但因與敎學研究相結合，又發揮了校內敎授的特長，所以自有不可替代的作用。學生亦有在校藝術博物館兼任工作者，這又有勤工儉學、聯繫實際的效能了。

以上是我在半年多的美國之行中對美國藝術博物館的點滴了解，寫出來僅獻給我曾服務的博物館界的同仁們，聊備參考。　　（1989）

景元齋賞畫記

早就聽說美國有個景元齋，但齋主爲何許人，我卻一無所知。在美院執教之後，偶然奉命陪同美國著名的中國美術史學者高居翰 (James. F. Cahill) 教授南下參觀考察。一路上，他總是抽時間去文物商店選購作品，並且同我討論作品的眞僞和時代。我想，此公旣然亦事鑑藏，想必曉得景元齋，不料一問之下，竟問到了齋主頭上。於是，他饒有興味地解釋了齋名的由來：五十年代，他在日本從學於島田修二郎教授，那時，一者因爲他酷愛中國繪畫，二者畫價不昂，由是萌動了略事收藏的念頭，開始購藏。也許因爲他彼時正在研究元代繪畫吧，島田便爲他的齋館取名景元齋。這樣，高居翰的收藏便以景慕元人而得名了。他接著說，景元齋的中國畫收藏，一開始主要購自日本，後來則向臺北搜求，近年更有賴於大陸之行。他還表示：「後來（這是高居翰對『以後』的習慣說法）你到美國，我請你來景元齋看畫！」

1985 年，我應堪薩斯大學李鑄晉教授之邀協助他舉行 seminar 之後，便得到了高居翰踐約的安排，來到柏克萊加州大學。在交流之外，每周他陪我至大學博物館的景元齋藏畫室賞畫一次。這種特殊的優待，使我成了繼北京故宮博物院楊新先生之後又一個觀賞了景元齋多數藏品的中國人。

景元齋雖以景元爲名，但不以庋藏宋元名作爲主。高居翰向我展示的宋元作品盡管不多，卻多具研究價値，有的甚至近乎孤本。曾經由清初耿昭忠珍藏並題爲閻次平的一開失群山水冊頁，雖然並非閻氏手筆，卻在畫風上顯現了與趙令穰山水小景畫派的聯繫。在趙氏作品流傳有限的今天，尤具有探討此派影響的價値。郭敏是一個鮮爲人知的畫家，他的《風雪杉松圖軸》十分接近於弗利爾博物館所藏金代李山的《風雪杉松圖卷》的風格，畫的右下角有「伯達郭敏」名款，裱邊有淸代劉世熙跋。跋中稱

元　郭敏
風雪杉松圖軸

「伯達州倅初習李營丘法，喜寫林巒烟雨，晚更出入武元直，故爲一代奇作。」在《圖繪寶鑒》、《畫史會要》等載籍的元代畫家中，都有郭敏條目。據記載可知，郭敏字伯達，河南杞縣人，曾官州倅，喜武元直畫，師其意不失其法。劉世熙的跋語所記畫家簡況大略與上述畫史相同，但補充了郭氏早年師法李成。由此可知，郭敏很可能是由金入元的人物。這件作品無疑有助於我們研究金元李郭山水畫派的承傳變異。

談起元代山水畫的發展，人們的注意力常常不是集中元初的「南有趙魏（子昂）北有高（克恭）」，便是被「元季四家」所吸引，丁野夫、孫君澤與張觀等承襲「馬（遠），夏（圭）」風格的非主流畫家幾乎被不少的美術通史作者忽略不見。高居翰卻以系統的畫史知識和明敏的目光在僞裝成南宋馬夏派的作品中挖掘出一張孫君澤的原作。此圖名爲《蓮塘避暑圖軸》，畫風處於由「馬、夏」向浙派的過渡中，左下角一後添的斧劈皴下隱藏著孫氏的署款，爲了使我相信這幅作品的眞實性，高居翰特意找來若干張藏於日本的王氏署款作品的印本相對照，比較之下，愈見入藏者的鑒別無誤。

在景元齋收藏的宋元畫中，還有傳爲玉潤的《山水》和傳爲檀芝瑞的《竹石》。畫法或近於「馬、夏」，或類乎法常，作者卻幾乎不爲中國同行所知。高居翰教授指出，這兩幅並非眞跡的作品均購自日本，在日本流傳著相當一些傳爲以上兩家的畫跡，多半出自宋末元初活動於浙江一帶的畫家之手，而後通過寧波等地流

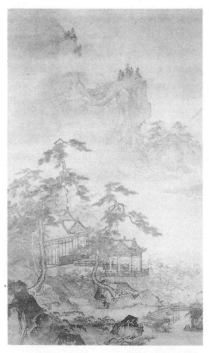

元　孫君澤
蓮塘避暑圖軸

入了東瀛。入藏這一類作品，說明了高居翰對中日美術交流史的關注，對我們進一步開拓研究領域是富有啓示意義的。比如，近年人們開始著意於研究禪宗與中國繪畫的關係，但多從文人畫中尋求，可是景元齋卻收進了一張陳銓的《觀月圖軸》，畫的是一群人在開闊的河邊林畔指點「月印千江」的景色。畫家自題的「寫得一切水月，一月攝一月，能攝一切水」，充滿禪理。畫法則追從宋人又帶有明末的時代性。作者史無記載，但是畫的詩堂部分有悅峯運章禪師的題詞。這位禪師是康熙二十五年（1686）

明　陳銓
觀月圖軸

東渡日本的，可以想見，《觀月圖軸》大約也便是他爲弘法而攜帶以往的。這一禪畫的表現形式及其功用豈不值得我們研究時給以注意嗎？

高居翰是以一個學者的身分兼事收藏的，

比起專門的藏家來，他不可能也不需要著眼於流傳有緖的名家鉅跡，也沒有必要執意於各家備格。但是，他的收藏卻緊密地聯繫著他的研究實際與美術史觀。這在景元齋數量較多的明淸繪畫藏品中不難概見。高氏在《龔賢的早期風格》一文中著重指出：「明淸時期的中國畫家，雖說必須以其個人的成就來定高下，卻只能以他與構成晚期中國畫全貌的各種思潮、運動以及傳統這個錯綜複雜的大網絡之間的關係來給他下結論或理解他……。這樣做不但豐富了對中國藝術這一階段的研究，對我們這個時代及其藝術的研究也將具有現實意義。」顯然，他不認爲一部美術史便只是少數著名美術家的歷史，因而他在力所能及地搜求名家眞跡的同時，決不輕視二流名家的作品，對於當時確有獨創或頗具一時影響的畫家手筆，他也給予了相當的重視。這樣自然也就便於從縱橫聯繫中去深入地治學了。

在景元齋的浙派作品收藏中，不僅能看到足資代表戴進精嚴風格的《夏木垂陰圖軸》，吳偉狂放風格的《漁村樂事圖卷》，而且還可以看到張路不失於獷野的《彈琴圖卷》以及畫風在張路與郭詡之間的《東坡玉堂宴歸圖卷》。依次，我們還可以看到後期浙派畫家的下列作品：鄭文林的《牧人乃夢圖軸》、陳子和的《月下醉歸圖軸》和蔣嵩的《山水人物圖軸》。從中不難領略這一派畫家由密而疏，由工而放，由文而野的遷變之跡。

在吳派與松江派的藏品中，高居翰沒有忽視領袖人物的名作。沈周的《吳中勝攬圖卷》

或者尚非眞跡，但較臺北故宮博物院與納爾遜藝術博物館所藏兩本同名作品爲佳，其主要價值在於反映了吳派畫家母題選取的一個方面。文徵明作於四十七歲的《治平山寺圖軸》與他畫於六十九歲的《層巒疊嶂圖軸》，不但分別展示了文氏藝術由溫文韶秀向縝密繁複的變化，而且前者還顯現了文氏與書法家王寵的友誼。董其昌的《靑卞圖扇頁》則是董氏鉅跡《靑卞圖軸》的同名作品，由此可見畫家對這一傳統題材的由衷熱愛。

明　吳派
江村漁樂圖卷（局部）

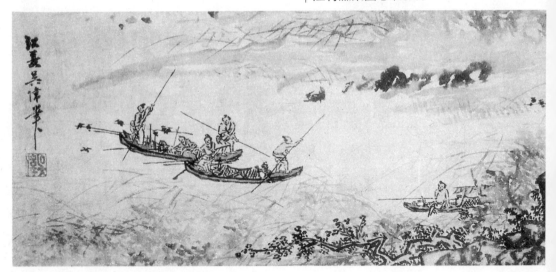

　　入藏上述諸家作品只是景元齋明畫藏弆的一個方面，另一方面，高居翰還收藏了另兩名幾乎不爲人注意的晚期吳派畫家之作。張復作於萬曆丙申年（1596）的《山水軸》，仍帶有文徵明畫風的餘輝卻已趨於簡化。按照王士禎的論評，他正是這一時期吳派的翹楚。張宏的品格似乎受到了高氏特別的重視，先後入藏了三

件：作於天啓丁卯年（1627）的《藏園圖冊》、作於崇禎丙子年（1636）的《撫古山水精品冊》、作於入淸之後（1649）的《撫古人物冊》。高居翰正是通過對張宏作品的研究，發現了他比董其昌更尊重自然描繪的眞實感，並用以證明明末西方美術的東漸。據此，他寫成了獲得美國學院美術協會頒發莫瑞獎的《十七世紀中國繪

作，亦爲董其昌所欣賞。它對於研究董、趙的交往及趙左爲董其昌代筆的淵源均有重要意義。

如衆所知，繼董其昌之後，沿著他以書法爲關鈕「勝於筆墨」的路數，在清初出現了以「四王」爲代表的婁東派與虞山派。對此，高居翰亦不無收藏。較精者主要是以功力見長的王鑑與王翬的作品。王鑑的二本《仿古山水冊頁》俱佳。一本橫冊作於五十一歲（戊子，1648），一本豎冊作於六十九歲（丙午，1666）。雖仿諸家而自具面目，筆墨雅潔，功力深湛。王翬的《撫黃公望山水軸》也屬於王氏早年上選。此圖雖無名款，卻有王鑑辛丑（1661）在金閶舟中觀後的題識。題中稱：「虞山王石谷年少才美，其畫學已入宋元各家之室，神似形似，蓊蓊勃勃，俱有妙理。」考察書法的筆體，應該是王鑑的眞跡。這一年，王鑑六十四歲，王翬三十歲，作畫當在王翬三十歲以前。王翬青年時代的臨古功深，於此可見一斑。高氏所藏另一署名爲王翬的《湖山釣艇圖卷》，畫法、款字皆類乎惲壽平的冷逸幽雋，應是惲氏爲王代筆之戲作。當時是壬寅年（1662），王翬三十一歲，惲壽平二十九歲。從中可以考究惲氏早年山水畫的風貌，亦可見王、惲青年時代的交誼。

明　陳洪綬
蘇李泣別圖軸

明　崔子忠
杏園邀客圖軸

在董其昌的同時及以後，在山水、人物畫
領域都出現了不以天眞幽淡爲宗卻富於新理異
態的作品。對畫史演進中的這一現象，高居翰
十分關注，因此，他不但入藏了早已聲名赫赫
的「南陳北崔」的人物精品，同時也收藏了已
被近人忽視的吳彬的山水畫。景元齋中的陳洪
綬《蘇（武）李（陵）泣別圖軸》與崔子忠《杏
園邀客圖軸》，或寫古代故實，或畫時人交往，
一律出之於富於誇張變形意味的工筆重彩。這
不僅在彼時是一種更新審美趣尙的創格，而且
對其後工筆人物畫的發展也開闢了更不拘於形
似的道路。崔子忠作品傳世絕少，所以《杏園
邀客圖軸》這一絕精之作更爲名貴。吳彬在當
時頗得謝肇淛的高度評價，其後則所畫山水漸
漸不爲史家所稱，以致國內尙無專門論及吳氏
山水的文章。高居翰則從中國書法史上的「南
董（其昌）北米（萬鍾）」之說，聯繫到米萬鍾
曾學畫於吳彬，「二人難分軒輕」，把吳氏的山
水畫與董其昌的山水畫作爲對立物加以關注。
因此，他收有吳彬的三件山水。一件是已知吳
氏最早的《山水軸》，作於萬曆辛卯（1591），畫
法尙步趨吳派；兼師宋人，筆墨亦粗糙。第二
件是絹本的《千崖萬壑圖軸》，作於萬曆丁巳
（1617），布局奇巧而不失嚴整，已臻於成熟。
第三件爲沒有紀年的《方壺圓嶠圖軸》，爲了
呈示虛無縹緲的仙境景觀，作者把雄奇偉峻的
山巒處理成正在升騰的烟雲，有北宋山水之雄
而變化神奇，虛中求實，別具匠心，堪稱吳彬
山水畫的絕品之一。在觀賞吳氏作品的同時，
高居翰特地向我出示了一些相關作品。它們是：

明　吳彬
方壺圓嶠圖軸

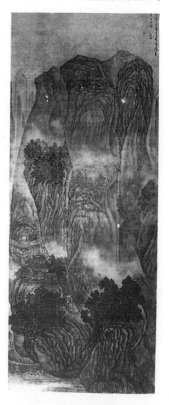

高陽的《競秀爭流圖軸》與《山水軸》，王建章
的《山水軸》。老實說，我對以上兩位小名家從
無所知，看了高氏的藏品，才注意到二者畫風
與吳彬的聯繫，進而得知，高陽雖爲浙江寧波
畫家，但寄寓金陵後與吳彬有過來往，而王建
章則是自閩來寧的畫家，後來在順治六年
（1649）東渡日本了。把吳彬、高陽、王建章三
者的畫幅聯繫起來收藏，說明高居翰從具體作
品出發，看到了明末南京畫壇上值得注意的一
些現象。

順著對晚明南京畫壇吳彬一派的考察，高居翰從作品中發現，清初龔賢某一時期的畫風與吳彬接近。於是，他轉而大力收集龔賢作品，所藏不下十件之多。其中，有他五十年代以廉價購自日本的《清涼臺圖頁》，作風是人們所謂的「白龔」，畫法極簡，筆墨乾淡，有著接近惲向的形跡，應該是龔氏入清前的早期作品。另一件是康熙戊辰年（1688）爲王阮亭（漁洋）所作的《山水軸》。其時，王漁洋作客揚州，二人或有往來。畫中極重視明暗對比，以剪影般的

暗墨畫成的樹林與光影浮動的土坡山巒相比襯，在烟光明滅中把夢幻般的力量與富於詩意的想像賦予了大自然。又一件是《爲仲玉所作獨柳居圖軸》，雖無年款，題詩中卻有「白頭照處驚非我」一句，可知作於晚年，此圖仍饒光影之感，而用筆更覺老辣點筆亦更渾厚，與前幅又自不同。

在金陵諸家的藏品中，高岑、樊圻、吳宏、胡玉昆皆被網羅，胡慥一件曾經吳湖帆題簽的山水亦極精妙，它是高氏爲加大藝術博物館所收。不過更引起我興味的是呂潛與山響的作品。呂潛作品在景元齋中有若干山水冊頁，還有康熙丁未年（1667）《爲□翁所作山水軸》，作風與龔賢難分涇渭，畫史記載呂潛活動於揚州以北

清　龔賢
清凉臺圖頁

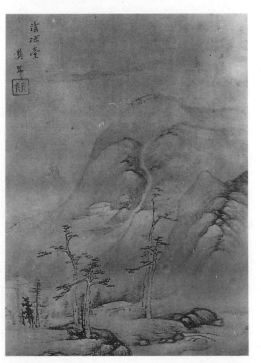

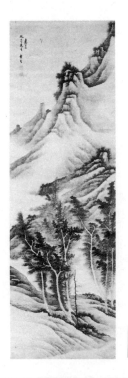

清　龔賢
爲王士禎作山水軸

的泰州，而龔賢亦曾至揚，二人的關係是值得
深入研討的。山響的《山水扇面》也同樣與龔
賢畫風相近，文獻記載，山響字宗言，爲金陵
人。作品不多見。何惠鑑先生指出，山響影響
了龔賢的畫風，看來也有待深入研究。

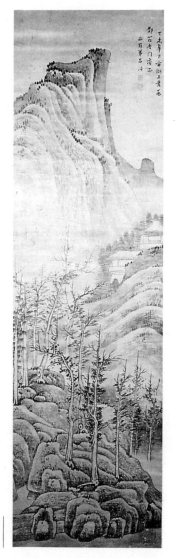

清　呂潛
山水軸

在景元齋豐富的清初收藏中，尚有不少精
品，諸如張風的《秋風送客圖軸》、石濤的《萬
里艖艘圖軸》、法若眞的《溪山欲雨圖卷》，新
安派弘仁的《擬陸天游筆意山水軸》、查士標的
《倪高士畫法山水軸》、戴本孝四十四歲的《濃
陰結帷圖軸》、五十六歲的《峻崖幽壑圖軸》、
揚州八怪中華喦的《野燒圖頁》、羅聘晚年
（1798）的《折梅圖軸》、李鱓的《花卉眞跡冊》、
海派中任熊的《仿古人物冊》等。

清　石濤
萬里艖艘圖軸

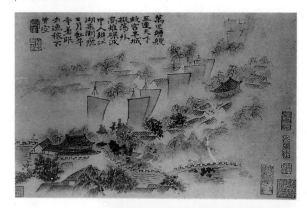

清　華喦
野燒圖頁

縱覽景元齋的中國畫收藏，可以看到一位研究中國繪畫的外國學者以收藏促進研究的苦心。高居翰畢竟是一個靠束脩維生的學者，他之所以敢於投資收購，看來還反映了較強的冒險精神，這當然也得到了多羅西女士 (Dolothy) 的支持。他大概從一開始便想通過收藏鍛煉自己的眼力，增加自己接觸原作的機會，在收藏把玩中發現問題，爲自己的研究收集有說服力的直接資料，並且從中獲得了樂趣與收穫。高居翰作爲一個西方人，他之能夠成爲著作等身的中國美術史專家，發表大量與他的收藏有關的論文，如《吳彬及其山水畫》、《龔賢的早期風格》、《中國繪畫中的奇情怪趣》、《不平靜的山水：明末的中國畫》、《黃山之影：中國畫和新安派》、《明清繪畫中作爲觀念的風格》以及完成後期中國繪畫史上的幾本鉅作，並在指導研究生中充分發揮藏品的作用，我看都與他兼事收藏有密切關係，說明他的收藏活動對他治學的成功是很有俾益的。

在我國的中青年學者中，還少有購藏繪畫作品的條件，但這並不等於沒有可能直接研究大量的原作。從這一點看，高居翰對我們是不無啓發的。

緬甸美術教育與美術
遺跡考察記略

根據 1988 年中緬文化交流協定，中國美術教師考察團一行三人在 1988 年 2 月 24 日至 3 月 9 日期間來到鄰邦緬甸，進行了美術考察。考察的內容包括相互聯繫的兩個方面：發展中的現代美術教育狀況；名聞遐邇的古代美術遺址與美術傳統。

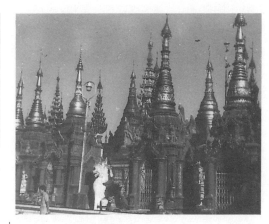

仰光大金塔大塔群

仰光大金塔

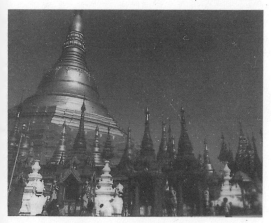

一、發展中的美術教育

　　緬甸的美術教育在當今世界中尚不能躋身於發達行列，但正在繼承民族傳統和對外開放中發展。

全國僅有兩所美術學校——仰光美術學校和曼德勒市美術學校，還有一些工藝美術學校。著名的工藝美術學校是蒲甘的漆器學校。

兩所美術學校都屬於中等美術學校，招收八年級畢業學生（相當於我國的初中畢業生），學制爲三年，旨在培養具備美術專業基礎又全面發展的中等美術人才。在目前，緬甸還沒有設立高等美術學府，高級美術人才的培養仍靠派遣出國留學生這樣一條途徑。留學的國家，過去曾有歐美，但主要是我國。由於我國與緬甸素爲友好鄰邦，在文化美術上的交流淵源甚遠，所以1964年，緬甸政府曾向我中央美術學院派出成批的留學進修生。現在這些留學生多已成爲仰光和曼德勒兩市美術學校的教學骨幹。

仰光美術學校 開辦於1952年，現任校長吳索定是一位雕塑家。除校長外共有教師六人，學生八十五名。該校在課程設置上，無文化課，也沒有美術史論課，美術史常識由擔任繪畫、雕塑的教師在授課中附帶講一些。在教學安排上，大體遵循先基礎課後專業課的程序，一年級敎授美術基礎課，主要是鉛筆素描和炭筆素描；二、三年級則陸續講授水彩畫、油畫、美術設計和緬甸傳統畫；不是同時並舉，而是學完一種再學一種。由於師生人數都不很多，所以沒有專業分工，教師需要什麼都能教，學生也要求逐一學習各美術門類。每周上課五天，每天授課五小時。學生畢業以後，除極少數由政府安排工作外，一律自謀職業，大部從事實用美術的設計或製作，如廣告設計、繪製，

製作賀年卡等。對緬甸傳統繪畫的重視，是該校敎學中的一個特點。我們前往參觀訪問時，正值傳統繪畫課考試：老師命題，學生在三天內以傳統繪畫中的形象、傳統的畫法（有些接近中國畫裡的工筆重彩），創作傳統題材的作品。

曼德勒美術學校 建立於1954年，現任校長吳貌貌梭兼曼德勒市舞蹈學校校長。該校有教師四人，學生三十五人，規模不如仰光美術學校，教學情況與仰光美校略同，但每年3月20日舉行學生成績展覽。學生費用全部由政府以助學金形式提供，學生在畢業後則自謀職業。

兩所美術學校的教學條件與教學設備均較簡陋，進行人物、靜物寫生所使用的畫室採光不好，所擺靜物在形體色彩配置上也不甚考究，學生設畫架的位置距對象過遠，教師的水平也難稱理想。

在兩所美校的教學中，西方美術與緬甸傳統美術，並行不悖，尚少融合跡象。校方主張學西方就學西方，學傳統就學傳統，不要求在學習中取捨變通。學生的創作和習作水平一般不高，各別較出色。但較出色者恰恰是能夠融合民族傳統與西方藝術爲一的學生，曼德勒美術學校學生的木雕《母與子》構思別緻，雕塑感極強，亦饒現代意味，吸收畢卡索立體派藝術化入菩薩造型的《女人體》也別饒趣致。從師生的創作看，他們的水彩畫似乎比油畫水平爲高，畫風寫實，題材多人物、歷史、神話故事、舞蹈、風俗與風景。少數亦受西方現代派

影響。

　　蒲甘漆校的設立，反映了政府發展民族工藝的努力，我們參觀了成品陳列室，製作車間，觀看了製作流程表演，還有參觀該校的博物館在學校中附設民族漆器藝術博物館，是幫助學生學習傳統研究傳統的有力措施。可惜在製作上還停留於小生產階段。

　　緬甸的美術教育盡管尚不發達，但上級主管部門和校領導都十分注意了解國外美術教育情況，並爭取派出留學生。可以說緬甸的美術教育在發展中。

蒲甘漆校

二、燦爛輝煌的美術遺產

　　如果說從美校教育中我們看到了緬甸美術在當代的承傳變異，那麼對古代緬甸美術遺跡的考察則使我們看到了緬甸美術的源遠流長。在主人的安排下，我們參觀考察了蒲甘等五地的美術遺跡和國家博物館中的優秀作品。享有盛名的蒲甘號稱有寺塔四百萬處，已編號記錄者亦二千多座，寺塔在建築、壁畫與雕塑上均呈現了燦爛輝煌的藝術成就。由於主人精心選擇，我們接觸到自緬王統治時期至貢榜王朝期間有代表性的若干代表作。從而，對緬甸在東方各國的相互影響下，古代美術的驚人創造力

蒲甘布波亞塔

有了初步了解，更引人興味的是，蒲甘地方政府所派的導遊，本身即是致力於緬甸傳統畫研究和創作的畫家，從與他的交談中，我們看到，緬甸的優秀美術傳統仍在哺育著一代代的美術家。

蒲甘
考古博物館藏石刻

蒲甘阿哈伯第塔

實皆恭牟陶塔遠望

我們一共參觀考察了緬甸各地的寺塔二十六處，還參觀了仰光國家博物館、蒲甘考古博物館和勃固薛摩多博物館，看到了各時代精美的佛像雕刻、木雕、漆器和工藝品。

通過考察上述佛教美術遺跡和收藏名品，我們不僅對緬甸美術璀璨、玲瓏、富麗而秀峭的民族風格的淵源有了了解，而且，也注意到二個方面：

（一）緬甸美術在歷史發展過程中接受了印度、中國、柬埔寨、錫蘭等東方國家古代美術的影響；在英緬戰爭及緬甸淪為英殖民地後也接受了某些西方藝術（如哥德式建築、聖畫形象）的影響。

（二）緬甸自盛行小乘佛教以來，其宗教美術始而從原有的多神教美術烘托、陪襯佛教美術，繼而便走向了世俗化和宮廷化。

實皆恭牟陶塔塔院

在考察過程中，我們關心的一個方面，便是中國歷史的美術交流，而且確有收穫。自緬王時代「雍羌之子舒難陀，來獻南音奉正朔」（唐白居易詩）向唐德宗進獻樂舞以來，兩國文化藝術交流綿延不斷，且因緬甸的撣族與我國西南的傣族、緬甸的克欽族與我國西南的景頗族為同一族屬，藝術上尤為接近，可惜在美術史籍上較少記載。為此，通過考察緬甸歷代美術作品有助於弄清我國藝術發生的影響。據初步觀察，蒲甘的壁畫、漆器、琉璃工藝，曼德勒的金銀器、木雕在藝術上均部分淵源於我國，緬甸少數民族服飾與古代銅鼓與我國某些少數民族服飾、雲南銅鼓亦無二致。緬甸同行指出，在蒲甘時代，中國曾有畫家來蒲甘傳授畫法，他也認為漆器工藝、琉璃工藝深受我國影響。只是在這些方面，他們的研究也像我們一樣是很欠缺的。

三、考察的啓示

一、這次考察使我們認識到有必要加強東方美術傳統的教學與研究。開放以來，我國美術校院開展的對外交流活動較多注意歐美等西方發達國家。在東方，與日本的交流也較頻繁。這些交流活動無疑開擴了眼界，增長了見識，學到了有用的東西，然而，對東方藝術固有的優良傳統與審美價值又有所忽視。在我院和兄弟院校的美術史教學中，大多實際上只講西方，如略涉及東方，也不外日本和印度，對緬甸的美術幾乎隻字未提，大量的世界美術出版物與刊物也毫未涉及。究其原因，教師亦不甚了了。這對於完善學生的知識結構，有效地進行東西方美術比較，充分認識東方美術傳統，進而創造新時代的自立於世界的中國美術顯然是一缺憾。雖然國內一些有識之士已經在大學開辦了東方美術系，或成立了東方美術學會，中央美術學院美術史系也打算在外國美術史教研室中設東方美術史教研組，但還都處於發軔之始。在這種情況下，已經進行的初步考察，打開了我們的眼界，對於推動高等美術學校中重視東方美術史論的教學具有一定意義，考察的成果，包括收集的資料，都將在教學研究中發揮作用。

二、這次考察還加強了中緬美術同行間的

胞波情誼，開闢了更深入廣泛的學術交流的前景。加強交流的一個方法是接收緬甸的留學生，但緬甸不同於發達的東南亞國家，派來公費生有一定難度，自費留學者恐更乏資金，他們希望能申請到我國的獎學金。另一個方法是派遣擅長世界美術史（含東方美術史）也通緬語的教師去緬教授美術史並進行深入的考察研究。後者可能如得緬方支持，當是較好的辦法。(1989)

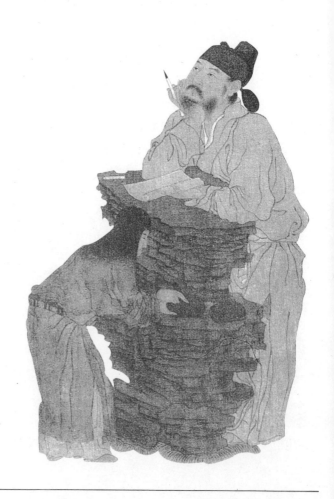

集粹閣藏畫展序

集粹閣主李君唯信，余之故交也。今不避炎暑，來京造訪，復以藏畫至臺北南韓展出事見告，即囑爲序。盛情抬愛，余何敢辭，即以所知，略述如次。

閣主，一名思齊，又號石英。生於京華而蹉跎哈市，歷盡坎坷而志在青雲；始效陳、吳躬耕於隴畝，繼崇李、范執役於書城。繪事無師自通，裝褫尤稱專擅。斗室壓眉，別無長物；篋中充溢，盡屬珍藏。以老親猶居燕市，年年歸省；慕當代名公書畫，免費裝池。囊中有資，但收墨妙；杯車不計，拐腹從公。其全畫之功豈讓叔章、湯尚，而裝池之藝殊別燕市、姑蘇。況復言信行果，尊長執晚生之役，見義勇爲，交友存君子之風。是以海內名家漸多莫逆，而庋藏佳作與日同增。年方逾立，已有聲海內矣！

余之識閣主也，歲在甲子。彼方逾而立之年，余亦過不惑之齡。初謀面於都門寒舍，繼盤桓於北國哈城。四人辦展講學之功，全憑鼎力；半月抵掌夜談之美，實獲我心。猶憶掃榻陳蕃，辨析名畫；縱談今古，霽月光風。始知其雅尚鑑藏，其來有自；江湖於役，不墮門風。閣主出身名門，書香繼世。其先出川之墊江，後遷開州。代多簪裾，並妙文華。法書名畫之藏，由來久矣；近世名家契舊，贈畫尤多。雖

因水火刀兵，時移世易，散失殆盡，而閣主搜求，廿年一日，積少成多。除清之烟客、其佩、畏廬、作英，近之白石、雪濤、子莊、石魯而外，當代名家率多精品。其聲重藝苑者，老輩名宿如吳作人、崔子範、沙孟海、常任俠、陸儼少、游壽、陸抑非，中青高手如劉勃舒、朱乃正、賈又福、揚延文、張立辰、徐希、李少文、盧坤峯、了廬、姜寶林、王鏞、何應輝、肖海春、陳平。倘得披覽，不啻滿目琳瑯。

書畫之外，閣主亦藏友人信札。藝苑尺牘，多至千封。非僅珍重交誼，亦以論世知人。蓋閣主英年勞力，志學殊艱。書畫陶融，技進乎道。每掩卷沈吟以精求法理，而明源析類則通變古今。其精究畫史之心，弘揚國光之志，良有以也。彼與余締交實亦緣乎此。

閣主雖一介布衣，而懷濟世助人之腸。記初識旬日，即關切有加。其時也，余雖潛心畫史，尚少海外微名。隻身執教於燕市，妻兒蝸居於長春。兩地馳驅，風塵僕僕；衣帶漸寬，苦無良策。閣主乃許爲奔走調勳，以息玉溪生《七夕》之嘆。其古道熱腸，令人銘感。至其巨眼識才，更見卓犖。往者，石壺隱遯蓉城，畫名不出巴蜀，閣主偶見片楮，即許爲不世奇才，不遠萬里，赴川傾囊購求，旋又贈諸賞音。

彼諸賞音者，今已均得高名矣。具此不亦見閣
主不爲物役之高情與夫學術爲公之遠志也乎！

閣主丁年北上，彈指已逾廿載。父老情深，
桑梓誼重。近年不負伯樂之託，志在造福邊城。
且因國策開放，諸事搞活；盈盈一水，昆季可
通；白山左右，交流漸密。彼乃精選珍藏當代
書畫名品五十餘幀，手自裝池，外出辦展。觀
者有心，或會閣主之深意也。蓋北國名城於藝
文之薈萃不減南國，中壯名家對傳統之發揚尤
多偉力。只今藝文交流，有如初日，東方文化，
尤待發揚。而曹丘之勞，發軔之力，其功厥偉
哉，余有厚望焉，是爲序。

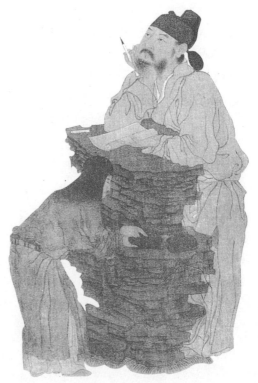

江山代有才人出　書後

　　我出身於世代收藏書畫的家庭，自幼酷愛書畫文史。雖然年輕時代隻身北上，失去樹業專功的機會，卻因執著的愛好，學得書畫裝池技藝，並以薄技與國內美術界交往。二十餘年來，我總是利用返京探親的機會，向書畫界的前輩名宿和中年專家請益問學，不僅結識許多可欽可敬的朋友，也獲得不少近當代名家的墨寶，在美術界被視爲一名書畫鑒藏家。早在十多年前，我在鑒賞書畫過程中，經朋友介紹，結識從長春返京的薛永年先生。那時，他剛剛執教於中央美術學院，教學與研究成績斐然，在書畫研究領域脫穎而出，引起人們的關注。我們興趣相投，又都是以東北爲第二故鄉的北京人，很快成了無話不談的朋友。在多年交往中，我對他的爲人與治學了解日多，眞是相見恨晚。

　　薛先生1960年至1965年攻讀美術史美術理論期間，受教於老一輩書畫史、美術史家，並爲王遜、金維諾等專家所器重，有「美院四才子」美譽。因記錄整理著名書畫鑒定家張珩的鑒定經驗，受到文物專家王世襄的賞識。王世襄在他赴職吉林省博物館之際，即修書給該館副館長書畫收藏鑒定家張伯駒：「薛君在校成績優異，舊學根基亦好，倘加培養，必可有成。」七十年代初，永年即專注於書畫研究，曾就新發現的兩件元代故宮流散書畫，撰文論述一向很少爲人深入研究的元代人物畫，大作發表後，在國內外產生相當影響。1977年他在回京看望大學時代講授書畫鑒定的老師徐邦達時，徐先生塡詞曰：「三鳳復尋蹤，顚米情融。」將永年比爲宋代的鑒賞家薛紹彭。1978年，他又考取了母校張安治教授擔任導師的中國書畫史碩士研究生。畢業論文《華喦研究》，不但得到國內同行的好評，而且也受到了美國著名中國美術史家李鑄晉與高居翰(James Cahiu)的高度評價。李鑄晉評此書曰：「可以作爲國內目前研究美術史之楷模。」高居翰說：「這是一項很成功並有價值的研究，在許多方面都超出了中國已達到的水平，並且做了許多西方學者們沒有做的事情。」

　　留校執教後，他除竭盡心力培養中外學生，還以廣博而紮實的基礎和獨具特點的研究方法，不斷拓展研究領域，塡補學術空白，取得了一項又一項的成果。獲王森然教授美術史獎學金指導教師獎。自1973

年以來，他已發表美術史論文及中國畫論評近百萬餘言，出版的專著有《華嵒研究》、《王履》、《晉唐宋元卷軸畫史》、《揚州八怪與揚州商業》(合著)。主持或參與編寫了《中國美術全集‧繪畫編‧原始社會至魏晉南北朝卷》(副主編)、《中國書畫》(協助主編楊仁愷統稿並撰寫隋唐五代部分)、《中國美術簡史》(主持編寫並撰寫明清部分)、《世界美術史》(中國五代兩宋部分)。他還編寫了《揚州八怪考辨集》，點校了美術古籍《一角編》、《冬心先生題畫記》。此外，他還擔任了王朝聞總主編的國家重點藝術科研項目多卷本《中國美術史》編委兼《清代卷》的主編。

由於他在專業研究及教學方面的突出成就，1984年美國《世界名人錄》以「美術史家，美術教育家」向他徵求小傳，次年又應邀至美國堪薩斯大學美術史系講學，任研究員半年有餘，此間還應邀在加州大學柏克萊分校美術史系講學。其後他又多次出席在日本、香港及國內舉行的國際學術討論和講學，他曾率美術考察團赴緬甸考察。中國畫季刊《迎春花》、《江蘇畫刊》和臺灣的《藝術家》都發表介紹永年的文章或專訪。他現任北京中央美術學院教授，美術史系主任，中國美術家協會理論委員會副主任，中國畫研究院院務委員。

這幾年，我不僅經常讀到他的論文，而且我們幾乎年年必一見，還常常聽到一些朋友對他的評論與讚許。特別是1990年夏，應哈爾濱市的邀請，他冒著酷暑與我同赴國內各地徵集當代名家作品，辛勞奔走之餘，聯床夜話，縱談古今，賦詩作字，討論學術，受益匪淺。對他為人和治學以及他對中國書畫理論建樹，更有了深一層的了解。

我也曾接觸過一些書畫大家和書畫鑒賞家。老輩耆宿不論，在中年學者中，永年先生確實是成就卓著而獨具特色的代表人物。他踏實而豐厚的基礎，不僅表現在書畫史，美術史以及相關學科廣泛而堅實的探求，又不斷拓展視野，以適應深入研究的需要。當代從事書畫研究的中年學者並非都工書、善畫，能詩、善刻。永年雖很少以書畫詩詞示人，但卻無一不是行家裡手。我1983年在哈市操辦四人畫展及講學活動，較早的看到了他的書畫印刻，可謂無一不刻意求精。他在少年時代，就以作品參加北京市青年美展。讀高中時，又考入北京中國畫院業餘進修班，專攻人物，兼攻書法篆刻。在吉林省任職時，他的

書法篆刻已聞名於省內。前年炎夏南行徵集書畫途中，常在一起即興賦詩，更見他的舊體詩詞造詣極深，不但時有理深韻雅之作，而且平仄韻腳也極嚴謹。不過，他似乎無意在這個領域裡更多馳騁才能，只是作爲提高鑒賞力與研究能力的一種副業罷了。

在出國之前，他被國外同行視爲最有中國特點的中年學者，對這種評論，他一方面看到了自己應該堅持的，另一方面也注意到自己對西方深入了解的必要，因此，1985年他在美國的近七個月中，始終圍繞著兩個問題在思考：一是中國畫在美國流布的情況及其何以如此，二是西方美術史家研究中國美術史的方法與流派。他的《中國畫在美國》一文揭示了西方人仍不了解中國畫以及中國畫市場價格等一系列問題，並提出了重要的意見，不僅在國畫家中引起很大回響，據說也引起一些駐外使館的關切。他關於美國學者研究中國畫及研究方法的文章，以及借鑒中國傳統史學研究方法的觀點，也在兄弟院校的同行中引起了關注，並推動了對海外中國畫史研究方法的研究進程。

永年在中年美術史論學者中，以其掌握科學的研究方法爲人稱道。他在「史論結合」上和有選擇地融貫古今中外的治學方法上，走出一條創造之路。這條治學之路是盡可能高瞻遠矚又盡可能腳踏實地；是既大處著眼又從細處著手；是既能夠重視第一手材料與歷史事實的占有，又努力於宏觀的把握，重視理論的分析概括；從發表第一篇《何澄及其歸莊圖》開始，他就避免貪大求全，不以匯集資料或恣意發表空泛的感想爲能事，而是以小問題做大章，在前人的薄弱處突破，不斷積累貫穿書畫史發展的眞知，以求集腋成裘。

永年別具一格的治學方法有四個特點。

其一是，以大觀小，小中見大。 在選擇研究課題上，他善於以大觀小。無論是研究古代書畫史，古代書畫論，還是近現代中國書畫，他都是在占有前人研究成果的基礎上，用全局上的已知去發現局部上的未知，探究那些蘊含著某種普遍意義的具體問題。這些具體問題，可能是一個有特色的書畫家，可能是一個有影響的書畫派別，可能是一篇畫論或畫論中的一些範疇，可能是一件被忽視了的作品，也可能是一流名家中未解決的問題，或與一流畫家關係密切的二流畫家。在

研究過程中，他注意小中見大，即通過深入研究尚未認知的個別聯繫更深層地去認識一般規律，也就是去揭示個別美術家，美術流派，美術現象和美術理論觀念所體現的客觀規律性。由於他善於以大觀小，所以他在把握書畫史論上個別問題時能夠建立起特定時空座標，持論既不大而無當，也不膠著而少分寸。爲了認識山水畫的南宋之變，他便去研究《秋山紅樹圖》，通過對此圖的具體而細微的剖析，再此較它與北宋山水畫和元人山水畫的區別，便得出了遠遠超出《秋山紅樹圖》本身的理論認識。他對石濤畫論中「蒙養生活」的研究，對《畫錦堂圖》和《雨淋牆頭皴山水圖》與董其昌畫論關係的探討，無不如此。

　　其二是，風格形式與文化內涵並重，畫內研究與畫外研究相結合。不少書畫鑒賞家及部分美術史家往往十分注意風格形式及其演變，而忽視書畫作品的題材內容及特定的文化內涵。還有一些美術史家則非常重視題材內容以及一定美術現象出現與消亡的社會原因，不甚研究風格形式的演變與其所承載的文化內涵有著怎樣的關係，也不太深入思考美術家的個性與其不可避免的社會屬性的關聯。永年則從風格分析入手，從現象到本質地考察作品包孕的歷史文化內涵，揭示個性與共性的聯結，進而置於一定的歷史環境中，剖析特定的文化觀念和使審美取向賴以產生的社會諸因素。盡可能地去認識美術發展的深層線索與規律性。他對華嵒的研究，對揚州八怪的研究就是這一研究方法的體現。

　　其三是，發揮本土學者在治學上的優勢，揚長避短。中國美術史已經是一門國際性的學問，永年的研究工作之所以在國際上引起關注，我看還在於他運用了本土學者治學的有利條件。美術史的研究資料，既有遺跡，又有文獻。盡管一些重要的史料流散海外，但大量元明清的遺跡與文獻還存留國內，有些是海外學者不那麼方便發現與使用的。比如新出土的美術作品，國內收藏的孤本繪畫與善本古籍，還有保存於民間的家譜，族譜等等。對此，永年十分重視，並且充分予以利用。他研究王履，目前只有《華山圖》傳世，四十幅作品分別收藏於北京故宮博物院與上海博物館。他研究的孫隆，僅存的數件作品也幾乎全部收藏在國內。至於他研究的戴本孝，有幸保存的詩集《餘生詩稿》，

只有在北京圖書館善本部才能看到。永年據以研究，當然使外國同行望洋興嘆。此外，他還注意對畫家生活環境的考察，使用他親自訪來的族譜、家譜中的材料。他對華嵒、李鱓的研究，他指導學生對羅牧、張夕庵的研究（這兩項研究分別獲得了王森然美術史獎和吳作人教授國際基金會獎）都是如此。當然發揮本土學者優勢還體現在對書畫物質材料與製作過程的諳熟上，更體現在對傳統治學方法的繼承與發揚上，比如，他在闡發衡評美術史中體現的藝術規律並衡評得失總結歷史經驗時，爲了澄清歷史本來面目，便運用了校勘學、考據學、目錄學、鑑定學等傳統方法。除去一些論文中的實例之外，《揚州八怪考辨集》的前言最能反映他對傳統方法的匠心。

其四是，以今觀古，借古開今。永年不是一個專攻書畫史而不關心當代美術理論與創作的學者。他雖以治史爲主，但也不時研究當代書畫家和美術現象，並熱情著文評介。可以説他是一個古今兼顧、史論結合的學者。不過，他既不是以今人的水準，數典忘祖，也不是割斷歷史地去評價當代美術家。他往往是通過研究中國畫以及中國美術現狀，去洞察哪些美術史上的問題，仍舊從不同方面影響著今天的畫家與評論家；哪些問題的研究對於從深層明辨傳統，區分精粗更具有啓迪意義。同時也從發展的角度進行思考，總結寶貴的歷史經驗，在繼承與開拓的基礎上，判定一些書畫家的貢獻。因此，他的評介也蘊含了他的美術史研究成果。《花鳥畫的傳統與創新》,《在黃秋園山水前沈思》,《以書入畫之我見》都是立足當代而通貫古今，很有見地的畫論。

由於永年在治學上堅持了歷史與現實，美術與社會，又能致力於一般與個別的聯結，所以他在元明清一些重要書畫家的研究上，塡補了學術空白。在文人畫、中國書畫論，書畫關係的研究上，有所建樹。在研究評論當代書畫家中，別有所見。在美術史學、美術史學方法的研究上，也開拓了新的領域。

通觀永年先生的專業論文，約可分爲四類。

第一類，是古代書畫，包括古代書畫論的個案研究。研究的對象或係名作，或係名家，或係名家之名作。研究方法，或偏於風格特徵

與淵源的探討，或在歷史發展中評價其成就與地位，或結合時代環境作出知人論世的評說。這類論文，大多持論公允，思考細密，能給人以啓示。

第二類，是對古今書畫或書畫論的專題研究與綜合論述。討論的範圍或某一時代的繪畫總況或理論發展，或某一畫科在不同時期的演進，或某一畫派的成就，特色與其成因，或通貫古今地討論中國畫的若干傳統及其形成，或就繼承與創新問題闡述中國書畫特殊規律與歷史經驗。這類論文均是作者在進行了若干個案研究之後所做的歸納與總結，言之有物又提綱挈領，與大而無當的空論判若雲泥。

第三類，是現代名家論評。所評論過的老畫家，大多已經謝世，他們或生前未引起社會的充分認識而死後譽滿海內外；或雖聲名昭著，但還缺少對他們的獨特貢獻做細致的介紹。他所評議的中青年書畫家，差不多全是近十餘年來蜚聲畫壇的新秀，又多是在傳統文化的基礎上有所開拓和建樹的佼佼者。從中可以看出，薛先生致力於在繼承與開拓的聯結上評論書畫家得失，善於準確地抓住當代書畫家的特點，予以評述的都不是趨時髦投合時好的應酬之文。

第四類，是當代美術史學研究評述和外出考察見聞。或綜論美術史研究或美術史教學的經驗與現狀，或評論畫論研究的得失，或探討個別美術史論家的成就，或評價國外研究，收藏狀況與其他。這類文章反映了作者對當前國內外美術史論研究等情況的眞知灼見。

李惟信

讓熙攘的人生　妝點翠微的新意

滄海美術叢書

深情等待與您相遇

藝術特輯

◎萬曆帝后的衣櫥──明定陵絲織集錦　　王　岩　編撰

◎傳統中的現代──中國畫選新語　　曾佑和　著

◎民間珍品圖說紅樓夢　　王樹村　著

◎中國紙馬　　陶思炎　著

◎中國鎮物　　陶思炎　著

藝　術　史

◎五月與東方──　　　　　　　　　　　　　　　　蕭瓊瑞　著
　　中國美術現代化運動在戰後臺灣之發展（1945～1970）

◎藝術史學的基礎　　曾堉／葉劉天增　譯

◎中國繪畫思想史（本書榮獲81年金鼎獎圖書著作獎）　　高木森　著

◎儺蜡史──中國儺文化概論　　林　河　著

◎中國美術年表　　曾　堉　著

◎美的抗爭──高爾泰文選之一　　高爾泰　著

◎橫看成嶺側成峯　　薛永年　著

◎江山代有才人出　　薛永年　著

◎中國繪畫理論史　　陳傳席　著

◎中國繪畫通史　　王伯敏　著

◎美的覺醒──高爾泰文選之二　　高爾泰　著

◎亞洲藝術　　高木森　著　　潘耀昌
　　　　　　　　　　　　　章利國　譯
　　　　　　　　　　　　　陳　平

◎島嶼色彩──臺灣藝術史論　　蕭瓊瑞　著

五月與東方——

中國美術現代化運動在
戰後臺灣之發展(1945～1970)　　　蕭瓊瑞　著

　　「五月」與「東方」是興起於戰後臺灣畫壇的兩個繪畫團
體；主要活動時間，起自1956、1957年之交，終於1970年前後；
其藝術理想與目標為「現代繪畫」。
　　本書以史實重建的方式，運用大量的史料和作品，對於兩
畫會的成立背景、歷屆畫展實際作品，以及當時社會對其藝術
理念的迎拒過程，和個別的藝術言論與表現，作一全面考察，
企圖對此二頗具爭議性的前衛畫會，作一公允定位。全書近四
十萬言，包括畫家早期、近期作品一百餘幀，是瞭解戰後臺灣
美術發展的重要參考書籍。

中國繪畫思想史　　　高木森　著

　　在漫長的持續成長過程中，我們的祖先表現了高度的智
慧。這些智慧有許多結晶成藝術品，以可令人感知的美的形式
述說五千年來的、數不盡的理想和幻想。
　　藝術思想史正是我們把握古人手澤、領會古聖先賢明訓的
最直接方法，因為我們要用我們的思想、眼睛，去考察古人的
思想、去檢驗古人留下的實物來印證我們的看法。本書採用美
術史的方法，從實際作品之研究、分析出發，旁涉文獻史料和
美學理論，融會貫通而成，擬藉此探究我國藝術史上每個時期
的主流思想。
　　本書榮獲81年金鼎獎圖書著作獎。

藝術論叢

唐畫詩中看

王伯敏　著

　　本書包括：從對李白、杜甫論畫詩的整理剖析，使得許多至今見不到的唐及其以前的繪畫作品，得以完整地呈現出來；以及作者對於中國傳統山水畫所提出頗具創見的「七觀法」等。

　　全書融和了美術史家、詩人、畫家的觀點，由詩中看畫畫中論詩，虛實之間，給予雅愛詩畫者積極的啟發。

藝術與拍賣　　　　　　　　　　　施叔青　著

　　自1980年代初期至今，由於蘇富比與佳士得公司積極投入中國古字畫、當代書畫、油畫拍賣，使得中國藝術品的流通體系更加多元而健全。

　　本書作者以藝評家的犀利眼光、小說家的生動筆法，整體地掌握了二十世紀末中國藝術市場的來龍去脈，是第一本有關中國藝術市場及拍賣生態的專書，讀罷可以鑑往知來，是愛藝者、收藏家、字畫業者必備的寶典。

推翻前人　　　　　　　　　　　　施叔青　著

　　本書作者傾十數年之功，將她在藝術上的真知絕學，向藝壇做一整體的展現。包括了她多年來所訪問的數位大陸當代藝術大師，對他們的成長、特色、思想、生活，有深入的剖析、獨到的見解；同時也對臺灣當代藝術提出中肯的建言及反省。字裡行間，流露出非凡的鑑賞力與歷史的透視力，一洗前人的看法，樹立了二次大戰後新一代的聲音。

馬王堆傳奇　　　　　　　　　　　侯良　著

　　1972年（民國61年）大陸湖南長沙馬王堆漢墓的挖掘，震撼了世人的心眼。因為除了各種陪葬的器物、漢簡、帛書、帛畫的出土外，尚有一具形貌完備的女屍，以及令人著迷的挖掘傳說。

　　本書圖片精彩豐富，作者具有專業素養。他以生動的筆法，為您敘說馬王堆一則則神祕離奇的故事；帶您進入悠遠的世界——漢代，領略她的文學、藝術、風俗、醫藥、科技、建築……等，使蒙塵的「活歷史」，再顯豐厚的人文內涵！

讓美的心靈

隨著情感的蝴蝶

翩翩起舞

綜合性美術圖書

藝術與拍賣

施叔青　著

　　自1980年代初期至今，由於蘇富比與佳士得公司積極投入中國古字畫、當代書畫、油畫拍賣，使得中國藝術品的流通體系更加多元而健全。

　　本書作者以藝評家的犀利眼光、小說家的生動筆法，整體地掌握了二十世紀末中國藝術市場的來龍去脈，是第一本有關中國藝術市場及拍賣生態的專書，讀罷可以鑑往知來，是愛藝者、收藏家、字畫業者必備的寶典。

推翻前人

施叔青　著

　　本書作者傾十數年之功，將她在藝術上的真知絕學，向藝壇做一整體的展現。包括了她多年來所訪問的數位大陸當代藝術大師，對他們的成長、特色、思想、生活，有深入的剖析、獨到的見解；同時也對臺灣當代藝術提出中肯的建言及反省。字裡行間，流露出非凡的鑑賞力與歷史的透視力，一洗前人的看法，樹立了二次大戰後新一代的聲音。

馬王堆傳奇

侯良　著

　　1972年(民國61年)大陸湖南長沙馬王堆漢墓的挖掘，震撼了世人的心眼。因為除了各種陪葬的器物、漢簡、帛書、帛畫的出土外，尚有一具形貌完備的女屍，以及令人著迷的挖掘傳說。

　　本書圖片精彩豐富，作者具有專業素養。他以生動的筆法，為您敘說馬王堆一則則神祕離奇的故事；帶您進入悠遠的世界──漢代，領略她的文學、藝術、風俗、醫藥、科技、建築……等，使蒙塵的「活歷史」，再顯豐厚的人文內涵！

讓美的心靈

隨著情感的蝴蝶

翩翩起舞

綜合性美術圖書